BOLLYWOOD-A HISTORY

宝莱坞电影史

［英］米希尔·玻色 著

黎 力 译

復旦大學出版社

"献给卡罗琳,在她的关爱,奉献和全力支持和鼓励下,这本书才得以诞生。她的地位和角色是每一位宝莱坞女演员一直追寻却始终无法企及的。"

目 录

致谢 / 001
前言　与帕梅拉一起寻找宝莱坞 / 001

第一部分　跟上世界的步伐 / 001
第 一 章　伟大的创造者们 / 003
第 二 章　参天大树的奠基 / 028
第 三 章　跟随伟人的脚步 / 043

第二部分　追随好莱坞式的片场时代 / 067
第 四 章　特立独行者、怪人和重婚者 / 069
第 五 章　经由慕尼黑、伦敦到宝莱坞的路 / 098
第 六 章　电影造就一个国家 / 115
第 七 章　莱的后代 / 127
第 八 章　金发和棕发女郎：宝莱坞的白人女性 / 147

第三部分　铸造孟买电影的辉煌 / 171
第 九 章　寻找正确的马沙拉 / 173
第 十 章　伟大的印度表演者 / 189
第十一章　宝莱坞的经典时代 / 213
第十二章　阿西夫的戈多终于到来 / 241

第四部分　欢笑、歌曲和眼泪 / 255
第十三章　孟买电影音乐的大爆炸 / 257
第十四章　笑与泪 / 290

第五部分　愤怒及以后 / 315
第十五章　害羞者及其对愤怒的利用 / 317
第十六章　伟大的印度咖喱西部片 / 339
第十七章　黑暗时代的转折 / 361
第十八章　最后的边界 / 387
第十九章　后记 / 427

参考文献 / 451
译者后记 / 466

致　谢

有句中国俗语说得好，千里之行，始于足下。

回想1992年，和我一起工作的非常优秀的编辑尼克·戈登（Nick Gordon）建议我写一写宝莱坞，还可以请帕梅拉·博尔德（Pamela Bordes）担任摄影师。我从来没想到我会迈出这一步，如今这本书就是最好的证明。

从最初的想法到如今成书，经历了非常漫长的道路，我非常感激那些伴我走过无数地区和国家的人们，真的无以言表。首先应该感谢企鹅[1]（Penguin）印度公司的大卫·戴维达（David Davidar），是他最先把我推荐给腾邦公司（Tempus）的。

我在孟买长大，孟买一直被叫作孟买，但那时宝莱坞还只是被称为印地语电影[2]（Hindi cinema）。我会遵循这些传统，而那些按照历史顺序出现在这本书中的人们，正是我童年时代生活中的一部分。我的童年时代正是电影《莫卧儿大帝》（*Mughal-e Azam*）上映风靡的年代，电影插曲的旋律几乎就是我们孟买生活的一部分，响彻各处，从每家每户的收音机里一直到所有的槟榔店。

即使如此，写作这本书的过程仍是一次探索发现的旅程，而正因为有了各式各样的帮助才使得这个旅程变得轻松一些。他们包括那些在不同国家的研究学者们，不仅仅是在英国的学者，还有在俄罗斯、欧洲、美国的，当然，还有印度本土的学者们。

1. 企鹅出版集团，由埃伦·雷恩爵士于1935年创建。
2. Hindi语作为印度官方语言之一，通用于印度北部，因此一译"北印度语"，本书取"印地语"，与其他印度语言统一为音译。

我非常感谢阿亚兹·麦蒙（Ayaz Memon）把我介绍给苏布西·赛亚德（Subuhi Saiyad），他不仅帮我做了很多资料分析工作，还帮我安排了很多与重要人物的采访会面。同时，我也很感谢波利亚·马宗达（Boria Majumdar）把我介绍给加戈利（Gagree），她在加尔各答的调查研究上给了我很大的帮助。

我不知道该如何感谢瑞秋·德威尔（Rachel Dwyer），她帮我联系上索姆纳特·贝塔贝尔（Somnath Batabyal），这是至关重要的非常有用的一个环节。

还有很多人不吝赐教，献出他们宝贵的时间和建议，给予我极大的支持。我的老朋友诺埃尔·兰德（Noel Rands），他曾参演过《印度往事》（*Lagaan*），推荐我结识了很多如今非常熟悉宝莱坞的英国演员，特别像是霍华德·李（Howard Lee），他曾在《印度往事》中扮演了门将的角色，当然诺埃尔本身也在研究上帮了我很多。

我的外甥女安捷莉·玛桑达（Anjali Mazumder）非常好心地将我介绍给斯特拉·托马斯（Stella Thomas），斯特拉帮助我在宝莱坞研究内容上达成一致，从非常专业的角度帮我分类整理了研究材料。安捷莉的母亲，也就是我的姐姐普娜（Panna）和她的父亲塔潘（Tapan）远在加拿大也伸出援手，不仅帮忙寻找原始的书籍和电影碟片，还帮忙在很多手稿上做注解。

我在孟买的老朋友帕普·桑杰瑞（Papu Sanjgiri）不仅帮我解答了我研究中的一些疑问，还帮我收集各种信息，我更要感谢他介绍我认识巴霍·马拉沙（Bhau Marathe），在宝莱坞音乐上让我受益匪浅。

还有苏珊娜·麦仁迪（Susanna Majendie），她就像回到读书时的状态，全世界地寻找各种有用的资料，把削得尖尖的铅笔插在靴子里，在大英图书馆的印度分区记录获取着各类有价值的材料。

不知道该怎么表达对梅琳达·斯考特-麦迪森（Melinda Scott-Manderson）的谢意，每到关键的时刻，甚至是感觉这个项目无法进行下去的时候，她总是挑起重担，全面整理手稿资料，用一种势要打败任何一位宝莱坞导演的方式，推动着整个项目直至按时完成。没有她，这本书完全

不可能会完成，因为对她来说，相反的结果才是她最害怕的。

我的教子丹尼尔·莫卡德（Daniel Mokades）就跟往常一样，再次证明了他是一个非常机智灵活的年轻人。

阿米特·肯纳（Amit Khanna）十分慷慨地贡献了他宝贵的时间，还有拉克什·罗山（Rakesh Roshan）、凯伦·乔哈尔（Karan Johar）、卡瑞娜·卡普尔（Kareena Kapoor）和其他好多朋友。

我的老朋友休伯特·拿撒勒（Hubert Nazareth）一如既往地给予我十分有用的建议。还有塔伦·特杰帕尔（Tarun Tejpal）不仅贡献了他珍贵的时间和热情，还有他的学识和智慧。

还有我很早学校里的老友穆尼尔·维什拉姆（Munir Vishram），他跟我分享了很多对宝莱坞的记忆，还把我介绍给印度著名导演比玛·罗伊（Bimal Roy）的两个孩子乔伊（Joy）和雅索德拉（Yashodra），他们对宝莱坞的回忆是特别有深远意义的。

我还要感谢我的妹夫阿马尔·查克拉博蒂（Amal Chakrabortti）和我的妹妹特普缇（Tripti），谢谢他们无私的帮助。

彼得·福斯特（Peter Foster）在很久以前就曾协助我赢得板球比赛，那还是在印度乌代布尔（Udaipur）的时候，他当时是《每日电讯报》驻印度的通讯员，真的帮了我很多忙。

尤其我还要感谢山亚姆·班尼戈尔（Shyam Benegal）导演，我一直远远地仰望、崇拜着他，在这次漫长的回乡探索的奥德赛之旅中，我越来越珍视他的智慧。

我从那些已有的介绍和研究宝莱坞的材料和书籍当中学习到了很多，我依靠它们做了很多研究，因此我在书后附录中将它们一一列举出来。

以上所有我提及的人们，还有那些没有提到的，大家共同帮助我写出这本书。当然，这本书中出现的纰漏和错误都不是他们的责任，是我的问题。

米希尔·玻色

2006年6月于伦敦

前　言
与帕梅拉一起寻找宝莱坞

其实早在宝莱坞时期之前，印度电影已经非常兴盛，甚至比好莱坞时期更早。

就像早年美国电影协会（Motion Picture Producers and Distributors of America）[1]的负责人威尔·海斯（Will Hays）曾经说的，好莱坞电影确定了"我们美国人心中电影的各种范式"，而在过去的一个多世纪里，印度电影承载了更多的压力，它试图在旧民族经历了几个世纪的奴役之后，重新发掘其文化根源，同时还将之与当下、与世界联系起来，这是一个非常艰难的过程。

但是，就因为这个民族长期以来奴隶制的影响，并且遭受了无数外来国家的掠夺，这不仅仅是具体财富上的掠夺，更是思想上的侵略。他们让本国的知识分子感觉自己的文化是如此的低等，于是怨恨自己并且向局外人寻求帮助，试图从千疮百孔的旧文明中挽回一部分，因此宝莱坞的故事很难简单地说清楚。

说实话，好莱坞同样也存在着很多悖论。历史学家尼尔·盖博勒（Neal Gabler），在他的著作《他们自己的帝国》（*The Empire of Their Own*）中，就提到美国梦的范本，"就是为东欧犹太人所建立的，而且在三十多年当中他们表现出来的就是这个国家的典范。那个被过度吹嘘的'片场制度'，在电影的全盛时期创造了巨大的电影产量，其实一直是被第二代犹

[1]. 美国电影协会（Motion Picture Producers and Distributors of America），简称MPPDA，成立于1922年，最初是作为电影工业的一个交易组织而出现的。后改名为Motion Picture Association of America，就是如今熟知的MPAA。

太人所掌控着。他们其中很多人把自己看作是社会的边缘人群,所以极力地想要融入美国的主流社会"。美国作家弗朗西斯·斯科特·菲茨杰拉德(F. Scott Fitzgerald)曾把好莱坞描述成"犹太人的节日,异教徒的悲剧"。

但是,宝莱坞不仅仅是充满了矛盾,而且非常脆弱。你想要尝试讲述它的故事,却会被分离成好多不同的故事,而且到最后没有一个跟最初的故事相关。

所以,让我来开始做一个尝试,通过讲述宝莱坞的故事,将宝莱坞介绍给英语世界的读者们。这个故事可以回溯到西方社会刚开始注意到宝莱坞的时候,尤其是以孟买为主要基地的印地语电影,那时他们以世界电影的中心自居,生产出多过好莱坞电影几倍数量的作品。1992年1月,《你》(*You*)和《周日邮报》(*The Mail on Sunday*)杂志的编辑请我写一写宝莱坞。尼克·戈登,他是一位非常有激情和创意的威尔士人,此时已经对宝莱坞有所耳闻而且对它非常有兴趣,他认为这是30年代好莱坞黄金时代的印度版。他想要的,其实是一些宝莱坞的片段,就是关于那些富裕的印度电影明星,生活在富丽堂皇的殿堂里,并且创造了一个新的世界,最后沿着阿拉伯半岛一直消失在太平洋中的片断。

这里有一个非常小但却很复杂的问题,实际上尼克跟我谈及的孟买(Mumbai)过去不叫这个名字,这个港口城市诞生于四百年前,当时的孟买(Bombay)在葡萄牙语里指的是好港口的意思,那些外来的商人们认为这个名字比较符合这个由七个岛屿连接而成的城市。所以,这个称呼[1](指Bombay)是我很习惯的叫法,因为我五六十年代就生活在这里。

同样,这个让尼克着迷的词——宝莱坞,在孟买也不受欢迎。很多人拒绝使用这个词,有些人把它看作是一个非常糟糕的笑话,甚至最近孟买一家报纸的专栏作家,发明了一种用其他不同的色彩来描述这些电影的方式。似乎对他们而言,这是一种流行趋势,就是一种受到破坏的、不稳定

1. 关于孟买的称呼,1995年11月22日,湿婆神军党执政的马哈拉施特拉邦政府,为了贯彻其更改殖民制度遗留的历史名称的政策,将名称由Bombay更名为Mumbai。现如今国际通用为Mumbai,但本书作者习惯使用的是Bombay,全文皆是。

的文化需要用另一种外来文化去支撑。即便是在今天，那个曾经把印地语电影工业命名为宝莱坞的人，也不得不面对一些指责，他们认为宝莱坞的称法，在某种程度上贬低了真实的印度文化，表明印度人民只能借用西方词汇才能展现自身宝贵的文化产品。

我的故事开始于一个孟买著名的电影片场的草坪上，那是一个对印度人来说非常正常的一天，对外国人来讲却是一如想象中的，充满了炎热、灰尘和苍蝇，而且也不知道为什么会这样的一天。

午后，晴空万里无云，阳光十分耀眼。有一丝丝微风吹过，西方人都会觉得这是一个美好的春日，而孟买本地人已经穿上运动衫，他们开始长时间地讨论，寒冷的日子就要来临，最近正好是他们把刚买的套装和温暖的衣服穿出来的机会，包括那些从伦敦和纽约的时尚商店买回来的还带着标签的衣服。当然这种情况一定是，当地温度已经低于华氏70度（约摄氏21度），那么本土的《印度时报》（The Times of India）必然会出一个头条：冷空气来袭！

在修剪得很整齐的草坪中央，聚在一起的是各路过去的，还有现在正当红的宝莱坞明星。其中有一个年轻的演员，他是前印度板球队队长泰格·帕陶迪（Tiger Pataudi）的儿子。泰格曾在英国温彻斯特和牛津学习板球，后来回国重整印度板球事业，成为印度国内最受爱戴的板球队长。他的儿子赛义夫（Saif）同样也去过温彻斯特，现在回国在印度电影界占据着同样的地位。另外还有一位新近崛起的明星，他拍了一部影片，被很多宝莱坞人士预言可以成为银禧卖座影片，意思是这部作品会在电影院持续上映25周，至少首先是一部印度国内的卖座影片。但是，无论哪位当红的明星，跟正坐在中间位置主持着这场临时起意的午餐会的人物相比，立马就会变得无足轻重。这个人，他已经不在电影界中，但他在宝莱坞的传奇地位使得每个人都要尊称他"大人"。这个称呼过去是专指有权势的白人，但如今不管什么人种，只要是掌控了权力和地位的人，都可以用。当这位大人开始说话时，之前各种噪音马上就会停止，每个人都全神贯注地听他讲话。

食物辛辣美味,交谈也很轻快有趣,还有一个非常年轻漂亮的女孩引起了我的好奇,许多人都跟我介绍她将是宝莱坞下一个耀眼的明星,印度无数个男性都会为之心动,把她的照片贴在墙上编织美妙的春梦。我望着她问了一个非常老套,但我觉得又不得不问的问题:"你对于成为宝莱坞又一个性感形象有什么感想?"

但是当我意识到,我的老套问题将不会得到老套的回答后,几乎马上就放弃了,然而,就像一杯莫洛托夫鸡尾酒一样,这个问题迅速爆炸开来,杀伤力极大,因为我压根不知道我的舌头吐出了怎样一个言语炸弹。当"性"这个词从我嘴巴吐出来之后,所有的谈话都停止了,就像有个关闭键,我甚至能听见周围的呼吸声。这时候,这位本来没怎么注意到我的大人转向我,看着我,用一种他在银幕上常有的打败恶棍的那种英雄式的语气,略带有一点儿恶狠狠,说:"你从哪里来?看上去你像是印度人,但很明显不是,也许你离开这个国家已经很久了。我们在印度不这样说话,这样很不光彩。你这样是对这位年轻女士的不尊重,你必须现在给她道歉!"

我的第一反应是十分迷惑,我该为什么而道歉?这里可是《爱经》[1](Kama Sutra)诞生的国家,克久拉霍(Khajuraho)性爱神庙中那么多细致入微的古老雕塑,想象力丰富得让人眩晕,还有那么多常常出现在骂人的话中的词,像混蛋、杂种、去你妈的,多么的普遍正常。我到了孟买之后曾经去找了当下孟买最畅销的小说来看,讲的是爱神的故事,不仅从言语上谈论性,还有对乳房等性器官的描写,以及对性爱场面非常生动的描绘。

我突然意识到,即便是所有人都告诉我,那位含苞待放的新星将会是下一位性感女神,我的罪过仍是直接对她表达了这样的意思,更糟糕的是,我还在这个行业中为人尊敬的大人物面前讲出来这些话。这位年轻的

[1]《爱经》是古印度一本关于性爱的经典书籍,相传是由一位独身的学者所作,时间大概在1世纪到6世纪之间,很可能在印度文艺复兴的笈多王朝时期。这是一部以经书的形式写成的关于性与爱、哲学和心理学的著作。

姑娘眼中含泪，显然十分痛苦，这位大人明显准备来狠狠地打击我，他紧紧盯着我，就像要用自己的眼光刺穿我一样。此刻唯一的办法就是，我开口，低头道歉。

但是，即使我在咕咕哝哝地道歉的时候，我仍然在思考这位宝莱坞大人物要求我更加谦逊时的矛盾之处。事实上，这位矛盾中的大人物已经作为宝莱坞工业的反叛者至少有四十年了，他常常蔑视传统，但却一直是这个产业中的终极性感神话。他就是苏尼尔·达特（Sunil Dutt），一位真实、健在的神。

他本人的真实生活故事就是一部现成的宝莱坞电影剧本。1947年随着英国撤出印度，次大陆开始分治，年轻的苏尼尔和他的家人作为身处穆斯林巴基斯坦的印度教徒，开始逃到孟买。他的生活是艰辛的，有时候甚至就睡在孟买的大街上。然而他得到了一个闯入电影界的机会，当他在电影《印度母亲》（*Mother India*）中扮演了伯杰（Birju）这个角色之后，他一下就成了大明星。

影片中，伯杰是一个贫穷的农民之子，他们一家在贪婪的地主压榨之下饱受着难以言表的艰苦。这是一个传统的印度故事：受欺压的农民和狠心的富人地主，共同在这严酷的土地上为了生存而奋斗。伯杰拒绝接受这样长久以来的，对他，以及像他一样的其他数万农民的封建压迫，拒绝这样悲惨的命运。但生活是如此的艰难，他父亲在一次事故中失去了手臂，最终抛弃了整个家庭，把伯杰留给他的母亲抚养。这样的成长背景使得伯杰非常叛逆，他寻求公正，总是伺机向地主和现有的制度发起反抗。影片的结尾，是伯杰将那位准备引诱他母亲做情妇的邪恶地主杀死，而他却被自己母亲杀死的悲剧。他的血流淌着，他母亲一直流泪，血红的屏幕渐隐，逐渐清晰的是从新的水坝中涌出的干净的水，开始灌溉这一片长期被地主盘剥的干涸大地。母亲热泪盈眶，只能安慰自己，儿子的血已变成给予生命的水，她意识到如果印度要发展、农民要摆脱贫穷，牺牲最心爱的儿子的性命是必须付出的代价。

这是比印度开国总理贾瓦哈拉尔·尼赫鲁（Jawaharlal Nehru）之前

承诺过的更好的世界，也是像尼赫鲁一样的社会主义者、本片导演梅赫布·汗（Mehboob Khan）所坚信的生活。这部作品是宝莱坞标志性作品之一，很多人甚至认为它是最伟大的印地语电影，相当于印度的《公民凯恩》（Citizen Kane）。这是永恒的印度母亲在电影中的展现，她可以是一种变革的动因，这种变革是对过去长久以来压制对追求更美好生活的欲望的一种变革。

但正是在这部电影拍摄中发生的事情使得苏尼尔·达特成了一个传奇人物。正在拍摄电影中某一个场景时，火灾突然爆发，当时在片中饰演伯杰母亲的女演员纳尔吉斯（Nargis）被困在燃烧的干草垛里，火焰越来越高，看上去她在劫难逃，就在此时苏尼尔冲进火中把她解救出来。很难说这是不是他们浪漫史的开端，不过在这部电影上映之后，苏尼尔·达特便与纳尔吉斯结婚了，这位曾经是宝莱坞最伟大的女性之一的演员就退出了电影圈，开始相夫教子。

对于印度国民来说，这是非常令人吃惊的，因为纳尔吉斯是穆斯林教徒，这种印度教和伊斯兰教的联姻，十分难以令人接受。在这个国家里，不同宗教信仰的团体之间的整合通常会被叫停，因为不可能共处一室，苏尼尔和纳尔吉斯却正在打破这样一个根深蒂固的禁忌。而且最让印度观众难以接受的是，这两个演员在影片中扮演的是母亲和儿子，而在现实生活中却是一对夫妻。但是这些传统的观念对苏尼尔来说根本毫无意义，他本身就是一个反传统者，就像他在片中的角色伯杰一样，现实生活中他也是一个爱挑战现存制度的人。

有趣的是，就在那个一月的下午，在孟买草坪上的一幕发生时，正好就在导演梅赫布的片场，纳尔吉斯因癌症已经去世十多年，他们的儿子桑杰（Sanjay）也已经在电影圈中。而苏尼尔早已退出电影界转投政治界，在印度国会中作为孟买西北的代表占有一席之位。但他仍然坚持做一个毫不犹豫为大众说话的人。因此在20世纪80年代，当武装分子在旁遮普（Punjab）为了成立锡克教教徒（Sikh）自治地区而发动暴力事件时，他从孟买步行到阿姆利则（Amritsar），这个距离超过了1 200英里（约1 932公

里),他这一举动就是为了推动和平的进程。他还去广岛(Hiroshima)参加反对核武器的活动,之后他还准备在整个次大陆上进行和平之旅。他把美国总统吉米·卡特(Jimmy Carter)当作自己的朋友,卡特到印度的时候,当地政府本没有安排他们的会面,但卡特总统坚持来见达特,与他这位与众不同的印度朋友共度了一段时光。

但是,不论达特如何反抗和颠覆传统观念,他仍然不接受在大庭广众之下谈论性这个字眼。宝莱坞电影也许是建立在明星之间的性吸引上的(苏尼尔和纳尔吉斯的婚姻就是很好的佐证),但是苏尼尔·达特唯一不会打破的宝莱坞规则就是,性这个字眼永远不能在公众间讲出来。就像在电影银幕上,亲吻的镜头永远不能表现出来,即便是嘴唇靠近但也不能接触到。我已经打破了很多传统,但是苏尼尔·达特这位反叛者也认为我做得太过分了。

我知道在印度,大家都明白这是整个国家必要的虚情假意的一部分。在我年轻时候的孟买,曾经有一家餐厅的老板想要用克久拉霍神庙中清晰的图案来装饰他新开餐厅的墙面,有些市民就非常愤怒地要求最高法院下令移除这些装饰。法官从来不会觉得把克久拉霍神庙作为旅游必看景点是不合适的,但是他认为把克久拉霍的情景复制到孟买的餐厅墙壁上就是对公众道德的伤害。

但是,至少法官可以说克久拉霍神庙离孟买有数百英里的距离,而且很多印度人也没有仔细看过那些充满性意识的雕塑。坚持让我道歉的苏尼尔·达特,离他不远处正站着给他和其他明星拍照的帕梅拉·博尔德,恰恰正是在三年前一场继克里斯汀·基勒(Christine Keeler)事件[1]以来的英国最大的性丑闻的中心人物。

1989年3月12日的《世界新闻报》(The News of the World)头版头条醒目标题《在众议院工作的应召女郎们》曾这样写道:

1. 1963年,19岁的模特克里斯汀·基勒,与时任英国陆军大臣的约翰·普罗富莫和苏联驻英国大使馆武官伊万诺夫同时有染,在冷战时期引起轩然大波,导致普罗富莫引咎辞职和英国首相哈罗德·麦克米伦的倒台。

顶级的应召女郎在下议院作为特洛伊（Tory）议员的助手而工作，我们今天很容易发现。一次性交易至少需要500英镑的帕梅拉·博尔德（这家报纸和其他报社一样最初把她的名字拼写错了，帕梅拉后来澄清她的名字里只有一个L，姓氏里是A不是O）是普通议员大卫·肖的研究助手，她陪伴体育部长科林·默尼汉（Colin Moynihan）参加了盛大的保守党舞会。在那里，伦敦所谓收费最高的高级妓女和政府的其他官员，还有首相玛格丽特·撒切尔（Margaret Thatcher）厮混在一起。丑闻即将震惊整个议会。

在众议院，一位工党议员对这件丑闻提出了一系列质疑。而且，这个故事不仅影响了媒体，还挑起了两大主编之间非常尴尬的媒体大战。帕梅拉此时已是《星期日泰晤士报》的编辑安德鲁·尼尔（Andrew Neil）的女友，但她也被拍到和《观察者报》（The Observer）的主编唐纳德·特雷尔福德（Donald Trelford）牵手的照片。特雷尔福德抱怨默多克媒体集团，特别是《太阳报》（The Sun）的报道方式，他坚持他和帕梅拉之间是非常单纯的关系，并没有什么不合时宜的地方，并且对帕梅拉实际上早跟尼尔有瓜葛的事实视而不见，称之为"媒介力量粗鲁的污蔑"。这对他的妻子和孩子们是深深的伤害，他甚至还在公平交易办公室（the Office of Fair Trading）号召要加大对交叉持股的本土媒体进行调查，加强对外国股份的控管。

而帕梅拉自己声称，被揭露的真相可能会比基勒事件带来的危害更加严重。《太阳报》在一篇题为《帕梅拉：我可以弄垮政府》的报道中这样写道：

她在与软色情出版大亨大卫·沙利文（David Sullivan）的通话中做了一个令人十分惊奇的声明。他说这位27岁的好友帕梅拉告诉他："如果我说出一些真相，整个城市都会被震惊得静止下来，我能揭露的内容会使

《丑闻》看起来就像泰迪熊的野餐那么单纯。"

然而各媒体报道的狂轰滥炸，使得帕梅拉被迫逃到巴厘，然后到香港。但是这个故事始终没有像基勒事件那样，在英国的社会政治生活中获得那么多支持，主要还是因为没有政治界的支持。麦克米伦（Macmillan）的特洛伊政府因此遭受了很大的打击，很长时间都无法恢复。这是典型的那种故事，来自远方的充满异域风情的年轻漂亮的女孩，引起了整个国家人们的兴趣。直到1992年1月，帕梅拉·博尔德这个名字在全英国几乎是人尽皆知，但仅此而已。她本人十分渴望忘掉自己的过去，而以一名专业摄影师的形象示人。她已经去过了非洲，拍摄了那些难民，还有四处逃难的非洲黑人悲惨的生活状态。在她名声最不好的时期，《每日邮报》采用了她的照片和故事，现在《你》杂志对这些照片也印象深刻，并且认为帕梅拉是拍摄宝莱坞的最佳人选。她已经陪我拍了很多用于说明我文章的配图照片，当然，这都是发生在我直接向那位未成名的年轻女孩发问引得苏尼尔大怒之前，当时苏尼尔·达特这位大人物已经告诉帕梅拉他是多么佩服她，从获得印度小姐的称号，到勇敢地转变成一位摄影师。

苏尼尔·达特的态度大变没让我觉得很奇怪，但当我发现一直支持我的帕梅拉这个时候也躲开我，这才是让我震惊的。她和达特一样被我的提问惊吓到了，并且责怪我使用性的字眼，而且开始担心我们的任务会受到很大的影响。事实上她开始保持我和她的距离，并且告诉每个听她说话的人："他已经忘了印度人怎么说话了。"

我和苏尼尔·达特之间的遭遇，从根本上说还算次要的。然而紧接下来的几天里，随着我逐渐对宝莱坞熟悉起来，我也越来越同意帕梅拉的看法。我以为我长在孟买就懂这个世界，现在我不得不要快速修正我的想法。就像帕梅拉在明星的世界里沉浮，取代一个又一个的其他明星，甚至从另外的世界受到启发，但仍显不够。他们的反应直接取决于我最初讲的故事。

我必须回过头来，像讲述中世纪的炼金术一样，来讲一讲宝莱坞的电

影产业：一旦触碰它，就变成金子。每天都有数百个年轻的男孩女孩，从印度的不同地方涌来，希望触碰到这宝莱坞电影的试金石；他们很清楚，若是能接触到一点点星尘，他们就能登上众神的舞台。他们的画像将会放在巨大的公告板上，散布到城市的每一个角落，他们的言行，不论真实的还是想象的，都会被无数个电影杂志报道，从而获得巨大的财富。就在我抵达印度的几个星期前，有一部根据宝莱坞电影产业写出的小说成为了本国出版史上最畅销的书。

如今帕梅拉已经忘了之前的故事，再次成为短时间内宝莱坞最大的明星。就算在梅赫布的片场里，这个"剧本"正在被改写，十分显而易见。那天清早，一家孟买的报纸发布了她到达城里的消息，当我们抵达片场的时候，帕梅拉制造了不小的骚动，一群观众和摄影师全都围着她，而不是去看那些现在的明星。当我小心翼翼地同苏尼尔·达特交流，谨慎地保持印度传统时，帕梅拉从梅赫布片场前的草坪上大步走过，引起的关注绝不亚于其他明星。接下来的一段时间，孟买的媒体都用头版大篇幅报道了她拍摄的电影明星，所以很快越来越多的摄影师开始追随她、拍她，比她正在拍的明星的摄影师还多。在我们结束拍摄采访任务之前，很长一段时间里，制片人都排着队想要让她饰演各类角色。就在这部真实人生的电影的最后阶段，就连宝莱坞编剧都不敢想象的情节发生了，与帕梅拉已有12年未联系的母亲也来建议她回印度生活，在国会里争取一席之地，为公正而奋斗。她母亲告诉她，现在印度的年轻一代早已准备好支持她了。

此时，我不再是一个为杂志写关于宝莱坞文章的人，而更像是帕梅拉的保护者。就像约翰·肯尼迪访问巴黎时对他夫人杰姬的描述一样，我此时就是那个陪同帕梅拉来宝莱坞的男人。这让我意识到，一旦和有名气的人在一起，自己也会变得有名，孟买的文艺界明星们过去根本不知道我的存在，也不关心我是谁，可现在却有一些我闻所未闻的朋友聚集在我的酒店门口，希望通过我见到帕梅拉。一个寻找宝莱坞黄金的任务迅速开始，而我突然发现，我正好手握一桶黄金却还没意识到，那段时间里，孟买所

有的人都知道了唯一能找到帕梅拉的途径就是通过我。这真是一个非常有启示意义的认识宝莱坞的视角，它让我看到了它是如何制造和处理名气这件事情的。

在之前接受《你》杂志的任务时，我对和帕梅拉一起探寻宝莱坞会如此戏剧化毫无所知。也许在我离开伦敦之前应该有人稍微警告我一下。当时杂志主编邀请我一起吃午饭，介绍我认识帕梅拉，事实上这已经有些不寻常了，因为一般作者和摄影师被分配到一起完成任务时通常没必要吃饭。当时，我到了帕丁顿小街里那个隐蔽的意大利餐馆后，看到这个非常紧张害怕的女孩。她十分担心一旦踏上印度的国土，她的身份就会被曝光，过去《世界新闻报》对她的揭露给她带来的痛苦经历就都会卷土重来。帕梅拉自从坏名声曝光之后就从没回过印度，尽管她经常为了躲避福利特大街[1]（Fleet Street）的各类记者而到处逃窜。那位编辑跟我说："帕梅拉非常担忧将要回到印度，希望你能保护她。"这可真是一个新鲜的要求。

作为一名作者，我很习惯摄影师的抱怨，他们常常觉得自己没有受到足够的重视，也没有足够的时间把相应主题的照片拍好，这对他们不公平。但我从来没有遇见过一个无法照顾自己的摄影师，也没有被要求照顾摄影师，直到遇见了帕梅拉。然而，我会从其他国家飞往印度，和帕梅拉分头到达孟买，在我到那儿以前帕梅拉已经到了。我们之前已经计划好，在我到达孟买之前她会一直待在孟买海岸边的欧贝罗伊大酒店（Oberoi），之后我们再一起去探索那些宝莱坞明星的秘密，我也会确保帕梅拉的秘密得到保护。

当我到达欧贝罗伊大酒店之后遇到的第一个问题就是找到帕梅拉。她在我之前已经到了，而且非常紧张，一开始她想用玻色太太的名义入住，

1. 又译为舰队街，但据考证实为误译，故本书取音译。这是英国伦敦市内非常著名的一条街道，因约从1500年起就成为英国出版行业的聚集地而著称，鼎盛时期有100多家全国或地区性报馆，她包括《泰晤士报》《每日电讯报》《独立报》《卫报》《星期日泰晤士报》《观察家报》《镜报》《快报》《星报》《太阳报》《每日邮报》《每日纪事报》《旗帜晚报》《晨星报》《欧洲报》《世界新闻报道》《体育报》等。因此这里代指各种媒体。

这也许会遭到我朋友们的嘲笑，但之后可能会带来更严重的影响。事实上，数天之后帕梅拉确实登上了孟买各大报纸的头版头条。

因此最后她用了她少女时期的名字帕梅拉·辛格（Pamela Singh）登记，但酒店人员告诉她，她的行踪不会被泄露的。我后来发现在欧贝罗伊酒店的电脑登记系统里她的名字被写成"帕·辛格"（用假名登记的）。我最终找到了她，但欧贝罗伊酒店尽管知道我是她的同事，还是坚持使用可视系统，让我在大厅等候，即使我打电话也要经过话务员和大厅经理，由他核查我的名字之后才让我和帕梅拉通话。当我之后问大堂经理为什么会这样，他说："先生，这是为了保护所有想保有隐私的明星们的基本程序啊。"

帕梅拉甚至拒绝《你》杂志把钱电汇到当地的托马斯·库克（Thomas Cook）公司[1]，她觉得在那里取钱也会暴露身份。最后，杂志社把钱全部汇给我，然后由我再给她。然而，她在孟买等我的时候，钱快花光了，于是打了无数个焦急的电话给《你》杂志，还有我伦敦的家里，给我家里造成了一定的困扰，也对杂志社影响不小。直到我到达孟买，把从托马斯·库克公司取到的钱全部交给她时，她手头的现金已经差不多花光了。

一到孟买她就坚持我们出行不能坐普通的出租车，而要戴上墨镜乘坐酒店的专车。这对我来说是非常新鲜的经历，而她却已经非常习惯这样的方式，为的是避开窥探的狗仔们。一次在我俩去见那些明星的路上，帕梅拉告诉我，正是她之前的经历才使得现在这样的行为非常必要。在伦敦她名声最不好的时期，她逃到巴厘岛，以为在那里可以避开英国狗仔队，但是当她坐着摩托车从当地餐厅离开时，一群记者开着吉普车追上了她，摩托车试图摆脱这些人，不料却发生了车祸，她受了伤。有一阵子她特别担心她需要做整容手术，她说这话的时候我正看着她的脸，其实没有什么

[1] 托马斯·库克（1808—1892），英国旅行商，出生于英格兰。他是近代旅游业的先驱者，也是第一个组织团队旅游的人，并编写、出版了世界上第一本面向团队游客的旅游指南——《利物浦之行指南》，创造性地推出了最早具有旅行支票雏形的一种代金券。如今，以他本名命名的公司是世界上著名的旅游代理公司之一。

车祸的印记，但从她的声音中完全听得出她的恐惧。

当然，也有很多人需要被告知帕梅拉到底是谁。印度《电影追踪》（*Cine Blitz*）杂志的主编丽塔·梅塔（Rita Mehta）是一个跟明星们关系不错的人，正在帮我们联系采访，而且她也知道帕·辛格的真实身份。但是她仍然非常谨慎地认为，不要事先告诉那些明星，除非她觉得是绝对有必要进行采访的才会告知。

然而，我们在宝莱坞的首要问题并不是阻止孟买记者来曝光帕梅拉，而是寻找愿意跟我们聊天的明星。丽塔已经给我们提供了一些人的联系方式，甚至给了我们一些明星家里的电话号码，但是我尝试了之后发现都过不了他们秘书那一关。这些秘书会逐一确认是否真有《你》杂志和《星期天邮报》存在，以确认这不是一个骗局。因为就像大多数印度人那样，他们觉得值得尊敬的英国媒体一定就是英国广播公司（BBC）或者《泰晤士报》（*The Times*）。但一旦跨过这些障碍之后，这些男秘书，即便他们服务的是女明星，他们也会非常愿意帮忙，还会对明星访谈作出很多承诺。但是，其实他们都不会遵守这些承诺。苏克图·梅塔（Suketu Mehta）曾经撰文写过：印度是个伟大的敢于说"不"的国度，要求对任何事情的回答都是"不"，这简直就是抵御外来人群的印度版长城。我发现了这一主题在宝莱坞的变化，那就是，宝莱坞这些男秘书们尽管不使用"不"这么直接的字眼，但他们实际制造的结果是一样的。

那些预约总是先定下来，然后又被取消。有一次我们与苏尼尔·达特的儿子桑杰约好，下午一点半去他家与他父亲见面，当我们抵达他家时，却看到一辆车驶向相反的方向，而我们被告知达特大人不得不去参加一个拍摄，而且不知道什么时候会回来。我大叫着"我们是预约过了的"，这位秘书用非常同情的眼神看着我，拿来炼乳做成的甜茶，建议我耐心地等待。可是直到太阳落山的时分我们仍然在等待，这位秘书给我们预约了另一个时间，就在数天之后。所以这样的情况一直在发生：打电话给明星们，和他们的秘书交谈，抵达明星住处，然后在会客室无聊地等待几个小时。一直喝着甜茶，不断被告知这位明星就会回来，会很快的，再喝一

些茶。

就这样失望了一个星期之后，我已经决定放弃了。而在此时，丽塔已经对帕梅拉非常有好感，而且也默认了她的那种遮掩保护的措施。非常感谢丽塔又帮我们敲定了一些预约，甚至见到了一些非常赶时间的明星。最令人惊奇的是，阿米特巴·巴强（Amitabh Bachchan）这位最伟大的印度电影明星，竟然是我们最快也是最珍贵的采访对象，我都不确定他为什么会同意见帕梅拉。十年前，他在拍摄电影时受了重伤，当时所有人都担心他无法幸存，整个国家都为他捏了一把汗，妇女们祈祷他能康复，孟买的医院外排起了近一英里的长队，都是要为他献血的人们，媒体也实时更新他的健康状况。现在，在经过了短暂的休整之后，他决定回归，也许是受到了被帕梅拉拍照的影响。

阿米特巴跟我们说好晚上六点半到，当我们驱车前往他家时，一群站在他家高墙外的警卫给我们开了门，然后我们被带进了他秘书的办公室。

我已经有心理准备要喝无数杯炼乳和甜茶了，但是就在六点半的时候，阿米特巴居然在家里出现了。他身材高大，身穿白色的印度无领长衫和宽松的裤子，披着黑色的披肩。我告诉他我们想要拍一些照片，他点头同意了，而且也觉得这是常规程序。他认出帕梅拉之后，没有任何暗示就让我们穿过草坪，直接到他的办公室去，那里有很多舒适的沙发椅，帕梅拉意识到可以摆几把在草坪上，供她给阿米特巴拍照用。因此后来半个小时里，帕梅拉就在那里设置灯光，而阿米特巴和我在聊天，但令我印象深刻的是，他有一半目光仍然在草坪上的帕梅拉身上。

花园里，在莫卧儿王朝最流行的凤凰木下，灯光挂在树上，仆人们端出一盘盘芝士、西红柿三明治、巧克力和咖喱角给我们吃。帕梅拉一直在抱怨她没有助手来帮忙，因此她叫仆人们帮她测试光线和对焦。阿米特巴走出他的办公室，发现自家的草坪上铺满了各种偏振片，但他仍然尽职地坐在椅子上摆拍，十分乐意回应帕梅拉的各种要求。

最后帕梅拉简直要爱上他了，她说："我才不关心他长什么样子，他人这么好。"阿米特巴没有说什么就跟我们告别了，但第二天他打电话给丽

塔·梅塔，告诉她，其实他很早就认出帕梅拉了。当帕梅拉听说了这个以后，她越来越喜爱他了。

而同性的明星看上去好像对帕梅拉有不同的反应。迪宝·卡帕蒂亚（Dimple Kapadia），她自认是贝特·迈德尔（Bette Midler）和芭芭拉·史翠珊（Barbra Streisand）的混合体，她对帕梅拉的第一反应就是恐惧。当我们在她父亲珠珊区（Juhu）的海景房前聊天，她也已经准备好为当日的印度翻版《花边》杂志拍摄场景时，我告诉她帕梅拉将要来给她拍照，她问："哪个帕梅拉？"我告诉她是帕梅拉·博尔德，她回答说："天啦，我可不想被她拍。"我急忙跟她确认帕梅拉会拍照，她却转向她的化妆师，在脸上扑了更多的粉。

最后差不多花了三天的时间帕梅拉才拍完迪宝，因为经常性地预约了又取消，我甚至都怀疑迪宝根本不想要帕梅拉来拍她。直到最后她终于有时间了，而且帕梅拉留下来和她一家吃午饭。迪宝发现她十分有魅力，后来给丽塔·梅塔打电话说："她真是个可爱的姑娘，真希望你一开始就告诉我是帕梅拉来给我拍照啊。"

帕梅拉的身份已经到了真相揭露的那一刻，就像婚礼上等待吉时一样令人激动。这也许就是宝莱坞最独特的电影产业特点，展现印度是如何将外来文化改造成形的。在印度，没有哪部电影会随便开拍，除非第一组镜头就是准宗教仪式的。通常，明星们和制作团队聚集在酒店里，在电影第一个镜头开拍之前，摆上已经切开的椰子、鲜花，摄影机周围布满一圈点燃的油灯，就像阿拉提[1]（arati）仪式一样，把它看作寺庙中的神，然后，人称VVIP的某个人，意思就是非常非常重要的人，击掌表示开机，那么这部电影就算是正式开拍了。尽管这种仪式源于印度教的信仰，但现在，当新机器安装时也会举行类似的仪式。导致宝莱坞显得独特的原因就是，所有电影导演都会挑选吉时举行开机仪式，不管他们有着什么样的宗教信

1. 亦可拼写为aarti、arathi或aarthi，为印度教中表达虔诚崇拜的仪式，还可指仪式中点灯时吟唱的歌曲。

仰，此时都会把重心放在印度文化的统一团结上，而摈弃那些宗教上的差异性。

我们曾经受邀去参加一部名为《精神紊乱》（*Bechian*）的电影开机仪式。这个仪式是晚上八点半在宝莱坞非常出名的海岩酒店举行，邀请函本身做得就像一个开机仪式的指南，首页上就是男女主角都戴着帽檐上有粉红豹商标帽子的照片，介绍演员是"可爱的新星西德汉德·索卡瑞尔（Sidhand Salkaria）"封底印着大大的红色的噢姆（Om），这个词在印度教的祈祷和冥想时使用，等同于印度教的阿门。这个邀请函非常巧妙地将现代与传统融合在一起，这正是宝莱坞最擅长的。

就在仪式即将开始的时候，我注意到导演的妻子开始对帕梅拉产生兴趣，她望着帕梅拉，对她说："你肯定以前就被人这么说过，你真像那个帕梅拉·博尔德啊，就是那个在英国干了那么轰动的事的女人。"

帕梅拉回答说："真的吗？我不知道这个人。"这位导演的妻子又对我说："你难道不觉得她长得很像帕梅拉吗？"我咕哝着："我不知道啊，哪个帕梅拉？"幸运的是，就在这个时候导演敲开了椰子，仪式开始，摄影机开始转动起来。

也许因为她逃过了开机仪式这一劫，或者也许是我们已在孟买待了差不多一个礼拜，并且没有媒体中人注意到她，此时的帕梅拉开始有点儿相信自己不会在孟买被发现，然后回到过去那些痛苦的日子中去。她开始安排拜访索奴·瓦丽娅（Sonu Walia），这位女星简直就是第二个她，而瓦丽娅自视为宝莱坞的米歇尔·菲佛（Michelle Pfeiffer）或者茱莉亚·罗伯茨（Julia Roberts），但是很遗憾没得到能"匹配她"的角色。和帕梅拉一样，她过去也是"印度小姐"，做模特的工作，她说她的新年愿望是成为一个"坏女孩"。

然而这个变坏的愿望并没有延伸到银幕上，比如容忍在大银幕上亲吻。吻戏在印度被禁止了很多年，最近才刚刚解禁，但仍然是个敏感的话题。索奴曾在一部影片中拍过吻戏，那也只是在脸颊上的轻轻的吻，她觉得这个程度是可以接受的，但那种长时间的吻是绝对不行的。我问她："多

长时间是不允许的？"她说："持续十秒的那种。"

我们不得不耐心地等待帕梅拉效应慢慢走到顶点，然后开始瓦解，然后我们就可以去采访尚未成名的年轻演员昆尼卡（Kunika）。

她被宣传为宝莱坞电影的新鲜血液：她的父亲是空军，她从小是在修道院养大的，而且她不像其他的明星那样不敢谈论自己的私生活。她和一位宝莱坞著名影星的儿子生活在一起，他比她年长许多，这在很多人看来是她在宝莱坞成名的原因，主要是她非常清楚自己想要什么，她说："我就是想要成为性感女星！"

她简直不敢相信给自己拍照的是帕梅拉，一直不停地问我："就是那个帕梅拉吗？"帕梅拉考虑到昆尼卡的性感女星定位，决定让她穿上泳装，在欧贝罗伊酒店的泳池边来拍照。就在她这么干的时候，欧贝罗伊酒店的公关小姐乔安妮·佩雷拉（Joanne Perera）走过来，看上去帕梅拉在城里的消息已经传开了，乔安妮不确定还能坚守多久。她说："我已经接到了无数个报社的电话，都说，乔安妮，我们知道帕梅拉在你这儿，快告诉我们，你把她藏在哪里。"

从泳池向远处望去就可以看到《印度快报》（The Indian Express）的大楼，这是本地一流的报纸，此时我就好奇孟买本地媒体的效率到底有多高。到现在我确信的是，如果英国媒体都感兴趣，那他们会在泳池边驻扎下来吗？

突然之间，这堤坝就被冲破了，所有的孟买媒体都发现了帕梅拉。

第二天早上，我的电话响了，是孟买最有活力的晚报之一《午间速递》（The Afternoon Courier and Despatch）的主编贝拉姆·康翠科特（Behram Contractor）打来的。他是我的一个老朋友，在孟买，非常著名的署名为"忙碌的蜜蜂"（Busybee）的专栏就是他写的，他写作幽默风趣又尖锐深刻，是孟买城里的必读作品。他问我帕梅拉是不是我的摄影师，我十分不想对贝拉姆撒谎，但是帕梅拉之前对我严格要求，我只好否认。但是我和贝拉姆的关系很好，觉得应该和帕梅拉确认一下，看她是否愿意跟贝拉姆见面谈一谈。因此我打电话给她，告诉她贝拉姆是孟买深受爱戴的

记者，结果她同意和他交谈，但是她坚持会自己打电话给贝拉姆。我之后给贝拉姆打电话，告诉他就耐心等待帕梅拉打电话找他吧，我感觉对他俩做了我应该做的正确的事情。

然后接下去的事情却是意想不到的。下午他的报纸上就以"帕梅拉就在城里，但她躲在相机后面"为标题报道了她的故事，他觉得这比法航的空客飞机坠毁造成机上96人死亡86人的新闻还要重要。

我也跟贝拉姆说过我只是私下里作为老朋友跟他交谈，只是扮演了他和帕梅拉之间的桥梁而已。但是在他的报道中把我写成了跟帕梅拉差不多显著的故事主角。他这样写道：

在城里比小说《红花侠》（The Scarlet Pimpernel）更难找的是前印度小姐帕梅拉·博尔德。今天早上，本报记者终于联系上她，尽管只是通过电话，并且受到非常善良的米希尔·玻色先生的帮助。起初，玻色先生否认了博尔德小姐和他同行，他说他自己来到这里只是在写一个关于印度电影工业的故事。接着，也许是他感觉让过去的老同事失望有些过意不去，还有城里这么多资深的记者大部分也是他的老同事，他后来又打来电话，承认博尔德小姐是和他一起来的。然后说"别让你的电话占线，我已经给了她你的号码，她会打给你，但是只是和你聊天，并不算是一次采访"。后来她确实打了电话来，用一种清脆的英国口音说"我真的不能接受你的采访，会丢了工作的"，她还说"我工作的媒体已经给了我非常清晰明确的报道指示，我不能接受采访，也不能让我的照片进入大众媒介。我的任务是不受干扰地完成我的工作"。

我非常生气贝拉姆把我写进报道，成为故事中的一员，但是帕梅拉觉得，这不正是你期待的吗？就在那个下午，在梅赫布片场外，没有太多的观众注意到帕梅拉，她非常自如地安置那些摄影器材，好像都属于她一样。接着我正为受到苏尼尔·达特的羞辱而难受的时候，她和他却像老朋友一样叙旧，而且给赛义夫·帕陶迪拍照，之后又拍到了另一位明星阿努

潘·凯尔（Anupham Kher）正穿着一双俗艳的靴子搭配奢华的摆设，简直就是宫殿生活的写照。

第二天，孟买的狗仔队全部涌到欧贝罗伊酒店，因为乔安妮·珀瑞拉被迫承认了帕梅拉就在酒店里。这真是一副奇怪的景象，我正走在酒店大厅，突然帕梅拉出现在楼上，大叫我的名字，刚开始我想她太过于热情了，后来马上我意识到她想要我阻止某些人。那是一个摄影师，就在帕梅拉大叫着对我做手势的时候，他已经跑过我和聚集起来的酒店员工，帕梅拉一直大叫："拿下他的相机，拿下他的相机！"

酒店员工封住了出口，最后相机拿到了帕梅拉才平静下来。看上去是当她去欧贝罗伊酒店的健身房想要做运动的时候，这个一直藏在卫生间的摄影师跑出来开始拍她的照片。帕梅拉说，如果他事先说了也许她会同意的，"他应该等我穿好衣服，我可不想被拍到头发这样凌乱"。

大众对她超乎寻常的兴趣让我意识到，她之前在伦敦时表示很害怕回到印度是正确的。不仅是因为在英国的坏名声，印度人民也为帕梅拉的事而发狂，每个人都想认出她。帕梅拉曾在德里上学，在孟买当模特，这两个城市的人们都知道她。泰弗林·辛格（Tavleen Singh）就在《印度快报》上写到，"这些天不论你在德里的什么地方，大厅里、饭店里、办公室还是集市里，你都会被问一个问题：'你知道帕梅拉·博尔德吗？'"《星期天观察报》，这家孟买的报纸跟英国那家没任何关系，则认为这是一次非常伟大的印度的复仇。它的社论写到，"这是一次前殖民地对宗主国的反击"，就在大标题"好姑娘"下面，写着"给点儿颜色让他们看看，告诉这些老顽固们，克莉丝汀·基勒能做的，印度姑娘可以做得更好，靠边站吧，基勒！"

现在，孟买所有人都想来采访帕梅拉，而且因为帕梅拉用了假名，所有电话就全部打到我这里。我在这个城市长大，尽管已在伦敦生活了二十年，现在回到这里写关于印度的故事，但是过去，除了海关和入境官，没人会注意到我的来去行踪。可是现在，所有人都想和我说话。当我每次采访完那些本来很难采访到的宝莱坞明星后，回到酒店，我的房间总是

堆满了各种留言。这座城市中最权威的报纸《印度时报》打过五次电话，其中一次甚至在午夜时分，就是想预约对帕梅拉的采访。诗人唐·莫赖斯（Dom Moraes）采用了一种非常新颖的方式达到目的，他打电话给我说，他不想随大流采访帕梅拉，"我更有兴趣的是和你交谈，一位作家带着摄影师来发现和拍摄故事"。但是当我们会面时，他一直在跟帕梅拉交谈，他写出来的文章也全是她，甚至在之后一次偶然的碰面中，他表现得就像从未遇到过我一样。《星期天观察报》的主编普利提许·南迪（Pritish Nandy）过去曾以公开打击我的书为乐，并把我描述成一个毫无价值的作家，可现在也不停地打电话给我，只为见到帕梅拉。在隐姓埋名地当了二十年作家之后，我才意识到想要出名，就要找一个只想隐姓埋名的摄影师。

帕梅拉问我"干吗这么苦恼"，然后说"他们都挺友好的啊，完全不像英国媒体那群流氓"。

毕竟她在尽力地保持低调，我曾经以为她会在公众面前崩溃，但她似乎很习惯这样的状态，感觉就像她肩上的重担卸下来了。早些时候在卡米尔森（Kamilsthan）片场，我们采访拉杰·巴哈巴（Raj Bhabbar），他是因社会主义者身份和同时娶了两个老婆而出名的，帕梅拉有些犹豫不决，她不愿意让一个认出了她的摄影师来拍照。

到我们采访凯尔的时候，帕梅拉找了六个帮工，这时候很难分辨出凯尔和帕梅拉到底谁是明星。帕梅拉一边说"他太做作了"，一边吩咐帮工们开始收拾整理她的设备。

大众媒体的报道使得一些著名的明星也十分想要接近帕梅拉，沙米·卡普尔（Shammi Kapoor）就是其中一位年长的宝莱坞明星。卡普尔因动作电影而成名，在此之前他减少了自己的工作，并在一位大师的指导下佩戴了琥珀项链，左耳上戴了红宝石耳环。

他住在马拉巴山上，在那里能够俯瞰整个城市的海岸线，看得到惊人的闪闪发光的阿拉伯海。他还带着我们参观大理石起居室，那里装饰着三张虎皮。但是对于沙米·卡普尔来说，这次可是帕梅拉来了，她是出现在

所有报纸上的人物,是真正的明星。当他妻子给我一些三明治时,他说:"为什么你全都给玻色先生呢?帕梅拉才是明星,她需要食物!"

这一切都只是前奏,直到摄影师帕梅拉变成明星帕梅拉,使得宝莱坞伟大的明星都相形见绌。这同样也发生在我们去梅赫布片场采访玛德尤瑞·迪西特(Madhuri Dixit)的时候,早在22岁的时候,她就已经是非常有名的女演员,而且每个制作人只要选她当女主角,作品一定会卖座,她自视为宝莱坞的梅丽尔·斯特里普(Meryl Streep),她积极地维护着自己的隐私。我花了一段时间来预约这次采访,直到贝拉姆打破了帕梅拉的低调,才得到同意。

我们被带到梅赫布片场二楼,玛德尤瑞的化妆间里,她正在准备拍摄一段歌舞片断。化妆间里地板光秃秃的,也很脏,靠墙摆放着一排椅子,卫生间就是地面上挖了一个洞。

帕梅拉看了一眼玛德尤瑞的皮肤,轻蔑地说,"这太糟糕了",随即她赶紧下楼,去片场其他地方寻找合适的背景来拍她,至少可以掩盖她糟糕的皮肤。

我和坐在角落的玛德尤瑞的父亲一起被留在摄影棚。玛德尤瑞是每个印度人都喜欢的女演员,她有印度人钟爱的丰满的外表。但是她没有结婚,很可能还是处女,因此她不能没有监护人就出来拍戏,通常是她母亲陪伴来的。但这一天她母亲没法来,所以她父亲跟着来了,他的工作就是确保不会发生任何出格的事情,即便是玛德尤瑞的角色设定就是性感到每个印度男性都想和她上床。当玛德尤瑞准备拍戏后,她父亲就把自己埋到杰弗里·阿切尔(Jeffrey Archer)的小说中去了,而且每次我说什么,他都会指着手里的书说"非常好"。我花了一段时间发现他大概完全是聋的,只不过每次都把我的提问看作是询问阿切尔小说的文学价值。我后来发现,玛德尤瑞的小说品味远不仅是阿切尔,而是科幻小说和阿西莫夫(Asimov)。

现在帕梅拉陷入了孟买摄影师的混战中,因为当她正在跟一位老明星讲话时,这位是拉杰尼希(Rajneesh)的拥护者,突然有一个摄影师从灌

木丛中跳出来开始拍照，帕梅拉专横地把胶片要过来，当场撕碎了。

在她准备给玛德尤瑞拍照时，一些四十岁上下的摄影师聚集在她周围拍摄她工作的状态。在她设置灯光的时候，他们还在一直拍，帕梅拉大叫"你们的灯光影响了我的工作"，但她很难把这群人赶走。

最后帕梅拉同意了大家专门来拍她，她走出片场，花了半小时摆出各种姿势供大家拍摄。这种姿态让摄影师们都非常赞赏，而且马上就有了不少粉丝拥护者。有一个摄影助理对她说："女士，我愿意放弃我的工作来为您效劳。"他任命自己为她的秘书，试图帮她调整、安排拍摄者们。

我偷偷跑出去跟专栏作家绍哈·德（Shobhaa De）交谈，她素以尖酸刻薄的风格而被孟买人惧怕。她的那本基于宝莱坞背景的小说《繁星之夜》（*Starry Nights*）曾是这个国家历史上最畅销的书籍，而现在，帕梅拉使所有的一切都黯然失色。

每几分钟电话铃声就会响起，这是在实时更新帕梅拉的行踪。每次前厅门铃响起，仆人都会告知另一位希望见帕梅拉一面的摄影师来了，他们都误会帕梅拉陪我去绍哈的家里了。

直到这时，帕梅拉意识到如果孟买的记者们都想采访她，那她干脆就时髦一些。于是就在她拍摄昆尼卡的同一个地方——欧贝罗伊酒店的泳池同一侧，她会见了普利提许·南迪。

在他走了之后，帕梅拉说"你看，他很像安德鲁·尼尔"。可是南迪又矮又黑还是秃头，我不觉得安德鲁·尼尔会觉得这样被比较很荣幸。

在孟买人都还不清楚唐纳德·特雷尔福德是什么样子的时候，帕梅拉跟一个来自《印度时报》的人交谈过，正因为她这么做了，我接到了绍哈·德的电话。她说："米希尔，我简直要爱上帕梅拉了，她真的很棒，多么纯真的女孩啊！告诉她，叫她跟我聊聊，我会给她最好的宣传。"

午夜时分，世上最重要的一通电话打来了，是帕梅拉的母亲。她俩已经有12年没有联系过，现在她希望帕梅拉回来："回到德里吧，到议会里去争取一个位置，北方的年轻人全都是支持你的。"但是我说，你确定你

可以用法国护照参加印度的选举吗？帕梅拉回答：“我可以使用双重国籍（事实上印度是不允许的），这些事情都很容易解决吧！"

就在这通电话之后，帕梅拉决定抛弃她之前使用的假身份，她通知欧贝罗伊酒店，从现在起她要用自己的真实姓名登记，所有的电话不必先转接到我房间。而且，不再是我们打电话找那些明星的秘书安排采访，而是明星自己打电话来找帕梅拉。

甚至包括那些之前不理睬她，或者冷淡对待过她的演员们，现在又重新打电话来邀请她到他们家里去。就在巴哈姆写出他那篇报道的前一天，帕梅拉刚好去拍摄了大家熟知的演员吉滕德拉（Jeetendra），帕梅拉和我都很清楚，这离我们想要采访拍摄的明星很远，但是这个时间真正当红的明星都没有空，我们别无选择。吉滕德拉的鼎盛时期是在十年前，那时他扮演的印度英雄角色，都是既能打斗又能唱歌跳舞的全能形象，因此当时他有个昵称叫跳跃的杰克（Jumping Jack）。甚至他为了确保自己的银幕形象与真实生活相匹配，他追求妻子的方式都是朝她扔花生。他的好作品几乎都出现在20世纪80年代，虽然现在他还在继续拍电影，但他确实是拒绝承认自己的时代已经远去的年长明星之一。

打了很多电话之后吉滕德拉才同意见我们，我们到达之后，他让我们等了好几个小时，既没有想跳跃也没有往我们身上扔花生的冲动，他对我们毫无兴趣，以至于我俩无聊到在地上找食物屑。他的兴趣点完全在正在举行的国际板球锦标赛印度对战澳大利亚的比赛上，此时一位年轻的运动员萨钦·德鲁卡（Sachin Tendulkar）正制造着大轰动。他对我提的任何问题和帕梅拉拍的照片都毫不在乎，因此我和帕梅拉在回去的路上一致同意不会再做这样的采访，也不会拍这样的照片。

可现在，帕梅拉不再隐姓埋名，吉滕德拉就私下里给她打电话，邀请她再去他家。帕梅拉觉得很安全，不需要我陪同。之后，帕梅拉回来给我描述，原来吉滕德拉不仅知道她是谁、她做过什么，还带她参观了他放满漂亮瓶子收藏品的特别酒吧间。一个用假名的摄影师，来自另外一个世界的明星，就这样征服了一个宝莱坞明星，尽管他年事已高。

两个星期前，帕梅拉还害怕独自飞到孟买，可如今我要飞回伦敦时，她送我到机场，非常开心自己被公众看见。就在我登机前，她告诉我她正在赶往机场附近的一个假日旅馆的路上。在那里的泳池边将要举办一个宴会，为宝莱坞伟大导演之一苏巴斯·盖（Subhas Ghai）庆祝生日，他被孟买电影媒体描述成宝莱坞的奥利弗·斯通（Oliver Stone），盖以个人身份打电话给帕梅拉，邀请她参加这个聚会，帕梅拉迫不及待地要到那里去了。

我差不多要写完这个我觉得很不可思议的故事，并不是关于宝莱坞明星，而是关于那个只不过要帮我的文章拍一些润色照片的摄影师，所有的宝莱坞明星全部变成龙套小角色，在帕梅拉面前黯然失色。只要杂志采用帕梅拉的照片，往往引人注意的全是孟买摄影师拍摄的帕梅拉工作状态的照片。

《你》杂志用了这样一张照片在封面上：在中心显著的位置，帕梅拉拿着照相机，背景是泰姬陵，一位不知名的新星披着沙丽，露出大腿。封面标题这样写着："帕梅拉最新曝光——孟买的热与色"。

这是最近十五年来宝莱坞向西方观众表达的一种方式，不再需要通过稀奇古怪的途径向观众介绍。在英美许多碟片店里也有很多宝莱坞电影，走进那些音像店，还有根据好莱坞电影类型分区的碟片租售店，可以发现一个很小的区域，但很清楚地标记了"宝莱坞电影"。虽然"宝莱坞"这个称法还不算普遍地为人所知，但已经有很多人了解宝莱坞，甚至有很疯狂的观点，说印度是世界电影之都，虽然这需要更多的解释说明。就在不久前，宝莱坞大明星艾西瓦娅·莱（Aishwarya Rai）接受了哥伦比亚广播公司（CBS）《六十分钟》（*60 minutes*）[1]节目的采访，完全不需要节目来解释为什么会挑选她，或者需要用另一个故事来引出她，因为她自己就是一个传说。

1. 《六十分钟》被誉为美国电视史上最负盛名的时事评论节目，自1968年开播以来，创造了电视史上很多记录，曾五度成为美国最高收视节目，在1977年至2000年期间，更连续23季入选尼尔逊十大高收视率节目，截至2011年9月，累计夺得95项艾美奖，成绩斐然。

宝莱坞如今已经不容被世界忽视，每年印度电影产业生产了近千部作品，而且在这个国家，每天有1 400万人在看电影，每年近十亿人买票看印度电影，远远多过看好莱坞电影的人，而且印度电影仍在日益增长。印度人口现在已经超过十亿，再过十年将会超过中国，成为世界人口最多的国家。但是印度电影院的数量远远不能满足这些渴求电影的印度人，这个国家只有13 000家电影院，意味着每100万人才拥有13家电影院，这简直是世界上最低的人均银幕占有率。而且不像西方国家，这些电影院也都只有一块银幕。今后如果改建成多厅影院，这种情况将会有所改变，会有更多的人去电影院。

宝莱坞不仅仅是从数量上打败好莱坞，它是世界上第一个也是唯一的一个非西方社会生产的西方文化产品，并且改变了西方产业模式，事实证明这也创造出一种新的类型，一种能直达观众的类型。苏克图·梅塔在他那本非常优秀的关于孟买的传记作品《最大化的城市》（*Maximum City*）中写道：

> 印度是少数几个很难受到好莱坞影响的地区之一。好莱坞电影在这个国家的市场仅仅占到5%左右。印度电影工作者简直就是聪明绝顶的阴谋破坏者。当其他国家的电影界在好莱坞面前败下阵来，印度采用了自己的方式来迎战。它欢迎、全部接受却又重新消化，把之前已经存在的所有内容糅合在一起，然后再以新的形式出现。

2004年夏天，我曾在摩洛哥的马拉喀什领略过这样的方式，当时摩洛哥正在申办足球世界杯，它的申办简直就是被美国人、法国人、英国人这些外国人领导着，所以当时摩洛哥完全不像摩洛哥了。就好像它为了赢得这样声势浩大的事件，就必须把名字租借给外国人似的。我觉得这有点儿像当年整个世界都被经典电影《卡萨布兰卡》（*Casablanca*）中的亨弗莱·鲍嘉（Humphrey Bogart）和英格丽·褒曼（Ingrid Bergman）迷住了一样。鲍嘉饰演的里克在卡萨布兰卡开了一家名为"里克咖啡馆"

的咖啡馆，实际上这部电影跟卡萨布兰卡这个城市一点儿关系都没有，因为电影只是在洛杉矶的米高梅片场里的停车场拍摄的，演员们压根就没去过摩洛哥的任何地方。当我到了卡萨布兰卡的时候，我住的酒店就有一个酒吧叫"里克咖啡馆"，这只是卡萨布兰卡这座城市引入的好莱坞的发明，唯一和电影的联系，就是酒吧角落里的电视机没完没了地播放着这部电影。我感觉摩洛哥只是把名字借用给别的文化，但从未接受过外来文化。

当我坐在马拉喀什酒店阳台上俯瞰整个中心广场时，我考虑着这个问题，突然我意识到，宝莱坞的力量以及宝莱坞是多么强有力的能够与好莱坞抗衡的文化形式啊！

太阳开始落山，我们看到远处整个城市被沙丘包围，浸润在夕阳的金光下，非常神奇的是，当路灯亮起，之前还空无一人的广场上马上挤满了各种小吃摊位，甚至连人行道都占满了，简直就是天方夜谭的一幕。在人群中间，我看到有个人推着一个挂有电影海报的推车进入广场，一群除去面纱的少女围绕在这个人周围。我首先想到的是，如此摩洛哥式的场景设置一定是在拍摄本土电影，或者是一部好莱坞电影。可当我走近一看才发现，这是一部由宝莱坞大明星沙鲁克·汗[1]（Shah Rukh Khan）主演的宝莱坞电影，这些少女们正在以一种从来不会出现在好莱坞电影中的方式，对着一位印度演员发花痴、流口水。

当我回到伦敦后，这种与好莱坞截然不同的宝莱坞式的显著特点被我们新来的清洁女工又强调了一次，她来自爱沙尼亚，一见到我就说："印度人啊？拉杰·卡普尔（Raj Kapoor）吗？"

拉杰·卡普尔是宝莱坞最伟大的人之一，他在印度电影史上从20世纪40年代活跃到70年代，几乎称霸了近四十年。这位爱沙尼亚姑娘还记得她小时候，仍属于苏联时期，期盼有一天独立自由了全家就可以去看印

[1]. 沙鲁克·汗的原名为Shahrukh Khan，他自己把名拆开为沙·鲁克·汗，后文有专门段落讲到他这段故事，但普遍翻译仍为沙鲁克·汗，本书取多数意见。

度电影。她印象中的印度电影总是有唱歌、跳舞的段落,故事情节总是家人分开了又团聚,男孩总能用一种不同于好莱坞的魅力追求女孩。冷战时期,苏联政府禁止好莱坞电影,这对宝莱坞很有帮助,因为宝莱坞电影对爱沙尼亚及其他地区人民来说,是相对安全的娱乐方式。

山亚姆·班尼戈尔是印度最为著名的本土电影导演之一,他曾经就盎格鲁-撒克逊民族(Anglo-Saxon)[1]和非盎格鲁-撒克逊民族(non-Anglo-Saxon)在电影观念上,对印度电影的传播所反映出的文化分歧作了以下的描述。

非盎格鲁-撒克逊民族很容易接受这种娱乐方式,对他们来说,这种方式更简单。比如说拉美国家,流行的印度电影在哥伦比亚、玻利维亚、秘鲁,还有一些中美洲国家,比如说洪都拉斯、厄瓜多尔、危地马拉和委内瑞拉,很容易变得流行起来。在西印度群岛当然会是这样,而且到了北非地区,那里最大的英雄人物形象全部来自宝莱坞。在埃及,阿米特巴·巴强已成为最大的英雄,五六十年代是拉杰·卡普尔,现在已经变成阿米特巴了。当多年前阿米特巴作为开罗电影界的评委到达那里的时候,人们都不知道他怎么会打动所有人的。所有妇女和少女们都突袭涌到开罗的希尔顿酒店,以至于阿米特巴需要保镖全程保护他,才能避开这些会用血写情书给他的疯狂女人们。事实上,她们看他的电影都不是在电影院,而只是录像带。印度电影在埃及这么受欢迎,因此埃及政府不允许印度电影进入,因为担心自己的电影产业会被摧毁,他们很清楚老百姓会去看印度电影而不看本土作品。整个北部非洲都是这样的情况。20世纪50年代,印度电影席卷了俄国、中东地区、地中海地区和拉美,取代了其他国家的电影作品。在西非,先是美国电影取代了法国电影,现在是印度电影取代

[1]. 盎格鲁-撒克逊民族是古代日耳曼人的部落分支,原居北欧日德兰半岛、丹麦诸岛和德国西北沿海一带。公元450年,盎格鲁、撒克逊两个部落大举移民大不列颠岛,此后两部落逐渐融合为盎格鲁-撒克逊人。通过征服、同化,盎格鲁-撒克逊人与大不列颠岛的"土著人"(克尔特人),再加上后来移民的"丹人""诺曼人",经长时期融合,才形成近代意义上的英吉利人(包括苏格兰人)。

了美国电影的流行地位。

为什么盎格鲁-撒克逊直到现在才意识到宝莱坞电影作品是一种奇特的产物呢？

他们必须解决那种根深蒂固的态度改变问题，盎格鲁-撒克逊民族始终有这样的问题。

那么是因为种族偏见吗？

我想是的。他们从不轻易以外表肤色来界定一个人，但他们不会有共鸣。同情心，是有的，同情、可怜，都有，但他们很难从情感上有共鸣，这还只是其中一个问题。欧洲历史跟这情况差不多，盎格鲁-撒克逊民族的发展已经经历了很长一段时间，所以他们很难在这个问题上马上发生改变。人们经常问我为什么印度电影没有得过奥斯卡奖，因为印度电影就像被剥夺了权利的好莱坞孪生兄弟。我们的电影市场跟好莱坞一样大，是世界上仅有的两个可以互相抗衡的国家级的电影产地，世界上没有其他国家能够有这么大的电影生产量，迎合这么多观众的需求。过去我们不用依靠本土以外的观众，因为我们国家人口多，但现在我们需要考虑，因为世界上其他地区，还有很多南亚人口非常喜欢印度电影带来的娱乐享受，对他们来说，这是更能接受的娱乐方式。这没什么关系。可能我住在南美，我可以去看智利或者阿根廷电影，但是我更愿意看一部印度电影，这种事情非常正常，可能会发生在世界上任何一个地方，本地人也会这么干。

宝莱坞不仅仅是像好莱坞一样传输着多元文化，而且还激励着不同背景的人们为了理想成为电影工作者。

班尼戈尔回忆起他同一位埃塞俄比亚电影制作者的会面，他现在在美国教电影制作，同时自己仍然在制作电影。他告诉班尼戈尔，《印度母亲》

这部电影是如何激励他想要成为一名电影导演的：

海尔·格里玛（Haile Gerima）告诉我，有一部曾经影响他立志成为电影导演的电影作品，就是《印度母亲》。他说，在埃塞俄比亚，每个月他们都会看电影，他的祖母会召集所有的家族成员，子子孙孙，一起观看《印度母亲》。电影中的母亲，亲手杀死了自己的儿子，然后堤坝崩塌，传达出印度老百姓心底最深层的需要和动力，这不仅仅对印度人民来说是一个讯息，对其他国家的人民包括海尔和埃塞俄比亚人，都是一种激励。

尽管历史上印度从未成为一个大帝国，但宝莱坞文化却十分世界性地广为传播开来。一个国家的文化传播很大程度上取决于它的手臂伸得有多长，美国人大概会夸耀自己从来不像欧洲人那样有到处扩张的野心，虽然他们也获得过西班牙的统治权。但印度真是少有的从未把军队派驻到海外寻求扩张的国家，两百年间都是作为英国的下属部队到处征战，保护的是大英帝国而不是印度王国。更关键的是，即便印度创造了很多经济上的大飞跃，但仍然处于全球文化背景的边缘，不被其他文明所接受。

每个游客到了另外一个国家总会考虑这两样最基本的事情：本地时间和本地货币。对他们来说，计算出自己带的货币能换成多少当地货币，这是简单的算术问题：不是乘就是除你所带的货币数字。

但是在印度，你必须学会一套完全新的系统。印度人不说百万、十亿，而是使用他们自己的货币体系，叫作拉克（lakh）和克若尔（crore）。所以当印度人说起某一个生意赚了几十克若尔的卢比，或者买车花了四拉克卢比，如果你想弄清楚他们到底在说多少钱，你就必须知道一拉克相当于十万，一克若尔相当于一千万。

甚至当印度人喜欢某些西方事物时，他们也常会将之弄得特别印度化，让其他人完全无法理解。印度很流行那档由阿米特巴·巴强主持的电视节目《怎样成为百万富翁》(*How to Be a Millionaire*)，只不过在印度名字变成了《怎样成为克若尔人》(*How to Be a Crorepathi*)，在印度叫一个

人百万富翁，他可能不以为然，可是叫一个人是克若尔人，那说明他至少有一千万卢比，他马上就会沾沾自喜、自我膨胀起来。

在时间上，还表现出另外一种印度特色的事情。在世界上不同的国家不同城市，任何时候来考察时间都是一件很神奇的事情。你会发现，全世界不同时区只是在小时数上有区别，分钟数上都是一模一样的。所以伦敦凌晨12：33，是纽约的上午7：33，洛杉矶的凌晨4：33，东京的晚上8：33，但是只有德里的时钟和世界上其他的不一样，伦敦凌晨12：33是德里时间下午6：03。印度是世界上唯一一个和其他时区相差有半个小时的国家，印度标准时间早于格林尼治时间五个半小时，比美国东部时间早十个半小时，比西部太平洋时间早十三个半小时。

我小时候在印度时，有一个叔叔告诉我怎么轻松知道伦敦时间的办法，就是把手表倒过来，把时针和分针调换一下就是伦敦时间了，我知道，世界上没有其他国家的时间是可以这么颠倒一下就行了的。

让我们一起来看看与好莱坞相比宝莱坞是怎么成功反转的。好莱坞电影的基本元素就是那些著名的、成熟的故事。通常都会有一本书，或者一个剧本，使得导演特别想拍成电影。剧本完成、资金到位、演员选定之后，整个电影就会严格地按照时间表来进行拍摄。

宝莱坞完全不是这样的程序。剧本差不多算是最后写出来的，通常演员们都已经准备开始拍了，剧本还在写作当中，台词常常都是快拍了才告诉他们。在宝莱坞，电影开拍的关键，在于把整个故事告诉男主演，他是否认同直接决定这部电影是否会成功。

如果导演想从电影中捧红一位明星，他们通常会先在演员面前口头讲述这部电影要讲的故事，如果觉得这个演员可以胜任，那么基于他的名气、预算（通常是来自私有的、家族式的制作公司），就开始制作这个电影。

《印度往事》，这是基于19世纪印度和英国的板球运动的一部宝莱坞电影，是关于帝国、种族和爱的寓言故事，它被看作是第一部跨文化的电影，吸引了欧美观众并被提名奥斯卡最佳外语片奖。就算是这样伟大的电

影，制作方式也未曾改变过。在孟买，一个星期天的下午，一位导演走进演员阿米尔·汗（Aamir Khan）孟买的家中，在他面前讲述了故事梗概，让他对此有信心，然后用他的名字去筹集资金，来拍摄这部电影。

在宝莱坞，电影拍摄制作的技巧也非常不一样。不像好莱坞，宝莱坞从不相信同步收音。好莱坞电影拍摄时，动作和声音都是同步摄录的，但在宝莱坞，拍摄场景时，演员们只需要动动嘴巴，他们在说什么、周围有多嘈杂根本无所谓。之后，他们在录音棚里重新录制台词，然后叠加到影像上去。正如电影中各式的歌曲一样，并不是明星们演唱的，而是那些所谓的配唱歌手演唱，银幕上的演员们只需要对上口型而已。

有一段时间，大概是20世纪30年代，宝莱坞电影制作方式和好莱坞差不多，但是随着声音的出现，好莱坞电影产业发生了改变，导致宝莱坞从此走上了一条不同于好莱坞的电影制作道路。班尼戈尔毫不怀疑地认为这两种电影文化的分裂正是声音的出现造成的：

在默片时代，印度电影看上去和世界上其他地区的电影都差不多，但是当有声片出现的时候，我们突然回到了最传统的方式上。就在1931年，我们第一部有声片《阿拉姆·阿拉》（*Alam Ara*）里面大概有30首歌曲，从这部电影之后，开始减少到十六七首。此后大多数电影都会采用很多的歌曲，因为音乐是印度电影必不可少的部分。

这一变化也影响了印度人的思维方式以及他们看故事片、喜剧片和歌舞片的不同方式。印度人常说，西方人总爱用法西斯式的思维系统，把各式各样的艺术表现手法分成独立的、封闭的部分。印度人却喜欢把它们糅合在一起，就像印度食物绿豆饭（kicheree）一样，里头有米饭、鸡蛋、蔬菜、辣椒等，所有的食材全部放进锅里，做成一道美味的食物，这跟宝莱坞电影道理一样。

班尼戈尔还说：

西方人拆开了很多东西,他们说,这是故事片,这是喜剧,这是悲剧。而我们的电影融合了所有的东西,就像我们的食物一样,必须什么都有,否则我们不会满意的。这就是我们的传统。受欢迎的电影都遵循这个传统,对于印度电影来说,音乐是它赖以生存的重要元素。但这是因为印度任何一种娱乐方式,尤其是大众娱乐,歌曲就是最重要的。在任何一种需要当众表演的活动中,不论是剧场表演还是电影或是其他,音乐和歌曲就是重要的部分。但是印度电影里的歌曲并不会使之成为歌舞片,西方歌舞片有明确的故事情节,而在印度电影中,有时候歌曲就是直接插入,有时候是故事的一部分,非常灵活,但总的来说,仅仅就是插曲,从西方角度来看也算不上歌舞片,一点儿都算不上。这就是为什么说它是一种与西方文化传统截然不同的方式的原因。让观众哭、笑,让他们沉浸在音乐中,让他们的脚跟着舞者一起踏着节奏,所有的这些都会在一部电影中出现。

有声片出现之后20年,宝莱坞还有另外一个大变化。直到20世纪四五十年代,宝莱坞电影都是有剧本的,而且是被好莱坞认可的剧本模式。一些印度大导演都会写剧本,通常紧凑的剧本都改编自戏剧或小说。班尼戈尔曾说过:

曾经有一段时间,只是短暂的一段时间,电影都需要剧本,四五十年代早期的电影都是根据剧本来拍摄,不论是比玛·罗伊的电影,还是梅赫布的电影,或是古鲁·达特(Guru Dutt)的电影,都不可能是一时冲动之下拍摄出来的。他们都会写剧本,60年代某一段时间,每个人开始拍电影都会问"什么是最有价值的"这个问题。如今,全世界都已经解决了这个问题。但现在明星就是最有价值的,如果你有一个大明星,就意味着你的冒险程度很低,同样,电影中音乐导演明星的价值也会降低冒险指数,你可以把电影预售出一个比较高的价钱。因此从60年代中期开始,宝莱坞电影生产的方式变成了:在你还不知道一群人要干什么之前就把这群人打

包卖出去了，这样的状态持续了很长时间。

宝莱坞与好莱坞电影生产的分歧，更深层次地体现在这两种电影产业经营运作模式的差异上。好莱坞的电影片场，基本都是属于世界上著名的一些企业，比如索尼（Sony）、时代华纳（Time Warner）、新闻集团（News Corp）、维亚康姆（Viacom）等，即便是一些独立制片人出现之后，像史蒂文·斯皮尔伯格（Steven Spielberg），他们最后基本上都会把公司卖给大企业，就像斯皮尔伯格最后也把梦工厂（Dream Works）卖掉了。

而宝莱坞的片场体系与好莱坞一点儿相似之处都没有，印度的大公司长久地远离电影工业，虽然有一些变化，但与好莱坞产业的所有权制度相比，相差甚远。宝莱坞电影投资仍然是小型家族企业在做，感觉上像伟大的电影产业，现实却像小作坊。

有很多宝莱坞导演想要改变这种状况，班尼戈尔就是其中一位。他最近的一部作品就是关于印度民族主义者苏巴斯·玻色（Subhas Bose）的传记作品。苏巴斯在印度是非常具有争议的话题人物，这部作品的剧本素材与经费支持都是由印度大企业撒哈拉公司（Sahara）支持的，但班尼戈尔只是现代宝莱坞的一员，代表的是明显的少数人群，就是不专门拍艺术片吸引少数精英人群，而是去吸引更多的消费人群，不论怎么样，总是和宝莱坞畅销片那种永远以一种固定的传统的方式充满娱乐性地讲故事大不相同。

班尼戈尔和其他一些20世纪70年代出现的导演为宝莱坞的发展填补了一些空白，非常伟大。这是一段短暂的独立自由的时期，宝莱坞正在世界其他国家和地区扩张，在苏联和中东地区召集了一大堆观众粉丝，但它并没有笼络到本土的知识分子，更不用说那些在西方接受过教育的精英阶层。他们回避着宝莱坞电影，事实上，印度大城市的高级电影院从不放映宝莱坞电影，这些电影院，则被用来放映那些他们认为反映真实社会的西方电影。他们鄙视宝莱坞电影，认为宝莱坞电影就是用来给那些没文化的民众看的，他们看了开心，就不会找麻烦。因此在孟买的年轻一

代人心中，在孟买南部金融区，有法院、银行、公司、美术馆、博物馆和报社，那片区域里的电影院，比如说帝王电影院（Regal）、爱神电影院（Eros）、大都会电影院（Metro）、新帝国影院（New Empire）、求精影院（Excelsior）被看作是这个城市中最有声誉的几家电影院，它们从不放映印地语电影。想要看印度电影的话，你只能开车到孟买南部稍远一点的地方，比如说格兰特路（Grant Road）或者是其他不怎么时髦的地方。

瞧不起宝莱坞，就是瞧不起那些不会说英语的人。五六十年代的时候，我在孟买上学，圣泽维尔（St. Xavir's）是一所天主教会学校，这所学校最出名的学生就是印度伟大的板球运动员森尼尔·加瓦斯卡（Sunil Gavaksar），我们那时候都瞧不起印地语电影，自视为说英语的精英阶层，而且残酷地嘲笑那些不会说英语的人。我们称他们说的语言为土话，这可不是称赞的话。他们很多是古吉拉特人（Gujeratis，古吉拉特曾是孟买的一个城邦），我们取笑他们，叫他们古吉拉特兄弟，其实毫无兄弟情谊和感情。印地语电影基本上是为他们而生产的，因为他们不会说英语，我们那时候常去看好莱坞电影，特别爱看周日早间场，因为常放一些经典的好莱坞老电影。

班尼戈尔说：

那一段时期并不是为了娱乐那些受过西方教育的人们，对于印度都市社会的小部分人群来说，这也不是他们想要与之有联系的娱乐方式，这被认为是不对的。不过这种情况到八九十年代开始改变，主要有两个原因。一是因为在流行电影中出现了以前从没有过的特殊的技术手段。我觉得更重要的是第二个原因，有很多人做了很多工作来研究印度电影，比如像社会学家阿希斯·南迪（Ashis Nandy），这是过去从来没有过的。他们开始研究电影是怎样成为最受欢迎的娱乐方式的，即使那些受过教育的人、很西化的人们都觉得这些电影很幼稚，缺乏严肃的有智慧的内容，他们完全不想去看，但事实上这些电影却能吸引如此多的观众的注意力。这些电影是如何做到的呢？因为需要动脑筋分析这件事，很多西化的精英们开始注

意到这个媒介。

在印度，还有其他的因素来反对好莱坞电影，改变了很多受过教育的、西化的精英分子长期形成的观影习惯。20世纪70年代后期，甘地夫人的政府开始限制好莱坞电影，还有很多外国引进和交换的限制规定，直接导致大城市里那些过去一直放映西方电影的电影院，不得不开始放映宝莱坞电影来填补空缺。班尼戈尔，和像他一样的那些所谓的平行电影的导演，从中得到了很大的好处，开始向那些过去只看西方电影的观众们介绍宝莱坞。因此在我们之后的下一代人，不再像我们过去那样因为去看印地语电影而感到羞耻。

班尼戈尔认为这个变化始于80年代，他说：

那些怀念西方电影的观众们，现在开始看本国电影了，因此我们称之为平行电影，或者轮换电影，不管叫什么，现在有了市场。但是随着流行的电影继续它们快乐的方式和道路时，我想还有其他重要的影响，就是技术手段上的进步，录音效果越来越好，整个畅销作品的产业运用，还有电视的出现。所以受欢迎的作品只需要解决这些问题，改善他们的作品和呈现效果就行了。他们不能再像过去那样制作电影，必须用不同的方式来处理，当然不是用不同的内容。内容还是一模一样的，但是外表、人物性格，所有这些都需要改变。当那些喜欢看有深度的电影的知识分子，开始分析这些东西、开始觉得这些有意思的时候，这个族群将会成为宝莱坞电影的观众。当然还有其他一些原因，我们的电影院自然变得越来越好，过去很多年都非常糟糕，现在没那么差了。

但是尽管这样，宝莱坞还是有一件事没有变过。作家、小说家法若克·道迪（Faroukh Dhondy）这样写道：

宝莱坞是有程式的。最早这种程式是充满民族主义色彩的，电影继承

着这样伟大的任务，就是具有高辨识度的民族特色。这是用以定义这个国家的方式，电影是通过人物和形象描绘印度的最好的手段。电影中有各种不同的层次，但最后善与恶的精华，还有如何成为印度男性与女性的各种方式的总结，已经成为印度电影追求和传达的主要内容。具体而言，就是印度父亲、母亲、女儿、儿子、丈夫或妻子，已经成为主要的构成内容。他们在进化，但没有以猴子变成人那样快的速度来变化。民族主义的社会信条随着一代又一代通过文化的方式传承着，我们是世界上最崇尚精神生活的国度，我们可以教给那些贫瘠又肤浅的国家所不具备的道德课程。我们的神话故事和史诗大片在人民中十分普及，也体现在电影当中，是我们民族的骄傲。所有的这些元素，我觉得首先是一种有意识地、同心协力地向世人证明，同时我们有必要告诉自己，英国人必须离开，这样才能复苏我们自己的文化骄傲。这也许是对民族自我价值的愚昧认知，但这是为了实现去殖民化的目的。甘地和尼赫鲁领导的鲜明的自由风潮，也许给我们指出了或者说建议更多地加强文化输出。有谁能够想象阿拉-乌-丁·希尔基（Ala-ud-din Khilji）的征战或者阿克巴大帝（Akbar）抗击拉其普特人（Rajputs）的战争场面，全部都真实表现在电影中是什么样的？这会被认为是毫无用处的，会违背整个复苏计划的要义，甚至会激起印度教和穆斯林之间的敌意情绪，直接导致无谓的对无辜民众的大屠杀，这并不是电影的初衷。整个电影发展史，正是要传达这样的讯息，必须有政治审查的范例，但不是针对个别的像宗教法令那样镇压电影。在现存的指导方针中，禁止对宗教和社会等级的恶意谩骂和抨击，这些都是不必要的限制。这些规则过去被用作过滤那些对宗教的伤害和对社会等级的侮辱。

就像道迪说的，印度电影处理富有争议的主题时，与好莱坞有着十分不同的方式，这两种不同文化的重要差异性，存在于他们各自极不相同的启发灵感的源头上：

不像那些西方电影，印度电影的传统是直接源自史诗故事，像《罗

摩衍那》(Ramayana)和《摩诃婆罗多》(Mahabharata),讲这些故事远比那些肤浅的重复的废话好得多,再多的情节和故事无非就是这些故事的变形。有时候故事范例有八段情节,有时候有一百多段。尽管如此,印度电影中的英雄和恶棍形象,都根据《舞论》(Natyasastra)被界定为非常戏剧化的审美、有活力的形象,《舞论》被看作是所有形象的大集合和论述戏剧起源的著作。感觉上所有的电影都是神话的延伸,养牛场工人(比如牛仔1)的故事结构,也许是最令人震惊的。而美国文化创造的,却是另外一种强大的神话——情绪高涨的弱势群体、不快乐但善良的妓女、始终互相充满敌意的猫和老鼠,还有剧情总是不断打压摧毁然后再继续战斗的故事……美国创造了隐形人、蜘蛛侠、超人、蝙蝠侠,还有能像鸟一样飞,有透视眼的,能旋转地扔出绳网,时刻保护着犯罪猖獗的城市的人们。这些新的故事都有一个特征:总能找到一个解释新神话故事中英雄特异能力的原因!比如说,超人的能力就是来自他的母星氪星的超低引力,蝙蝠侠则是一个充满戏剧性的百万富翁的故事,蝙蝠侠和超人都是可以解释的,而印度猴王哈奴曼(Hanuman)则是被看作信念而接受的。不同的时代,不同的发展程度,才有不同的方式。美国不制造神话,他们的电影就是他们的神话,就像他们从不模仿古典文学,也不讲究浪漫主义,爵士乐是他们的经典音乐。美国创造了飞速发展的资本主义文化,和以消费者为中心的工业时代,自然给这个世界带来的是工业文明的神话,所以他们发现能够通过使用电影特效的手法在科幻电影中传达这些理念。计算机成为角色,机器人威胁人类,新的维度正在被构想,新世界确实被描绘出来,陷入冲突当中。

让我们一起看看宝莱坞是如何发展起来的吧!

1. 印度文化中的牛仔故事几乎都是社会底层劳动人民追求真爱最后却总是悲剧收场,可参见2004年的电影《印度牛仔》(*Indian Cowboy*),充满了印度喜剧风格,与好莱坞牛仔故事的硬朗风格大相径庭。

第一部分
跟上世界的步伐

第一章
伟大的创造者们

现代印度一直被一种观念困扰着,那就是,随着西方社会发展得更快更好更先进之后,印度最终也获得了这些西方的发明创造。爱德华·摩根·福斯特(E. M. Forster)的小说《印度之行》(A Passage to India)中英国人亨利·菲尔丁(Henry Fielding)嘲笑印度人阿齐兹(Aziz)的,就是关于印度一直想要成为独立国家的欲望。菲尔丁轻蔑地说:"印度这个国家,简直是个神话!她是乏味的19世纪文明最后的加入者,步履蹒跚地走进这个世界,抢占到自己的位置,与她相同的是神圣罗马帝国,也许和危地马拉、比利时差不多。"

但是,电影却不一样,世界上第一部电影在巴黎上映后七个月才传到印度,那是在1895年12月28日,庆幸的是,印度的名字和电影的诞生还是有些联系的。卢米埃尔兄弟,奥古斯塔(Auguste Lumière)和路易斯(Louis Lumière)选择放映他们的纪录片的场所,就是在"印度沙龙(Salon Indien)",那是巴黎卡普辛大街14号大咖啡馆(Grand café)的地下室。组织者尽可能地把这个地方布置得很有印度风格,用了很多奢华的东方格调的毯子,来装饰整个地下室的墙壁,但是印度沙龙的所有者沃皮尼先生(Volpini),却对这项发明是否会流行起来一点儿信心都没有,他拒绝了20%的收入分成,却想要收卢米埃尔兄弟一天30法郎。尽管有一个人站在大楼外面,整天举着海报在那里吆喝,看这个放映只需要1法郎,到最后也只有33位观众被吸引过来付钱观看。那一天巴黎很冷,可能会让很多人不想出门,但事实上是整个地下室里,上百个座位中的大多数人并没有付钱来看。

开头也并不鼓舞人心，当光线暗下来，开始出现卢米埃尔兄弟在法国里昂的照相馆的画面时，整个地下室里的观众开始窃窃私语，并透露出失望的情绪："为什么？这不就是过去的幻灯吗？！"，接着大家在背景幕布上，看到了另一种新的奇迹：活动的影像。工厂大门打开，人群涌出，后面还跟着狗，突然一下子，一个崭新的世界出现在人们面前。有个段落叫"戈德里埃广场"（Condeliers' Square），表现的是一辆正在行驶的马车，因为太过真实，以至于有一位女观众在马车驶近时跳起来，她以为马车就要冲向她了。还有《婴儿的晚餐》（Baby's Dinner），描绘的是奥古斯塔和他妻子一起喂食给他们的小女儿的场景，给大家留下了深刻的印象，尤其是背景中摇曳的树木，使观众们甚至感觉得到树叶的沙沙声。一共有十个不同的大概十七米长的胶片拍摄出的段落在这一天放映，当放映结束之后，灯光亮起来，观众发出欢呼声。不同于第一天的惨淡，放映活动迅速吸引了人群，不久卢米埃尔兄弟每天的收入就已经达到2 000法郎了，印度沙龙成功了！

兄弟二人为了推销他们的产品，迅速把这些电影胶片和幻灯片运送到各地，1896年的7月7日，就在沙皇俄国圣彼得堡上映这一新奇的发明的同一天，孟买人民也如同巴黎观众一样沉浸在第一次感受的惊喜和震撼当中。

印度应该为此感谢地理位置的优势，卢米埃尔兄弟的代理人莫里斯·塞斯提尔（Maurice Sestier）正在赶往澳大利亚的路上，在孟买做中途停留。因此，可以说当电影诞生之时，印度就是这个新世界的一部分，从一开始就是，而且没有落伍过，尽管在西方已是旧新闻。相比较其他19世纪的发明，比如打字机和电话，与电影同时传到印度，但是打字机的专利权30年前才被批准通过。汽车在西方国家存在了十多年之后才在孟买出现。

1896年6月的一个早晨，在孟买由英国掌控的《印度时报》登出了一则广告，呼吁孟买人民去华生酒店（Watsons Hotel）见证这一"19世纪的奇迹，世界的精彩"，报纸宣布在晚上的六点、七点、九点和十点将会有

四场由"电影摄影机"拍摄的活动的生活场景的再现作品上映。

华生酒店是一个绝佳的展现这些新事物新发明的理想场所，所有这些东西，在英属孟买都是时髦的、独特的。酒店的大楼本身就是第一座出现在这座城市的钢铁框架的大楼，是由生铁支柱和层层熟铁堆积起来的建筑，曾经还打动了马克·吐温（Mark Twain），他来孟买时住在这里，描述这座楼"就像一个巨大的鸟笼……好像地球上出现的发散物……"这个酒店于是成了孟买最好的酒店，正如英国统治下的印度，最好的俱乐部和酒店，全都不是开给印度人的。在孟买有个故事，就是曾经华生酒店招牌上写着"印度人与狗不得进入"，使得印度工业帝国的佼佼者塔塔集团的创始人贾姆谢特吉·努舍完吉·塔塔（Jamshetji Nusserwanji Tata）因为自己的肤色而不能进去，他后来建造了泰姬酒店来反击，并在门口悬挂一个"英国人与猫不得入内"的标志。这个种族歧视的故事，在不断的流传重复中一定被渲染了，也许甚至是虚构的，但仍然显示出，在英国统治下的印度人民，不畏白人强权反抗种族偏见和信仰的行为是多么重要的生活部分。

英国统治印度时期，就像印度作家尼拉德·乔杜里（Nirad Chaudhuri）所说的，实行的是种族隔离政策。华生酒店坐落在一大片空地上，孟买这部分区域主要是由欧洲人控制，在这里印度人勉强允许留下。步行几步就是孟买赛马会，这个俱乐部也是给英国人去放松、做运动，不允许印度人成为会员。但是38年后，当华生酒店第一次在印度放映这些电影时，孟买赛马会也成为第一次举办英国对印度板球比赛的场所，但印度观众仍然被安排在特别的帐篷里就坐。对孟买赛马会来说，要再过三十年，在印度独立之后很久，俱乐部的大门才会对印度人开放。英国在印度实行的种族隔离政策，完全没有白人在南非和南美强制推行的那么彻底和完全。如果这让印度人民感到在自己的国土上却低人一等的话，实际上西方思想和娱乐方式的渗透也在慢慢瓦解。在20世纪30年代，当印度和英国之间举行板球比赛的时候，美洲黑人还不能和白人一起打棒球。直到14年之后，也就是1947年印度独立的时候，杰基·罗宾森（Jackie Robinson）成为美国职业

棒球联盟史上第一位黑人运动员,那个专门为黑人建立的所谓的"看不见的黑人联盟"才逐渐慢慢消失。1896年,英国种族隔离的破灭才给印度带来了电影。

在华生酒店的那个晚上,观众看到了六部短片,包括那部在巴黎使观众大吃一惊的《火车进站》(L'arrivée d'un train à La Ciotat)。摄像机紧紧靠近火车轨道,随着摄像机的移动,火车看上去越来越大,越来越近,渐渐地驶进车站,直到观众们觉得火车快要冲出银幕,冲进观众群里。画面是如此的真实,以至于当时许多在那个巴黎"印度沙龙"里的观众都要躲开,有的急忙从椅子上跳起来。孟买的观众也是跟巴黎观众一样的反应。

7月9日的《孟买公报》(Bombay Gazette)这样描绘了这个夜晚和电影第一天放映给孟买观众带来的影响:

> 观众们看到了拥挤的火车进站,那些动作和嘈杂的环境都表现出来了,还有一堵墙的拆除,这些画面如此的真实,甚至看得见那些灰尘一股股升起来,最后墙摇摇晃晃地倒塌了。还有一部《海水浴》(Sea Bath)有非常好的画面:海浪拍打着海滩,游泳的男孩子滑稽的动作,都十分真实。但是最震撼的是当属《工厂大门》(Leaving the Factory),整个活动的人群一下子涌出工厂,布满整个银幕,毋庸置疑,这是最真实的画面。还有《骑车的女士和士兵们》(Ladies and Soldiers on Wheels)是骑车热最生动形象的反映,现在在海德公园(Hyde Park)仍然到处可见。任何一个对科技进步感兴趣的人,都不会失去将之用在电影摄像机发展上的机会,这项发明将会吸引到大批的家庭用户。

正如评论家阿米塔·马利克(Amita Malik)所写的,电影正是在绝佳的时间来到印度。这时正是世纪的大转折,都市底层人民正在寻求大众娱乐的方式,而电影以其直观的视觉印象、轻松获取的途径和通俗易懂的主题,成为此时最好的答案。

华生酒店的放映引起了民众极大的兴趣,人们纷纷要求看更多。在一

个星期之后，7月14日，在能容纳更多观众的新奇剧院（Novelty Theatre）开始了又一轮放映。本来只打算放映三天，结果持续高涨的民众兴趣，使得放映最后进行了好几个星期，而且随着《印度时报》不断宣传，最后收获了非常好的评价。从最初的十二部，到后来放映了24部作品，电影院外面灯火通明，并且在孟买科拉巴（Colaba）圣约翰教堂（St. John's Church）的管风琴手F.西蒙·德福（F. Seymour Dove）的指挥下，给大众提供了"经过挑选的非常舒适的音乐"。

新奇剧院想通过流行的风俗来吸引印度观众，虽然缺少了一种女性解放运动的色彩，但他们仍然想吸引更多的人来花钱观看。到七月底，电影院登出广告"为深闺女士和她的家庭设有专门的包厢"，他们甚至还有只对女性观众开放的泽娜秀。票价也有很大的变化幅度，第一场放映只是统一价格，后来到月底的时候，从最低4亚那（等于25派士，0.02便士）到最高票价2卢比（等于15便士）。

英国放映商想要吸引的印度主流观众是帕西人[1]（Parsis），他们在大约公元18世纪逃到印度，在波斯萨珊王朝（Sassanian）对穆斯林人的统治衰败之后，乘船到达了印度次大陆西岸（就是今天的古吉拉特），保持了他们拜火教（Zoroastrian）的宗教传统。关于他们在印度的避难，帕西人有一个非常动人的故事，那是全世界移民管理和控制的范本。据说在这些古老的帕西传奇故事中，印度国王桑占王公（The Raja of Sanjan）给了他们满满一杯牛奶，象征性地表达了本国土地已经人满，不可能再接受难民的意思。这些寻找避难所的人们，把牛奶加了糖然后递回给国王，也象征性地表达了他们将会给这个国家带来无限的服务，并将国王视为供奉的典范。这位国王允许他们保持他们自己的风俗和传统，并承诺他们不会搞宗教归附，印度的宽容度如此之高，使得他们在印度生活了几个世纪，也没

1. 帕西人，亦作Parsee，是生活在印度的拜火教徒，大部分是波斯后裔，帕西人最初定居在波斯湾的荷姆兹（Hormuz）一带，因仍受迫害而漂洋过海到了印度。在印度的金融中心孟买居住着最大的帕西族群落，还有少部分帕西人住在次大陆其他地方，如卡拉奇、斯里兰卡，英国也有一部分帕西人。

有失去它们的身份认同，或者被主流的印度教社团所淹没。他们对火的崇拜，甚至都是受到了伟大的莫卧儿王朝统治者阿克巴大帝的影响。当欧洲商人16世纪到达这里的时候，他们发现帕西人非常乐意合作，到了18世纪英国统治印度的时候，帕西人便成了最理想的中间人，不管是在商业方面还是在社会领域。尽管他们在印度生活了已经两百年，但他们还是自视为外来闯入者，并且他们还在寻找与最新的闯入者英国的共同原因，直到今天的印度，还有一个关于帕西人如何爱英国的笑话，就是帕西妇女常挂在嘴边的都是"我们的女王"而不是"我们的总统"。

在印度，正是帕西人在工业发展和板球运动上都是先锋，但是卢米埃尔电影放映一个月后，1896年8月5日《印度时报》十分忧虑帕西人民对电影放映毫无热情，专门写了一篇社论，批评"我们的帕西朋友"没有对这一新媒介表示出极大的热情。这表明，尽管只有4亚那的票价，还有对深闺女性的关怀，但这主要还是孟买的英国人掀起的放映活动。

《印度时报》的评价有些草率，帕西人会去看电影的，他们中的一些人可是工业发展的先行者，但主要的问题是，对这一新媒介产生最大兴趣的仍然是主流印度社区人群。其中有一个马哈拉施特拉（Maharashtrian）人，名叫哈里什昌德拉·撒克伦·巴特瓦德卡（Harischandra Sakharam Bhatvadekar），也就是人们熟知的"救命老爹"（Save Dada），老爹表示年长的兄弟，以示尊敬。在他逐渐老去的时候拍摄的照片中，有一张是他围着高高的包头巾，显示出他极高的婆罗门教的地位，前额上点着吉祥记，凹陷的双颊，憔悴瘦削的脸庞，却因为有那一双透过角质镜架依然炯炯有神的眼睛，而顿时光亮起来。这双眼睛，被卢米埃尔兄弟在新奇影院放映的影片所吸引，精明的商业头脑马上让他看到了无限的商机。他那时已经是一个稳定的职业摄影师，但他迅速接受了这一新的发明，然后从伦敦以21基尼[1]（guine）的价格订购了一台电影摄影机，这可能是第一台进口到印度的机器。

1. 基尼，英国旧时货币单位，1基尼价值21先令，现值1.05镑。

他第一次用这台摄影机拍摄的,就是两位著名的摔跤运动员,庞达里克·达达(Pundalik Dada)和克里希纳·纳威(Krishna Nahvi),在孟买的空中花园举行的比赛。后来他把胶片送到伦敦做洗印处理,同时他还购买了放映机,变成了一个进口影片的露天展映者,在他自己的帐篷影院里放映那些影片。从一开始,巴特瓦德卡就意识到,仅仅只放印度电影不会吸引太多观众,因此他还放映他拍摄的摔跤运动员的影片,还有一些进口的影片。他在很多展映中坚持这样的模式,把一些进口影片和马戏团训练猴子的影片,还有波斯人拜火仪式的影片,掺杂在一起放映。

1901年,他拍摄了曼切吉·博纳格林(Mancherjee Bhownaggree)大人归来的影片,这是第二位被选为下议院成员的印度人,也是第一位来自保守党的成员。博纳格林在1895年已经赢得过选举,这次是再次当选为议员。这次选举也可以被看作是继第一位印度人达达海·劳若吉(Dadabhai Naoroji)当选之后,又一次有力的反击。这两位都是波斯人,虽然他们俩来自不同的政党,劳若吉来自自由党,博纳格林来自保守党,但他们都是英国政治体系中不同党派之间相似的种族政策打压的对象。当劳若吉这位自由党议员成为第一个进入英国国会的印度人时,保守党的首相索尔兹伯里(Salisbury)侯爵表示:他不认为"英国的选民会选一个黑人"。后来证明是他想错了,1895年选举之后,博纳格林打败自由党,他的对手是一名工会会员,抱怨自己"被一个黑人打败了,真不寻常"!博纳格林不像劳若吉,和自由党中诸多的激进分子相处得比较融洽,因为自由党对印度比较宽容同情,他在保守党中表现得很卑躬屈膝,他是个积极的合作者,英国方面认为他是个"帝国忠臣"。1901年,在博纳格林当选成功之后返回印度,他被宣传为同大英帝国合作、为印度人民服务的最好例证。

巴特瓦德卡最重要的影片,是第二年他拍摄的另一位著名的印度人归国的影片。那就是拉格户纳·帕拉皮亚(Raghunath Paranjpye),他是剑桥的一个学生,毕业考试的第一名,这是数学领域中非常高的荣誉。对于巴特瓦德卡来说,这是一个非常理想的拍摄对象,满足了所有印度人的爱国热情和自豪,可以来反驳那些英国统治者对印度人的偏见:不是所有的

印度人都是低人一等的，许多人只要有机会，就能证明自己和英国人一样有竞争力。对于英国人来说，帕拉皮亚的成功告诉他们，只要有足够的时间，受到正确的教育，一部分印度人也可以像欧洲人一样优秀，或者说至少有这个可能。

巴特瓦德卡给自己拍的电影命名得十分简单，第一部作品就叫《摔跤手》(*Wrestler*)，拍猴子的叫《人与猴子们》(*Man and Monkeys*)，拍保守党议员回印度的叫《博纳格林先生的着陆》(*Landing of Sir M.M.Bhowmuggre*)，关于帕拉皮亚的影片就叫《第一名帕拉皮亚先生》(*Sir Wrangler Mr R.P.Pranjype*)。他还有一部在1903年拍摄的作品是《寇松大人在德里王宫》(*Delhi Durbar of Lord Curzon*)，寇松当时是印度总督，在德里王宫庆祝爱德华七世（Edward VII）的加冕。这简直就是一场华丽的皇家盛会，融合了东西方文化的辉煌成就，并且想让印度人感受到他们应该效忠的权力和王权的威严。

巴特瓦德卡选择的都是反映这个时代的代表性主题，这时正是大英帝国最繁盛的时期。电影进入印度的同一年，正好温斯顿·丘吉尔（Winston Churchill）也来到印度，而就在此前几个月，维多利亚女王刚刚庆祝她登基60周年。印度人民争先恐后地向女王陛下表达崇高的敬意，英国人谈论起大英帝国，都认为它会延续千年，而且觉得它是世上人类统治的最有利形式。英国是在经历数十年的杀戮之后，才得到所谓带给印度的和平，而且那些他们宣扬的利益，都是通过非法的犯罪行为获得的。然而对于大英帝国推行的那些优良规则来说，宗主国的政策并没有阻止饥荒的发生，事实上，现在很多历史学家表示，宗主国的很多政策造成了一些印度历史上最严重的饥荒。在1896年，就在电影进入印度的时候，印度中部各邦（Central Provinces）的大饥荒就死了15万人。在印度西部的索拉普（Sholapur），大约有5 000名强盗寻找食物，抢夺粮食，最后警察开枪打死了很多人。1896年的饥荒，是第一次长达六年的灾难性饥荒，如今的史学家都称之为大毁灭。《柳叶刀》(*The Lancet*)杂志，曾经估算在1896年至1902年间，印度死亡人数高达1 900万。而且1896年的鼠疫也降临印

度，席卷了孟买，近两万人死亡。有1.4万人死于吉大港（Chittagong）的龙卷风，而紧接着的病害死亡人数又翻了三倍。

但是这些可怕的事件，都没有被拍进巴特瓦德卡的电影中，或者其他追随者的影片中。尽管有这么多饥荒，但大多数印度人民依然接受英国统治的规则，而且，作为忠诚推行所谓利于印度人民的政策的所属国，与英国之间关系还十分融洽。在华生酒店第一次放映电影六个月之后，丘吉尔乘船来到孟买，住在印度的时髦区域，如饥似渴地阅读欧洲历史，特别是历史学家吉本（Gibbon）的书。在他后来写回家的信中，他提到的也只是需要钱，丝毫没有提及正在席卷这片土地的饥荒和病害。就像其他的英国统治者一样，他看不到那些困苦，只是感觉他所有的生活就是如此，他只需要经常传达这样的观念——英国统治制度，第一次让印度人民能够在这个伟大的帝国里安全平静地旅行。不久，丘吉尔就激起了民众的仇恨，不仅仅是那些受过教育的印度人，越来越多的人大声疾呼，需要自己处理自己的国事，想要脱离与帝国的联系。他们承认大英帝国的统治曾经是印度历史上最好的经历，而像劳若吉这样的民族主义者，不管过去如何反对博纳格林这样的帝国统治拥护者，如今都祈求印度的独立自由，这是30年后发出的第一次呼喊。在19世纪封闭的年代，即便是那些自由激进的印度人，也只是希望英国统治者能像对待澳大利亚和加拿大那些白人殖民地一样，公正平等地对待印度人。

巴特瓦德卡作为电影展映的先驱使得他成为欢乐剧院（Gaiety Theatre）的经理，该剧院后来改名为国会影院（Capitol Cinema）。但他作为电影拍摄者的生涯并没有持续很久，1907年他就不再制作电影，而是把中心放在分销发行上，他一直活到高龄，生活富足，直至临死前的20世纪50年代，印度电影已经走了很长的一段路。

当然在印度做电影先驱的不止巴特瓦德卡一个人，他在孟买还有个对手F.B.塔纳瓦拉（F. B. Thananwala），他既是一个工程师，也是一个仪器经销商。他放映过一部影片，关于穆斯林宗教仪式，还有一部放的是孟买的壮丽景色。

还有一位能与巴特瓦德卡抗衡的强有实力的对手，在加尔各答出现。这里是英属印度的首都，大英帝国继伦敦之后的第二大城市。他就是希若拉·森（Hiralal Sen），和他的兄弟莫提拉（Motilal，兄弟俩的名字都是宝石的意思），他俩被看作是能和巴特瓦德卡齐名的印度电影的先驱者。然而，印度电影史学家对希若拉却不甚了解，因此不太认同他对电影的分类，甚至不承认他最好的故事片的片长。当然印度历史上这样的事情太多了，也许只是逸闻趣事，随便猜测，很难证明真伪。

这两兄弟的父亲是一位律师。他们出生在曼尼克干杰（Manikganj，今孟加拉国）。希若拉跟巴特瓦德卡一样最开始是摄影师，1898年10月的某一天，他在加尔各答的星光剧院（Star Theatre）观看了人生中第一部电影，这是一个由斯蒂文森教授主办的一个展映，内容很多，包括《极速前进的火车》(*Railway Train in Full Motion*)、《尼尔森之死》(*Death of Nelson*)、《六十周年庆典游行》(*The Diamond Jubilee Procession*) 和《格莱斯顿先生的葬礼》(*Mr Gladstone's Funeral*)，而最激励希若拉的作品是斯蒂文森的《波斯的花朵》(*The Flower of Persia*)。在斯蒂文森的帮助下，借用他的器材，希若拉拍摄出第一部作品，成了《波斯的花朵》的一些段落的基础，最后也同斯蒂文森的作品一起在星光剧院播放。希若拉是一个非常勤奋好学的人，他还加入了法国百代（Pathé）电影公司派往印度的剧组，他借了一台摄影机，在加尔各答四处拍摄，拍下了胡格里（Hoogly）河里游泳的人，还有斗鸡的场景。1899年，他和莫提拉合作建立了皇家电影院（Royal Bioscope），从伦敦购回摄影机，还从加尔各答的一个英国公司买到了放映机。

森氏兄弟最伟大的成就就是在阿玛·达特（Amar Dutta）经营的经典剧院（Classic theatre）里，在舞台表演的幕间休息时段放映那些进口的影片。加尔各答的剧场传统已经十分牢固，就算是在印度历史上第一部电影放映的地方——星光剧院，也是孟加拉最著名的演员、剧作家之一吉利什·钱德拉·戈什（Girish Chandra Ghosh）的驻场剧院。希若拉十分有兴趣将舞台表演都拍摄成电影，而且这种影片将放在剧场表演结束之后，或

者幕间休息时段，用来吸引更多观众的注意力。他宣称这些影片是"世界有名的戏剧作品最精细的记录影像"。

希若拉只拍摄过一部完整的电影《阿里巴巴和四十大盗》（*Alibaba and the Forty Thieves*），但电影史学家们甚至都不承认这部作品的长度。他可能还拍摄了第一部广告片，是为C.K.森的草本发油产品所拍，这种发油专门针对女性消费者，能够使头发保持又长又黑又亮。希若拉的广告片也许早就遗失了，但这个产品一直在印度销售。他还为爱德华汤力水（Edward's Tonic）拍过广告，这个产品是北部加尔各答有名的制药企业百图·卡斯图·保罗（Batto Kesto Paul）生产的。

希若拉的影片中糅合了对宗主国的敬意和爱国主义情愫的悸动，在他拍摄的1911年乔治五世（King George V）和玛丽皇后（Queen Mary）来访印度的影片中，他用了这样的标题：《盛大的德里加冕仪式以及皇室到达加尔各答并参观露天剧场，到达豪拉、高止山脉，到孟买观看展览》（*Grand Delhi Coronation Durbar and Royal Visit to Calcutta Including Their Majesties Arrival at Amphitheatre, Arrival at Howrah, Princep's Ghat, Visit to Bombay and Exhibition*）。影片展现了印度王室对英国宗主的敬畏，总督杯比赛以及焰火表演等盛大的庆祝活动，都展示了对皇室到来的欢迎。这部影片是在1902年拍摄的。其实早在此前几年，希若拉已经拍摄过一部影片《孟加拉分治》（*The Bengal Partition*），在影片中，把寇松的分治政策引发的第一次印度国内民族主义情结的觉醒，进行了编年列举。而在印度默片时代独霸了电影产业很久的一家对手公司，也许我们听说过很多关于他们的信息，在此时也拍摄了关于同样主题的电影，显示了皇家电影院与日俱增的竞争压力。希若拉显然很难应付这样的困难，而且在皇家电影院倒闭之前，一场大火销毁了所有的影片，就在他制作了最后一部作品四年之后，1913年，在阿拉哈巴德（Allahabad）举行印度教沐浴节的时候，他去世了，享年51岁。

并不是只有孟买和加尔各答才受到了这种新兴媒介的影响，1900年在马德拉斯（Madras），经由英国人沃里克（Warwick）少校之手，也第一次

放映了电影。到了另一个时期，1909年在印度人之前，一名铁路制图员斯万米卡努·文森特（Swamikannu Vincent），从一个来访的法国人手里购得了放映机，在一片广场的空地上进行了第一次放映。

到了这个时期，很多人包括一些外国公司，都在寻求开发印度市场，从华生酒店的第一次放映之后就开始了。到了1897年1月，斯图尔特（Stewart）的维太放映机（Vitograph）来到孟买欢乐剧院进行了为期一周的放映。到了9月，"电影摄影机最新的奇迹，休斯的活动摄影透视镜"（the Hughes moto-photoscope）开始在各个地方进行放映，包括露天集市。

随着电影的进口、放映机和其他设备的需求越来越大，很多人从欧洲、美洲来到印度，其中一些人就是发行经销商。那些购买来的仪器，用来拍摄制作像《普纳98号赛马》（Poona Races 98）和《火车到达孟买站》（Trains Arriving at Bombay Station）这样的影片。除了舞台正剧之外，另一种类型——滑稽戏也出现了。1912年9月的一整个星期，在孟买的帝国剧院上映了《太阳神》（God of the Sun）外加"两个非常可笑的滑稽表演"。在亚历山德拉剧院（Alexandra Theatre）两个小时的演出中，也包括了"五段绝妙的滑稽戏"。而美印剧院（America-India Theatre）显然是第一家通过放映《艾德温·德鲁德之谜》（Mystery of Edwin Drood）、《湿婆神之舞》（The Dance of Shiva）和"三段真正有趣的东西"而自动吸引到诸多粉丝的剧院。

正如众人所期待的，很多早期的电影放映都在剧院里，有时候只是作为舞台剧、音乐会或者魔术表演的补充而存在。1898年在孟买，被誉为"绝对是世界上最伟大的魔术师"的卡尔·赫兹（Carl Hertz），开始在他的魔术表演中给电影赋予一些色彩的元素，可惜这些都被那些户外展映所掩盖了。至少在一段时间内，户外电影放映，不论是在帐篷里还是露天的，都十分流行。这个时期，主持电影演出放映的人都是摄影师兼展览者。这些露天展映者，一般都准备了两到三个放映内容，在某一个地方放映结束后就换到其他地方。在大城市里的公园和空地放映电影的方式迅速传播到

小城镇，直到最后才出现了乡村流动电影院，到现在印度还有这种方式存在。

毋庸置疑，最伟大的电影展映者，是阿卜杜阿里·艾索发阿里（Abdulally Esoofally，1884—1957）。他出生在古吉拉特的苏拉特（Surat）。一开始他是一位帐篷电影放映者，走遍了整个东南亚，把电影带到远东地区很多地方，包括缅甸、新加坡、印度尼西亚。1908年他回到印度，一直到1914年第一次世界大战爆发的时候，他差不多走遍了整个国家。他通常是轻装上阵，带着一台放映机、一块可以折叠的屏幕、一个帐篷和几盘电影胶片，这些胶片通常在100到200英尺之间，艾索发阿里以每英尺6便士的价格购进。他意识到自己放映时需要音乐之后，就每到一个地方雇一个当地的乐队。一般来说，阿卜杜阿里的放映内容约有40到50个镜头，包括笑话、戏剧、歌剧、旅游片和体育比赛，帐篷里一般可以容纳千人左右，每位观众根据他们离屏幕的距离来付钱。到1914年，他决定不再四处奔走，要安定下来。他和一个合伙人一起接手了亚历山德拉剧院，四年之后建立了美琪剧院（Majestic Theatre），就是在这个剧院，1931年上映了印度第一部有声电影《阿拉姆·阿拉》。

印度作为英国的殖民地，对英国和西方的电影制作者持非常开放欢迎的态度，就像英国政府从不对用印度棉花制成的兰开夏（Lancashire）棉产品强制征税，所有这些需要进口到印度的东西，英国政府都非常支持。同样，外国的电影制作者也被鼓励到印度市场上去赚钱。

这就说明，从一开始印度电影的银幕是十分国际化的。以百代公司为领头羊的法国，以及后来的美国、意大利、英国、丹麦和德国纷纷来抢占瓜分印度市场。

在印度，通过电影发财的有趣故事中，有一个说的是美国人查尔斯·厄本（Charles Urban），他定居在伦敦，1911年他从英国政府那里得到了拍摄《德里加冕仪式》（*The Delhi Durbar*）的特殊许可证，并且可以使用他自己名为彩色电影（Kinemacolor）的方式来拍摄。他非常多疑，害怕别人会偷他的底片，因此，他把底片藏在他将要拍摄加冕仪式的帐篷下

面挖出的深坑里。当然,他的工作回报也很惊人,在十五个月里赚了近75万美元。相反,印度制作人K.P.卡兰迪卡(K. P. Karandikar)拍摄的乔治五世和玛丽皇后的来访却无人问津,没有赚到钱。

在《德里加冕仪式》拍摄一年后,一位印度电影制作者开始用电影来讲述故事,这个作品叫《庞达利克》(*Pundalik*),讲的是非常流行的印度故事,是基于同名戏剧改编的关于一位马哈拉施特拉圣徒的故事。由印度演员和一位英国摄影师,在孟买的一个花园里拍摄而成。纳那布海·高文德·奇特雷(Nanabhai Govind Chitre)和拉姆钱德拉·戈帕尔·托尔尼(Ramchandra Gopal Torney),使用了威廉姆森摄影机(Williamson camera),还有一位名叫约翰逊先生(Mr. Johnson)的摄影师,他曾经在孟买非常著名的摄影工作室"伯恩与谢泼德(Bourne and Shepherd)"工作过,他把这些演员们组织起来,从不同角度在孟买花园里拍摄。这部电影时长有45分钟,最后在奇特雷自己的电影院——加冕影院(Coronation Cinema)上映,与其一起放映的,还有一部进口影片《死者的孩子》(*A Dead Man's Child*)和另一部"新奇又好笑的滑稽戏"。

这部《庞达利克》并没有很成功,但是这部电影的广告宣传却展示了一种吸引观众的方式。它一开始就宣称,"我们的影片有抓住注意力的能力,晚上会爆满",接着继续介绍这部影片,"上个星期差不多一半孟买人都看过这部影片了,我们希望剩下的那一半在我们更换节目内容之前迅速来看",最后广告还提醒人们"千万一定要今晚带上你的朋友们来看"。但是,尽管"半数的孟买人"看过了,还是很少人来,因此奇特雷和托尔尼并没有收回他们的投入,托尔尼也回归到他的常规工作当中,继续一家电子产品制造企业的白班工作。数年之后,他作为一个电影器材进口商和默片、有声片的制作人,又回到这个行业,但是这第一次的冒险并不是成功的。即便奇特雷和托尔尼都承认失败了,但是印度史上第一个拍摄电影故事片的人,那个被称为印度电影之父的人,此时已经受到了电影产业缺陷的影响,正艰难地工作着。

唐迪拉吉·高文德·帕尔奇(Dhundiraj Govind Phalke),就是通常

为人所知的达达萨义伯·帕尔奇（Dadasaheb Phalke）1870年出生在纳希克（Nasik）地区的翠姆贝克什沃（Trymbakeshwar）的一个神职家庭。他从小就被训练培养，以后要成为梵语研究者，就像他的父亲达吉·沙司崔（Daji Shastri）一样，成为一名著名的梵语学者。但在他很小的时候，他就显示出对艺术特别是对绘画、表演和魔术的极大兴趣。他父亲后来在埃尔芬斯通学院（Elphinstone College）得到一个教职，于是他们全家搬到孟买，帕尔奇才得到了进入JJ先生的艺术学校（Sir J. J. School of Arts）学习的机会。在这里他接受了艺术基础的学习，尤其是摄影艺术，而且他从这个时候开始成为一名娴熟的魔术师，在他的电影中他用到了很多魔术的技巧。

帕尔奇后来在巴罗达（Baroda）的美术学院（Kala Bhavan，即Institute of Fine Arts）进一步深造，随后成为政府考古部门的摄影师。因为有来自政府的经济资助，他开设了一家印刷公司，于是他安顿下来，结婚，看上去准备以此作为毕生的事业。

在孟买他看了一个圣诞表演《耶稣基督的生活》（*The Life of Christ*），当耶稣的形象在他眼前闪现的时候，他突然联想到印度教里的克里希纳神（Krishna）和拉姆（Ram），然后不眠不休地想象，如何把这些形象放到大银幕上去。在帕尔奇回到家之前，他已经决定要做职业上的改变。他恳求他的妻子，陪他一起去看下一场。据说他那时也没钱，出行的费用和影院的票钱都是邻居们在帮他负担着。

之后，在1970年出版的《帕尔奇百年回忆》（*Phalke Centenary Souvenir*）中，萨拉斯瓦提海·帕尔奇（Saraswatibhai Phalke）讲述了那个改变她一生，并且诞生了印度第一位电影导演的夜晚的故事：

我们俩去桑德赫斯特路（Sandhurst Road）上一个灯火通明的帐篷里看电影，那时正有一个乐队在演奏。那时被叫作美叶电影摄影方法，第一等级的票价大概是8亚那，正好是1911年的圣诞节，到处挤满了基督徒和西方人。过了一会儿，灯光熄灭，银幕上出现了一只活动的公鸡，这是百代公司的商标。接着，开始放滑稽表演，主演是一个叫笨头的演员。每个

部分的放映结束后,灯光都会亮起来,穿插表演一些魔术或者特技。那一天主要放映的影片是《耶稣基督的生活》,当人们看到耶稣受难、被钉在十字架上的时候都在哭泣,而且这部电影用了彩色电影技术上色。在回家的路上,达达萨义伯说:"我很喜欢这部电影,我们应该把拉姆神和克里希纳神也这样拍出来。"我听到这些话,其实并没有那么高兴,所以保持沉默。

但是萨拉斯瓦提海是一位好妻子,她成为帕尔奇最重要的合作者。

经费都是抵押他的人寿保险、朋友亲戚的资助筹集而来的,在他出发去英国之前,他在一家孟买的书摊上买了一本电影拍摄的入门书,这是英国电影先驱塞西尔·海普沃思(Cecil Hepworth)的作品。在英国,帕尔奇在离伦敦不远的泰晤士上的沃尔顿(Walton-on-Thames)摄影棚见到了海普沃思,这里是当时世界上具备最先进设备的摄影棚。帕尔奇在那里待了一个星期,有机会近距离观察学习海普沃思的摄影技巧。他还去了《电影放映周刊》(The Weekly Bioscope)的办公室,在那里,主编卡博尼(Cabourne)先生试图告诫他,拍电影是完全赚不到钱的。卡博尼告诉他,在英国有很多制作人都失败了,但是帕尔奇坚信他会成功的。在帕尔奇离开英国之前,他立志电影的决心,还有其他一些小事情,比如他既不抽烟也不喝酒,还是个素食主义者,这都让卡博尼印象十分深刻。

帕尔奇在1912年回到印度,带着一台威廉姆森摄影机、一台威廉姆森打孔机、洗印设备,还有可供数月使用的生胶片,以及他收集的最新的电影出版物。

然而,因为没有主要工作的收入来源,帕尔奇只好开始了一个折中的项目,就是延时拍摄小短片。这个短片是拍摄结满果实的豌豆,一颗豌豆简短的生长过程,名字叫《一颗豌豆的诞生》(Birth of a Pea Plant)。他一天只拍一帧,来展示豌豆的生长过程,包括他的亲朋好友和一位潜在的资助者在内的所有观众都被震惊了,帕尔奇开始筹集他所需的资金。不过,为了保证帕尔奇的贷款继续有效,他的妻子不得不去抵押她的珠宝。

资金并不是唯一的困难,还有寻找演员,尤其是能在镜头前表演的女

演员。印度有非常悠久的剧场表演传统，甚至可以说，戏剧和舞台表演就是印度宗教神话的一部分。戏剧和舞蹈本来就被称作源于诸神，印度教众生之父婆罗门就安排了史上第一次戏剧表演。伟大的梵语剧作家迦梨陀娑（Kalidas）最著名的作品《莎恭达罗》（Shakuntala），曾在印度教文化黄金时代中达到鼎盛，在15世纪，笈多（Gupta）王朝时期就以女性角色作为中心人物和主题。但是到了帕尔奇寻找女演员的时候，印度戏剧的黄金时代已经过去了。在20世纪初，上流社会把剧院看作避而远之的地方，没有印度女性愿意在帕尔奇的电影里出演，即便是他接洽的那些妓女们，也拒绝出演。

然而，自从帕尔奇在一家餐馆里发现了一个在那里工作的年轻人之后，事情就开始有了转机。这个年轻人是一位外形很阴柔、女子气十足的厨师，他身材苗条，手指纤细，名叫萨伦克（Salunke）。在萨伦克一个月十五卢比的工资基础上，帕尔奇再增加了五卢比，诚邀他加入帕尔奇的电影摄制团队。帕尔奇想要把萨伦克塑造成印度第一位超级巨星。多年之后，在另一部帕尔奇的作品中，有一个非常惊人的壮举，就是萨伦克在影片中一人同时扮演了男女主人公，印度教里伟大的神罗摩（Rama）和他的妻子——完美的印度女人悉多（Sita）。

在帕尔奇最早的影片中，他选择了哈里什昌德拉国王的故事，这是源自《摩诃婆罗多》中的一个故事，揭示的是只要人能够一直保持优秀和诚实，最后终究会获得成功。就像其他印度教的神话故事一样，这位伟大的哈里什昌德拉国王的最大罪过，是非常偶然地打断了圣人维夏米特里（Vishamitra）正在进行的朝奉神灵的雅佳纳（Yagna）礼拜仪式。圣人诅咒了他，而且对这位国王和他的王后和幼小的儿子的惩罚是流放到森林里，这被看作是对他的恶行赎罪的代价。接着这位国王受尽了折磨，包括与他的王后被迫分离，但是任何折磨都没有使他放弃自己所坚持的美德。影片最高潮的部分是在火葬场，他们年幼的儿子已经死了，即将被火葬，儿子的死使本来已经分开、各自在地狱中生活的国王和王后又重新聚到一起，但国王的苦痛并没有结束。这位圣人指控王后是谋杀犯，命令国王将

她的头砍下来。然而就在国王准备遵从圣人的命令的时候，所有的一切真相大白。就像印度爱看电影的人通常喜欢的圆满结局那样，圣人不再是那种喷着火焰充满复仇情绪的先知形象，他只是在检验这个男人的品德。对哈里什昌德拉国王的一切折磨都是对他的考验。神现在已经对他经历的考验满意了，神灵都很高兴，湿婆神显灵将哈里什昌德拉国王过去的辉煌全部恢复，还将已死去的王子复活。

就在第一幕场景里，当演员D.D.迪哈巴克（D. D. Dhabka）扮演的哈里什昌德拉国王，正在教他的儿子射箭，帕尔奇尝试了一种神奇的新手段。帕尔奇非常明智地选择了影片的主题，当然不仅仅只有印度才有那些伟大的神话故事，但印度神话故事通常都被看作是印度人生活的一部分，通过口口相传一代又一代地保存下来。这些故事显然是每个印度人，特别是信奉印度教的孩子们都非常熟悉的，而且在这块大陆上不止一个国家，许多语言、习俗、宗教教义等，都相互保持着一种分享的状态，这是真正的文化融合。

帕尔奇在孟买郊区的一栋独栋房屋里拍摄了这部影片，后来他把这里变成一个摄影棚，他花了很长时间来研究怎么讲故事，最后拍出一部大概有3 700英尺长的长片，最终这部影片在1912年全部完成。1913年4月21日在奥林匹亚剧院（Olympia Theatre）首次放映，正式上映是在十天以后的加冕影院。帕尔奇意识到，他必须做点儿什么来吸引观众，毕竟这个长度的故事片很不一般，是个新鲜事物。所以在第一轮放映的时候，整个节目还包括了艾琳·德·玛（Irene Del Mar）小姐表演的对唱和舞蹈，麦克莱门茨（McClements）的滑稽画速写，还有"精彩绝伦的脚蹬杂耍艺人亚历山大"（Alexander the Wonderful Foot Juggler）的杂耍表演，以及一些被宣传为一流滑稽表演的短片。

帕尔奇不仅是一位优秀的电影制作人，也是一位精明的推广人员，他很快设计出能够吸引付费观众的宣传策略。当他带着这些电影作品到一些小镇的时候，特别是那些乡下地方，有人警告他，那里的观众一般都期望只花两亚那就能坐着看6个小时的表演。然而帕尔奇的电影只有一个半小

时，他收费三亚那。他的电影宣传口号是这样的："《哈里什昌德拉国王》（*Raja Harischandra*）的故事，这是一部由 57 000 幅图画组成的演出，大概有两英里那么长，全部只需要三亚那！"

这部电影本身的优势，加上宣传造势的噱头，使得这部作品获得了极大的成功。而且这部电影引得评论家们赞誉有加，并且让观众们体会到电影摄制技术带来的对印度神话最直观、最有血有肉的感受。《孟买编年史》（*The Bombay Chronicle*）的评论写道："燃烧着的森林，湿婆神幽灵的聪明智慧，还有他将死去的男孩复活的这些场景，给观众们带来了震惊的反应。"而且这些场景加强了观众们对宗教信仰的情感，因此这部电影获得了空前的成功，改变了帕尔奇的人生。

在第一部影片之后，帕尔奇搬到纳西克，离他的出生地不远的地方，他后来的作品都是在这个地方完成的。并且帕尔奇建立起摄影片场的模式，后来的印度电影人都是按照这样的模式工作的。陆地的设置，包括有森林、山川、田野、洞穴等，都给电影拍摄的背景提供了多样化的选择。摄影棚里还有健身、击剑、决斗、骑马的地方，还有图书馆、阅览室甚至小型的动物园。

他们一家人，包括他的妻子卡其·帕尔奇（Kaki Phalke）和他们的五个儿子、三个女儿，还有其他的亲戚，全部都在为他的电影服务。卡其·帕尔奇负责了所有的实验室管理工作。后院的一个喷泉被当作水箱使用，因此每个演员都在那里帮帕尔奇夫人做技术工作。

过了一段时间，帕尔奇建立起他的电影家族，公司很快壮大到拥有一百名员工，所有人都住在纳西克地区的片场里，除了一些临时性的人群场景，他的电影里几乎都是自己人。

帕尔奇是一个信奉严格纪律的人，他做任何事都严格按照日程安排执行，一旦有人违规，马上就会被开除。在他的孩子们想要参与电影制作这个艺术工作之前，他都会事先明确地把这些问题指出来。

之后的十年里，帕尔奇拍摄制作了上百部电影作品，不仅有短片，还有各式各样形式的作品。

他最充满野心也最成功的作品，是在《哈里什昌德拉国王》上映四年之后拍摄的，显示出他将印度神话完美诠释直击印度观众的才能。他第一部作品取材自《摩诃婆罗多》中的一个故事，这部名叫《兰卡大汗》（Lanka Dahan）的影片，则描绘了另一部印度教经典名著《罗摩衍那》中一个非常激动人心的片段。故事讲的是，罗摩如何从魔王罗波那（Ravana）手中解救出悉多，然后火烧兰卡大地的过程。萨伦克一人分饰罗摩和悉多两个角色，当他在饰演女性角色悉多的时候，观众们能够很清楚地看到他胳膊上的二头肌。帮助罗摩跨越隔离印度和兰卡之间海峡的猴王哈奴曼，它的尾巴也看得很清楚，就是一根绳子。尽管如此，观众们还是被这部电影吸引了，最初十天，在孟买的票房收入就达到了32 000卢比，这在当时是非常大的一笔数字。J.B.H.瓦迪亚（J.B.H.Wadia）回忆起当时电影给普通印度老百姓带来的影响时，这样说道：

《兰卡大汗》是这个时期一部小小的杰作。当哈奴曼向天空越飞越高，身影逐渐变得越来越小，还有整个兰卡城市熊熊燃烧起来的画面，都在银幕上展现出来，令人十分惊叹。我还记得孟买附近大批非常虔诚的村民，赶着牛车，希望亲眼来见到他们挚爱的罗摩大人而得福，有的甚至就在临时搭建的地方过夜，等待看第二天的下一场放映。

尽管帕尔奇吸引了大众，但那部分英国化的精英们，就是被嘲笑的2%说英语的那些人，对他不予理睬、视而不见。他们仍然更加喜欢西方电影，就像他们一般读英文报纸一样。这是由帕尔奇开启的印度电影的分水岭，一种持续了很久的非常具有印度特色的电影种族隔离，一直到20世纪80年代。在像孟买和加尔各答这样的大城市，城里最好的电影院只放映西方电影，通常就是英国和美国的影片，而印度电影都是在那些破败的内城区里乌烟瘴气的电影院放映。

印度最伟大的导演萨蒂亚吉特·雷伊（Satyajit Ray），曾告诉我们，在帕尔奇的全盛期数年之后，他在加尔各答长大，那时他尽量避开去看印

度电影。他是这样描述那些放映最新的外国电影的影院情况的：

> ……在加尔各答电影界中心聚集的人们，无不散发出炫耀和卖弄的精英客户气质。而另一方面，那些放映印度电影的影院，比如阿尔比恩（Albion）影院，却都是潮湿的、脏乱差的。人人捏着鼻子冲进观众厅，就像刚从大厅的卫生间门前经过一样，坐进观众厅那硬邦邦的又嘎吱作响的木质座位上。他们放映的电影，长辈们都觉得不适合我们看，总在考虑我们应该看些什么，而最后的选择不可避免地就落到了外国电影上，通常是美国电影。所以伴随我们成长的都是卓别林（Chaplin）、基顿（Keaton）、劳埃德（Lloyd）、范朋克（Fairbanks）、汤姆·米克斯（Tom Mix）和人猿泰山（Tarzan），偶尔还会有富有教育意义的影片如《汤姆叔叔的小屋》（*Uncle Tom's Cabin*）放映。

这样的电影种族隔离，直到20世纪80年代才慢慢结束，是因为那时印度开始对外国进口电影进行限制，因此孟买、加尔各答和其他城市里那些时髦豪华的电影院开始放映印地语电影。这种情况一直到90年代才完全消除，因为那时印地语电影重新被确认为宝莱坞电影，而且开始被西方人所接受。但这已是帕尔奇被遗忘了很多年之后的事情。

帕尔奇不必考虑正在发生的电影种族隔离，他从来没在英文报纸上做过广告宣传，而且从某种程度上说，他的影片内容更多吸引到的观众们，恰恰都是不说英语的人们。这些观众也根本不认识法国鼎鼎有名的女英雄普洛狄亚（Protea）或者意大利戏剧演员傻瓜头（Foolshead），但是在帕尔奇的电影里，这些观众能看到从小伴随他们成长的故事就在自己的眼前。当帕尔奇一个接一个拍摄出《哈里什昌德拉国王》、《莫西尼与巴哈斯马舌》（*Mohini Bhasmasur*）、《萨特亚万》（*Satyavan*）、《萨维翠》（*Savitri*）、《兰卡大汗》和《圣人克里希纳·迦南》（*Shri Krishna Janam*）之后，观众们蜂拥而至，来观看他的电影作品。

经过一段时间，帕尔奇带着他的放映机、银幕和影片，驾着牛车四处

游走成为一名电影展映人。乡下的观众几乎不用付钱来看，稍大一点儿的城市的电影院也只收2卢比。尽管帕尔奇的乡下观众们最多也只付了2到4个亚那，但是被电影吸引的人群数量如此之大，以至于帕尔奇最后带回纳希克片场的硬币重量十分惊人。

最后，帕尔奇电影的成功延伸到印度所有的地方。在马德拉斯放映《哈里什昌德拉国王》的时候，引起了空前的轰动，成群的人们等着观看这部电影。《兰卡大汗》放映的时候特别流行，以至于有个展映者从早上七点到午夜，每个小时都要放一遍。很多观众都是一次又一次地反复观看，只是想看到自己心中的神如此真实地展现在面前，尽管只是在大银幕上。

和这些事实相比有些反讽的是，帕尔奇实际上是非常受西方观点影响的一个人。我们从他的一卷胶片影片《如何制作电影》（*How Films Are Made*）中得出这样的印象，影片中记录了他如何给演员彩排、剪辑影片的过程。有一个场景是，他穿着非常时髦的西式短装，还有可卸衣领的衬衫和马甲，坐在一张红木凳子上，屋里家具齐全，完全就是典型的西方摆设。他正在检查监督影片的拍摄过程，唯一和印度有关联的，就是他面前站着一位身着印度传统服装，搭配着长衫、围着包头巾的男人。除了这个男人以外的场景，完全就是20世纪早期在巴黎或伦敦的电影摄制片场中的一部分。

帕尔奇也是一个特效天才，他开发了很多的电影特效技巧，包括动画制作。他通过调色、柔和色调的方式试验了彩色影片，他在很多后来的作品中采用了实景的模型，比如为了拍摄兰卡城燃烧的大火，他烧了两套实景模型。除了这些技术技巧上的专业技能，帕尔奇还让女性参与他的电影制作，最早是他自己的女儿曼达吉尼（Mandakini），接着是一位马哈拉施特拉妇女，叫卡马拉比哈亚·戈哈尔（Kamalabhia Gokhale）。

对曼达吉尼的介绍，表现出帕尔奇极大的胆量和他超前于时代的能力。在他的影片《卡利亚·马丹》（*Kaliya Mardan*）中，讲述的是牧牛神克里希纳，从正在攻击人们的蛇妖那里营救众人的主题，开篇便告诉观众

这个角色是由五岁的曼达吉尼扮演的。影片刚开始的时候,出现曼达吉尼的脸,然后慢慢渐隐变成克里希纳的脸。其实早在西方开始流行之前,帕尔奇已经在他的电影里使用了布莱希特式(Brechtian)的间离技巧很久了,这让观众们意识到他们所看到的电影片段,不是魔术而是人为的虚构,因为所有那些大胆创新的画面在观众们看来都像魔法一样。

在1914年,在第一次世界大战爆发之前,帕尔奇带着他三部电影作品,第二次来到伦敦。《放映机》(The Bioscope)杂志当时是这样记录的:"帕尔奇先生正在努力通过印度神话故事片的方式,将他的专业能力引导到一个非常好且颇有利可图的方向上去。"他拒绝了一个伦敦片场请他在英国拍片的邀约,一心只想回家,因为战争已经爆发了。

帕尔奇已经面临了一些在电影事业方面的问题,战争加剧了这些困难。作为电影制作者,无人质疑帕尔奇的能力和技巧,但电影事业对他来说也并不简单,世界大战更加激烈地阻碍了电影生胶片的进口存量,他在持续的战争中,通过将工人日常工资减半的方法存活下来了。在1917年,一直上涨的开销和急需新的设备,迫使帕尔奇和五个同伴一起组建了一个新的电影公司,名叫印度斯坦电影公司(Hindustan Film Company)。新公司拍摄的第一部作品,是帕尔奇以前看过《耶稣基督的生活》之后对妻子的一个承诺,就是拍摄《克里希纳的生活》(The Life of Krishna),影片描绘了克里希纳邪恶的叔叔卡姆萨(Kamsa),梦见克里希纳的几个分身都在攻击他,而且在被砍头之后,这些头四处飘游,然后重新连回到身体,接着又分开游荡,这个小把戏在电影中重复了一遍又一遍。这是在帕尔奇拍完《卡利亚·马丹》的后一年,仍由曼达吉尼主演。

然而,在这两年当中,他和合作者们起了争执,于是退休回到了贝拿勒斯(Benares),就像他后来向一个政府委员说过的,他对整个电影行业感到厌恶。就在这个最虔诚地信奉印度教的城市,他写了一个舞台剧《朗格布贺迷》(Rangabhoomi)来讽刺当代戏剧。但他不可能远离纳希克,因此他后来又回去解决那些分歧,重新开始工作,尽管此时已经不再是以导演的身份了。在1921年,他又拍摄了《圣人图卡茹阿姆》(Sant

Tukaram），讲述了马哈拉施特拉地区最著名的诗圣图卡茹阿姆的故事。

1931年他又尝试制作《赛图·班达汗》，选自《罗摩衍那》中的一个故事，这是在公司解散之前拍的最后一部电影。虽然拍摄时还是默片，后来又把声音加上去了，但最终这部作品还是失败了。1937年，帕尔奇已67岁，他拍摄了一部关于他自己的影片，《恒河的后代》（*Gangavataran*），这也是他第一部有声电影，表现的是帕尔奇无法与产业中的变化达成妥协的故事。

声音的出现，使整个行业发生了巨大的变化，而帕尔奇惯用的神话故事片虽然仍然很流行，但已经逐渐不再显示出优势。极富竞争力的其他类型已经出现，到了20世纪20年代，社会及历史题材的作品已经出现，十分重要，还有受到道格拉斯·范朋克（Douglas Fairbanks）影响激发出来的武打特技电影，都非常受欢迎。帕尔奇这位曾经的革新者，开始变得像外行一样。

在1927年，当他第一个对印度电影委员会（Indian Cinematograph Committee）作征询时，那时他对电影的信念仍然十分强烈，他否认电影会对观众的道德有坏影响。他的回答也表明了他对这种新媒介方式的幻想有了新的发展，而这正是过去他花了很大工夫在印度创立的：

> 几乎现在所有印度的电影作品都缺乏技巧和艺术价值，表演也不好，特别是摄影可以说是最差的，完全没有人懂艺术。

他一直呼吁"要在印度某地，建立一所学校，来教整个行业如何摄影，如何在镜头前表现，如何写剧本等"，但是，可能还需要数十年才会朝这个方向走出实验性的第一步。而帕尔奇，于1944年2月16日在纳希克去世，享年74岁，他是一位被遗忘的天才。

印度电影史学家葛勒嘎（Garga）毫不怀疑地称帕尔奇是一位伟大的革新者："他对印度电影的贡献无论如何评价都不会过分，他那些创新性的开拓行为，在把印度电影建立成土生土长且深深扎根于富足土壤的产业过

程中，起到了非常重要的作用。"

电影到达印度的时间，与世界上其他地方同步，这必须感谢帕尔奇使得印度紧跟上了世界的步伐，甚至是超前。因为帕尔奇的《哈里什昌德拉国王》，在塞西尔·B.德米尔（Cecil B. DeMille）开始拍《红妻白夫》（*The Squaw Man*）七个月之前就已经上映了，甚至比D.W.格里菲斯（D.W.Griffiths）拍摄《一个国家的诞生》（*The Birth of a Nation*）还要早三年，这两部可是伟大的经典之作啊。

帕尔奇的电影，和格里菲斯作品的差异非常大。格里菲斯电影就是赤裸裸的白人种族歧视的庆祝仪式，3K党（The Klu Klux Klansman）就是电影的英雄主角，如同字幕中的3K党火十字标志一样清楚明了，而且还采用白人演员扮演黑人像动物一样捕食白人女性。而帕尔奇的作品，则是对优良美德的研究，就跟《圣经·旧约》中《约伯记》似的。但是当格里菲斯的作品完全上映时，帕尔奇最伟大作品的完整版却丢失了，尽管印度国家电影档案馆（Indian National Film Archives）花费了很大功夫才挽回最初的四卷胶片，但这已是关于印度如何建立和遗忘的另一个故事了。

不过，这个问题始终伴随着印度的传统，那就是：一个明明具有丰富历史积淀的国家，却很少有史学家研究，或者说，是一种令人吃惊的对讲述自己历史的忽视和漠然。

第二章
参天大树的奠基

帕尔奇可以说是印度电影史上第一个伟大的导演,但他邀请来看《哈里什昌德拉国王》的某人,却可以宣称自己是印度第一个电影大亨。这个人皈依电影的过程同帕尔奇非常相似。帕尔奇是受到了《耶稣基督的生活》这部作品的影响,而贾姆谢特吉·弗拉姆吉·马丹(Jamsetji Framji Madan),则是因为痴迷于帕尔奇的电影,才开启了印度最早的电影制片体系,而且成为印度电影界的大师,甚至可以与好莱坞的一些大师媲美。他的出现,纠正了印度电影产业发展过程中一个最大的反常现象:帕西人形象的缺失。

正如前文所述,在电影传到印度不到一个月里,《印度时报》曾经抱怨过"我们的帕西朋友们"一点儿不感兴趣,这对他们来说是非同寻常的。因为自19世纪中期到20世纪早期,发生在印度生活中各方各面重大的事件,不论是政治、经济还是文化娱乐,总会受到帕西人的影响。如果帕西人和英国合作,那么印度国会里那些领导印度独立运动的人,绝对会是帕西人。但他们永远只是做中立者。虽然他们在电影这个新媒介上的起步比较慢,但他们很快就追赶上来了,而且占据了第三个C市场(指电影,Cinema)的主导地位。就像他们在其他另外两个C市场(指商业[Commerce]和板球[Cricket])里已经建立的优势地位一样。

没人可以像马丹一样做得如此有风格和威信,因为他既有帕西人的商业头脑(这使得他们帕西人成为印度第一批资产阶级),又有对帕西剧场艺术的无限热爱。

早在马丹出生之前,帕西剧场艺术在孟买就已经发展成熟。1836年,

就是马丹出生20年前，完全按照伦敦德鲁里街（Drury Lane）剧院的风格建造起来的孟买剧院（Bombay Theatre），就是由非常有名的帕西商人吉米谢德吉·吉吉博伊（Jamshedjee Jeejeebhoy）购置，经常给英国士兵和东印度公司（East India Company）的官员观看一些表演。1853年，在达达海·劳若吉帮助下建立了帕西舞台艺术家（Parsi Stage Players）公司，正如印度电影史学家巴哈格万·达斯·葛勒嘎（Bhagwan Das Garga）说的，这帮助"确立了印度流行的剧场艺术，以及之后出现的有声电影的外部形式和结构"。在马丹出生十年前，格兰特路剧院建立了，归信奉印度教的商人嘉格纳什·珊卡什特（Jaganath Shankarshet）所有，而且演员主要都是业余的帕西人团队，表演使用英语、马拉地语（Marathi）、古吉拉特语（Gujerati）和印地语。而马丹一岁的时候，吉吉博伊在1857年开办了JJ艺术学校，同年大革命将英国在印度的统治推向了末路。而在马丹十多岁的时候，凯库希若·卡布若吉（Kaikushroo Kabraji）建立了第一个专业的帕西戏剧公司维多利亚（Victoria）公司。正是卡布若吉，第一次将拉丘德布哈杰·尤德兰姆（Ranchodbhjai Udayram）的剧作《哈里什昌德拉国王》在舞台上排演，然后帕尔奇将之送上了电影银幕，接着激励了马丹涉足电影的道路。

马丹把帕西剧场艺术的很多传统带进了电影创作中，阿西施·拉杰德海阿克夏（Ashish Rajadhyaksha）和保罗·威尔曼（Paul Willemen）在《印度电影大百科全书》（*The Encyclopàedia of Indian Cinema*）中这样写道："帕西戏剧艺术中主要的主题，都是有关历史的、浪漫的戏剧性事件，还有神话故事，并且受到17世纪伊丽莎白时代戏剧的影响，特别是莎士比亚戏剧的翻译和改编，这些注入电影中的传统……亲英派的帕西古典艺术，与学院派的自然主义在视觉艺术方面相比，大幅将经典作品的变型转化和流行音乐引入都市舞台模式中（之后还有录制的模式），跟早期有声电影的变革十分相似。"

这些戏剧艺术的传统观念，在马丹很年轻的时候就已经深深地影响了他，1873年年仅17岁的他开始成为一名演员，在努舍完吉·帕诺

克（Nusserwanji Parek）的《苏勒曼尼之剑》（*Sulemani Shamsher*）里，和他的哥哥帕斯童吉（Pestonji）一起表演。他另外一个哥哥科赫谢德吉（Khurshedji），当时是最初的维多利亚戏剧俱乐部（Victoria Theatrical Club）的合伙人。19世纪90年代，马丹这位精明商人的经营兴趣涵盖了保险、地产、制药、食品饮料进口和电影及器材，他买下了孟买最有名的两家戏剧公司：埃尔芬斯通公司（Elphinstone）和卡哈桃-阿尔弗雷德（Khatau-Alfred）公司。他还购买了他们的整个创作团队，以及保留表演剧目的所有权。但他想成为印度第一位电影大亨的念头，是在1902年，当他在东岸做了一次跨大陆到加尔各答的旅行的时候，这是一次非常大胆的行为，显示出他非凡的战略意识。

对一个帕西人来说，离开孟买到加尔各答去在20世纪早期是一个非同寻常的举动。孟买当时是帕西商业和文化活动的中心，帕西人在孟买显著的商业影响，甚至比那些城里的英国公司还要强大，事实上他们确实是现代孟买的坚实基础。相反在加尔各答很少有帕西公司做得很好，几乎仍是英国公司在那里占主导地位。但是马丹意识到作为英属印度的首都，加尔各答应该会有对电影这个新媒介的不错的发展，事实证明也是如此。

马丹在加尔各答的崛起，其间发生了很多精彩的故事，简直就是白手起家的写照。其中有个故事，就是他之前在加尔各答的科林斯音乐厅（Corinthian Hall）当打杂小弟，之后却成为这里的主人；还有个故事，是他1902年从一个百代公司的代理商那里购买了电影器材，在加尔各答广场上的帐篷里举办了一场电影放映活动。

还有更可靠的说法是，当马丹到加尔各答的时候，他已是具有相当可观财富的成功商人，当1905年他在埃尔芬斯通电影院（Elphinstone Picture Place）推出乔迪什·萨卡（Jyotish Sarkar）的纪录片《伟大的孟加拉分治运动》（*The Great Bengal Partition Movement*）的时候，这家电影院是马丹拥有的第一家影院，此时的他才开始想进入电影制作的领域。两年之后他又购进了米诺瓦剧院（Minerva）和星光剧院，整个20世纪第一个十年里，马丹进行了持续不断的扩张，最后他拥有了37家剧院。

马丹的才能，主要体现在他十分精明地发掘了他能够操控的一些特殊的印度国情。因此，他意识到英国对印度分治给各个城市带来的影响，他在加尔各答那些所谓的白人城镇，都是那些被英国人称为欧洲城市中心的地方，或买或租下电影院。在印度的英国人总是认定自己是欧洲人，强调他们所属的白人族群。因此在他们的俱乐部、火车包厢和其他一些地方，总是用"只限欧洲人"的标示将印度人排除在外。

马丹庆幸的是，那些处在欧洲区域城镇里的电影院不仅条件更好，而且电影票价也定得更高，用于迎合那些驻扎在城里的英军，还有其他欧洲人和英裔印度人。实际上印度人也对他的电影院很感兴趣，像萨蒂亚吉特·雷伊就很爱去马丹的电影院，而不是那些印度族群地区的电影院。

随着越来越多人对印度电影感兴趣，而且那些做电影展映的人也赚了很多钱，马丹逐渐感觉到了他的印度同胞们的唯利是图，特别是1927年，一个电影发行人被印度电影委员会质询的事情发生之后，这种情况愈演愈烈。电影委员会成员和发行人之间的交流是这样的过程：

喜欢印度电影的人群，他们的生活方式是很不同的，通常他们都是嚼着槟榔叶的。让我给你举个实例，我放映《兰卡大汗》的时候一个星期赚了18 000卢比，但是却差点儿毁了我的剧院。

问：你的意思是你不得不给整个电影院消毒吗？

答：我必须给整个大厅消毒，同时还要让观众们确信我已经消过毒了，直到后来我就赚不到钱了。

印度民众发现了电影这样一个新奇的事物，而且他们开始通过各种各样的方式来感受体验。马丹的一个帕西伙伴瓦迪亚，他是孟买人，后面我们可能还会提到他很多次，这样描述了20世纪20年代去电影院看电影的经历：

在电影院里，用一位军官的话来说，我们的战略是非常完美的。考特

（Kot）通常会把他的钱包保管得很好，这样会让那些耍花招的扒手们很有挫败感。贾汉（Jehan）则会给我们买三张票，而我的任务就是快速冲向三等票座位的门口，奋力地用手肘给自己开辟出一条路来。因为这扇门在上一场演出结束观众散场后会突然再次打开，此时电影爱好者们就会一窝蜂地涌进放映大厅，我这时就会尽力趴在木质长凳上，确保我自己能够占到最好的位置。这是那时候普遍流行的预留座位的技巧。

然而对于富裕的阶层，简直就是另一个截然不同的世界，就像瓦迪亚之后描述的：

在很多一流的电影院里，坐在楼座和包厢的精英们受到的是贵宾级的招待。守门人都会相当傲慢地走进来，就像他是一个从侧面走上舞台的超级明星，手里拿着一个装有玫瑰水的银色喷雾，从剧院这头走到那头，时不时喷向那些准备进入电影奇妙世界中的人们，就像在为他们提供大麻似的。这些雄心勃勃的帕西放映商，像惠灵顿兄弟（Wellington Brothers，即赛斯·拉斯汤姆吉［Seth Rustomji］和赛斯·拉汤夏·多拉巴吉［Seth Ruttonshah Dorabaji］），甚至还给每一位顾客献上玫瑰花蕾，而且是用一种极为高级的印度生活的问候方式，不仅关心他们的健康，还关心他们的家人。

大部分电影院每天放映两场或更多的影片，而在宗教节日大聚会期间，一个影院可能会放12部作品，票价通常会从两三亚那到两卢比，分成三个甚至更多的等级。在城市里，最高的票价大概是包厢或沙发座，要3卢比，而在稍微差一点儿的电影院，最便宜的票价就是1亚那，直接坐在地上。

印度电影委员会在20世纪20年代后期对全国进行了电影现状的考察，留给我们关于20年代印度电影界一个非常惊人的看法。从马丹的连锁影院到乡下小镇里的小影院都是他们考察的对象，他们发现那些乡下小影院

的状态十分令人堪忧：那些买了最低票价的观众只能蹲在地上看，而其他价位的长凳和椅子也坐得很不舒服，还有很多寄生虫。这些剧院没有真正的通风设备，其实大部分就是波纹锡板盖起来的，根本没有开阔的空间给观众们，更不用说有漂亮的花园让观众们放松眼睛和吸引更多的大众了。

那些有权有势的印度人总是喜欢什么都是免费的，这给电影放映人带来了和地方当局之间的很多矛盾。"警察局、海关、邮局，还有电报和市政工人，还有其他很多人，都必须让他们免费观看，才能避免很多麻烦。"尽管印度神话故事里有大量女性形象，但女性观众非常少，在放映西方电影作品时，"只要出现了接吻的场景，女士们都转过头去"。

这些都是默片时代的状况，在这样一个跨大陆的国家，又有这么多不同语言和文化的融合，只是在银幕上放映电影，是远远不够的。默片有字幕来解释片中的动作，在印度这意味着，电影要能接受那些识字的观众大声地把字幕念给那些不识字的人听。最后放映的电影通常有三到四种语言的字幕，在北方一般字幕用印地语、古吉拉特语、乌尔都语（Urdu）；而在南方，字幕则是泰米尔语（Tamil）、泰卢固语（Telegu）和英语。每当字幕一出来，电影院里就是嗡嗡的声音，因为那些识字的人们正在读字幕给不识字的观众听。一些电影院甚至还专门安排读字幕的人。

当被问到电影院是否有翻译时，一个影院的所有者这样回答：

有的，有的，总会有一个人站在那儿，解释电影在讲什么，他是非常聪明的人，只要场景一出来，他就开始用泰卢固语讲述整个故事，因为不是所有人都认识银幕上的字。他要整场站在那里，就跟一个演讲者一样。

问：我们听说大家都很讨厌这样的人呢。
答：完全不会啊，我们还要付给他50卢比呢！

很多印度电影导演通常会制作同一部电影的三个不同版本，有的最多甚至有十个。原材料的进口税是其中一个原因，印度电影的缺点常常被人提及，不过奇特的是，尽管它有很多缺点但还是被人推崇。关于这个话题

的交流是这样的情况：

问：你是说普通老百姓，我们也不能叫他们文盲，但起码不算是中产阶级，你的意思是当西方电影上映时他们是不会去电影院观看的，是这个意思吗？

答：是的，他们不会去看的，一般他们只会对打斗的故事或者很激动人心的电影，或者是滑稽表演的故事感兴趣。

问：现在制作了很多印度电影，你觉得外国电影的上座率会下降吗？

答：是的。

但是，尽管这样，电影发行者们发现依旧很难放映印度电影。

问：你觉得很难拿到印度电影的放映权吗？

答：是的，价格非常高。

问：那你以前放映过西方电影吗？

答：放过啊，比印度电影便宜多了，但是吸引不到同样的观众群。

毫无疑问的是，马丹的影院大部分仍是在放映西方电影，这样的状况一直延续到第一次世界大战爆发，马丹放映的英国影片主要由仰光（Rangoon）的一家公司提供。

在这个领域，马丹逐渐建立了一些常规惯例。在一战开始之前，印度的电影院放映了各式各样的影片，主要都来自欧洲。印度不算特别，大部分国家都受到过外国电影的影响，而且绝大多数都来自欧洲。比如说，1910年在英国上映的故事片中，有36部来自法国，28部来自美国，17部来自意大利，远远超过英国自己的15部，以及来自丹麦、德国和其他地区的4部。在1914年之前，法国电影比美国电影发展迅猛多了，1907年，美国影院里上映的百分之四十的电影都是来自巴黎的百代公司。

1914年萨拉热窝的暗杀事件，导致了战争的爆发，也无意间推动了电

影界的大变革。这几乎使大陆上的电影制作都停滞下来，完全由好莱坞那片荒野地带开始接管。电影观众对电影的渴求，使得这个新媒介感到十分有必要和义务去发展，因此美国的电影制作者们开始准备填补这个空白。美国电影的扩张非常迅速，先后推出了查理·卓别林（Charlie Chaplin）、玛丽·碧克馥（Mary Pickford）等人，全世界的守护神都在制造着财富，为战后更远大的扩张创造舞台。直到《凡尔赛条约》签订之前，美国已经成为世界电影之都，制作了世界上超过80%的电影作品。

阵地战结束了，但新的战争又开始了。

美国的优势给电影分销发行带来了一种新的模式，在1915年早些时候，英国已经有了关于这个趋势意味着什么的兆头。艾森奈电影公司（The Essanay Company）控制所有电影需求中最抢手的，包括那些卓别林的电影，他们需要英国的电影发行人接收整个艾森奈的输出量，而不仅仅是卓别林的作品。英国制片人发现，英国的电影院通常因为包场早就被预定光了，完全不可能吸收日益增加的其他的英国电影企业的输出。

如果英国、法国和其他国家，都发现在自己的国度很难重新获得立足点，那么想要获得像战前一样在美国的地位，就是完全不可能的，因为大规模的合并正在进行。像洛斯公司（Loew's）这样的电影连锁企业，开始购买摄影片场，为的就是能够确保源源不断的电影生产。1919年，派拉蒙公司（Paramount）开始了购买和建造电影院的大工程，就是为了确保有稳定的家庭市场。到1921年，派拉蒙已经有300家电影院，十年之后差不多有了上千家。福克斯公司（Fox）和华纳兄弟（Warner Brothers）也购进了上百家美国电影院，只有环球公司（Universal）稍微少一些。一些没被收购的影院，便通过包场合同被一些制作人掌控，此时在美国的外国电影机会就十分受限，而且随着美国本土的稳定，他们开始想要向海外扩张。

印度影院的业主接受了这个新的现实，开始将美国作为引进电影的主要来源，欧洲和英国的位置被取代了。不久过后，进口到印度的电影90%就是来自美国，马丹迅速地适应了这一战后的环境变化，开始从米特罗公

司[1]（Metro）和联艺公司（United Artists）进口影片。美国人也很快发现了印度这个潜在的市场，因为他们在印度市场上收益的保证，来自他们能够比其他所有地区的电影，包括印度电影定价低。一部印度电影通常至少耗费成本两万卢比，而美国电影的分销发行商几乎只需要花一点钱。比如说1927年，一个进口哥伦比亚电影公司（Columbia Pictures）影片的进口商，只花了每部影片2 000卢比的成本，就获得了在印度、缅甸、锡兰的放映权。美国影片通常在上映后18个月里，就会出现在印度，有的可能更快。由道格拉斯·范朋克主演的《巴格达大盗》（*The Thief of Baghdad*）似乎成为最大的赢家，发行商们甚至都没看过影片就预定了。在那些旅行影院中，最流行的做法是完全买断影片，有时候可能是影片翻印的盗版，其他人向他们每租一晚只要50卢比。

1916年，环球影业成为第一个在印度设立代理中介的电影公司，到20世纪20年代中期，它已经每年给印度的院线提供52部故事片、52部喜剧片和52部新闻片。包场的情况似乎已经很少。环球公司开始意识到，印度市场值得耐心培养，而且公司逐渐也收获了非常仁义的好名声。某次，一位电影发行人面对分销商的各种要求时，大怒，声称："最令人尊敬的就是环球电影公司，他们在孟买有代理商，还有一些当地的经理，很替我们这些剧院业主着想！"

从20世纪早期开始，可以说美国电影成就了马丹的电影院线，大概用了近十年的时候，马丹的影院进口了非常多美国电影公司的影片，而且都是因为那些引人注目的著名人物而批发买进的。在1923年贾姆谢特吉·弗拉姆吉·马丹去世的这一年，在马丹的影院里放映的90%的作品都来自美国，剩下10%被英国、德国和法国瓜分。在1926—1927年间，在印度上映的电影，大概只有15%是印度国产片，85%都是外国片，而且大多数是美国片。

1. 米特罗公司于1924年4月24日与高德温（Goldwyn）、梅耶（Mayer）公司合并为米高梅公司，简称MGM，成为世界电影史上的神话。

欧洲国家也想在印度市场分到一定的份额，与美国的垄断地位抗衡。就在战前，德国是第一个通过政府行为获得电影产业国际化扩张的国家，政府耗资巨大，在摄影棚、设备和制作上投入了很多补贴。20世纪20年代，德国电影经历了戏剧性的重生，而且对印度市场也有影响，出现了很多印度德国的合拍片，比如说1925年上映的《亚洲之光》（*The Light of Asia*）。而且，德国的电影技术工程师也纷纷到印度来工作。

但是马丹并不仅仅是一个进口商，他还想要拍摄制作印度电影。很显然，赚钱是一个重要原因，马丹意识到，可以通过自己制作电影来赚钱，而且他也想培养印度本土人才。"一战"结束后的第一年，马丹成立了马丹影业有限公司（Madan Theatres Limited），这是一个合资股份公司，既放映外国电影，也开始制作印度电影。马丹的电影制作模式，融合了外国电影的技术支持和本国印度教的神话故事。除了很多欧洲技师以外，他的两个最著名的导演，是意大利人尤金尼奥·德·尼果洛（Eugenio De Liguoro），和来自巴黎百代公司的卡米尔·勒格朗（Camile Legrand）。在战前，百代公司已经制作出影响了帕尔奇的《耶稣基督的生活》，而意大利则称得上出现了电影革新道路上的大师之作，乔瓦尼·帕斯特洛纳（Giovanni Pastrone）的《卡比利亚》（*Cabiria*）和恩里科·瓜佐尼（Enrico Guazzopni）的《暴君焚城记》（*Quo Vadis*）。

马丹影业另一个革命性的创举，是第一次采用了真正的女明星。在帕尔奇的《哈里什昌德拉国王》和《兰卡大汗》里，女主角都是由男演员扮演的，尽管是外表比较阴柔的男演员，但在马丹的电影中，他推出了好几个真正的女演员，其中一个，就是佩欣斯·库珀（Patience Cooper），她被认为是印度电影银幕上出现的第一位女演员。她是一位英印混血，最初在一个欧亚演出团体"班德曼的音乐喜剧团"（Bandmann's Musical Comedy）中担任舞蹈演员。她有着与众不同的英印混血长相：黑眼睛、非常有棱角的五官、乌黑的头发和浅肤色，这样的形象，使那些技师们可以尝试使用进口的视平线灯光设备，获取好莱坞式的扮相，就是那种跟好莱坞默片时代的外表相似的扮相。

1921年，德·尼果洛让库珀参演《娜拉和达米安提》（*Nala and Damayanti*），这是从印度教两部经典史诗作品之一的《摩诃婆罗多》中选取的一个爱情故事。第二年，勒格朗在他执导的《璎珞传》（*Ratnavali*）中，亲自扮演那位王子的角色，与库珀扮演的公主演对手戏，这是戒日王朝（Harsha）梵语故事的经典之作。三年之后，1924年，马丹影业迈出了更远的一步，他们在意大利完整拍摄了一部作品，被看作是第一部由印度电影人联合制作的作品。这是根据印度教另一个神话故事《萨维特里》（*Savitri*）拍摄的电影，讲述的是一个妻子为了救丈夫的命，同死神作斗争的故事。在影片中，丈夫和妻子的角色是由意大利人瑞纳·德·尼果洛（Rina De Liguoro）和安吉洛·法拉利（Angelo Ferrari）扮演的。整部电影都是在罗马拍摄的，之后在印度上映时，马丹影业特别宣传"影片的场景都是在罗马著名的蒂沃利公园（Tivoli）附近取景的"。虽然这显得不太合适，但马丹影业看到了印度观众对这部作品的接受程度，以及随之而来的成功。

马丹影业的成功，正如葛勒嘎所说，主要是因为他所有的影片全都是以神话故事作为壮丽奇特场景的来源，有缺憾的地方就用女孩子跳舞的场景来补充。这个时候贾姆谢特吉·马丹已经去世，他在和意大利人合作的前一年去世了，而他的影视帝国，则由他五个儿子中的老三J.J.马丹接手。年轻的马丹延续他父亲的革新风格，将第一台沃利策管风琴（Wurlitzer organ）引进到印度。正如萨蒂亚吉特·雷伊回忆的，沃利策管风琴柔美流畅的音调"盖过了放映机的噪音，将观众注意力集中在大银幕上的故事情节中"。年轻的马丹也扩大了摄影片场的业务范围，不仅拍印度教史诗故事，还尝试拍波斯人和阿拉伯人的民间传说，以及历史上的一些浪漫爱情故事，还有现代的爱情故事，甚至包括一些带有教育意义和指导性质的短片。其中有一个很特别的，就是拍摄了一位熟练的外科医生手术的过程。还有一个是为孟加拉公共卫生服务机构（Bengal Public Health Service）拍摄的。除此之外，还有为黄麻、茶叶、香烟、棉花，以及旅游和新闻所拍摄的短片。在印度商业界，常常会有成功的父亲辛苦创立的家业被儿子毁

掉的情况发生，但在马丹家族，小马丹延续了老马丹的辉煌佳绩，扩张了马丹帝国的业务。在老马丹去世前三年，公司已拥有或控股51家影院，到1927年，就在这位杰出人物去世四年之后，公司已发展到控股85家，拥有65家，合作20家。到1931年，总量已经扩张到126家。马丹影业在印度电影界中如此占主导，直接决定了它可以打败任何人。它强劲的经济实力，意味着他们完全不会受到外国影片引进带给那些印度发行商不确定性噩梦的影响，因为当时的发行商，为了获得那些最畅销的影片，同时还必须被迫引进他们实际并不想要的作品。

毫不奇怪的是，马丹影业的成功导致了对他们是危险的垄断的指控。但是在1927年12月，J.J.马丹在印度电影委员会面前做了为期两天的陈述，试图说服电影委员会的成员对马丹影业垄断的指控是错误的，他们只是对竞争更加警惕而已。

不久之后，他去了美国，在纽约目睹了好莱坞第一部正片长度的有声片《爵士歌手》（The Jazz Singer）号召观众的影响力，于是他又去了好莱坞考察这一革新性的设备，他并不像当时其他人那样认为同期声录制不会有效果。J.J.马丹预测到有声片将会迅速发展，而且十分狂热，他马上预定了录音制作的仪器，带回印度。1929年，马丹影业在印度推出了有声片，并在加尔各答的埃尔芬斯通影院（Elphinstone Theatre），首映了环球电影公司的《爱的旋律》（Melody of Love），这不仅仅是印度第一部有声片，也是整个东方的第一部。而且他的埃尔芬斯通影业公司也成为第一家拥有录音设备的公司，具有完备的隔音设施的摄影棚，在加尔各答的托莱贡吉（Tollygunge）建起来，这是一个雄心勃勃的有声片制作的计划。

就这样，与当时最好的外国技师助理、导演亲密合作，马丹继承了他父亲的遗志，培养印度本国的人才。就在马丹父子的支持下，很多致力于电影创作的年轻人，感觉寻找到了归属之地。包括希西拉·库玛·巴哈德胡瑞（Sisir Kumar Bhadhuri）、乔伊缇希·班纳吉（Jyotish Bannerji）、普瑞亚纳什·甘谷利（Priyanath Ganguli）、阿米瑞特·玻色（Amrit Bose）、麦德胡·玻色（Madhu Bose）、纳瑞什·米特拉（Naresh Mitra）在内的一

大群年轻的电影人，此时都为马丹影业工作。

马丹家族也具有一种十分精明的触觉，他们意识到，好电影必须具备好的情节。因此，他们做出十分正确的决策，买进了很多故事，有孟加拉第一位伟大的小说家班金姆·钱德拉·查特吉（Bankim Chandra Chatterjee）的小说，还有次大陆上最伟大的文学巨匠，也是亚洲第一个获得诺贝尔文学奖的拉宾德拉纳特·泰戈尔（Rabindranath Tagore）的很多作品。马丹影业让人难忘的影片之一是《因陀罗天庭》(*Indrsabha*)，这部影片于1932年拍摄，是取材自1853年阿曼奈特（Amanat）编剧的乌尔都语戏剧作品，他是瓦吉德·阿里·沙阿国王（Wajid Ali Shah）的宫廷诗人，奥德（Oudh）地区最后的长官，这部作品也被看作是印度戏剧史上最具有开创意义的一部。

过去老马丹非常重视帕西剧场艺术，让他拉拢了不少有价值的编剧，在超过20年的时间里，他的影院一直雇着被称为"印度的莎士比亚"的阿加·哈什尔·克什米尔（Agha Hashr Kashmiri）。他是一位克什米尔商人的后代，尽管姓克什米尔，但他的名字哈什尔却更为著名。他学过波斯语、阿拉伯语，在孟买工作过一段时间之后，1904年来到加尔各答，加入马丹影业。作为重要的编剧，他迅速享有一定的名气，而且很多作品都被改编成默片上映。他也常常借鉴莎士比亚，在《赛德》(*Saide*) 中，他把《理查三世》(*Richard III*) 和《约翰王》(*King John*) 的故事糅合在一起，甚至最后两场戏直接来自后者。随着默片让位给有声片之后，哈什尔开始了电影剧本写作。由于他在乌尔都语上的优势，在伊斯兰教和印度教相关的语言生成上，对印度早期的电影产生了巨大的影响，不仅是语言上的影响，还有对乌尔都文化舞台技巧的影响。哈什尔还有一个革新一直沿用到现在，那就是在印度电影中总有喜剧次要情节，即便电影本身不是喜剧片，也会有这样的设置。直到1935年6月哈什尔56岁去世时，他享誉全国的名声，使得所有的摄影棚和影院全部关闭，只为哀悼他的离去。

然而，在灯光为纪念哈什尔而熄灭一晚之后，他们准备关闭曾经雇佣过他的整个公司。到1935年，马丹影业陷入了终结性的衰退之中，无法

挽回。最初，很多印度人无法相信马丹影业会倒闭，因为之前经历了很多磨难最后它也存活了下来，到了1925年3月，老马丹去世两年之后，一场大火毁了公司大量的作品，但是他们强撑过来了。正如我们所见，他们在20世纪30年代早期，仍然很好地接受了声音和色彩的出现，显示出他们已经准备好迎接有声片的挑战。然而，就像古罗马人相信片刻的胜利是最危险的，马丹影业在拍摄了印度第一部有声电影之后，业务范围的扩张也预示了他们不可避免的衰败。

1929年的秋天，就在《博爱》（Universal Love）上映没多久，纽约就遭受了一次惊人的股市崩盘。而此时，马丹影业正着手将自身转向有声片的拍摄制作当中。当股市崩盘之后，整个世界都受到了重创。就像其他企业一样，马丹影业此时面临着严重的资金短缺。企业的规模和通常采用的方式，此时都与马丹影业的风格背道而驰，而马丹帝国，这个曾经扩散到锡兰、缅甸以及印度本国，几乎形成一块完整版图的大企业，这才开始有效地实施监管禁令。在过去很长一段时间里，缺乏管制的情况一直都被蒙蔽住了。但现在，印度也被卷入全世界范围的经济大萧条中，马丹影业便为过去缺乏管理付出了沉重的代价。

影院的转型很显然成了最大的障碍，而且他们开始发现影业收入日益减少，很显然观众的上座率下降了很多，主要原因是，那些合作已久的巡查员和影院经理，开始错报观众上座数和抽走利润。1931年，J.J.马丹开始折价出售这个巨大的帝国，一旦开始了这个决定，资产便迅速被瓜分。不到两年的时间，马丹影业旗下126家影院迅速减少成一家——加尔各答的帝王影院。

马丹仍然坚持想要制作电影和创作印度第一部有声片的愿望。他的希望最后寄托在一部孟加拉喜剧片《女婿节》（Jamai Sashti），以及另一部大制作的歌舞片《席琳和法哈德》（Shirin Farhad）上。但他并没有完全实现这个计划，不到三周的时间，就被孟买的竞争对手用另外一部作品打败了。尽管如此，马丹影业仍然是制作出完整有声电影的第一家印度电影公司。1931年3月14日，就在孟买人民看到第一部印度有声片的同一天，马

丹影业同时推出了31部这样的作品。他们用梵语总结出一句颂歌"湿婆神庙中的女信徒们"，就是女孩齐声合唱泰戈尔的诗歌，科林斯女孩跳着舞，迦梨陀娑作品的诵读，以及伟大的印度科学家C.V.拉曼（C.V.Raman）的演讲。但与此同时，在孟买的帝国影院上映的是印度第一部有声故事片《阿拉姆·阿拉》。

马丹影业推出了第一部孟加拉有声片《女婿节》，还有被认为比《阿拉姆·阿拉》更胜一筹的《席琳和法哈德》，它们制作更优良，歌曲更多，更加吸引印度观众，甚至据说有个马车车夫驱车来看了22遍。1931年马丹影业上映了8部有声片，有的是孟加拉语，有的是印地语。到了1932年，翻了一倍，上映了16部。而且在这一年，马丹开始向印度人民推出彩色片《比尔瓦曼盖尔》（Bilwamangal），这部作品是由哈什尔编剧，佩欣斯·库珀扮演一位与比尔瓦曼盖尔热恋的交际花。这部作品是在海外洗印的，马丹影业在加尔各答的外国技师们也参与了这部作品的制作，它被宣传为"马丹彩色片的工艺"。

但是，这些都无法阻止大量资本的流失，在1933年整个电影制作的进程已经慢下来，接着一些摄影片场开始出租，进而最后被卖掉了。到了1936年，印度第一个能与好莱坞抗衡的阶段，已经成为历史。更严重的是，就像在印度发生过的很多事一样，马丹影业留下来的能够勾起对过去辉煌回忆的东西，寥寥无几。就像葛勒嘎所说的，马丹影业在印度电影史上的地位，"并不是因为某一部作品被记住，而是对旧的电影形式的忽略、破坏的革新，就像炸药被点燃了一样"。

如今，马丹帝国的起起落落，已经是一段被遗忘的历史，它的纪念馆就在加尔各答中心地带的一条街上，过去的办公楼现在已经属于加尔各答警局防暴分队了。尽管如此，它对印度电影发展的贡献却是不可磨灭的。它把好莱坞的一整套片场制度引入印度，包括完整的制作方式、分销发行和展出，以及票房收入整理，如何使印度电影盈利的方式。多年之后，印度电影已经远离好莱坞体系很久，但是在早期，马丹影业的存在价值是十分有用的。也许没有马丹，印度电影行业不会发展得如此迅猛。

第三章
跟随伟人的脚步

马丹影业就像一棵巨大的榕树,当它繁茂时,即便是在它的树荫下仍可以成长。而迪黑伦·甘谷立(Dhiren Ganguly,全名Dhirendranath Gangopadhyae,简称D.G.)的故事,正是印度早期的大银幕先驱们,从默片到有声片再继续发展的过程的缩影。

甘谷立1893年出生在加尔各答,而且就在他出生的那个大房子里,导演萨蒂亚吉特·雷伊的祖父,乌潘卓克梭·罗卓德哈利(Upendrakishore Rowchowdhury)也是这里的租客。他在加尔各答大学学习之后去了桑提可坦(Santiketan),泰戈尔在这个靠近加尔各答的乡下小镇,建立了专门学习诗歌的学校,于是甘谷立在这里开始学习艺术。毕业合格之后,甘谷立在海德拉巴(Hyderabad)找到了一份工作,是在尼扎姆(Nizam)的艺术学院里当校长。海德拉巴的尼扎姆,统治着一块比法国版图还大的地区,被看作是当时世界上最富有的人之一,但是,他是出了名的吝啬鬼,而且后宫家眷总是充满了各种流言蜚语。甘谷立同这位遥远的专制者联系并不多,因此他的工作也并不是很费力,所以就有时间做其他的事情。1915年他出版了一本满是照片的书《美丽的表现》(*Bhaber Abhibaktae*),他亲自扮演了不同年龄层的男性和女性角色,还有社会各个不同层面的照片。在很多照片中,他呈现出不同的形象。比如有一张照片中,他是一位站在肥皂箱子上的演说家,而且同时箱子每一面都有人在听演说。这本书给人们展示了甘谷立非常戏谑讽刺的一面,于是马上畅销起来。这也给甘谷立的电影事业打下了不错的基础,并且还引起了加尔各答警方的注意,因为他们对甘谷立外形的易容伪装方式印象十分深刻,所以

想要请他在形象装扮的技巧上训练警局的侦探们。数十年后,因为同样的原因,他还被召集来给印度独立当局提供建议。

接着,甘谷立又先后出版了《我的国家》(Amar Desh, My Country)和其他两本书,并且他把前两本寄给了老马丹,于是,这两位在1918年碰面了。我们都知道,马丹此时正处于事业最高峰阶段,而且表现出极强的商业头脑。他很熟悉伟大的诗人泰戈尔,当他知道甘谷立正在跟着泰戈尔学习之后,便鼓励甘谷立得到泰戈尔的允许,把他的剧作《牺牲》(Sacrifice)拍成电影。很显然,甘谷立顺利得到了泰戈尔的同意。

然而,甘谷立这样一位富有创新精神的人,却很难对一个计划或者想法坚持很久,因此《牺牲》的拍摄被延迟了,因为他被另一个想法吸引住,并且想成为能与马丹抗衡的竞争者。有一位加尔各答的商人达特,他已经在木桶生产行业中收入颇丰,此刻想要进军电影行业。所以,他给当时还在为马丹工作的尼提什·钱德拉·拉哈瑞(Nitish Chandra Laharrie)提出建议,让他离开马丹影业,来帮助达特一起建立一个新的团队。于是,甘谷立加入了这个名叫印英电影公司(Indo-British Film Company)的团队,包括四位合伙人:达特,投资人;拉哈瑞,总经理;J.C.色卡(J.C.Sircar),摄影师;甘谷立,导演,也包括编剧工作。

甘谷立写的故事,很快就被拍成电影,而且相当引人注目。《英国归来》(Belat Pherot, England Returned)获得了相当大的成功,不仅对那些从英国回到印度的人们的虚荣做作进行讽刺,因为他们还像英国人那样用僵硬的上唇发音,而且也是对那些保守的印度人的讽刺,因为他们对一切新事物都表示厌恶。《孟买编年史》认为,这部作品讲述的是"一个年轻的印度人,在多年之后回到自己的祖国,他所受到的外国教育,在家乡引起了巨大的反响,他关于爱情和婚姻家庭的异想天开的观点,使大家受到了惊吓"。有一张照片上,甘谷立打扮成当时非常典型的英国人扮相:一扣到底的衬衫、领带、金属链条一直垂到脖子的眼镜片、手里的烟斗,当他回应一些印度亲戚的评论时,看上去很吃惊的样子。这部影片十分灵活地平衡了那些对印度本国人来说太过于西化的人,与完全不能忍受外国的

印度人之间的矛盾。担任主演的甘谷立，在这部电影中显示出出众的喜剧天分，他被称为印度的查理·卓别林，这部作品一直被看作是印度电影的代表作。六年之后，1927年，当拉哈瑞在政府质询时，谈到此作品时称之为"在孟加拉地区上映的最为成功的电影之一"。

在1921年，长达4 000英尺的影片，在唯一不属于马丹影业的拉撒（Russa）电影院上映，接着，不仅把之前三个月拍摄制作花费的两万卢比成本收回来了，而且赚得更多。在孟买的版权，被以22 000卢比的价格卖给了一位孟买的商人，马丹也并没有计较这样一个离开他的人带来的影响，迅速购买了其他剩下的版权。

然而，也许是成功来得太快，印英电影公司的合伙人们在一年时间里就分道扬镳了，甘谷立娶了一个泰戈尔的远房亲戚，后来有几个优秀的加尔各答工程师跟着他，搬回了海德拉巴。在那里，他受到了尼扎姆的资助，创立了莲花电影公司（Lotus Film Company），甚至他还说服了尼扎姆，同意在他的电影制作中使用尼扎姆的宫殿的一些场景。

莲花公司建立了自己的实验室，甚至有段时间还运营着两家海德拉巴的电影院。甘谷立非常忙碌，不久之后，就拍摄制作了很多作品，一些是《英国归来》这样风格的喜剧，比如《女教师》（*The Lady Teacher*）和《婚姻补品》（*The Marriage Tonic*），当然还有神话题材的电影，如《主啊主啊》（*Hara Gouri*），还有以孟加拉戏剧剧本为基础的电影《继母》（*The Stepmother*）。

但是在1924年，甘谷立突然意识到，在一个无法忍受异议的专制统治者地盘上拍摄电影是很危险的。尽管印度当时属英国殖民地，但并不是所有印度的城市都是由英国人管理。有三分之一的印度土地上，生活着近三分之二的印度人口，都是由那些与英国殖民者有协议的印度本土王族统治管理，但实际上他们并没有按照要求来做，尼扎姆的管理很显然就传达了真实规则的含义。

在一家海德拉巴影院，甘谷立放映了孟买制作的作品《拉兹亚夫人》（*Razia Begum*），这是一部改编自一个女性统治者统治德里的历史故事的

电影作品。印度历史上这段时期，大约是公元13世纪中期，众所周知，德里此时还是苏丹的领土，而一时间昔日的奴隶变成了主人。拉兹亚是奴隶主塞姆萨顶·伊路提米什（Shamsuddin Ilutimish）的女儿，她自己想要嫁给一个前爱比西尼亚奴隶。这个历史故事简直就是为了电影创作而生的。这个奴隶奥图尼亚（Altunia），后来成了军阀，而且宣誓向拉兹亚效忠，后来却受到了王位的诱惑，开始发起叛乱，并且囚禁了拉兹亚，但是拉兹亚之后还是嫁给了奥图尼亚，并且联合起来，共同反抗那些威胁到她王权的叛军。这个故事，跟其他所有的爱情悲剧一样，以两位爱人在战争中死亡而结束。电影在孟买上映之后获得了巨大的成功，但是在印度其他地方，却因为地方上的上映审查许可遭到了拒绝，理由是这部作品"对伊斯兰教徒不尊重，不道德，有伤风化"。而尼扎姆，作为信仰的伟大保护者，对电影的上映非常生气，随后马上出现在海德拉巴莲花电影公司的办公室，责令甘谷立和他的助手们在24小时以内离开尼扎姆的领地。

就在这个特殊的日子，两家电影院被迫关闭，仪器设备都被打包起来，甘谷立的家人和技师们都匆忙地奔向车站，准备乘火车离开尼扎姆的领地。离开海德拉巴最快的方式是乘夜车去孟买，甘谷立在那里做了个短暂的停留，尝试做分销发行工作。但是他失败了，不久之后，甘谷立又回到加尔各答，重新开始融资，因此他结识了一大群重要人士，开始在马丹影业的参天大树下重新发展起来。这些人当中最著名的就是德巴基·库玛·玻色（Debaki Kumar Bose）。

德巴基是一位律师的儿子，1898年出生在西孟加拉的布德万（Burdwan）地区。1920年，他正在加尔各答大学认真学习，想通过考试获得文学学士学位，而这一年印度国大党（Indian National Congress）正好在加尔各答召开了特别会议。甘地提出了他最著名的"非暴力不合作"计划，来抵抗英国的殖民统治，德巴基便投入了这场印度爱国主义的洪流中。次年，当甘地号召全体印度人抵制英国制度时，年轻的德巴基离开了学校。而他的父亲，在印度是属于非常渴望与英国体制合作共存的人，所以非常愤怒，断绝了与他的关系。于是，德巴基在布德万的集市上开了

一个摊位卖餐巾纸。同时他还在国会周刊《能量》(*Sakti*)担任助理编辑。在很多年里,德巴基极尽可能维持自己的生计。

一直到1928年某个时候,甘谷立来到布德万,发售他新建立的电影公司英国自治电影公司(British Dominion Film Company)的股票时,有一位投资了这个公司的医生告诉甘谷立,有个年轻的玻色可能会是一个不错的人选。甘谷立与玻色会面之后,建议他尝试写剧本,后来玻色写出了《肉欲的火焰》(*Flames of Flesh*),这个剧本最终也成为英国自治电影公司的第一部作品。于是德巴基·玻色开始以每月30卢比的薪水在这个公司工作,他不仅写出了第一部故事片,还担任了主演的角色。

尽管甘谷立和尼扎姆之间有矛盾纷争,但他并没有失去与其他印度亲王们的联系。他很快与斋普尔(Jaipur)王公关系甚好,王公甚至允许他使用著名的琥珀堡(Amber Place)作为拍摄《肉欲的火焰》的背景场地,还征借了马和象供拍摄使用。大量的人员到达斋普尔,参与拍摄这部电影,当电影在加尔各答上映时,德巴基·玻色坐在大银幕背后,指挥着一个团队来现场制造人群和马蹄声效。而这正是他跨越数十年电影生涯的开端。作为虔诚的毗湿奴教(Vaishnavite)教徒,他通过电影这个媒介传达爱。他说"只有爱才能使人类的才智有始有终、得以收获,包括拍电影也是一样",正如我们所见,有声电影特别是以歌曲音乐为主的电影作品,使他成为印度最有名的电影导演之一,尽管他后来对电影产业的发展十分失望。

和德巴基·玻色同年出生的,还有一位同样对印度早期电影制作产生过巨大影响的人物,只不过他出生在1 200英里之外的印度西岸,而且他的成就使得媒体和公众的注意力重新转回孟买。不像玻色和甘谷立,他早五年进入这个行业,而且主要还是因为"一战"给孟买经济带来的巨大影响,这种经济上的巨变给了他偶然进入电影这个行业的机会,赚了不少钱,于是拿一部分进入电影产业。

这位电影制作人,就是昌杜拉尔·J. 沙阿(Chandulal J. Shah),他1898年出生在贾姆纳格尔(Jamnagar),离甘谷立的出生地帕班达

(Porbander）不远。他在孟买的西德纳姆学院（Sydenham College）上学并且准备朝商业领域发展。毕业之后，他边找工作边给他的哥哥D.J.沙阿工作，他哥哥已经给孟买一些制作人写过很多神话电影故事了。

这时，正是充满各种矛盾和饥饿的局势紧张时期，但同时也充满商机。"一战"已经刺激了印度商业和工业的发展，在战前，英国并不鼓励印度发展商业，因为作为一个殖民地，它只需要给英国商品提供原材料和市场就够了。但是"一战"使之发生了改变。英国制造业的压力，使得他们不得不意识到印度工业化进程必须加快的重要性。印度军需品委员会在1917年成立，这是为了确保印度最大限度地成为"近东地区盟友国最大的军火库"。于是印度开始扩张钢轨、衣服、靴子，还有帐篷、黄麻制品等来源，随之带来各个领域的经济膨胀，尤其是孟买港口的发展。一部分资金开始转入新生的电影行业，在电影上有了很多商业投资。帕尔奇已经从一位纺织品制造商那里得到资金，就是这位商人创立了印度斯坦电影公司。这一时期，另一个新的电影公司贾格迪什（Jagdish）就是由一位棉花商人投资成立的。加尔各答东方电影集团（Calcutta Eastern Films Syndicate）则是由一位发油制造商投资发起的。这些孟买的投资人，同时也是电影院的所有人，开始为新电影展开大力竞争，尤其是更好的印度电影。

1924年，沙阿在孟买证券交易所得到一份工作，安定下来，这是他梦寐以求的商业界的理想工作。但是第二年，他听说帝国影院在穆斯林电影节上孤注一掷地上映了一部作品，一个月之后，沙阿借助他哥哥的名声，和自己曾帮写过神话故事电影的经历，得到了一个开拍电影的机会。影院允诺预付10 000卢比，这在当时的孟买，差不多算是6 000英尺片长的故事片预算的一半。过了一段时间，影片开始拍摄。又过了一段时间，影院开始查看拍摄进度，而沙阿此时也向他们保证影片能如期完成。影院经理直到此时才发现，沙阿并不是在拍一部神话故事片，而是在拍一个故事设定于反现代背景的作品。他十分确信一个现代印度故事无法引起观众兴趣，而坚持要求拍一部至少可以热映一个月的神话故事片。可是这个时候叫停已经为时已晚，不可能从头再来。最后，沙阿在最终期限之前发行了

这部作品，名叫《维姆拉》(Vimla)，并且后来在一次采访中称这部电影上映了十周。

次年，同样的危机再次发生在沙阿担当制片人的作品上，某日他正在孟买歌剧院观看日场演出，就突然被叫出自己的座位，找他的是律师朋友阿曼昌德·史若夫（Amarchand Shroff），主要代理皇冠宝石电影公司（Kohinoor Film Company）的各项事务。这个电影公司是由迪沃克达斯·桑姆帕特（Dwarkadas Sampat）建立的，他就是那个传说中把老虎当宠物养的人。皇冠宝石电影公司此时已有十分辉煌的历史和几次复兴。桑姆帕特是个十分勇敢有担当的人，他总是愿意尝试新鲜事物，也敢于尝试。在一部电影《殉夫的安苏雅》(Sat Ansuya) 中他推出了一个裸女形象沙基纳帕海（Sakinabhai），不知何故这样仍然通过审查，但是另外一部电影《奉献者维杜拉》(Bhakta Vidur)，因为触及政治特别是印度争取自由反抗英国殖民，所以被禁了。接着在1923年，一场大火摧毁了所有的电影底片，桑姆帕特已把片场一部分宽敞的空间改成了动物园，于是他就和他的宠物幼虎一起看着火焰慢慢向上蹿起来。然而，1926年桑姆帕特又在伊士曼柯达（Eastman Kodak）公司的帮助下，重新召集了一群包括侯米·玛斯特（Homi Master）在内的新导演。不过，正是和玛斯特的矛盾才导致了对沙阿的召唤。

侯米·玛斯特把脚踝摔坏了之后一直处于痛苦之中，他不断召唤沙阿，后来某一个晚上沙阿去医院看望了他，玛斯特从枕头下拿出一个剧本，告诉沙阿这个剧本是他毕生的抱负，是他职业生涯的顶点之作，希望沙阿能够继续完成它。沙阿起初是拒绝的，但后来听说是由漂亮的女星果哈尔（Gohar）小姐来主演，便改变了主意。所以，他对这个爱情故事其实一点儿兴趣都没有，不过是对女主角十分有兴趣，才直到截止日期过了21天之后与帝国影院签下合同。但他马上就重新写了新的场景，并且第二天就开工了。他每天都工作，拍摄足够的素材，晚上就剪辑，就这样形成了孟买电影界伟大的拍摄制作传统，最后他在合同要求的时间之前完成了这部电影的拍摄制作，此时他还发着40度（104华氏度）的高烧。

这部电影《女打字员》(*Typist Girl*)，不仅有果哈尔参演，还有另一个英裔印度女星露比·梅尔斯（Ruby Meyers），她后来因为饰演苏罗恰娜（Sulochana）而成名，并且被认为是印度银幕上出现的第一个性感女性形象。紧接着第二年，又上映了一部《丈夫们迷失的原因》(*Gun Sundari, Why husbands go astray*)，这部电影的剧本是沙阿写的，可以说是印度社交电影崛起的里程碑式的作品，印度老百姓也逐渐地开始慢慢习惯这一类型的电影。他们处理各种当时的问题，被一些问题打断，也因为另一些问题而兴奋，尽管如此，他们仍是印度电影史上的开创者。《丈夫们迷失的原因》情节惊人的现代，故事讲的是已婚夫妇之间的关系。温顺恭良的妻子终日在家中劳作，晚上丈夫回家后仍把家务事带入卧室，于是白天已经为工作所烦劳的丈夫不想更加麻烦，开始在外追求舞女。有一天晚上丈夫穿戴整齐准备出门，妻子问他要去哪里，丈夫说如今的妻子不应该问这样的问题。一个星期过后，妻子打扮得当，丈夫也得到了同样的回答。影片想要传达的信息，便是妻子不必只是顺从，更应该是生活的伴侣。1934年，沙阿把这部作品重新制作成有声片，并配了三种不同的印度语言，每次都收获了极好的票房收入。从这部作品开始，沙阿和果哈尔建立起长期合作关系，而且持续了相当长的职业生涯时段。

这两部作品，使得社交电影达到了与神话传奇电影相当的地位，至少对印度城市观众而言是如此。但是沙阿的成功遭到了他人的忌妒，之后他和果哈尔小姐一起离开了皇冠宝石电影公司，先是去了贾格迪什电影公司，在那里他拍了四部电影，之后他组建了自己的公司圣兰吉特电影公司（Shri Ranjit Film Company），主要由维索达斯·萨柯雷达斯（Vithaldas Thakoredas）资助成立。这个公司拍摄制作电影长达30多年，在1929年到1932年有声片出现的三年间，兰吉特公司拍摄了超过30部电影，有声片的出现改变了很多情况，兰吉特公司一时壮大起来。在30年代，兰吉特公司雇了大量的明星，他们自我吹嘘"兰吉特旗下的明星，比天上的星星还多"。这一时期的沙阿，可以算是印度电影工业的领航者，他是印度电影联盟（Film Federation of India）第一位主席，组织了25周年银禧和50

周年金禧纪念活动，而且还带领一个代表团去好莱坞参观学习。但是，他从来没有放弃过对股票交易和赛马的热爱，这也许是他最后失败的原因。一直到1975年他去世之前，整个印度电影行业，已经和他当年偶然进入成为导演的那个时期状态大不相同了，他自己也很穷困，减少了很多乘汽车、火车环游孟买的机会。

甘谷立、玻色，还有沙阿的故事，展示了在印度电影发展的过程当中变化之快，个体如何聚集起来，还有旧公司的人员怎样带着新资本组建新的机构，而且，还有无数个怀揣着同甘谷立、玻色和沙阿一样的电影梦想的人们，最后依旧没有得到机会实现梦想。半途而废中途放弃了梦想的人，数以千计，因为没有足够的资金、设备或者天分，他们就无法在这个变幻莫测的电影国度生存下来，这样的故事一代又一代重复着。

1926年，就在沙阿拍摄《女打字员》的这一年，另一位孟买的电影人建立了一个新的电影公司，不仅在默片时代的制作上取得了传奇般的地位，而且在制作印度第一部有声片上做出了显著的贡献。这位电影人只比沙阿大三岁，而且工作的地方离他也不远。可以这么说，相比帕尔奇和马丹，他在早期印度银幕上具有更大的影响，是真正的巨人。

跟马丹一样，阿达希尔·伊拉尼（Ardeshir Irani）也是帕西人，他出生在1885年，最初是由家族乐器产业发家。但他是个不安于现状的人，先是做外国影片的分销发行，后来成为帐篷展映人阿卜杜阿里·艾索发阿里的团队一员，在1914年购入亚历山德拉影院，接着四年之后创立了美琪影院（Majestic Cinema）。四处做展映获得的利润，促使各位合伙人朝向电影制作的方向发展。他们在不同的公司先后积累了经验之后，于1926年创立了帝国电影公司（Imperial Film Company），然后在孟买皇家歌剧厅附近肯尼迪桥上建了一个摄影棚。直到默片时代结束时，公司已经拍摄制作了62部作品，因为在1931年3月14日上映了《阿拉姆·阿拉》，而成为印度有声片史上的佼佼者。

可是，当时的各种条件使人十分灰心，伊拉尼从美国购入的设备几乎都是废品，录音系统也只是单通道，不像后来底片都能把声音和画面分开

记录的系统。隐藏麦克风也是个问题,正如伊拉尼后来对葛勒嘎描述的,"为了不被镜头拍到,要藏在非常不可思议的地方"。

那时都没有隔音的摄影棚,我们喜欢在室内拍摄。我们的摄影棚离一条火车铁轨非常近,每隔几分钟就有火车经过,所以我们大部分的摄制工作只能等火车停运之后才开始。

这样的摄制条件一直坚持到美国技师维尔福德·丹宁(Wilford Denning)来到孟买给他们组装设备,丹宁对他们的制作条件大为震惊,之后他给伊拉尼和助手鲁斯顿·巴鲁恰(Rustom Bharucha)做了一些即兴的授课。一年以后丹宁在接受美国摄影师(American Cinematographer)杂志采访时仍然毫不掩饰对帝国电影公司这种电影制作方式的疑问,一部有声片是这样拍摄的:

胶片在暴露在光线下最后造成全都是空白,舞台也是由劣质的支柱撑起的玻璃和布覆盖的房顶。法国德布瑞(DeBrie)摄影机,还有德国生产的贝尔-豪威尔(Bell & Howell)一起组成拍摄所需的设备。很显然,自始至终他们都是在黑暗中摸索,包括实验室胶片洗印的方式、同期声的收录等,都令人苦恼,也是最大的问题。

电影《阿拉姆·阿拉》的拍摄制作,从未被看作是艺术的胜利,并且原始胶片一卷都没被保存下来。而且,在这部印度电影史上第一部有声片里,参演的演员们大部分最后都被遗忘了,除了普利特维拉·卡普尔(Prithviraj Kapoor)。卡普尔家族是印度史上第一个以电影而闻名的家族,已经延续了四代,而且很多人如今仍在宝莱坞十分有影响力。

这个电影故事的由来,直接反映了伊拉尼的出生背景,就是在一家巴黎剧场里,那里成功上演了一部舞台剧。情节似曾相识,讲的是一个国王和两个妻子的故事,邪恶的妻子没有孩子,善良的妻子生了一个儿子,邪

恶的王后施尽阴谋诡计,但最后他们终于战胜她,获得了幸福开心的结局,就是这样的情节。就像葛勒嘎说的,尽管情节很"平庸",但它产生的影响却很惊人。

伊拉尼的搭档艾索发阿里,后来回忆起这第一部印度有声片制作时带来的刺激和兴奋:

可以想象一下,作品上映的那一天,从一大早拥挤的人群就开始聚集在美琪影院附近,甚至连我们自己想要进入影院都相当困难。那些日子里,排队的队伍里充斥着喧闹蛮横的市井之徒,而不是那些电影爱好者们,票房被席卷一空,不管怎样,都是为了一睹自己能听得懂的有声片的风采。交通全部瘫痪,警察不得不出面来指挥和控制人群。几个星期之后,票全部售罄,黑市小贩开始有了用武之地。

票价4亚那在黑市被炒到4或5卢比,这是非常巨大的增幅,而且这样的激增情况,在后来离开孟买去外地巡回上映时又出现了。

对观众而言,电影的缺陷并不会影响太大,对许多印度人来说,这只是证明印度也可以拍摄制作有声片。正如一位对此片大加赞赏的观众所说,如果录制的声音不够完美,那只不过是"因为那些缺乏经验的演员们没有面对麦克风说话,或者是另外一个极端——说话的声音过大"。

在《阿拉姆·阿拉》上映六年之后,伊拉尼拍摄了印度第一部彩色电影《农民的女儿》(*Kisan Kanya*),对印度拍摄有声片的能力很有信心。他十分期待政府能够保障国内上映的电影有50%是印度自产的,而且坚信印度电影界一定会有所发展,并不是通过引进外国人才,而是像马丹影业做的那样"把年轻人送出国"。

伊拉尼对印度能拍摄制作有声片的信心,随后马上就被证实了,就在他上映《阿拉姆·阿拉》的这一年,有其他22部印地语电影出现,而且看上去都赚了钱。同样在1931年,有3部孟加拉语电影、1部泰米尔语电影和1部泰卢固语电影,分别在各自的语言区域上映。第二年,有8部马

拉地语电影和2部古吉拉特语电影问世，接下去还有75部印地语电影被拍摄制作出来，差不多所有的作品都获得盈利。

到了1933年，对有声片出现的惶恐不安，完全被无限的乐观主义而取代。那年《印度电影界名录》（*Who Is Who in Indian Filmland*）的编著者在热情洋溢的前言中表达了这些出人意料的本土成就：

> 贫乏的资源，后妈式的政府辅助，来自优秀外国电影的激烈竞争，几乎没有专业技术资质的人士，毫无兴趣的资本家，更无兴趣的观众，演员们几乎拼不出自己的名字，除了印度本土完全没有其他的市场可言，时刻审查……印度电影产业被失望、讥讽、绝望和批评包围着，就在这样的背景之下，感谢神灵，最后终于向前行进了，走向胜利，跟数以千计的厄运作斗争。难道这不是一大步吗？

声音的出现，同样带来了歌曲和舞蹈——很大部分是来自民族音乐剧的传统，这在有声电影快速拓宽观众接受度的过程中，起到了很重要的作用。就像1938年版的《印度电影技术年鉴》（*The Indian cinematograph Year Book*）中提到的："随着声音的出现，印度电影进入了十分明确的自我创新的阶段，这主要是通过音乐实现的。"

提到音乐的作用是十分重要的，因为当时在印度有很多人非常担心对音乐的痴迷会成为剧本创作价值的障碍。就像《印度电影协会杂志》（*The Journal of the Motion Picture Society of India*）中指出的："在拔出剑来准备打斗之前唱歌的情景，也算不上不正常"，但是这种对音乐的依赖，使得音乐最终不仅成为宝莱坞电影的必需品，有时候甚至成为电影的主宰，这样的状况便是声音的出现带给印度电影的变化。最终，这给独特的宝莱坞电影发展奠定了基础，与好莱坞风格相距甚远，并且产生了这一世界上差异性巨大的印地语电影。

非常有趣的是，在声音出现之前的数十年间，印度电影工业并没有形成自己的风格，而且毫不在乎地照搬好莱坞默片模式，包括直接翻拍好莱

坞电影的印度版本。当道格拉斯·范朋克的《巴格达大盗》到孟买上映的时候，在城里掀起了一股风潮，也带来了很多仿制品。这部作品被看作是好莱坞最绚烂的默片，范朋克在里头跳跃、咧嘴笑，可是唯一缺少了爱。1924年在美国上映，1925年到孟买，所有人都着了迷，以至于《孟买编年史》把这部电影看作"这个城市里永远的故事片之一"。

当这部电影在孟买上映时，帕尔奇的印度斯坦电影公司经理卜侯吉拉·戴夫（Bhogilal K.M.Dave），他之前是伊拉尼的合作伙伴，并且毕业于纽约摄影学院（New York Insititute of Photography），这时建立起夏达电影公司（Sharda Film Company），他和著名电影导演纳那布海·德赛（Nanabhai Desai）合作，而且有来自商人玛亚贤卡·巴特（Mayashankar Bhatt）的经济支持，巴特同时也资助伊拉尼。这位摄影大师戴夫，拍摄了这一时期很多优秀的印度默片。他对印度电影把创造英雄形象作为对好莱坞的回应，一点儿都没有不安。杂技演员维索尔大师（Master Vithal）既会击剑、骑马、打斗，也能扮演亲密爱人，因此被称作"印度的道格拉斯·范朋克"，他主演了夏达电影公司很多十分成功的默片。他还在《阿拉姆·阿拉》中担任了男主角，表演获得了评论家的好评。正如艾瑞克·巴尔诺（Erik Barnouw）和S.克里施奈斯瓦米（S.Krishnaswamy）所说："这部电影把西方生活，或者准确地说是西方电影的元素，传达到了印度。"

对好莱坞影片的仿制并没有发生任何争议，但是引起了一场更广泛的讨论，就是关于反对外国电影进入印度后所有角色照搬的大辩论。如何处理与好莱坞电影的关系，一向都是印度导演最大的问题，主要是因为印度长期受外国人管治，他们从不会忘记自己是外国人，而且他们视印度为自己永久的附属国，总认为自己能比印度本国人管理得更好，而且还比印度人，当然是受过教育的印度人更了解印度。毫不奇怪，这些外国人一直想要维持他们经济上的主导地位，和对这个国家道德上的权力控制。在世界电影界掀起的好莱坞这股热潮，对这两方面都是一种威胁。

众所周知，美国作为世界电影界的超级大国崛起的原因之一，是第一

次世界大战，这场战争虽然没有在印度本土交火，但是对印度政界、印度人的生活以及印度电影却有非常大的影响。尽管从根本上来说，这场战争就是欧洲的内战，但对大多数印度人来说十分不可思议的是，印度人民集结起来为了宗主国英国献出了钱财和热血。反战主义者甘地曾因为在战争中的贡献获过奖牌，印度为英国参战支付的费用高达一亿英镑，而且每五年大约要支付2 000万到3 000万英镑之多。120万印度人民参与到战争中，其中80万是战士，在西方战场的最前线拼杀，从加里波利（在那里，他们表现比澳大利亚和新西兰人都好），到东非、埃及、波斯湾、美索不达米亚，到波斯跨里海的南俄罗斯高加索地区，或是保卫大英帝国，或是扩张版图。印度军队在中东战争中起到关键性作用，现代伊拉克的建立很大程度上要归功于印度战士们，在20世纪20年代被英国占领时期，卢比甚至是这个国家的通用货币。战争结束也给印度带来了无以言表的苦难，主要是战争附带的最大程度的伤害。"一战"快结束的时候，流感在战壕里爆发，印度军队都染上了这个病还带回了印度本国。但是战争已经使大英帝国带走了所有印度的医生，因此当归家的印度士兵带着流感回到印度时，疾病大肆传播却几乎没有任何医疗服务。1 600万印度人因此丧命，几乎是战争中死亡人数的两倍。

印度政界从战争中开始显露出来，期望英国能给予他们一些像对待白人殖民地区一样的自主权。但是，印度作为棕色人群的国家，得到的待遇却是相当不同。就在战争结束还不到六个月的时候，雷吉纳德·戴尔将军（Reginald Dyer）给他的部队下令，向聚集在阿姆利则公共花园里手无寸铁的老百姓开枪，杀害了近400人，包括妇女和儿童伤者超过1 500人。另外，他还命令印度人趴在地上爬过阿姆利则的街道，鞭打其中很多人，这是20世纪英国制造的最严重的残暴行为。从那以后，过去印度人民对英国统治者得体行为的信任感一去不复返。泰戈尔退还了他的爵士称号，甘地从合作者变成了帝国有史以来最伟大的反叛者，发起了第一次国民反抗运动，来解救他长期被奴役的同胞们。

戴尔将军恐怖残暴的行为带来了影响和回报，阿姆利则大屠杀事件发

生两年之后，1921年变革运动开始在社会各个层面建立了民主机构。印度人民可以掌管加尔各答市政当局，在相当多的省份，一些机构部门都转为印度人控制，而那些英国官员，第一次在印度部长的领导之下工作。尽管如此，随后与此相应的其他方式，实际上还是把真正的权力紧紧握在英国政府手中。这种体制被称作双头制，白人特权的本质和上层建筑并没有改变，这些变化反映了英国统治的家长制作风，就像一个父亲的愿望，他知晓万事，且试图逐步向孩子灌输和培养他自己的认知，让孩子最终接受父亲认为体面又文明的行为规则。

但这正是好莱坞对英国带来的一种威胁，因为一时间改变了过去已经长期形成的对西方白人文明社会的观点。英国殖民统治的基石，就是相信白人种族特权和道德更高级的理念，认为长期在印度实行白人统治是十分有必要的，毕竟只有数千英国人在管理着这个拥有3.5亿人口的国家。只要国民始终相信白人永远是正确的，这样的统治就有可能一直继续下去。为了帝国的统治，白人老爷的地位是这样被建立起来的：不管发生任何事情，深肤色人种总是弱于白色人种。在某些方面，甚至白人女性的神秘地位也被打造出来。在英国殖民统治中，不仅把白人女性捧到受人尊敬的地位，而且费尽一切努力确保公共场合下，如果一位白人女性没有打扮得和她无上崇高的身份相符时，便不允许有印度人出现。尼拉德·乔杜里在他的自传《你的手，伟大的无政府主义者！》(*Thy Hand, Great Anarch!*)中曾经描绘他1915年去普里，在孟加拉湾的一个海边度假村，他被告知他走得离海滩太近了，因为那里有白人女性正在游泳：

要知道那个年代的泳衣还跟现在的大不相同呢，尽管如此，还有个警察站在那里，保护这些白人女性不被我们关注。这个人走上前，对我说，当这些尊敬的大人们在游泳时，不允许印度人在沙滩上散步，或出现在可见的距离内。所以我必须走回到上边的路上。当然，我不得不这样做。

任何削弱白色人种在他们的棕色子民眼中的形象优越感的情况，都是

十分危险的。印度人看好莱坞电影时,可以看到白人在他们自己国土上的行为举止并不像英国统治者所宣扬的那样,这样的情况引起了统治者们的警觉。1922年,孟加拉政府的首席大臣H.L.斯蒂芬森(H.L.Stephenson),考虑加强对美国电影审查的必要性,他写道,有些场景中"白人男女都被表现出醉醺醺的状态,就为了传达酗酒对人们的腐蚀和堕落影响,这样的场景并没有传达西方文明方式和理想道德"。1926年,一位和印度关系很亲密的主教在英国一个会议上的发言做出了这样的警告:

大多数电影,主要是来自美国的电影,都是哗众取宠的内容,谋杀、犯罪、离婚等,所有的这些,都降低了原本印度人民眼中的白人女性形象和尊严。

1927年10月6日,《爵士歌手》在纽约上映的这一天,印度政府宣布成立一个调查委员会——印度电影委员会。维护白人男女形象的重要性,正如政府的解释:

英国媒体上无数文章和语言,都断言西方电影在印度的散播给印度带来了很大的伤害。在1923年以前,我们就已经看到很多类似的媒体评价,而整体的趋势是,因为不同的文化习俗和世界观,在印度大众眼中,西方文明正在被误读和怀疑。这样的批评直接导致大家开始抵制"廉价的美国电影"。

印度电影委员会接到指示,研究在印度进行电影审查是否适合以及采用更加严格方式的必要性。但是委员会有着双重角色,因为和大英帝国的关系,在考虑商业利益的同时又要担心道德价值。政府希望委员会能够推荐一些作品,确保好莱坞电影不会伤害白人,尤其是白人妇女神圣的形象,但同时也要寻找推动英国电影或者说帝国电影的解决办法:

与此同时，1926年帝国会议上也提出了一系列问题，大英帝国在各处是否应该稳步地推进和鼓励帝国电影的发行。因为所有的大英帝国的政府机构都被邀请考虑这个问题，对于印度政府来说，电影需要经过审查是非常合适的。电影委员会的管辖范围的延伸产生了另一个问题，那就是对印度电影发展的长远影响，也就是鼓励印度电影制作和发行的可能性。

电影委员会成立的这一年，英国本土做了很多努力，发展本国电影工业，试图抑制好莱坞电影的势头。1927年电影法案被视为"是限制电影盲目发行和提前预定的法案，是为了确保英国电影租赁和发行的正常比重，达到其他相关的目的"，对于很多英国电影院来说，最初的配额只有5%，但几年后就涨到了20%，它成立的目的最终以惊人的速度实现了。到1926年，英国已经制作了26部故事片，到了1929年增至128部，到1932年就有了153部。

但是，英国人并没有在设立这个委员会的原因上完全成功地愚弄到印度人，有很多印度人民谴责这是试图维护"警察的特权"。这导致了在印度的一些英文报纸开始尝试说服印度人委员会的设置是有利的，而且事实上，这也许是反对一个常常激怒印度人民的美国作家凯瑟琳·梅奥（Katherine Mayo）的方式。

梅奥1925年去了印度，写出了一本《印度之母》（*Mother India*）的书，梅奥的观点，就是我们今天称之为白人至上主义的种族歧视论，但这是美国保守派的主流思想：对外来移民、黑人和天主教徒充满了敌意。梅奥把美国的规则看作是对菲律宾人最伟大的福祉，而且十分支持《排斥亚洲人法令》（*Asian Exclusion Acts*），这个法令是欢迎白人欧洲移民，歧视深肤色人群的一个法令。

梅奥的书试图给印度人民解释英国的制度，并且认为印度的问题不是自由，而是可怕的印度宗教信仰，特别是令印度女性感到恐怖的印度男性。后来被证实，梅奥在书里谎称没有受到英国的帮助，但事实上从英国情报机关得到了很多信息。英国把这本书看作是对印度自由运动的反击方

式,特别是在美国对甘地的攻击。甘地称这本书是"当整个国家的下水道需要被检查和报告时,下水道检查员有目的性的开关和检查之后的报告,或者说是对裸露在外散发恶臭的下水道进行的一场生动的描绘"。其他的印度人民被激怒了,以至于在紧接下来的两年间至少有50本书被写出来声讨梅奥。

英属《印度时报》决定向读者推荐印度电影委员会来反驳梅奥的观点:

> 毫无疑问,印度人民应该毅然支持白人禁止那些误导性的电影。但是从另一方面来看,印度人民是感激英国人的,因为他们揭穿了像梅奥这样的一些美国人对印度耸人听闻的报道。英国人对印度人也有同样的感激之情,因为有他们帮着抵抗美式的夸张报道,那是对西方文明和传统的错误判断。

印度电影委员会,是对英国人试图推行的家长专制仁慈的反映。委员会由三个英国人和三个印度人组成。其中一个印度人迪旺·巴哈杜尔·T.兰噶恰瑞尔(Diwan Bahadur T. Rangachariar),是一位来自马德拉斯的杰出的律师,由他担任委员会的主席。委员会的职权范围被很好地规范着,比如"帝国电影"这个词很难界定,委员会的成员们就被敦促将其认定为英国和印度电影。甘地提升了西方言论对印度构成的威胁,"印度的救赎存在于它对过去五十年所学习到的东西的否定。铁路、电报、律师、医生,还有诸如此类的东西,都过去了。"如今,委员会还被要求界定"诸如此类的东西",是否不包括那些"主要来自美国的西方电影"。

委员会没有决策权,只是做研究和报告的工作。委员会成员严肃认真地开展了工作,对印度电影工业的各个方面,包括制作、分销以及展映,还有公众对此的反应和政府监管的运作方式等做了大量的研究。他们还在大批城市做了很多听证会,走过了超过9 400英里的路程,问询了353名证人,发出了4 325份问卷,访问了45家影院,考察了13家电影片场,观

看了57部故事片，包括31部印度电影，花费了19万3 900卢比。

委员会有记录的听证人，就包括114名欧洲人、英裔印度人和美国人，还有239名印度人。这些印度人当中，有157名是印度教徒，82名非印度教徒，后者包含了38个穆斯林教徒、25个拜火教徒、16个缅甸人、2个锡克教徒和1个基督教徒。而且委员会还考察了35位女性，包括16位欧洲女性和19位印度女性。最后委员会的这些调查结论于1928年5月发表。

在这些印度电影工业的见证者当中，除了帕尔奇和马丹，还包括很多早期印度电影界的伟大人物，像迪黑伦·甘谷立、亚力克斯·海格（Alex Hague）、苏罗恰娜，以及创立了印度史上最伟大的片场的希曼苏·莱（Himansu Rai）。其他的见证人还包括许多美国公司的代理人、审查官员和印度分销发行商。

印度电影制作人的问题，逐个被这些取证人明确指出，于是一年间，很多电影导演又开始制作或者准备制作大量的电影。在当时制作一部故事片的正常周期是六个星期，孟买电影人觉得两万卢比是比较合适的拍摄预算，虽然不少电影花了更多钱。加尔各答和马德拉斯的电影人，则感觉一万到一万五卢比是比较实际的范围。电影公司每个月付给演员30到1 000卢比不等的报酬，30卢比是付给临时演员的价格，普通演员每个月平均能有200到250卢比的收入。一般明星的收入是600到800卢比，有一些可能会多一些。

在孟买，电影制作人们都开始认为旁遮普人是最适合表演的人群，帕尔奇在谈到最适合表演的外形时，就说过，旁遮普男性作为上流阶层的印度男性，有最符合标准的长相，而且这种潮流趋势持续了很长时间。当然了，女主角，就可以来自很多地方，特别是孟加拉和南方地区。

明星们迅速地成为偶像，女星苏丹娜（Sultana）就常常收到仰慕她的崇拜者送来的一篮篮水果。在加尔各答，很多出身高贵的女性开始在电影中扮演角色，尽管大多数制作人都让她们扮演"妓女和舞女"的形象，但

她们自己逐渐摆脱了之前非常抵触的情绪，进入电影界。委员会十分关心这个行业的健康发展，认为每一个步骤都很重要。他们和一位取证人关于这个话题的交谈如下：

问：你觉得，你的片场目前的各种状态是令人满意的吗？足以吸引到优秀的演员们吗？
答：对，我们就是在寻找好演员。
问：那你们采取什么样的方式安置他们呢？
答：我们把相当不错的角色分配在单独的房间里，使他们保持与其他人的距离感。

媒体与电影界的关系也引起了注意，委员会成员注意到，每当报纸发表批评外国电影的言论时，都几乎没有任何印度电影。很显然，这些电影评论并不是真正独立的具有批判性的评价，而是虚假地伪装成影评的文章而已。委员会与孟买一位编辑的对话如下：

如果要我坦白地来说的话，所有报纸上的评论文章其实都是来自那些电影发行人自己。这是我坦率的说法。

问：就外国影片来说，他们直接从国外制作人手里拿到现成的作品？
答：对，现成的，已经剪好的，干燥的，只等着拿去洗印的影片。
问：应该诚实地批评一部影片吗？
答：我们的行业跟制作人和发行者的关系是如此亲密地交织在一起，所以我们没法这么干啊。

委员会的审查工作职责获得了广泛的关注。在1918年颁布的《印度电影法令》（*Indian Cinematograph Act*）以及1919年和1920年的修正案的规范之下，影院的管制与影片审查，便成了各行政区的保留议题，而且将

其放置在警察管辖权之下。孟买、加尔各答、马德拉斯的审查机构设立于1920年，用于辅助警察局长的审查工作，旁遮普地区则是在1927年设立的，每个地区的审查机构，有权给在印度国内放映的每一部电影发放许可证，并且在任何时候都有可能发出禁令。而且在任何城市里，一部电影作品都有可能随时被警局长官或者任何行政权威机构叫停，像之前我们提到过的《拉兹亚夫人》，就因为惹怒了海德拉巴的尼扎姆而在很多城市被禁。

这些审查机构的构成和行事方式，直接反映了英国人热衷于保持的那种公共平衡。比如说加尔各答审查委员会，就有一位印度教徒、一位穆斯林教徒和一位英国军人、一位英国妇女。委员会主席则是城市里有关的警局长官，这个人通常是英国人。这样直接导致了当英国人和印度人有冲突和不同意见的时候，英国人往往会占上风。

电影审查工作大部分由两位检查官来做，一位印度人，一位英国人。每位检查官看一部作品，委员会通常根据他的介绍来评定是否合格，如果他预感会有些问题，委员会其他成员会再来观看这部电影。通常这些领薪水的检查官在核定电影的资格之前，都会要求制作人或展映者对作品做一些剪切，还常常要求加一些字幕。但是大多数制作人很少为此抗议。

印度人民已经习惯了审查制度的运作方式，早在1921年，甘地推行第一次不合作运动的那一年，桑姆帕特已经因为他的电影《维杜拉的奉献》（*Bhatka Vidur*）惹上了一些麻烦。由桑姆帕特自己扮演的主角外形与甘地相似，并且被塑造成一位在重重压迫下吃尽苦头，仍顽强幸存下来的人物。但这部电影在孟买获得巨大成功之后，马上被卡拉奇市的地方行政长官禁映了，因为他觉得"这部电影看上去是在激发老百姓对政府的不满，鼓动人们参与不合作运动"，他把这部作品看作是"将印度政治事件蒙上薄纱的行为，主角维杜拉外形酷似甘地，戴着甘地一样的帽子，穿着手织棉布（khaddar，印度本土纯手工织成的棉布，促使印度人不再使用来自英国的兰开夏棉花）的衬衫。这部影片的目的，在于制造仇恨和蔑视情绪，煽动起反对政府的敌意"。还有其他一些情况，比如审查者因为粗俗和太过于美国化而对电影发出禁令。

欧洲的取证人，对越发严格的审查制度表示了强烈的不满，特别是对那些蔑视西方社会文明，削弱印度人对西方女性尊重的影片的审查。

印度的取证人同样觉得在印度实行严格的审查制度是必要的，但他们的理由却截然不同。其中一个是认为审查制度制造了公共紧张局势，还有一些人认为外国电影增加了印度犯罪事件的发生。很多人都提到了"汽车抢劫"犯罪事件的增加，还有其他人说到西方电影中道德败坏的"拥抱和亲吻"镜头，很多都支持对"爱情场面"的审查。

但是，还有一些为了支持自由而发出的奇怪的呼声，尤其是由马杜赖（Madurai）获得了文学和法学学士的A.万卡塔拉玛·艾耶（A. Venkatarama Iyer）发出的一份激动人心的声明，展示了很多受过英国体系教育的印度人如何用英国方式来谈论他们自己的问题：

我觉得委员会的每一位成员都相信言论和表达的自由，我也相信每一位都读过约翰·弥尔顿（John Milton）的《论出版自由》（*Aeropagitica*）。我认为英国公民身份是建立在自由的基础之上的，也认为那些经典作品都是十分特别、伟大的，因为表达了自由、勇敢的观点。但是枷锁，即便是用金子做的，也仍然是枷锁。审查制度是冷酷的、挑剔的、例行公事的、残暴的，激起了那些刚崭露头角的天才们表达自己内心的恐惧。审查制度更多地阻止了艺术工作的发展，而不是鼓励，一听到令人厌恶的审查限制，就如同伸向艺术工作的死亡之手。

但也有一些反对的观点：

过分干扰艺术和灵感的发展？胡说八道！在这些电影中，既没有艺术也没有任何灵感，都是些恶心庸俗的内容。

1928年五月委员会提交了一份报告，按照指示，报告上提出建议：

适当的审查制度　　帝国优惠政策

关于审查的问题,这份报告采用了十分平淡的语气,表达了一个观点,那就是印度的年轻一代,如今并没有越来越道德败坏,那些关于电影影响力的警告有些言过其实。报告强调了很多警告的措辞实际来自国外,而且很大程度来自人们自身的特殊的兴趣而已,根本不是客观事实。至于适当的审查制度,委员会十分满意这样的表达方式,报告提出了十分谨慎的评价:"在公共、种族、政治甚至有色问题上给予了过多的温情",而认为"那些对无谓事物的过度温情更多地引起了意见分歧"。

至于"帝国电影",报告是这样说的:

如果在这个国家太多美国电影上映对国民兴趣来说是一种危险的话,那么其他西方电影的放映同样也是一种危险。那些英国社会剧其实跟美国片差不多,对于普通的印度老百姓来说,都一样令人费解。

就因为这些话,"帝国优惠政策"的想法靠边站了。不仅如此,委员会还进一步提出建议,包括:采取在印度商务部下设电影部门等多种方式,为电影工业的利益负责;设立电影资料馆这样的政府机构,充分利用电影的教育价值;建立政府性质的电影基金会以及鼓励建造电影院的计划。

但是,委员会的这些建议并不是意见一致的。委员会中的英国成员,一直受到来自他们的英国同僚,或者那些在印度自我标榜为欧洲人的人群所持续施加的压力。有个叫马林斯船长(Captain Malins)的人,他在全世界推广英国电影,在加尔各答一次会议上提出"美国电影的垄断对印度造成了威胁",这样的说法,得到了来自委员会主席兰噶恰瑞尔十分机智的答复:"如果说大量美国电影的放映对国民欣赏兴趣是个威胁的话,那放映其他西方电影同样也是威胁。"

结果,委员会的英国成员们持异议争论了一会儿,但也害怕政府会因

此对报告做出回应，这使得印度政府找到了完全可以忽略这个提案的绝佳理由，报告中的建议，无一可能成为真正的法案来实施。不过，有很多观点，在多年之后，独立印度设立电影检查委员会之后变为现实。

这些调查产生了一个非常大的影响，几乎所有印度电影行业中重要的人物都参与其中，他们也已经听说环球电影公司南亚的代理人乔治·穆塞尔（George Mooser），向电影委员会驳回了印度对好莱坞很重要的说法，好莱坞海外收入只有2%来自印度。他非常严厉地抨击了印度电影界使用的那些非常原始的制作技巧，还有十分低级简陋的表演和布景，以及可怜的印度电影水平。这些都没能让印度人吃惊，因为他们更感兴趣的是穆塞尔的建议：应该建立一个类似好莱坞的基础架构和有序的分销发行网络。阿达希尔·伊拉尼和其他一些来自孟买的电影人，听到这些建议之后立即放在心上，试图在孟买建立一个就像好莱坞那样蓬勃发展的片场体系。

即便是这样的调查研究并没有很大收获，但对印度电影工业来说，已经意义非凡。随后，声音的出现，改变了观众看和听的习惯，以及电影制作的方式。而印度电影，虽然收到了来自英国对好莱坞罪恶的各种警告，但仍然在一段时间里吸收了好莱坞的电影制作模式。

第二部分
追随好莱坞式的片场时代

第四章
特立独行者、怪人和重婚者

1933年，一本名为《印度电影界名录》的书出版发行，这本书列举了当时很多蓬勃发展的电影公司，其中有一部分一直活跃至今。这些公司遍布印度各地，如孟买、加尔各答、戈尔哈布尔（Kolhapur）、马德拉斯、海德拉巴、勒克瑙（Lucknow）、加雅（Gaya）、德里、艾哈迈达巴德（Ahmedabad）、白沙瓦（Peshawar）、锡康达腊巴德（Secunderabad），还有纳盖科伊尔（Nagercoil）。

在列举那些已经消失的公司的时候，编辑特别好玩地在每个公司名字后面都写上了隐晦的评论。比如在位于孟买的公司中，列举了东方电影公司（Oriental Pictures Corporation，这是个短命鬼）、青年电影公司（Young Indian Film Company，只拍了一部电影就死了）、贾加迪电影公司（Jagadish Films，无法运作起来）、求精公司（停业关闭了）、苏雷什电影公司（Suresh Film Company，破产了）。在位于加尔各答的电影公司里，书中列举了甘谷立的印英电影公司（分道扬镳）、泰姬陵公司（Taj Mahal Company，短暂存在过）还有印度影像集团（Photo Play Syndicate of India，在拍完他们的第一部电影《奴隶的灵魂》[Soul of a slave]之后昙花一现，迅速消失）。

这其中有很多公司仅仅具备最基本的技术条件就成立了，甚至少数只是在美国的某些机构里读了几门函授课程。还有一些公司，只是因为某个人在国外的旅行和见闻就开始拍起电影来。1921年，有个生活在伦敦的印度年轻人想要进入当地一个片场观摩电影的拍摄制作，但是却被要求交纳一千英镑的费用，而这名年轻人根本就负担不起。当他游历到德国时，花

了较为合理的十五英镑获得了同样的机会。另外一个人，跑到美国就为了能获得这样的观摩机会，但是根本没法进到片场，最后作为一名临时群众演员才进去了。孟买还有一家公司，因为某个人在美国有过摄影师的经历就成立了家公司，而这家公司在这个人突然去世之后就马上破产了。

无论如何，在电影媒介的刺激下，这些电影公司都陆续应运而生。而这些公司的失败让很多观察者对当时的现象下了结论，20世纪20年代的印度电影业并非良性发展，而是越来越惨淡，一直到20年代末期，这个行业已经完全黔驴技穷了。

分销商和发行也处于同样的境地，刚刚建立起来便会快速消亡，印度的影院数量从1923的150家增加到1927年的265家。这种增长为印度电影带来了极大的需求量，以至出现了供不应求的局面。但马丹影业当时的主导地位并没带来多大的帮助，发行商时常面对电影供片不足的危机，有时候他们只能去放一些并不受欢迎的外国影片。

即便是这样，印度到20年代末期每年可以制作100部电影。在最后两年里，电影生胶片的进口量在1927年为1 200万英尺，到1928年和1929年已经增至1 900万英尺。到30年代初期，即便《印度电影界名录》这本书里有如此令人悲伤的名单，依然有一些印度电影公司有模有样地宣称要开始占领好莱坞。

两个国家电影制作体系的相似性不应被刻意去夸大，这点很重要。阿道夫·祖科（Adolph Zukor）的经历在印度无人可比。这位来自匈牙利的犹太移民在纽约拥有一家影院，他在1913年投资了一家名为派拉蒙的影片分销发行公司，这家公司三年后与好莱坞的电影制作公司杰斯·拉斯基公司（Jesse L. Lasky Company）合并。这次合并巩固了公司的制作和发行部门，观众开始称其为派拉蒙影业。1919年，祖科将派拉蒙公司上市。尼尔·盖博勒在他的书《他们自己的帝国》里写道，祖科"帮助建立了这个行业在财务方面的诚信度"。派拉蒙早期的艺术家包括导演塞西尔·B. 德米尔和威廉姆·S. 哈特（William S.Hart），还有包括玛丽·碧克馥，鲁道夫·瓦伦蒂诺（Rudolf Valentino）和克拉拉·鲍（Clara Bow）

在内的一众明星。公司在1928年出品的电影《翼》（*Wings*）首次获得了奥斯卡最佳影片奖。祖科和拉斯基一起，在好莱坞的马拉松街（Marathon Street）上建了一座超大的制片厂，从1926年开始，这里一直是派拉蒙的大本营。

祖科在美国建立起的经济联系，在印度从未得到发展，当时的情况可以追溯到帕尔奇身上。历史学家布莱恩·休史密斯（Brain Shoesmith），把印度电影业的发展划分为三个时期：1913年到1924年称之为小作坊时期，20年代中期到40年代被称为片场时期，从那时起至今是明星产业时期。印度电影业的很多发展阶段，都跟好莱坞模式如出一辙，最贴近的就是三四十年代的电影片场时期。的确如此，休史密斯机智地发现，帕尔奇的印度斯坦电影公司打着建立"片场原型"的幌子，但这其实跟印度电影片场时期的电影发展毫无关系。帕尔奇只是在印度发展家族多元化，把自己视为德高望重的家长。他把影片制作的方方面面都掌控在自己手中，而且也很少有证据表明他有持续性发展的意图，为他工作的人也从未创立过自己的公司或出品过任何作品。

更重要的是，帕尔奇筹措资金的方式映射出了当时印度普遍艰难的生存环境，并不像远方的祖科那样。阿达希尔·伊拉尼后来说到，帕尔奇尝试从印度传统行业招募资金，开始建立电影业与经济发展的联系，但他并没有重视电影工业当中的发行和放映方面。伊拉尼和孟买的其他一些电影制作人开始有所动作，然后开始主导自己的电影，带来了整个片场体系的进步。但是不像美国，拍摄制作并没有以公司合作的架构模式发展起来，大部分还是个体活动。

至此，我们已经看到了电影公司所带来的效应，在印度电影的浩瀚历史长河里，在电影片场时期有三家电影公司从中脱颖而出。它们就是位于普纳的普拉波黑特（Prabhat）公司，成立于1929年；B.N.色卡（B.N.Sircar）的新戏剧有限公司（New Theatres Ltd），这家电影公司在一年之后成立于加尔各答；还有，也许是其中最具有感召力的电影公司——由希曼苏·莱成立的孟买有声电影公司（Bombay Talkies），这家

公司于1934年在孟买开门营业。这几家公司的建立包含了很多不同的因素，但归根结底，这些公司反映出了公司创始人的个人风格，更多的体现出了印度的个性，而并非当时宽泛的经济形势或者社会因素所带来的直接变化。

新戏剧公司是当时的一个经典案例。这家公司的创始人可以说与好莱坞电影大亨祖科有相似之处。祖科最开始就是拥有一家影院，而毕冉德拉纳什·色卡（Birendranath Sircar），首先是陷入了想要拥有一座电影院的热情当中，然后干脆自己建了一家。他的父亲是尼瑞彭德拉纳什·色卡大人（Sir Nripendranath Sircar），是孟加拉的总法务官，之后又进入印度政府法律部门任职，这样的身份和职位让他与大英政府当局交往甚密。年轻的毕冉德拉纳什在伦敦成为了一名土木工程师，回到加尔各答后，他搭上城市建设飞速发展的快车，忙碌于各项城市建设当中。当市里建造电影院的时候，他念头一转决定给自己建造一座影院，最终这个念头造就了这家电影公司的诞生。很讽刺的一点是，这家由他为自己建造的希特拉（Chitra）影院，当时是由日后的加尔各答市长苏巴斯·钱德拉·玻色（Subhas Chandra Bose）为他开业剪彩的。这位市长是一个激进派的叛乱者，他希望印度能从英国的统治下解脱出来，之后在战时又跑出国去投靠德国和日本，协助印度把英国人赶走。毕冉德拉的父亲是苏巴斯的政治对手，但又是苏巴斯的哥哥萨拉特（Sarat）的导师和朋友。当苏巴斯屡次被英国政府拘禁的时候，毕冉德拉的父亲给予玻色家族很多经济上的支持。

色卡在30年代印度复杂的社会背景下逆水行舟，首先成立了国际电影制作艺术公司（International Filmcraft），拍摄了两部无声电影，然后在1931年的2月10日成立了新片场电影公司（New Studios）。

因为对电影《阿拉姆·阿拉》留下了深刻的印象，色卡弄到了塔玛尔（Tamar）的录制设备，还有维尔福德·丹宁提供的服务。相比孟买和伊拉尼片场里的混乱不堪，维尔福德·丹宁对加尔各答井井有条的运作印象格外的好。丹宁在《美国摄影师》杂志的采访中，把孟买的电影运作批判得

体无完肤，在提到同样话题的时候，他这样写道：

比起孟买仓促且杂乱无章的运作模式，加尔各答确实带来了彻头彻尾的惊喜。在这里，我看到了真正意义上的电影制作所需要的核心内容，良好的资金运转，还有野心十足的电影制作流程，让印度电影制作完全可以与好莱坞的那些独立电影公司相提并论。

色卡是一个十分友善的人，他很喜欢打桌球，他在片场里营造出了特别温馨友好的家庭氛围。当时的一名女主角坎南·德维（Kanan Devi）觉得，在片场里所有人都感到自己是这个大家庭的一员。很多年之后她是这样告诉斯瓦潘·穆里克（Swapan Mullick）的：

每天早上，公司都会派车来接大家，感觉就跟上学一样。我们工作一整天然后还会去上音乐课。如果工作不是太忙，我们一群人在下班前都会聚在一起玩捉迷藏或是打羽毛球。

色卡过人的才能，在于他能慧眼识珠发掘并且吸引人才。这其中就包括甘谷立的一位老朋友德巴基·库玛·玻色，还有印度电影史上最伟大的导演之一，P.C.巴鲁阿（P.C. Barua）。普拉玛提什·钱德拉·巴鲁阿（Pramatesh Chandra Barua），1903年出生在阿萨姆（Assam）邦的高里布尔（Gauripur）地区，他的父亲是高里布尔的王公。这位年轻的王子1924年从加尔各答的皇家学院毕业之后去游历欧洲，在此期间他受到了雷内·克莱尔（René Clair）和恩斯特·刘别谦（Ernst Lubitsch）作品的启发，对艺术特别是电影产生了浓厚的兴趣。回到印度之后，就像许多富家子弟一样，他拥有大把的时间却不知道该如何打发。

他兴趣广泛，而且得来全不费功夫。他不但热衷于阅读，钟情于音乐，是一名出色的马术师、神枪手、舞者，还是一名网球和桌球运动员，他甚至还获得过加尔各答的桌球冠军。除此之外，他还是一名猎人，他在

家乡阿萨姆捕获过几十只老虎还有数不尽的野猪，虽然曾有人说他看到蟑螂都会吓得脸色发白。他是一个特别害怕蟑螂的人，曾经有一次，他宁愿从行驶的车里跳出来，哪怕延误了火车也不愿意看到蟑螂。

在双头政权时期，他曾经有一段时期受任在阿萨姆的立法会工作，但是加尔各答令人如痴如醉的生活才是他的最爱。他喜欢开着自己的意大利跑车以九十迈的速度驰骋在城市的街道上，很快他就定居于此，并且沉浸于电影世界当中。他曾经在《坚忍不拔》（*Bhagyalaxmi*）里扮演一个坏人的角色，这部电影是由一个新成立的印度电影艺术公司（Indian Kinema Arts）拍摄的。他还和甘谷立有过一些来往，在甘谷立旗下的英国自治电影公司投过一些小钱。当英国自治电影公司倒闭之后，巴鲁阿雇佣甘谷立为他工作。这些经历让他沉迷于对电影的热爱。当他回到欧洲之后，得到了去伦敦埃尔斯特里片场（Elstree Studios）观摩电影拍摄的机会。然后他去了趟巴黎，买回了些灯光设备之后，他回到加尔各答，成立了巴鲁阿电影有限公司，建造了一个摄影片场。《罪魁祸首》（*Apradhi*）这部电影就是由巴鲁阿的电影公司出品的，作为加尔各答出品的首部制作，这部电影里充分运用了人工灯光，由巴鲁阿自己出演，并且由德巴基·玻色为他执导。在默片时代的最后几年里，这部电影取得了至关重要的成功。

巴鲁阿可以感觉到，加尔各答的电影世界正在逐步瓦解，他很清楚自己想要网罗各方人才随时为他所用。但是问题在于，巴鲁阿并没有像甘谷立的英国自治电影公司那样为有声片的到来准备得那么充分。他的王公父亲对他在电影世界里不务正业非常恼火，因为这个行业在印度上层阶级里被视为特别低下的工作，差不多可以跟色情行业相提并论，所以他父亲不再给予他经济上的支持。这位王子利用自己日常充足的开销，然后找朋友帮忙，找人贷款，终于开始了自己的事业。但是公司的发展需要更扎实的经济基础，所以最后巴鲁阿决定把自己的份额投到新戏剧公司上去，色卡很快就给予了这位王子在预算上的保证。

巴鲁阿在实践中证明了色卡对电影潮流导向的判断力。1934年，

他执导了《伟大的寓言》(Rooplekha)，1935年他制作的《德夫达斯》(Devdas)[1]让印度电影世界为之一亮，至今为止，这部电影依然是一部标志性的作品。这部电影的地位之高，不只是因为电影制作水平精良，也因为巴鲁阿在电影中塑造的人物形象，这为印度电影接下来几十年的发展都留下了深远的意义。

《德夫达斯》这部电影源自孟加拉一位出色的作家萨拉特·钱德拉·查托帕迪亚（Sarat Chandra Chattopadhyay）在1917年创作的一部小说，这部电影在1928年以默片形式拍摄完成，但是巴鲁阿改编并执导了第一版有声版，这部电影的制作被证明取得了巨大成功。在M. 班杰（M. Bhanja）和N. K. G. 班杰（N. K. G. Bhanja）在他们的论文《从〈女婿之日〉到〈大路之歌〉》(From Jamai Sasthi to Pather Panchali) 里讲到这部电影"革命性地反映了整个印度社会"。《孟买编年史》在影评里欣喜地称之为"印度电影界一份完美的考卷。只要我们看到奇迹，奇迹就会接踵而来"。事实上，在接下来的几十年里，印度人民不断地看到这部电影一次又一次被搬上大银幕。1936年，这部电影被新戏剧公司以泰米尔语重新制作。几乎印度的每一代电影人都会重新制作一版《德夫达斯》，有些还会使用多种印度语言进行制作，其中采用过孟加拉语、印地语（三次）、泰卢固语（两次）还有泰米尔语。一些印度电影圈的大人物都曾经在该片中出演主要角色。这部电影在2002年进行了重拍，成为宝莱坞电影历史上最昂贵的一部制作，而所有版本的《德夫达斯》都获得了大卖。

萨拉特·钱德拉笔下的这部小说讲述了孟加拉郊外一个富豪地主家的儿子和一个可怜的少女之间的爱情悲剧，这部小说也一直被奉为文学经典之作。两小无猜的德夫达斯和帕罗（Paro，又叫帕尔瓦蒂Parvati），随着成长萌生出了爱情之花。德夫达斯的父亲不同意两人在一起，于是两家断绝了来往。德夫达斯的婚事遭到了家族的阻拦，从此漂流在外，只身来

[1]. 2002年本片再次被翻拍，刷新印度电影史上很多个纪录，巨大的投资成就了这部奢华的宝莱坞歌舞片经典，在当时被翻译为《宝莱坞生死恋》，但因为故事在不同年份被翻拍过数次，故本书中都直译为《德夫达斯》（德夫达斯为男主人公名字），以注明不同拍摄年份来区别。

到了加尔各答。在这里，他在一名叫作钱德拉姆琦（Chandramukhi）的妓女身上找到了内心的安慰。但是到最后，他还是回到自己的村庄度过了余生。

巴鲁阿的巧妙之处在于他把这个文学故事搬上大银幕的方式。在电影里他出乎意料并且灵活自如地运用到了电影这个新媒介的技术手段。他通过声音和视觉效果来传递人物表情和情感，完全没有采用当时印度电影里最常见的夸张爱情场景。

虽然这部电影讲述了一个爱情悲剧，但是《德夫达斯》剧本恰到好处的自然，在当时可以说取得了革命性的进展。当基达·夏尔马（Kidar Sharma）对照巴鲁阿的剧本创作完成印地语版本的时候，曾经给出过这样的评论："这根本不是对白，这就是我们日常说话的方式。"这恰好就是巴鲁阿想听到的反馈。

到那时为止，印度电影的对白完全不同于人们日常说话的方式。戏剧性文学很久以来都跟法庭语言的使用息息相关。也许就是因为这个原因，剧作家在用白话文创作的时候倾向于使用特别华丽的辞藻，虽然联系较为牵强，但力求达到与口头演讲所感受到的氛围相类似的效果。但是，巴鲁阿一直都受到欧洲自然主义风潮的影响，想要摒弃这种语言模式。他也要求他的演员在念对白时语调安静自然。当女演员杜尔卡·柯泰（Durga Khote）加入新戏剧公司发现演员都如此安静地念台词时，她简直惊呆了。

巴鲁阿执导的《德夫达斯》还实现了一项大创新。在印度的经典传统里允许描绘悲情的场景，但却坚持每一出戏都必须有一个美好的结局，而巴鲁阿的悲剧结尾完全违背了印度的传统模式。印度戏剧里对悲剧的理解与希腊戏剧的悲剧理念完全不相符。梵语剧作里从没使用过悲剧结尾，以悲剧结尾甚至被认为与印度久存的观念完全相斥。争议在于，生活时时刻刻在发生变化，无法单用一出悲剧来进行诠释。但是因为受到欧洲理念的影响，悲剧结尾在孟加拉的文学和戏剧作品里并不陌生，如今巴鲁阿把这种概念引入了电影。他的一些影片给印度电影带来了些许微妙的幽默元

素，他在浪漫悲剧的领域获得了巨大的成功。

巴鲁阿在电影里采用悲剧结尾，展现出了他远远超越时代的艺术造诣。直到今天，印度观众对电影以悲剧收场依然有所微词。电影导演山亚姆·班尼戈尔这样告诉我：

> 这里根本不存在希腊式的悲剧。在《莎恭达罗》（这是梵语最伟大的经典之作）里，戏的中间部分采用了悲剧，但收尾还是皆大欢喜。《摩诃婆罗多》里也有部分悲剧戏份，但依旧以美好的结局收尾。希腊戏剧里不可避免地会出现悲剧，但在我们这里绝不会出现。可这并不意味着我们没有悲剧。有一些观众很热爱悲剧，但是这种喜好因地区而异。我可以给你列举一个非常生动的例子。例如，在南方有一段时期，他们曾经用泰米尔语和马拉雅拉姆语（Mallalayam）制作了一部电影。而同样的一部电影用喀拉拉语（Kerala）制作时，就会采用悲剧结尾。这部电影最终在泰米尔纳杜（Tamil Nadu）地区发行时采用了喜剧的结尾方式。这就让人感觉喀拉拉地区的人民更喜欢悲剧结尾，他们认为悲剧远比喜剧更具娱乐性，更有满足感。还有很多解释，比如喀拉拉地区的全民读写能力已经达到了非常高的水平（到目前为止几乎达到百分百扫盲）。

巴鲁阿在这部电影的制作里采用了两种语言。在率先完成的孟加拉语版本的电影里，由巴鲁阿本人担任主演。在紧随其后重新制作完成的印地语版里，该片依旧由巴鲁阿执导，但采用了新招募的演员坤丹·拉尔·赛加尔（Kundan lal Saigal）饰演德夫达斯。这两个版本的电影都于1935年发行上映。

赛加尔在这之前曾经出演过电影，之后也在继续从影。在那十年里，他在新戏剧电影公司出品的很多电影中担任过主演，但是这部《德夫达斯》让他脱颖而出。他的出彩并不在于他的表演功力，而在于他的歌唱发挥。这部戏的成功让他一举成为印度最伟大的歌星之一，而且创造了一种全新的演唱风格。印度电影音乐的发展从此改头换面。

赛加尔出生在查谟（Jammu）的一个印度家庭，他对表演和唱歌一直都非常感兴趣，小的时候甚至还在一部业余拍摄的片子里扮演过女性角色西塔。但是这一直只是业余爱好，他的第一份工作是在德里的铁路公司当计时员，之后去当雷明顿打字机的销售员。据说他特别喜欢唱歌，以至于在向客户展示打字机的时候还会随意发挥一段，而且客户都愿意在决定买打字机之前要求他一展歌喉。他的一个朋友带着他去了加尔各答，并把他介绍给色卡。色卡被他美妙的嗓音所吸引，给了他一份新戏剧电影公司的工作，每月工资200卢比。这对于当时在街头巷尾兜售打字机每月才赚80卢比的他来说，实属一份高额的工资。

然而，当开始录制《德夫达斯》里的歌曲时，赛加尔却面临着意想不到的困难。他的嗓子恰巧很痛，一开口声音全破了。为此，录音只好推迟进行，但他的嗓子依然没有好转。最后他只好尝试用安静柔和的声调去演唱，加上麦克风在收音时做了限制和音轨的运用，刚好符合巴鲁阿想要的表演风格。所以在印度电影的经典历程里，在偶然中诞生了一种全新的演唱风格，并且很快风靡印度各地。这也刚好与当时一种全新的西式发展模式类似，那就是麦克风低声吟唱的方式。

赛加尔在《德夫达斯》里演唱的歌曲被录制成唱片，至今还在印度的电台里播放。很快，印度斯坦唱片公司为他录制了另外两首歌曲，一首叫作《摇摆的吊床》(*Jhoolna Jhulao ri*)，另外一首叫作《心中的颂歌》(*Bhajan Hori ri Brij rajdulari*)。令人欣喜的是，他的演唱大获成功，这张唱片的销售量超过了五万。赛加尔在《德夫达斯》出品后十二年，因为过度酗酒患上了糖尿病，四十一岁就离开了人世。虽然他英年早逝，但是他的声音激励了宝莱坞所有的歌手，他名正言顺地被认为是印地语电影歌曲之父。很多人在接下来的四十年里都在追随他的风格，继续以印地语风格进行演唱。在被问及受到谁的启发时，20世纪宝莱坞从50年代到70年代近三十年里最著名的歌手之一塔拉特·迈赫穆德（Talat Mehmood）这样说道：

噢，毫无疑问是赛加尔。他的演唱如此的放松，还有如此特别的发音，美妙的嗓音里夹杂着深沉的情感，简直让人难以置信。他对嗓音的控制太棒了！每次听到他的演唱，我的汗毛都会竖起来。我永远没法企及他的高度。

在很多年里，印度所有的电台都会以一首赛加尔的歌曲为晨间音乐节目画上句号，玛尼克·普列姆昌德（Manek Premchand）在《昔日的旋律，如今的回忆》（*Yesterday's Melodies, Today's Memories*）里说道："很多人就是这样开始新的一天，早上从床上醒过来，伴随在耳边的不是叽叽喳喳的鸟声，而是赛加尔悠扬的歌声。"

赛加尔本身一直是个特立独行的人，他在新戏剧公司的同事法尼·马宗达（Phani Majumdar）在之后的回忆里谈道：

赛加尔曾经买过一辆摩托车，但是他从来没自己骑过。他给自己雇了一个司机专门载他。最后他终于拿到了驾照，但是一直都不太会骑。他一直希望有机会能在朋友面前秀秀车技。新戏剧公司的片场离加尔各答的老电车站只有几百米远。赛加尔每天早上都会在电车站等着朋友过来搭他的顺风车，但是大多数人还是更喜欢步行去公司。有一天，潘卡吉·穆里克（Pankaj Mullick，一位知名作曲家）刚好从电车上下来，我让赛加尔载他一程。当我到公司的时候，我看到赛加尔骑着摩托轰隆隆地开过来，但是车上只有他一个人。我问他潘卡吉去哪儿了，赛加尔看上去一脸不知所措的样子。他确实在车站载上了潘卡吉，但是不知道在中途什么地方，潘卡吉就从后座摔下去了。赛加尔不但没意识到他的同事摔下了车，而且完全忘了曾经载过潘卡吉。

赛加尔作为印度电影里最早出现的伟大歌手的同时，刚好迎来了一项重大的技术进步，从而给印度电影带来了变革性的发展。同年，在新戏剧公司出品的另外一部电影《阳光与阴影》（*Dhoop chhaon*）里，首次

完成了音乐的前期录制。印度当地把这种模式称之为录音配唱,很快印度电影在歌曲的演唱上又演变出了全新的方式。在20世纪30年代和40年代,男女演员需要既完成表演,又进行演唱,这是一项基本的演员准则。赛加尔在与坎南·德维演对手戏的时候,同时也都唱歌了。虽然坎南·德维现在被冠以"孟加拉电影银幕第一夫人"的称号,其实她出生在一个音乐家庭,以前主攻演唱。在赛加尔那个时代,几乎所有的演员都具备表演和演唱的双重才能。但是在之后的十年里,这样的特质却完全消失殆尽了。现代宝莱坞电影的爱好者很难相信曾经出现过这样的景象。40年代后期,也就是赛加尔弥留人世的时期,一批冒出来的新生代演员已完全不具备演唱的功力,而且也不需要演唱。而且那些将赛加尔视为偶像的歌手们,如塔拉特,就无法完成表演,也很少再进行演唱。歌曲前期在录音棚里录制完成后,演员在银幕上只需根据播放的录音对口型就可以了。

但这其中没有欺骗观众的成分,不像吉恩·凯利(Gene Kelly)在歌舞片《雨中曲》(*Singing in the Rain*)里的故事那样,默片时代的好莱坞女明星下定决心要在有声电影的领域里继续发展,但是又因为嗓音条件太差,不得不找到一位不知名但富有天赋的女演员,这个角色由黛比·雷诺兹(Debbie Reynolds)扮演,来为她的台词配音甚至演唱她的歌曲,而这位明星只用在银幕上对口型。故事的最后,她的骗局被曝光。吉恩·凯利和黛比·雷诺兹扮演的两个角色快乐地相聚在一起,迎来了幸福美满的结局。

在宝莱坞,一旦录制音乐占据主导,则十分明确地表明,银幕上的大明星不负责演唱部分,而那些不露面的录音配唱歌手则通过音乐本身在自己的领域成为名家。这种唱演分离的模式标志着印度电影的主要创新,使之与好莱坞电影制作的传统模式进一步区分开来。宝莱坞创造了表演和演唱分离的模式,使两者完全独立并存。

巴鲁阿的作品《德夫达斯》里,还有两个人值得提起。该片的摄像师是一个来自孟加拉国的年轻人,他叫比玛·罗伊。罗伊是印度电影圈的一

个传奇人物，他最后离开加尔各答去了孟买，成为宝莱坞电影界遥遥领先的导演之一。20年后，他自己导演出品了一部印地语版的《德夫达斯》。这部1956年版的影片造就了两颗冉冉升起的新星，那就是迪利普·库玛尔（Dilip Kumar）和维嘉彦提玛拉（Vyjayanthimala）。

在《德夫达斯》里，赛加尔演唱的歌曲是由基达·夏尔马创作完成。这位音乐人在10年之后当上了电影导演，他的导演作品《蓝莲花》（*Neel Kamal*）是拉杰·卡普尔和玛德休伯拉（Madhubala）的银幕处女作，而这两位演员日后成了宝莱坞最伟大的演员。

巴鲁阿拍摄了数不清的电影作品，但最有名的还是《德夫达斯》。在印度电影史里，他一直被称为是拍摄《德夫达斯》的先驱者。

在巴鲁阿执导的电影里，大部分的剧本都是由他自己创作完成。在他的笔记本里，满满全是用铅笔精心记录的笔记，还有故事情节和刻画的角色形象。很多内容都是他自身关注点和冲突的真实写照，看起来他对自己家乡所处的困境十分痛苦，包括严重的穷富两极分化，精神追求与现实的残酷冲突。他笔下的情节经常会触碰到这些关注点，但在结尾他又可以精心构建，以避免戏剧化的冲突。

其中《公平权力》（*Adhikar*）就是一个典型的例子，这部电影在1938年被电影记者协会评为最佳影片。巴鲁阿在这部电影里不但自编自导，还出演了尼克莱什（Nikhilesh）这个角色。这部电影讲述了一个名叫拉达（Radha）的贫民窟女孩，她十分向往过上富有而且幸福的生活。她发现自己是一个私生子，真正的父亲是一名富豪，而且父亲婚内还有一个女儿名叫英迪拉（Indira），这个女儿过着极度奢华的生活。拉达决定去找英迪拉，争夺父亲一半的财产。英迪拉知道私生子的真相后惊讶不已，给拉达安排了住处还给了她钱。但是拉达丝毫不满足于现状，她还极力挑拨英迪拉与其未婚夫尼克莱什的关系，然后劝自己同父异母的妹妹把父亲所有的家产拱手相让。就这样，她对所有人的不择手段，导致大家都与她反目，到最后她发现连自己的男朋友拉坦（Ratan）都已不再在乎她。

为塑造拉达肆无忌惮、不择手段的人物形象，在故事的后半部分，编

剧将焦点从前半部凸显社会问题和贫富差距上转移开来,以故事本身和人物状态去自然体现。

虽然巴鲁阿在电影和人物的处理上挥洒自如且自信满满,但是他很害怕面对失败,所以他在拍完电影之后很少出席首映式。他预感自己的电影会遭遇惨败,然后就跑到阿萨姆的森林里,或是待在欧洲和美国。一段时间之后,他带着对新电影的想法打道回府,才发现自己缺席首映式的电影,受到了评论界和大众的一致好评。他的所有电影几乎都取得了票房上的成功。

当时,大众对他的敬仰之情已如滔滔江水,达到了空前高涨的热度。1939年,加尔各答当地一家报纸上刊登了《一封致巴鲁阿王子的信》,一位影迷在信里写道:

我们认为你已经跻身当今伟大思想者的行列。你拍摄了不朽之作《德夫达斯》,为印度电影业开创了全新的方式,从此你就是一名伟大的哲学家……

在那段时期,这封信的风格实属罕见。在同一年,也就是1939年,一名观察家提到了当时的电影明星对时尚潮流产生的影响。

坎南在《自由》(*Mukti*)里新奇的头饰装扮已经成为现在时髦女孩打扮的潮流了……还有巴鲁阿在同一部电影里稀奇古怪的帽子,得到了加尔各答的广泛认可,被视为当时最新潮的帽子;还有莱拉·德赛(Lila Desai)在电影《姐姐》(*Didi*)里跳舞的纱丽,在时尚界被称为"莱拉风格的纱丽"。这些事实谁可以否认呢?

在电影《自由》里,巴鲁阿扮演了一名浪漫的年轻艺术家,这名艺术家同意由坎南·德维扮演的妻子再婚,自己完美地伪造了自杀现场,然后消失在阿萨姆的森林里。阿萨姆的场景都是实地取景拍摄。当这位妻子

与现任丈夫一同前往阿萨姆度假的时候，在那里再次与巴鲁阿相遇。这一次，巴鲁阿从一伙匪徒手里把她解救出来，但是却丢掉了自己的性命。于是他再一次给了她自由。

巴鲁阿自己有两个妻子，当时多重婚姻在印度依旧合法，甚至印度教徒也可以，如今穆斯林教徒依旧可以合法娶几个妻子。他的两个妻子住在博冈吉环路（Ballygunge Circular Road）相邻的两栋别墅里，那条路是加尔各答市里孟加拉富人聚集的高档社区。他的每个妻子都给他生育了三个孩子。

虽然巴鲁阿是一个丝毫不松懈的工作狂，但是据说他非常体贴，性格不急躁，且温文儒雅。他的各项工作计划都非常精细缜密。不像大多数印度导演，他从不直接告诉演员他想表现的镜头。他认为这样会让演员试图去照着导演的意愿去模仿，而演员应该通过自身的理解和演绎，去达到对他所扮演的角色的预期表现。

在与新戏剧公司合作的最初十年里，巴鲁阿完成了自己最优秀的作品。在40年代，他野心勃勃地计划拍摄印度版的《众生之路》（*The Way of All Flesh*），但是却无疾而终。他的健康状况之后快速恶化，在前往瑞士做了一次手术之后，他计划满满地回到国内，但是很快他的身体就垮了。他的生命一直延续到印度获得了解放，但是到了40年代后期，他已鲜有作品问世。当他1951年去世的时候，孟加拉电影协会（Bengal Motion Picture Association）的大事记是这样记录的：" 《德夫达斯》的创造者普拉玛提什·钱德拉·巴鲁阿，因常年疾病于11月29日星期四下午四点，在加尔各答家中不幸去世，享年四十八岁。"

在他生命的最后几年里，巴鲁阿与色卡的关系一直不合。但是在巴鲁阿去世之前，色卡要求在前往凯利加特（Kalighat）进行火葬之前，在新戏剧公司稍作停留。当车队来到新戏剧公司的时候，当时因为疾病缠身还有痛风，色卡只能坐在轮椅上艰难地穿过房间参加葬礼，为巴鲁阿呈上了最后的敬意。在巴鲁阿的葬礼上，如他所愿地回顾了他早期的辉煌成就，还追溯到他还是印度电影界巨星的那个年代，那个时候新戏剧公司的崛起

和对电影界的深远影响。

如果说巴鲁阿是最耀眼的明星,那还有一些其他的人物值得我们提起。其中最有意思的就是两位都姓玻色的人,分别是德巴基和尼廷(Nitin),但是这两人并没有亲戚关系。德巴基·玻色是甘谷立以前的同事,他特别钟情来源于印度古老神话的历史题材电影。他与巴鲁阿不同的是,他做事特别慢,而且老是多拍很多不需要的素材,所以新戏剧公司经常要去处理德巴基·玻色电影拍摄延期的一堆麻烦事。尽管如此,作为导演,他还是深受色卡和其他人的赏识。就因为他的成绩突出,他是唯一一个可以去对手公司拍戏的导演。具体来说,就是他为对手公司东印度电影公司(East India Film Company)拍摄的《希塔》(*Seeta*),这部电影被称为印度最佳神话电影,并且于1934年在威尼斯电影节登上了大银幕。在第二次世界大战爆发之后,他离开了新戏剧公司另立门户,一直到50年代都在拍摄电影。

但不是每个人都欣赏得来德巴基·玻色。从印度西部的戈尔哈布尔来到加尔各答工作的杜尔卡·柯泰,在她的回忆录《我,杜尔卡·柯泰》(*I, Durga Khote*)里对德巴基·玻色进行了批判。"电影场景太小,录音太过随性,而且电影的节奏太慢。工作时间太不合理了,感觉很多时间都被毫无意义地浪费了。我们的导演德巴基·库玛·玻色非常刻薄,再小的错误他都会用很难听的语言去责骂,当然了,是用英语骂。"

德巴基·玻色还会说孟加拉语,所以柯泰还专门疯狂地去学了孟加拉语,想知道他是不是在用孟加拉语批评她。

尼廷·玻色的最爱是摄像机,他当时是以摄影师的身份进入新戏剧公司工作的。他对摄像机的迷恋要追溯到第一次世界大战之前,他的父亲给他送了一个霍顿·布切尔(Houghton Butcher)的相机当生日礼物。玻色之后有一次在向高文德·尼哈拉尼(Govind Nihalani)谈到这件事对他产生的影响时说:

无数个夜晚里,当每个人都睡着了,我都会轻手轻脚地把相机拿到

我位于二楼的卧室里。我把相机靠在我的头边放在枕头上，用手抚摸着它进入梦乡。我感觉它就是属于我的，这个相机就是我自己，我们就如同双生儿一样。这就是我从一开始就拥有的热爱，这也是我贯穿一生的人生态度。

在新戏剧公司，他也培养出了很多年轻的摄影师，如尤瑟夫·穆尔吉（Yusuf Mulji）和比玛·罗伊。尼廷·玻色在1934年为新戏剧公司执导了他的电影处女作《钱迪达斯》（Chandidas），在这之后又陆续执导了不少作品。如果说德巴基钟情于神话传说，而尼廷最喜欢的却是爱情故事。但是他所表现的并非是那种热情奔放的爱情，他创作的人物都是现实生活中不那么浪漫的活生生的角色。在他的电影里，他致力于通过呈现日常生活去传达普通生活中的矛盾和现实问题。葛勒嘎曾经写道："尼廷·玻色电影中的角色并非模式化的人物形象，他们都有血有肉，性格迥异，呈现多样化。尼廷无可挑剔的艺术水准为他迎来了浪漫主义盛行的一段时期，他的电影在这段时期脱颖而出，为他在电影界获得了一席之地。"

1941年，尼廷·玻色决定搬到孟买去生活，但这个决定后来让他懊悔不已。"这是我人生最大的错误"。他的此举也意味着色卡的电影公司开始走下坡路了。

公司并没有很快走向衰亡。1944年，也就是三年以后，新戏剧公司出品了比玛·罗伊的首部电影，他后来成为宝莱坞的一名大导演。比玛属于孟加拉地区的菩提印度教徒，来自一个富有的家庭，拥有土地管辖权，相当于印度的地主阶级。他在达卡（Dacca）的一所深受亚美尼亚文化影响的学校——阿玛尼托里高中（Armani Toli High School）接受教育，所以，他在成长过程中很早就开始关注印度民众所处的困境。

罗伊的首部电影作品《乌达希尔小道》（Udayer Pathe），印地语版本叫《对错之间》（Hamrahi），讲述了一个富商女儿的爱情故事，这位富商雇了一名马克思主义者为自己代写演讲稿。罗伊在一心想着赚钱的商人和理想派马克思主义者之间摇摆不定，增加了不少矛盾冲突，并且以实景拍

摄取代摄影棚内拍摄的方式呈现出来。这部电影里还有两首由泰戈尔创作的歌曲，其中一首在印度解放的时候一度成为印度的国歌。

这部电影成了少有的经典作品，而且片中的对白大受欢迎，以至于台词本成为了印度最畅销的书籍之一。这部电影的编剧纳本都·戈什（Nabendu Ghosh）当时还住在巴特那（Patna），他在看过这部电影之后非常喜欢，发现台词本已经大量印刷发行，并且在镇上的大街小巷都可以买到。

这部电影的成功让新戏剧公司暂时松了一口气，但这家公司最终还是无法避免地走向了衰亡。

很多曾经在这工作的人都说，公司的瓦解主要还是源于内部矛盾。柯泰说，新戏剧公司的衰败归咎于色卡对那些导演们太过仁慈，他们虽然在不断出品优秀的电影作品，但又去拉帮结派组建小团体，最终在财务上毁掉了他。坎南·德维在早期也许感受到了家庭氛围的温馨，但是后来还是决定离开，以寻求更好的发展。然后，潘卡吉·穆里克和另外一名作曲家R.C.博拉尔（R.C. Boral）之间又产生了矛盾，因为穆里克觉得博拉尔一直在抢他的风头。穆里克自始至终衷心于色卡，而博拉尔跟着尼廷，登上了开往孟买的火车。

但是新戏剧公司的衰落，从多方面来看都是不可避免的。在最后的辉煌中，它让孟加拉电影世界成为印度电影的中心。

我们已经见证了马丹影业在20世纪初期从孟买搬到加尔各答，称霸印度早期电影的时代。等到尼廷·玻色逆向而行，从加尔各答来到孟买的时候，加尔各答早已不再是印度的中心了。1757年，罗伯特·克莱夫（Robert Clive）在普拉西（Plassey）战役中取得的胜利为加尔各答带来了出乎意料的地位，这场战役奠定了英国在印度殖民统治的帝国基础。英国人把加尔各答设为首都，这是印度沿海地区首次获得如此高的地位。虽然过了很多年，加尔各答的衰亡才真正到来，但当宗主国在1911年决定把首都迁往德里的时候，衰败的种子已经就此埋下。爱德华·鲁琴斯（Edward Lutyens）和赫伯特·贝克（Herbert Baker）设计、建造所谓的新德里，花

费了一些时日,十年之后英国才弃都加尔各答。迁都之后,加尔各答马上走上了不归路。色卡在迁都之后,在当地创立了新戏剧公司,而且城里的英国公司发展势头依旧强劲,并占据主导地位。这些事实都不假,于是,加尔各答的衰败被发展的假象所掩盖。

然而到了20世纪40年代,这座城市的衰败已经逐渐显现,那十年对于加尔各答和孟加拉地区来说,不堪回首。1942年,英国在日本手下溃败,随着日本成功占领缅甸,出现了很多难民。1943年,孟加拉遭遇了大饥荒,造成三百万孟加拉人丢掉了性命,这是20世纪以来南亚地区最严重的一次大饥荒,而且英国当局非常冷酷无情地逃避责任。英国当局的最高领导人完全无视加尔各答的遭遇,当时的总督林利思戈(Linlithgow)大人在饥荒时期都未曾到过加尔各答。到40年代后期,印度教徒和穆斯林教徒之间的冲突非常严重。1946年发生了惨重的加尔各答大屠杀事件,穆斯林教徒首先攻击了印度教徒,然后印度教徒进行了激烈的反击。1947年,孟加拉被分割成了两部分。作为20世纪初期全印度的首都和帝国第二大的城市,加尔各答如今成为新分割出来的孟加拉邦的首府,这里聚集了差不多一千万难民,大部分是来自巴基斯坦东部穆斯林聚集区的印度教徒。1911年,决定迁都的总督哈廷(Hardinge)大人,当时以为英国可以一直统治印度。结果在迁都之后不到二十年,英国就撤离了印度。加尔各答从此一蹶不振,再也无法回到往日的辉煌。新戏剧公司对孟加拉之光的熄灭发出了内心的呐喊,但是再巨大的呐喊声,也无法阻止这家公司最终衰落的命运。

而电影艺术并没有随着加尔各答的衰败而销声匿迹。1950年,当地依然出现了很多优秀的导演和演员,包括全世界最伟大的导演之一萨蒂亚吉特·雷伊。但是新戏剧公司的衰亡意味着这座处于印度电影中心地位的城市,与孟买分庭抗礼的机会从此消失了。从此之后,加尔各答依旧是电影发展的重要地区,但是孟买取而代之成为了发展的中心。而在30年代的时候,新戏剧公司的蓬勃发展着实让孟买心头一紧。

看着新戏剧公司的崛起,整个孟买都处于焦急万分的状态。孟买出版

的一本杂志《电影印度》(*Film India*) 曾经发出了警告的信号,"这不是两个地区之间的较量,而是新戏剧公司与其他所有电影人的较量,无论是来自孟买、加尔各答还是旁遮普。它的电影质量完全超越了数量上的优势"。在那十年里,孟买的投资人不停地想给巴鲁阿在孟买投钱拍电影,新戏剧公司的一位电影明星帕哈里·桑亚尔(Pahari Sanyal)就经常在这中间当介绍人。巴鲁阿都婉言谢绝了,他的原话是:"这里不是我的地盘,这只是一个谁都可以来自由买卖的集市。"

孟买方面的回应首先来自一些雄心勃勃的人,虽然这些人并不在孟买工作,而是在距离不远的一些小镇上工作。首先是在戈尔哈布尔,然后是普纳(现在的拼法为Pune)。他们用自己的方式为印度电影带来的伟大影响丝毫不次于新戏剧公司。普拉波黑特电影公司1929年创立于戈尔哈布尔,1933年迁到了普纳。这两个地方是马拉地语的主要使用城市,而孟买在此之后合并了现在的马哈拉施特拉,和古吉拉特成为了一个州。如果说新戏剧公司的伟大在于为领军者起到了启蒙的作用,那戈尔哈布尔的伟大刚好与之相反。这里有无数才华横溢的导演,几乎没有人需要从头教起。

其中的领军者之一,拉贾拉姆·瓦纳库德尔·香特拉姆(Rajaram Vanakudre Shantaram),圈内人称V.香特拉姆,1901年出生在戈尔哈布尔。他十几岁的时候在一家铁路维修厂里工作,在那里他每天从早上8点工作到晚上6点,每个月的薪水是15卢比。16岁的时候,他获得了另外一份工作:每天从铁路维修厂到当地的一家搭棚电影院打工。在那里,他拿着每月5卢比的起薪,做过很多临时的工作,最后他出师后当上了门童,然后开始画海报。

他的成长教育就来自这家电影院,因为在这里,他可以随心所欲地看电影。香提拉姆对电影世界的知识开始了如指掌,并且开始细致研究电影中的角色个性。作为一个小男孩,他出了名地会模仿西方银幕上的当红人物形象,包括法国人吉格玛(Zigomar)、麦克斯·林代(Max Linder)、普罗蒂亚(Protea),还有意大利的小丑。他演绎的小丑有着自己的特色,不但演出了意大利喜剧演员的言谈举止,还还原了他原生态的生动

形象。然而，他对西方世界的痴迷却被其他的琐事掩盖了。在他的童年里，帕尔奇的电影定期出品，应该算得上最开心的事情之一了。在大巡游的传统表演里，人们会伴着鼓点声聚集在街头，欢呼雀跃地宣传帕尔奇的新作。所以，香提拉姆在多年后迎来了他首部有声电影《艾欧德查王公》（*Ayodecha Raja*）的问世，这并不是偶然事件。因为这部电影里讲述了哈里什昌德拉国王的故事，这是帕尔奇非常热衷的一段传说。

小男孩香提拉姆在影院的这份工作让他置身这个令人兴奋的世界里，很快他就当上了摄影助理。然后在1921年，在他表兄的引荐下，他在戈尔哈布尔一家新成立的电影公司，马哈拉施特拉电影公司（Maharashtra Film Company）谋得了一份工作。当时把他引荐给公司老板的时候，这位老板正在作画，于是仰着头心不在焉应了一句"嗯"就表示了肯定，香提拉姆就这样被录用了。

在帕尔奇的成功激励下，马哈拉施特拉电影公司制作了很多基于宗教历史的神话和历史题材作品。这位当时很随意就雇了香提拉姆的老板叫名画家巴布劳。但当然这并非他的真名，他的真名叫巴布劳·克里什纳洛·梅斯特里（Baburao Krishnarao Mestri），于1890年出生在戈尔哈布尔。名字里冠上画家，是因为他灵巧的双手创造出了很多杰出的画作、雕塑和木雕作品，并且他的绘画和雕刻有着浓厚的学院派艺术风格。在1910年到1916年之间，他和同样身为艺术家的表兄画家安纳德劳（Anandrao）是印度西部地区舞台背景幕布的主要创作者，他们为桑吉特·纳塔克（Sangeet Natak）剧团和很多古吉拉特帕西剧院创作了很多有名的舞台布景幕布。

巴布劳创立马哈拉施特拉电影公司的时候得到了当地很多贵族的支持，除了V.香提拉姆之外，这个团队在后期还创立了普拉波黑特电影公司。他还培养了两名女演员古拉卜·拜（Gulab Bai）和阿奴苏亚·拜（Anusuya Bai），后来分别改名为卡马拉·德维（Kamala Devi）和苏西拉·德维（Sushila Devi）。因为演员这个行业地位低下，所以这两位女演员被逐出了社区，只好寄居在片场里。除了表演之外，他们还需要为整个团体做饭端菜。

巴布劳跟香提拉姆一样，也没受过什么教育。但是帕尔奇的电影《哈里什昌德拉国王》深深地鼓舞了许多人，其中就包括他。他拿起在孟买的潮尔集市（Chor Bazaar，被称为赃物市场，实际就是个跳蚤市场）淘到的第一部相机，开启了自己的电影之旅，成为默片时代的一位革新者。

作为一个自己创作剧本的导演，他将当时布景设计的理念，从手绘幕布发展到多维度生活实景，并且认识到了电影宣传的重要性。早在1921年至1922年的时候，他就开创性地首次发行了电影宣传册，内容包括电影的详细介绍和剧照。他还亲自为自己的电影绘制了精致且醒目的电影海报。

他的另外一项创举就是开始采用人工灯光，这项创新在电影《狮子堡垒》（*Singhagad*）里大获成功，然而却成为了一把双刃剑。这部电影的票房告捷，使得孟买税收部门觉得应该收取一些费用，于是从此开始收缴娱乐行业营业税。

如果说税务部门对电影行业的关注始于巴布劳，是因为巴布劳在1920年拍摄的首部电影《女仆》（*Sairandhri*）中，对比玛（Bhima）杀害基查克（Keechak）这一情节的画面恢复引起了电影审查部门的不满。虽然这幕戏最后被删掉了，但是这部电影无论是在口碑还是在商业上都获得了赞誉。

巴布劳在1925年还拍摄了首部现实题材的印度电影《资本循环》（*Savakari Pash*），关注了无数没受过教育的贫穷农民，因为借钱而激起生活波澜的问题。然而这部电影对于热爱神话和历史题材的观众而言过于现实和沉重，所以这部电影的表现不太理想，使得巴布劳只好回归古装剧的舞台。

巴布劳让香提拉姆干过电影拍摄制作过程中任何他想得到的工作：包括清洁工、跑腿、场景绘画师、洗印间助理、特效师、摄影助理还有演员。

1929年，28岁的香提拉姆和四位合伙人决定一起创立普拉波黑特电影公司。他的合伙人包括维希努帕特·戴姆勒（Vishnupat Damle），凯夏

瓦洛·德海博（Keshavroa Dhaiber），S.菲特拉尔（S.Fatehlal）和西塔拉姆·库尔卡尼（Sitaram Kulkarni），其中库尔卡尼主管财务。他们从一间帆布搭的摄影棚开始，过了几年时间，就在搬往普纳之后建了一座锡制的摄影棚。在寻找演员方面，他们依靠当地的表演者，很快就组织起了当地一百来号人的表演队伍，让社区的参与者的热情受到了极大的感染。菲特拉尔在《印度有声电影》（*Indian Talkie*）中回忆道："我们一般会给他们1到2个卢比。如果我们在拍摄中需要使用大象、马或者是士兵，戈尔哈布尔王公会尽其所能给我们提供充足的道具和人员。他甚至还会安排举行模拟战役，或是在拍摄现场进行指导。"

尽管如此，表演的重心逐步向专业化发展，整个团队也演变成了一个庞大的、能够自我运转的、并且由上百名艺术家、技术人员和助理组成的机构。在拍摄了几部无声电影之后，这家年轻的公司在1932年陆续出品了一系列马拉地语有声电影，其中有一些也制作成了印地语还有泰米尔语。但过了很多年之后，香提拉姆的工作室只进行印地语电影的制作。

1932年出品的三部电影里，包括香提拉姆自己执导的《艾欧德查王公》，这部电影被制作成印地语和马拉地语。其中在帕尔奇拍摄的版本里，由男演员萨伦克扮演的角色塔拉马蒂（Taramati），现在由戈尔哈布尔一位出身高贵的女孩杜尔卡·柯泰来扮演。她被誉为当时"年度最优秀新人"，之后成为印度最知名的女明星。

香提拉姆费尽周折才请到了杜尔卡·柯泰。她的父亲是一位热爱戏剧的律师，但是他对女儿进军演艺圈的想法震惊不已，因为印度上层社会对这个新兴的媒介存在严重的偏见。当香提拉姆到孟买来挖掘杜尔卡进军演艺圈的时候，杜尔卡当时已经成婚了并且生了两个孩子。香提拉姆只好恳求她的父亲同意女儿去演戏。他坚持要面面俱到，所以杜尔卡只好带香提拉姆去拜见她的父亲。在去她父亲家的出租车上，杜尔卡紧张到一直不停地在说英文，让香提拉姆开始怀疑她是否会讲印地语或者马拉地语，因为这两门语言是他电影里主要使用的语言。香提拉姆最终说服了劳德（Laud是柯泰的娘家名）爸爸，同意让他女儿前往戈尔哈布尔，但是他还是给女

儿配了一个仆人。虽然戈尔哈布尔的摄影棚设备都比较简陋,但公司的运作非常有条不紊,一丝不苟。拿到柯泰面前的都是非常成熟的剧本,而且都提前准备好影片需要的歌曲和对白,并告知给演员们。在柯泰的回忆录《我,杜尔卡·柯泰》里,她回忆道:

> 香提拉姆先生是一名非常严厉的老师。只有真正可行的方案,他才会点头同意。他承受了极大的痛苦,还要认真地观察我在镜头里的走路姿势、谈吐、举止、仪态和动作,从每一个微小的细节里获取他想在我身上表现的东西。虽然我本身很喜爱音乐,但我并非专业的歌手,所以我的演唱水平并不到位。但是他,就是负责音乐的高文德劳·坦北(Govindrao Tembe),却想方设法让我的歌曲更易于接受,但是我的努力仅止于此。这些歌曲真正走红的原因,还是依靠歌曲本身动人的旋律,还有唯美的画面和各种场景完美的运用。我在戈尔哈布尔每天几乎有12个小时都在忙着与电影相关的工作。那时候戈尔哈布尔还没有电,天一亮我们就进了摄影棚,因为所有的镜头都需要在自然光下进行拍摄。化妆、服装还有发型这些前期准备都必须在七点半电影开拍前完成。拍摄会一直持续到下午五点,伴随着最后一束阳光的消逝而结束。然后第二天的工作,从早上五点又继续开始。

香提拉姆的第一部有声电影《牧牛神克里希纳》(Gopal Krishna),为他打开了知名度。一开始,他对于早期有声电影过于舞台化不认同,于是,他尝试利用摄像机极大地增加电影的灵活性。1936年,他采用印地语制作的杰出大作《永恒之火》(Amar Jyoti)在威尼斯电影节上亮相。但是,普拉波黑特公司取得的成就,并非单单依靠香提拉姆一个人的力量。一年之后,也就是1937年,菲特拉尔和戴姆勒用马拉地语拍摄的《圣人图卡茹阿姆》,成为在威尼斯电影节上首次获奖的印度电影。

与新戏剧公司和其他公司一样,普拉波黑特公司也选择打安全牌,从耳熟能详的神话和宗教信仰题材作品开始涉足有声电影领域。在很多年

里，当你问起一位印度制作人，为什么某部电影会受到追捧的时候，他们的答案都是：因为观众了解这个故事。在很长一段时间里，观众熟知的神话故事超越了新奇题材，被认为是最保险的投资。例如，有声电影发展的前五年里，关于圣人图卡茹阿姆的故事，就拍摄了三个不同的版本，全部都是采用马拉地语制作，然后还采用五种不同的印度语言，拍摄了哈里什昌德拉的故事，一共制作了八个版本。

香提拉姆和他在普拉波黑特的同事们一直都热衷于尝试社会题材的电影，其中大获成功的作品都出自香提拉姆之手。1937年，他拍摄了《意想不到的事》(*Duniya Na Maane*)，一开始拍摄的是印地语版，之后又制作了马拉地语版 (*Kunku*)。在这部电影里，一名聪慧的年轻女孩尼尔马拉 (Nirmala) 在她叔叔的安排下嫁给了一个老男人。在这部设定巧妙的系列剧里，这名年迈的丈夫开始意识到这一切对于女孩来说是一个错误。因为在那个时代，离婚是天方夜谭，所以故事的最后，他强烈地希望给予尼尔马拉自由，于是只好结束了自己的生命。

巴普·瓦特乌 (Bapu Watve) 在《普拉波黑特电影公司》(*Ek Hoti Prabhatnagir*) 中曾经描述过这场自杀戏的拍摄情况：

这场女主角年迈丈夫自杀的戏，拍摄得非常细腻。场景中的一只复古钟代表了他的年纪，他取下了钟里的长指针，象征着他选择结束自己的生命，然后他用这只指针压住了他给自己的妻女留下的遗言。

1939年，香提拉姆的《生存》(*Admi*) 再一次含沙射影地挑战了当时的印度社会。这部电影的主角是一名叫莫提 (Moti) 的巡警，他被安排去突袭了一个赌博窝点和妓院。在那里他遇到了一个名叫柯赛尔 (Kesar) 的妓女，他发现柯赛尔极其渴望摆脱这种暗无天日的困境，于是莫提向她伸出了援手，随后两个人坠入了爱河，但是莫提家族的宗教环境最终还是将这位女孩拒之门外。

香提拉姆并没有在普拉波黑特公司拍摄制作很多电影。他在1941年

拍摄了《邻居》（Padosi），这部电影关注了印度教徒和穆斯林教徒之间日益紧张的关系。这部影片告诉观众，隔绝人心的并非宗教信仰，而是金钱。这部电影还制作了一个马拉地语的版本（Shejari）。这部电影的女一号叫杰西瑞（Jayshree），她经常活跃在香提拉姆和他的合伙人之间。

普拉波黑特公司的决裂历程，从很多方面来看，都可以被创作成香提拉姆理想的剧本。当合伙关系正式建立之后，他们这些人之间制定了一条非常严格的制度，那就是合伙人不允许与公司旗下的女演员有染，否则就必须离开公司。所以，当凯夏瓦洛·德海博娶了普拉波黑特公司的女演员娜里尼·塔克海德（Nalini Tarkhad）为妻之后，就不得不退出了公司，由巴布劳·派（Baburao Pai）接任第五位合伙人。

虽然香提拉姆已有家室，而且妻子维玛尔（Vimal）还为他生下了三个孩子，他却爱上了杰西瑞并且想把她也迎娶进门。香提拉姆当时已经年过四十，而杰西瑞是个年轻姑娘，他们之间的爱情就是典型老男人与少女之间的桥段，不过不同的是，一开始这个老男人把年轻气盛的小姑娘叫到办公室是为了训斥她。因为杰西瑞特别喜欢恶作剧，而香提拉姆在片场的作风特别严谨，所以杰西瑞老是被叫到办公室谈话。他的传记作者说到，"谁也不知道他们之间发生了什么"，但是很明显两人之间的关系就此水到渠成。

这段感情对香提拉姆的影响非常明显。到目前为止，他的穿着风格还是更偏向印度打扮。虽然他在拍摄片场会穿长裤，但是在生活中他都会穿着印度传统的色织衬衫。他的工作打扮也非常简单：白色为主，短袖衬衫搭配长裤。但杰西瑞把他打扮的像一个20世纪30年代优雅的西方男人：她给他戴上了领结，穿上了运动夹克，配上价格不菲的裤子和靴子。在他和杰西瑞的一张合影里，香提拉姆活脱脱一副西化的印度花花公子形象，而杰西瑞身着纱丽注视着他，眼神里充满了仰慕之情。

但是，他的合伙人却对他崇拜不起来，他们反对他跟杰西瑞鬼混在一起。香提拉姆自己规定，如果谁与女演员有染就必须离开公司，但是他自己却拒绝按规矩办事。至此，他与戴姆勒的关系已经彻底决裂，他们两

个人完全处于零交流的状态，会说话的菲特拉尔只好从中打圆场。即便如此，当戴姆勒和菲特拉尔合伙制作电影《圣人萨库》(*Sant Sakhu*)时，他们并没有邀请香提拉姆参与，此时他们对香提拉姆的不满已经不言而喻了。

香提拉姆没法与杰西瑞分开，于是他俩就正式结了婚。但由于维玛尔不愿接受，所以香提拉姆并没有跟她离婚。与此同时，公司合伙人逼杰西瑞离开了公司，然而却已无济于事，香提拉姆也只好随之离开了公司。当时，普拉波黑特公司的市值已经达到600万卢比，利益之争本应更加腥风血雨，但根据香提拉姆的自传作者，也就是杰西瑞生的儿子基兰（Kiran）所说，"香提拉姆同意放弃市值超过25万卢比的合伙权，他心知肚明，如果他要求得到应得的五分之一股份，公司很快就会倒闭"。

香提拉姆之后搬到了孟买生活，虽然他很讨厌巴鲁阿，也不喜欢他制作的电影，但是两个人的生活方式却走上了同一条轨道。跟巴鲁阿一样，香提拉姆的两任妻子也住的很近。杰西瑞为他又生了好几个孩子，其中就包括基兰。他们一家就住在维玛尔一家的对面，杰西瑞和孩子们住在培德路（Pedder Road）的剑桥联排屋（Cambridge Terrace），维玛尔一家就住在对街的夏巴吉社区（Shahbaug），两家人时不时还会在印度节假日和其他一些场合碰面。过了一段时间，香提拉姆甚至比巴鲁阿更甚，他离开了杰西瑞又给自己找了第三个老婆。

一开始，香提拉姆在孟买担任电影顾问委员会主席的职位，这个委员会是由英政府设立，主要为了拍摄战争的宣传电影。这份工作当时是J.B.H.瓦迪亚给他的，这个人物我们会在之后的故事中讲到。香提拉姆本身不太愿意为英国人工作，但是这份工作解决了他刚到孟买的生计问题。1942年，当甘地倡议要求英国人离开印度的时候，他就辞掉了这份工作然后成立了自己的电影公司拉杰卡马尔·卡尔曼迪尔（Rajkamal Kalmandir）公司，其中拉杰卡马尔是用他父亲的名字拉贾拉姆和母亲卡马拉的名字组合而成的，公司运作的资金来自德里一名叫作古普塔（Gupta）的金融家。

而香提拉姆,就像那个时期绝大多数的印度人民一样,希望看到印度独立。在他的很多照片里,我们可以看到他戴着甘地帽,但是他不可避免地要去与英国的审查机构周旋,因为当时,电影审查对任何鼓吹印度自由的苗头都特别敏感。1930年,他在普拉波黑特拍摄的早期电影中有一部叫作《希瓦吉》(Shivaji),这部电影讲述了16世纪马拉地领袖对抗莫卧尔最终建立马拉地帝国的故事,电影里刻画了马哈拉施特拉邦一位伟大英雄的形象,香提拉姆起初给这部电影取名为《自由之旗》(Swarajya Torna)。英国人认为,希瓦吉对抗莫卧尔王朝的战役,很大程度上暗指了由甘地发起的反抗英国的革命运动,并为运动聚集了新鲜的力量。当时,甘地已经历史性地将力量扩大至沿海,以谴责英国法律的不平等,此举在1930年夏天,促成了由甘地领导的第二次大规模的非暴力不合作运动。审查机构将这部电影的名字更改为《希瓦吉》,并且要求"淡化片中的爱国热情"。甘地号召全印度人民对深恶痛绝的社会等级制度进行改革,特别是要改变上层社会阶级无法无天的现状。在此激励之下,1935年,香提拉姆拍摄了一部电影,起初他给电影取名为《圣雄》(Mahatma)。但是这个名字,刚好是印度人民对甘地的称谓,之后电影审查也没通过,因为这部电影的主题与"一位真实的政治领袖"有关,而且审查机构不喜欢片中所反映出的"存在争议性的政治问题"。香提拉姆很不乐意对这部电影进行删减,但是电影发行商还是有所妥协地将电影改名为《神圣的灵魂》(Dharmatma)。

跟巴鲁阿一样,香提拉姆也是印度电影发展中的一位先锋人物,并且做出了很多创新性的贡献。例如,他是第一个使用轨道拍摄的导演,他还首次采用了长焦镜头拍摄特写画面。香提拉姆不喜欢巴鲁阿拍摄的《德夫达斯》,他觉得这部电影的基调过于消极,会给观众带来负面影响。香提拉姆对身边风云变幻的政治世界更感兴趣。1933年,他去了一次德国,此行的目的是请求爱克发(Agfa)公司的洗印实验室,协助制作他的彩色电影《女仆》。在那里,希特勒统治下的国家秩序与法律让他叹为观止,当时希特勒刚上台不久,香提拉姆所接触到的还是纳粹早期的统治理念。但是,更让他大开眼界的,还是德国电影界的那些大鳄,包括派伯斯特

(Pabst)、郎（Lang）、刘别谦和麦克斯·欧弗斯（Max Ophuls）。

有趣的是，还有另外两位印度电影人也深受德国的影响，他们创立了印度最伟大的电影公司，地位甚至高于新戏剧公司和普拉波黑特公司，这家公司在停拍电影很多年后，依旧对印度电影发展具有深远的指导意义，它就是孟买有声电影公司。虽然我们的内容主要讲述印度本土的发展，但是孟买有声电影公司的成功之路必须提到柏林和伦敦。

第五章
经由慕尼黑、伦敦到宝莱坞的路

1933年底,两名年轻人从伦敦来到孟买,他们带来一部在伦敦制作完成并已经上映的电影。他们不但带来了电影的英文版,还带来了未公开亮相的印地语版。这两名年轻人都是印度人,但是他们人生的大部分时间并不在印度生活。他们的计划绝大部分取决于这部印地语版的电影在孟买获得的反响。对他们两人来说,在德国和英国的漫长旅程才让他们有了今天。

戴维卡·拉尼·乔杜里(Devika Rani Chaudhury),也就是大家熟知的戴维卡·拉尼,出生于印度南部的沃泰尔(Waltair)。她出生之后,父亲乔杜里上校很快就任职马德拉斯卫生局局长。她母亲有一个伟大的叔叔拉宾德拉纳特·泰戈尔。当戴维卡·拉尼九岁的时候,她的父亲将她送往英格兰接受教育,并告诉她一定要学会照顾自己。她的父亲就像所有印度上层阶级想的那样,相信孩子从小在英国环境下成长是最好的教育方式。因为在印度的英国统治者都会把自己的孩子送回英格兰接受教育,印度的上层阶级非常希望能效仿他们。戴维卡在英国的头几年是在位于伦敦的南汉普斯德学校里度过的。

完成高中学业之后,她获得了英国皇家戏剧学院的奖学金。更让人惊讶不已的是,她通过帮英国的一家纺织公司设计佩斯利花纹,赚了一大笔钱。她写信告诉自己的父亲,自己已经可以照料好自己,不需要家里再给她寄钱。但是她对自己的职业规划依然不明确,因为伦敦看上去有太多的工作机会。这时候的她,不但已经出落得亭亭玉立,还与来自不同国度的知名人士成为了朋友,这其中就包括安娜·帕芙洛娃(Anna Pavlova),她

会跟这些朋友推心置腹地讨论自己的职业规划。她到底是应该像安娜·帕芙洛娃希望的那样当一名舞者呢？还是当歌手？又或者是像她父亲一样去从医？抑或是当一名建筑师？因为对建筑很感兴趣，她还去读了相关的课程。后来，她遇到了一个叫莱的印度电影制作人，她把询问自己朋友的那些问题又全盘抛给了他。

他的回答是，有三个领域的发展能充分提升她的重要性，无论她想从事其中任何一个，都能为印度做出贡献，这三个领域就是出版业、广播业和电影业。然后，他提供了一份工作给戴维卡，让她为自己即将在印度拍摄的下一部电影担任服装和场景顾问。两个人的友谊就此生根发芽，很快就结出了爱情之花。就在第二年电影拍摄结束之后，他们马上就在印度南部结婚了，那时候的戴维卡还未成年。

当时，莱的事业发展也遭遇了危机。他出生在孟加拉的一个大家庭里，自己家族拥有私人剧院。他不但在加尔各答大学获得了法律的学位，还在圣地尼克坦（Santiniketan）师从泰戈尔。他在校时期，甘地曾经拜访过他的学校。虽然这位年轻人对艺术情有独钟，但是他的家人计划让他去伦敦进行培训，像甘地那样成为一名内殿法律学院的律师。莱就这样满怀欣喜地去了伦敦。

在伦敦学习法律的同时，他的心还是无法离开剧院。他在一部非常成功的音乐剧《朱清周》（*Chu Chin Chow*）里扮演了一个手持长矛的小角色，然后又在一部由印度年轻作家内伦贾·帕尔（Niranjan Pal）编剧，由伦敦制作出品的话剧《女神》（*The Goddess*）里扮演了一个角色。与此同时，他还在筹划着更宏大的计划。

他想制作一个以世界宗教为题材的系列电影。其中一部以佛祖为主，另外的故事可以参考耶稣受难记。不久后，莱就前往慕尼黑开始实施他的拍摄计划。

莱本身是一个技艺高超的说客。1924年初，他说服了慕尼黑的艾美卡电影公司（Emelka Film Company）参与自己野心勃勃的拍摄计划：拍摄一部国际合作的电影，这种联合制作在印度电影历史上也是首例。莱想以

埃德温·阿诺德（Edwin Arnold）的诗歌《亚洲之光》（*The Light of Asia*）为原型，在电影里讲述一个关于佛祖的故事。艾美卡公司派一名导演、摄像师和数名助理前往印度拍摄，他们还提供所有的拍摄设备，并且由公司位于慕尼黑的洗印室来负责电影胶片的洗印和所有后期剪辑。莱这一方面负责印度所有的演职人员，还要为人员开销和其他场地费用筹集资金。艾美卡公司拥有欧洲的电影发行权，而印度投资方拥有印度本地的发行权，可以获得由艾美卡准备好的两个版本的电影拷贝去发行放映。

莱按照事先的工作计划前往印度，在这里他筹集到了一笔非常大的资金，最终用于制作的资金高达九万卢比。拍摄很快就如火如荼地开展起来，莱自己在戏中扮演佛祖，女主角由一位十三岁的英裔印度女孩西塔·德维扮演，她原名叫芮内·史密斯（Renee Smith）。这部电影的剧本出自内伦贾·帕尔之手，影片由德国导演弗朗茨·奥斯滕（Franz Osten）执导，莱负责担任制片人。这部电影在柏林、维也纳、布达佩斯、威尼斯、日内瓦和布鲁塞尔举行了盛大的首映礼，莱本人和很多世界各地的名人都亲临现场为这部独一无二的大制作捧场。这部电影席卷中欧，取得了巨大的成功，也让艾美卡公司赚得盆满钵满。这部戏在伦敦的一家音乐厅无偿为皇室连续演出了四个月之久。

这部电影在印度受到了一致好评，但是票房成绩却有些勉强，因为投资商始终认为这部电影是一部舶来之作。电影赞助商带着两个不同版本的电影拷贝走访了一座又一座城市，然后换来的却是无尽的失落，两年之后还有五万卢比的投资成本未能收回。这与莱想要借此来拍摄一系列国际大制作电影的希望完全背道而驰，于是他们只好放弃了印度投资市场。

虽然在印度吃了闭门羹，但是他们在德国却就此风生水起。《亚洲之光》（有一个原始拷贝一直保存在位于伦敦的英国电影学院里的国家电影档案馆）在欧洲的大获成功为莱带来了另外两部印度德国合拍电影。这两部电影都在印度拍摄，片中全部采用印度演员，主演依旧是莱和西塔·德维，剧本也由内伦贾·帕尔创作，影片继续由弗朗茨·奥斯滕担任导演，莱担任制片。不同之处在于，这次他们的投资方来自德国。

第一部作品是1926年由艾美卡公司出品的《希拉兹》(Shiraz)，这部电影讲述了泰姬陵的设计师的故事。第二部电影名叫《掷骰子》(A Throw of Dice)，出品公司是德国全球电影有限公司(Universum Film Aktiengesellschaft)，简称乌发公司(Ufa)。这是一家由政府资助补贴的大型电影制作机构，在新巴伯斯贝格(Neubabelsberg)拥有数个摄影棚。戴维卡·拉尼就出现在了这部电影里。

当《掷骰子》拍摄结束后，莱和自己的妻子立马动身，前往德国的新巴伯斯贝格进行后期制作。在这里，乌发公司为他们敞开了电影世界的大门。在后期制作期间，戴维卡在埃里希·波默(Erich Pommer)手下当起了实习生。她还得到过来自弗里茨·郎(Fritz Lang)的建议，观摩过《蓝色天使》(The Blue Angel)的拍摄，她还帮玛琳·黛德丽(Marlene Dietrich)拿过化妆盘，同伟大的导演派伯斯特一同参与集中研讨。派伯斯特在这种训练中会让实习生站到镜头前面，在开始拍摄之后，问一系列只能用"是"或者"不是"来回答的问题。然后派伯斯特会对拍摄的细节进行点评。他会说"那条千万别用"，"看你的嘴这样多难看？记住了，下次别这样"。

乌发公司的培养和训练创造了无限美好的愿景，然而好景不长，有声片诞生了，而且德国的经济和政治形势随之也发生了很多变化。突然有一天，乌发公司就宣布了公司解散。有声片的出现迫使乌发公司需要进行彻底重组。公司与印度的联合制作看起来已经行不通了，于是莱的德国电影生涯就此画上了句号。没过多久，乌发公司公司就被控制在了纳粹手中，郎和其他一些导演都因为种族净化被赶出了公司，波默和派伯斯特被驱逐出境。与此同时，曾经与乌发公司较量过的慕尼黑艾美卡公司沦落成了经济大衰退的受害者。

虽然对希曼苏来说，德国之门就此关闭，但是英国依旧对他张开着怀抱。因为《希拉兹》和《掷骰子》这两部作品在英国投资市场受到了相当好的评价，这让莱又开始信心大增。虽然在英国存在一些批判的声音，有的人觉得他的电影"超级无趣"，但是大多数评价还是"很吸引人"。一位

英国的发行商担保在《希拉兹》的英国发行权上给德国投资人7 500英镑，另外一个发行商在《掷骰子》的发行上给乌发公司许诺了更优待的条件。莱发现，英国投资方已经准备好为他的冒险之旅承担所有风险，他马上物尽其用，开启了一部全新的国际大制作。

这一部英印联合制作采用了英国资金和技术支持（由英国人弗里尔·亨特，J.L.Freer Hunt执导），为电影《命运》(*Karma*)揭开了序幕，由戴维卡·拉尼和莱联手出演。

这部电影象征着戴维卡作为女主角的冉冉升起，也意味着西塔·德维与莱的合作就此结束，因为她并没有参演这部《命运》。她在莱制作的三部电影里取得的成功奠定了她在马丹影业的明星地位。但是，当有声电影开始到来之后，她还未红遍整个印度，就逐渐消失在了公众的视线里。

1930年，莱一家人为了外景拍摄和深入学习印地语，回印度待了好几个月。然后他们又回到伦敦的斯托尔片场（Stoll Studio）完成了内景拍摄，包括歌曲的录制。每一次拍摄都会直接完成两组镜头：一组为英语对白，一组为印地语对白。由于拍摄预算有限，所以一般都限定用单次拍摄完成两组镜头，但是歌曲部分除外。

这部电影历经两年多才制作完成，讲述了一个反映现代社会的故事。在电影里一位年轻貌美的公主（由戴维卡·拉尼饰演）想要得到"发展"，尽管在影片中并未详尽诠释"发展"的含义，她爱上了邻邦一位同样想寻求"发展"的王子（由莱饰演），但是他的王公父亲对此却持反对意见。按照印度社会的传统规则，这位公主与王子成婚之后生活在她公婆家的权势之下，这部电影的矛盾冲突就此而生。这部电影于1933年5月在伦敦正式首映。

评论界对这部电影的故事存在一些保留性的想法，比如有少数人认为这个故事太过天真，但是戴维卡赢得了所有人的青睐。评论界对她美貌的称赞滔滔不绝，《伊娃》(*Eva*)说她是"光芒四射的女神"，"戴维卡·拉尼柔情似水的大眼睛传递出了所有的情感"。

1933年5月11日，《新闻纪事》(*The News Chronicle*)宣称"她的出

现让大众电影明星黯然失色。她的举手投足全是戏,她就是优雅的化身"。四天之后,也就是1933年5月15日,《明星》(*The Star*)报道说"她的英文完美无瑕"。福克斯电影公司想要戴维卡·拉尼出演一部有关巴厘岛的电影,一位德国制片人想让她出演一部耍蛇人的电影。但是,莱却无心成为游荡在欧洲的印度人,他心系国家并告诉戴维卡:"我们可以从这些人身上学到东西,但是我们要在自己的国家学以致用。"

这对夫妇深知他们的电影未来在印度本土。随着有声时代的到来,电影变得越来越有意思。莱如今把所有赌注全压在了印地语版的《命运》上,这部电影1934年1月27日在孟买举行了首映式。电影取得的热烈反响为莱打开了印度的大门,印度投资者对他都投向了赞赏的眼光,有些人甚至立马就掏出了支票本。

就在那一年,孟买有声电影公司以一家股份有限公司的形式正式成立,法定股本达到了250万卢比,约为19.2万英镑,在那个年代,这个数字对印度来说是一笔巨额的资金。莱在为摄影棚选址的时候非常有远见,那时候孟买电影业主要集中在孟买南部,但是他却选择了位于孟买偏远郊区的马拉德(Malad),那个地方可以说是荒无人烟。他似乎对城市的发展方向和未来电影工厂的选址早就心中有数,而接下来的几十年里,事实证明了他的选择是正确的。他把摄影棚建在了一个名叫F.E.丁肖(F.E.Dinshaw)的帕西有钱人的夏宫里,还吸引了一些孟买最杰出的商界精英加入他的董事会,这些商人全都拥有帝王加冕的爵士身份。其中包括:奇曼拉尔·赛塔尔瓦德(Chimanlal Setalvad)爵士、楚尼拉尔·梅塔(Chunilal Mehta)爵士、理查德·坦普尔(Richard Temple)爵士、费罗兹·塞斯纳(Pheroze Sethna)爵士、索哈拉布吉·珀柯汉纳瓦拉(Sohrabji Pockhanawala)爵士和柯瓦基·杰汗吉尔(Cowaji Jehangir)爵士。这三位帕西爵士和两位古吉拉特爵士身为孟买前任政要的儿子,反映了当时社会的经济形势和寺庙以及独居一方的英国势力群体的社会权势。

莱用自己的三寸不烂之舌说服了大家,建立了空前庞大的团队,特别是其中有一个人物塞斯纳,他是当时孟买商界和全国政坛的领军人物。身

为印度工业巨头塔塔集团的负责人，他还担任太阳保险公司的董事长一职。他一直以来都是英国人进军印度电影业的首要选择。就在他加入莱的董事会之前，他成为一个新成立的电影公司印度电影协会（Motion Picture Society of India）的首任老板。在宝莱坞的历史上，鲜有如此耀眼的一群导演青睐一家电影公司，这是历史上头一回，也一直是个例外。莱在正确的时间来到了孟买，当时的孟买还是一个处于殖民状态的沉睡小镇，想要发展起来还有很长一段路要走。然而，30年代，孟买开始进入了大发展时期，这座拥有七座岛屿的城市自然而然地联合在一起。那时，这座城市的象征地标海滨大道在孟买南部建成，拥有悠久历史的板球场布雷伯尔尼体育场（Brabourne Stadium）也破土而出。孟买当时还未成为印度的商业中心，加尔各答依旧处于领先地位，但是孟买已经蓄势待发，准备一局扳倒自己的历史对手。

莱对自己的公司经营非常尽心尽力，最先进的设备采购都要亲自把关。1935年，一系列的印地语电影在孟买有声电影公司陆续诞生。莱开始意识到自己需要一些国外的技术支持，于是把目光投向了德国和英国。《亚洲之光》《希拉兹》和《掷骰子》三部电影的导演弗朗茨·奥斯滕加入了他的团队，摄影师同样也是德国人，卡尔·乔瑟夫·维尔胜（Carl Josef Wirsching），场景设计师卡尔·冯·施普雷蒂（Carl von Spreti），录音师莱恩·哈特利（Len Hartley）是英国人，还有技术工程师佐勒（Zolle）也加入进来。莱感觉到，外国血液的注入对教育和指导他其他那些超过四百人的团队很有必要，这个团队包括艺术家、技术人员、助理还有其他一些人，全部由印度本地人组成。就像新戏剧公司和普拉波黑特公司一样，这家公司成为一家自给自足的大型制作机构。

莱当时迫切的需求国际联合制作，这种想法在当时已经非常超前。因为，在接下来的好几年里，大多数电影公司的导演因为声音处理上的难度，还是主要将目光放在国内，孟买有声电影公司却敢为人先，在接下来的几十年里，联合制作的理念虽然极具挑战性，却成为了必然产物。在印度，所有像这样的试水都以莱独具开拓性的成就作为标杆。

回想起与德国波默团队相处的那段火花迸发的快乐时光，莱和戴维卡·拉尼很快就开展了一个培训项目。每一年，莱都会从很多工作候选人中进行面试筛选，其中很多人都来自印度的高校。就在短短的几年里，这一批孟买有声电影公司的年轻工作人员都逐渐成为宝莱坞的传奇人物。

其中最杰出的就是阿索科·库玛尔（Ashok Kumar），他在很多方面都远远优秀于其他人。他被发掘并打造成明星的历程体现出了莱当时的工作风格，也反映出当时印度打造电影明星的方式。应该没有比阿索科·库玛尔更勉强的电影明星了。因为实际情况是，他第一次有机会亮相的时候，导演认为他压根不会演戏，而且他读的是律师相关的专业，自己想成为一名电影导演。

阿索科·库玛尔·甘谷立是一名孟加拉婆罗门，他说自己家族并非真正的婆罗门。传闻，他的曾祖父是强盗拉格户纳，为了躲避英国警察追捕，想要寻找庇护，于是以难民的身份来到一座寺庙，假扮成婆罗门的样子。警察以为他是寺庙里的教士于是就放了他一马。后来这位被叫作拉格（Rogho）的强盗为了感谢神灵让他得以逃脱，决定放弃强盗身份，成为婆罗门的一名教士。阿索科·库玛尔就这样成为了传承的婆罗门，尽管他一直声称自己的身份并不真实，而且阿索科·库玛尔也并不是生活在孟加拉地区的孟加拉人，而是孟加拉本地人称之为普罗巴施的孟加拉人，也就是所谓的海外孟加拉人。

阿索科出生在比哈尔（Bihar）邦的帕戈尔布尔（Bhagalpur），父亲是一名律师。他本来也是要成为一名律师的，但是在被送去加尔各答读书之后，他对电影产生了浓厚的兴趣，并且一心想当电影导演。他非常渴望能去乌发公司学习电影导演，在听说了莱和乌发公司的关系之后，他决定去求助于自己的姐夫，也就是当时已经在孟买有声电影公司工作的萨沙德哈尔·穆克吉（Sasadhar Mukerjee）。阿索科问，他能否把自己介绍给莱，因为他觉得这样可以帮他进入乌发公司。阿索科·库玛尔没敢告诉父母自己要去从事电影相关的工作，因为对于养尊处优的中产阶级家庭出身的孩子

们,家长会警告他们远离这个危险的行当。他偷偷地用本应用来参加法学院考试的35卢比,买了一张票去孟买找萨沙德哈尔,于1934年的1月28日清晨来到了这座城市。

但是他与孟买有声电影公司的首次面谈不甚理想。希曼苏让弗朗茨·奥斯滕来考察下阿索科·库玛尔的水平,而德国人对这位新招纳的制作人印象平平。他们之间的对话是这样的:

"甘谷立先生,你有舞台表演经验吗?"
"没有,先生。"(他其实有过,但只是儿时参与过业余的戏剧表演)
"那你会唱歌吗?"
"会,奥斯滕先生。我会唱歌。"
之后阿索科演唱了一首经典的祈祷歌,一首非常虔诚的印地语歌曲。奥斯滕一言不发就让他去试了下镜。
最后他告诉莱:"不行,莱先生。这个人不行。"然后他转向阿索科·库玛尔对他说:"你的下巴太方了,而且你看起来太嫩,阴柔气也太重。"

奥斯滕给他的建议是,回加尔各答继续学习法律,然而莱却有不一样的看法。他非常希望能招纳受过教育的人才,这也是他和戴维卡在创建孟买有声电影公司之初就确定的方向。其中萨沙德哈尔就是一个典型例子。这位来自阿拉哈巴德的孟加拉富家子弟拥有物理学硕士学位,师从印度伟大的科学家梅格纳德·萨哈(Meghnad Saha)博士,博士坚信,萨沙德哈尔作为物理学家前途将一片光明。莱告诉阿索科让他放宽心,如果他想成为一名电影导演,这点困难算不上什么。于是他聘用了阿索科,让他先从技术实习生做起。他的第一份工作是当摄影助手,每个月的薪水是150卢比,只能勉强维持生计。阿索科的父亲一直梦想着儿子能当上印度的大法官,面对现在的情况他心急如焚,他的母亲担忧起儿子是否还能娶到尊贵家庭的女儿为妻。八个月后,阿索科·库玛尔的生活因戴维卡·拉尼的一

段悲惨的婚外情而发生了改变,继而被世人称为"常青树英雄"的印度第一位日间场银幕偶像,就此诞生了。

希曼苏·莱当时正在拍摄电影《生命之舟》(Jeevan Naiya),戴维卡依旧在片中出演女一号的角色。戴维卡却在拍摄期间移情别恋,决定与男一号纳杰穆尔·侯赛因(Najmul Hussein)私奔到加尔各答。希曼苏通过萨沙德哈尔的不懈努力最终挽回了自己的妻子。根据乌尔都语作家萨达特·哈桑·曼托(Saadat Hasan Manto)的回忆,当时萨沙德哈尔十分同情希曼苏,自己决定出面去说服戴维卡回来。纳杰穆尔之后一直待在加尔各答,并加入了新戏剧公司,他的故事就到此为止。但是他的离开让希曼苏开始担忧男一号的问题,之后他突然想起了那位面容姣好让他为之一动的年轻人,就是那位立志当导演,但奥斯滕认为他连演员都当不了的年轻人。

有一天,希曼苏去了阿索科工作的实验室,他让当时大吃一惊的阿索科走几步看看。观察了几分钟之后,希曼苏告诉奥斯滕,他可以成为《生命之舟》的男主角。

阿索科对自己要当演员这件事感到非常震惊。当时他听说父母正要给自己物色新娘,所以直接告诉希曼苏自己没法演戏,因为当演员会损害到自己的婚姻名誉。"先生,只有下等人才会去当演员"。希曼苏对他的回答感到非常不悦。"你知道,我的妻子也是一名演员,那是不是意味着她也是下等人呢?"一直到拍摄开始前,他还在不停地提出反对意见。在开拍前一天,他把自己的头发剃得非常短,只好戴假发出镜。直到开拍前一刻,他还在恳求希曼苏,"先生,请千万别让我去拥抱任何一位女主角或者女孩子。我做不到这一点"。因为很多年以前,他曾经在加尔各答的舞台上看到过这样的拥抱场景,当时的场景让他尴尬不已,这段记忆一直在他脑中挥散不去。刚一开拍,他又发现身为录音工程师的萨沙德哈尔要在现场帮他调麦,他告诉希曼苏自己没法在亲姐夫面前演戏。希曼苏向他保证萨沙德哈尔会待在工作间里,不会在现场出现。

第一天的拍摄过程简直惨不忍睹。这部爱情题材的电影里,有一个镜

头是阿索科要将一条金项链戴在戴维卡的脖子上。但是阿索科非常害怕碰到她，所以在拍摄中他手足无措，把项链缠到了戴维卡的头发上，还把项链弄断了。戴维卡用孟加拉语试着安抚他，但是阿索科却更加紧张了，只想往厕所跑。

在另外一场戏中，他需要跳过窗户去阻止一个流氓调戏戴维卡。奥斯滕告诉他数到十就跳下去。结果阿索科没记住提前跳了下去，砸到了戴维卡和扮演流氓的那名演员身上，那名演员的腿还因此骨折了。

奥斯滕对他的表现感到失望透顶，他坚信阿索科绝对当不了演员。然而希曼苏却对这次意外轻描淡写，他对阿索科说："所以你把流氓的腿都弄断咯。"然后还是坚信他可以演戏。在第一天糟糕的拍摄中，他还在不经意间受到了奥斯滕的启发，给阿索科·库玛尔取了一个艺名。奥斯滕一直念不准印度名字，所以在第一天拍摄中他一直把阿索科叫作"库玛尔先生"。因此希曼苏说道："你帮我给我们的新英雄阿索科·库玛尔·甘谷立起了一个新名字。把甘谷立的家族姓氏拿掉，这样他就能成为一名无种姓英雄，受到各族人民和各个阶级人民的喜爱。他就叫阿索科·库玛尔吧。"这是一个特别讨巧的决定。因为库玛尔在印度是一个特别常见的中间名（印地语的意思是年轻的王子），不久之后，各种进入印度电影圈的新秀都纷纷去掉了自己的家族姓氏，直接用库玛尔当姓，以便拉近印度社会各个阶级之间的距离。

《生命之舟》这部电影非常成功，但是阿索科·库玛尔对自己的表演感到特别难为情，所以连首映式都不想参加。希曼苏送给了他一套西装，并说服他参加了首映式。首映式结束的时候，瓜里尔（Gwalior）的王公召见了他，王公当时就在首映式现场，他对这部电影赞不绝口。这位演员与印度最举足轻重的皇室贵族就此结下了友谊。观众的热烈反响让阿索科心安了不少，但是他依然对是否要继续演戏举棋不定。他的父亲此时决意把儿子从电影圈解救出来，所以给他找了一份税务稽查员的工作，薪水比孟买有声电影公司开得要高。阿索科·库玛尔那时已经有了充足的理由离开大银幕。奥斯滕一直对他不屑一顾，影评人把他称为"巧克力英雄"。

一位对他了解甚多的影评人萨达特·哈桑·曼托在回忆录里写道:"我看过一些阿索科出演的电影,论演技,戴维卡·拉尼简直甩他几条街。"

尽管如此,电影还是慢慢地改变了阿索科·库玛尔。没过多久,他就放弃了税务稽查员的工作,签下了另外一部电影《无法触碰的女孩》(Achhut Kanya),在片中他继续出演男一号的角色,与戴维卡演对手戏。1955年,在与邦尼·鲁本(Bunny Reuben)的对话中,他说他希望自己成为一名税务稽查员。他说能把各路大明星都叫到他办公的小隔间里,因为没交税对他们大喊大叫得多开心啊。当然这也只是一句玩笑话,因为他从未后悔踏入电影圈,而且《无法触碰的女孩》这部电影,无论是对孟买有声电影公司还是阿索科本人来说,都是一部经典之作。

马德拉斯出版的一份受人尊敬却极其保守的报纸《印度教徒报》(The Hindu)开始设立每周专栏,专门讨论电影、新闻和相关评论。这个专栏本身也象征了电影这个新媒体势力的不断崛起,在专栏里是这样概括这部电影的:

> 她(指戴维卡)是一名社会最底层的女子,却爱上了由阿索科·库玛尔扮演的婆罗门年轻人。种姓隔阂和宗教偏执让两个人无法在一起,男孩被逼无奈,只好娶了自己根本不爱的女孩为妻,这个底层女子嫁给了门当户对的人。因为害怕面对感情,他俩只好明智地选择互不相见,直到命运安排他们在一次村子里的集会上再次相遇。女孩的丈夫却误会了这次相遇,嫉妒之心让他火冒三丈,再加上乡亲们的煽风点火,贱民丈夫与这位婆罗门年轻人在铁路的岔道口相遇,两个人四目相对,眼神里充满了火药味。这时候一辆火车呼啸而来,女主角为了拼命分开两个好斗的男人冲了上去,结果丢掉了自己的性命。就这样,女主角在宗教偏执的祭坛边牺牲了自己。

阿索科·库玛尔对自己的表演丝毫不满意。在一场戏里戴维卡告诉他,因为她的贱民身份他们不可能结婚。戏中要求阿索科表现得非常

痛苦，紧握双手并失声大哭。"噢，上帝！为什么不能让我成为一名贱民呢？"

拍摄结束之后，奥斯滕走过来对他说："库玛尔先生，你的双手握得太紧了，看上去像要被捏碎了一样。"

奥斯滕非常直白地说，他表演的好坏并不要紧，但是一定要尽全力以赴，这样故事的发展就会带动整部电影。《无法触碰的女孩》就是一个典型的例子。那个时期，无论是法律规定还是传统先例，都不允许跨种姓婚姻，并且坚决支持流放本土的贱民。但是印度的政治家们和国大党的领导人们，都号召要结束这场印度教由来已久的可怕灾难，甘地也站出来公开谴责贱民制犹如人类的"一场瘟疫"。像尼赫鲁一些其他的领导人，警觉地认为光独立还远远不够，印度社会需要从内部发起改革。在这样的社会背景下，这部电影适时而生，出现得恰到好处。这说明了印度电影是有良知的，它不只是有单纯的剧情，现成的讽刺剧和对毁灭的狂热向往。印度的电影人就如同西方电影界的同行一样，并没有因为在电影中含沙射影，抑或是明目张胆地抨击印度社会准则而向后退缩。

这部电影的成功还归功于戴维卡·拉尼的精彩表演，有很多影评人甚至拿她的表演和嘉宝（Garbo）相媲美。《印度教徒报》评论这部电影"绝对是可以载入史册的戴维卡·拉尼的最佳电影"。

印度人民对这部电影里的歌曲也非常喜爱。当时电影歌曲幕后配唱的时代还未到来，所以戴维卡和阿索科都在剧中亲自演唱。他们的对唱歌曲《我是一只飞舞在林间歌唱的小鸟》（*Mein bun ki chirya, bun bun boloun re*）成为了当时的热门金曲（一直都是经典之作）。当这部电影已经成为过去式，这首歌曲还在印度人民中广为传唱。而人们不知道的是，当时这部电影的音乐总监萨拉斯瓦提·德维（Saraswati Devi）在录制这首歌曲的时候困难重重，为了让两位主演能合上拍差点崩溃了，之后真相才为大众得知。

希曼苏非常渴望政治家也关注这部电影，虽然希曼苏盛情邀请过甘地，但是甘地却对电影丝毫不感兴趣，这只是他不太习惯的西方媒介中的

一种。但是贾瓦哈拉尔·尼赫鲁，他的女儿英迪拉，还有著名诗人、国会政治领导萨若吉尼·奈杜（Sarojini Naidu），都前往孟买有声电影公司进行了专场观影。萨若吉尼看的过程中睡着了，醒过来的时候刚好听到阿索科·库玛尔的演唱。他惊呼道："这个男孩是谁？他唱得太好听了。"阿索科当时就坐在他的旁边，他笑容满面地说道："银幕上的正是本人。"尼赫鲁不但打起了精神，而且特别喜欢这部电影，以至于之后每次他见到阿索科·库玛尔都会跟他打招呼。奥斯滕还成功地把这部电影带去柏林，给纳粹宣传部长乔瑟夫·戈培尔（Josef Goebbel）观看，尽管当时纳粹电影里宣扬的世界大爱与种姓隔阂互相冲突。

这部电影的大获成功意味着印度电影完全可以同好莱坞电影相媲美，至少在印度观众的眼里是如此。阿索科·库玛尔却深知自己在表演方面的不足，所以在希曼苏的建议下，他开始观看好莱坞电影，并从中学习如何控制声音、手势和姿态。其中他对自己手的控制非常担心，他一直很纳闷说话的时候手应该如何处理，是一动不动，还是跟随情感变化。对此，他深入研究了好莱坞男演员们，并找到了适合他的模式。

希曼苏刚开始建议他去学习罗纳德·科尔曼（Ronald Coleman），很快阿索科就转而去研究斯宾塞·屈塞（Spencer Tracy）、莱斯利·霍华德（Leslie Howard）和查尔斯·劳顿（Charles Laughton）的电影。但是后来，他承认自己最好的导师其实是他的姐夫萨沙德哈尔，因为萨沙德哈尔一直督促他多去思考自身所处的表演环境，研究对话内容并演变为自己的风格，从而表达出情绪和感情。

至此，孟买有声电影公司每年可以稳定发行大约三部电影，虽然其中有几年成绩平平，比如1938年只拍摄了两部。如果说像《无法触碰的女孩》此类型的电影是独具开创性的社会题材电影，孟买有声电影公司也曾经针对印度民众的主要口味拍摄过神话题材，虽然可能因为公司的财务下滑问题，一共只拍摄过一部此类型的作品。这部神话题材的作品就是于1937年制作完成的印地语电影《萨维翠》，依然由戴维卡·拉尼和阿索科·库玛尔担任主演。

这个来自《摩诃婆罗多》的故事曾经被五次搬上大银幕，制作成了四种语言的有声电影，但是孟买有声电影公司拍摄的版本，因为独具匠心而大受赞赏。这个故事的主角是萨维翠，她的父亲是马神（Ashwapati）国王，在此统治已达数千年历史。萨维翠嫁给了一个命中逃不过一死的男人，但是她十分爱自己的丈夫，通过她的虔诚孝行、赎罪和不断奉献，她从阎罗王（Yama）手里挽回了丈夫的生命。这个故事与俄耳甫斯（Orpheus）的故事有异曲同工之妙，不同的是影片中的故事以喜剧收场。

然而，孟买有声电影公司却未能迎来皆大欢喜的结局。随着战争的来临，战乱的乌云紧紧笼罩着公司的发展。1939年，公司在各方面都到了该知足收场的时候，在制作了几部不痛不痒的作品之后，公司又发掘了一个女星利拉·屈尼斯（Leela Chitnis），她与阿索科·库玛尔在电影《手镯》（Kangan）里演对手戏。这部电影的大热让公司重新尝到了赚钱的滋味。阿索科和利拉在表演中暗自较劲，使他们在银幕上非常来电。这部电影是利拉的处女作，她当时下定决心一定不能被这位银幕偶像盖过风头。"我曾经对我自己说过"，她在之后出版的自传《在银色的世界里》（*Chanderi Duniyet*）里谈道："他一定不能超过我……而且他对我也是这么想，所以我俩在暗自较着劲。"

对于阿索科·库玛尔的表演，屈尼斯并未给予太多赞赏。她承认这位男演员长相俊美，而且嗓音比他的表演更具有诱惑力。"对于一名演员来说，他的个性并不吸引人，而且他的眼神也毫无生机"。恰恰相反的是，阿索科却被利拉那双会说话的眼睛深深感染，决定在自己的表演中学以致用。印度首位银幕偶像开始在表演中提升自己了。

《手镯》是奥斯滕执导的最后一部作品，在战争临近之时，他甚至未能完成电影的制作。当内维尔·张伯伦（Neville Chamberlain）宣布英国正式与德国开战的时候，德里总督林利思戈在未征求任何印度人意见的情况下，擅自宣布印度也进入战争状态。此事很快就影响到了在孟买有声电影公司工作的德国人，奥斯滕、维尔胜还有其他人都被关押扣留，电影《手镯》的制作只好由奥斯滕的两名助理N.R.阿查理雅（N.R.Acharya）和

纳杰姆·纳克维（Najam Naqvi）负责完成。印度电影的西方风潮时代就此走向了终点，葛勒嘎对此提出了前瞻性的观点，他指出，战后奥斯滕和维尔胜留在印度生活，并且长眠于此，尽管他们为印度电影带来了很多技术上的专业指导，但当时的电影"缺乏可以映射印度民众日常生活的无形精神和理念"。

奥斯滕执导的14部电影全部由同一个制作团队完成，所以对他们来说这些就是周而复始重复的工作。战争爆发之后八个月，希特勒下令发起了闪电战，希曼苏就在那时与世长辞。1940年5月他由于精神崩溃去世，年仅四十八岁。如果说帕尔奇是印度电影之父，那莱的功劳，不仅仅是有能力让才华横溢的艺术家都相聚在同一屋檐下，还让孟买超越其他中心特别是加尔各答，成为印度电影的大本营。

在阿索科·库玛尔令人担忧的第一天拍摄中，为了安抚这位新晋明星，莱专门从自己的午餐盒里拿出一份特别为他准备的午餐，送到了阿索科的房间。午餐包括一份鸡汤、烤鸡还有布丁和甜品。这对莱认为在自己电影中至关重要的人来说，算是一份特殊待遇。但是在日常生活中，特别是与当时国家的处境截然不同，莱将自己电影中所宣扬的社会平等理念落到了实处。公司的所有员工，无论种姓差异，都在食堂一起就餐，这在20世纪30年代来说是一个巨大的动作。甚至有人说，连最红的明星偶尔都会帮忙扫地。莱一直对甘地当年走访圣地尼克坦的记忆念念不忘，所以坚持要这么做。

这只是一种象征，抑或是有着更深远的影响？很多历史学家和社会学家都试图对此进行评论。在一次电影业第25周年庆典上，P.R.拉玛钱德拉·劳（P.R.Ramachandra Rao）回顾了印度电影一路所取得的成就，其中孟买有声电影公司的成绩给他留下了深刻的印象。他觉得印度电影在这方面做出了巨大的贡献。"它在印度民众平静满足的心中泛起涟漪，让年轻人的心中充满新的向往，在全国人民的生活中形成了一股强大的力量"。

全世界很少会有地区把引起社会满足感的成就归功于电影行业，但是电影确实以丰富多彩的形式改变了印度人的生活态度。孟买有声电影公司

在其中扮演了重要的角色,很多年以后,事实对这个公司的地位给予了肯定。印度独立政府给戴维卡·拉尼授予了莲花士勋章(Padma Shri)的头衔,这个头衔是独立印度为了表彰人民而设立的。1958年5月14日出版的《电影观众》(*Filmfare*)杂志,在回顾20世纪30年代和孟买有声电影公司的早期岁月时声称:"孟买有声电影公司自然而然地成为了全新价值观的代表。"

莱去世之后,孟买有声电影公司还在继续运转,然而,从很多方面来说,公司的辉煌时期已随着创始人的逝去而就此结束。

第六章
电影造就一个国家

1939年,就在莱去世前几个月,印度电影迎来了发展的第二十五年。盛大隆重的银禧庆典在孟买举办,现场发放了各种纪念手册,并召开了印度电影大会。会议由S.萨提亚穆西(S.Satyamurthy)组织进行,这个人物起到了举足轻重的作用,表明国会中至少有部分人对电影颇有兴趣。显而易见,甘地不在列,但是S.萨提亚穆西是党派中的重要角色,而且该党派刚好在权势中占有一席之地。如果说国家的独立解放尚未实现,但是,英国政府在1935年法案中,允许印度在有限区域自治的情况下,掌管各省政府部长办公室的权力。通过多次交涉和圆桌会议,1935年法案成为自1930年以来,由甘地领导的非暴力不合作运动的最终产物。实际上,孟买政府开始由国会负责管理。如果说,实权还掌握在英国对各省的执政当中,但印度本土的政府力量已不可小觑。

电影大会的举办昭示着电影本身虽然仍存在很多根深蒂固的问题,但是电影这股重要社会力量的到来,正推动着社会变革的步伐。会议主席昌杜拉尔·沙阿在开场发言中绕过取得的成绩,重点强调了当前存在的问题。他在发言中感叹资金匮乏,银行和其他机构对电影的投资力度不足,还有行业内部存在的纷争。

沙阿的剖析合情合理,而且这些问题确实都难以解决,但是他在一帮政治人物面前,从某种意义来说,表明了自己过于悲观的观点。他弱化了行业取得的成就,特别是孟买的成绩。而事实上,孟买的发展实力远超其他城市,这种实力帮助莱让孟买有声电影公司脱颖而出,而这种实力,在莱选择孟买作为电影大本营之前就已凸显出来。回溯到1927年,

那时候莱还身在伦敦。政府一宣布建立电影审查制度，孟买电影和戏剧行业协会（Bombay Cinema and Theatre Trade Association）就火速联合统一成立。印度电影协会随后在1932年成立，印度电影协会（The Indian Motion Picture Association of India）在1939年成立。孟买此次举动为加尔各答和其他中心敲响了警钟，但是他们没办法联手出招。以孟买为根基的这些组织机构代表了整个电影行业跟政府进行对话。这些组织机构的存在也意味着孟买成为了电影行业的数据聚集地，而且孟买有能力去书写印度电影的发展方向。组织机构的很多成员在30年代贡献了很多出版物，为接下来众多电影片场角色的呈现奠定了基础。例如Y.A.法匝尔卜霍伊（Y.A.Fazalbhoy）在1939年出版了《印度电影综述》（*The Indian Film: A Review*），这本书由B.V.达哈尔拉普（B.V.Dharap）整理校对，还有其他一些纪念书籍。

在这段时期，沙阿一直在马不停蹄地拍摄电影。有声电影时代来临的时候，他旗下的电影公司更名为兰吉特影音（Ranjit Movietones）。与孟买有声电影公司每年3部电影的产量不同，他的公司每年可以制作12部电影作品。在电影盛产时期，兰吉特的电影出品量超过了他在印度西部的两大对手孟买有声电影公司和普拉波黑特的电影出品量之和。到1940年，孟买有声电影公司在6年里共拍摄了18部电影，普拉波黑特是31部，而兰吉特共有66部电影问世。到1963年兰吉特最终关门歇业时，这家公司共拍摄了150多部电影。然而，印度电影圈流传的普遍说法是，这些电影的所有母带，都在公司地下室和实验室的两场大火中被烧毁了。

兰吉特影音公司设备精良，拥有4个有声舞台，还建有自己的实验室，公司规模达到600人。到30年代后期，兰吉特被称为"电影工厂"，这座工厂出品了大量的恐怖片、歌舞片还有喜剧片。尽管如此，沙阿一直都致力于探索新事物。他于1939年拍摄的作品《无法触碰》（*Achhut*）给予了贱民全新的诠释。这部戏不同于《无法触碰的女孩》，它并非讲述在婆罗门和其他高等种姓将低等种姓视之为污物的背景下发生的爱情故事。作为这部电影的编剧和导演，沙阿大胆突破，片中讲述了贱

民为摆脱这种"印度教地狱"转信基督教,并将自己的女儿(由果哈尔扮演)送到富人家去养育的故事,然而女儿很快就发现自己又回到了贱民的漩涡当中。这部电影的主要冲突就来自主角在这种处境下的举动。

沙阿旗下也拥有其他一些导演,例如阿卜杜勒·拉希德·卡达尔(Abdul Rashid Kardar),他在1939年执导了《刺激》(*Thokar*)。在1940年执导了《疯狂》(*Pagal*),普利特维拉在该片中饰演的一位医生,结果却在本应自己管理的疯人院里度过了余生。这两部电影,被视为这位知名导演最优秀的作品。还有基达·夏尔马,南德拉尔·贾斯瓦塔尔(Nandlal Jaswantal)和贾扬·德赛(Jayant Desai),这几位导演也为沙阿拍摄了许多重要的作品,其中贾扬·德赛在1939年执导了好评如潮的电影《诗圣杜尔西达斯》(*Sant Tulsidas*)。

沙阿并不是孟买有声电影公司在孟买地区唯一的竞争对手。莱在马拉德地区起步之前四年,奇曼拉尔·B.德赛(Chimanlal B.Desai)和阿姆巴拉尔·帕特尔(Ambalal Patel)博士就在阿达希尔·伊拉尼的帮助下,合伙创建了萨加电影公司(Sagar)。他们不但吸纳了1923年曾经在加尔各答在马丹影业入行做演员的艾尔萨·米尔扎(Erza Mirza),还在卡尔·拉姆勒(Carl Laemmle)的环球影业的好莱坞剪辑室获得了一席之地。萨加公司在1932年拍摄了电影《查丽娜》(*Zarina*),主角是一个受好莱坞文化影响的吉普赛女孩。这部电影被批判为"西方移植品",但是电影里还是展示出了一些精良的艺术手法和大量技术运用的价值。

萨加公司的活跃程度并不亚于兰吉特。在1931年到1940年之间,萨加尔只比兰吉特少拍了一部电影。这一切也说明,如果说孟买有声电影公司、新戏剧和普拉波黑特是有声电影时代初期的先驱和弄潮儿,其他这些大同小异但也走向成功的电影公司,也为这一时期印度电影风格的定位贡献了一份力量。当然,很多地区都拥有同样的成功案例,这也反映了当时印度这个国家更像一个洲的历史现状。

1938年出版的《印度电影年鉴》(*Indian Cinematograh Year Book*)里

按地区为电影公司的数量统计列了个清单,清晰明了地反映了当时的情况:

班加罗尔	2家
戈尔哈布尔	6家
普纳	4家
贝茨瓦达	2家
贡伯戈讷姆	1家
拉贾蒙德里	2家
孟买	34家
拉合尔	4家
塞勒姆	6家
加尔各答	19家
勒克瑙	1家
坦焦尔	1家
哥印拜陀	8家
马德拉斯	36家
特里奇诺波利	2家
达尔瓦	1家
马杜赖	7家
蒂鲁巴	2家
埃罗德	2家
内洛尔	1家
维萨卡帕特南	1家

印度沿海地区的遥遥领先并不足为奇。英国占领印度意味着加尔各答、孟买和马德拉斯这些由英国一手创建起来的小镇,或是像孟买这种受到葡萄牙人的馈赠然后开始发展壮大的城市,占据着印度北部和中部具有

历史地位的地区，这些地方几个世纪以来都是印度文化和文明的发源地。

尽管如此，英国的占领也让印度陷入了困境。三大中心城市没有形成通用的语言，生活在孟买、加尔各答和马德拉斯的人民都各自使用自己的母语，与印地语相差甚远。加尔各答人说孟加拉语，马德拉斯人说泰米尔语，而孟买人说的是马拉地语。孟加拉语和马拉地语与印地语在语言渊源上有共通之处，泰米尔语则完全不同。尽管如此，用孟加拉语或者马拉地语制作的电影，对说印地语的人来说简直不知所云。而与此大相径庭的却是，在以印地语为母语的中心腹地，电影业的发展几乎为零。正如1938年的列表里所提到的，当时被称为勒克瑙的联合省省会，只拥有一家电影公司。印度北部的印地语地区鲜有公司注册，虽然拉合尔市曾有过，但是当地的主要语言并非印地语，而是乌尔都语。

莱选择孟买并使用印地语拍摄电影的决定为印度电影的发展写下了光辉的一笔。印度人必须选择一门语言进行拍摄，然后让所有印度人都能接纳。尼尔·盖博勒在《他们自己的帝国》中曾解释了"犹太人在打造好莱坞的过程中如何展现他们眼中的美国"。这些犹太人都是来自东欧的移民，试图融入美国的主流社会。然而有一点好莱坞不用担心，那就是语言问题，因为他们只有英语一门语言。

英国人给予了印度人英语语言环境，但是真正能说英语的群体少之又少，最多只占2%的人口。英语不可能成为印度电影语言，印度的电影人只好在众多印度语言中挑选其一。印度很多语言都来源于梵语，但是梵语在数世纪之前就已消亡，只有印度教徒在祷告的时候才会使用，所以梵语电影会让人不知所云。苏巴斯·玻色受到阿塔图尔克（Ataturk）用罗马文诠释古老土耳其语剧本的启发，认为剧本的通用语言应该是罗马文，但没人能接受这种理论。

印度的通用语言长久以来都是一个极具争议性的政治话题。英国人为坐实自己占领印度的地位，竟指出全印度无通用语言，挑起了印度全民对印度是否为统一国家的争论。国会决定，印度一旦获得解放，印地语就被设立成全国性语言，因为大部分印度人的母语都是印地语，除了南方没有

人说印地语，全国大部分地区都能听懂。一旦英国人撤离，随着语言阵地的转移，全国省份划分也将重新洗牌。英国当时为行政集权之便将大省都集结在一起。而国会计划根据各地语言的不同将各州再进行细分。这样每个印度人都能掌握两门语言：一门是母语，另外一门是印地语。

但这都是后话，因为印度语言体系的重新洗牌，到了50年代才开始起步，而且随着印度不停地建立新的州，还在持续变化。30年代，随着有声时代的到来，电影人开始尝试去迎合这个多元化国家，于是必须选择一门适合大众电影的语言。虽然位于北部的印地语中心区域对这个新媒介的发展几乎没做出任何贡献，但仍然选择了印地语。这个选择给电影制作人抛出了一个巨大的难题，这意味着对于在电影圈工作的大部分人来说印地语充其量只是第二语言，有时甚至是第三语言。这也意味着电影拍摄时不单只会使用一门语言。

30年代那些优秀的电影制作人当时都会立马现学现用。比如，加尔各答的巴鲁阿王子，他的母语是阿萨姆语（Assamese），但是也会说一口流利的孟加拉语和英语；还有普纳的V.香特拉姆以马拉地语为母语；孟买有声电影公司的两名合伙人莱和戴维卡·拉尼都是在孟加拉文化熏陶下长大的。很有趣的是，V.香特拉姆的儿子基兰与父亲在2003年合作写了本自传，全书里所有的"妈妈"都使用了马拉地语"Aai"。但是，所有的电影制作人都开始尝试用印地语拍摄电影，甚至在马德拉斯，连说泰米尔语的人都开始用印地语拍电影了。

对于加尔各答、孟买和马德拉斯的电影制作人来说，接纳印地语并非易事。因为孟加拉文化源远流长，可以追溯到乾迪达斯（Chandidas）和维迪亚帕提（Vidyapati）时期，蓬勃发展已达四个世纪之久，孟加拉人对自己的文化传统非常引以为傲。马拉地语的文化价值也历史悠久，包括13世纪受人崇敬的诗圣和17世纪广受爱戴的图卡茹阿姆。对泰米尔语来说，历史渊源也可以追溯到4世纪。

对比这些语言，印地语可以说是一项文化根基极其薄弱的全新产物。对很多制作人来说，这门语言就像世界语一样孤立。然而由于印度语言分

布的复杂性，一部电影想要突破自身的区域限制，就只能选择印地语。而这门语言也确实产生了很多影响。很多影评人发现印度电影的无根性问题日益凸显，其实一个可能的原因，就是很多最优秀的演员都要逼着自己说母语之外的语言，说话的人无论从生理上和文化上都无法与之产生共鸣。这种情况成为了印地语电影最大的伤痛之一，而且一直持续至今。

多语言构架的国家特质塑造了印度电影的发展方向。在整个30年代，印度电影产业的地理格局经历了多次变迁。几乎一开始就出现了两大阵营对立的局面。其中一方在各自的语言区域发展电影中心或者自我壮大，这股力量十分注重自身地区的自豪感，充分利用演员会说当地语言的优势，造就了一批地区性的明星。但是他们的劣势是，大批的技术服务无法适用于每个语言地区。

孟买、加尔各答和马德拉斯三大中心的崛起，开始引起关注，他们都采用当地语言拍摄电影，但是也在不断地进行尝试，通常是通过引进优秀人才的方式去打入并开拓其他语言地区。这些大型中心城市从一开始就发现，自己需要多门语言全面发展，将影响力扩展至当前区域以外。但是小城市却恰好相反，他们只在一门语言上下苦功。

有时候，一个电影剧本如果在某种语言取得了成功，也会由一个全新的团队用另一门语言进行重新演绎。《德夫达斯》这部电影用孟加拉语拍摄获得成功之后，新戏剧公司又重新制作了印地语版和泰米尔语版。同时拍摄两个或者更多版本的镜头能为制作人省下不少开支，于是"双版本"拍摄立马开始兴起。每一个单独的镜头都会先用一种语言拍摄，然后再换另外一种。拍摄中有时会用到两组不同的演员，但是舞蹈片段都会通用。

在片场上，刚听到"孟加拉语开拍"的口令，没过几分钟又能听到"印地语开拍"。这种场景，在新戏剧和其他加尔各答的电影公司里都司空见惯。偶尔也会出现某位双语演员同时出演两个版本的情况。但是当时盛行的做法都是采用两组演员，这也是电影公司规模迅速壮大的原因之一，一家大型电影公司必须具备能拍摄两到三门语言电影的演员阵容。

加尔各答几乎很快就垄断了孟加拉语影片制作市场，以此为根基，他

们向其他语言市场不断拓展，特别是瞄准了印地语市场。孟加拉语和印地语双语种电影制作成为新戏剧公司和其他加尔各答公司的标准套路，其中就包括于1932年成立的东印度电影公司。

与此同时，孟买和临近的几座城市，包括普纳和科尔哈帕则，主要负责马拉地语的电影制作，他们以此为根基打入印地语和其他语言市场。从理论上来说，加尔各答本应对印地语市场形成垄断局面。因为加尔各答隔壁就是比哈尔邦，在它上面是印度北方邦（Uttar Pradesh），这两个地区都是印地语的根据地。但加尔各答是一座更为特立独行的孟加拉语城市，与此同时，孟买却并不是当地马哈拉施特拉人的天下，因为在这座城市马哈拉施特拉人并不占多数，还有相当多的古吉拉特人和帕西人生活在此。这座城市以国际化发展为荣。除了当地的马哈拉施特拉队，孟买甚至还有自己的板球队。孟买的繁荣发展吸引了越来越多的操着一口印地语的村民，他们纷纷从农村移居到了孟买郊区。这座城市逐渐开始承担起印地语电影制作的重要角色，并且还创建了独特的印地语"孟买印地语"（the Bombaiya Hindi）。经过一段时间，印地语电影将这门电影语言推向全国，使之几乎一枝独秀。

泰米尔语和泰卢固语，这两门印度南部的主要语言，在发展中经历了数年的艰难挣扎。当声音引入孟买和加尔各答的时候，泰米尔语的中心地区马德拉斯缺乏音响制作设备，于是庞大的泰米尔语市场对外打开了大门。1932年和1933年期间，泰米尔语电影在孟买是由阿达希尔·伊拉尼的帝国电影公司和传奇影音（Sagar Movietone）制作拍摄，在加尔各答是新戏剧和东印度公司，在普纳是普拉波黑特公司。为了拍摄电影，这些公司都会安排会说泰米尔语的马德拉斯演员，前往加尔各答、孟买和普纳进行拍摄。这种趋势让南方人开始按捺不住了。

在马德拉斯拥有一些电影拍摄经验的要数K.萨布拉曼亚姆（K.Subrahmanyam），他是一位年轻的罪案律师，但是却对艺术充满了热情。在20世纪20年代后期，他在法律圈立足的同时，也兼职为一家名叫联合电影公司（Associate Films）的新公司写默片剧本，从中赚了不少钱。

这家公司的创始人是专业实力兼备的拉贾·山道（Raja Sandow），他曾经在孟买为昌杜拉尔·沙阿饰演了不少英雄角色，之后决定回家乡着手电影制作。而联合电影公司，很快就像《印度电影界名录》这本书里描述的"为追求商业化的特立独行而失败"。当时，这位年轻律师作为电影专家在当地声名狼藉。1934年，一位马德拉斯的投资人打算拍摄一部泰米尔语的电影，于是邀请萨布拉曼亚姆来写剧本并且执导这部电影。

当时除了有三个玻璃顶的摄影棚，没有其他可用的设备，所以他们决定在室外拍摄这部电影。拍摄的难处，就是那位投资人当时跟一位之前的合伙人吵了一架，那位合伙人每天都会来片场，然后把他的宝贝奥斯汀车停在旁边。每当他听到片场喊道："请大家保持安静！……音响就位……摄像机就位！"他就开始狂按车喇叭。逼得这位投资人跟他的前合伙人只好和解。虽然这部名叫《珊瑚皇后》（Pavalakkodi）的电影顺利杀青，并且在票房上也取得了成功（片中一共有50首歌曲），但是也让萨布拉曼亚姆明白，拍电影还有许多更好的方式。

同一年，塞勒姆的一位企业家T.R.桑达拉姆（T.R.Sundaram）带着一帮演员来到加尔各答，他花了25 000卢比租下了位于妥莱贡吉的马丹影业的摄影棚，租期三个月，在那里他制作了一部泰米尔语电影，在南部盈利颇丰。之后他去北部又做了六个项目，都赚了不少钱。与此同时，萨布拉曼亚姆也获得了类似项目的资金支持，他在加尔各答租下了东印度电影公司的摄影棚，在第一个这样的项目中，他带领着65号人的团队，租下了一栋三层的房子，一共租了三个月，在这期间用汽车接送人员往返东印度公司的摄影棚。电影公司提供所有的技术团队，包括剪辑师。所有的影片都取得了商业上的成功，于是其他制作人都纷纷效仿前往孟买。

需求增大带来了利润的不断提升，也催生了南部地区现代摄影棚的建设。1935年和1936年期间，一批类似的摄影棚在马德拉斯、塞勒姆和哥印拜陀纷纷建立起来。这其中有一个由几个马德拉斯制作人合伙建立的电影制作人联合会（The Motion Picture Producer Combine）。尽管如此，位于北部的马德拉斯的电影摄影棚，依旧不能自力更生。马德拉斯的电影人开

始主导泰米尔语电影市场，也开始逐步掌控临近的泰卢固地区，还有重要的卡纳达语（Kannada）和马拉雅拉姆语人口聚集区的电影拍摄。到40年代，马德拉斯牢牢地抓住这些市场，不断发展壮大，并且成功进军印地语电影制作领域。马德拉斯的成功也归功于加尔各答的没落，特别是孟加拉接下来的不断分裂。

瓦桑（Vasan）此时已经敲开了电影世界的大门。他出生于马德拉斯州的一个小镇蒂鲁图赖波奥恩迪（Thiruthuraipoondi），之后来到大城市马德拉斯求学，然后创立了自己的广告事务所。很快他就拥有了足够的资金，并买下了一家小型印刷厂，创立了当时广为人知的周报《极乐报》（*Ananda Vikatan*）。他首次涉足电影圈是在1936年，当时他的小说《里拉瓦提的陪伴》（*Sati Leelavati*）被搬上了大银幕。1938年，他掌管了马德拉斯联合艺术家公司（Madras United Artists Corporation）的电影发行。1941年，电影制作人联合会的摄影棚遭遇了一场火灾，当时印度的大多数摄影棚都没有投保，所以没有保险公司愿意承担风险。当时合伙人决定卖掉已经烧得一片焦黑的废墟，瓦桑接手了这个烂摊子，对场地进行了重新修缮并创办了名为双子影业（Gemini Studios）的制作公司。战时，这家公司在没摸清最佳电影类型的方向时，拍摄了不少作品，其中包括一部神话片，一部特技片和几部爱情片。然而所有的这些作品都是为1948年的《钱德拉雷加》（*Chandralekha*）铺路。

《钱德拉雷加》这部电影投资300万卢比，票房大约为2 000万卢比。这部电影讲述了两位王子争夺一名皇家舞蹈演员的故事，共花了700天拍摄完成，瓦桑为此借重金投资拍摄。瓦桑被说服将电影制作成印地语版，而且"保留所有的远景和中景镜头保持不变，只对有歌曲和喜剧场景的特写镜头进行重拍"。

这部电影取得了巨大的成功，其中的鼓之舞一直到现在都让人记忆犹新，其印地语版共发行了603份拷贝。这部电影甚至以《钱德拉》的名字在美国上映，而且还配了英文字幕。瓦桑相信，这部电影能够娱乐大众，并且是为普通百姓量身定做。制作含金量高，场景规模庞大，舞蹈场面壮

观,高达数千人的群众演员都成为了他的电影标志。尽管如此,他的电影更像是一个丰富多彩的娱乐节目,而非一部真正的电影。

20世纪50年代,双子影业同时出品了泰米尔语和印地语电影,其中印地语电影包括《桑帕特先生》(*Mr. Sampat*,1952年出品)、《人性》(*Insaniyat*,1955年出品)、《皇太子》(*Raj Tilak*,1958年出品)和《铁幕》(*Paigam*,1959年出品)。马德拉斯和南部其他地方的一些人也开始对印地语电影产生了兴趣,其中包括AVM影业(AVM Studios)的A.V.梅亚潘·查提尔(A.V.Meiyappan Chettiar),还有维纳斯·克里希纳穆尔蒂(Venus Krishnamurthy),他俩都来自马德拉斯,另外还有哥印拜陀的巴克什拉贾电影片场(Pakshiraja Studios)的S.M.S.奈杜(S.M.S. Naidu)。到了60年代,维嘉亚·瓦希尼电影片场(Vijaya Vauhini Studios)的B.纳吉·雷迪(B.Nagi Reddy)也加入其中。在整个50年代,通过泰米尔语和印地语电影的制作,马德拉斯在某些年里电影出品量上甚至超越了孟买。

50年代马德拉斯的崛起,形成了与30年代电影人扎堆前往加尔各答和孟买拍电影刚好相反的风潮。以前,电影公司带着男女演员穿过整个印度,在大城市安营扎寨,然后在当地拍摄电影。现在南方的制片人都会到孟买签下主演、配角、音乐导演和歌手,然后带着一队人马飞回马德拉斯,安排入住酒店,然后时间紧凑地进行拍摄,这种做法对于孟买来说相当新鲜。

在印地语电影里出演坏人专业户的演员普朗(Pran)记忆里,这种拍摄方式,和计划与孟买逐渐形成的随意风格完全大相径庭。"所有人都一心想着工作,马德拉斯每天的工作强度远远高于孟买。他们都特别重视电影拍摄过程,这些南方印度人习惯多做事,少说话。我们从他们身上学习了很多规矩,也变得更守时了。"

南部地区的印地语电影打上"南印度出品"的标签,开始被世人熟知,但是马德拉斯还不足以危及孟买印度电影之都的地位。印度南部的电影人对从印地语电影中赚钱特别精通,他们在继续发扬光大本土语言的同时,在印地语市场获取更多的盈利点。庞大的利益关系潜伏在此,这门语

言也开始被形容成真正的印度语。孟买作为所有印度电影根深蒂固的中心，其印地语电影的首都位置无法被取代。

中心城市也存在一个问题，特别是马德拉斯。独立印度想把印地语推广成全国性语言，但是很多中心城市并不乐意接纳，比如说孟加拉。马德拉斯的反对声势最大，当地还成立了一个名为德拉维达进步联盟（Dravida Munnetra Kazhagam，简称DMK）的政党。对印地语的反抗只是推动该党派发展的众多因素之一，它在当地还强烈抵制婆罗门教。当时的国会领导人都倾向于婆罗门教，虽然继承制在之后几年里被废除，但当时印度联邦的争议颇多。电影对党派发展来说非常有用，党内很多领导人，包括具有领袖风范的C.N.阿那度赖（C.N.Annadurai），他们都是做电影出身。泰米尔语电影成为传播话语的有效工具。60年代该党成为马德拉斯州的主要政党，之后掌握了实权。州名被更改为泰米尔纳杜，意思是泰米尔人的土地。希曼苏在回印度之前就知道印地语会成为印度的电影语言，一直到他离开人世，从未有人质疑过孟买会成为印地语电影之都，或是印地语成为宝莱坞对外的语言。

我们可以拿好莱坞如何轻松地就成为美国乃至世界电影之都，还有促使电影从美国东海岸向西海岸迁移的原因来进行对比。20世纪第一个十年之初，纽约和新泽西的电影发展受到了天气的制约，当时电灯的亮度不够，而加州的灿烂阳光能保证持续的自然光。加州的电影人完全可以对托马斯·爱迪生（Thomas Edison）置之不理。当时，爱迪生几乎拥有所有与电影制作相关的专利权，东部的电影导演都以爱迪生的电影专利公司（Motion Picture Patents Company）的名义进行拍摄，所以经常被爱迪生和他的代理人起诉。爱迪生当时也派代理人前往加州，然而人还没到，洛杉矶的导演就可以轻松溜到墨西哥去。

莱和其他的印度电影人却面临着更艰难的任务。那时候印度还未解放，也不知何时解放，更不知会如何解放，他们肩负着电影建设国家的重任。在印度，电影成为反映更广泛社会变迁和国家旧貌换新颜的代言人。

第七章
莱的后代

莱去世之后，他的妻子戴维卡·拉尼掌管了公司，并迅速起用了萨沙德哈尔·穆克吉和阿米亚·查克拉瓦蒂（Amiya Chakraborty）。这两位最早只是临时演员，却引起了戴维卡的关注，之后顺势爬到了制作人的位置。战争时期的头几年，孟买有声电影公司的运转看上去有条不紊，这期间出品了不少成功的电影，其中有很多甚至开创了全新的领域。1941年出品的电影《新世界》（Naya Sansar）就将目光聚焦到了报刊行业。这部电影的编剧名叫赫瓦贾·艾哈迈德·阿巴斯（Khwaja Ahmad Abbas），是《孟买编年史》的一名助理编辑。这部电影虽然在商业上并没有大卖，但是获得了非常好的口碑。

两年之后，也就是1943年，公司制作了一部全新的电影。这部电影与沃尔特·瓦格纳（Walter Wagner）在1938年拍摄的《阿尔及尔》（Algiers）相似度极高，《阿尔及尔》本身就是好莱坞翻拍自让·迦本（Jean Gabin）的经典之作《逃犯贝贝》（Pepe le Moko）。

阿索科·库玛尔的自传作者对编剧纳本都·戈什说到，萨沙德哈尔、阿索科、还有梅格纳德·萨哈门下一位为电影着迷的理科学生吉安·穆克吉（Gyan Mukerjee），研读了法兰西斯·马里昂（Francis Marion）关于好莱坞剧本创作的书，这本书逐幕深刻剖析了20世纪早期好莱坞的一些经典电影。在看完这本书之后，他们三人一起合伙创作了剧本。

首部印地语经典惊悚片《天命》（Kismet）就此问世。在片中，阿索科·库玛尔饰演一位心地善良的骗子，他行骗抢劫只是为了帮助一位遭遇困境而就此沉沦的优秀女演员，这位女主角由新秀穆塔兹·香提

（Mumtaz Shanti）扮演。经历了命运的沉浮变迁之后，故事最终迎来了美好的结局。

但是刚拍完《天命》，孟买有声电影公司潜藏已久的紧张之弦就绷断了。这种情况并非任何大局的思想观念或是经济问题造成，而是源自强烈的性格差异。希曼苏刚去世的头几年，戴维卡很快就让萨沙德哈尔和阿索科掌管大局。但是，她开始慢慢几乎只依赖阿米亚·查克拉瓦蒂，而且明确表态他受到了自己的眷顾。萨沙德哈尔和阿米亚两个人相处不来，所以有一天，萨沙德哈尔给戴维卡下了最后通牒：要么阿米亚走，要么我走。戴维卡的回答是，阿米亚留下，于是萨沙德哈尔就此退出。

没过多久，阿索科·库玛尔也出现了变故。他那时候正在进行《天命》的最后剪辑，阿米亚要求阿索科拿出样片来审，而且要他离开剪辑室。阿索科非常生气地离开了剪辑室，当他回到办公室后一拳狠狠地打在了木质隔间上，手上流了血。他决定永远离开这里，而且立马就走，然而，当天保安却拦着他不让他见戴维卡·拉尼。很快他就离开了公司，随即离开的还有总经理楚尼拉尔，剪辑师达塔莱姆·派（Dattaram Pie）和《天命》的导演吉安·穆克吉，他们与萨沙德哈尔一起联手，另起炉灶开了家名为电影之地（Filmistan）的新公司。有趣的是，在这次性格冲突当中，孟买有声电影的领军人物都是孟加拉人，这也应了那句印度有名的老话：四个孟加拉人一台戏。

或许公司的分裂并不单单是性格冲突造成的，资金很明显也是其中一个因素。因为孟买有声一直都有很多对手，其中就包括昌杜拉尔·沙阿的兰吉特影音，沙阿一直都非常乐意从其他公司用高薪把明星挖到兰吉特旗下。

萨达特·哈桑·曼托在回忆录《另外一片天空的星辰》(Stars From Another Sky)里，描述了阿索科·库玛尔成为印度电影巨星后是怎么开始很在意钱的。当他的电影事业刚起步时，希曼苏·莱给他的工资翻了三番，开到了250卢比。阿索科·库玛尔背着自己放工资的包战战兢兢回到家里，紧张地当晚就做噩梦梦见自己被抢。马拉德是一个非常偏僻的小地

方，所以胆小害怕的阿索科把钱藏在了床垫下面。但是曼托在书中也写道："当阿索科给我讲这个故事的时候，门口正有一个加尔各答的导演等着见他。合约已经准备就绪，但是阿索科还没答应。因为那名导演开价8万卢比，但是阿索科坚持要价10万。想想就在几年之前，他拿着250卢比就已经不知所措了。"当然，他和自己的姐夫一条心做电影，就意味着更多的钞票。

阿索科·库玛尔加入电影之地之后，工资从1 000卢比翻番到了2 000卢比，而且，他现在还可以自由地为其他电影人工作。在拍摄了《天命》之后，阿索科·库玛尔可以真正开始为自己明码标价。因多部电影声誉在外的梅赫布·汗给他开出了在当时简直是个奇迹的10万卢比薪酬，让他出演电影《纳吉玛》(*Najma*)。到1945年，德巴基·玻色为拍摄电影《昌德沙希卡》(*Chandrsashekar*)开价25万卢比，在这部电影里他与坎南·德维搭档演对手戏。电影《天命》和孟买有声电影公司的分崩离析，可以说标志了宝莱坞电影片场制度走向终结的开端，片场制度继续存在了一段时间。但是孟买有声电影公司的这种一个演员归属一个电影公司的固有模式，也开始逐步消退。演员们可以为不同的电影公司拍戏，像阿索科·库玛尔这样大名鼎鼎的明星，开始要求高额的片酬。戈什这样描述这一时期，"黑钱开始流入电影行业，片场制度走向灭亡。这一切都发生在1943年"。

印度电影史学家赞同电影体系的瓦解归咎于投机之士在战时谋取大量金钱进行洗钱，虽然类似情况在一战后期也曾出现过，但是规模远小于此。

在电影投资资金有限的前十年，管理运转一切井然有序。当时可以算是最大牌的明星露比·梅尔斯，也就是银幕上的苏罗恰娜，她的月薪可以达到5 000卢比。整部电影的制作成本大概为4万卢比，制作人和发行商的利润分成为六四开。全国当时有大约2 000家电影院，电影的海外发行几乎可以忽略不计，所以每部电影大概可以赚到2 500卢比。

在著名电影杂志从事编辑工作多年的伯杰·卡拉杰亚（Burjor

Karanjia)一直都活跃在行业内。他的回忆录《细数恩惠》(*Counting Blessings*)中,毫无疑问地指出第二次世界大战改变了一切:

电影胶片的短缺导致了恶性发展的许可证制度,进而也造成腐败不断滋生蔓延和电影明星随心所欲接活的现象。当制作人C.M.特里维迪(C.M.Trivedi)为电影《我们的房子》(*Apna Gha*)签下妒忌的钱德拉默罕(Chandramohan,他当时还是新戏剧的员工)的时候,自由职业体系就此诞生。随之而来的还有该体系所有的问题。全新的资金开始如潮水般涌入电影行业,其中就包括黑市资金。这些资金不仅染指了资金支付模式,也从骨子里影响了电影拍摄的精神层面。一些唯利是图的制作人开始意识到偶像明星是赚大钱的关键,于是他们把电影行业的利益抛之脑后,开始向明星邀约拍摄单部电影。那些电影明星也开始发现一部电影的合约比跟电影公司签一年合同赚得还要多。他们开始纷纷离开拥有摄影棚的大电影公司,自由职业成了现实,完全超出了迄今为止所有的设想。在1941年末,多数电影明星都在同时拍摄三到四部电影,有些明星甚至可以达到七八部或是数十部。

公司的分裂意味着电影《天命》发行时创作团队已不再隶属于孟买有声电影,但是令人欣慰的一点是,这部电影成为商业上最卖座的印地语电影之一。电影在加尔各答一家名叫洛克希(Roxy)的电影院里连续上映长达三年。另外,正如我们所知,阿索科·库玛尔和参与这部电影的其他一些人以《天命》为契机,开始赚取印度电影界之前从未达到过的高额薪水。

孟买有声电影公司接下来并未出品太多优秀的作品,但是戴维卡·拉尼还是决定不放弃。甚至在《天命》出品之后,她也决定效仿去世的丈夫,重新发掘一位年轻男演员,将其培养成印度首屈一指的演员,这位演员就是迪利普·库玛尔。就像太多宝莱坞故事里讲的那样,一切都是机缘巧合,而且来自最想象不到的地方,那就是与孟买相隔甚远,位于印度北

部的南尼达（Nanital）山区。

戴维卡当时是和阿米亚一块去选景。原名叫作穆罕默德·尤瑟夫·汗（Mohammed Yusuf Khan）的迪利普·库玛尔，当时只是来给自己父亲的水果生意采购水果。身为生活在白沙瓦地区，也就是现在位于西巴基斯坦北部的塔利班（Taliban）的帕坦人（Pathan），年纪轻轻的他和父亲穆罕默德·萨瓦尔·汗（Mohammed Sarwar Khan）来到了孟买。他在孟买城里读过书，胸怀大志想成为一名板球手。遇见戴维卡·拉尼的时候他还未满二十岁。那时候他只是在孟买照料父亲的水果摊，盼着有一天能把生意做起来。

尤瑟夫·汗虽然年纪轻轻，但并非少不更事的毛头小子。就在他遇到戴维卡之前不久，他跟父亲吵了一架之后自己跑到普纳，他在这里认识一些英国士兵，经常跟他们一块踢足球。这些士兵叫他小鸡仔或者是成吉思（Genghis），因为他们只认识这一个汗。尤瑟夫当时经常穿着民族服饰跟他们来往，还会跟那些士兵就英国在战时所处的伪君子地位而争论不休：他们宣称战争是为了获取自由，但是却否认印度本身的自由。他甚至还在监狱里待过一晚，虽然并非自己的民族举动所致。当时甘地也正被关在监狱里斋戒，所以尤瑟夫也拒绝食用监狱提供的早餐。

在重新回到父亲身边之后，他前往南尼达进行每年一次的水果采购，于是他来到印度境内的喜马拉雅山脉，在这里可以寻觅到次大陆最好的一些水果品种。

他与戴维卡·拉尼相遇的经过并不太清楚。戴维卡很感谢一位叫马萨尼（Masani）的心理医生，这位医生在其中起到了一定的作用。但是无论是谁从中撮合，他们的确见到了面，而且她还邀请他去孟买有声电影公司见面。

尤瑟夫·汗的自传作者团队对尤瑟夫答应前往孟买有声电影的动机各持看法。因为他当时心知肚明父亲对电影嗤之以鼻。萨瓦尔·汗有一个特别要好的朋友叫拉拉·贝塞什华纳斯（Lala Baseshwarnath），他的儿子是普利特维拉·卡普尔。他们两家人是白沙瓦的老乡，萨瓦尔经常骂他的

朋友:"贝塞什华纳斯,你怎么能允许你儿子在镜头前跳舞(naachenealis,用来描述印度地位低下的专业舞蹈演员)呢?"

尤瑟夫·汗对其中一个自传作者的说法是,当时生意开始赚钱,但是他总觉得自己的人生缺少了什么东西。无论是抱着什么理由,他当时满心希望,在一个周日早上出现在了孟买有声电影公司的大门口,却发现大门紧闭,只好第二天又来了一趟。虽然他与戴维卡的会面并不顺利,至少尤瑟夫是这么认为,但是进展还算合情合理。

她给他提了四个问题:演过戏吗,喜欢演戏吗,抽烟吗,会说乌尔都语吗。他的回答分别是:没演过,喜欢,不抽烟和会说乌尔都语。回答完就被干脆利落地打发走了。虽然戴维卡心中对他还没谱,但是之后又写信让他回来。对尤瑟夫·汗来说幸运的是,阿米亚·查克拉瓦蒂很喜欢他,而且另外一个孟加拉人,也就是很快就在孟买有声电影担任制作部总监的希坦·乔杜里(Hiten Chowdhury)也对他十分青睐。

但是在他演戏之前,戴维卡决定给尤瑟夫·汗重新取名,让他在贾汉吉尔(Jehangir)、凡瑟德夫(Vasudev)和迪利普·库玛尔三个名字中挑选其一。我们并不清楚她为什么觉得尤瑟夫不合适,但是当时印度教和穆斯林教的关系日益紧张,或许她觉得尤瑟夫这个名字接受度不会太高。尤瑟夫·可汗曾经告诉自己自传的作者之一邦尼·鲁本,当这些选择摆在面前的时候,他纯粹是灵光一闪就选择了迪利普·库玛尔,即便他喜欢的是另外一个名字。另外一个自传作者的说法是,尤瑟夫·汗自己喜欢贾汉吉尔,但是戴维卡的一个顾问建议选择迪利普·库玛尔,因为这个名字跟阿索科·库玛尔一样会具有吸引力。

阿米亚·查克拉瓦蒂让迪利普·库玛尔出演了1942年5月拍摄的电影《阴差阳错》(*Jwar Bhata*),那时候迪利普刚十九岁零五个月。阿索科·库玛尔第一次拍电影的时候提早从窗口跳了下去,到了迪利普·库玛尔的首次亮相,导演让他去救女主角的时候。他跑得飞快,导演只好在他还没到女主角前时赶紧喊"停"。摄像机压根跟不上他的速度,导演只好教导他,这不是体育比赛而是拍电影。他也像阿索科·库玛尔一样自学表演,

而且热情有过之而无不及。最终,在他所处的时代坐上了电影明星的头把交椅。

然而,那部电影却不痛不痒,《电影印度》杂志形容他"是一个营养不良的电影演员。他需要补充大量维生素,还得长期摄入蛋白质,只有这样下部电影用他才不会铤而走险"。但是,这部电影依旧在宝莱坞的历史上划下了一笔。普利特维拉的儿子,18岁的拉杰·卡普尔在片中饰演了一个小角色,他一开始只是阿米亚·查克拉瓦蒂的助手。这部电影的意义在于,宝莱坞最大牌的两位电影明星同时在一部电影里亮相,这两位从一开始入行就并驾齐驱,事业发展常被拿来比较。

《阴差阳错》到1944年才上映,到1946年期间,迪利普·库玛尔还拍摄了另外两部作品。然而此时戴维卡已经对电影心生倦意。1946年,她嫁给了一名俄国画家斯韦托斯拉夫·罗里什(Svetoslav Roerich),然后就发生了孟买有声电影公司发展史上最讽刺的一幕,那就是,她把公司转手卖给了阿索科·库玛尔。阿索科和孟买有声电影的另一个同事萨瓦克·瓦查(Savak Vacha)合伙买下了公司,他俩之前刚刚为电影之地公司拍摄了电影《猎人》(*Shikari*)。他们回过头发现,老东家欠下了280万卢比的债,而且涉嫌多起欺诈,其中一些还是导演自己所为。

更令人担忧的,是当时全国上下的政治局势。战争已经偃旗息鼓,但是对于印度这种几乎跟战争无缘的国家,民众压抑在心中已久的独立之火开始燃烧,让国家陷入了混乱之中。甘地在1942年发起的"退出印度运动",压制住了英国的野蛮势力,将印度变成了一个英国官员口中"被占领且充满敌意的国家"。英国和同盟军取得了战争的胜利,但是,英国和其他在亚洲耀武扬威的西方帝国,在日本人手下惨败,身居东方的白人的神秘面纱终于被揭下。少数白人统治百万黄种人的局面一去不复返。甚至那些一直和英国人保持最可靠关系的印度人也想结束英国的统治。很快,驻扎在孟买的英印海军就发起了叛乱,仅仅过了几天,整座城市迎来了几乎全面革新的局面。印度教和穆斯林的紧张关系也在持续升温当中。

阿索科·库玛尔和瓦查对此却毫不在意,当他们掌管孟买有声电影公司之后,他们雇佣的大部分都是穆斯林,而且解雇了很多过剩的印度教徒。

萨达特·哈桑·曼托当时就是一名穆斯林员工,他害怕印度教徒会有过激行为,所以当印度教徒的愤怒之情日益蔓延之时,他对他们进行了警告。瓦查曾经收到过印度教徒的仇恨邮件,在邮件里他们说要放火烧了摄影棚,但是他肆无忌惮地声称,只要谁敢有这个胆子就把谁推进火里。阿索科·库玛尔对宗教冲突毫不关心,他觉得这种一时的疯狂很快就会消失殆尽。但是曼托说道:"然而疯狂从未消逝,随着时间的推移,还会愈演愈烈。"

阿索科·库玛尔的直觉很准,虽然印度教徒和穆斯林之间的暴力冲突不断,但是对于电影明星来说却不尽相同。有一个晚上,阿索科·库玛尔开车送曼托回家,抄近路穿过穆斯林聚集区的经历形象地说明了一切。曼托特别害怕,他觉得穆斯林会认出阿索科·库玛尔然后杀掉他,而他自己身为穆斯林,必定要一辈子心存内疚。人群确实逼停了他们的车,但是当他们认出阿索科·库玛尔时,不但没有采取暴力,反而送上了兄弟般亲切的问候。他们还无比热情地告诉库玛尔拐错了弯,并给他们指路回家。当他们离开穆斯林聚集区时,阿索科·库玛尔对曼托说:"你的担忧完全是杞人忧天。这些人永远不会伤害艺术家,因为艺术家既不属于印度教也不属于穆斯林。"

在分裂的隔阂下,众所周知印地语电影是如何崛起的,但是隔阂之深导致了次大陆地区开始沿着宗教地区的边界线切分,继而带来了两国新建边境线上规模最庞大、最动荡的一次移民潮。

正是阿索科·库玛尔麾下的一名穆斯林导演卡玛尔·阿穆罗希(Kamal Amrohi),为阿索科·库玛尔的孟买有声电影公司拍摄了史上规模最大的一部电影《庄园》(*Mahal*),这部电影一直被视为印地语电影发展的里程碑。这个电影名的意思是庄园,阿索科·库玛尔当时为这部电影构思了很久。他经常会被鬼故事所吸引。1948年夏天的某一天,孟买有声电

影的员工告诉他，说他们看到了希曼苏·莱的鬼魂，这件事让阿索科·库玛尔思绪万千。后来就在那个夏天，他租下了吉吉赫伊之屋（Jeejeehoy House），这是一栋位于孟买山区小镇据说闹鬼的房子。阿索科在这里感受到了鬼魂的真实存在。一天晚上，他正要入睡，突然一个开着车的女子敲门向他求助。她的车子坏了，但是没有修好，于是她把车丢在了房子外面。后来阿索科被叫喊声吵醒，出去发现车依旧停在原处，但是一个男人被割喉，惨死在车里。

第二天清晨，他赶紧叫来自己的仆人，但是仆人确定他一定是在做噩梦，因为门外根本就没停车。阿索科不甘心地去警局报案，但是警官却告诉他："这宗谋杀案发生在14年前，当时一名女子杀了人逃之夭夭，之后死于一场车祸。"

在他回孟买的路上，他把故事讲述给了阿穆罗希，阿穆罗希采纳了鬼屋的构思，但是还增加了印地语电影的基本元素，也就是必要的爱情成分。最终成就了一部扣人心弦氛围浓厚的电影，无论是在视觉上还是音乐上都营造出了灵异的气氛。

这部电影也是由一个"鬼魂"执镜，但却是一个叫作维尔胜的活着的鬼魂人物，他已经数十年未涉足孟买有声电影公司。如今到了战后，他重获自由身但无意回德国，决定留在印度度过余生。

阿索科·库玛尔自己在片中出演男一号，与他演对手戏的女演员还未满16岁，但经验颇丰。《庄园》已经是她拍摄的第十七部作品，光1949年她就出演了不少于九部电影。1942年这名演员才8岁就初涉影坛，同年迪利普·库玛尔献出了银幕首秀。她与迪利普·库玛尔一样，父亲阿托拉·汗（Attaullah Khan）也是帕坦人。她的父亲比萨瓦尔·汗的脾气更暴躁，而且，他坚持要从漂亮女儿身上挖掘最大价值。

汗一家的生活一贫如洗，他们就住在孟买有声电影公司摄影棚附近的贫民窟里。阿托拉因为工作上的一些争执从帝国烟草公司（Imperial Tobacco）辞职后，带着自己八岁的女儿穆塔兹·汗（Mumtaz Khan）到戴维卡·拉尼这里试镜。她给小姑娘取了一个新名字叫玛德休伯拉，这个

名字源自1942年的电影《春天》（*Basant*）中的一个角色。到出演《庄园》的时候，她已经具备了阿索科·库玛尔想要在影片中表露出的那种无法触碰之美。在影片中她唱了一首歌，"该来的那个人总会到来啊……"（Ayega ayega, ayega, aanewla ayega ... a ... a），这首歌成为印地语电影史上最成功的歌曲之一。

当然到了这个时期，男女演员已经不用像阿索科·库玛尔出道那时需要自己演唱。他们只用对口型表演，配音演唱成了当时的标配。当时歌曲的演唱者名叫拉塔·满吉喜卡（Lata Mangeshkar），当时只有20岁。但是这首歌让她成为印地电影银幕上首位伟大的女歌手，影响超越了印地语电影演唱之父赛加尔。

此时孟买有声电影公司的传统做法是，由制作人来发掘下一位巨星。阿索科·库玛尔自己也发掘了一位明星，至少他让自己觉得当演员挺有前途。1948年，阿索科·库玛尔在孟买有声电影的花园里，给了迪维·阿南德（Dev Anand）一个机会。当时阿索科在休息间隙去花园里抽烟，顺带讨论公司计划拍摄的下一部电影的男主角人选。其实，迪维·阿南德从方方面面都该感到沮丧不已。

他的全名是迪维杜特·皮什里玛尔·阿南德（Devdutt Pishorimal Anand），当时才24岁，跟迪利普·库玛尔和拉杰·卡普尔一样，他也是从北部迁到孟买的移民。与阿索科·库玛尔的情况如出一辙，迪维·阿南德的父亲是一位律师。从英语文学系毕业之后，他来找自己的哥哥查坦（Chetan）。他哥哥当时已经是印度人民戏剧协会（Indian People's Theatre Association，简称IPTA，是当时遗留下来的文化机构）的一位重要成员。当他决意此行时，他希望自己能举世闻名。他背起行囊来到大城市，决心要踏遍每寸土地，留下属于自己的印记。虽然查坦当时已经在业内，也跟K.A.阿巴斯有些许来往。但是，混迹电影世界还是非常艰难，他在军事审查办公室工作了一段时间，工作就是读那些战士给家人的来信。最终他闯入了另外一扇大门，实打实地冲进了巴布劳·派的办公室。巴布劳是普拉波黑特影业的财务顾问，当时就让他去普纳试镜。更让阿南德喜出望外的

是，巴布劳还送给了他一张德干女王号的头等座车票，三个小时就让他舒舒服服地从孟买到了普纳。在那里导演P.L.桑托希（P.L.Santoshi）在面试完他之后，给他签订了一份月薪350卢比，为期三年的合约。

1946年出品的电影《我们是一家人》（*Hum Ek Hain*）是理想主义的完美呈现。电影名的含义，象征着印度教和穆斯林团结一心。在片中，身为印度教徒的迪维·阿南德饰演了一名穆斯林，另外一名穆斯林演员饰演印度教徒。然而，这部电影惨遭失败，但更令人关注的是，阿南德在普拉波黑特的经历造就了他与《我们是一家人》的编舞师古鲁·杜特的一段友谊佳话。

他们因共用的洗衣工（印度普遍存在的职业）而结缘，这个洗衣工经常把他俩的衣服拿错。他俩向对方承诺，如果未来的某一天古鲁·杜特成为电影导演，他一定要让迪维当男一号。如果迪维要拍电影，一定要让古鲁·杜特执导。

之后，机缘就降临在他去孟买有声电影的火车上，然后就是与阿索科·库玛尔在花园里的这次改变命运的会面。据阿索科·库玛尔的自传作者所说，当时他俩的对话如下，阿索科先开口问了他几个问题：

"你为什么坐在这里？你想干什么？"
"先生，我叫迪维·阿南德。我是一名演员，想找一份工作。"
"你以前演过戏吗？你出演过哪部电影？"
"我曾经演过一部电影，但是反响不好。现在我失业了。"
"跟我来吧。"

这段对话让阿索科回想起了自己与希曼苏，还有戴维卡与迪利普·库玛尔之间的对话。仔细回忆起来，这或许也意味着印地电影的发展都是从同一个模子刻出来的，仿佛他们都读着同一个剧本。

就像当年希曼苏不受奥斯登喜欢一样，阿索科·库玛尔费了九牛二虎之力才说服导演沙希德·拉蒂夫（Shahid Latif）采用迪维·阿南德。沙希

德提出抗议:"他看上去就像一根巧克力棒。"就跟当年阿索科·库玛尔刚出道时被批判的言论一样。拉蒂夫一心想让阿索科·库玛尔给他的电影演男一号,他完全没理由为这个初来乍到的小子费心。

但是阿索科·库玛尔跟导师希曼苏一样非常的固执,刚好跟这部电影的名字《固执》(*Ziddi*)对上了。他决定为自己已构思成形的电影《庄园》保留精力,于是他还是坚持走自己的路。迪维·阿南德突然就意识到自己可以赚到2万卢比,而且就此开启了自己的星途。

这部电影对迪维·阿南德发展的重要性还有一个原因。除开电影商业取得的成功,迪维·阿南德还就此认识了阿索科的弟弟基肖尔·库玛尔(Kishore Kumar),他当时在电影中以配唱歌手的身份第一次献声。两人贯穿一生的友谊就此开始,这段友谊,对两人的日常生活和艺术生涯都造成了潜移默化的影响。

在接下来的数十年里,迪维·阿南德能成功当上电影明星,很大程度要归功于基肖尔在20世纪50年代为他配唱的多首超级热门的金曲,甚至可以说,迪维的银幕形象也帮基肖尔的职业歌手之路奠定了基础。他们两人特别来电,迪维·阿南德坚持要让基肖尔为他配唱。在五六十年代,基肖尔一直担任迪维幕后的配音歌手。

于是在短短一个时期,迪利普·库玛尔、拉杰·卡普尔,还有迪维·阿南德和玛德休伯拉都开始小有名气。他们几个都在同一年相继崭露头角,在银幕前后也或多或少都有一些交集。50年代初期,被称为宝莱坞三大巨头的迪利普·库玛尔,拉杰·卡普尔和迪维·阿南德迎来了宝莱坞的全新时代,这就是明星制度时期。虽然这与战后独立印度的社会背景背道而驰,但当时全世界正迎来快速发展期,印度的发展速度更为迅速,其中有三个人物起到的作用牢牢地稳固了明星制度。从某种意义上来说,是阿索科·库玛尔一手开创了这个制度,比起希曼苏和戴维卡在印度极力推行和打造的好莱坞片场制度更为持久。片场制度仅仅存活了二十年,而明星制度却一直持续了六十多年且毫无对手。

在宝莱坞历史上,三巨头的成就非凡。在多年之后,电影杂志《星

尘》（*Stardust*）出版了《百位时代巨星》（*100 Greatest Stars of All Time*），书的封面上，拉杰·卡普尔位于正中，两边分别是迪维·阿南德和迪利普·库玛尔。这张照片非常罕见，但有一定的误导性。因为三大巨星从未一起合作过，尽管拉杰和迪利普，还有迪利普和迪维都一块演过戏，但是迪维和拉杰从未合作过。虽然，迪利普·库玛尔和拉杰·卡普尔的成长道路不尽相同，公众对迪利普·库玛尔的定义是一名优秀演员，而拉杰·卡普尔对表演不太上心，只想当一名导演，但他俩一直都是亲密无间的朋友。他们在白沙瓦的家人也都互相认识，而且迪利普还曾经为拉杰·卡普尔的婚姻问题出谋划策。迪利普·库玛尔结婚的时候，拉杰·卡普尔跪在地上爬了两层楼去接迪利普的姐姐。

但迪维·阿南德从未进入这个圈子。他和哥哥查坦在他表演生涯的早期创建了纳夫克坦（Navketan），这家电影公司主要负责迪维出演的电影，后来还出品了迪维自己执导的作品。他在哥哥维杰（Vijay）为他执导电影的时期迎来了自己演艺人生中最美好的一些时光。

1949年拍摄电影《吉特》（*Jeet*）的时候，迪维·阿南德不可救药地爱上了女主演苏芮雅（Suraiya）。她是传统派演员，既能唱也能演。但是她本身是穆斯林，她的祖母（据曼托说，其实是她的母亲）不允许她嫁给印度教徒。这一对恋人接下来继续合作拍摄了三年电影，但是，很明显故事的结局并没有皆大欢喜。苏芮雅的妈妈始终没同意这桩跨宗教的婚事，同时苏芮雅自己的事业也开始走下坡路，成为一名过气歌星，情场失意、星光黯淡地独自度过了悲伤孤独的一生。

1954年，在拍摄由哥哥查坦·阿南德执导的《出租车司机》（*Taxi Driver*）期间，迪维·阿南德收获了自己的爱情，他娶了这部电影的女一号卡普娜·卡蒂克（Kalpana Kartik）为妻，卡普娜是在电影《下注》（*Baazi*）中饰演一个小角色时被查坦·阿南德一手发掘出来的。

与迪利普·库玛尔所诠释的苦情男主角，以及拉杰·卡普尔演绎的查理·卓别林式的"流浪汉"形象不同，迪维·阿南德给角色赋予了乐趣。虽然他不像其他两位演员一样有所突破，但是他确实创造出了迪维·阿

南德特有的风格：嘴里哼着歌，一字一字地蹦出台词，顶着一头蓬松的发型，夸张的手部动作，还有始终大摇大摆的步伐。无论什么角色还是剧情，他的个人风格几乎已经定型，这也意味着，他的表演始终得不到太高的评价。所以，他没有太多获奖的角色也不足为奇，但是《超越此地》（*Kala Paani*）和《向导》（*Guide*）这两部作品除外。然而，迪维深知宝莱坞的成功之道在于娱乐价值。这也解释了为什么迪维在接下来的二十年里如此受欢迎，他出演也执导了一系列歌舞片大制作，这些作品的故事情节都大同小异，但是重心都放在了那个时代印地语大银幕所缺乏的娱乐性上，继而创作出了一批印地语电影上最优秀的电影音乐作品。

阿索科·库玛尔一直到1953年都在孟买有声电影公司做电影，在这期间，他一直以导演的身份在发掘银幕新秀。他发掘新人的过程向来都非同寻常。1951年初，阿索科·库玛尔同意与一个不知名的年轻人合作一部电影。这个年轻人纠缠他有一段时日了，他声称自己是难民，手上有一个剧本，并给库玛尔准备了一个双重角色，到最后阿索科终于让了步。拍摄第一天拍摄现场来了一群人，他们都是一帮四十出头的记者，阿索科·库玛尔为此心烦不已，但是新人导演却保证让他们不出声。但是第一天拍摄完没多久，他就激怒了阿索科·库玛尔，因为他建议阿索科换种方式表演。一个不知名的导演对着伟大的阿索科·库玛尔指手画脚，这种事可从未发生过。库玛尔答应了，但是他说："今晚拍两遍镜头，这样明早8点我就能看到。如果按我的方式来镜头没问题，你就必须照我的方式来，再也不要烦我。"

第二天早上八点，当两组镜头播完之后，库玛尔不得不承认，这个新导演没错。到那时，阿索科甚至连这位导演的全名都不知道，这也表明了当时宝莱坞的运作方式非常不正规。现在当他问起导演名字的时候，这个男人回答道："博尔德夫·拉兹·乔普拉（Baldev Raj Chopra）。"

阿索科·库玛尔又像带着迪维·阿南德一炮而红一样，发掘了这位小伙子，乔普拉很快就为自己赢得了宝莱坞最伟大导演的一席之地。他一般被叫作B.R.乔普拉，在乔普拉王朝与他同行的还有哥哥雅士·乔普拉

(Yash Chopra)，之后也成为了一名著名的导演。

女演员娜利妮·嘉扬特（Nalini Jayant）在拍摄《奇观》（*Tamasha*）时与库玛尔的孟买有声电影公司分道扬镳，于是他请来了在孟买新戏剧公司担任导演的法尼·马宗达。尼廷·玻色之前也已经过来，并在1949年和1950年分别拍摄了《冲突》（*Samar*）和《训诲》（*Mashal*）。

就在同一年，最德高望重的孟加拉导演也跳到了孟买有声电影公司，为宝莱坞做出了影响深远的贡献。孟买有声电影公司当时拍摄了一部名叫《母亲》（*Maa*）的电影，为当时举步维艰已有时日的巴拉特·布尚（Bharat Bhusan）提供了一个崛起的平台。萨瓦克·瓦查认为这部电影需要一个实力雄厚的导演，于是决定让加尔各答的比玛·罗伊来执导。

这位年轻导演带着全家人还有一个关系紧密的工作小团队，坐了36个小时的火车，从加尔各答的豪拉火车站出发，一路向西来到了孟买的维多利亚站。他当时只有6岁的小女儿雅索德拉当时也在火车上：

> 我们当时乘坐的是一等座。那时候火车就只有一整节，并没有过道。我们本来是准备乘坐孟买那格浦尔列车（BNR）的。但是我的父亲随行带了很多人，我们所有人都在一个车厢里。跟我们同行的是我父亲的助理阿斯特·森（Asit Sen），还有优秀的喜剧演员赫里希凯什·慕克吉（Hrishikesh Mukerjee），他是我父亲的编辑，另外还有编剧纳本都·戈什和在加尔各答长大的旁遮普人保罗·玛很德拉（Paul Mahendra），他为我父亲表演，是父亲的对白编剧。父亲一般会用孟加拉语创作，他掌握孟加拉语和英语两门语言。他几乎不会说印地语，所以印地语对白对他来说是个难事。当时在车厢里的还有纳泽尔·侯赛因（Nazir Hussein），他是一名演员，曾经出演过父亲的电影，他也帮忙将孟加拉语翻译成印地语。我们在孟买安排入住的房子是戴维卡·拉尼曾经的住所，离马拉德的摄影棚只隔了差不多十栋房子。马拉德当时特别偏僻，到处都是树。倒不能说是丛林，但是一眼望去确实全是绿色，不像现在这么繁华，而且当时连路都没修好。我们住的是一栋古色古香的乡间小屋，平层结构，外墙由石头

砌成。我们当时都驻扎在这里。房子一共有三个卧室，一个会客厅，厨房还有一间储物间。人们都睡在会客厅里，他们五个就席地而睡。我还记得，当时他们去了摄影棚回来的时候会对我母亲说："夫人（Bowdi，一种尊称），我们肚子饿了。"我的母亲当时还怀着我的妹妹。那时候马拉德实在太偏远了，每次母亲要进城的时候，父亲都叮嘱母亲，让她在天黑之前回来。当时是萨瓦克·瓦查把他叫到孟买来的，他来孟买是为了拍摄《母亲》，计划拍完就回加尔各答。

但罗伊再也没有回去，他在孟买安下了家，并且凭借1953年拍摄的电影《两亩地》（*Do Bigha Zameen*）成为宝莱坞最伟大的导演之一。这部电影讲述了农村人民的贫困问题，反映了他们沉重不堪的重负，当之无愧地成为宝莱坞出品的反映社会问题最深刻的一部作品。这部电影，从各方面都展现出了新戏剧孟加拉电影学院的最高水准，因为罗伊是典型的孟加拉派电影导演。他的电影很好地将优秀电影艺术和商业相融合，这类电影在当今宝莱坞都非常罕见。就像同一时期很多孟加拉人一样，他视自己为左派进步论者，稍微超前于时代，他认为用孟加拉语制作电影才是最幸福的事情。但是由于印地语电影和孟买主导了大权，他不得不用印地语这门他很少用的语言来拍摄电影。

雅索德拉回忆道：

他是一个孟加拉人，并且引以为傲。他几乎不说印地语，也从不说马拉地语（孟买本地方言），他只会英语和孟加拉语。他会用孟加拉语拿派克笔在纸上洋洋洒洒写满一大篇，然后翻译成印地语。爸爸的工作服是白色棉质T恤和黑色或者深褐色裤子，但是晚上他习惯换上白色腰布和白色无领长袖衬衫。而且他在正式场合总是缠着腰布，穿着旁遮普风格的披肩，都是正式的孟加拉服饰。他1959年带我们去俄国的时候，我记得站在莫斯科的瑟瑟冷风中，他依旧缠着腰布，穿着无领长袖衬衫，戴着披肩。因为父亲的孟加拉人身份，他时而会引来一些仇恨的眼光。他们特别

愤恨他的举手投足间都散发着孟加拉人的味道。当父亲因为电影《两亩地》获奖之后,这种仇恨更是扑面而来。这部电影最初是萨里尔·乔杜里(Salil Chowdhury,做音乐的另一个孟加拉人)构思出来的。电影观众奖颁奖礼的时候,我母亲刚好坐在一群旁遮普人旁边。她后来给我们讲了当时的故事。父亲当晚出席典礼缠着腰布,穿着旁遮普风格的披肩,活脱脱一个孟加拉先生的打扮。当他获奖的时候,他当时一举拿下了最佳影片和最佳导演奖,母亲听到旁边的人都在议论纷纷:"这个获奖的乡下人是谁啊?"《两亩地》当时是在都市电影院播放的首部印地语电影,具有划时代的意义。锡兰电台(Radio Ceycon)在电影放完之后采访了所有人,以此了解大众的反响。当时负责采访的是苏尼尔·杜特,后来被称为巴拉吉(Balraj)。我的父亲是一个寡言少语的人,他说话从不大声。他是一个烟不离口的老烟鬼,他去世之前的最后一支烟足足抽了一个半小时。他常抽的牌子是切斯特菲尔德(Chesterfield)。他虽然滴酒不沾,但是却对喝茶上瘾。之后我们住进了高笛瓦勒(Godiwalla)别墅,那是一栋两层楼,有门廊有花园的房子。在那里,我可以看到他创作剧本的一举一动。爸爸喜欢把大家都召集到家里来。我记得曾经见过古鲁·杜特、我叔叔,S.D.伯尔曼、萨里尔·乔杜里、尤坦·库玛尔(Uttam Kumar)、迪维·阿南德还有苏奇拉·森(Suchitra Sen)。我记得拍摄《莫图莫蒂》(*Madhumati*)的时候,迪利普·库玛尔也来过。他们都会在外面围坐成一圈,讨论得热火朝天。之后古尔扎(Gulzar)也来过,我父亲发现他是一位很优秀的诗人,所以让他为《囚禁》(*Bandini*)中的一首歌填了词。

古尔扎是一名锡克教教徒,他的原名叫作桑普兰·辛格·卡尔拉(Sampooran Singh Kalra)。他比罗伊早一年来孟买,他算是分治之后从印度北部到城里来的移民,但是他能听也会说孟加拉语,而且当时是一个孟加拉朋友把他介绍给了罗伊。然而,起初却因此引发了一场有意思的误解。罗伊以为他是穆斯林,所以问他的孟加拉朋友,"这位先生怎么能理解毗湿奴派的诗歌?毗湿奴派诗歌是孟加拉人最推崇的浪漫诗歌。

(Bhodrolok Baishnow kobita ki kore bujbe)"。后来，他才得知了这位先生是会孟加拉语的锡克教教徒。就像宝莱坞的所有人一样，比玛·罗伊成为古尔扎的伯乐（Bimalda，孟加拉语的一种尊称）。当古尔扎成为一名成功导演之后，他始终铭记罗伊在宝莱坞那一代电影人心中的导师地位。

如果说这标志了孟加拉学院派对宝莱坞电影造成的影响，那从加尔各答到孟买的大迁移，又在孟买形成了一股卓越的孟加拉力量。

我自己也有亲身体会。20世纪40年代后期，孟加拉歌手赫曼特·穆克吉（Hemant Mukerjee）到孟买来找工作，当时就在我位于孟买的家里借住过一段时间。我的父亲是一名成功的商人，给他引荐了一些人。赫曼特·穆克吉开始小有名气，很快就非常成功地走上了配唱歌手之路。当时新戏剧公司已经一去不复返，但是孟买的孟加拉力量依旧非常强大，影响持续了数十年。

1950年，阿索科·库玛尔厌倦了自己在银幕上的老好人形象，于是决定要演一个坏人。他让吉安·穆克吉执导了《悔恨》（*Sangram*），但是这一举动对独立印度来说争议颇大。阿索科·库玛尔刻画了一个印地电影里非常少见的角色：一个坏警察。他杀害了自己心爱的女孩，从生意里捞钱出来赌博，用枪打死了来抓捕他的警察，最后被自己的父亲开枪打死。

观众对电影很买账，所以一路顺风顺水，迎来了备受关注的银禧庆典，这意味着电影在影院连续上映了25周。但是，印度电影观众接受了这样耻辱的警察形象对当时孟买的首席部长莫拉基·德赛（Morarji Desai）来说意味深重。他传唤了阿索科·库玛尔并告诉他："阿索科·库玛尔先生，你需要做两件事情。一是你必须把这部电影从影院撤掉，明天就撤。二是我本人对你的请求，那就是塑造一个诚实公正的警察形象。"《悔恨》在上映16周之后被禁播了。

但阿索科·库玛尔全然不知的是，孟买有声电影公司的员工已经不再诚信。虽然当时280万的债务已经在减轻，电影也在不断取得成功，但是公司依旧背负着30万的债务。直到之后对财务做审计的时候，才发现财务在当中弄虚作假。他在空白页上弄到了阿索科·库玛尔的签名，然后从

中私吞资金，更有甚者每月拿公款给自己的情人汇钱。到1953年，阿索科·库玛尔忍无可忍，只好卖掉了孟买有声电影公司，损失相当惨重。公司新东家完全无法让公司运转，很快就清算破产了。如今只剩下一堆堆的碎石和垃圾，还有一个公共厕所，隐约依稀能看出一个破烂不堪的摄影棚。就是在这里，曾诞生了全国最优秀的一批演员。

宝莱坞的片场时代，并没有创造出一个约瑟夫·肯尼迪（Joseph Kennedy）或是霍华德·休斯（Howard Hughes）式的人物，班尼戈尔指出，这两个电影世界的制作人风格完全大相径庭：

孟买战前时期的很多电影厂老板，都是靠炒股发家致富的：他们一般都是谷物商人，西孟加拉的萨塔里人（sattaria）或是股市投机者。而在好莱坞，制作人的重要性远远高过导演。导演只不过是一个雇来的人手，制作人才是真正描绘蓝图并让编剧进行创作的那个人。

孟买有个人物叫阿达希尔·伊拉尼，人称塞斯（Seth，本地方言，代表老大的意思），他召集到了各路角色和萨达特·哈桑·曼托，其中曼托是他帝国公司的常驻作家（munsi）。回想起来，塞斯算得上是孟买的约瑟夫·肯尼迪，因为他十分热衷于建立自己的后宫：

有一天，我去帝国电影公司见塞斯·阿达希尔·伊拉尼。当我走进房间的时候，透过门缝，我发现他正在按奢丹（Sheedan）的胸部（奢丹是一个身材丰满的女演员），感觉就像在按一个老爷车的喇叭一样。我一言不发立马背过身去。

在布莱恩·休斯密士看来，这并非应有的理想关系。他曾经说过，"从多方面来讲，电影片场反映了当代印度资本形成的一段美好时期"。但银行资本流入行业，甚至是政府扶持都没达到应有的目的。事实上，电影业的成功导致政府赋税更重。但是对于这些电影片场来说，就如同休史密

斯所说的,"也创造了真正属于印度电影形态的开端,那就是融合了戏剧、歌舞和动作片为一体的马沙拉电影"。

电影史学家和编剧伊克巴尔·马苏德(Iqbal Masud)曾经说过,20世纪40年代是印度电影主题和理念的奠基阶段。这个时期种下的电影基调,日后都被各种五花八门的电影所效仿。他把40年代视为黄金50年代的序幕,50年代主题的直白赤裸,一直到80年代都无人能及。在循序渐进的过程中,40年代的电影片场时期,也给印度整个民族定下了基调,那就是这十年的起步貌似举步维艰,但并非不可能。

第八章
金发和棕发女郎：宝莱坞的白人女性

这个国家对待女性的态度十分矛盾，一方面极其崇拜女性，把她们视作伟大的母亲女神形象，但同时，又把女性看作是附属物。在宝莱坞，其中令人印象深刻的故事之一，就是20世纪30年代中期到40年代末期，有一大群女明星霸占着整个宝莱坞的银幕，使同期的男明星黯然失色，这象征着宝莱坞电影的崛起。在世界上其他地方的电影发展历程中，很少像宝莱坞这样由来自不同背景的女明星占据如此重要的位置。更加令人吃惊的是，仅仅就在十年之前，没有一个导演会让女性来扮演角色，因此不得不采用男扮女装的方式拍摄电影。

我们已经感受到了戴维卡·拉尼的影响力，随着孟买有声电影公司的崛起和发展，另一位女明星也崭露头角，而且她拥有更加富有异国情调的背景。就这样，在六年之后，她引起整个印度电影观众的注意，对他们来说，她拥有一切幻想和好奇的资本。严格地来讲，这位女演员参演的电影算B级片，都是些粗制滥造而且比较低级趣味的特技电影，但她在30年代崛起，并且在宝莱坞红了这么长时间，能让我们很好地了解宝莱坞以及印度的电影世界到底是怎么回事。"无畏的纳迪亚（Fearless Nadia）"是她为人们熟知的银幕形象，而她原名是玛丽·埃文斯（Mary Evans），她的母亲是希腊人，父亲是苏格兰人。她是一个高个子金发女人，在电影中的角色总是痛打印度男人之后还大笑，她未婚生子，但她最后嫁给了一个把她捧为明星的电影公司老板。

印度知识分子们都瞧不起她的电影作品，但那些大量涌入城市的没受过什么教育的城镇居民、工厂工人，还有驾驶双轮小马车的人们，都很喜

欢她的作品。而且这些作品还传到印度以外的非洲和远东地区，在那里，她的金发造型和银幕上反叛的行为举止让人觉得非常性感，大受欢迎。特别讽刺的是，这些电影都是由瓦迪亚兄弟（Wadia Brothers）制作公司出品的，而且正是年长的瓦迪亚建立片场，给埃文斯进入电影界的机会，而这位瓦迪亚正是印度电影界中伟大的知识分子之一，同时多年在印度电影产业的政治界扮演着重要角色。

贾姆希德·伯曼吉·瓦迪亚（Jamshed Bomanji Wadia）受过非常好的教育，他有英国文学硕士学位和法律学位，和孟买的帕西上流社会关系非常好。瓦迪亚这个名字，意思是建筑大师，这是对他的一位祖先劳夫吉·努瑟万基（Lovji Nusserwanji）的尊称，在1735年时，他是东印度公司造船厂的工头，工作就是在孟买建造船只，并且把造船厂改造得更现代化。劳夫吉成功地将帕西人从苏拉特和其他一些印度西部小镇带进了孟买，引领了城市的发展以及帕西人在此的优势。人们都简称贾姆希德为J.B.H.瓦迪亚，他和弟弟侯米·瓦迪亚（Homi Wadia）一起，因为由侯米1931年执导的一部默片《暴徒》（Diler Daku）而踏入了电影界。他们最初自称为瓦迪亚兄弟制作公司，但是到了1933年默片《快车》（Toofan Mail）大获成功之后，他们就正式创立了瓦迪亚有声电影公司（Wadia Movietone）。他们有来自塔塔集团强大的经济支持，这是M.B.比利摩瑞尔（M.B.Billimoria）的合作伙伴。他们还买下了劳夫吉家族在孟买法勒尔（Parel）地区的劳夫吉城堡（Lovji Castle）这块地，并且为了传承家族历史，将电影公司的标志设计为航行的船的样子。在他们早期的电影作品中并没有什么畅销大片，直到他们在银幕上创作出纳迪亚这样的特别形象。1933年，他们拍摄制作的第一部有声片《红色也门》（Lal-e-Yaman）是一部浪漫与阴谋交织的故事片，带有波斯及阿拉伯式的奇幻色彩，是由约瑟夫·戴维（Joseph David）编剧，他曾经参与《阿拉姆·阿拉》以及很多帕西戏剧作品的创作。但是，瓦迪亚兄弟开始以动作特技为噱头拍摄电影之后，就开始成为25岁的玛丽·埃文斯如鱼得水的舞台。她有点儿像印度的侠盗罗宾汉（Robin Hood），不过是个女性，但她的人生就这样在此

命中注定。

在此之前，玛丽·埃文斯的生活跟其他在印度生活的诸多年轻白人女性并无两样，她们只是希望在大英帝国统治的这个国度尽可能地占到一些便宜。她1909年出生在珀斯（Perth），1911年她父亲所在的军队被派到印度，她就跟着来到了这个国家。她的父亲1915年战死在法国，而她的母亲玛格丽特后来就留在了孟买，她母亲曾经是个肚皮舞演员，而玛丽这个天主教徒家庭的孩子便去了一个修道院学校上学。

就像其他在印度长大的英国小孩一样，他们的成长完全没受到印度历史和文化的影响，修道院墙外发生的任何事都与他们无关，丝毫不管甘地和他的追随者们在做什么。在修道院里，修女们发现她有一副好嗓子，因此常常让她在教会合唱中担任独唱的部分。然而，玛丽的野心逐渐被电影这个事物激发出来，她如饥似渴地观看各种电影，她的母亲也允许她去享受这些廉价的娱乐方式。

1922年，玛丽和她的母亲离开孟买去了白沙瓦，事实上，很多印度银幕上的大明星，比如普利特维拉和迪利普·库玛尔也去了，但之后不久就都返回来了。玛丽在去往白沙瓦的边境快线（Frontier Mail）火车上被沿途的风景所吸引，在整个旅程中，她都贴在火车的车窗上，领略着从印度西部到北部边境沿途的景色。玛格丽特和玛丽到达了一个据说是某个"叔叔"的农庄，这里离白沙瓦有一个小时的路程，农庄里到处是马、狗、鸡和鸭。这里跟孟买的生活截然不同：这里没有电影院和剧院，更没有其他的白人青少年和妇女可以一起无忧无虑地闲逛。

当然，玛丽同样受制于那条英国人曾在印度强制实行的规矩：不要融入印度人的社会。所以，尽管白沙瓦地方并不大，并且印度教徒和穆斯林教徒也已相互融合，欧洲人仍然保留了相对独立的生活。这意味着玛丽·埃文斯错过了认识萨瓦尔·汗（Sarwar Khan）和他家族成员的机会，他就是后来的电影明星迪利普·库玛尔的父亲；她与巴舍夏纳什·卡普尔（Basheshamath Kapoor）和他的家族成员也无缘认识，他的儿子就是普利特维拉。事实上，汗和卡普尔两家私下里相互认识，并且是很好的朋友。

古怪的英国男女确实和印度人关系密切，甚至经常鼓励他们。在白沙瓦，爱德华七世学院（King Edward College）的一位教授的妻子诺拉·理查斯（Norah Richards），在培养普利特维拉对戏剧表演的兴趣上起到了至关重要的作用，正如佐拉·赛加尔（Zora Segal）所写："诺拉培养了他想拥有属于自己的剧团的梦想，是她将普利特维拉领入了西方戏剧表演的大门。"然而这一切都与玛丽无关。

玛丽继续唱她的歌，并且学会了骑马。在她十五岁生日那天，她收到了一只叫汤米（Tommy）的栗褐色小公马作为生日礼物。再后来，不可思议的事情发生了。玛丽和一位英国官员谈起了恋爱，然而没人知道这场恋爱最终结果如何。唯一清楚的是，在1926年11月26日，罗伯特·琼斯（Robert Jones）诞生了，大家都叫他波比。他后来成为一名印度的曲棍球运动员，退役后移居澳大利亚。玛丽·埃文斯的传记作者多萝西·温纳（Dorothee Wenner）写到，波比究竟是谁，仍是个疑问。有时他被称作是玛丽的弟弟，有时又被称作是玛丽的表弟，然而最有可能的还是玛丽的儿子。直到1972年，玛丽和她的丈夫侯米·瓦迪亚才正式将波比收为"养子"——此后再无下文。侯米·瓦迪亚之后说了一个故事，暗示这孩子并不是玛丽的，而是她和玛格丽特在去英国的途中领养的。当时，玛丽回到家后希望能够去英国的戏剧学院上学，然而却被人告知有无数漂亮的英国姑娘想要挤进电影圈，所以劝她赶紧放弃，不如返回印度试试运气。在这个旅程中，他们遇到了玛格丽特的熟人，比埃文斯一家还穷，玛格丽特见状心生怜悯，于是决定收养其中最小的男孩，并将其带回印度。温纳不敢保证这个说法有多真实，她只知道从1926年起，玛格丽特、玛丽和波比三人组成了一个密不可分的家庭。

很显然，玛丽不得不去挣钱生活。然而在白沙瓦这个地方并没有太多的就业机会，于是在1927年5月，她再一次乘坐边境快线火车回到了孟买。一年后，普利特维拉搭乘同一列火车，并抵达了孟买的同一个车站，他对马车夫说的第一句话就是"带我去海边！"——他在此前从未见过大海。而玛丽这一次则是住在朋友们为她安排的住所，她对大海非常熟悉。

她在孟买的陆军和海军商店的化妆品部门工作,那里之前是华生酒店,印度的第一部电影就是在那里上映的。孟买的一些穷困的白人和英印混血们坚信,在城里有名的百货市场中工作就有机会遇见英国的军官,他们会时不时来百货市场逛逛,最终就有可能迎娶她们为妻。玛丽的一位英印混血的朋友就是这样。此时玛丽已经不再是化妆品部门的柜台小姐,她成了一名法律事务所的秘书,后来,她又通过《印度时报》上的一则广告认识了俄罗斯芭蕾舞演员阿斯特洛娃(Astrova)女士。和许多俄罗斯人一样,阿斯特洛娃女士在革命之后逃离了祖国,正在为她的舞蹈学校四处招生。玛丽加入了阿斯特洛娃的舞蹈学校,而且同时去拜访了一位亚美尼亚的塔罗牌占卜师,当占卜师告诉她事业将会很成功,但个人生活可能会有些不幸福时,她很快就改了一个新的名字。那位亚美尼亚占卜师建议她起一个舞台艺名,玛丽希望找了一个五个字母的,并以"N"打头的名字,在经过无数次翻阅塔罗牌后,最终,她选定了"纳迪亚"作为自己的艺名。

　　阿斯特洛娃女士的芭蕾舞剧团在全国巡演,从军事基地到乡村小镇的露天表演,再到土邦主的宫殿内,他们在不同观众面前表演。观众大多是男性,很快,纳迪亚就从群舞的队伍中显露出来,并拥有了自己的独舞剧目——吉普赛舞蹈,充分展示了她精湛熟练的侧手翻和劈叉功夫,于是,她成了整场演出的明星。

　　然而,她觉得自己报酬过低,当剧团在新德里演出的时候,纳迪亚和阿斯特洛娃女士大吵一架,随后离开了剧团。后来她也曾在扎柯马戏团(Zarko Circus)待过一段时间,在他们的亚洲巡回演出中表演过其中一部分,然而这并没有什么大作用。于是,纳迪亚试着去联系环球电影院的管理人员,这是一个全新的电影连锁机构。这时,有声片还未出现,因此所有电影厅播放默片时都有管弦乐队演奏,于是纳迪亚想要在电影正片放映前在舞台上进行一点儿简单的歌舞表演,以此来吸引更多的观众。不久之后,她加入了专门在电影院内演出舞蹈尤其是吉普赛舞的俄德舞蹈团,而且纳迪亚又学会了一门新技巧,那就是在播放默片时不时地插入一些画外

的音效和歌曲。每当电影中的女主角将要死的时候，纳迪亚就会唱一曲悲歌。但是，她常常会弄错唱歌的时机，有时候她一曲唱罢女主角依然活着，这使得观众们大笑不已。她就是有这样掀起人们笑声的能力，尽管这是无意的，却着实有效。

在旅途中，纳迪亚和拉合尔帝王电影院的经理埃瑞奇·坎加（Eruch Kanga）成为好朋友，这个人在瓦迪亚兄弟面前好好地夸了她一番。很快，她就赴法勒尔参加面试。纳迪亚后来回忆起自己的第一次面试经历时说："那天我乘火车从克拉巴的威灵顿梅尔斯火车站出发，那儿离我家并不远，随后顺利抵达法勒尔，电影公司的片场就在孟买市长家的附近。那时候，这块区域在城镇的边缘，片场后面有许多的稻田，你可以穿过安拓普山（Antop Hill）一直看到波利瓦里（Borivili），完全没有摩天大楼会遮住你的视线。我还记得，我为了面试给自己买了一条可爱的天蓝色的裙子，搭配了一顶可爱的帽子，上面还绣着几朵向日葵。当我下了电车，坎加先生正坐在他的那辆红色克莱斯勒里等着我，然后我上了车，一起驶过片场的锻铁大门。其实，我以为会看见我曾经在帝国电影公司的摄影棚里见过的那种类似锡棚的建筑，默片时代我偶尔会在那里看电影拍摄。然而，我们后来驶入了一个超级大的别墅！整个建筑风格让我觉得像是要准备去见那些受人敬仰的年长的绅士一般。当我进入大厅，我只看见一些演员扮成猴子在那儿闲逛。那情景真是滑稽极了。"

她发现J.B.H.瓦迪亚正在他的桌子后边不断吸着烟。他第一眼看见她时，着实吓了一跳。坎加并没有告诉他纳迪亚有多白或多高。JBH后来承认他甚至觉得坎加欺骗了他。纳迪亚似乎从不缺乏自信，她告诉他她曾在影剧院多有名。JBH却告诉她说他从未听说过她。"然后我对他说，直到现在我也从未听说过他。"两人都笑了。之后纳迪亚向他说起她的才能：会骑马、会跳舞，运动神经很好，甚至能劈叉。

尽管她会说希腊语，这是受到她带英伦腔的母亲影响，但她完全不会说印度的语言——印地语、乌尔都语、马拉地语或古吉拉特语。尽管如此，JBH还是记住了她，但他需要征求侯米的意见。当纳迪亚看见侯米立

马就笑了,转头向JBH问道:"什么?这个男的能决定这么多事情?"

有一个关于纳迪亚到底领多少薪酬的争论,到底是一周60卢比,还是每月150卢比。侯米觉得JBH一定是疯了,但是只能由着他。纳迪亚不得不牢记印地语场景。因为她不认识印地语,编剧就为她写了一份罗马文剧本,侯米要求在一周之后对她进行试镜。

结果可想而知,纳迪亚并不能掌握这一新语言,频繁的错误发音使她听起来像个外星人。她说出来的印地语就像许多其他的英国人第一次说一样,印度人听起来感觉特别搞笑。不过,瓦迪亚兄弟随即发现她可以成为一个理想的特技演员。后来,在JBH执导的电影《故乡之光》(*Desh Deepak*)中,纳迪亚参演了一个仅仅三分钟的小片段。之后在《也门之光》(*Noor-e-Yaman*)中,她扮演了一个更为重要的角色,她在片中又唱又跳,并且还演了不少哭戏。

纳迪亚在片场里确实是一个怪人。绝大多数员工都说古吉拉特语,那也是瓦迪亚兄弟的母语,所以纳迪亚无法与他们交谈。她手里的剧本上,所有的印地语台词都被标注成拉丁字母,于是她的发音必须得不断修正。温纳说,纳迪亚并没有认真在学,因为在那种等级制度鲜明的日子里,演员无论如何也不可能到达社会金字塔的顶端,并且也不会获得特殊对待。

和莱一样,瓦迪亚兄弟就像管理家族一样运营这间片场,棚内六百人的工资报酬都是公平分配的。侯米·瓦迪亚后来回忆说,当时就像在学校一样,一到早上十点就会响铃并点名。一般来说,在平均主义盛行的片场里,每当有男演员在某个场景中没有戏份时,他就去给其他人带饭,而暂时没有电影在拍的女演员也不会躲回自己的隔间,而是帮忙为电影背景挂帘幕,或是修补戏服。瓦迪亚兄弟是家族式经营的好雇主,他们甚至还为员工提供免费医疗。然而,这种家族制度会导致过度依赖,1938年8月,帝国制片厂倒闭,约三十名员工、有犯罪前科的人们,大约七年间从未离开过那里,出于"对法律的恐惧",制片厂倒闭后他们不知道到底该做什么。所以,他们在紧闭的工厂大门外"安营扎寨"了几天,希望它能重新打开,这样他们也就不必再去面对外边的世界。尽管如此,人们还是说,

瓦迪亚兄弟创建了一个快乐的大家庭,尽管纳迪亚的肤色不同并且不会说当地语言,不过这又是另一回事了。

侯米·瓦迪亚后来说:"纳迪亚小姐毕竟是位白人女性,片场里几乎所有人,当被要求和她一起搭档担任特技演员时,都会略感不适。然而,那时她依旧十分矜持,非常安静,因此,她和我们这些已经合作了很长时间的人,完全不可能打成一片。"

但是,当瓦迪亚兄弟决定拍摄《持鞭的女人》(Hunterwali)的时候,一切都变了。其中一部分原因是一些偶发的情况。1934年12月,瓦迪亚兄弟正忙于另一个奢华情节剧的时候,女主角突然生病以致停拍。当时,瓦迪亚兄弟已经为纳迪亚专门准备了一个特技电影的剧本。JBH认为大制作的停拍会浪费整个片场的时间,于是就想让纳迪亚这部小成本制作的电影先来拍。JBH广泛征询了很多人的意见,因为他不确定让一个金发女人来当主演是否合适。

瓦迪亚兄弟曾试图让纳迪亚更像个印度人,为了让这个高个子金发女人参演印度电影,JBH建议纳迪亚使用艺名南达·德维(Nanda Devi),并戴上带有长辫子的黑色假发。纳迪亚立马做出了愤怒的回应:"听着,瓦迪亚先生,我愿意做任何尝试,但这实在太可笑了。我是一个白人女性,这头漆黑的长发让我看上去未免太过愚蠢了。还有,几乎整个印度都知道我叫纳迪亚,我拒绝改名,这可是一个亚美尼亚占卜师专门取的,它给我带来好运气。而且,我也不要叫德维,相比之下,瓦迪亚和纳迪亚更押韵。"

JBH是好莱坞和道格拉斯·范朋克的崇拜者,尤其是道格拉斯·范朋克。JBH曾在道格拉斯·范朋克来孟买的时候接待过他,并为他的电影《佐罗的面具》(Mask of Zorro)的印度版权做担保人。而现在他有一个剧本,其中情节涵盖了这部电影和另一部《宝林历险记》(The Perils of Pauline)的诸多元素。这部特技电影将道格拉斯·范朋克的故事版本移植到一个虚构的古印度王国里,当然除了皇宫看起来既不气派也不豪华之外。瓦迪亚兄弟手里最优秀的演员,就是纳迪亚。

梅赫吉巴海·塔拉普(Meherjibhai Tarapore)专门训练纳迪亚的印地

语，剧本要求她穿着沙丽在宫内的场景中说印地语，但是影片的核心还是特技和打斗场景，包括和一些保镖在屋顶上打斗，然后从屋顶上跳下。瓦迪亚影业觉得，这部电影中的动作要求，对于像伯曼·史若夫（Boman Shroff）和乌斯塔德·哈曲（Ustad Haqu）这样身经百战的特技演员都是个难题，更别说眼前这个高个子金发女人了。

侯米决定开始拍摄纳迪亚被要求从屋顶跳下的场景。当其他员工看到这个情形害怕得缩成一团时，纳迪亚冷静地问侯米："我听说要从一个屋顶上跳下去？是从哪儿跳？"侯米就指给她看，她说："好。"

就在前不久，瓦迪亚影业里一位经验丰富的特技演员不慎从船上跳下，险些淹死。通常，对特技演员们而言，擦伤、关节错位甚至一些更严重的伤已是家常便饭。当吉时庆典进行的时候，只有纳迪亚一个人毫不在意，所有人都在担心，尤其是其他那些穿着警服的特技演员。然而，拍摄似乎进行得相当顺利，从纳迪亚蒙面的打戏，到在屋顶上与歹徒搏斗，一幕接着一幕未曾间断，直到纳迪亚要开始拍跳下屋顶的戏。侯米非常紧张，赶紧叫来德胡巴霍拉（Dhunbhoora）先生帮忙，德胡巴霍拉先生是一个经验丰富的跌打医生。纳迪亚被要求跳到一块薄垫子上，跳得似乎很顺利，随后摄影师喊了一句"好"，侯米立马喊了句"停"，然而纳迪亚却一动不动。每个人都向她跑去，非常担心害怕。这时，纳迪亚突然睁开眼，大声笑了起来。恐惧变成了惊叹，每个人都不由自主地鼓起了掌。那天的拍摄结束后，侯米随即在办公室召开了一次全体员工会议，为纳迪亚起了一个新称号"无畏的纳迪亚"，从那以后，在她的整个电影生涯中，人们都记住了这个名字。同时"无畏的纳迪亚"还被用来宣传这部电影，包括她之后拍摄的其他影片。

随着拍摄的进行，侯米对纳迪亚的表现信心大增，并且还让她更加大胆一些。有一天，纳迪亚被要求将她的一个特技演员举起来并带着他跑，很快，这个动作成为"无畏的纳迪亚"的电影中经常出现的经典套路。

还有一次，纳迪亚因受伤而频繁打嗝，需要休息，她的母亲警告她不要再做这么危险的动作了，然而纳迪亚却对母亲的关心置之不理。随

后，纳迪亚更热衷于特技表演，而且瓦迪亚兄弟投入了更多的钱，尽管他们的商业伙伴比利摩瑞尔并不认同，但瓦迪亚兄弟开始创作原创歌曲和布景。比利摩瑞尔警告说："观众可不喜欢一个印度女人承包所有的打戏，而我们的电影，必须得让观众喜欢才能卖得出去。"他的担心似乎很有道理，因为没有一家影院上映《持鞭的女人》。当整个印度在努力从白人的统治下争取自由的特殊时期，一群印度男人被一个金发女郎吊打的场面，似乎与影院观众习惯的电影场景相差甚远。这部电影拍了六个月，与一般的电影拍摄相比，时间已经很长了，拍摄成本超过8万卢比，而现在正面临着没有观众的噩梦般的前景。最终，瓦迪亚兄弟决定自己放映这部电影，就在格兰特路的超级影院，那里是孟买的帕西人居住区，以帕西人的食物著称，那儿也离城市的红灯区不远。就是这样一个地方，被瓦迪亚选作放映的地点。

为了确保不让观众产生"纳迪亚像个外星人"的感觉，电影在放映时打出了一行字幕："勇敢的印度女孩为了她的人民和国家牺牲了皇室的荣华富贵。"在电影的宣传画册上，纳迪亚骑在一匹奔腾的马上，手中扬着鞭子，在其下方，写着一句宣传语，"一场令人叹为观止的冒险，在印度史无前例的体验"。

这部电影于1935年6月在孟买首映，恰逢季节性季风来袭，首映当晚便遇倾盆大雨，于是观众们匆匆忙忙进了超级影院。

整个瓦迪亚兄弟电影公司都焦虑地等待着。

纳迪亚当时和玛格丽特和波比在一起，她说："我当时太紧张了，全身都在发抖。我一直在观察观众们的反应，试图从他们脸上的表情判断出他们对这部电影的看法。妈妈只好握住我的左手，波比握住右手。我第一次出现在电影里，是在第二卷胶片差不多15分钟的时候，当观众们听到我的声音出现时，我听到人群中一阵喘息的声音，他们被我的表演惊呆了。在第三卷胶片中，我发誓要为被绑架的父亲报仇，并将他从邪恶的大臣手里救出，然后我就抽着鞭子说：'从今日起，叫我持鞭的女人！'此话一出，观众立刻就沸腾了，他们不停地吹着口哨鼓着掌。"

那一晚，电影院一票难求。到此时，瓦迪亚兄弟就知道，那以后的好几天甚至好几个礼拜的票都会售罄。接下来的目标，是那令人梦寐以求的银禧庆典，即连续放映25周，这个目标最后实现了，并且成为近十年来的高票房作品之一。很快，其他印度人开始制作并贩卖一些非官方的电影周边衍生产品，像纳迪亚鞭子、腰带、火柴盒、扑克牌，在大街小巷售卖，甚至她在影片中著名的叫声"嘿—哎—哎"，都成了人们的流行语。

随着纳迪亚的收入增加，瓦迪亚兄弟开始为他们的明星打造一个全新的团队，他们开始寻找具有表演天赋的健美运动员，以及一些训练有素的动物明星。为了创作随后的电影，瓦迪亚兄弟还加了一些新的动作，愈发引人入胜。有一幕，纳迪亚用肩扛起一个男人，骑马跑过了一节火车车厢的距离。在接下来的五年内，截至1940年，侯米·瓦迪亚共执导了六部纳迪亚主演的电影：《持鞭的女人》，《帕哈里的女儿》(*Pahadi Kanya*)，《边界快线小姐》(*Miss Frontier Mail*)，《强盗女孩》(*Lutaru Lalna*)，《旁遮普快线》(*Punjab Mail*)和《钻石女王》(*Diamond Queen*)。基本上是一年一部电影，尤其是大英帝国的火车，在电影中起到了巨大的作用，像1936年的《边界快线小姐》和三年后的《旁遮普快线》。印度的观众们喜欢这些作品，而且当他们得知她并没有使用替身之后，就更加喜欢纳迪亚，她是第一个没有用替身而是亲自上阵的印度女演员。

和纳迪亚饰演对手戏的男演员是帕西演员约翰·卡瓦斯（John Cawas），他曾在1930年的全印度健美大赛中获奖，并曾裸背拖过一辆载有四名乘客的雪佛兰轿车。他被人称为印度的"泰山"。

1941年，《来自孟买的女人》(*Bombaiwali*) 上映，1942年，《丛林公主》(*Jungle Princess*) 上映，影片为了表现一场丛林风暴，特意搭建了一个40英尺的丛林模型，影片中还有一场飙车戏。同年，《持鞭女人的女儿》(*Hunterwali ki Beti*) 上映，将挥着鞭子的纳迪亚这一经典场景再次搬上了银幕。在经历了惨淡的日子后，这部电影对侯米而言十分关键，这使得他确信，即便是廉价的特技电影，但只要有纳迪亚，便是一份完美的答卷。

然而在这个时候，兄弟俩的关系日益疏远。JBH开始对政治感兴趣，

他离开了国会并加入了由M.N.罗伊（M.N.Roy）创立的激进民主党派，罗伊曾是印度共产党的创始人，20世纪20年代，在他宣布摈弃马克思主义之前，还为中国共产党提过建议。其实，JBH只是想拍一些具有社会意义的电影，而侯米却始终坚持特技电影。然而这并不是兄弟俩唯一的分歧所在。战争期间，有一次严重的原物料短缺，于是他们建立巴桑特影业（Basant Pictures）试图获取更多的生胶片，然后他们也确实一起拍过一些电影。然而到了1943年，他们最终彻底决裂了，JBH最终将瓦迪亚影业卖给了V.香特拉姆，而侯米则坚持和纳迪亚一起拍摄他的特技电影，一直到她于1956年退出影坛。

瓦迪亚兄弟究竟是如何让反英国寓言式的电影大获成功的，并且还让一个声称具有英国血统的金发女人，作为一个重要的角色出现在电影中。罗西·托马斯（Rosie Thomas）曾采访过纳迪亚，他写了一篇文章，其中提到，虽然从一开始，纳迪亚的种族特性对瓦迪亚兄弟就是一个问题，但瓦迪亚兄弟将她印度化，他们的一个技巧就是将她变成"来自孟买的女性"，强调大都市的复杂成熟和现代化，这正是城市居民们曾经很自豪，而且现在依然自豪的东西。

托马斯写道：

> 她的西方人外表无疑是她异国情调的一部分，瓦迪亚兄弟仔细地盘算过，把她宣传成印度的珍珠白人（Pearl White），她能够吸收所有珍珠白人和其他异国白人男性的光芒，同时塑造一个纯印度的纳迪亚。他们十分聪明，把两种传统方法混在一起，两者兼得：一是好莱坞的特技女王（可以含蓄地说，她的形象对整个好莱坞特技流派的影响，堪比范朋克对怀特的影响），另一种则是传奇的印度女战士。就这样，一个都市现代新女性形象被打造出来了。

瓦迪亚将纳迪亚包装得如此成功，永远为真理、正义而战，这样一来，那些印度观众尤其是对她的那些影迷而言，她的白人肤色根本不是问

题。瓦迪亚兄弟也十分精明，他们意识到，时下印度人民正处于与英国统治者斗争的中间阶段，他们的爱国主义不会使得他们恐惧外来国家，所以不会有过激的反白人情绪，他们仅仅是想要自由和自治。同时，印度领导人也会为公事经常招募一些白人女性，包括甘地就聘用了一位英国海军将领的女儿米拉卜恨（Mirabhen）。只有当一个女人准备在印度抛下一切，开始新的生活，就像纳迪亚那样，才会被认可。她的金发不是问题，她就像侠盗罗宾汉，劫富济贫，策马狂奔得像个魔鬼，穿着她的紧身短裤，在富人家的客厅吊灯上荡来荡去。

印度作家吉利什·卡耐德（Girish Karnad）成长于40年代，他的话证明了纳迪亚在当时是如何深入人心，尤其是在年轻小伙子心中。

我童年最难忘的声音，就是无畏的纳迪亚那号角般的叫声"嘿—哎—哎"，骑着马傲视一切，放肆地挥着手，纵马放倒坏人，对我们这群40年代中期上学的孩子们而言，纳迪亚就象征着勇气、力量和理想。

温纳引用了另一段影迷所说的话：

我们无时无处不迫使着我们自己受各种因素所控制，工作上，家庭里，面对我们的上级，在公共场合我们几乎无处宣泄我们满溢的情感除了在电影院里。在那儿，我们可以肆无忌惮地大喊大笑而不必担心受到攻击，也不会感到尴尬。每个人都是这样。这就是为什么纳迪亚的电影如此受人欢迎，因为再也没有像她的电影那样，努力尝试去吸引观众。在影片的结尾，我们都感觉像被抽空了一般，筋疲力尽，但在同时，我们的精神得到了极大的救赎。

在银幕之外，当纳迪亚拍了三四部电影之后，她和侯米成了恋人，而这本身就足以写成一个电影剧本了。多年来这份感情都被隐藏得很好，甚至当恋情曝光的时候，各种关于他们爱情故事的传言，印度观众听起来也

觉得十分美好。一段英印婚姻，即使是纳迪亚，对统治阶级的英国人来说，她都是属于一个底层阶级的人，结姻实属不易。刚开始的时候，侯米的帕西家人并不十分在意。像侯米这样害羞保守到甘愿在哥哥的影子下过活的男人，对其母亲而言，仍是个孩子。尽管在他们的恋情中是纳迪亚更为主动，但当恋情最终被确定，还是免不了在孟买引起一阵闲言碎语，印度电影杂志就写了一篇与事实略有出入的正式报道。纳迪亚将其描述为一见钟情的关系，她说，当侯米第一次通过镜头看她时就已经爱上她了。她只是在那儿，脸上微微掠过一丝笑意，一切就这么发生了。尽管彼此心照不宣，最终确定关系却是在30年代。侯米知道，这场婚姻既不会使纳迪亚成为帕西人，也不会使他们的孩子成为帕西人，因为成为一个帕西人的唯一途径，是父母双方必须同时是帕西人。最终，在珠瑚附近，孟买最大的海滩那里，他们俩组建了一个家庭。"就在那儿"，温纳说，"就在棕榈树下，他们望着大海，互相交换手中的花环，成为真正的夫妻，正式举办婚礼则是在好几年后。"

纳迪亚花了很多年才得到电影史学家的足够认可。在她电影的鼎盛时期，电影广告牌上"无畏的纳迪亚"的名字吸引了大量观众进入贝鲁特（Beirut）、雅典（Athens）、内罗毕（Nairobi）以及开普敦（Cape Town）的电影院中观影。但是，这个瓦迪亚电影公司的大明星却没有得到印度媒体的足够关注，当六年之后，在1993年柏林电影节上，一部名为《无畏的纳迪亚——持鞭的女人的故事》（*Fearless Nadia—The Hunterwali Story*）的纪录片放映时，她几乎已经被遗忘了。拍摄这部纪录片的导演是纳迪亚的侄孙，瑞亚德·瓦迪亚（Riyad Wadia），他深入研究了自己的家族的历史，以探寻自己姑奶奶的精彩故事。在观众中，坐着德国电影制片人多萝西·温纳，她像其他所有观众一样，惊奇地发现了一位印度电影史上的激进女权主义女演员，并且十分好奇，一个带有欧洲人特点的金发女郎是如何成功地在印度电影市场中成为家喻户晓的特技电影女王的。

一部关于纳迪亚的传记接着在德国面世了，这部作品后来被翻译成英语，并且，对于纳迪亚早在"女权"这个词诞生之前就已是一位激进的女

权主义者的观点，起到了巨大的推进作用。现在有许多其他关于纳迪亚的研究文章，包括罗西·托马斯写的论文，这篇论文在2003年宝莱坞选集中出版。纳迪亚现在已经被视为女权主义的偶像。那些持有这种观点的人在许多场合都引用她在电影《钻石女王》开场镜头中的台词。就在她打击了一个抱怨纳迪亚侮辱了他男子气概的男人之后，纳迪亚说："先生，不要以为现在的女性是如此的柔弱，要服从于男人的粗暴无礼。如果印度想要变得自由，女性必须被给予自由的权利……如果你尝试阻止她们，你将要为许多后果付出代价。"

我在柏林遇见温纳的时候，她指出纳迪亚的形象对男性的影响远大于对女性的影响：

她更多地对男性观众造成影响。要知道，那个年代很少有女性观众可以看到纳迪亚的电影。也许人们的态度发生了改变，但是对于女人，我并不清楚他们的变化有多少。她主要是以一种独特的方式对男性的自尊心产生影响。她（以一种英国殖民者的方式）反对印度人的处事方式（这是一种十分软弱的女性化的方式）。她表现得是如此的强势，会笑话她的敌人，并且拥有健壮的身体。因此，这对于男性而言是一个关于尊严的有趣形象。她能够做的事情是很多印度男性所做不到的，而且她是很有技巧策略的去做。所以，纳迪亚形象的出现使得男性在生活中完全可以被取代了。JBH对此非常清楚。他并没有把电影定位为教育电影，而是把它视作一种可以逃避审查的电影模式。JBH是一位律师，他了解自己在做的事情……他在电影中加入了许多有用的信息以启发那些村民。例如，一只乱叫的狗象征着一名英国士兵。英国人并没有发现，因为这是一种来源于日常生活的拍摄手法，但是印度人明白他想要传达什么。

纳迪亚是那个时代最有名的女明星，但她绝对不是宝莱坞唯一的白人女演员。还有其他许多女演员，特别是在孟买的电影片场中。在阿达希尔·伊拉尼的电影片场中，就是普利特维拉被发掘的地方，有一位犹太女

演员厄尔梅林（Ermeline），她非常有名气，所以可以自主选择男演员和自己演对手戏。在普利特维拉进入片场的第三天，她在一群群众演员中发现了正站着的普利特维拉，她被他俊朗的面容所吸引，于是就挑选他在《电影女孩》（*Cinema Girl*）中担任男主角，与自己合作演对手戏，从此，普利特维拉开始了他的电影生涯。

还有许多其他的白人女演员，比如卡米拉（Camilla），她起初是纳迪亚的竞争对手，后来她们成了朋友。她是俄罗斯、犹太、亚美尼亚以及英印混血。卡米拉和她的姐姐拉米拉（Ramilla）因为她们如同桃子一样美丽的肤色而为人们所熟知。和纳迪亚不一样，她们不怎么拍特技电影，而选择拍摄社会电影。不过，虽然社会电影更能被上流社会所接受，但是纳迪亚式的特技电影却可以创造更多的经济价值，这一点在金钱至上的印度社会是十分重要的。

在纳迪亚流行的十年之后，另一个同样具有异域背景的明星出现了，而且她还有一个相似的名字，娜迪拉（Nadira）。就像我们在早期电影里看到的苏罗恰娜，扮演这个角色的女演员露比·梅尔斯，她本身就是一位英印混血，她的报酬比许多男演员都要多，更不要说女演员了。这种喜欢看到白肤女演员的需求一直持续到十年之后，十九岁的女演员法拉赫·伊齐基尔（Farah Ezekiel）初次登台亮相，她以前是生活在伊拉克的犹太人，祖父母移民到了加尔各答。据伊齐基尔自己后来讲述的故事，是因为她出身高贵的祖母爱上了一个面包师，但是祖母的家人并不同意这一门婚事，于是这对年轻人一起逃到了加尔各答。弗洛伦斯（Florence）到达孟买之后，则选择了移民到孟买的伊拉克犹太人最传统的方式——在这里做生意。最著名的是沙逊家族（Sassoons），他们已经成为孟买最著名的生意人之一，并且现在给人印象最深刻的，就是这座城市里以此命名的沙逊码头（Sassoon Docks）。1833年，大卫·沙逊十分低调地来到这座城市，与伊齐基尔在1952年从加尔各答高调进入宝莱坞完全不同。当时还不到二十岁的她取了一个艺名叫娜迪拉，并且在梅赫布·汗的电影《野蛮公主》（*Aan*）里面作为女主角惊艳亮相。《野蛮公主》并没有实现汗的梦想，而且娜迪

拉在此之后只是偶尔地出演女主角，比如在《贼先生》(Shree 420)里，这是一部20世纪50年代十分具有突破性的电影。她在里面扮演一个坏女人，而且在电影里还对口型演唱了一首脍炙人口的歌曲。《请别偷看我》(Mud mud ke na dekh mud mud ke...)这首歌到现在依然很经典。她后来在超过60部戏里面出演角色，但是因为在《贼先生》中的坏女人角色使得她定了型，在此之后，她经常出演女配角而没有再演过女主角。

随后，在70年代，她成为宝莱坞的特型演员，也就是她一直在演母亲、姑姨和其他年纪较大的女性角色。她在1975年的作品《朱莉》(Julie)中表现不俗，这部戏里她饰演女主角的英印混血母亲，因此获得最佳女配角奖。这部电影讲述了一个印度男孩和一个英印混血女孩之间的爱情故事，同时也展现了两个不同族群之间的文化差异，这对于一位电影制作人来说是十分富有争议且难以驾驭的主题。娜迪拉一定觉得这个故事对她是一种讽刺，因为她一直以来都没有能够找到真爱，过着孑然一人的生活。她的两个兄弟各自移民去了美国和以色列，她一个人住在孟买南部的一间公寓里，红木门上写着她的艺名和真名，陪伴她的只有女仆绍哈。在每年12月5日她生日的这一天，她只能请邻居家小孩吃印度炒饭和蛋糕来庆祝生日。

和纳迪亚不一样，娜迪拉的真实生活变成了她银幕形象的讽刺，后来在宝莱坞她很有名，是因为她以藏书丰富而著称，她收藏了包括了关于莎士比亚、阿道夫·希特勒（Adolf Hilter）、维韦卡南达（Vivekananda）、二战、犹太教和心理学各方面的书籍，朋友和邻居们时不时会来找她借书。

娜迪拉死于2006年，享年74岁，她因为过量饮酒而遭受了诸如肝功能衰竭等疾病的折磨。在她死前的最后一次采访中，就像是一个保留了过去许多秘密的居士一样，说："我并不知道我是否真的想要拥有一个家庭，因为我从来都不知道真正的家庭生活是什么样的。我已经孤单太久了，对于是否有人陪伴已经麻木了。"

在20世纪40年代的宝莱坞女明星中，没人能比努尔·贾汉（Nur

Jehan）更能留下无法磨灭的精神遗产，而且她比任何一个演员都能激发起人们的各种可能性。她在宝莱坞的电影生涯仅仅持续了五年。她在二十一岁的时候离开印度，除了去世之前回国看过一眼以外，就再也没有回来过。但是在她那个时代，她拍摄了大量的电影（69部），演唱了大量的歌曲（127首），因此她成为银幕上炙手可热的大明星。她是如此年轻，并且创造了杰出的成就，直到今天，人们依然会有这样的争论：如果她选择留下来，她会改变宝莱坞吗？努尔·贾汉能唱歌，能演戏，虽然她比不上那些最优秀的歌手，但是她在印度啊，此时宝莱坞和好莱坞没什么不同，并不是所有的演员都要唱歌，但是如果被要求的话，他们也不得不献歌一首。如果她选择留下来，宝莱坞是不是会继续像好莱坞一样，所有的男女演员在需要的情况下，都必须能在演戏同时也要能够唱歌？她的离去可以说造成了宝莱坞歌唱与表演的完全分离，甚至比吉卜林（Kipling）[1]说的东西方文化分离还要严重。但是如今，就在六十年之后，歌唱与表演又有了很好的结合。对于诸如此类的假设的争论，永远无法得到解决，但是这种争论正好体现了努尔·贾汉造成的巨大影响。而且，她的故事会像其他宝莱坞故事一样，若被拍成电影，可能会因为太过奇幻而令人难以置信。

她出生在卡苏尔（Kasur），1926年的9月21日，那是一个星期六。她的父母是马达德·阿里（Madad Ali）和法塔赫·毕比（Fateh Bibi），她被取名为阿拉·瓦赛（Allah Wasai），是这个十三口之家中最小的一个。她七个哥哥中有三个后来进了精神病院。在非常小的年纪，努尔·贾汉就不得不担负起庞大家庭的经济负担，而且这个家庭中还有许多并不是她的直系亲属。许多年以后，当她已经变得很老的时候，她悲叹着说："人们问我为什么一刻不停的工作。好吧，我怎么样才能停下来？如果我不去工作，谁去供养这一大家子人？"据说她在四岁的时候就拍摄了第一

1. 这里指的是鲁德亚德·吉卜林（Rudyard Kipling），生于印度孟买，英国小说家、诗人。主要作品有诗集《营房谣》《七海》，小说集《生命的阻力》和动物故事《丛林之书》等。1907年吉卜林凭借作品《基姆》获诺贝尔文学奖，当时年仅42岁，是至今为止最年轻的诺贝尔文学奖得主。

部电影，当然，就像她生活中的其他事情一样，许多事实都是无法证实的。她喜欢保守自己年龄的秘密，曾经被问时，她这样回答："人们想要知道我几岁了。让我来告诉你，就生活经历还有认识的男人来说，我已经有一百来岁了。"

印度次大陆上的作家花了很多时间来争论关于努尔生活的许多事实，并且直到现在依然是人们茶余饭后最感兴趣的谈资。例如，努尔·贾汉宣称她在十五岁的时候就做了母亲，在她的年龄稍大了一点时（大概十六岁半或十七岁），她嫁给了赛义德·肖卡特·侯赛因·里兹维（Syed Shaukat Hussain Rizvi），这个男人执导了她在1942年拍摄的第一部有声电影《诱惑》（Khandan）。但是那时她仅仅是一个孩子，就像她在后来承认的那样，因为太小，她还有很多事情不能理解。但是关于电影方面，她完全是一个老手。此时她已经拍了12部无声电影，并且她的电影生涯可以追溯到30年代，最初她出演了无声电影《印度之星》（Hind ke Tare），是由加尔各答的印度电影公司（Indian Pictures）拍摄的。

《诱惑》中的歌曲是由古拉姆·海德尔（Ghulam Haider）创作的，从此，她的声音传送给了全国的观众，她的声音后来一直被描述成"夜莺般的歌声"。这种歌声一直以来被视作拉合尔音乐大厅和旁遮普小镇的代表音乐。

关于努尔·贾汉早期的歌曲作品之一，有一个动人的故事。就是在20世纪30年代的拉合尔，当地穆斯林圣人的追随者举办了一场特殊的礼拜音乐晚会来表达他们的崇敬之心。那天来唱歌的人中有一个小女孩，这位圣人让她唱一些旁遮普语的歌曲。于是她唱了一首旁遮普民歌，歌词大概讲述了这块土地上五条河流汇聚成的风筝触碰天际的故事。当她唱歌的时候，圣人似乎完全沉迷其中。当她唱完了，这位圣人站了起来，将他的手放在小女孩的头上预言："勇往直前，小姑娘，有一天你的风筝会触碰到蓝天。"在她歌唱生涯的一些场合，努尔·贾汉发现了一种可以保持她美妙声音的秘诀——传统认为酸的和油腻的东西会破坏嗓子，但是努尔喜欢油腻的腌制食物，而且，她会在唱歌之前吃很多腌制食物，然后再喝下冰

水,她相信这样可以提升嗓子的状态。没有这样的准备过程她根本不去任何靠近麦克风的地方。

卡哈利德·哈桑(Khalid Hasan)对她十分了解,关于20世纪三四十年代努尔·贾汉在精彩纷呈的电影世界里创造的辉煌,是这样描述的:

在孟买和拉合尔经历了曲折的爱情之后,她最终选择嫁给了里兹维,并且在独立分治后回到巴基斯坦,但没过几年就选择了离婚。里兹维还记得自己第一次注视她的样子,但在回忆录《和努尔·贾汉的婚姻生活》(*Noor Jahan ki Kahani Meri Zubani*)谈起自己和她在一起的生活状态时,已经没有什么好说,尽管这么多年过去了,他对她的声音和魅力不再有任何的溢美之词。他在回忆里写到,那时她只有八九岁的样子,在加尔各答,他那时在塞斯·达苏柯汉·卡纳尼(Seth Dalsukh Karnani)阁下的电影片场担任电影编辑,阁下尽管已经一大把年纪,但他性格却鲜明又古怪,生活里从来不缺女人,总是喜欢盯着漂亮的女孩子不放。他总是用他的古吉拉特语口音叫所有的男生为山德(Shand)或是大块头,叫女生就是德维,哪怕是他已经解雇了这些人之后也是这样。一次,他让科林斯剧院的经理,一个叫纳斯尔(Naseer)的男人,去旁遮普一趟并且带回来一些女孩。当这个男人回来的时候带回来了十五到二十个女孩,其中就有努尔·贾汉姐妹,姐姐伊登(Eiden)和海德尔·班蒂(Haider Bandi),还有当时只有八岁的未来印度电影皇后。这些女孩当时被称作"旁遮普快线"。其中有一个叫拉什达(Rashida)的女孩子,她跟努尔·贾汉还有点儿亲戚关系,后来她成了老板的情人。当里兹维被要求回到拉合尔执导1942年的电影《诱惑》的时候,努尔·贾汉和她的姐妹们一起还在阿姆利则一个又一个的小镇上忙着进行舞蹈表演。当时他正在为达苏柯汉·潘卓立(Dalsukh Pancholi)制作的新电影寻找一位女主角。他回忆起当时在旁遮普大学的副校长S.P.辛哈(S.P.Singha)的帮助下,几个女孩子被送来试镜,但是他一个也不喜欢。他希望女主角在银幕上看上去不超过十五六岁,那正好是努尔·贾汉的年纪。所以,他觉得她就是他一直在找的女主

演。她被送去参演,但是并没有被告知出演的是主角。这就是他们爱情故事的开始,最终她违背了不愿失去兄长的意愿,和这个男人结为连理。一天在拍摄现场,里兹维对努尔·贾汉开了一个玩笑:"你用了什么发油啊,闻起来真是糟透了。"当这句话刚一说出口,她就止不住地哭了起来。这次玩笑的结果是,拍摄进程不得不被打断,耽误了五到六天。

电影《诱惑》大力捧红了努尔·贾汉,不仅仅是拉合尔的旁遮普电影导演们,甚至是孟买的电影公司对她都是众星捧月。在1947年,她已经在孟买拍摄了五十五部电影,同时在加尔各答拍摄了八部,在拉合尔拍摄了五部,甚至在仰光也拍摄了一部。

曼托对她非常了解,他描述了她的粉丝有多么的疯狂。一位拉合尔的理发师甚至愿意做一切事情以证明自己是一名真正的粉丝:

他会一天到晚唱她的歌,并且不厌其烦地谈论她。有人问他:"你真的喜欢努尔·贾汉吗?"这个理发师十分真诚地回答道:"毫无疑问。"这个人继续问,"如果你真的爱她,你可以像传说中的旁遮普人马西瓦尔(Mahiwal)为他的爱人索希尼(Sohni)所做的那样吗?他从大腿上切下一块肉,以证明自己的爱。"这个理发师拿出一把锋利的刮胡刀,交给他说:"你可以从我身上的任何一个部分切下一块肉。"他的朋友性格古怪,竟然真的从理发师的手臂上切下一大块肉来,在看到理发师证明自己的爱然后昏倒后,他也选择逃跑了。当这个深爱着努尔的男人在拉合尔的梅奥医院里面恢复意识的时候,从他嘴巴里第一个蹦出来的词汇竟然还是"努尔·贾汉"。

曼托和努尔·贾汉都在1947年离开印度来到了巴基斯坦,但是受过良好教育的曼托对于一个成为穆斯林聚集地的巴基斯坦并没有什么特殊感情,因此带有遗憾地离开了孟买,但他从来没有停止思念。而非常虔诚的努尔·贾汉则满腔热忱地去了。当巴基斯坦和印度交战的时候,她

经常会不请自来地到当地的电台献唱歌曲，以表示自己对这片曾经宣誓过的土地的忠诚。当时，每当她选择自己最喜欢的歌曲的时候，她会选一首过去印度还是统一的次大陆时期的歌曲。努尔·贾汉不愿意做出关于最喜欢歌曲的选择，她说："它们都是我的孩子，我怎能将它们区别对待？"但是当卡哈利德·哈桑坚持这个问题的时候，她十分艰难地想了很久，然后说自己最喜欢的歌曲是电影《朋友》（*Dost*）中的《谁会扬名立万》（*Badanam mohabat kaun kare*）。哈桑说："这是她最喜欢的歌曲，因为出自那个苛刻的完美主义者沙杰德（Sajjad）之手。"她补充道："他从来不走寻常路。"

曼托觉得，努尔·贾汉的表演缺乏可圈可点之处，吸引他的只有歌声。"对于我而言，只有她的声音最打动人心。在赛加尔之后，她是唯一一个令我印象深刻的歌手。她的歌声就好像纯洁的水晶。"

关于这一点，他不能够太多地违背当代人的意见，人们认为她既是一个优秀的演员，又是一个出色的歌手。她的演出被认为充满了挑衅的意味，就好像一个发出滴嗒声响的定时炸弹。在1947年，努尔·贾汉和迪利普·库玛尔演对手戏，他同样在电影《萤火虫》（*Jugnu*）中表现出色，而《电影印度》杂志是这样评价的，"他（迪利普·库玛尔）尽管表现得出色，但是依然不能达到努尔·贾汉的水平"。这部杂志认为这部电影"肮脏，粗鲁而令人生厌"，并且引导了一场运动来倡议禁止这部电影的上映，这发生在1948年的10月，当然几个月后，这样的禁令就停止了。《萤火虫》是努尔在印度拍摄的最后一部电影，这部电影同时使一位新的男配唱歌手穆罕默德·拉菲（Mohammed Rafi）出现在人们的视野中。虽然他刚开始没有受到太多关注，但是后来这位男歌手大获成功。

努尔·贾汉离开印度意味着成就了另外一位年轻的女歌手拉塔·满吉喜卡。她和努尔·贾汉一样的年纪，在同样的时间来到孟买，从此，歌唱事业的舞台向她打开，她也凭借自己的沉着抓住了机会。有趣的是，在努尔·贾汉大获成功的电影《珍贵时刻》（*Anmol Ghadi*）中，努尔当时的艺名是拉塔。

曼托并不相信真正的拉塔会获得努尔·贾汉在印度时一样的成就和机会，但是她的崛起标志着分治以后的宝莱坞的重建，以及一个自由国度的出现。有趣的是，拉塔和努尔·贾汉一直是朋友，甚至在多年以后，她们俩还会大煲电话粥，唱歌给对方听。

第三部分
铸造孟买电影的辉煌

第九章
寻找正确的马沙拉

1947年8月15日，印度独立的这一天，是一个饱含痛苦与快乐的日子。痛苦来源于国家分裂成了印度和巴基斯坦两个国家。而两国之间，每两个月就有一千到一千五百万的非官方人口流动。在这样的人口流动中，有上百万的人被杀害，家庭成员被迫分离，生活支离破碎。

这样创建起来的巴基斯坦共和国本身就是最特别的国家。当巴基斯坦穆斯林领导人宣称，穆斯林们不能作为少数派和印度教徒生活在同一个国家时，它就被命名为伊斯兰了。穆罕默德·阿里·真纳（Mohammed Ali Jinnah）可能是这片次大陆上最西化的非宗教政治家，正是他策划了这场20世纪具有标志性的政变。他爱喝酒，每天晚上都离不开威士忌，他也爱吃猪肉。他几乎不会讲乌尔都语，尽管乌尔都语不久后成为巴基斯坦的国语。巴基斯坦在地理分布上实际是两个国家，它的西半国土在次大陆的西北部与阿富汗接壤，穿过一千英里的印度国土分界线便是位于次大陆的东海岸边的东半国土。

整个世界的光明与阴暗，快乐夹杂着伤悲，都会体现在电影产业当中。不管是对分裂的歪曲，还是认为孟买迎来了伟大的机遇和美好前景，印度电影人都认为孟买是印度电影产业不可取代的中心。

国家的分裂给旁遮普未分裂的省会拉合尔的电影产业发展带来致命的打击。拉合尔本是一个印度教和锡克教城市，但是现在隶属于巴基斯坦境内。眼看着一大批人才流向了孟买。普朗·克里森·希坎德（Pran Krishen Sikand）就是在拉合尔开始他的电影事业的，他曾在达苏柯汉·潘卓立的拉合尔片场工作，取艺名为普朗，并在电影《家族》（*Khandaan*）中与努

尔·贾汉演对手戏。由于国家独立的临近,他总是随身携带着一把小刀。8月15日的前几天,他把家人都送到了印度,之后不久他也去了印度,从此再也不曾回到拉合尔。1947年8月14日,他就在孟买开始找工作了。

这里有许多其他从拉合尔来的"电影难民"。他们包括演员搭档奥姆·普拉卡什(Om Prakash)和B.R.乔普拉(B.R.Chopra),乔普拉从来不害怕要求阿索科·库玛尔重拍任何一个镜头。还有女演员卡米尼·考肖尔(Kamini Kaushal)和1940年回归的瓦里·穆罕默德·瓦里(Wali Mohammed Wali),他说服犹豫的普朗去拍电影,并给了他第一个角色,那是在潘卓立拍的许多旁遮普电影的一部中的一个角色。如今,他在孟买设立了一个办公室,就在马哈拉克希米(Mahalaxmi)赛马场旁边的菲莫斯电影工作室(Famous Studios)里。

孟买是一个天然的港口城市。

比如说普朗,他出生在德里,能讲流利的乌尔都语,和印地语一样,都是他讲起来最舒服的语言。尽管他是一个旁遮普人,当他在拉合尔拍摄他的第一部电影《亚米拉·让特》(*Yamla Jat*)时,他却无法像当地人一样说旁遮普语,瓦里只好请了一位发音老师来矫正他的口音。已经二十七岁的他并不想再学任何一门新的地区方言,也许这意味着他必须做出抉择是否要到其他地方去。但他并没有考虑过这个想法,也没有被迫寻找一个新的电影世界。对他们来说,孟买早就在那里了,唯一的问题就在于寻找属于自己的一个空间而已。

这些电影移民的到来改变了这座城市,这些改变比过去270年间任何时候都更有戏剧性。自从孟买的缔造者杰拉德·奥吉尔(Gerald Aungier)接手以来,这座城市的发展,从根本上并没有超过南方以及七个岛组成的中部。电影产业起步后的四十年里,行业中的人不是住在孟买南部就是在中部:比如明星苏芮雅和纳尔吉斯住在海滨大道,阿索科·库玛尔住在面朝沃里岛(Worli)的海上豪宅,普利特维拉则和其他电影人西塔拉·德维(Sitara Devi),还有钱德拉莫汉(Chandramohan)都住在孟买中部的马腾加(Matunga)。到1947年之前,和电影人打交道的曼托几乎很少敢去

孟买中部希瓦吉公园以外的地方。

新来的人们把这座城市的边界向北方和东方扩张得更远，这些地方在几年前基本都是荒芜的郊野。就在那些电影人开始聚集到一个以前根本无人居住的地方，并把它叫作他们自己的城镇时，第一次，孟买有了好莱坞的感觉。在50年代后期，之前一直被认为是孟买外围地区的班德拉（Bandra）的巴利山庄（Pali Hill）开始变成了孟买的"比弗利山庄"[1]（Beverly Hills），甚至已经直接被叫作"比弗利山庄"。普朗在孟买刚开始生活的时候一直待在泰姬酒店。在他努力找工作之初，他曾被迫搬去更加便宜的酒店。不过不久之后他就有了工作，赚到了足够的钱，让他在巴利山庄的联合公园（Union Park）买了一层公寓，他的邻居不是导演、演员，就是电影音乐界人士。除此之外，像拉杰·卡普尔搬到了更远的切姆贝尔（Chembur），但是，这里在20世纪50年代被认为是黑暗的边缘。作为孟买长大的我们，每次从我们孟买南部的基地开车经过班德拉到切姆贝尔，都像是在冒险进入一片未经开发的处女地。绵延几英里，沿途看到的只有田野和人迹罕至的村庄。孟买，以一种印度城市发展常见的混乱方式，发展成今天的大都市，就是从这时开始的，现代人很难想象它在50年代开始时茫茫一片旷野的样子。

然而，如果这显示出电影的繁荣与力量的话，它与政府各种复杂的信息背景冲突更大，不然的话，就纯粹对媒体充满了敌意。

1927年，当电影委员会请求甘地做问卷调查时，甘地拒绝了，他说他从来都没有去过电影院。他表示："但是，即使对一个局外人来讲，它已经做过或正在做的显然是不好的。即使它做的有任何好处，也依然有待证实。"

从那以后，许多人尝试着让甘地改变他的想法。1939年K.A.阿巴斯（K.A.Abbas）写信给甘地，请求他重新考虑他的观念，别把电影想得像赌

[1]. 比弗利山庄位于美国洛杉矶，有"全世界最尊贵住宅区"的称号，被人们称为财富名利的代表和象征。作为洛杉矶市内最有名的城中城，这里有全球最高档的商业街，也云集了好莱坞影星们的众多豪宅，同样还是世界影坛的圣地。

博、赛马和玩股票一样邪恶。"给我们的这个小玩具——电影一些你的关注,它其实并没有像看起来的那么毫无用处,用你宽容的微笑祝福它。"但是甘地拒绝了。就他而言,电影只是需要被连根拔起的现代西方弊病之一。

相信现代西方进步的尼赫鲁,则被电影人们抱有不一样的期待,他虽然没有像甘地那样有思想上的偏见从而反对电影,但是他认为印度电影没有那么好。1939年,在给印度电影代表大会(Indian Motion Picture Congress)的意见中,尼赫鲁批评了电影产业只专注于娱乐,创作出一些低品质的电影。他说:"我希望电影现在可以考虑按照一定标准,把生产出有教育意义和社会价值的一流电影作为最终的目的。"

独立并没有改变尼赫鲁的想法。正如班尼戈尔描述的一样:

我们的国家领导人没有一个会关心电影,即使是尼赫鲁。独立前的国家领导人总是把印度流行电影看作是文化需要。他们认为,它们在文化角度来讲不够好,从艺术层面来说也不够好,而且确实对于改革和文化发展没有帮助。他们总是觉得电影是十分下等的工种,这种态度也影响了城市的中上阶层的想法。

然而,尽管印度独立时的观点与甘地在前工业时代的想法毫不相关,但是一个之前大力实施的甘地主义想法被禁止了。对此有严格的国家法律规定,甚至成为一个国家范围的问题。在孟买,首个当地内政部长、后来的首席部长莫拉基·德赛是一个甘地主义者,他坚持,并不是每天早上喝酒,而是喝一小口他自己的尿。他严格地加强禁令,只有持有许可证的人才有权去喝酒,而许可证只发给那些因为健康原因,且有医生担保和海关官员准许的人。结果就是,在人人都喝酒的孟买,整个电影世界的人们发现自己一下子似乎被推进了贫民区,他们不得不组织自己的私人派对,只有在这些派对上才可以喝酒,只要派对的主持人确保不会给自己惹麻烦,招来警察。

班尼戈尔这样总结这个在独立后开始发展的电影世界:

电影明星们都住在巴利山庄,做着他们自己的事情。在社会中,你需要注意的是,只有不是电影行业中的人,才会被重视。因为电影人被认为是不重要的;你绝不会想和他们混在一起。俱乐部不让明星成为他们的一员,像威灵顿俱乐部(Willingdon)或者是孟买赛马会,从不让电影明星成为会员,俱乐部的这种态度持续了许多年,一直到最近才有所改变。即使是相对比较新的俱乐部,比如水獭俱乐部(Otters Club)这种才开了十五或十八年的俱乐部也不例外。演员兼制片人的弗洛兹·可汗(Feroze Khan)曾想申请成为一名会员,俱乐部说他们不想要一个演员,但是之后他又申请了一次,便被要求进行一场面试。他是个很有趣的人,他说我曾经出演过40场电影,所以可以说我并不是一个演员。20世纪50年代,在那些需要援助的时候,比如洪灾救援,还有巴基斯坦战争发生时,电影明星们总是被推出去。电影明星们坐上卡车,面前裹着巨大薄布,人们会捐钱让他们去救济洪灾或做其他慈善活动。孟买曾经是一个很小的城市,班德拉是孟买最边缘的地方,班德拉之外是无人的田地和荒芜的乡村,当时的电影产业完全不像现在这样已成为主流。

政治家们对电影的敌意导致了最奇怪的现象。那些在实际上宣扬印度自由斗争的电影被禁了,就好像那些审查官认为英国仍然统治着印度。赫曼·古普塔(Hemen Gupta)的《我没有忘记》(Bhuli Nai)拍摄于1948年,集中展现了1905年孟加拉的分裂,讲述了一个秘密组织试图用暴力结束英国统治的故事。审查官觉得影片过于暴力,就禁播了。古普塔的下一部电影《四十二》(Forty Two),就在此后一年拍摄,同样也陷入了麻烦。这是根据1942年"退出印度运动"期间,发生在米德纳普尔(Midnapore)的一个真实事件改编的,影片中可以看到,警察们在一个派出所外面枪击手无寸铁的抗议者,但是随后,当他们面对抗议者时,他们被迫放弃了派出所投降。最终,这个地区被英国飞机轰炸,他们重新控制了派出所。其

中有一个镜头，一个男人的女儿被强奸了，他被拖进后面的一辆客车，然后被杀死。当时的警务处处长就是一名电影审查员，以其不适合播出为由，在孟加拉禁播了该影片。

一些电影上的禁令的颁布，也有可能是因为审查官那天心情不好。所以，1949年《马特拉比》（Matlabi）被拒绝上映的原因，就是因为审查员认为它是一部"凌乱草率的特技电影"。有趣的是，印度的审查官们开始表现出一种强烈的假正经，就像维多利亚时代谈性色变那样，但他们却对这个国家为世界创造了《爱经》，还有各处古老的岩石和洞穴里展示着许多最色情的雕塑的事实，完全无动于衷。他们对于展示男女之间亲昵行为的态度是显而易见的。

在独立以前，英国方面的审查是尽力确保白人妇女的尊贵地位在当地人眼中不会受到贬低，不过，他们不反对当地人彼此亲吻。吻戏场景都是很正常的，通常持续几分钟，还有苏罗恰娜在《安娜卡利》（Anarkali）和《希尔和拉吉哈》（Heer Ranjah）中和丁肖·比利摩瑞尔（Dinshaw Billimoria）充满情欲的拥抱。侯米·瓦迪亚甚至让纳迪亚在影片《持鞭的女人》中出演一个几近裸体的洗浴镜头，也通过了审查。但是，现在的审查对亲吻的镜头有严格的限制。在一个男人或女人凑得足够近，快要接吻的瞬间，电影导演意识到不能让嘴唇碰到，就将镜头突然转向别处，比如一棵树或者灌木，而爱人们通常就开始突然唱起歌来。而他们表演的歌曲通常是带有强烈性暗示的，甚至是色情的，但是他们的嘴唇就是不能碰到一起。宝莱坞就这样，因为迫于审查，就找到了一种传达爱人间身体感受的新拍摄风格。

印度这个国家的联邦性质也使得宝莱坞的生活变得艰难起来。国家对电影开始征收娱乐税，有些邦的税收高达票价的75%。电影院需要建在什么地方也有很多限制，印地语电影受到的影响最大，就如同坠入了一个无人之地。当他们制作的是覆盖全印度的电影时，他们就不能获得本地区的资助，只能收到来自印度联邦政府的支持。当邦政府在不同的地区用他们自己的语言推广电影时，印地语电影就会被视为对手，于是各个邦政府也

就倾向于对它加重赋税。

人们对印度电影成为全球的、有重要地位的这个事实并没有留下任何印象。甚至在1947年以前，印度已经成为世界第三的电影生产国家，它的电影产业也是本国的第五大产业。在战争期间，产量有所下降。但当战争一结束，有了更多的电影胶片可供使用，而战时的一些限制也解除了，从而使得战后的产量有所提升。从1945年的99部电影，到1946年翻倍到200部，到1950年，产量近250部，也使得印度成为世界第二大的电影生产国家，只有好莱坞的电影产量超过了它。特别是，印度只是一个深陷贫困的第三世界国家，这是十分了不起的。

独立后两年，整个电影行业尝试说服政府来听一听他们的需求。但他们的所有努力在1949年7月30日这天宣告失败了，各种产业协会表现出少有的团结，组织了全印度电影抗议日，所有的电影院在这天都关门歇业。

最后的结果可想而知。由S.K.帕提尔（S.K.Patil）牵头的一个电影调查委员会建立起来，他是一个有着坦慕尼[1]（tammany）风格的国会政治领导人。委员会的成员，包括色卡和香特拉姆。在1927年，委员会走遍了全国，听取各种意见和证据。一年半以后，委员会成员们写出了最后的调查报告。报告中写到，这个国家一共有3 250家电影院，60个片场，每年大约制作250部电影。投在电影上的资本4.1亿卢比中，包括9 000万卢比的运营资金；每年有6亿人去看电影，这说明了许多人每年不止看了一部电影，这产生了2亿卢比的收入。但是，虽然印度电影产量仅次于好莱坞，委员会仍然对整个电影产业的运作方式持批评态度，包括它的组织、资金问题，还有"电影主题的选择和控制，人才的使用和培养，专业的组织和引导，以及商品和服务的提供"。自从1927年这些委员会成员的前辈们严

1. 坦慕尼协会，也称哥伦比亚团（the Columbian Order），1789年5月12日建立，最初是美国一个全国性的爱国慈善团体，专门用于维护民主机构，尤其反对联邦党的上流社会理论；后来则成为纽约一地的政治机构（在某些著名的刑事案件中，有证据表明坦慕尼协会与犯罪团伙联手控制着纽约，比如查尔斯贝克案）并且成为民主党的政治机器。

厉指责印度电影"和西方电影比起来,一直就是原始粗糙的"时候开始,人们似乎感觉电影产业变化并不大。

当然,这是为什么印度知识分子会摒弃印度电影的一个理由,但更重要的是,这也是帕提尔的委员会表示印度知识分子仍然对印度电影产业无动于衷的原因。

正如前辈一样,这个报告给出了一些十分理智的建议。其中包括可以把一个固定比例的娱乐税用来建立一家电影金融公司,提供便宜的资金,还可以建立一个学校去培训演员或者技术人员。但是,就像所有的报告一样,在提出一些建议,比如像电影金融公司开始投入实施以前,它已经尘封了将近十年时间。在印度总是这样,会有改变,但却十分缓慢。

政府宣称还有许多比电影更需要担心的事情,因为印度是在许多可怕问题未解决的情况下,变成一个独立自由的国家的。在一个大概有4亿民众的国家里,仅有18%的人受过教育,人民的平均寿命仅有26岁,还有100万的难民和巨大的粮食短缺。

政客们竭尽全力去创造一个国家。而且,在某种意义上来说,印度有一个伟大的国家建设任务,就像美国那样,从1776年英国占领时期的13个殖民地独立出来,到今天的50个州。确实,印度不需要像美利坚合众国一样通过扩张来获得土地。但是在1947年,它不得不整合了565个土邦重新安排划分,这些土邦面积差不多超过印度大陆三分之一,人口占到了三分之二,过去由英国根据协议管理统治。1947年8月15日,这些土邦面临加入印度或巴基斯坦或者独立的抉择。把这些土邦整合成现代的印度共和国是萨达尔·瓦拉巴伊·帕特尔(Sardar Vallabhai Patel)的功劳,他是一个强硬的、从不废话的古吉拉特政治家,他管理甘地政府,并成为尼赫鲁首个印度内阁的代理总理。他胁迫那些王公贵族们放弃他们的土邦,成为印度的一部分,作为换取王室专用金的条件。旧的统治者引起的问题,新印度就采取诉诸武力的方式解决问题,就像1948年在海德拉巴的行动,虽被称作警察行动,实际就是动用印度军队。

山亚姆·班尼戈尔的早期教育经历就是对英国在印度的奇怪统治的最佳描绘：

> 我的父亲是一个民族主义者，英属印度曾发布对他的逮捕令，所以他来到尼扎姆统治下的海德拉巴。英属印度的逮捕令在任何土邦都不能执行，我觉得甚至死亡执行令也不行。但是，我们到英属印度的兵营锡康达腊巴德去上学，这里有英国军队驻扎。学校是英国的，但家却是印度的，我们每天就在学校和家之间往返。你可以发现其中的差异。英国的兵营更加的有组织、有纪律。我父亲开始送我们去一所非常印度风格的学校，但在看到孩子们受到的教育以后，他就改变想法把我们都送去修道院学校。他是一名摄影师，有一间工作室和一台16毫米的电影摄影机。当他的孩子出生后，他会拍摄一些孩子们的家庭电影，我是家里十个孩子中的老六，我就是看着这些电影长大的。他在客厅悬挂上一张巨大的幕布，然后放映这些家庭电影。不过，我们也去军营里的电影院去看电影，电影院就在俱乐部和网球场旁边，因此我们可以坐在电影放映室里看，也可以站在网球场旁边看。在这里，我看到了电影《公元前一百万年》(One Million BC)，看到了默片明星查理·卓别林，还有劳莱（Laurel）与哈迪（Hardy）的电影。

印度独立过程中也有暴力行为，尽管规模不如美国那样，在本土屠杀五百万印第安土著建立起自己的国家，然后用一场内战来维护它。这些杀戮的故事被好莱坞编成了西部片，好人对坏人、牛仔对印第安人。在印度，可以说，这种分裂中的暴力行为算得上是一种印度内战，但宝莱坞没有拍过这样的主题。像1950年由摄影师转型导演的尼米亚·戈什（Nemia Ghosh）拍摄的《逃亡者》(Chinnamool)，讲述了一个关于上百万印度教难民从原东孟加拉到西孟加拉的故事。一直等到1973年，M.S.萨图（M.S.Sathyu）在他导演的处女作《热风》(Garam Hawa) 中才开始讲述分裂带来的创伤。影片讲述了阿格拉（Agra）的一个穆斯林教徒，尽管

他失去了家庭，女儿自杀，他的穆斯林同胞也都离开去了巴基斯坦，他却选择了待在印度。人们普遍认为，这部电影是在分裂问题上处理得最好的作品。

V.S.奈保尔（V.S.Naipaul）把独立后印度人民的行为称作"百万哗变"，使得这个进程变得异常复杂的是1947年发生的事情，其实印度并没有太多的大事件能被所有印度人接受。

英属印度只有一个国家的表象，它还缺乏许多成为国家的实质。所以，当19世纪中期英属印度设立了一个通用刑法时，就像之前班尼戈尔所说的一样，法律甚至无法推广到各个土邦。而且，英国从未做任何的改变，就任其现代化成印度人自己的法律。印度教徒、穆斯林还有其他印度的群体，他们的婚姻、财产继承等实行方式仍然是根据他们古老的风俗和宗教信仰来定的，这就导致了印度教徒和穆斯林教徒可以拥有不止一个老婆，巴鲁阿有两个，香特拉姆有三个。印度教法律确实有所改变，正如我们所见，还造成了纳尔吉斯的问题，但穆斯林教属人法却从未改变，即便有的话，在传统的穆斯林国家也是十分滞后的，而且国家最有争议的问题仍未解决。

虽然英国人已经修好了铁路，建立起了武装部队，这都是殖民统治的伟大成就，但他们还是不得不做些改变去适应这个独立的国家。在英国统治时期，全印度只有两个体系在一定范围内被真正地建立起来：板球运动和电影。

电影的问题，在于找到一套行之有效的规则。这个难度在1947年特别明显，将近70%的电影创作者都是新人，也就是214人里有157人是新来的。但是到1948年底，他们中只有25个仍留在这个行业中，其他很多人都半途而废了，甚至都没有完成他们的影片。

不像好莱坞那样，印度人甚至没法用一种单一的叙事方式去讲述他们是如何获得自由的故事。比玛·罗伊拍了一部电影，讲的是萨博海斯·玻色的印度国民军，这是由那些被轴心国俘获的印度士兵组成的军队，他们的任务是为了印度的自由而战。但是尼赫鲁谴责玻色说，如果他带着日本

扶植的军队来到印度，就会和他开战。

比玛·罗伊关于玻色军队的电影叫《第一人》(Pahela Aadmi)，标题就表示出他对玻色尊敬的态度。1946年，香特拉姆决定把另一片战场上的故事拍成电影《柯棣华医生不朽的故事》(Dr Kotnis Ki Amar Kahani，英文片名 The Immortal Story of Dr Kotnis)，影片是以柯棣华医生的真实故事改编，讲的是他带领印度医疗团队前往中国，帮助中国人抵抗日本人的侵略。这项任务是尼赫鲁支持的，柯棣华也被安排在了毛泽东的八路军队伍中。但是，当他在中国时，和日本人联合的玻色告诉中国人这是一个新的日本，应该和日本休战。影片并没有来描述这样的矛盾，反而讲了一个爱情故事——在死于伏击之前，柯棣华爱上了一名由杰雅诗丽（Jayashree）饰演的中国护士郭庆兰，并和她结婚。

然而，当香特拉姆写信给国会领导人寻求支持时，他们断然拒绝了他。甘地的秘书说："别再用祝福这样工作的请求来困扰圣雄甘地了。"待到尼赫鲁成为总理，香特拉姆觉得是他把柯棣华送去中国，他应该愿意在德里出席影片的首映式。但尼赫鲁拒绝了，他认为香特拉姆只是借他的名字来获取商业利润。尼赫鲁的想法确实有道理，因为在拍摄这个故事同时，香特拉姆还拍摄了以阿巴斯和V.P.塞西（V.P.Sathe）的小说为原型的电影，因为这是他可以获得更多配额供应的电影胶片的唯一方法。他1994年开始创作这部作品，并且以战争电影通过审核，在伦敦上映。香特拉姆还花费大量的时间试图让它在美国也上映。尽管这部影片在印度取得了成功，但一些政客的反对意见显示出将这个国家的复杂故事搬上银幕的难度。

对于创立一种印度电影叙事模式的问题，电影制作人们是这样回答的：他们选择现如今被叫作宝莱坞马沙拉电影的模式。它将各种可能的电影"香料"都放进一个罐子里搅拌，创造出一中独一无二的电影模式。在这个过程中，宝莱坞的电影制作者创造了一个与好莱坞完全不同的全新的电影世界。

班尼戈尔说：

和西方传统相比，我们有不一样的电影传统，好莱坞的那些类型在这里都不存在。西方打破了一切，他们说这是正剧，那是喜剧。好莱坞创造了不同的类型片：惊悚电影、超自然电影，犯罪电影，社会电影，喜剧和悲剧。因为我们有十分多元化的观众，我们想要去迎合不同的口味。为此，我们不得不保持一个统一的平均标准，所以，你只能将所有的类型多多少少融入其中，以保证能够吸引各式各样的观众。我们的电影拥有所有的元素，我们创造了一种包罗万象的类型。在同一个故事中，会有喜剧、悲剧、情景剧、音乐、歌曲、舞蹈这些元素。我认为这种类型的形成，是因为剧场艺术的传统，或者是因为我们的表演艺术形式已经是这样的类型了。看看我们的表演艺术，谁是表演者呢？他们都是轮流替换着的，他们从一个地方到另一个地方，在每一个地方，观众们很自然地都想看到不相同的表演，因此，他们不得不将他们的表演多样化起来。为了迎合广泛的兴趣和情感，你不得不创造一种能够适合每一个人的形式。这正是我们的戏剧形式之所以如此发展的原因。大众电影跟随这样的传统，满足观众的方式并不是靠理性智慧，而是一种情感上的支配。这种状况非常典型，或多或少会有相似之处，但是都会让观众哭，让观众笑，让观众享受电影中的歌曲，让他们的脚步跟随着舞蹈的节拍……一部电影当中，必须包括所有的这一切。那是一种传统，就好像我们所吃的食物，因为没有食物或者是娱乐，我们就不会感到满足。

班尼戈尔提到食物作为参照，是十分精明的。一顿普通的印度餐和严谨的西餐比起来是极其随意的。在西方，进餐是一个线型的过程，按某种规定的顺序来进行：从小的开胃菜到大的主菜，然后是甜点，每一道菜都是独特的，和之前一道菜有很大的不同。印度餐没有这样有序的规矩，没有从第一道菜开始到主菜到布丁的线性进程。在印度的餐桌上，一道菜接着下一道菜，不会按照特定的顺序，一些印度人甚至在刚开始进餐时，或者在满嘴咸味菜时，就已经在吃布丁。比如，塔利这种传统印度食物，就

是证明印度餐不拘一格的最为生动的例子。所有不同的菜肴,包括甜食,与不同的食物一起装在小碗里环绕放在不锈钢盆外缘。看一个印度人吃饭,他可能会沉浸于其中某些小碗,或者所有的,包括装着甜食的小碗。印度人说,这是一种吃一口就能感受到不同色、香、味的十分愉悦的交响乐。

因此,宝莱坞现在开始拍摄电影时,里面会有各种情节,包括动作、暴力、犯错的母亲、迷失的孩子、强奸未遂、强奸得逞,次要情节还有卑鄙的罪犯和女仆,这个女仆可能是失足少女,所有的这些情节都由大量的歌曲来点缀。宝莱坞的电影曾被错误地与好莱坞歌舞片相比较,好莱坞歌舞片中的歌曲是从故事情节中来,并且能够推动故事情节的发展的。而在宝莱坞电影中,歌曲的开始就表示,银幕上轻歌舞的呈现只是一个展现奢华服饰和场景的机会。这些往往不会干扰故事情节的叙述,并且几乎总是意味着电影地点突然的改变。印度电影中对场景的变化常常没有任何解释,就从孟买拥挤的街道的场景换到苍翠繁茂的山脉和极其美丽的溪流。20世纪50年代,主要在克什米尔拍摄这些异域风情的场景,然后到瑞士的滑雪场,近来比较多去苏格兰和新西兰,这是因为瑞士和新英格兰对印度电影制作人提供了税金上的优惠。

印度电影与好莱坞的分道扬镳已经有很长一段时间了。班尼戈尔认为是在1931年到有声电影的出现的那个时期:

在印度电影的默片年代,我们的电影看起来就像世界上其他任何一个地方的电影。但是有声时代到了,我们突然地回到了剧场艺术的传统形式上。正是1931年,我们第一部有声电影《阿拉姆·阿拉》的拍摄,这部电影有差不多三十首歌曲。在这之后十六七首歌变为常态,大部分电影常常都有那么多歌曲,因为音乐是印度电影至关重要的部分。

40年代,更进一步加强了这个进程。然而,经过三四十年代,印地语电影产业依旧保留了好莱坞的一个传统,即把文学作为电影拍摄的来源。

这些电影都是基于诸如泰戈尔，萨拉特·钱德拉·查特吉（Sarat Chandra Chatterjee）这些作家，还有印度最著名的作家普列姆昌德（Premchand），他写的所有的小说都被翻拍成了电影。

班尼戈尔还表示：

所有优秀的美国作家都为好莱坞创作剧本，无论是深受人们喜爱的海明威（Hemmingway）或是菲茨杰拉德（Fitzgerald）。而在印度，则开始于20世纪30年代。我们拥有已经写了几部电影剧本的普列姆昌德，他曾写了一个名为《劳动者》（*Majdoor*）的电影剧本，这部作品在1934年遭受了很大的失败，他感到十分厌倦，不久之后就去世了。另一位印度优秀作家阿米瑞特·拉尔·纳贾尔（Amrit Lal Nagar）也同样为电影进行创作。在30年代，大量优秀的印地语作家和乌尔都语作家都为电影工作。最出色的乌尔都语短篇作家萨达特·哈桑·曼托曾为剧本作家在孟买有声电影公司工作。1947年他去了巴基斯坦，最后死于酗酒。其他一些人放弃了，他们的所见所闻，特别是发生在那些去了好莱坞的作家身上的事，打破了他们之前的幻想。因为你知道，电影事业与写作完全是两码事，而且市场也不一样。会看书的人也会看电影吗？这是一个开放性问题，我不知道它实际上是否会发生。

但是，作家们从好莱坞回归后，有些观念，比如一部电影必需基于一本书或是现存的文学作品，依然继续存在。然而，在印度，宝莱坞和好莱坞电影制作方式彻底地分道扬镳了。好莱坞仍然依赖于小说。相反，宝莱坞却回到了口述故事的时代，由著名的明星来口头讲故事。如果他喜欢他听到的故事，那么电影就会继续拍下去。这些故事从未写下来，也没有各种限制的预拍脚本。电影拍摄时，剧作家就在现场工作，男女演员在开始拍摄前几分钟才会拿到自己的台词，那些明星演员则可以在拍摄时修改自己的剧本，甚至可以修改电影中其他角色的剧本。

班尼戈尔把这种风格出现的时间，定位于20世纪60年代，而不是50

年代：

　　许多在40年代、50年代早期拍摄出来的电影是有脚本的。比玛·罗伊的电影、梅赫布的电影、古鲁·达特的电影，都不是临时起意即兴创作出来的。他们都写剧本；在20世纪60年代以前，每一个人在创作之初总是被问到：什么是最有价值的内容？而如今，全世界所有的影院里已经不再这样做了。在好莱坞，是一本书；在这里，就是大明星。因此，假设明星是最宝贵的财产，那么如果你拥有一个大明星，就意味着你的风险系数会下降。同样的，电影中音乐总监的明星价值也降低了风险因素；你可以用比较高的价格预售你的电影。这就意味着你已经有个固定的观众群，因此，甚至在你还在思考这部电影的主题是什么的时候，就已经有了观众。这种预售的方式早在20世纪60年代中期就已经开始了，并保持了很长一段时间。

　　在1938年，在泰戈尔去世的几年前，他在曾发表的一个经典评论中说到，印度电影一直没有找到自己的声音，一直到它最终发现了自己独有的表达方式和审美习惯。在这样一个正在起步的国家里，电影艺术只不过是飘忽不定的艺术。如今，印度已经独立了一些年，宝莱坞正打算找到他们最真实、典型的声音，尽管这还不是泰戈尔心中所想的声音。

　　拉杰·卡普尔找到了它，他不仅仅是一名演员、导演、作家，甚至还是歌曲作家或是制片人。事实上，他才是宝莱坞彻头彻尾的表演者。在1935年到1990年间，他出演了超过70部电影。而且，在那段时间里，没有一个宝莱坞人士可以比得上他，更不用说华丽和奢侈就是他的电影和人生的代名词。他的电影很容易被批判：它们缺少萨蒂亚吉特·雷伊的深度，古鲁·达特的敏锐，以及比玛·罗伊的极度诚实。这些其实是艺术形式最基本的表达，宝莱坞却把它当成是自己的发明创造。电影的故事线往往是很简单的，毫无忧虑和烦恼，但是，它们融合了高度集中的情节剧和欢快的歌曲，即便是在首映六十年后仍旧很受欢迎，就像给每种食物都加

了调味料那样让人记忆深刻。

　　许多年以后，这些电影被称作最早的宝莱坞马沙拉娱乐（在拉杰·卡普尔拍摄他第一部电影时，这个词还没有被运用，但这是十分恰当的说法）。更重要的是，拉杰·卡普尔找到的这种电影种类是如此的成功，它不仅吸引了印度观众，而且吸引了几百万印度之外的观众，覆盖到中东、东欧和北非地区。他是第一个成为电影明星的印度人，他全盛时期的名气大大超过了同时期的好莱坞明星。直到三十年后，阿米特巴·巴强出现后，他才算有了竞争对手。但是，即便算上巴强所有的明星形象，还是不能和拉杰·卡普尔的许多角色相比，即使他曾试图这样做。巴强的"愤怒的青年"形象定义了一种新的宝莱坞电影风格，但是拉杰·卡普尔的"流浪者"形象，依然是宝莱坞永远的代表形象。然而，和十足的知识分子巴强不同，拉杰·卡普尔甚至没有通过大学入学考试。而在印度，大学入学考试的失败就代表这个人是没有文化的，是下等人的意思。

第十章
伟大的印度表演者

拉杰·卡普尔无疑是印度电影业最复杂的一位电影人。他与众多出演电影的女主角发生恋情,她们当中的一位不仅激发他建立了自己的工作室,还资助了他早期的一些电影。他经常让他的女主角们身着白色,作为爱的象征。拉杰·卡普尔是一位虔诚的印度教徒,然而在印度教中,白色是哀悼会上以及妻子在丈夫离世时穿的颜色。

拉杰·卡普尔是帕坦人,1924年12月14日生于白沙瓦,他是普利特维拉·卡普尔和拉姆萨尼·卡普尔(Ramsarni Kapoor)最大的儿子。他出生时,普里特维拉十八岁,妻子才十六岁,两人是一对非常年轻的父母。拉杰是蓝眼睛、白皮肤,所以在从学校回家的路上他会被误认为是白人而被白人带到餐厅吃饭,而他深色皮肤的弟弟沙米,则只有坐在餐厅外眼巴巴地望着他的哥哥在里面大快朵颐。由于父亲普利特维拉从事舞台表演和电影事业,经常要到处奔波,卡普尔一家过着四处游荡的生活,所以拉杰也因此常在各地的学校里进进出出。拉杰小时候经历了令他恐惧一生的悲剧,在他大约六岁的时候,他四岁的弟弟宾迪(Bindi)因误食老鼠药而中毒身亡,而他的第二个弟弟德维也在两周后因肺炎丧命。在宾迪奄奄一息之时,拉杰不得不去寻找父亲。他永远不会停止哀悼他的弟弟们,这或许就解释了为什么童年时期他嗜食,全然不顾而导致肥胖。后来他回忆道:"我的童年充满了无法抹去的伤痕。我小时候因为肥胖,总是被开各种玩笑,除了一些印象深刻的快乐片段,可以说,我的童年非常痛苦。"

为了保护自己,他决定成为一名喜剧演员:

我很快就用世界上所有出色的小丑会采用的防御方式来保护自己。我意识到，我越是抗拒成为目标，越是一种煎熬。所以我戴上小丑的面具，回应着别人，好像自己完全享受成为被取笑的对象。真的，我甚至更进一步地自己编笑话嘲愚自己，来使我的同伴们发笑。你看，我这是在追寻学校里所有男孩都追求的——爱、赞赏、他人的尊重。我想要被大家喜欢。

拉杰与他父亲的关系很复杂微妙，他从父亲那里鲜少得到赞赏和喜爱。拉杰成长之时，父亲普利特维拉早已是印度舞台和银幕上的知名演员，从外表形象和个人成就上，在儿子拉杰看来，那高大的身材、宽厚的肩膀、令人羡慕的长相、富有磁性的嗓音，他就是为舞台而生的，这些就是他的特长。拉杰·卡普尔尽量远离舞台，因为他怕别人把他看作是他伟大父亲的儿子，而在电影中他可以做自己。然而，在他父亲创立的普里特维剧团（Prithvi Theatres）里，他确实学到了舞台表演技巧、摄影技术和灯光掌控的要点。

拉杰曾在许多电影中扮演过剧中小孩的角色。1935年，出演第一部电影《革命》（*Inquilab*）时年仅十一岁，影片中的明星有他的父亲和杜尔卡·柯泰。之后又出演了一部德巴基·玻色的电影《地震过后》（*After the Earthquake*）。普利特维拉十分担心他的儿子会步好莱坞童星杰基·库根（Jackie Coogan）的后尘。普利特维拉认为，他的儿子不该从小就轻易成名，而应在奋斗中取得成功。当他意识到儿子可能会一举成名，也深深担忧着他随时会一落千丈。拉杰没有被大学录取，考军官学校和海军也失败了。普利特维拉对此十分不悦，尤其是拉杰申请大学失败、深陷拉丁语学习的痛苦之时，他告诉父亲说，他更愿在"现实生活"这所大学学习，也就是从事电影制作、导演和表演事业。

众所周知，1947年拉杰在基达·夏尔马的电影中时来运转。其实是普里特维拉说服好友基达雇用他的儿子拉杰的，故事是这样的，那天是拉杰·卡普尔第一天到片场工作，他在屋外等父亲，他父亲打算开车去上

班,但坚持要求拉杰自己坐公共汽车。这是普利特维拉自己的方式,他想让儿子从底层做起。

然而,在基达·夏尔马电影的拍摄场地上发生了一件戏剧性的事,改变了拉杰的命运。夏尔马也意欲让拉杰从底层做起,他让拉杰开始做第三助理和场记。夏尔马当时正在拍摄《毒药女孩》(*Vish Kanya*),据夏尔马回忆,每次打板之前,拉杰总要先梳梳头发在镜头前摆好造型才会打板。那天,夏尔马要拍一个落日的特写镜头,他告诉拉杰不要再梳头发了,因为如果错过这一次日落将意味着第二天又要赶四五十英里的路再回到这一地点拍摄。但拉杰依旧我行我素,更糟糕的是,场记板上粘了我们这位打板"主角"的胡子,胡子在开拍后还掉进了镜头里。夏尔马暴跳如雷,当着全剧组的面给了拉杰一记响亮的耳光。

事情过后,夏尔马对自己没控制好脾气而苦恼,并且整晚都在担心忧虑中度过。拉杰毕竟是他朋友的儿子,何况他是无偿工作的。于是,第二天早上,夏尔马把拉杰叫到了他办公室,据说拉杰的脸上还能看见那一巴掌的印记,尽管这可能只是回忆的想象。但无法否认的是,夏尔马给了拉杰一张5 000卢比的支票,并且和他签约了下部电影《尼尔·卡玛尔》的男主角,此片也向印地语电影界推出了玛德休伯拉。随后拉杰接连拍摄了三部电影,分别是《奇托尔城的胜利》(*Chittor Vijay*)、《甜心》(*Dil Ki Rani*)和《牢狱之行》(*Jail Yatra*)。但是,这些只是拉杰真正想做的事的前奏,他其实更想要依照他自己的方法,以自己之名拍摄电影。拉杰后来说:"我把演戏赚来的钱都存下来了,这就是我从职业生涯的开始就做到制片人、导演和演员于一体的原因。我自己的公司就叫R.K电影公司,成立于1947年。"

R.K电影公司一开始在菲莫斯电影制片厂里有一间办公室,拉杰在这里制作、导演并主演他的第一部电影《火》(*Aag*),1948年的这部电影,描述了一个戏剧制片人和三个女人的故事,并以倒叙的方式呈现,故事是以他父亲的经历作为基础的。一些批评家把这部电影视为拉杰·卡普尔个人内心愤怒的展现,但这仍然是个电影界新手的作品:叙事性不强,尽

管其中一些爱情场景让人触动。拉杰的母亲怀疑他在没钱的情况下制作电影的能力，跟他说"你不能在唾沫中炸帕可拉（印度的炸蔬菜小吃）"，拉杰·卡普尔不得不抵押他所有东西去制作电影，包括他的车，他甚至向他的前佣人借钱去支付电影团队的饮食费用。当他准备发布新电影时，发行分销商们并不感兴趣，其中一个甚至在电影放映过程中睡着了。可笑的是，在他醒来之后说，他从来没看过这样的电影并且永远支持他，并放了一卢比银币在拉杰·卡普尔的手里。这部电影放映了16周的时间，拉杰·卡普尔决定着手创作能够真正开启他电影职业生涯的作品。

这就是1949年的电影《雨》（*Barsaat*），他似乎很喜欢用自然界的名字来为他的电影作品命名。这部作品获得了巨大的成功，并且聚集了一群被称为"拉杰·卡普尔电影家族"的人士。其中包括了作曲家珊卡（Shankar）和杰克什（Jaikshen），作词家沙仑德拉（Shailendra）和哈斯拉特·遮普利（Hasrat Jaipuri），电影摄影师瑞德胡·卡尔马喀（Radhu Karmakar），艺术总监爱奇瑞卡（M. R. Achrekar），还有为拉杰·卡普尔在电影中所有的歌唱表演在幕后配唱的歌手拉塔·满吉喜卡和穆克什（Mukesh），以及他所有电影的女主角纳尔吉斯。

这些电影情节相对来说比较平庸，是电影中由拉塔演唱的那些歌曲使电影获得了成功，比如《沉醉爱中》（*Mujhe kisi se pyar*）、《我心沉醉》（*Jiya bekarar hai*）和《随风飘浮》（*Hawa mein udta jaaye*），还有纳尔吉斯的角色演绎，都是非常重要的部分。纳尔吉斯在《火》中和拉杰有过合作，但现在，无论是银幕前还是幕后，她已成为拉杰·卡普尔电影的重要部分。R.K电影公司的标志性场景就是，拉杰·卡普尔会在女主角纳尔吉斯扑向他怀里的时候拉小提琴。这个镜头几乎是固定的，男主角一手拿着小提琴，一手抱着女主角，传达音乐与爱的主题现在已经成为他所有电影的标志。

纳尔吉斯和拉杰·卡普尔的故事，如果放在宝莱坞编剧环节上来说的话，可能会遭到拒绝。拉杰还在不停地梳头发的时候，纳尔吉斯早已成名是个明星了，在她五岁时就被推荐给电影公司，并且在1936年的电

影《纳恰瓦里》（Naachwali）中因饰演小时候的王妃而被观众熟知。1943年她十四岁时在《命运》（Taqdeer）中首次担任主演，这是由梅赫布·汗导演的一部喜剧片。她在1929年出生，原名叫法蒂玛·拉希德（Fatima Rashid），父亲是印度教徒莫汉·巴布（Mohan Babu），母亲是穆斯林信徒贾丹拜（Jaddanbai），纳尔吉斯被作为穆斯林信徒抚养长大。如果说拉杰常常不得不和父亲普利特维拉妥协的话，纳尔吉斯也受到她母亲的管制，她母亲常常用英语叫她"宝贝"，虽然她自己的母语是乌尔都语。贾丹拜和普利特维拉一样，是个知名演员、歌手、作曲家，甚至有时自己还做导演。贾丹拜在1936年的时候建立了自己的公司，叫桑吉特电影公司（Sangeet Films）。

拉杰·卡普尔一直都坚持想要证明给他父亲看，就算没有父亲的帮助他也能成功。而贾丹拜想要把纳尔吉斯培养成为一个明星，这样一来，她的老年生活就有了保障。曼托很了解贾丹拜，他曾写道："纳尔吉斯从出生以来，就注定会成为一个女演员。贾丹拜有两个儿子，但她却把心思基本放在了这个长相平平而且不会唱歌的宝贝女儿纳尔吉斯身上。"

20世纪40年代是孟买电影的世界，对于很多演员尤其是女演员来说，不会唱歌是一个很大的劣势。努尔·贾汉正在计划打造她的新成绩，而苏芮雅既会唱歌也会演戏。苏芮雅出生于拉合尔，和纳尔吉斯一样，她也是童星出身，第一次演戏时只有十二岁。接着，1942年在为梅赫布的电影《夏达》（Sharda）录制歌曲时，由音乐总监诺萨德（Naushad）指挥，她因为太矮小了，以至于要站在凳子上才能够到麦克风。然而，等到纳尔吉斯出现的时候，苏芮雅正处在她的事业全盛期，已经在1943年的孟买有声电影《我们之间的话》（Humaari Baat）中成为一名歌唱明星，之后还和K.L.赛加尔一起参演了几部电影。在1948年至1949年间，苏芮雅已经成为她同时代的片酬最高的女性。在20世纪60年代末70年代初的这个舞台上，她被看作是唯有拉杰什·肯纳（Rajesh Khanna）能与其相提并论的神秘人物。一些店主会在她的电影上映第一天关门观看；一些群众甚至会聚集在她孟买海滨大道的住处外面，只为一睹芳容。而演员德尔门德拉

（Dharmendra）回忆，他起码看了1949年上映的电影《玩笑话》（*Dillagi*）差不多40次！苏芮雅看上去好像拥有了一切：不仅仅是优美的歌声，还有出色的表演技巧，她在银幕上的表演将动作姿态、音乐和台词巧妙地结合在了一起。在纳尔吉斯和苏芮雅之间充斥着很强烈的敌意，来自以她们母亲为首的争斗。

曼托曾经描述贾丹拜组织的一次见面，她想要阿索科·库玛尔担任她一部作品的主角时，阿索科·库玛尔带着曼托一起参加这次会面，并从精神上支持对抗母女联盟。这次谈话是有关于钱，一笔大数目的钱，曼托说："每一块派士（100派士等于1卢比）都经过认真的讨论之后再支付使用。纳尔吉斯是个做事很认真很有效率的人，她对阿索科说：'我知道你是个很好、很出名的演员，但我的形象不能被削弱，所以你不得不做些让步，让我与你演技相当。'纳尔吉斯时不时表现出来的，就像她在对阿索科说，我知道有成千上万的女孩很喜欢你，但我也一样，有着很多的仰慕者，如果你不相信我，你可以随便问一个人，可能在以后的某一天，你也会成为我的仰慕者。"

而当苏芮雅成为主演参加谈话，贾丹拜听见她的名字时，曼托回忆道：

……（贾丹拜）拉长了脸，并且开始说一些关于苏芮雅家庭的丑事，让她身败名裂，好像她自己是出于责任心才说这些似的。她说苏芮雅的嗓音很难听，她根本不能唱长音，何况她也没有接受过专业的音乐训练，她的牙齿长得也很丑，等等。我可以肯定的是，如果有什么人去苏芮雅家里的话，也会看见同样的场景在上演，就是在说纳尔吉斯和贾丹拜。被苏芮雅叫祖母的女人，实际是她的母亲，会吹着她的印度长管，开始讲关于贾丹拜和纳尔吉斯更难听的坏话。我知道，每当苏芮雅的母亲听见纳尔吉斯的名字，脸色就跟腐烂了的木瓜一样难看。

但是，苏芮雅的电影生涯很快就败落了。到1951年，苏芮雅几乎很

难找到电影出演，她的好嗓音已经不再是过去那样宝贵了。那之后，幕后配唱歌手已经很固定，以至于她这样一个既能演戏又能唱歌的女演员，反而没有什么特殊用处。事实上，是没有必要再拥有那些条件了。她逐渐淡出了人们的视野，即使她做了很多想要复出的努力，但在50年代后期，她只是一个十足的过气女演员，她人生的最后四十年在隐居中度过，独自一人生活在她孟买海滨大道的公寓里，和纳尔吉斯的住处离得不远，只有一片大海是她不变的伴侣，她死于2004年。

贾丹拜运用了不少手段，早在苏芮雅退出这个舞台之前很久，使纳尔吉斯成为那个时代最重要的女演员。甚至在拉杰·卡普尔敲她家门之前，她已经和迪利普·库玛尔合演了电影《集会》（Mela）、《丛林》（Jogan）、《父亲》（Babul）和《匆匆》（Deedar），她饰演的都是妖娆的美女，因为美貌而受到诅咒。曼托第一次见她时她还是个十一二岁的小姑娘，给他留下的印象是："她是个细腿的姑娘，有着一张没什么吸引力的长脸和一双无神的眼睛。"但是，现在她胖了一些，像个真正的女人了，曼托写道："她很简单有趣，经常吸鼻子，好像她常年得了感冒，在电影《雨》中这变成了一个讨人喜欢的习惯。她苍白憔悴的面容让人觉得她是有表演天赋的。她很喜欢在说话时轻抿嘴唇，她的笑容总是害羞的，并且是十分文雅的。可以说，她把自己的这些习惯作为塑造她表演风格的原材料。"

《雨》上映的同一年，在梅赫布·汗导演的另一部作品《风格》（Andaz）中，纳尔吉斯用这样的方式表演，产生了非常戏剧化的效果，她在其中饰演女主角，与迪利普·库玛尔和拉杰·卡普尔联袂演出。就是在这部电影中，她表现出了一些过去从来没有在银幕上呈现过的——现代印度女性形象。

就像是现实生活中与阿索科·库玛尔的会面一样，她把对电影产业的理解和如何表现她的女性魅力结合起来，在这部电影中，她扮演了一个年轻的现代女性，穿着西式风格的服装，继承并管理着父亲的商业帝国。她同时还是一个倔强任性的孩子，可以和异性做朋友。对于印度的观众来说，纳尔吉斯所扮演的这个女人是一个不可思议的现代女性，但在最后，

也只是传统的女性罢了。

这部电影讲述了她在和拉杰·卡普尔结婚后，却还是和曾经救过她，现在帮她照料生意的迪利普·库玛尔十分亲密友好。卡普尔怀疑纳尔吉斯对他不忠，于是纳尔吉斯为了证明自己的清白，开枪打了迪利普·库玛尔。在监狱里的时候，她跟卡普尔说自己这么追求现代是个错误，希望女儿不要步她的后尘。电影中，纳尔吉斯想超越过去舞台上对印度女性的角色设定，表达周旋在两个男人之间的困境，这是印度电影史上一个大胆又新鲜的主题。在这部电影中纳尔吉斯其实对两个男人的爱意都有回应，很明显她和迪利普·库玛尔不仅仅是朋友关系。事实上，当迪利普·库玛尔在她的婚礼当天向她表明爱意时，她的反应并不是很吃惊，而只是证实了她之前的怀疑而已。

对于印度电影来说，这是一种全新的角色，而这正好预示了纳尔吉斯在接下来的十年中的形象。这是个可以带有西式风格的印度女性形象，可以不必害怕穿那些紧身优雅的西式服装，不管运动装还是休闲装。她生命中的两个男人都穿着西式套装。在那个时代，尤其对一个女人来说，穿西式服装就等同于道德沦丧和自甘堕落。然而，纳尔吉斯有能力把这个旧观念抛开，在拉杰·卡普尔的《流浪者》（Awara）中，她是第一个穿着泳衣表演的宝莱坞女演员。她引起了极大的轰动，而不是丑闻。

曼托准确预测了纳尔吉斯会通过她的一些习惯性动作和自然的方式去打破那些舞台表演手法。她很会运用自己的手势——手掌摸着额头表示昏倒，一根手指放在笑唇边表达害羞的感觉，拳头抵着太阳穴表明她的焦虑。在她之前的一些印度女演员经常用夸张、做作的动作表演传达情感，而纳尔吉斯则是用简单、实在、自然的表演。

片酬是直接判定在那个时代的女演员有多重要的标准，尤其是纳尔吉斯，她的片酬比拉杰·卡普尔两倍还多，甚至比迪利普·卡玛尔都高，有三万五千卢比之多，迪利普·卡玛尔是两万五，而拉杰·卡普尔只有一万五。

所以，当拉杰·卡普尔很突然地到纳尔吉斯公寓找她的时候（之前他

已经来见过贾丹拜）被纳尔吉斯轻蔑地打发走了。纳尔吉斯跟她朋友利蒂西娅（Lettitia）说："一个蓝眼睛的小胖子来找我了。"另一方面，卡普尔也觉得很惊讶，他后来回忆："我按门铃的时候她在油炸帕扣拉，她开门时很意外地把涂在手上的黄色糊糊弄到了她的头发上。"拉杰·卡普尔太过惊讶了，然后冲回了工作室要求一定要把纳尔吉斯写进剧本里。他永远不会忘记那个场景。在二十多年后的1973年，纳尔吉斯已经远离拉杰·卡普尔生活了很久，青春爱情片《波比》（Bobby）重现了这个感觉，就是在这个影片中，推出了女演员迪宝·卡帕蒂娅。影片其中一个场景就是由拉杰·卡普尔的儿子瑞西·卡普尔（Rishi Kapoor）扮演的主人公拉杰到波比家，她来应门的时候穿着随意、头发凌乱。

在拍电影《火》时，贾丹拜就坚持说，纳尔吉斯已经有八部电影在等着她了，她的片酬要比其他两个女演员卡米尼·考肖尔和宁伽尔·苏丹娜（Nigal Sultana）高。虽然纳尔吉斯已经同意了一万卢比的片酬，但她哥哥说应该加到四万卢比。在拍摄电影《火》期间，纳尔吉斯发现曾被她叫"小胖子"的拉杰，慢慢地让她觉得很新鲜。等到拍摄《雨》的时候，她发现对这个男人已经不仅仅是有新鲜感，而是感到幸福，他们之间的关系可能将会发展成爱情。卡普尔家族中的一员麦德胡·杰恩（Madhu Jain）把这段爱情故事与斯宾塞·屈塞和凯瑟琳·赫本（Katherine Hepburn）相提并论。屈塞是个天主教徒，他不能和自己的妻子离婚，而卡普尔，在遇见纳尔吉斯四个月前刚有过一场包办婚姻，尽管他的妻子在他的生命中经常离开他之后又回来，但他还是不能离婚。不像巴鲁阿、香提拉姆和之后的德尔门德拉，拉杰·卡普尔没有其他的选择，不可能有第二个妻子。

拉杰·卡普尔后来说："纳尔吉斯是我的灵感，我的能量。女人在我生命中很重要，但纳尔吉斯比其他任何一个都重要得多。我常常跟她说克利什纳是我的妻子，她是我孩子的母亲，我希望你成为我电影的母亲。"

参观片场的人都觉得他们之间的举动像是一对，纳尔吉斯给他切芒果，帮他剪指甲。

贾丹拜对他们之间的恋爱气息略知一二，一开始试图阻止这段感情。

拉杰·卡普尔想在克什米尔拍摄电影中的一些场景，因为这地方在孟买电影圈中越来越受欢迎，但贾丹拜并不同意，她觉得拍摄必须在靠近孟买的马哈巴莱斯赫瓦尔（Mahabaleshwar）完成。

然而，显而易见的是，贾丹拜没法阻止女儿越来越深陷于这段感情中，当拉杰·卡普尔在拍摄《雨》用光了钱的时候，是纳尔吉斯提供了资金，甚至卖了自己的金手镯来资助电影的拍摄，这对于印度女人来说绝对是一个不凡的举动。纳尔吉斯甚至去演其他的电影为R.K电影公司筹钱。杰恩把这叫作独立后的孟买爱情故事，他说："她常伴在他的身边，陪他一起经历了R.K电影公司共同度过了大部分的黄金时代。纳尔吉斯是拉杰·卡普尔的朋友、缪斯女神，工作上的伙伴，电影中的女演员，更是他的爱人，一生的爱。"1954年，纳尔吉斯在接受《电影观众》杂志的一次采访中提到，在遇到拉杰·卡普尔之前，她的想法就像被束缚在一个小瓶子里，是他把她的灵感和想法都释放了出来，她发现自己和他有"一样的观点和想法，在所有问题上都有相同的见解"。

他们现在的关系之中明显地存在着不平等，因此最开始的那种情感已经荡然无存，不论是物质上还是精神上的。事实上他们第一次见面时就存在着很大的差距，纳尔吉斯已经有着很高的片酬时，拉杰还是靠他父亲每个月给的201卢比生活，这比孟买有声电影公司给他的酬劳还多1卢比。纳尔吉斯在修道院接受教育，喜欢阅读一些复杂的小说，而拉杰从来只读他喜欢的阿奇漫画（Archie Comics）。他们之间的关系从开始慢慢发展，到1951年的《流浪者》上映，把拉杰·卡普尔、纳尔吉斯和宝莱坞都推到了一个新高度，拉杰·卡普尔也和纳尔吉斯一样成为一个大明星，虽然还是没有超过她。

1950年，拉杰·卡普尔把R.K电影公司扩展成为一个全面发展的公司，在距离他家2.5英里的切姆贝尔成立了R.K片场。在20世纪50年代的孟买，这是个偏远的乡下地方，离市中心南孟买很远，是城市的远郊。

拉杰·卡普尔敬佩很多好莱坞导演。他被奥逊·威尔斯（Orson Wells）在电影《公民凯恩》中的光线和阴影用法所吸引。拉杰早期的一

些电影,例如《火》《雨》《流浪者》在很大程度上受维托里奥·德·西卡(Vittorio De Sica)的《米兰奇迹》(Miracle in Milan)和《偷自行车的人》(Bicycle Thief)的影响,以及开启新现实主义篇章的罗伯托·罗西里尼(Roberto Rossellini)和塞萨·柴伐蒂尼(Cesare Zavattini)的影响。卡普尔被电影《偷自行车的人》的一个场景所吸引,电影中男孩沿街叫卖,父亲在街道的一边等着,旁边是他的自行车。1952年,《流浪者》上映后一年,一个国际电影节在孟买举行,一些电影导演来到孟买。卡普尔和给德·西卡写剧本的柴伐蒂尼聊了很久。他也和弗兰克·卡普拉(Frank Capra)聊了很久,他制作的《一夜风流》(It Happened One Night)和《迪兹先生到华盛顿》(Mr Deeds Goes to Washington)深深影响着卡普尔。他受弗兰克·卡普拉影响非常大,后来他承认卡普拉改变了他的艺术风格,卡普拉《一夜风流》中的乐观主义表现深深地影响了他。"在我的电影中,基本上都有一个普通的男人,一个失败者,最后都努力想从生活中寻求最好的出路。"这些电影导演,尤其是来自意大利的导演们,都教导了卡普尔一件事,就是走出去,在户外拍摄。"印度的阳光如此完美,为什么一定要在室内拍摄",多年后,同样也启发了山亚姆·班尼戈尔,他也是一个更喜欢在户外拍摄的导演。拉杰从意大利新现实主义流派中获得了很多灵感。

然而,还有一个人对卡普尔来说远胜其他人,他就是卡普尔拍摄《流浪者》和所有其他电影时的导师,查理·卓别林。迪维·阿南德曾经描述了他和卡普尔一起到蒙特勒(Montreux)去看卓别林的情形。乌娜(Oona)弹着钢琴,拉杰坐在卓别林家后院的地上,几乎光着脚,他们聊了三个小时。他们是坐巴士来的,等他们要坐巴士离开的时候,阿南德说:"拉杰一直回头看卓别林慢慢离开的身影,越来越小。拉杰挥起手,并大声喊道:'嘿,小个子,再见,我们爱你。'"

卡普尔看过卓别林的所有电影:《城市之光》(City Lights)、《摩登时代》(Modern Times)、《淘金记》(Gold Rush)和《舞台生涯》(Limelight),他后来说:"在他的作品中,激励我的是这样的小人物形

象,在我开始我的职业生涯时,我在我们国家的各处都能看见这样的小人物——受压迫的、并没有任何过错却挨打的人。把我吸引到卓别林电影里去的是卓别林本人,是无业游民,是流浪汉,是一个普通的男人。并不是因为他的打扮吸引了我,而是这个小人物的简单朴素和他真挚的人类情感。就算他很穷,但他仍然很享受生活。卓别林影响了我很多,尤其是他所有信仰背后体现出的思想。我认为他的流浪汉形象是他所有角色形象中最好的一个。"

卡普尔的电影取名为《流浪者》,片中过着流浪生活的拉兹(*Raju*)就和卓别林塑造的形象十分相似,卡普尔扮演的拉兹非常有印度的风格。他裤脚卷起,穿着裂开的鞋子,戴着一个毡帽,向身边走过的行人脱帽致敬。当穆克什开始唱主题曲《拉兹之歌》(*Awara Hoon*)时,拉杰就对口型"我没有房子,也没有家庭,但是我为了你的爱唱着这首歌,我是命运和你的爱的受害者"。整个国家的国民都跟着他一起唱。

卡普尔把这部电影看作和一年前才独立的共和国一样天真无邪,并且也正在学着处理和这个艰难的世界的关系。卡普尔后来说:

《流浪者》诞生在电影正处于本质与以往完全不同的时期,我们始终残留着大英帝国统治时期的习气,但我们渴望一种新的社会秩序。我努力在娱乐和需要传达给观众的本质内容中,寻求一个平衡,而《流浪者》正好符合了这些条件。它有阶级差异的主题,有后独立时代延续下来的深陷贫苦的青少年的浪漫爱情故事。它就像盛开在淤泥中的莲花,是人们从未见过的东西。曾经有过这样的故事发生在这种背景的年轻人身上吗?他唱着歌,拿着花,经历了社会经济的崩塌所带来的一切严酷的考验。人们想要看到这样的流浪年轻人精神上的变化,这正是电影中"流浪者"形象所展现出来的。

然而,在卡普尔常用的马沙拉传统中,这个故事却是以倒叙的手法,从开篇法庭上的场景开始发展的。第一个镜头用了大量的孟买高等法院里

场景，法官的妻子由利拉·屈尼斯饰演，她被绑架了，但后来获救了，回来后法官发现妻子怀孕了，在他嫂子的怂恿下，他开始怀疑这个孩子不是他的，而是其中一个绑匪的，于是把妻子赶出了家门。主角拉兹出生后就不知道自己的父亲是谁。这个法官没有再结婚，但很快就认了由纳尔吉斯饰演的一个年轻女孩做干女儿，她和拉兹青梅竹马，并且她的亲生父亲和法官是朋友。在某一个阶段中，法官和拉兹父子见面，虽然当时他们并不知道对方的身份。

拉兹逐渐长大，成为一个流浪汉，遇见了当年绑架他母亲的绑匪。这个绑匪对给自己定罪的法官进行报复。法官是个坚定的信徒，认为出生于小偷家族的人一定也会成为一个小偷。现在，这个小偷见证了拉兹的成长，看到法官的儿子成了一个流浪汉，他感到非常开心。

最后，焦点都聚集在纳尔吉斯饰演的这个角色上面，她是一个律师，而且是个受过现代教育的印度女性，她帮拉兹在法官面前辩护，并最终把这个法官送上了被告席。

说到这里，这个故事听起来非常的复杂，但是拉杰·卡普尔在所有的情景中都用歌曲点缀整部电影的叙事，并且借鉴了各地的不同文化。有些歌在船上唱，有些在妓院唱，有吉普赛歌曲、拉美歌曲，同时还有喇叭、双簧管、响板和来自印度不同地区的民歌。电影中还有被称为九分钟歌曲系列的《丽达之歌》(Ghar aaya mera pardesi)，一共使用了十三个场景设置，从舞台设计上来说是一个里程碑式的片段。卡普尔是一个典型的、纯粹的表演者。

这部电影传达了卡普尔对于女人和爱情的态度，那就是女人要对男人彻底地、无条件地服从，这被批评家称为"原始人的爱的观念"。卡普尔承认这一点，而在他其他的电影里，有各种五花八门的观念。但他辩解说："我拍电影，不是为了让人在客厅有聊天的内容，而是为了娱乐这个国家上百万人，所以我有我的音乐，有我的浪漫主义，有出色的剧本以及每个人都很快乐，真主伟大。"

正是赫瓦贾·艾哈迈德·阿巴斯这个马克思主义作家写出了《流浪

者》的最初的故事，后来，他自己和塞西一起把故事改编成电影剧本。这和此时的好莱坞显然是一种悖论，有着天壤之别。当阿巴斯把自己的想法告诉卡普尔的时候，好莱坞正处于麦卡锡对共产主义的政治迫害中期，很多好莱坞有影响的人物纷纷离开造成了不小的恐慌，后来用了很长一段时间去恢复。

但是在印度，这种反共产主义风潮并没有兴起，即使有的话，印度国民大会党已经赢得了自由和统治的权力，可以找任何理由把共产主义者作为目标。在希特勒与苏联的战争之时，原本就很反对战争的印度共产主义者之前把这场战争称为"帝国主义侵略"，现在称为"人民战争"，于是加入苏维埃阵线，支持英国统治者反对国大党。1942年甘地发起"退出印度运动"时，共产主义者和英国人一起镇压这项运动。像苏巴斯·玻色这种加入了轴心国的人被谴责为卖国贼，被共产主义者的媒体残酷地污蔑为德日帝国的傀儡。玻色在印度有一个重要的特工，是个共产主义者，叫巴哈哥特·拉姆·塔尔瓦（Bhagat Ram Talwar），他很早就向俄罗斯人提供情报，同时也给英国人当间谍，在战争中有些独一无二的资料。他在给俄罗斯人和英国人提供信息的同时还为印度和德国当间谍。

战争过后，共产主义者在印度所有党派中，除开穆斯林联盟外成为第一大党，他们支持巴基斯坦的言论，并在1946年在泰伦加纳（Telangana）发动了武装反叛行动。这场反叛行动最初是反对尼扎姆的统治，但就在印度赢得了独立之后，这场反叛继续进行，共产主义者们说尼赫鲁的独立印度政府是"卖国主义"的政府，泰伦加纳会成为印度的延安，因为在中国延安，毛泽东发动了共产党的起义。直到1950年，斯大林在莫斯科会见了印度共产党的领导人，这场武装反抗才停止下来。这场战役对尼赫鲁的统治打击很大，但没有法令再禁止共产党了。共产党参加了1952年的选举，尽管长时间在国大党之后排第二。从宝莱坞的角度来看，共产党没有什么可畏惧的。自从印度人民戏剧协会蓬勃发展之后，像阿巴斯这样的人获得了自我主宰的权利。

这里有一个原因是，孟买电影世界主要关心的并不是共产主义，而是

地方自治主义——印度教徒和穆斯林教徒之间的冲突。在这个问题上，在运动中起着先锋作用的共产党，确保了宗教在孟买电影王国中不是担当分裂的角色，也没有世俗主义。1948年甘地生日的这一天，卡普尔在他父亲和其他人组织的活动中宣传公共和谐。卡普尔不是个理论家，他的弟弟沙西·卡普尔（Shashi Kapoor）说他非常保守，是典型的印度教徒，但是又想站在正确的一边。而在20世纪50年代的印度，正确的队伍是左派。

研究这部电影上映的影响是非常有趣的事，尤其是在国外的影响。这部电影在1951年上映，此时正是反共产主义的麦卡锡政治统治的顶峰时期，始于1947年，迫使约瑟夫·罗西（Joseph Losey）从好莱坞逃离到伦敦，在那里他以约瑟夫·沃尔顿（Joseph Walton）的名字继续拍电影。1952年，共产主义者伊利亚·卡赞（Elia Kazan）给反美活动委员会提供了很多名字。

然而，在印度的共产主义者在斯大林的建议下放弃了他们的武装反抗，而且，尼赫鲁断然回绝了美国想要把印度纳入反共产主义世界的提议。追溯到1949年，尼赫鲁访问美国时，美国提供了他想要的所有经济资助，但这也意味着在反对共产主义上，和美国要采取同样的态度。1952年，印度和美国之间的分裂成为定局，德怀特·艾森豪威尔（Dwight Eisenhower）当选了总统，并任命约翰·福斯特·杜勒斯（John Foster Dulles）为国务卿，他主张"在这次斗争中，没有和美国统一战线反对共产主义的人，就是自由的敌人"。尼赫鲁的不结盟姿态让他变得十分不可信，印度在1953年拒绝和美国成为同盟国。美国随即把巴基斯坦作为亚洲军事同盟国，虽然这么多年来美国对巴基斯坦实行军事独裁，但此时美国开始在军事上支持巴基斯坦，对抗民主印度。

尼赫鲁曾经发表过一些英国上流阶层的人对美国的看法，这都是因为他自己受过英式教育，他写道："我不喜欢越来越多的人在印度和美国之间来往，越少印度人去美国或者越少美国人来印度会更好。"他还曾对一个内阁同事说："我们已经拥有足够多的美国文化价值观念了。"

其中一个美国文化的价值观就是物质主义，而这种不可信的唯物至上

十分典型地体现在《流浪者》和所有其他的卡普尔的电影中。当拉兹第一次到拉贡纳特（Raghunath）的家里时，他说，"一个法官就能住这么大的房子啊"，暗示着对不正当财富的批评。这种态度也体现在同一时期的其他导演身上。塞西在对盖亚崔·查特吉（Gyatri Chatterjee）的评论中就暗示了《流浪者》中有潜在的马克思主义寓意。"首先，有个旧秩序，例如封建主义秩序；然后有了新的秩序，比如资本主义秩序。我们希望会有第三种秩序出现，而拉杰·卡普尔就代表着新秩序。"

阿巴斯和塞西以十分巧妙的指代方式表明了共产主义的地位，虽然他们从未使用过或明确阐明过这个词，因此也并未引人注意。当拉兹第一次遇见那个当年绑架他母亲的绑匪时，用英语说了几句话并道了歉。拉兹这个时候早就入狱了，他说："爸爸，我在监狱里遇见了一个政治家，所以我想可以跟他学点英语。"显然，在独立解放后的四年，不再是印度人民对抗英国，而是共产主义者因为对抗印度独立政府的暴力行为入狱；是命运多舛的泰伦加纳运动幸存者。一个评论家曾说，"阿巴斯是思想上的向导，拉杰则是梦想虔诚的编舞者"。

《流浪者》不仅在整个印度引起轰动，还风靡了世界，包括土耳其、伊朗、阿拉伯世界和东欧地区，创造了票房纪录，来自世界各地的百万群众和印度人民一起欢唱穆克什在《流浪者》中演唱的歌曲。然而在美国，拉杰·卡普尔和纳尔吉斯作为印度电影代表团受美国国务院邀请参观八个美国城市，这部电影却并没有很大反响。那次访问的焦点集中在两大电影产业是如何互相影响的。拉杰·卡普尔和纳尔吉斯在众人面前跟总统哈里·杜鲁门（Harry Truman）握手。美国电影工业的重要人物会见了他们并互相握手，在那个场合下还赠送了礼物。当时演员工会的主席罗纳德·里根（Ronald Regan）还陪卡普尔观看了得克萨斯州的莱斯大学和加利福尼亚大学的一场大学足球赛。来访者都佩戴印度花朵式样的名卡，用印地语讲话，但却没有人唱《拉兹之歌》。就在对美国访问的两年后，在苏联，这样的状况发生了变化，这不仅显示了卡普尔电影的影响力，也是政治格局改变的象征。斯大林死于1953年，这位独裁者从来没有关注

过印度，但现在随着苏联慢慢开放，《流浪者》在那里造成了轰动。阿巴斯1946年拍摄的《大地之子》（*Dharti Ka Lal*）主要反映孟加拉女性问题，在莫斯科上映后并没有引起什么轰动，但《流浪者》的情形却完全不同。埃里克·巴尔诺（Eric Barnouw）和克里希纳斯瓦米（S.Krishnaswamy）在他们合著的《印度电影》（*The Indian Film*）中描述了当时的情况：

在苏联，《流浪者》据说有很大规模的发行，并且还用他们自己的语言给电影配了音。电影的宣传印刷品甚至被带到远在北极附近的苏联远征军那里。在拉杰·卡普尔、纳尔吉斯和阿巴斯等人的电影代表团访问莫斯科之后，1954年《流浪者》便开始在苏联开始上映。两年后，拉杰·卡普尔和纳尔吉斯再次访问苏联时，他们惊讶地发现自己在苏联已成为家喻户晓的电影明星。乐队在机场演奏《拉兹之歌》。而且据报道，《流浪者》是毛泽东最喜欢的一部电影。

在德里电影节上，赢得金孔雀奖的苏联电影《别了，绿日夏荫》（*Farewell Green Summer*）中就用了《流浪者》中的几个镜头。还有一个永远不会忘记拉杰·卡普尔的苏联人是鲍里斯·叶利钦（Boris Yeltsin），他会说："我太爱拉杰·卡普尔了，至今仍记得他。"

《流浪者》的影响是如此深远，甚至在亚历山大·索尔仁尼琴（Alexander Solzhenitsyn）的电影《癌病房》（*Cancer Ward*）中也提及《流浪者》，剧中人物佐亚（Zoya）被这部电影吸引："突然她甩开胳膊，拍打双手，扭动身体唱起最近一部印度电影中的歌。啊喂哎呀呀……！"

听她唱歌的奥列格（Oleg）不快地说："不，别唱那首歌，佐亚，拜托！"佐亚解释说这是《流浪汉》里的歌，"你难道没有看过吗？"佐亚问道。"我看过，这是部很不错的电影，我看了两遍了。"事实上佐亚看了四遍，但当她对奥列格说"电影中流浪汉的生活跟你的很像"时，奥列格并不开心，而是更尖锐地批评起电影中拉杰·卡普尔所饰演的角色以及所有他的代表作，称他为一个"十足的唯利是图者"。

奥列格的观点或许中肯抑或偏执，但从中能够发现，电影有如此反响，表明拉杰·卡普尔能够影响自身所在文化之外的其他不同文化，也代表了被印度人称为"普通人"的一群人。拉杰·卡普尔喜欢和普通人接触，"普通人"是印度常用的一个说法。他与电影片场附近饭馆的普通工人交朋友，这在等级森严的印度可谓颇具革命性。

卡普尔后来说这部电影是他"对印苏友谊所做的小小贡献"，它标志着世界最大的民主制国家和世界最独裁国家的蜜月期。潘卡吉·米舍尔（Pankaj Mishra）曾写到，甚至到20世纪80年代晚期印苏友谊仍十分火热，印度知识分子阶层否认美国而视苏联为理想社会。直到1989年柏林墙倒塌之后，这种火热程度才慢慢减小，但印美关系仍然很紧张。而直到越来越多的印度中产阶级移民美国，并顺利在美国建立了富裕的印度社群之后，印美关系才渐渐改善。

就在拉杰·卡普尔在莫斯科广受赞誉之时，他正准备拍摄那部萨蒂亚吉特·雷伊认为是他最出色的电影《贼先生》。这部电影的名字源自拉杰·卡普尔的一个玩笑，"420"代表刑法中表示小偷小摸的数字，在印度说一个人"420"就是开玩笑说对方是"一个骗子"的意思。拉杰·卡普尔再次在剧中出演叫拉兹的角色，而且又是一个流浪汉。但这一次，这个流浪汉是受过教育的，他被金钱财富冲昏了头脑，又因纳尔吉斯扮演的角色回到现实，归于贫穷。主人公贼先生与拉杰·卡普尔本人关系很大，以至于后来R.K电影公司的员工都叫他"贼先生"。

《贼先生》也展现了他的爱国主义情结，正如影片中歌曲《我的鞋子是日本的》(Mera joota hai Japani) 中所唱，从他穿的日本鞋开始，他穿的所有都是外国制造，但他的一颗印度之心却始终赤诚不变。

有一张拉杰·卡普尔和纳尔吉斯在苏联的合影，照片中的拉杰·卡普尔身着西装，正要点烟，而纳尔吉斯则身着一袭白色沙丽裙，两人很是登对。确实，在苏联，纳尔吉斯被视为拉杰·卡普尔的夫人。然而，在莫斯科的成功标志着他们之间关系终结的开始，因为纳尔吉斯开始意识到他根本不会娶她。在这五年以前，纳尔吉斯就以为她和拉杰会结婚。

结婚的想法始于1949年的除夕夜，电影《雨》大获成功，拉杰和纳尔吉斯去了寺庙，拉杰为纳尔吉斯系了芒加苏特拉（mangalsutra），在印度，这是相当于婚戒一样的信物，只有丈夫能为妻子系于手腕上。为纳尔吉斯写传记的作家写道，纳尔吉斯在那一刻是多么的激动与狂喜。她兴奋地打电话给她的朋友利蒂西娅，尖叫着说："我爱那个男人！"利蒂西娅后来回忆道："我永远不会忘记她当时那无比快乐的笑声。她足足笑了二十分钟。她是那么发了痴似的快乐。"

后来，纳尔吉斯让利蒂西娅陪她去见孟买的内政大臣莫拉基·德赛。利蒂西娅跟邦尼·鲁本讲述了当天发生的事。

我们一起去了国会大厦，纳尔吉斯很紧张。莫拉基坐在一张大桌子后，表情坚定而严肃。他问："有什么事？"纳尔吉斯一时语塞了，于是我说："先生，她想跟您说件重要的事。"纳尔吉斯突然脱口而出："先生，我想与拉杰·卡普尔结婚。"莫拉基放下笔说："什么？！你难道不懂法律吗？你好大的胆子！你怎么敢来问我这个！现在请你们俩都出去！"就这样，我们被毫不客气地撵出了办公室。

鲁本并没有说明这件事发生的时间，但这一定发生在1955年《印度婚姻法》禁止印度教徒一夫多妻制之后。当然，要是拉杰·卡普尔决定改信纳尔吉斯的宗教，他是能够娶纳尔吉斯作为他的第二位妻子的。然而他压根儿没想过要娶纳尔吉斯。

卡普尔经常让家人出演他的电影。《流浪者》中的法官由他的父亲普利特维拉出演，小拉兹的扮演者则是他弟弟沙西，而在电影片头中出现的小男孩，则是他的儿子拉希（Rishi）。在《贼先生》中，他的孩子们扮演了更为重要的角色。在一个著名的场景中，他和纳尔吉斯在大雨倾盆的孟买共撑一把伞唱着歌，三个都穿着雨衣和雨靴的孩子走过。拉杰·卡普尔为了拍摄这个镜头让他们向学校请了假。拍摄结束后，他们把雨衣和雨鞋留下作为礼物，拉杰后来跟一个朋友说，这三个小卡普尔要是他和纳尔

吉斯的孩子该有多好。后来，孩子们还被带到南京餐厅（Nanking）吃午饭，这是孟买最受欢迎的中国餐厅之一，此时中国餐厅在印度十分流行。孩子们在那里享受美味，身边有父亲的陪伴，还有一个不能成为他们母亲的女人。

在1948年到1956年之间，拉杰·卡普尔和纳尔吉斯一起拍了十六部电影，包括他们的最后一部电影《缘来缘去》（Chori Chori），纳尔吉斯在这些电影中都担任了女主角。在这段时间里，纳尔吉斯拒绝了所有跟迪利普·库玛尔演对手戏的电影，他是另一个跟她一起取得巨大成功的男演员，同时还拒绝了在她导师梅赫布·汗的《野蛮公主》中担任女主角。虽然她在卡普尔的电影中饰演的角色通常是坚强的，非同寻常的，例如，在《流浪者》中饰演一个不屈不挠的律师，在一个男性占主导的法庭上为她的流浪汉爱人辩护；还有《贼先生》中的老师，一个任性男主角的道德守护者。到了20世纪50年代中期，纳尔吉斯经常听到她的兄弟们以及在他们身边的一些圈内人说，拉杰·卡普尔是利用她才成为了一个明星。

拉杰和纳尔吉斯之间的关系状态，很大程度上受到了拉杰·卡普尔早期接受的性教育以及挥之不去的童年回忆的影响。拉杰·卡普尔的性意识启蒙是比较早的，并且是以一种比较特殊的方式。有一次，在很年轻的时候，他们家搬回到他父亲出生的莱亚尔普尔（Lyallpur）的村庄。"在村子中心，有一个土制的烤炉总是亮着火，女人们总是在火里烤鹰嘴豆。记得有一次我正准备去买鹰嘴豆，那天我穿着衬衫，里头什么都没有，在火炉旁有一个女人，脸上带着古怪的笑容，对我说'你不需要付钱，只要脱下衬衫，做成一个大碗来拿鹰嘴豆就行了'。我像她说的那样做了，站在那里，她看着我，笑得前仰后合。我完全是无辜的。多年后，当再次想起这个回忆的时候，我明白了她的诡计，这使我非常恼火。在这之后的一段时间里，对我而言，鹰嘴豆就是一种性的对象。"卡普尔后来把这个回忆用到了他在1973年拍摄的《波比》的一个场景中。

但是，也有其他的一些人常会争论，是关于印度的男性心理。在《流浪者》里有一个纳尔吉斯穿着泳衣的场景，这对印度观众来说太大胆了。

拉杰·卡普尔在电影里扮演的角色惹怒了她，然后纳尔吉斯叫他"野人"，就是从蛮荒丛林里来的人，拉杰·卡普尔打了她好几巴掌。丽达，也就是纳尔吉斯在电影里饰演的角色，后来跪下祈求他的原谅。一些印度电影的历史学家为此艰苦地讨论了很久，想要分析它的涵义。盖亚崔·查特吉在她的《流浪者》这本书中认为，这代表着印度男性想要女人们下跪祈求保护，维持她们的爱情。

拉杰·卡普尔和纳尔吉斯第一次去莫斯科访问的时候，他们就像是一对。代表团另一名成员迪维·阿南德后来回忆说："他们住在同一个房间，任何时候我们到什么地方，他们都会在钢琴上弹奏《拉兹之歌》。有时候他喝醉了，不得不被拉出卧室，我们都在等他，然后纳尔吉斯会冲出来，试着把他拖回去。"

然而，当他们再次到莫斯科访问的时候，也许是受到现实和她的兄弟们的影响，她感觉自己被忽略了。这一次，拉杰·卡普尔被当作流行明星来对待，女孩子都围着他，衣服都被扯开了，纳尔吉斯突然决定离开莫斯科回印度。

回到印度之后，接着发生了被拉杰·卡普尔后来称作的"背叛"。最戏剧化的时刻发生在他们在马德拉斯拍摄《缘来缘去》时，这是1955年一个南印度制片人翻拍《一夜风流》的作品。他们要去参加一个派对，拉杰·卡普尔塞了一张纸到纳尔吉斯的手里，纳尔吉斯发现那上面什么都没有就撕毁了它。拉杰·卡普尔后来重新找回了这张纸，发现是来自一个制作人的求婚。后来他把纸重新粘在一起，裱起来，这成为了拉杰·卡普尔在十年后拍的电影《合流》（*Sangam*）中的一个片段。

随之而来的是另一个"背叛"。卡普尔拿到了《十二月》（*Phagun*）的版权，这是瑞金德·辛格·贝迪（Rajinder Singh Bedi）创作的故事，在这部电影里，纳尔吉斯必须饰演一个老女人。她拒绝了这个角色，说这会损害她的形象。但拉杰·卡普尔不知道的是，她已经接受了梅赫布·汗的提议，打算出演《印度母亲》，在这部电影里，她将饰演从年轻到衰老的女人形象。

这部分故事像极了拉杰·卡普尔的电影剧本。纳尔吉斯已经和《印度母亲》签约，电影在梅赫布·汗的祖籍地比利莫里亚（Billimoria）开机。当拉杰·卡普尔听说了这个消息，也知道了纳尔吉斯和在电影中扮演她儿子的苏尼尔·达特的绯闻。他再也无法忍受了，于是一个晚上开车到利蒂西娅的家里，但她也什么都不知道。后来，纳尔吉斯从比利莫里亚回来，两个女人从R.K片场出来。据邦尼·鲁本所说，纳尔吉斯始终不肯解释什么，拉杰·卡普尔对利蒂西娅说："你看，你不肯告诉我什么，但在她的脸上早已说明了一切。"纳尔吉斯始终不肯把拉杰·卡普尔从痛苦中解救出来，这两个女人就在沉默中开车回南孟买。在车里，利蒂西娅说："你就不能停止这种绯闻吗？"纳尔吉斯回答："我能做什么呢？""如果是这样，那就这样吧。""但是你不能再回到R.K片场了吧？""是的，我不打算再回去。"

虽然纳尔吉斯没有再回去，但她的司机回去了。因为纳尔吉斯在片场有她单独的房间，她留下了一些私人物品。就在二十年后的1974年，拉杰·卡普尔告诉斯特林出版公司（Sterling Publishers）的首席编辑苏雷什·科里（Suresh Koli），当时纳尔吉斯的司机说："我家宝贝想拿回她那双高跟凉鞋。"我说："拿走吧。后来这个司机又来了，这次是为了拿回口琴，我终于意识到一切都结束了。"高跟鞋、口琴，还有六尺高的苏尼尔·达特。拉杰·卡普尔比他矮多了，他不得不向比他高又比他年轻的人弯腰。就在《印度母亲》拍摄结束后不久，纳尔吉斯和苏尼尔·达特结婚了。

这个宝莱坞电影史上最浪漫的故事结束了。拉杰·卡普尔将会在他的另一个三十年里继续拍电影，并成为一个传奇人物，而纳尔吉斯秘密拍摄的电影，也将成为印度电影史上最伟大的作品，被看作宝莱坞的《乱世佳人》。

因为感情在印度人生活中占据很重要的地位，也许一个银幕上的情感场景就预示着这段著名的银幕情侣关系的结束。这是在1956年的电影《在夜幕下》（*Jaagte Raho*）中的最后一个场景，拉杰·卡普尔在里面饰演

在一个在加尔各答炎热的晚上找水喝的男人，在最后一幕中，纳尔吉斯象征性地出现了，她给他水喝。她并没有很想拍这部电影，而这一幕也是她的银幕告别之作。不用多说，这部电影失败了，因为观众们意识到这一对曾经的情侣在生活中再也不会在一起了，就无法相信他们能在银幕中成为情侣。

有趣的是，在这部电影制作的过程中，纳尔吉斯在R.K片场很有老板派头。她在片场有时会有几分专横，好像自己是代理导演，表现得就像正在拍这部电影的导演一样，还要指导灯光师。

她和卡普尔关系的决裂很明显是因为她想要对自己的人生负责，而她现在正有机会这样做。拉杰·卡普尔哭过、醉过之后，开始寻找其他女演员来试图取代纳尔吉斯。他按照宝莱坞南方出美女的传统在南边寻找女演员，并让她们都穿上白色的衣服。在莫斯科，纳尔吉斯离开之后，卡普尔得了感冒，一个叫帕德米妮（Padmini）的女演员照顾了他，就这样，很快R.K片场里就有了新的来自南方的女演员。

尽管《在夜幕下》在印度观众的反响并不好，但这部作品还是让拉杰·卡普尔在捷克卡罗维发利电影节（Karlovy Vary Film Festival）上拿到了国际大奖，但这对于拉杰·卡普尔而言，直接导致了他和其他优秀印度导演之间的分歧。

当拉杰·卡普尔成为第一位宝莱坞超级明星，并在全世界有上百万粉丝时，还有一位印度导演同样影响了世界电影业，拍摄出和宝莱坞华而不实的风格完全不同的真正的电影，他就是萨蒂亚吉特·雷伊。现在这些伟大的印度电影人争执得很厉害。这些争论最开始发生在印度以外，他们都在为各自的电影庆祝的时候。

班尼戈尔是这样讲述这个故事的：

孟买电影界人士总是认为雷伊并没有为印度做什么正确的事，拉杰·卡普尔和他曾经还有过一次大吵。拉杰·卡普尔拍摄的电影《在夜幕下》，是由山布·米特拉（Shambu Mitra）导演的，他是一位著名的孟加

拉戏剧导演，地位和雷伊在电影界相当。山布导演了这部作品，帮助拉杰·卡普尔在1964年的卡罗维法利电影节上赢得了大奖。同一年，雷伊执导的《大河之歌》（*Aparajito*）在威尼斯赢得了金狮奖。他们偶然在几次庆祝的场合中遇见，雷伊说这是对孟加拉电影重要的肯定。

拉杰·卡普尔说："为什么你说孟加拉电影？你不是印度人吗？为什么你说你是孟加拉导演？"

雷伊说："我就是个孟加拉电影导演。"

拉杰·卡普尔说："天哪，为什么你就不能说你是个印度导演呢？"

这就是那次争吵，从那以后，年轻的印度人被鼓励承认他们就是一个印度人，不是孟加拉国，不是马哈拉施特拉，也不是其他地方的人。

纳尔吉斯之后说，雷伊是在贩售贫穷。雷伊的第一部电影《大路之歌》，这部使他获得全球名望的作品，正是反映了黑暗中的印度现实。

这两个男人代表的不仅是非常不同的电影传统，也是不同的看待生活的方式。雷伊的电影是19世纪孟加拉文化复兴最后的产物，吸收了英国影响中好的部分，是为了重振奄奄一息的印度文化。孟加拉发起的全国性的运动，不仅是为了恢复国家，也是为了从英国的殖民统治下解放获得自由。而作为一个孩子，拉杰从小受到的教育是"孟加拉今天想的，就是印度明天才想到的"。然而在1947年，在遭受了十年的苦难和分裂之后，萨达尔·帕特尔嘲讽孟加拉说："孟加拉只知道怎么哭泣。"拉杰·卡普尔没有想过这个，他受到非常不同的印度文化影响，那就是根据所属地来划分人的方式不是荣誉的象征，而是爱国主义缺失的标志，同时证明了这个人并不是真正的印度人。

这些优秀的印度电影人之间的分歧将永远不会平息。

第十一章
宝莱坞的经典时代

1957年，梅赫布·汗推出了《印度母亲》这部影片，1960年，卡里姆丁·阿西夫（Karimuddin Asif）推出了《莫卧儿大帝》。在那之前，有许多宝莱坞伟大导演拍摄的经典影片，但是从许多方面来说，这两部影片都可以称得上宝莱坞黄金时代的重量级影片。

这两部电影初看就非常不同。《印度母亲》是一个没什么文化的人拍摄的，他制作公司的标志是他自己名字的首字母上放着锤子和镰刀，这是一部宣扬上帝永恒力量的影片。对20世纪50年代的印度来说，这部电影确实是一部宣传性很强的影片。就像我们看到的，这部电影通过讲述一位坚韧的母亲最后杀死自己心爱的儿子的故事，展现了印度农民的惨痛境遇。

三年后，《莫卧儿大帝》带我们重回16世纪莫卧儿王朝阿克巴的朝堂。尽管这部电影在历史真实上有许多不确定的地方，但是电影中的古代服装，丰富的场景，电影本身的惊心动魄以及电影的配乐，都让人印象深刻，在以后的几十年中仍不绝于耳。

然而，在很多方面，这两部影片十分相似。有趣的是，这两位导演都是穆斯林教徒。人们更熟悉梅赫布·汗的名字，而随着时间的流逝，阿西夫的名字卡里姆丁几乎完全被忘记，人们只记得他姓阿西夫。但是，宗教信仰上的相似性微不足道，在宝莱坞几乎算不上特例。此时，宝莱坞塑造了一个银幕上的印度，与真实的印度很不相同。在这里，十年前使印度大陆分崩离析的苦难和宗教分歧，全部都不存在。在宝莱坞打造出的"印度"，印度教徒可以与穆斯林教徒相爱，甚至可以与他们通婚，而且很多

穆斯林演员都扮演印度教徒角色，十分常见。《拉姆王国》（*Ram Rajya*）是一部讲述印度神明拉姆来到人间，变成十分完美的人类的影片，据说是甘地看过的唯一的影片。在这部电影中，拉姆是由一位穆斯林演员所扮演的，而由另一印度教演员扮演想要消灭拉姆的恶魔罗波那。从某种意义上来说，《莫卧儿大帝》中由迪利普·库玛尔扮演穆斯林是值得关注的，印度影史上仅此一部。因为在库玛尔其他的电影角色中（差不多超过六十五个），他从小就被当做虔诚的穆斯林抚养长大，而且他一生都是，但他却总在扮演印度教徒的角色。迪利普·库玛尔本身就是电影宗教颠倒的一分子，在1981年的电影《革命》（*Kranti*）中，他扮演印度教徒，而沙特鲁汉·辛哈（Shatrughan Sinha）扮演的是穆斯林教徒，而沙特鲁汉后来成为一名政客，加入了印度人民党（Bharatiya Janata Party，BJP），这是非常忠诚的印度教党派。

这两部影片成为经典的原因是他们所传递的信息以及影片最后上映时，向人们展示20世纪50年代和60年代早期处于萌芽时期的宝莱坞的方式。这两部影片讲述的都是印度的故事，一部向我们展示新的印度正在从之前封建压迫当中蜕变，而另一部利用过去来构建一个更加包容的印度。《印度母亲》这部电影讲的是印度的未来。1957年，印度正处于其第二个五年计划的中期，这完全是效仿苏联计划模式，但是这种计划同时也融合了西方的民主方式。同样在1957年，印度举行了历史上第二次大选。

梅赫布的电影里充斥着现代印度——尼赫鲁时期印度的影子。的确，在影片的第一个镜头中，穿着尼赫鲁国大党制服的男人陪同母亲一起庆祝村子里灌溉运河的开通仪式，这正是尼赫鲁希望印度最后走向工业化发展的方向。整部影片采用倒叙的手法，由一位母亲回忆不堪的过往开始，到最后人们渴望的水源到达村子里又让电影充满了希望。

《莫卧儿大帝》讲述的是一位王子和舞女之间的爱情悲剧，而王子因为这段恋情与父亲发生冲突。这位父亲是有权势的皇帝，不仅娶了一位信仰印度教的妻子，并且允许她在后宫中施行印度教礼法和仪式。正是这位印度教徒妻子的儿子战胜了他父亲，并登上了印度国王的宝座。

这两部影片另一个主要的相似点是制作时间长，反映了印度电影制作行业的问题。梅赫布可能是印度最伟大的导演之一，他反对从以前片场制度中遗留下来的明星体制背景，而且这两部影片都深受宝莱坞伟大的明星之一迪利普·库玛尔的影响。在阿西夫的电影中，迪利普扮演主角萨利姆王子（Salim），一位桀骜不驯的王子。虽然在《印度母亲》中他本来可以扮演主角——叛逆的儿子伯杰，但是最后他并没有扮演这个角色。尽管如此，他还是影响了电影的制作。结果是，这两部影片都在最后版本确定之前修改了演员名单。而且，《莫卧儿大帝》的改动比《印度母亲》还要多。

《莫卧儿大帝》的制作堪称印度版的《等待戈多》（*Waiting for Godot*）。我的童年在五六十年代的孟买度过，时常听到《莫卧儿大帝》制作过程中的各种故事。大概从1951年开始，每一年都有人说阿西夫的电影要上映了。而他的影片在饱经竞争对手折磨之后，终于在1960年与观众见面。在电影完成的七年之前，当阿西夫正在努力筹措资金，寻找代替已经去世和不再出名的演员之时，他发现一部有着相同情节的电影上映了，那时他感到十分屈辱。更糟的是，这部影片的音乐很受人欢迎，而且成为热门歌曲。阿西夫发布他的电影时，距离他开始构思这部影片已经有二十年的时间。演员阵容和之前完全不同，而且当时的主角也已经去世了好久。

虽然梅赫布·汗没有花很长时间去拍摄《印度母亲》，但是和阿西夫一样，他对电影的构思在电影上映前二十年已经成型了。梅赫布甚至在大约八年前进行了更早版本的试映。但是，在一定程度上，《印度母亲》这部影片是梅赫布·汗从孩提时代就想要完成的梦想，他在一个小村庄长大，几乎没读过书，但是他还是被电影和孟买深深吸引。

梅赫布·拉姆赞·汗出生在比利莫里亚一个贫穷的穆斯林家庭。他的童年鲜为人知，就连后来专门写了一本关于《印度母亲》的书的盖亚崔·查特吉，在梅赫布家人的积极帮助下都没能给我们提供梅赫布的出生日期。她只说"梅赫布出生于20世纪头十年"。维基百科这个互联网百科全书上，说他出生于1907年，但是也没有说明具体日期。比利莫里亚随后

成为巴罗达土邦的一部分,而梅赫布的父亲曾经在土邦军队服役,后来在村子里则因为会修马掌变得更有名气。梅赫布的家庭宗教气息很浓厚。梅赫布的中间名在乌尔都语中意为祈祷者,而且梅赫布说他每天祈祷五次,这是一名虔诚的穆斯林教徒应该做的。他也遵照习俗,在很年轻的时候就娶了一个名叫法蒂玛的女孩,并且两人育有一子。

梅赫布在村子里没有接受很多的正规教育,他只能够用自己的母语古吉拉特语阅读,但是一位在巴罗达和孟买之间的铁路线上工作的警卫帮助了他,最后走向了大城市。起初,他只能在格兰特路车站外的长椅上栖身。农村人去孟买寻金的故事已经很老,当时人们都认为孟买是一座"金城",如今梅赫布对这个故事仍有共鸣。至于梅赫布,这就不仅意味着要找到工作,还要寻找荣耀和自豪,尽管这个过程会很漫长。

有趣的是,在梅赫布的第一部电影中,他确实找到了一桶,但不是金子,而是木头。在1927年上映的《阿里巴巴与四十大盗》(Alibaba and the Forty Thieves)中,他扮演的小偷就躲在这个木桶里。这部电影是一部默片,由阿达希尔·伊拉尼的帝国电影公司拍摄制作。很久以后,在梅赫布成功之后,他想知道当他藏在桶里的时候,他为电影的成功拍摄做出了什么样的贡献。但是,他从来没有忘记这一段经历。十一年后,梅赫布自己成了导演,在拍摄《阿里巴巴》时,他回到了当年的片场,并且在那里拍摄了影片的第一个镜头。

在1927年到1940年的数年间,梅赫布努力想成为一名演员,但是他并没有在伊拉尼的《阿拉姆·阿拉》中得到一个角色,这让他很失落。去萨加电影公司之后,梅赫布在1931年拍摄的影片《浪漫英雄》(The Romantic Hero)中成为主角,但是,根据查特吉回忆,梅赫布父亲的去世让他不得不承担起家庭的重担,重新做回导演。

他的导演处女作《真主的审判》(Al Hilal)于1935年上映,这部作品受到塞西尔·B.德米尔1932年拍摄的《罗宫春色》(Sign of the Cross)启发。德米尔电影的背景设定在罗马暴君尼禄时代,由查尔斯·劳顿扮演含蓄又放荡的尼禄,电影中有典型的德米尔式的、以文化和道德为幌子的性

和暴力的场景。梅赫布为了迎合印度观众的口味，在影片中没有过多的性爱镜头。德米尔拍摄了克劳德特·科尔伯特（Claudete Colbert）在牛奶中露乳洗浴的镜头。取而代之的是，梅赫布拍摄了罗马皇帝凯撒，他攻击了穆斯林统治者但是以失败告终。影片中的许多战争和灾难镜头受到人们的好评，这些镜头都出自菲尔杜恩·伊拉尼（Faredoon Irani）之手，随后他成为梅赫布御用摄影师，拍摄了梅赫布之后的所有作品。尽管伊拉尼和他在现实生活中不和，但是他们的工作从来没有受到影响。

西塔拉·德维也出演了这部电影，她是从尼泊尔来的哥萨克舞者。曼托形容她是"百年一遇的女人"，不仅仅是一个女人，简直就像一阵台风，刮走了许多男人的魂，包括梅赫布的。这部影片需要去海德拉巴拍摄外景，曼托写道："梅赫布对电影投入满腔热情和祈祷，也以相同纯真的热情向西塔拉示爱。"西塔拉有过许多情人，包括阿西夫的叔叔纳齐尔（Nazir），还有阿西夫本人。

就在1937年，梅赫布已经拍完了两部电影，一个是1936年受巴鲁阿的影片《德夫达斯》启发拍摄的《曼莫汉》（Manmohan），另一个是1937年拍摄的《扎吉尔达》（Jagirdar）。此时，梅赫布第一次有了拍《印度母亲》的想法。这个想法是在看了电影《大地》（The Good Earth）之后产生的，这部影片是根据赛珍珠（Pearl Buck）的小说改编的，她是一位广受好评的美国作家，曾经获得过诺贝尔文学奖。杳特吉说，梅赫布是受到好友巴布巴海·梅塔（Babubhai Mehta）的启发。梅塔不像梅赫布，他是个博学的人。梅塔让梅赫布看一看赛珍珠的另一部小说《母亲》，这部小说讲述了一位中国女性的故事。但是，在他转向这个主题之前，梅赫布已经在1939年的影片《必由之路》（Ek hi Raasta）中表达了他逐渐增长的社会意识和政治倾向。正如这个伟大的标题表示"唯一的路"一样，这部影片讲述了一位努力消除战争影响的老兵，被指控杀死一名强奸犯而被审判的故事。在法庭上，这位老兵对体制提出了疑问，这种体制让他成为战争中的英雄，却让他因为杀死强奸犯而受到谴责。

萨加电影公司衰败后，梅赫布进入了民族电影公司（National

Studios)。该片场由一些前萨加人建立,并受到塔塔集团支持。塔塔集团现在是印度最大的企业,是由曾经被华生酒店歧视驱赶的那个人创立的,在电影业发展的早期,他决定创办泰姬酒店。1940年,梅赫布在民族电影公司拍摄了影片《女人》(*Aurat*)。在所有关于梅赫布的讨论中,人们都认为《女人》是一部启发性的影片,而且明显是《印度母亲》的一个试映版,这部影片突出了农民们对于大地的热爱。

这是一个年轻女人的故事,最开始她的生活充满了希望和梦想,但是这些希望和梦想却在她饱经风霜和衰老后归于泯灭。她在洪灾、干旱、饥饿中幸存,并且为了保护村庄的荣誉而射杀自己任性不羁的儿子。《印度母亲》讲述的是几乎相同的故事,而且许多评论家认为,《女人》比《印度母亲》更现实,并且具有后者所缺乏的朴实。

《女人》这部影片对梅赫布的私人生活具有重大的影响。和在他的第一部电影中一样,梅赫布再一次爱上了《女人》的女主角萨达尔·阿克塔尔(Sardar Akthar),而且产生了更多长远的影响。阿克塔尔在电影中十分直观易懂的表演获得了广泛好评,并且,她和梅赫布的第一个妻子法蒂玛很不一样。阿克塔尔的妹妹嫁给了萨加电影公司的导演卡达尔。也就是说,如果和阿克塔尔结合,梅赫布就能够融入孟买电影界的小圈子里。阿克塔尔是支持梅赫布的梦想的,那就是成为印度的塞西尔·德米尔。在随后的几年中,阿克塔尔陪伴梅赫布去国外旅行。那时,法蒂玛已经生下了三个儿子和三个女儿,但是,梅赫布没有打算和法蒂玛离婚。因为在当时,对有着各种信仰的印度男人来说,一夫多妻制是被允许的。梅赫布作为一名穆斯林教徒,宗教允许他有四个妻子。梅赫布的生活和电影作品就是个有趣的谬论,在《女人》和《印度母亲》中,梅赫布总是喜欢刻画强硬的女性形象,这些女人必须拯救孱弱的男人,保护他们的家园,但是在梅赫布的生活中,他要扮演强硬的角色,对处于弱势的女性拥有绝对控制权。

但是,这件事让菲尔杜恩·伊拉尼感到异常气愤。在印度的工作方式中,伊拉尼已经几乎是梅赫布家庭的一部分,虽然他拒绝和梅赫布交流,

但还是与梅赫布一起工作。在拍摄过程中，如果伊拉尼必须说一些事情的时候，他就会告诉其他人，然后让其他人转述给梅赫布。这场争吵持续了多久人们不得而知，两年后，也就是1943年，梅赫布创立了梅赫布制片公司，伊拉尼也就成了公司的主管。

伊拉尼和梅赫布的关系一直不怎么好。1949年，梅赫布签约迪利普·库玛尔出演影片《风格》。在迪利普来工作室定妆的第一天，伊拉尼就只是安静地看着，一言不发。接着，就像后来梅赫布回忆的："伊拉尼天真地问：'这只猴子是谁？'在他得知这是我挑选的《风格》的主角时，伊拉尼十分吃惊。"

在梅赫布听说迪利普已被选中将要去演一部改变他演艺生涯的影片《米兰》（Milan）时，梅赫布就解雇了他，这也许可以稍微平衡一下之前的冲突。然而，这部影片上映后一片惨淡。梅赫布责备导演希坦·乔杜里说："你应该选一位有名的演员，这小子一点儿都吸引不了我。"

在梅赫布自立门户之前，他还为民族电影公司拍了两部电影。1941年的《妹妹》（Bahen）讲述了一个兄长对小妹执迷的爱的故事；1942年他又完成了《面包》（Roti），在这部影片中，梅赫布第一次向人们传达了他自己的信仰：资本主义行不通，真实的人只有在农村里才能找到。电影的情节发生在一个虚构的地方，那里没有货币，人们以物易物。梅赫布将那些只在乎钱的城里人和这些靠易货谋生的种族进行比较。在影片的最后，出演员钱德拉莫汉扮演的富有城里人死在了沙漠里。他的车里装满了金块，但是他还是渴死了。影片揭示了一个经典又俗套的观点：全世界的金子也无法帮你在沙漠里找到水。

很快，钱德拉莫汉与阿西夫以及他的作品《莫卧儿大帝》接洽起来。尽管只有三十七岁，钱德拉莫汉已经是银幕上的一颗新星。他在这部和其他影片中的形象吸引了很多观众，以至于三年后，在阿西夫于1945年第一次开始构思拍摄《莫卧儿大帝》的时候，他挑选钱德拉莫汉出演皇帝阿克巴。据诺萨德说，"阿西夫也签了纳尔吉斯，萨帕（Sapau）和穆巴拉克（Mubarak）来出演主要角色；这部电影由希拉兹·阿里·哈基姆（Shiraz

Ali Hakim）赞助，并且准备在孟买有声电影公司拍成黑白片"。就像我们看到的，这只是《莫卧儿大帝》拍摄过程中的第一次曲折。

就在《面包》完成一年后，梅赫布电影制片公司成立并开始运营，斧头镰刀也成了公司的标志，尽管梅赫布并没有加入共产党。起初的一些影片并没有引起人们的注意，直到1946年《珍贵时刻》的拍摄聚集了三位歌唱明星——苏兰德拉（Surendra）、努尔·贾汉和苏瑞雅，这才让人们意识到对于演员来讲，会唱歌有多么重要。这部影片还因为作曲家诺萨德和梅赫布的合作而引人注目。像摄影师菲尔杜恩一样，诺萨德现在也成为梅赫布的长期合作伙伴。

诺萨德必须和梅赫布一样努力工作来成就自己。诺萨德·阿里出生在勒克瑙，在那里他深受印度古典音乐影响。诺萨德刚到孟买的几年，和梅赫布一样努力找工作，甚至有时在大街上过夜。许多年后，当他的一部电影在孟买电影院首映时，他的宝莱坞明星朋友们惊讶地发现他竟然哭了。他解释道，在第一次来到孟买的时候，他就在这个电影院对面的大街上过夜。

诺萨德曾经在穆什塔克·侯赛因（Mushtaq Hussain）的管弦乐团做钢琴师，并且在古典音乐家詹德·汗（Zhande Khan）发觉创作轻音乐不能够满足观众时，得到了成为音乐总监的机会。在与詹德·汗共事期间，诺萨德因为创作了一首朴素的轻音乐给一位俄国导演留下了深刻印象，这位导演认为他的作品已超越詹德·汗，并提拔他当上了音乐总监。在20世纪40年代早期，诺萨德开始为电影创作音乐，正是他1944年为电影《拉坦》（Rattan）创作的音乐，让他成为那个时代最伟大的音乐总监之一。在《拉坦》之后，诺萨德每一部电影可以赚2.5万卢比，这在40年代的印度可以算是一笔巨款了。并且这部电影中的歌曲即使在十年后，比如在《德夫达斯》中还在被无限地复制翻唱，这证明了《拉坦》的音乐版税收入比整部电影的收入还要多。

诺萨德曾为卡达尔工作过，而给梅赫布工作能让他养活整个家了，尽管诺萨德和梅赫布的合作是建立在十分困难的基础之上的。诺萨德曾向拉

兹·巴拉坦（Raju Bharatan）回忆说：

> 在我为梅赫布的电影《珍贵时刻》创作第一首歌曲时，他让努尔·贾汉在这里改一个音符，在那里改一个重音，就因为梅赫布是老板。第二天，我故意在拍摄唱歌时进入场地。梅赫布见到我很高兴，说："你看，正在拍你的歌"，我问："我能在镜头里看一下吗？"我透过镜头盯着看了一会儿，并且很大胆地让梅赫布把桌子移到左边，把椅子移到右边。梅赫布拽着我的耳朵说道："你以为你是谁？走开！这不是你的事。你的工作是创作音乐，导演是我的活儿！"我说那就是我想要告诉他的：他的工作是导演，不是音乐！就像他自己说的话一样，梅赫布再也没有进过我的录音室，而且在他所有的电影里我都可以不受约束，自由创作。

他俩的合作关系因为梅赫布要去巴基斯坦生活而受到威胁。有很多人都已经去了，包括他的妻子，因为巴基斯坦被宣扬为穆斯林的天堂，这看起来很有诱惑力。梅赫布和他的妹夫卡达尔带着他们各自的妻子奔向边境。不知道为什么，他们并没有过去。梅赫布的传记作家邦尼·鲁本说："过了一段时间，梅赫布和卡达尔都默不作声地回来了。原因只有他们自己最清楚，也许他们更想待在自己出生的地方。"或许因为他们有不祥的预感，大部分去往巴基斯坦的穆斯林教徒都了无踪迹，除了努尔·贾汉。梅赫布回到原来的住所时，他发现工作室已经变为避难者的聚集地。其实在他刚离开印度的时候，这里就被占领了。但是，在十分有影响力的杂志《印度电影》的老板巴布劳·帕特尔（Baburao Patel）的帮助下，最终梅赫布拿回了片场的所有权。帕特尔与一位避难所监管会的官员是邻居，之后，梅赫布通过帕特尔与更高一级的官员沟通，将片场周围的土地由居住用地变为商业用地，并获得允许进行开发。

他俩合作关系的终止，在某些方面对阿西夫以及他拍摄《莫卧儿大帝》的计划影响很大。阿西夫比梅赫布年轻十四岁，就在梅赫布和诺萨德分道扬镳时，他正在拍自己的第一部电影。像梅赫布一样，阿西夫也是孟

买的移民,并且在20世纪40年代早期到了这个地方。但是,和梅赫布不同的是,阿西夫有依靠,他的叔叔纳齐尔是一位演员,已经在孟买小有名气。尽管阿西夫想要进入电影界,但是纳齐尔并不想,他想让阿西夫去打理一家裁缝店。但是,阿西夫称他自己是"女士们的裁缝"。他很快对女人更感兴趣,而不是为她们做衣服。结果,纳齐尔只能关掉裁缝店,让阿西夫去拍电影。纳齐尔很快发现,他侄子的眼睛盯上了自己的情妇西塔拉。虽然公平地说,更像是西塔拉勾引阿西夫,就像曼托所说,"西塔拉喜欢像阿西夫一样的年轻人"。尽管在纳齐尔之前的情妇——犹太演员雅思敏(Yasmin)离开后,西塔拉就和纳齐尔在一起了,但是她从来都不遵守一次和一个人约会的定律。甚至在与阿西夫约会之前,她已经和大半个孟买电影圈的男人有染,包括梅赫布。另外,她已经嫁给了一位倒霉的德赛先生。

不久,他们之间的精彩故事甚至可以拍出一部完美的电影,因为西塔拉脚踏纳齐尔和他的侄子两条船。曼托说,纳齐尔甚至当场抓到他俩在一起。一方面,阿西夫突然从孟买消失去了德里,传言在那里他举行穆斯林的仪式娶了西塔拉,并且让她入伊斯兰教并改叫阿西夫夫人。但是,当曼托在孟买跑马场碰到阿西夫和西塔拉时,他询问阿西夫有关传闻的事情,阿西夫回答说:"什么仪式?什么婚礼?"

但是,不论阿西夫结婚与否,他在德里时,在和印度商人拉拉·贾加特·纳拉扬(Lala Jagat Narayan)谈妥了赞助之后,阿西夫有了拍电影的资金。这些资金让阿西夫拍了自己的第一部电影《诺言》(*Phool*),制片人是菲莫斯电影实验室(Famous Cine Laboratories)的老板赛斯·希拉兹·阿里·哈基姆。人们并不清楚这个故事的作者,但是曼托把阿西夫讲述这个故事的过程描述得很绝妙:

我以前从没听他讲过故事,这确实是一次很好的经历。他卷起丝绸衬衫的袖子,松了松腰带,把腿盘起来,就像传统的瑜伽修炼者。"现在我要开始讲故事了。这个故事叫《诺言》。你觉得这个名字怎么样?"我回答

"还不错",他说"谢谢,我会一点点跟你讲这个故事……"然后,他开始用普通的语气讲这个故事。我不知道这个故事的作者是谁,但是阿西夫扮演了所有的角色,提高嗓门,总是在不停地移动。这一刻他可能在沙发上,下一分钟他可能就靠在墙上,然后他可能会用腿抵着墙,身体躺在地上。过了一会儿,他又从沙发跳到地上,接着下一分钟又爬上一把椅子。然后他就会站得笔直,像一位在竞选中拉票的领袖。这是个很长的故事,就像俗话说的,像魔鬼的肠子一样长。阿西夫讲完故事之后,我们两个都沉默了几分钟。阿西夫问我"你认为这个故事怎么样?""垃圾",我回答。

阿西夫付了500卢比让曼托听他的叙述,曼托提出了中肯的意见。曼托认为,这是阿西夫一个很好的优点。一个聪明的人,充满自信,但他并不是一个只沉醉于周围小圈子的导演,而是"邀请不同行业的人来给他提意见,从不犹豫去接受好的建议和主意"的人。

拍完《诺言》之后,阿西夫就开始想拍摄《莫卧儿大帝》,尽管那时电影名字还不是这个。当时有一部叫《安娜卡利》的乌都尔语戏剧,讲的是阿克巴的儿子萨利姆和一位舞者安娜卡利之间命中注定的爱情故事。这个故事并没有什么历史基础,但是在20世纪20年代的时候,伊米提亚兹·阿里·泰吉(Imitiaz Ali Taj)已经写过一个貌似可信的故事,甚至在1928年还拍摄了一部默片。阿西夫请到他,还找来卡玛尔·阿穆罗希一起为他写剧本。阿西夫对剧本不满意,就去征求曼托的建议,一切看起来都很顺利。然而,两件事打破了原本顺利的过程:钱德拉莫汉去世了。这意味着阿西夫必须另找一个演员扮演阿克巴。

更重要的是,接下来的一系列分歧让希拉兹·阿里·哈基姆觉得自己在印度并不受欢迎。在一次公开会面上他祝贺真纳,真纳已经在印度被妖魔化了,所以他觉得还是巴基斯坦更安全。他卖掉了工作室,阿西夫的第一个电影计划《莫卧儿大帝》突然陷入停滞。有趣的是,就在他叔叔纳齐尔去了巴基斯坦的时候,阿西夫并没有走,而是选择留在印度,筹划着恢复《莫卧儿大帝》的拍摄。

同时，梅赫布已经返回印度，下定决心想要成为一名伟大的导演，他坚信这是他的命运。1949年，梅赫布制作并导演了影片《风格》。在宝莱坞历史上，这部影片创造了许多第一次。第一次，诺萨德和拉塔·满吉喜卡合作；拉塔为纳尔吉斯配唱歌，而穆克什为男演员配唱［虽然迪利普·库玛尔可以唱歌，并且在许多年以后的影片《远行者》(*Musafir*) 中也有献唱，但是他仍坚持要和拉塔一起唱］。随着赛加尔的去世，还有努尔·贾汉远走巴基斯坦，演员们必须亲自唱歌的时代结束了，从此以后，电影中都是在播放录制好的配唱歌曲。而且，在这部电影中，是第一次也是仅有的一次，纳尔吉斯、迪利普·库玛尔和拉杰·卡普尔三人同时出现在银幕上。

正如我们所见，《风格》这部影片是一部传统的三角恋爱电影，并且使得梅赫布成为印度最伟大的导演之一。这部影片让印度观众眼前一亮，以至于梅格纳德·德赛（Meghnad Desai），也就是迪利普·库玛尔的传记作者，说他看了《风格》超过十五遍。德赛回忆说，电影在新建的有空调的自由电影院（Liberty cinema）上映，它位于孟买南部，弥补了在种族隔离的社会环境下只有英语电影能够在如此舒适的环境中观看的缺陷，因为印地语电影之前只能在有老鼠的电影院里放映。这部电影上映了28周，收获了70万卢比，这在1949年的印度可不是一笔小数目。电影导演、历史学家桑吉特·纳威卡尔（Sanjit Narwekar）这样描述当时的情况："作为一个黑暗的道德说教故事，这部影片把西方的生活方式与印度文化交织在一起。"这部电影又一次重现了梅赫布之前就用过的妇女射杀自己珍爱的人的主题。

《风格》加深了梅赫布和迪利普·库玛尔之间的关系。他们两人的确都需要彼此。这部影片还被打上了梅赫布、迪利普·库玛尔和纳尔吉斯的悲剧烙印。在电影开拍一周前，梅赫布的母亲去世了，他又为了哀悼在摩托车比赛事故中死去的弟弟推迟了首映，而纳尔吉斯失去了母亲贾丹拜，迪利普·库玛尔在沃里遭到暴徒袭击。

迪利普·库玛尔面临的最大问题是，在建立了悲剧演员的形象之后，

他总是出演被抛弃的情人角色，并且经常在电影结束时死去。更让他惊奇的是，他的现实生活和他扮演的角色惊人的相似。在主演《风格》这一年，他和乌玛·卡什亚普（Uma Kashyap）出演了四部电影，乌玛的艺名是卡米尼·考肖尔。如果说杜尔卡·柯泰是第一位土生土长的印度女演员，那么乌玛·卡什亚普也属于这一小部分女孩中的一个。她已过世的父亲曾是一位受封的阁下，这个称号是英国人专门授给与他们合作的印度人的。乌玛的父亲曾经是印度科学会的主席，而且她自己也在学士学位考试时取得了第三名的好成绩。但是乌玛的生活充满了悲剧。她的姐姐因为车祸去世后，乌玛就嫁给了她的姐夫，很大程度上是为了照顾姐姐留下的两个孩子。但是之后，乌玛与迪利普·库玛尔一起出演电影，两个人完全坠入了无望的爱中。

两人的爱情从来没有公之于众，他们也不能这样做。《电影印度》关于这些电影的影评写到，两人用秘密语言交流，这让观众更加清楚地认为两人不仅在银幕上扮演情人，而且在银幕外也是真正的情人。

有趣的是，西塔拉·德维知道了他们的恋情，并且是这段恋情的见证者。西塔拉之后告诉一位记者，有一次当她在孟买坐火车时，看到了乌玛和迪利普在一起。当她问他们要去哪里时，迪利普·库玛尔回答，"我们哪儿都不去"。似乎是为了待在一起，他们就在孟买的火车上消磨时光，40年代末的明星还可以这样做，如今看来是不可思议的。随后，迪利普·库玛尔去了西塔拉的家，并把自己关在西塔拉的卧室里。一个小时后，迪利普红着眼睛肿着脸出来，说明他在卧室里哭过。这个时候，库玛尔的恋情结束了，他自己把这段时光称为"一小时危机"，这可能也是非常悲剧的一小时吧。

当考肖尔拍摄影片《轻头巾》（Pugree）的时候，库玛尔并没有参演这部作品，但是他还是坚持过来探班。一天，卡米尼·考肖尔的哥哥，一位军人，穿着制服来到片场，腰上别着手枪。他警告迪利普，如果他再不结束这段恋情，他就会向迪利普开枪。据说库玛尔为了躲避考肖尔哥哥的威胁，他不得不躲进女士衣帽间。

迪利普·库玛尔的一位传记作者说，这件事实际上发生在《希望》(*Aarzoo*)的片场，这部影片是两人一起出演的最后一部电影。一开始，卡米尼告诉她的朋友她想要离开她的丈夫嫁给库玛尔，可最后这一对爱人几乎不再讲话。这部电影如人所料，票房不佳。然而1963年的时候，这一段命中注定的爱情故事被拍成了电影，名叫《歧途》(*Gumrah*)。导演乔普拉甚至邀请迪利普·库玛尔出演，但是他拒绝了。这部电影随后取得了不错的成绩。

如果迪利普·库玛尔有一些个人生活方面的问题，那么已经成为迪利普导师的梅赫布，则是有专业上的问题。阿巴斯和塞西已经构思出《流浪者》的故事，但是梅赫布没有下定决心，所以他们去找拉杰·卡普尔，他立刻就买下了电影的版权。梅赫布、迪利普和拉杰·卡普尔的传记作者鲁本说，这次购买加剧了宝莱坞的竞争。而且让梅赫布觉得，他必须做些宝莱坞以前没人做过的事，比如拍一部宏大的彩色电影《野蛮公主》。在好莱坞遇到德米尔，并受到其称赞鼓励之后，梅赫布决定要把彩色电影带回印度。

在彩色电影领域，印度一直落后于好莱坞。在印度没有彩色电影工作室，因此导演们必须去伦敦洗印胶片。梅赫布决定用16毫米的柯达彩色胶卷，然后将胶片放大到35毫米。他还决定用印地语、泰米尔语和英语拍摄这部影片，但是随后英语版被取消了。

梅赫布原本想让纳尔吉斯担任主演，与库玛尔演对手戏，而且她已经参与了前期拍摄。但是，随后她加入《流浪者》的拍摄，梅赫布十分愤怒，于是纳尔吉斯退出了剧组，梅赫布发誓再也不与她合作。梅赫布想到是他给了纳尔吉斯参演第一部电影的机会（1943年《命运》）时，他就越发气愤。然后，梅赫布决定用法拉赫·伊齐基尔，她是最后一个在宝莱坞电影里出演主角的犹太女演员。迪利普·库玛尔和法拉赫合不来，认为她放肆无礼，但梅赫布敏锐地发现，在她的不羁中体现出的是一种勇于表演的精神，他对库玛尔说"她不无礼，也不鲁莽；她只是不惧怕镜头"，梅赫布·汗选中充满活力的法拉赫，不仅是因为她迷人的肌肤，鲜明的五官

和欧化的外表，还因为他想同时做出《野蛮公主》的英语版。梅赫布把《野蛮公主》寄给塞西尔·德米尔，他在回信中十分礼貌地称"这是一部重要的作品，彰显了印度电影在世界电影市场巨大的潜力"。

爱荷华大学的电影教授菲利普·鲁特甘道夫（Philip Lutgendorf）曾经将《野蛮公主》描述为在虚构的王国里，就像拉贾斯坦（Rajasthan）和疯王路德维格（Ludwig）的巴伐利亚混合体，"这是一部顶尖级的歌剧式的童话，就好像将迪斯尼动画带进现实。但是，迪斯尼不敢像梅赫布一样让色情、时尚和恋物癖充斥整个影片"。

在伦敦和法国上映时，《野蛮公主》分别有不同语言的名字（在伦敦是 *The Savage Princes*，在巴黎是 *Mangala, Fille des Indes*）。作品得到了观众的好评，尽管一位评论家说："影片一直就是叫《野蛮公主》啊，《野蛮公主》。"这部影片将宝莱坞呈现在世界电影业的版图上，英国广播公司还采访了迪利普·库玛尔，这对于宝莱坞演员来说十分少见。但是，制作这部电影花费了梅赫布和他的团队大量的精力。为了制作不同语言版本，一个场景要拍摄好多遍。整部电影拍摄一共用了450天，从1949年开拍，到1952年才上映。尽管电影取得了巨大的成功，但是梅赫布也几乎筋疲力尽。

迪利普·库玛尔和梅赫布一起出席了《野蛮公主》在伦敦的首映。这部电影展现出迪利普·库玛尔的另一面，这些在宝莱坞都没有展现出来。在出演《野蛮公主》之前，迪利普·库玛尔总是出演悲剧性的爱人角色，而在《野蛮公主》里，他扮演了神气活现的埃罗尔·福林（Errol Flyn），会骑马、击剑打斗，并且在影片最后没有死去。在来伦敦时，库玛尔满脑子想的都是他的下一部电影。于是他开始和一些导演和英国的专家们讨论拍摄《莫卧儿大帝》的资金预算问题。

1952年6月13日的《电影观众》杂志是这样报道的：

迪利普·库玛尔已经投资了很多钱在电影上，并且，他正在和阿西夫拍摄另一部影片。库玛尔说，"我能看到我的梦想将要实现"，当被问到

"什么梦想"时，他回答说："当我还是一个孩子的时候，我就梦想着有一个很大的馆厅，两边站着罗马人，中间铺着一条大毯子，我走在上面，由穿着华丽制服的侍卫守护着。我穿着随风摇曳的长袍，周围一切都是金光闪闪的。然后在路的尽头，有一位老人为我戴上花环。"

虽然电影还没有正式的名字，但是我们清楚的是，在阿西夫从他的圣杯之旅回来时，他不仅与迪利普·库玛尔接触，并且因为希拉兹·阿里·哈基姆的退出，确定库玛尔出演萨利姆王子，阿西夫也重新确立了电影演职人员。因为钱德拉莫汉去世，阿西夫让普利特维拉出演皇帝阿卡尔（Akar）。其他许多演员也被换掉了，只有杜尔卡·柯泰一直从最初1945年的阵容保留到现在，仍然扮演阿卡尔的印度妻子约德拜（Jodabai）。阿西夫租下了安德海瑞（Andheri）的莫汉片场（Mohan studios），从当时大多数孟买人的角度看，这里远离孟买南部中心，简直就是黑暗的边缘。在这里，他开始架构起很大的拍摄场景，决心拍摄这部宝莱坞历史上从未有过的华丽的影片。很快，片场布景以及木匠、劳工、泥瓦匠甚至是裁缝都聚集到这里。

但是阿西夫面临一个很重要的问题，那就是谁来演安娜卡利和迪利普·库玛尔演对手戏。

阿西夫本来考虑过让纳尔吉斯出演女主角，但是在1950年迪利普·库玛尔拍摄阿西夫的另一部电影《混乱》（Hulchul）时，当时的导演是阿西夫的助手S. K.奥吉哈（S. K. Ojha），迪利普·库玛尔和纳尔吉斯闹翻了。和其他阿西夫的作品一样，这部电影的拍摄也花了很长时间。电影从印度独立之前开拍，一直到1951年才上映，而且库玛尔在其中不仅仅是演员，事实上，他还参与了制作过程，决定如何拍摄、如何布景，以及如何处理他和纳尔吉斯之间的亲密镜头。纳尔吉斯的哥哥不同意拍摄这些场景的时间安排，纳尔吉斯很快就病倒了，在她返回片场继续拍摄时，因为迪利普·库玛尔想要拍摄更亲密的镜头，纳尔吉斯的哥哥跟他发生争吵，之后纳尔吉斯再也没有和迪利普·库玛尔演过对手戏。阿西夫不得不另找

一位女主角。

为了拍摄这部宝莱坞的巨制，阿西夫不惜做广告找女演员来出演主角。1952年2月8日，一条广告出现在贸易周报《银幕》（Screen）上，招募十六到二十二周岁的女孩来试镜。当时选出五个候选人，但很明显她们都不适合这个角色。最后奴坦（Nutan）成功被选为女主角。

《电影观众》杂志是这样报道的：

> 奴坦被选为阿西夫的电影《莫卧儿大帝》的女主角安娜卡利。阿西夫和迪利普·库玛尔在全国范围内寻找并面试了成百上千的演员，但是没有一个符合他们的要求。最后，他们选择了奴坦（一位观众说她也不合适）来演这个需要优雅和演技的角色。也许，玛德休伯拉可能是个更好的选择。

1952年5月2日，《银幕》还一直认为女主角是奴坦。但是，事实并非如此。奴坦拒绝出演，并且电影的拍摄遇到了新问题。阿西夫的资金用完了，莫汉片场的工作停了下来，宝莱坞都觉得阿西夫的电影不可能完成了。

给阿西夫写剧本的卡玛尔·阿穆罗希当然也会对此作出反应，他决定把剧本卖给一家叫作菲尔姆卡（Filmkar）的公司，管理公司的两兄弟马克汗拉尔（Makhanlal）和拉杰德拉（Rajendra）还让他来做导演。

无独有偶，来自电影之地公司的萨沙德哈尔·穆克吉也宣布要拍一部名为《安娜卡利》的电影。但是不像阿西夫，他不仅有男主角普拉迪普·库玛尔（Pradeep Kumar）来扮演王子萨利姆，并且还有女主角比娜·雷（Bina Rai）扮演安娜卡利。除此之外，他还有一位音乐总监、一位词作家，当然，他自己也会担任导演。对于迪利普·库玛尔来说，这些朋友正在拍一部电影和自己竞争。穆克吉可以算是迪利普的导师，而且在之前菲尔姆卡公司拍摄的电影《匆匆》让迪利普·库玛尔、阿索科·库玛尔和纳尔吉斯名声大噪。这一部《安娜卡利》由他的另一位导师尼廷·玻

色导演，他曾经建议迪利普发挥自己的表演特色，那就是崇尚自然和说话温和的风格。著名的迪利普·库玛尔咬阿索科·库玛尔事件就发生在拍摄这部电影的过程中。阿索科·库玛尔不满意镜头的拍摄，打了迪利普·库玛尔，而迪利普咬了他的手。当阿索科向导演抗议时，尼廷问迪利普："你怎么可以咬资深的老演员呢？"迪利普回答道："那他为什么打我？我不是比他年轻么？"但是这件事情并没有影响两位演员之间的关系。

阿西夫意识到，这两部与他竞争的电影是他面临的重大问题。尽管他非常生气，但是对于穆克吉的电影他无能为力。他决定不让阿穆罗希把剧本带走，因为他付钱让阿穆罗希写剧本，这个剧本的版权就在阿西夫这里，他必须行使自己的权力。后来，菲尔姆卡公司被迫取消了拍摄计划。但是，穆克尔杰继续拍摄了一部广受好评的电影，并且由拉塔·满吉喜卡演唱的歌曲取得巨大成功，欢快的歌曲正是印度观众最喜爱的形式。同时，阿西夫只能到处为他的电影寻找女主角。

玛德休伯拉出演了安娜卡利的角色，在宝莱坞，真实生活和银幕故事几乎一样。自从和阿索科·库玛尔合作银幕首秀以后，已经过去了很长时间。现在，她是一位美貌的年轻姑娘，和迪利普·库玛尔演对手戏，并且爱上了他。

玛德休伯拉本来可以在迪利普·库玛尔的处女作中出演，但是她接到戴维卡·拉尼的邀请已经太晚了。他们俩直到1949年才开始合作拍摄影片，但这部作品一直没有完成。最终，玛德休伯拉和迪利普于1951年在《旋律飞扬》(*Tarana*) 中一起出演。这是一个浪漫的爱情故事，遵循一般影片各种俗套的巧合和好人坏人的故事规律。玛德休伯拉饰演一位没有受过教育的农村姑娘，爱上了一位由迪利普·库玛尔饰演的英国医生。这时候，他们两人都准备成为现实生活中真正的情侣。库玛尔已经和卡米尼·考肖尔分开，而玛德休伯拉仅仅十七岁，正是渴望爱情的年纪。

在拍摄的第一天，玛德休伯拉让她的化妆师给迪利普·库玛尔的化妆间送了一朵玫瑰，上面写着："如果你想和我在一起，就收下玫瑰；如果不想，那就把花送回来。"迪利普·库玛尔欣然接受了玫瑰，于是，宝莱坞

史上最有戏剧性的爱情故事之一开始了。令人惊奇的是，这段爱情竟然在法庭上终结，并且比银幕上任何一部影片都有戏剧性。

毫无疑问，迪利普·库玛尔会劝阿西夫让玛德休伯拉出演他电影的主角安娜卡利。而阿西夫面临的问题，则是玛德休伯拉的父亲阿托拉·汗。这就像是一位维多利亚时代的求婚者，请求女方的父亲允许他牵过女儿的手。阿托拉·汗要求：玛德休伯拉晚上不拍戏，不允许有人在拍摄现场旁观，在拍摄之前他女儿必须得到全部的台词和剧本，不能像宝莱坞经常发生的那样，最后一分钟还在改剧本。当时阿西夫很生气，就一个人走了出去。但是，玛德休伯拉为了和她所爱的人在一起，就把库玛尔叫到一边，背着父亲对他说道："我一定会出演安娜卡利，不要担心父亲说的那些条条框框。我保证会无条件服从，并且全情投入表演。"

阿托拉仍然坚持着这些规矩，大概是因为他有所耳闻，他的女儿爱上了迪利普·库玛尔。理论上，这两人的交往，甚至是玛德休伯拉非常渴望的婚姻关系，都不成问题。因为两人都是穆斯林教徒，都单身，都是在印度的阿富汗人。并且，阿托拉和迪利普看上去相处得还行。

对迪利普·库玛尔来说，开车去接玛德休伯拉出去过夜很平常。据鲁本所说，某种程度上，迪利普·库玛尔并不像玛德休伯拉的爱人，而像和玛德休伯拉一起在《云》（*Badal*）电影里参演的普里姆纳斯（Premnath）一样，她也送了玫瑰花给普里姆纳斯，也收到了同样的回复。在20世纪50年代，普里姆纳斯被人们视作印度的道格拉斯·范朋克，并且迪利普和普里姆纳斯是知心好友，他们一起出演电影《野蛮公主》。当迪利普和玛德休伯拉一起向阿托拉道别后，开车出去欣赏孟买的日落时，他就在后座坐着。不过，普里姆纳斯只在阿托拉的视线里出现过一次。阿托拉不想见到普里姆纳斯，因为他是印度教徒。这种状况持续了一段时间，但是之后，迪利普和普里姆纳斯的关系突然终结了，因为普里姆纳斯决定拍一部名为《傻瓜迪利普》（*Dilip—The Donkey*）的电影。普里姆纳斯努力安慰迪利普，并且说自己会出演那个傻瓜，但是迪利普并不这么认为。普里姆纳斯曾是拉杰·卡普尔的妻弟，有趣的是他最后娶了第一个出演安娜卡利

的女演员——比娜·雷。

迪利普·库玛尔和玛德休伯拉的浪漫爱情在50年代早期开花结果，确切地说是在拍完《旋律飞扬》之后。不像卡米尼·考肖尔，他们俩不用在孟买的火车上消磨时光。宝莱坞电影人现在有很多钱了，并且火车也很挤。迪利普·库玛尔会去自己没有和玛德休伯拉一起出演的电影片场探班，他们在车里、各自的化妆间里，有时候在共同的朋友——苏西拉·拉尼（Sushila Rani）的家里约会。

梅赫布·罕拍摄的《永生不灭》（Amar）让库玛尔和玛德休伯拉一下子出了名，并为他们提供了更多见面的机会。那时，迪利普·库玛尔为了确保玛德休伯拉能够出演自己参与的电影，一有机会，库玛尔就会推荐玛德休伯拉。梅赫布开始用另外一位女主角米娜·库玛里（Meena Kumari），但是，在梅赫布与她的丈夫卡玛尔·阿穆罗希发生争执之后，米娜就离开了，这正好给了库玛尔推荐玛德休伯拉代替米娜的契机。在电影里，迪利普·库玛尔强奸了一个刚刚从坏人那里逃出来的女人尼米（Nimmi），尽管她把库玛尔当作依靠。懦弱的男主角没有站出来，而是选择让这个女人承受强奸的后果。当他的未婚妻玛德休伯拉发现了这件事，她为了这个女人挺身而出，最后让男主角娶了这个女孩。如果说这部电影让库玛尔和玛德休伯拉更加恩爱，那么，这部电影没有带给梅赫布任何东西。虽然他认为这是他最喜欢的故事，但是这个故事抛开了观众习惯的强悍英雄形象，取而代之的是一位懦弱的负面男主人公形象，所以观众们并不买账。接下来的两次尝试都失败了，但是这些都没有阻止梅赫布。他决心拍摄《印度母亲》，并且已经全情投入其中。

1952年10月，梅赫布写信给联合进口控制总局，要求允许他进口能够洗印180正片的生胶片。这是平常交易量的三倍，所以谈判持续了好久。梅赫布还把萨布·达斯托格尔（Sabu Dastagir）介绍进印度，他曾经在罗伯特·弗拉哈迪（Robert Flaherty）导演的作品《大象男孩》（The Elephant Boy）中出演角色。梅赫布让他住在孟买的大使酒店，这是一个很高级的酒店，而且每个月付给他5 000卢比。那个时候，梅赫布还没有称这部电

影为《印度母亲》。实际上，在他拍摄穆哈拉特仪式时，他把这部影片叫作《这片土地属于我》(This Land Is Mine)。

　　梅赫布对于如何把电影拍好有很多想法，他正为此努力，其中他还和迪利普·库玛尔长谈。因为他觉得库玛尔可以演拉达叛逆的儿子伯杰，而拉达由纳尔吉斯扮演。当时梅赫布和库玛尔的关系非常要好，他甚至劝巴布劳·帕特尔写一些关于这个年轻人积极向上的东西，而不是一味地批评他的演技。但是，当库玛尔要求伯杰应该担任更重的戏份，并且对影片的拍摄指手画脚时，梅赫布便不再理他。另外，梅赫布没有帮助库玛尔处理和他哥哥纳西尔·汗的问题，这也影响了两人之间的关系。纳西尔·汗和许多宝莱坞的穆斯林移民一样去了巴基斯坦，但是在那里什么也没做就回到了印度，现在回到孟买找工作。迪利普·库玛尔想在梅赫布的一个剧作家齐阿·萨尔哈迪（Zia Sarhady）导演的影片《声音》(Aawaz) 里担任主角。但是，当时萨尔哈迪已经有了其他的人选，梅赫布不想干涉萨尔哈迪的创作，因此就没有插手帮这个忙，这也标志着梅赫布与迪利普·库玛尔合作关系的终结。他们两人的私人关系并没有断，甚至在几年后梅赫布还会在迪利普·库玛尔的一部重要作品中指导他如何呈现重要场景。

　　伯杰的角色落在了苏尼尔·达特的头上，虽然他已经出道，但仍然在孟买的巴士停车场为锡兰电台做一些广播工作。

　　达斯托格尔很快飞回了洛杉矶，梅赫布决定用回原来的名字《印度母亲》。但是，这冒了很大的风险。在政府眼里，《印度母亲》这个题目与梅奥的书同名，会增加社会恐慌。梅赫布·汗必须给政府写信，保证这部电影绝不会诋毁印度，更倾向于一部反驳回应梅奥的作品。当时，很多政客都觉得这部电影对国家不利。1954年6月，一万三千名家庭妇女向尼赫鲁请愿，说电影是对整个国家道德健康的威胁，是导致犯罪和社会不安定的主要因素。这一举措被一些政客利用，在印度议会提出了禁止"不良电影"的动议。

　　最强烈反对电影的政客是K. M. 穆尼什（K. M. Munishi），他是国大党一位右翼主义者，曾准备加入自由党（Swantra Party），他支持资本主

义的发展路线，反对尼赫鲁的社会主义。虽然他曾经为电影工作过，也在电影公司担任过律师，但是他和他的妻子利拉瓦蒂（Leelavati）发动了一场反电影运动，举行公共集会支持请愿的家庭妇女们。1956年，在梅赫布正在拍摄《印度母亲》的时候，利拉瓦蒂就向普里特维拉抱怨过迪利普·库玛尔的发型。库玛尔的头发盖住了眼睛，在乌尔都语中叫作祖尔菲（zulfay）。对于库玛尔的粉丝来说，这个发型很受欢迎。在1954年，迪利普·库玛尔在召集明星们为赈灾募捐的时候，装钱的薄板箱子里除了上千的卢比纸币以外，还有几把梳子。利拉瓦蒂告诉普利特维拉，说库玛尔的发型对青少年会有不良影响，普利特维拉回复说，一个演员的发型不会有什么影响的。因为他自己从1941年以后就没有去过理发店，都是自己剪发，那又对他有什么影响呢？

认为电影和与其有关的一切都是邪恶的，这样的想法得到了政府一些官员的支持。信息和传播部长B. V. 凯思卡尔博士（B. V. Keskar）既不喜欢板球也不爱电影，他是最让印度人扫兴的人，他说电影歌曲只会吸引"那些不成熟的孩子和青少年"，根据他的命令，所有印度的广播电台都开始减少播放，甚至有一段时间禁止播放这些歌曲。所有的这些行动让一个国外的广播电台变得很富有，那就是锡兰电台。他们提供了一项印地语服务，专门播放印度电影歌曲。通过这个服务和广告收入，锡兰电台获得了不菲的收入，而且捧红了许多印度明星，包括苏尼尔·达特。这种情况在电影史上都很少见：一个国家的政府想方设法摧毁自己国家的电影工业，反而帮助了另一个国家。但是这种愚蠢的事发生在印度，却太常见了。

梅赫布不得不习惯适应审查官对电影作品的删减。比如有一段，贪婪的高利贷者嘲讽辱骂纳尔吉斯的场景就被认为过于残忍；还有一段，洪水过后，村民们向地主祈求帮助却遭到了拒绝，这个场景被认为太过具有煽动性。梅赫布对一些镜头的删减做出强烈的反抗，因此这部电影带有导演曾表示反对的标记。

像阿西夫一样，梅赫布也必须面对版权的争端。民族电影公司宣称梅赫布违反了1940年拍摄的《女人》的版权合约，而梅赫布回应称，国家

电影公司拥有的只是《女人》第一版的版权，并不是永久所有权。这件版权争端案在庭外达成和解。梅赫布确实用了由瓦嘉哈特·米尔扎（Vajahat Mirza）创作的最初的剧本，但经过阿里·拉扎（Ali Raza）改编过了。其他人也参与了剧本的重新编写，但是大部分还是米尔扎和拉扎的作品。虽然在电影上映之前，很多剧本的创作者都不同意将拉扎的名字与米尔扎的名字写在一起，因为拉扎比米尔扎资历浅得多，这暴露出印度社会森严的等级制度。拉扎平静地要求梅赫布把自己的名字删掉，但梅赫布并没有这样做。所有这些问题推迟了电影的上映，虽然这些对阿西夫都没什么影响。但是，纳尔吉斯有了足够的时间去出演另一部由乔哈尔导演的影片《印度小姐》。这部影片于1957年3月结束拍摄并上映，比《印度母亲》早了几个月。

梅赫布让纳尔吉斯和拉杰·库玛尔作为主演来合作。库玛尔扮演纳尔吉斯丈夫的角色，即莎木（Shyamu）。莎木必须学习耕作方法，比如怎样使用犁头，怎样播种、收割以及采摘棉花。梅赫布希望尽他可能地用现实手法拍摄，并且根据查特吉所说，电影最开始的那几个镜头由伊拉尼于1955年9月在刚刚经历过洪灾的北方邦拍摄。伊拉尼在洪灾过后马上去了那儿，之后在靠近比利莫里亚的真实村庄里取了景，尽管这部电影的宣传材料使得当地村民们热心于无偿帮助拍摄，但最后还是付了他们工资。他们并没有聘请临时演员来跳舞，而是直接让村民们在这部电影里作为乡村舞蹈队员现身。影片中大量的乡村场景不仅影响了美国电影导演金·维多（King Vidor），对苏联导演也有影响。作为五年计划的一部分，印度此时正处于其农业合作计划的中间阶段，计划劝导农民们集中在大农场，以此来限制地主的力量。

这部电影的色彩导致了许多问题，梅赫布意识到时间过得很快，最后决定用杰瓦印片法（Gevacolour）拍摄，然后用特艺彩色印片法（Technicolor）处理，为此，伊拉尼专门去了伦敦特艺彩色印片办公室一趟。梅赫布想让这部电影在1957年8月15日上映，来强调它的民族主义，但最终没能实现，尽管这部电影的宣传活动已经在锡兰电台上开始了。梅

赫布清楚地意识到，没有哪个印度电影爱好者会错过这个电台广受好评的节目《比安卡音乐排行榜》（Binaca Geetmala），这是个由本国很受欢迎的牙膏品牌比安卡赞助的影视歌曲节目。

这部电影于1957年10月25日在自由电影院首次公映，在那里，梅赫布跟影院业主们就上映他电影的相关问题有过协定。梅赫布不用担心电影的成功与否，因为它不久就在活跃的黑市上有了非常大的需求。两天前，梅赫布专门去了位于阿杰梅尔（Ajmer）的圣地奥莉雅奇希蒂（Aulia Chishti）神殿以寻求好运。梅赫布是尼赫鲁想要全体印度人成为的那一类现世之人。尽管他私底下信奉宗教，但他从不把宗教带到他的电影里面。

在首次公演之前，梅赫布与尼赫鲁想要建立起联系，就给他写信希望得到他对这部电影的祝福。在他给尼赫鲁的信里有这样奉承的话："如果没有了你这样活力四射的个性，我们的国家将完全无法运行起来。"如果尼赫鲁喜欢这部电影，并颁发给他一个证书，那么他将把这个证书"当作我这卑微家族的传家宝"。确保这部电影获得来自政府的公开支持是他愿望的一部分，这也能帮助减轻地方政府施加给电影的惩罚性娱乐税。很多高级政府官员和部长都在公开首映时到场，很快这部电影就在印度总统府（Rashtrapati Bhavan）、总督的宫殿，也就是现在印度总统的住处放映。观看的人有总统拉金德拉·普拉萨德（Rajendra Prasad）、尼赫鲁和他的女儿英迪拉。同时，在这个国家的许多地方，其他的政治家也看了这部电影。在加尔各答，尼赫鲁的爱人帕德马贾·奈杜（Padmaja Naidu），当时西孟加拉邦的统治者，和印度国会首席部长B. C. 罗伊（B. C. Roy）一起观看了这部电影；在孟买，现任的首席部长莫拉基·德赛也去观看了首映。他甚至同意了梅赫布在孟买免除电影娱乐税的要求。尼赫鲁对这部电影的看法无从得知，但英迪拉写给纳尔吉斯的便条中说道："这部电影获得了很好的评价，每个人都称赞你的表演，其他人演的话可就不一定了。"

梅赫布只把版权卖给了那些提前预付款的发行人。在德里，英迪拉电影公司（Indira Films）支付了40万卢比。但梅赫布十分担心盗版，所以在全国运送电影正片时格外谨慎。他的团队和观众一起在电影放映时坐在电

影院里观看，之后再负责收集这些电影胶片，而且不允许任何人在早晨或日场演出中放映这部电影。它只在下午3点、6点和9点上映，这在印度是电影的黄金档时间。

梅赫布希望电影在国外上映，而且，他从1954年开始卖给国外的发行人版权，但是电影必须被缩减成两个小时。这部电影在《流浪者》风靡过的国家获得了成功，这也许是预料之中的事。希腊、西班牙和俄罗斯这些国家的观众们很爱这部电影，而且像波兰、捷克斯洛伐克和大部分东欧国家的观众观看这部电影后也很喜欢。在巴西、秘鲁、玻利维亚、厄多瓜尔和那些阿拉伯国家，以及非洲许多国家都是相同的情况。

多年之后，布莱恩·拉金斯（Brian Larkins）在《宝莱坞的尼日利亚之行》（*Bollywood Comes to Nigeria*）中写道："那是尼日利亚北部卡诺的一个星期五晚上，电影《印度母亲》在马哈巴（Marhaba）影院上映。影院外，黄牛党忙着贩卖仅剩的电影票给2 000个幸运儿，让他们在非洲沙漠之盾边缘的露天影院里买到一个座位。"在西方，或者至少部分地区的人也喜欢这部电影。电影于1958年6月在巴黎上映，在当地非常受欢迎。有制片人和导演说："这个人是当今世界最好的电影导演。"但是在伦敦的里亚托（Rialto）影院上映的一个95分钟的版本并没有获得成功，更不用说在整个英国得到认可了。在纽约，《每月电影公告》（*The Monthly Film Bulletin*）把它当作"破烂可笑的哑剧"而一笑了之。

这部电影真正在美国上映是在1959年，尽管它在1958年就是获得奥斯卡最佳外语片提名的五部影片之一。虽然这是很大的荣誉，但也带来了麻烦。电影《印度母亲》没有英语字幕的版本，这是与其他四部提名影片最显著的差别。而且制作这个英语版本只能在伦敦完成，但梅赫布已经花光了外汇，外汇在当时的印度十分稀缺。而且电影正片已有划痕，组委会想要一个崭新的版本。特艺彩色印片公司此时帮了大忙，一个有英语字幕的崭新版本被制作出来。

梅赫布和他的妻子萨达尔以及纳尔吉斯决定到洛杉矶去角逐奥斯卡。问题又出现在外汇上，印度当时受制于严重的外汇短缺。到了1947年，印

度已经自由，获得了建立在战争期间的巨大英镑结余，这是在向英国提供商品和服务后的结果。但外汇被长期消耗，而且情况十分糟糕，以至于到国外旅行的印度人必须要填一个为旅行而准备的表格，这个表格由印度储备银行授权，而且只允许3英镑用于旅途，就像人们开玩笑说的那样，这只够在印度航空上买一杯威士忌。这3英镑中，每英镑只得到75美元的支持，梅赫布写了一份请愿书给尼赫鲁：

> 我们的电影（说"我们"是表示属于我们伟大国家的电影）已经被选为最好的五部电影之一。你知道，我是个纯正的斯瓦代希主义（swadeshi，甘地式的称法，意思是拥护印度商品和信念的人）制片人，没有接受过什么英式教育，我十分需要我们国家驻美代表的帮助和支持。像其他国外制片人一样，我应该展示出我们政府对我的支持。否则，我会显得渺小和孤独。

查特吉说，这封信反映出印度仍然是一个封建国家，这是一封村民可能写给村里长者的信。这也表明，尽管梅赫布在他的片场里是个有权势的人，但仍会"在另一个权威面前卑躬屈膝，表现得像个孩子一样"，但他的请愿起效了，每英镑获得了1 200美元的支持。这当然足够梅赫布在颁奖仪式结束后举行一场新闻发布会，在发布会上他看起来既不渺小也不孤独。

不幸的是，新闻发布会并不是一场获奖的发布会。《印度母亲》以一票之差败给费里尼（Fellini）的《卡比利亚之夜》（Nights of Cabiria）。但在印度，这部电影却揽获了许多奖项，包括印度电影观众奖（Filmfare Awards）的"最佳影片"。印度电影观众奖是由梅赫布的朋友帕特尔负责的《印度电影》杂志举办的奖项评选，这是印度本国内数一数二的电影杂志，因此它设立的奖项也就相当于印度的奥斯卡奖。梅赫布获得了最佳导演奖，伊拉尼获得了最佳摄影和最佳音响奖，而纳尔吉斯获得了最佳女主角奖。她还在捷克斯洛伐克的卡罗维法利电影节上获得了相同的奖项。

尽管梅赫布3月26日在洛杉矶心脏病发作，受尽折磨，而且他在康复之前一直待在伦敦，但从电影的角度上讲，他从未恢复过来，也从未再完成另一部像《印度母亲》这样的电影，尽管他还有《印度之子》（Son of India，一部被认为是他最差作品的电影）这样的作品。他还打算把16世纪女诗人、克什米尔的女王哈巴·卡图恩（Habba Khatoon）生平的故事拍成电影，但在他有任何行动之前，他就去世了。

梅赫布死于1964年5月28日，就在尼赫鲁死后的第二天。他的死对我那一代的印度人来说，跟19世纪60年代约翰·F.肯尼迪的死对美国人的影响是一样的。梅赫布在去世前的几个月获得了莲花士勋章，这是印度自独立之后就开始有的、用来代替被抛弃的英国荣誉的奖项，纳尔吉斯在1958年《印度母亲》上映几个月后也赢得了这个奖项。正如尼赫鲁之死标志着印度一个政治时代的结束一样，梅赫布的去世，也标志着一个印度电影制作时代降下帷幕。

如果说梅赫布在《印度母亲》之后没取得什么有意义的成就，那么，这也明显标志着纳尔吉斯电影生涯的结束，因为她之后只拍了另外一部电影。《印度母亲》上映之后的这一年，纳尔吉斯同苏尼尔·达特结婚，这震惊了宝莱坞，不仅是因为儿子娶了在电影中扮演他母亲的女演员，也因为这是一段印度人和穆斯林的婚姻。但是正如苏尼尔·达特之后会说明的那样，他被吸引住是因为他觉得纳尔吉斯能跟他组成一个美满的家庭，这也正是电影《印度母亲》中所宣传的情感：

实际上，我在某一个电影首映式上第一次见到了她。她光彩闪耀，展现出一种女神般罕有的美丽。就好像她来自另一个世界，遥不可及。她的举止大方和对人友善是在她将我生病的妹妹带到医院做手术之后我才发现的，那时我跟她甚至还不太熟。我一直觉得将来会成为我妻子的那个人是能够照顾我的弟弟、妹妹，能够哄我母亲高兴的人。因此，我马上意识到她就是适合我的那个人。一天，我终于觉得时机已经到了，应该告诉纳尔吉斯我对她的感觉，就在开车回家的途中鼓起勇气告诉了她。她听后没说

任何话，但几天后，她让我的妹妹转告我她同意了。

《印度母亲》给后世留下许多传承式的影响。但其中一个就是深刻影响了宝莱坞制作电影的方式。《印度母亲》是最后一部以同步收音的方式拍摄的电影，即声音在拍摄现场就同步录下来。在那之后，男女演员在拍摄电影时说的台词变得无关紧要，因为没被现场收音。而是在拍摄后的一段时间里，演员们在摄影棚里再录制他们的台词，这就是所谓的配音。梅赫布认为这种拍摄方式失去了电影的灵魂，但其他的印度导演觉得这帮助了他们克服摄像机产生的噪音问题，也提高了声音的质量。这将对印度电影片场的工作条件产生巨大的影响。那些在现场工作的人员意识到录入的声音不会被使用就在拍摄电影时继续大声喧哗，这跟西方电影片场的安静大为不同。这种拍摄方式四十多年里都没有改变，直到阿米尔·汗在制作《印度往事》时又重新引进了同步收音的方式。突然之间，当导演说"开始拍摄！"的时候，印度的男女演员和技术人员必须得学着保持安静。

跟梅赫布一起拍摄的日子已经回来了。那么，当梅赫布最后拍摄《印度母亲》的时候，阿西夫在做什么呢？

第十二章
阿西夫的戈多终于到来

1957年,当阿西夫陷入制作电影的困境中的时候,新的难题出现了,不是有关电影制作方面的,而是发生在迪利普·库玛尔和玛德休伯拉之间的事,这件事导致了一起令人震惊的庭案。

B. R. 乔普拉是阿索科·库玛尔非常赏识的一个年轻人,当时他正在为一部电影寻找灵感,剧作家阿克塔·米尔扎(Akhtar Mirza)给了他一个故事。在双方达成认同,并且首付款已支付后,米尔扎说他还有另一个更好的故事思路。乔普拉会听他的吗?这似乎是十分古怪的行为,但这是宝莱坞的规则,而且米尔扎坚持这样做的理由是,他知道这第二个故事已经被很多导演否决过,包括梅赫布。现在既然已经达成了一笔交易,他认为第二个思路值得与乔普拉再合作试一试。这个想法奏效了,并且乔普拉十分喜爱第二个故事,远远超出他买的第一个故事。这故事的大致内容是一场人类与机器的斗争,结局是人类获得胜利。

乔普拉瞬间想到,这部电影对于迪利普·库玛尔和玛德休伯拉而言将会是一部非常理想的电影。最终这部电影名为《新时代》(*Naya Daur*),结局是迪利普·库玛尔饰演的一个村民用一辆双轮马车赛过一辆汽车,最终获得胜利。

一切看似顺利进行,直到将要开始外景拍摄的时候,状况发生了。电影外景场景原本就设定在博帕尔(Bhopal)周围,而乔普拉计划在一个叫布德尼(Budhni)的村庄拍摄,距离城市大约150英里。

但当乔普拉准备拜访玛德休伯拉的父亲寻求他的许可时,他直截了当地拒绝了。阿托拉不再是过去那个宽容,可以挥手送别迪利普和玛德休

伯拉，让他们开车在孟买周围游玩的父亲了。邦尼·鲁本说，当时阿托拉·汗也想要制作电影，他让迪利普和玛德休伯拉参演到自己电影中来，他们之间的关系开始转向了敌对。库玛尔拒绝了他，因为他不喜欢将事业和私人关系牵扯在一起。而且他很清楚地表明，一旦他和玛德休伯拉结婚后，他并不想和未来的岳父一起共事，玛德休伯拉成为他的妻子之后也不准再参演电影。对阿托拉而言，玛德休伯拉是他财富的来源，如此一来以后将是非常糟糕的前景。

在这种情况下，乔普拉决定不和玛德休伯拉一起合作。迪利普·库玛尔已经准备参演另一部电影，和维嘉彦提玛拉合作，并且乔普拉与她签了约。另外，他在所有的商业报纸上用了整张广告版面刊登表示玛德休伯拉名字已被删除的信息，并加入维嘉彦提玛拉的名字。随后玛德休伯拉开始反击，她刊登广告展示她参演的全部电影，除了《新时代》这部电影。

但对于阿托拉而言，这点反击远远不够。他十分愤怒，甚至向乔普拉提起诉讼，指控他凭不足为信的理由解雇玛德休伯拉，而且并没有必要在孟买之外拍摄，因为所有需要的场景完全可以轻易地在孟买找到。乔普拉之后发起反击，用一起犯罪事件控诉玛德休伯拉，向她要回之前的签约费用。

这种类似的事件在孟买从未发生过。当听证会开始，蜂拥而至的人群围绕在吉岗（Girgaum）的地方法院周围。地方法官R. S. 帕雷克（R. S. Parekh）听到一些明显的证词，包括第一次迪利普·库玛尔和玛德休伯拉在公众场合承认这段浪漫关系。而且听证会最后以迪利普·库玛尔戏剧性的陈述而结束，"我爱这个女人，而且我将会一直爱她，直到我死去的那一天"。整个宝莱坞当时都被震惊了。在这个世界上，有颇多谣传的浪漫故事和恋爱关系，但没有一个人会在公开的法庭上说出这样的声明。

最终，乔普拉赢了这场官司。法官在看了电影之后，证明那些外景拍摄是必要的，但是乔普拉很慷慨，并没有向阿托拉追讨违约金，后来有一段时间阿托拉还厚着脸皮找乔普拉，想请他导演自己的一个故事。

这场官司看起来标志着迪利普·库玛尔和玛德休伯拉的感情开始变

质，虽然玛德休伯拉从未停止爱他，并且不久之后，当邦尼·鲁本绕开守护在阿托拉家门口的德国牧羊犬去采访她的时候，她告诉他自己仍然单恋着迪利普。但当被转述给迪利普·库玛尔后，他哼了一句"见鬼的单恋！"

阿西夫不可能再高兴起来，因为他的两个主演之间恨多于爱。在这种时候他无法确定自己的电影是否能够顺利完成。他只好经常去找迪利普·库玛尔寻求建议，并且曾有一次出现在《新时代》的拍摄现场。他已经获得了帕西建筑巨头夏普尔吉·帕劳基（Shapoorji Pallonji）的支持，这个人是哈金姆（Hakim）在离开印度去巴基斯坦前介绍给他认识的，而且是迪利普·库玛尔的超级崇拜者。但这是一个很难确定的合作关系。其实他更担心的是，当拍摄迪利普·库玛尔和玛德休伯拉的近距离特写镜头时该怎样面对阿托拉。

在电影中，萨利姆王子身上戴着羽毛，而且这些亲密的镜头在印度银屏上从未出现过。在一个场景中，玛德休伯拉俯卧在地上，迪利普·库玛尔俯身在她上方，毫无疑问这带有强烈的性暗示，并且他还用一根鸵鸟羽毛轻抚着玛德休伯拉的脸颊。阿西夫很害怕年迈的阿托拉会在影片镜头拍摄时弄成现实生活那样，这样他就没法完成这些场景的拍摄。所以阿西夫告诉他的宣传人员塔伦克纳什·甘地（Taraknath Gandhi），在他拍摄那些场景，就是类似迪利普·库玛尔和玛德休伯拉这样亲密的场景时，他有一个十分简单的任务，那就是让阿托拉忙碌起来。他喜欢玩拉米纸牌游戏并且喜欢赢。阿西夫说："从今天开始你的工作，也是你接下来几天的工作，就是陪老爷子玩拉米纸牌，然后输给他！而且要一直输，明白吗？你必须让他赢得开心直到我完成拍摄工作。"

塔伦克纳什玩纸牌玩得非常漂亮，输了很多钱。阿托拉没有离开过纸牌桌，因此阿西夫才拍摄出了印度大银屏上从未有过的最为迷人的爱情场景。

迪利普·库玛尔继续宣传新片，还经常劝一些演员去接替这角色。演员阿吉特（Ajit）曾经在影片中参演男二号，一个有骑士侠义精神的拉其普特人堆杰·辛格（Duijan Singh），他在最初拒绝饰演这个角色。但是，

当他后来回想起，"我的朋友迪利普·库玛尔劝我接受这个角色，他向我保证这个角色的重要性，绝不会在电影中壮丽的场景消失。我现在明白迪利普当时完全是对的"。

在1958年6月20日，《电影观众》是这样报道的："《莫卧尔大帝》是由迪利普·库玛尔和玛德休伯拉共同出演的电影，从1952年开始拍摄，现在终于接近完成。上个月，导演阿西夫在玛德亚巴拉（Madhya Bharat）和拉贾斯坦取景，拍摄了一些战争场景。"

阿西夫知道，这部电影从历史角度有很多说不通的地方。因为其实并没有安娜卡利，而且还有其他一些不准确的地方。阿克巴有几个印度教的妻子，而且萨利姆亲生母亲也是一个印度教徒，并不是像电影中的约德拜那样被描绘成一个大拉吉普特王的女儿。在现实生活中，萨利姆的印度教徒母亲是巴哈格拉·马尔（Bhagara Mal）王公的女儿，他们只是很小的王族，而且她也不叫约德拜。这个名字是萨利姆印度教妻子的名字，她为他生了儿子，他后来成为莫卧儿帝国国王沙贾汗（Shah Jahan），就是泰姬陵的创造者。并且，当萨利姆对他的父亲阿克巴发起反叛，这一事件不是因为一个跳舞的女孩而终结，而是由于当时莫卧儿王朝的政策所致。

但是阿西夫清楚地意识到，印度人并不太关心真实的历史，对古装片而言，历史只是撑起一个故事的背景而已。曾有一些宝莱坞电影制作人尝试创作真正的历史片，最终都失败了。索拉博·莫迪（Shorab Modi）的经历对所有想要用真实历史来吸引印度观众的电影制作人就是一个警示。让我们回到1941年，这是在阿西夫与西塔拉·德维碰面，或者说阿西夫还在构思《莫卧儿大帝》电影剧本很久之前，在密涅瓦有声电影公司（Minerva Movietone）的片场里，莫迪已经制作出电影《斯坎达》（*Sikandar*），这是关于亚历山大大帝和他遇到印度国王波拉斯（Porus）的一部历史电影（斯坎达是亚历山大大帝在东方的名字）。莫迪是一个十分坚持历史细节的人，他甚至估量出斯坎达的实际重量，并且要求他的演员每天把衣服脱到只剩下内衣称重量，来确保他们接近那个体重。由普利特维拉饰演斯坎达，但是这部电影引起了很多麻烦，英国审查官们不喜欢

亚历山大大帝的士兵叛乱的情节，担心会给印度士兵带来同样的想法。因此，这部电影在本国很多地区被禁放了。这部电影表明了普利特维拉是一个伟大的演员，并且受到影评家的欢迎，但是它同时证明了其商业上的失败。在1953年，莫迪制作出他认为是自己最好的电影《占西女王》（*Rani of Jhansi*），是关于一个反叛的女王在1857年公然反抗英国的故事。这部电影花费了900万卢比却失败了，导致莫迪和他的电影公司破产。阿西夫因此不想走同样的路，然而正如我们所见，莫迪的经历正是以一种奇怪的方式给了《莫卧儿大帝》的创作一些启发。

对于阿西夫而言，很容易请到普利特维拉来饰演阿克巴，尽管他意识到必须对他关怀备至。普利特维拉其实是一个很棒的舞台演员。杰弗里·肯德尔（Geoffrey Kendal）的女儿詹妮弗（Jennifer）和沙西在拍摄电影时结婚了（阿西夫还专门请一个达科塔人开飞机送普利特维拉去参加他们的婚礼），他称普利特维拉和阿西夫"回到了旧时代英国演员—经纪人的关系"。

但是，当阿西夫开始拍摄《莫卧儿大帝》时，普利特维拉已经老了，而且一直忘记台词，一个场景拍摄了十九次才过。在拍摄一个场景之前，阿西夫会派一个人去这个伟大演员的化妆室，却仅仅是告知"普利特维拉准备好了，但阿克巴没有"。还有好几次，这位老演员和导演产生冲突，甚至有一次普利特维拉对阿西夫说"从来没有人那样跟我说话"。但他仍然有一个老演员的表演欲望，想要去体验现在的每一场戏。其中有一个场景，阿克巴不得不走过滚烫的沙地，阿西夫为他提供了拖鞋，同时在拍摄这场景时不会让拖鞋穿帮，但他拒绝穿拖鞋，并坚持赤脚完成拍摄这个场景。

在有一个场景中要表现阿克巴和萨利姆父子之间的冲突，普利特维拉背对着观众。麦德互·杰恩这样记载：

> 显然，当他接受阿西夫的请求去拍摄这个特别的场景时，他不让摄像机拍摄到他的脸，有一些好事者窃笑这个老演员害怕自己没有能力去保

持年轻演员的表演状态，而且和他搭戏的演员是迪利普·库玛尔。普利特维拉已经是陈旧的戏剧舞台表演的化身，然而迪利普·库玛尔，他安静的声音和柔和的表演风格很显然才是电影银幕上的人物塑造方式……还有其他一部分人声称，卡普尔以他的背影演绎能胜过迪利普·库玛尔的正面演绎。

普利特维拉通过握紧拳头又松开拳头的方式，赢得了评论家的一致好评。毫无疑问，在电影首映之日，相比迪利普·库玛尔，普利特维拉获得了更多的关注。在电影《莫卧儿大帝》首映后，《电影观众》杂志花了很大篇幅来夸赞普利特维拉，文章是这么说的，"作为十分有名的演员，普利特维拉·卡普尔是为数不多能获得如此荣誉的演员之一。他工作认真充满热忱。1952年，在他刚开始拍摄这部电影的时候，他的双脚肿胀，因为静脉瘤溃疡而十分疼痛，但还是坚持来上班报到。他艰难地将双脚穿进制片人指定的鞋子，非常痛苦，他竭尽全力地走路，疼得只想尖叫，但他选择坚持继续工作。还有一次，在一个灼热的夏日拍摄外景，他赤脚在拉贾斯坦一个滚烫的沙地上走路。他穿着沉重的盔甲径直走在沙地上，以至于吓跑了一个大个子'临时演员'，本来他是在这个场景中为普利特维拉准备的替身。"

阿西夫出色的能力还体现在和普利特维拉一起挑选了很多人才，他做得最棒的就是聘请了诺萨德当电影音乐总监。多年后诺萨德是这样回忆的：

K.阿西夫是一个梦想家。他经常做梦，而且谈到有一天终将制作出一部伟大的电影。我和他的友情要追溯到我还只是简简单单的诺萨德，而并非现在的音乐家诺萨德的时期。我们（阿西夫、萨博和我）有一个共同的朋友纳兹（Nazie，他是一个演员），我们经常在一起喝印度茶来消磨时光。我那时正在为梅赫布的一部电影做配乐，阿西夫找到我，让我为他的电影作曲。我正在房子中弯腰抚着风琴弹奏一些曲子时，我突然听到一

声重击声。我抬头看见一大捆钱躺在我的风琴上。我数了数，总共五万卢比。阿西夫比我高，他抽着烟，吐出烟圈，若无其事地告诉我，他想要我为他的电影《莫卧儿大帝》作曲！我当时气得发抖，把钱扔回给他，并且让他把钱给那些不拿预付款就不工作的音乐家。我的仆人听到我怒吼，就赶紧告诉我的妻子，房间里布满了散落的钞票。她冲下来看到这神奇的一幕。我从来不为钱而工作，我只想在我的音乐中闻到印度泥土的气息。

诺萨德说他为这部电影工作并没有拿钱，这对他和帕劳基的关系十分有益，因为帕劳基与阿西夫的工作方式同样充满了戏剧性。这个生意人一直拿不到阿西夫拍电影的预算，而且阿西夫越是拒绝，这个投资人越是害怕。直到他让诺萨德去劝阿西夫给他一个预算，诺萨德对他说："但是我是谁，能够去让一个梦想家停止做梦？"

然而，诺萨德经常不得不调解阿西夫和夏普尔吉的关系。

比如，在拍摄战争场景时，根据阿西夫的要求，他需要花至少三十万卢比，这是在夏普尔吉竭力劝说后最终达成的一个经费预算数字。但是，当布景和演员阵容都聚集了，布景已经准备好，几年过去了，结果预算却增长了。夏普尔吉十分沮丧。然而，阿西夫找到了一个对付他的方法。他和我打赌夏普尔吉将不仅给他六十万卢比，同时，更重要的是还会给他一个微笑！这个想法太遥不可及，太滑稽了。第二天我们聚在片场里，夏普尔吉仍然限制经费和抱怨。阿西夫安排放了一些战争场景的画面。当战争画面放完后，夏普尔吉不仅笑了，而且他非常高兴，并且批了钱给《莫卧儿大帝》的战争场景！

是什么使夏普尔吉笑了，阿西夫快速向诺萨德解释："因为阿克巴是他最喜欢的历史角色，每次夏普尔吉在银屏上看到他都会特别开心。"每次夏普尔吉拒绝批钱的时候，阿西夫就用阿克巴来对付他。

然而，也有一次夏普尔吉完全昏头了，而且这次差点搞砸了整个电影

的制作。阿西夫从德里附近的法里达巴德（Faridabad）找来了一群特殊的工人，建造了一个镜宫（Sheesh Mahal），这造价把夏普尔吉吓坏了。他决定亲自掌管整个拍摄制作过程，并找到索拉博·莫迪来接替导演一职。莫迪向他保证，他将在三个月内完成这部电影，不会超出预算。

阿西夫在拍摄镜宫时，遇到了因为镜子反射原因导致的一些麻烦，并且至今无法找到一个办法来解决这个问题。同时，夏普尔吉告诉了诺萨德他的计划，带莫迪到莫汉片场里的布景内，让他熟悉这部电影和布景。

诺萨德提醒阿西夫对突袭拜访有所准备。因此，当二人到达布景现场，夏普尔吉让场记小伙打开灯。突然地，阿西夫出现并且威胁道，有人胆敢进入他的布景场地就打断他的腿。然后他承诺将会及时完成音乐场景的拍摄。

阿西夫仿佛想要证明他可以做到，于是拍摄了很多镜头——远景、中景、特写——并送到伦敦特艺彩色洗印室。他们都喜欢这种效果，夏普尔吉也是。他告诉诺萨德"阿西夫棒极了！"但是随后他震惊了，因为阿西夫说，他已经兑现他如期完成拍摄音乐场景的诺言，现在可以聘请莫迪了！诺萨德只好再次介入解决了那场危机。

随后，又一次，阿西夫想要在一个场景中用到大理石，场景中安娜卡利要被活埋。但是夏普尔吉十分害怕，因为已经用掉了1.25亿卢比，并且他听说这部电影的市场预期完全不能获利。当然，这场危机最终也平息了，但是在电影完成前，还有很多其他类似的危机被一一解决。

诺萨德总是相信"这部电影在制作过程中花了这么长的时间的原因，是没有足够的钱来支持持续不断的拍摄"。在最后，这部电影拍摄过久，以至于在制作过程中与明星的合同几乎更新了三次。

诺萨德对阿西夫的印象是，他是一个真正能够珍惜艺术的人，而不是为了钱而拍摄的。当夏普尔吉找到他为促成迪利普·库玛尔参与电影《恒河——亚穆纳河》（Ganga Jamuna）投资的交易时，这部电影他自己也投入了资金，迪利普·库玛尔欣然答应了。为了表示感谢，夏普尔吉给了他五万卢比，但是，阿西夫说，诺萨德很生气地拒绝接受这笔钱。他生气的

部分原因是，阿西夫已经证明了之前在拍《莫卧儿大帝》时，夏普尔吉这个生意人很多地方都错了。他已将这部电影卖给国内所有分销发行商，赚了150万卢比，并且出售之前都没有给他们看过电影！夏普尔吉甚至在电影发行上映前，就已经收回了他全部的投资资本！诺萨德说，"当夏普尔吉一家仍然从这部电影中获利时，阿西夫却什么都没赚到"。据诺萨德说，阿西夫只从夏普尔吉那里得到了微薄的报酬。"他是一个慷慨的人，他会把他大部分的收入给任何一个需要钱的人。他就是这样一个简单的人，只睡在凉席上的节俭朴实的人。"

然而，阿西夫知道如何花钱去吸引那些不像艺术家的人，这明确地表现在他聘请大师贝德·古拉姆·阿里·汗（Bade Ghulam Ali Khan）的选择上，诺萨德希望他为电影唱两首歌。当诺萨德提到他名字的那一刻，阿西夫很快答应了，说明他有这样的感知能力。

贝德·古拉姆·阿里·汗大师是20世纪印度斯坦传统音乐最出色的代表人物之一，并且早在1944年他就被认为是印度斯坦音乐的无冕之王，至今为止，有一些人认为他是20世纪的檀增[1]（Tansen）。他在拉合尔、孟买、加尔各答、海德拉巴生活了几段时间，后来回到他巴基斯坦的家，之后又回到印度待了一段时间。当阿西夫找到他时，他刚成为一名印度公民不久。然而，喜爱他的古典音乐家们都避免做电影音乐，他们对此很不屑。

阿西夫和诺萨德拜访了这个伟人的家，他当时被叫作汗先生。诺萨德是这样回忆的：

汗先生爱吃东西，而且人越多他越高兴。我们如期到他家一起吃饭。他看到我们，问我们为何拜访他。我解释了，但是他直接拒绝了，因为他觉得唱电影歌曲毫无意义。"诺萨德先生"，他说，"给任何一个人三分钟

[1]. 檀增是印度阿克巴统治时期优秀的印度斯坦古典音乐家，他最伟大的成就就是改造了整个德鲁帕德音乐（dhruvapada music），他在滑音（meend）、伽马卡里加入了新的波斯音乐成分加以修饰。他也因改进发展了拉巴巴琴（rabab，即rudra-veena，鲁陀罗维纳琴）而闻名。

都不够唱，尤其是像我这样的人，至少要用半小时来清嗓。"

就在此时，阿西夫看着事情的进程，说："只有你能在我电影中唱那些歌，而且只能够由你来唱。"他说完，汗先生很生气，问诺萨德这个罪人是谁。诺萨德把阿西夫介绍给汗先生，并告诉他是电影的导演。阿里·汗听说过电影《莫卧儿大帝》的制作，但未深究过，而他也不会动摇他的立场，当然阿西夫也不会轻易改变。后来诺萨德把汗先生拉到一边，竭尽全力劝说他，但是没用。他告诉他如果拒绝唱歌，他在导演眼中的地位会下降。于是汗先生提出一个方案，能帮助维持诺萨德的地位。他告诉诺萨德，问阿西夫要很多钱以至于他无法承担。汗先生回到房间告诉阿西夫他可以唱歌，但每首歌要给他两万五千卢比，他期待阿西夫说这是一笔不可能的数目，就仅仅唱这两首歌。

但出乎每个人意料，阿西夫不仅同意了，而且立刻给了汗先生一万卢比现金，而在那时大多数歌手一首歌的价钱是三百卢比。

后来，贝德·古拉姆·阿里被问起他为什么答应，不仅是因为那些钱，而是害怕他的生命受到威胁。当这个伟人坚持说"不"，阿西夫这个大多数时候都很害羞紧张的人开始抽起烟来，以他特有的方式将烟环握在手指间，当烟从他指间升起，汗先生被这个疯子吓到了，他从未碰到过这样的人，他担心接下去他的房子要被点燃了，所以他答应唱歌仅仅是想让这个人离开他家。而且他根本就没有用任何事物或者茶来招待这些拜访者，其实这种不礼貌的行为在印度是不可原谅的，他只是赶紧把这些人送走了。

事实证明，录制浪漫的歌这是另一种难事。贝德·古拉姆·阿里·汗无法理解这是一首浪漫的歌，而且需要柔和的音调和曲式。他和诺萨德争吵了一整天。最终，诺萨德向阿西夫求救，因为是他曾经安排整晚录制编辑迪利普·库玛尔和玛德休伯拉之间浪漫的场景，然后把电影放给汗先生看。

汗先生最终理解了这个场景的微妙之处，并且对玛德休伯拉的美貌

留下深刻印象。但是他决定看着电影唱，诺萨德不得不依照他的说法安排录音。汗先生非常陶醉于歌中，以至于整天持续不断地唱歌，直到诺萨德十分恼怒，让他的助理停止录音。但汗先生没被吓到，他继续唱到深夜。"虽然花去我将近四天时间去编辑制作这首歌，但这是值得的"，诺萨德说。

最终在1960年8月5日，印度人们看到了阿西夫这部等待了许久的作品——电影作品《莫卧儿大帝》。这部电影在孟买的马拉塔曼迪尔电影大厅（Maratha Mandir）首映。整个影院被无数闪光灯照耀着，影院外停满了无数的汽车，十分嘈杂，人潮涌动，他们都因为这部电影的首映十分激动，因为大家都知道这部电影花了近十年的时间制作，现在终于完成了。拉杰·卡普尔仅仅几个小时前刚从捷克斯洛伐克飞回孟买。沙米·卡普尔刚刚去了一趟远东，也如期赶回来出现在首映式上。当人群集中在电影院前，他们首先注意到的是在剧院前一座巨大的画像，那是一个个子很高、身材健硕、看上去傲慢的男人，身穿莫卧儿皇室的长袍。那就是普利特维拉·卡普尔。电影拍摄总共花了500天，从最开始的电影构想，到此时已过去了二十年，制作费用高达150万卢比。

阿西夫把宣传的计划安排得很完善，被当时的各大报纸描绘为一个国家级别的推广预售盛典。有将近45个记者从国内各地涌至孟买，并被安排在泰姬陵酒店住了一段时间，为首映式做各种报道和准备。

《电影观众》杂志在1960年8月26日是这样报道的：

在过去两周，K.阿西夫，电影《莫卧儿大帝》的创造者和导演，凭借他那部声势浩大、让人等待许久的电影，占据了印度电影的主导地位，同时在全印度150家电影院上映，这是多么轰动的场面。这部电影在其他方面也创造了纪录，在一个星期里提前预售的票房已达到10万卢比。在电影上映的八天里，已经有大约60家重要日报和周刊的影评家从全国各地飞往孟买，派到镜宫。

镜宫，多少年来一直是莫汉电影片场最引人注目的电影布景，它是由来自费罗扎巴德（Ferozabad）的工匠修建的，在电影拍摄结束之后，这个布景被一块巨大的防水布遮盖，仅仅给极少经过精挑细选的人参观。后来，这个镜宫的布景吸引到一个有钱的阿拉伯人的注意，他想要把它买下来带回他的国家，但是阿西夫拒绝了这个请求，他想要在他下一部电影《泰姬陵》用这个布景。但这个想法还没有开始他就去世了，甚至他都还没有完成讲述蕾拉（Laila）和玛吉胡（Majhu）故事的电影《爱与神》（Love & God），这部电影是在《莫卧儿大帝》完成之后开始拍摄制作的。阿西夫在他一生中只制作了三部电影，但是他仅凭电影《莫卧儿大帝》就已经值得在宝莱坞电影历史上留下一笔了。葛勒嘎写到，"大家公认阿西夫有相当强的电影天赋，这是无法否认的……电影《莫卧儿大帝》永远无法被超越。"他说的完全正确。

这部电影原本以黑白片形式发行，其中唯一的彩色场景，就是玛德休伯拉演唱一首歌，并且跟随着歌词跳舞，那首歌是由拉塔·满吉喜卡演唱的。这是一首公然挑衅的爱之歌，萨利姆坐在他旁边，阿克巴越听越是火冒三丈。阿西夫重拍了这一个镜头，这被认为是这部电影中最棒的场景，之后洗印成彩色片段。

如果阿克巴在影片中的愤怒是因为他的继承人爱上一个跳舞的女孩儿，然而在现实生活中的愤怒是来自对巴基斯坦当局的愤怒，因为那时吉米·梅塔（Jimmy Mehta）正准备为他的投资实现更大的收益。

吉米·梅塔是帕劳基的女婿，他是一个网球运动员，而且在印度棉花公司执行委员会工作，后来在1978年印度航空坠毁事件中离世。然而，在那之前的一段时间，他正准备去往伦敦。那时候，从孟买到伦敦的航班都是经卡拉奇到开罗，然后再到伦敦，就在他要离开前，他的岳父帕劳基建议他在经停卡拉奇的时候去见一见佐勒菲卡尔·布托（Zulfikar Bhutto），他后来成为巴基斯坦的外交部长。吉米和佐勒菲早在印巴分治以前就是很好的朋友。

"为什么不去见他呢？他已经是外交部长。你知道我们想要在巴基斯

坦上映电影《莫卧儿大帝》，他也许能帮到忙。"吉米同意了这个建议，并且打电话给他的朋友。

"佐勒菲，我是吉米。"

"吉米，你最近怎么样？"

"我要来卡拉奇，我的航班将在两个小时之后到达卡拉奇机场。你派一辆车来接我。我可以和你见面，然后再乘飞机赶往伦敦。"

在卡拉奇，布托与他的老朋友在机场见面并带他去自己的家。那时已经晚上了。他带他来到一间昏暗的房间，打开了灯，显露出一个隐藏的酒吧，因为巴基斯坦是一个穆斯林国家，饮酒是不被许可的。两个老朋友喝着威士忌，追忆着旧时光和共同的朋友。布托问："吉米，你来卡拉奇是为了什么？"

"你有没有听说过电影《莫卧儿大帝》？"

"听说过。"

"我岳父是这部电影的制片人。如果这部电影要在这里发行，那么这两个国家的关系会更紧密一些吧。"

接下来发生的就如同一些恐怖电影的场景，吉米后来告诉拉杰·辛格（Raj Singh），"我简直无法相信。他的眼睛变红了，用力地砸向玻璃桌台，我都不知道他怎么就没砸碎它。他说，'没有一千年，这两个国家都不会紧密成为一体，我简直要以你这样的建议而掐住你的喉咙了'。他向我移动了一步，我感觉如果他抓住了我一定会杀了我。于是我开始逃跑，那时天很黑，我穿过了几个房间，完全不知道我在往哪里逃跑。最后我跑到了走廊外面，然后跳进车里离开了。我从未有过如此想看到飞机场的感觉。"

在2006年4月，就在阿西夫完成了他的史诗大片四十六年之后，巴基斯坦才取消了对这部电影的禁令，在拉合尔上映了这部作品。还有那部阿西夫一直想拍摄制作的电影《泰姬陵》，由新一代的宝莱坞电影制作人在2005年制作完成，也在这个时候上映了。这个决定被形容为两个国家之间"建立信任的措施"的一部分，巴基斯坦对宝莱坞电影的禁令依然存在，

但当局解释这只是暂时解禁,称这两部电影都没有"反伊斯兰价值观",并且都体现了次大陆穆斯林教徒方兴未艾的时代。

阿西夫看到这些评论一定会开怀大笑。

第四部分
欢笑、歌曲和眼泪

第十三章
孟买电影音乐的大爆炸

1944年4月14日,孟买港发生了一场巨大爆炸,当地立即笼罩在一片恐慌中,起初以为是日本的炸弹,后来发现是一艘满载棉花、木材和弹药的船只,停泊在码头上,引起了此次爆炸,但是火势达到了炸弹袭击的效果。这是孟买唯一一次在战争中受到如此巨大的伤害,有500人丧命,2 000人受伤,大量的船只、食品和商店受到了严重的破坏。

在孟买努力正视此次爆炸所带来的毁灭性时,一个十四岁少女第一次踏上了这片国土,来到了这座城市。很多年后,这个已经长大并且名利双收的女人回忆道:"我是1944年4月14日到孟买的,那天孟买港发生了严重的爆炸。我那时住在吉岗,我因为得了疟疾而倒下了,我的邻居彭德赛(Pendse)夫人在照顾我。"

回忆这些并且写下这些回忆的人,就是拉塔·满吉喜卡,那时她开始写自传,她在宝莱坞也引发了一场更火爆的"爆炸",这场爆炸受人们欢迎,并且这场爆炸仍然对现今的印度电影有着重大的影响,在很多方面她重新定义了一个非常特别的世界,那就是宝莱坞。

无论是在好莱坞还是在世界电影的历史长河中,都没有可以与拉塔·满吉喜卡相比的人,只因为一个简单的理由,那就是她空前的配唱电影歌曲的方式为宝莱坞打下了坚实的地基。即使在那个培养出无数男女电影配唱歌手的宝莱坞,拉塔·满吉喜卡依然有着惊人的表现。在1947年前,在还是男女演员亲自唱歌的时期,一大堆富有天赋的电影配唱歌手出现,大家都试图模仿赛加尔,包括三个在1950年到1980年间主宰了整个电影音乐的男歌手:穆罕默德·拉菲、穆克什和塔拉特·迈赫穆。另

一个被誉为天才的基肖尔·库玛尔，更不仅仅是一个歌手。但是，拉塔在女歌手中可谓是独树一帜，她唯一的竞争者就是比她小四岁的妹妹阿莎（Asha）。拉塔在《比安卡音乐排行榜》这档印度电影音乐广播栏目中的主宰地位更是印证了这点。从1953年到1980年，超过37年的时间中，有11位歌手登上了排行榜的榜首，其中7名是男歌手，4名是女歌手。拉塔，包括自己独唱或男女二重唱组合的热门歌曲一共就有10首，而作为与她最接近的女歌手竞争者，妹妹阿莎只有4首。就像印度人民说的那样，拉塔是独一无二的，没有人能与她相比较，她重新定义了宝莱坞电影的独特风格。1986年，《今日印度》（India Today）做了一项关于莲花装勋章（Padma Bhushan）的民意调查，这是印度政府颁发的非常高的公民荣誉奖，在文化艺术方面的奖候选人，其中位居第一的就是拉塔，她甚至超越了著名电影演员、导演拉杰·卡普尔、阿米特巴·巴强，著名作家R. K. 纳拉扬（R. K. Narayan）、舞蹈家玛瑞娜里尼·萨拉巴伊（Mrinalini Sarabhai），歌手比姆森·乔什（Bhimsen Joshi）和画家M. F. 侯赛因（M. F. Hussain）。最后她赢得了莲花装勋章和其他多项奖项，其中包括2001年获得的印度政府颁发的第一级公民荣誉印度国宝勋章（Bharat Ratna）。

在大爆炸那天才第一次来到孟买的拉塔，从未想到今后会如此成功，或者说她压根没想过自己会成为一个歌手，因为当时她只是一个女演员。事实上，那时她演过的电影比她唱过的歌要多得多。她来到孟买是为了工作挣钱，因为作为长女，她不得不养活母亲、三个妹妹和一个弟弟。两年前，在她还只有十二岁的时候，她的父亲迪纳纳什·满吉喜卡（Dinanath Mangeshkar）去世了，自那以后她就挑起一家六口的生活重担。

拉塔的故事就像宝莱坞的一个经典故事，女儿终身未婚，尽管她获得了巨大的成功，但是她总是向死去的父亲致敬。

据说有一个故事是在拉塔九岁的时候，一天早上，她的父亲，印度古典乐歌手迪纳纳什正在教他的学生唱歌，他对学生说："我要去洗个澡，你们继续唱。"当他在洗澡的时候，拉塔走进了教室，告诉学生："不是爸爸教你们唱歌的方式，这才是他要教你们如何表达这首歌的方式。"然后，

她进行了演示。她的父亲迪纳纳什急忙冲出浴室，甚至没来得及穿衣服，只在腰间围了一条浴巾就对他的妻子说："拉塔很有天赋，她会名声大噪的，所有人包括你都可能会忘了我，但是他们一定会记得我是拉塔·满吉喜卡的父亲。"

也许这个故事在被人们复述传颂时已经加以润饰过了，但是拉塔和她的妹妹阿莎确实一直会一起庆祝父亲的生日。她将父亲的画像放在礼拜室里，她用父亲的名字迪纳纳什为她在普纳赞助的医院命名，通过这种方式向父亲致敬，感谢他的教导。尽管父亲已不在人世，没有亲眼看见她将家族名满吉喜卡变成印度人民心中的"传奇"的情景。

满吉喜卡家族并不一直是贫穷的，他们的家族史丰富多彩，也能从侧面反映印度的历史。有人说满吉喜卡家族早前并不是叫满吉喜卡这个姓，他们的祖先来自索姆纳特（Somnath），是专门在庙宇中表演的艺术家。在当时，这个职业的人是印度最富有的。他们的财富吸引了穆斯林统治者加兹尼（Ghazni）的穆罕默德，这位统治者每年冬天都会掠夺洗劫印度。从11世纪初开始到之后的16年中，每年他都这样。后来，穆罕默德掠夺了寺庙和珍宝，拉塔的祖先只能逃离到南部，逃到了果阿（Goa）的一个叫满吉喜（Mangesh）的地方，在那里的湿婆庙中定居下来，在这里他们又一次恢复了之前做庙宇艺术家的工作。这就是为什么他们有了满吉喜卡这个名字，然而，有证据显示，他们的名字应该是阿比西卡（Abhishekar）。拉塔的父亲迪纳纳什是一个私生子，在满吉喜那里有一个叫阿比西吉（Abhisheki）的家族，他们和拉塔一家关系十分要好，这个家族中吉特德拉·阿比西吉（Jitendra Abhisheki）成了一个小有名气的古典乐歌手。

拉塔谈起自己的祖先总是吞吞吐吐的，甚至在她用自己的母语马拉地语撰写的自传中都没有提及所有这些关于她祖先的故事。

作为一个私生子，起初迪纳纳什的音乐之路很艰难，但是后来通过训练，他最后成功地成为一名古典乐歌手，并且拥有了属于他自己的音乐风格。后来他们搬到了印多尔（Indore），拉塔是在那里出生的，迪纳纳什后来娶了一位名叫席万缇（Shevanti）的古吉拉特女子。因为迪纳纳什为尊

贵的霍尔卡（Holkar）王室家族成员演唱歌曲，这样就有机会将拉塔介绍给一些印度著名的板球明星，其中包括印度第一届板球联赛冠军C. K. 纳亚杜（C. K. Nayaudu），后来拉塔对这项运动产生了浓厚的兴趣，并与前板球运动员、现任印度板球比赛领导人拉杰·辛格成为朋友。

拉塔终生未嫁，尽管宝莱坞总是不断传出她和拉杰·辛格的绯闻，但是拉杰·辛格总是否认这样的流言，声明他和拉塔之间是纯洁的柏拉图式友谊关系。他讲述了一个关于她和板球的有趣故事：

我知道拉塔是音乐界的一个传奇，但是我并不是一个音乐人，所以我们之间的友谊并不是建立在音乐基础上的，事实上，拉塔对于板球运动很感兴趣，远比我对音乐的兴趣大得多。C. K. 纳亚杜过去和另一位板球运动员维杰·哈泽尔（Vijay Hazre）经常去拉塔家玩。她有一张著名板球运动员唐·布拉德曼（Don Bradman）的照片，上面写着"送给拉塔。来自唐"。当时拉塔帮助了澳大利亚人，布拉德曼问她要怎样才能报答她，拉塔说希望有一张他的照片，于是就有了这张。拉塔还有来自另外一位伟大板球运动员基思·米勒（Keith Miller）签名的书，当米勒在书上写下给拉塔的名字时，拉塔要求他在名字后加上"ji"两个字母，在印度这代表尊敬，但米勒却把这两个字母隔开写在拉塔的名字之后，以为这是她名字中不同的部分。

迪纳纳什不仅仅是一个成功的古典音乐歌手，同时他还经营着一家巡演戏剧公司，他出品的马拉拉地戏剧风靡全国，他甚至还拍过电影。在拉塔出生后的一段时间里，他们过得非常好。不知道是什么导致了变故，可能是饮酒破坏了拉塔父亲的健康，于是家道中落。1942年4月，迪纳纳什去世了，享年四十四岁。父亲的去世给拉塔的家庭带来了毁灭性的打击，他们从良好的生活状态一下子变成了贫民，而拉塔，这样一个年龄不到十三岁的孩子，成了家里的顶梁柱。

在当时的宝莱坞，拉塔和很多人一样没有去上学。有传言说拉塔只去

上了一天学就被老师训斥了，因为她唱歌，后来拉塔很生气就退学了。然而事实是，拉塔也许只念了一到两年的书。父亲去世时，拉塔已经是一名经验丰富的表演者了。而且就在他父亲去世前的一个月，她还演唱了马拉地语电影《你让我如此快乐》(*Kiti Hasaal*) 里的歌曲。跟很多印度古典歌手一样，迪纳纳什并不支持拉塔演唱电影音乐，甚至对电影音乐表示轻蔑，但是他因为生病的关系，没有办法阻止拉塔。那时，拉塔已经参加了很多戏剧演出，并且在达苏柯汉·潘卓立为了庆祝他的电影《收银员》(*Khazanchi*) 大卖所举办的全国性比赛里获胜。电影中的歌曲是由潘卓立的拉合尔同胞古拉姆·海德尔大师编写的。他将旁遮普传统的多拉卡和鼓融入了电影中。在此之后，又迎来了电影《家族》的成功，正是在这部电影中，努尔·贾汉完成了她的首秀。《收银员》和《家族》这两部电影成为早期40年代的潮流风向标。海德尔十分欣赏这个年轻女孩的才华，给他留下了深刻的印象。拉塔的音乐熏陶最早是源于聆听外婆唱歌，那旋律如同研磨麦子一样，还有古吉拉特加尔巴（Garba）民间舞蹈的影响。拉塔也十分喜爱听赛加尔和努尔·贾汉的音乐，但是拉塔的音乐天赋还是离不开她父亲的教导，和遗传自她父亲的音乐细胞。在拉塔的自传中充满了对父亲的思念，书中回忆了他是如何启发她做古典音乐训练，还有教她弹奏印度古典音乐中常用的低音弦乐器坦普拉琴的。

在拉塔一家最为穷困潦倒的时候，一个叫维纳亚克先生（Mr. Vinayak）的人帮了他们。维纳亚克没有姓，因为他是一个私生子，但是他在喜剧表演上的成就让大家都称呼他为维纳亚克大师。后来他被众人所知是因为他是著名女演员芭比·南达（Baby Nanda）的父亲。他开了一家帕拉福电影公司（Prafull Pictures），在他的朋友迪纳纳什，也就是拉塔的父亲去世时，他许下承诺要照顾他们一家子，因此他将拉塔一家接到了戈尔哈布尔。在戈尔哈布尔的那段时间中，拉塔拍了三部帕拉福电影公司出品的马拉地语电影，有《无上的主》（*Majha Baal*，在这部电影中满吉喜卡一家包括拉塔、阿莎还有弟弟妹妹一起演唱了其中的歌曲），这是拉塔第一次在电影中演唱印地语歌曲。紧随其后的是《小小世界》（*Chimukla*

Sansar)、《尕贾卜豪》(Gajabhau)。事实上拉塔并不喜欢表演，在她的自传中她写道："我从来不喜欢拍电影，我真正热爱的是音乐，但是为了钱，我不得不去拍电影，因为我很穷。"

维纳亚克每个月付给拉塔80卢比，但是这远远不够一家六口糊口，在1945年，马拉地电影界的巨头，巴哈尔济·潘德哈卡尔（Bhalji Pendharkar）向拉塔抛出了橄榄枝，希望拉塔能为他工作，并且愿意支付每月300卢比作为报酬。但是维纳亚克劝说拉塔继续留下来和他工作。1945年维纳亚克将拉塔带回了孟买，在距离努尔·贾汉几英里远的希瓦吉公园的柯木德别墅（Kumud Villas）居住了一段时间。一年以后，在经历了数次搬家之后，拉塔终于放弃了表演，转而专注于她的歌唱事业，终于在印地语电影《伟大的母亲》(Badi Maa) 中演唱了她的第一首电影歌曲，而这部电影的女主角正是努尔·贾汉。

但命运并没有眷顾拉塔，1947年，维纳亚克去世了，拉塔的前途瞬间又黯淡了。但是，古拉姆·海德尔并没有忘了拉塔，他将拉塔推荐给了电影之地公司，并让她和另一位歌手尝试以二重唱的方式录制一首歌。就跟其他所有人一样，萨沙德哈尔·穆克吉有些敬畏努尔·贾汉，所以对拉塔并未留下很深的印象，他说"她的嗓音太细了"，并拒绝让她为卡米尼·考肖尔配唱，但是海德尔坚持并反驳说："假以时日，这个年轻的孩子一定会比任何人都优秀，甚至能超越努尔·贾汉。"然后，海德尔为了支持这一说法，让拉塔在电影《强迫》(Majboor) 中配唱，并且说服他的朋友诺萨德让拉塔在《风格》中演唱。

她在电影《风格》中的演唱成为她歌唱事业的萌芽。拉杰·卡普尔通过电影《风格》听见了拉塔的歌声，然后他决定，必须让拉塔为他的电影《雨》演唱，之后，其他一些作曲家，比如为卡玛尔·阿穆罗希的电影《庄园》作曲的科姆昌德·普拉卡什（Khemchand Prakash），也相继邀请拉塔演唱他们的歌曲。距她在孟买大爆炸之日来到这里已经六年过去了，如今拉塔已经准备好开始绽放自己的光芒。

事实上，拉塔在一个最好的时间来到了孟买，那时孟买的电影音乐才

刚刚起步。随着有声电影的发展，音乐已经成为印度电影中不可或缺的部分，它直接再现了大量印度日常生活中的音乐、歌曲、舞蹈等。早期的电影是由电影导演直接将印度戏剧舞台上所表演的音乐和舞蹈搬到银幕上而形成的。但是在战争年代，形成了一种在印度历史上从未出现的新现象，那就是孟买的电影音乐。

巴斯卡·昌达瓦卡（Bhaskar Chandavarkar）在《印度电影中的音乐传统》（*The Tradition of Music in Indian Cinema*）中分析了孟买电影音乐是如何成为类型的，这不仅仅是对电影音乐而言，而是对整个印度音乐来说。他认为这种变化发生在1944年，就在拉塔来到孟买没多久后，孟买就成了印度的音乐中心。从那时起，人人都想录制一首这样的电影歌曲，包含着和声、各种各样的旋律和声线，还有一个超大的能充分体现音乐总监权威感的华丽乐队。如果说孟加拉作曲家阿尼尔·比斯瓦斯（Anil Biswas）、萨里尔·乔杜里和伯曼（Burman）父子为孟买音乐发展做出了巨大的贡献，那么来自全国各地的印度人都做出了贡献。比如拉杰·卡普尔的作曲家珊卡和杰克什就是一个经典的例子。他们是两个截然不同的人，珊卡·拉格胡万士尼（Shankar Raghuvanshini）是旁遮普人，他出生在印度中心区域的印度中央邦（Madhya Pradesh），在南部的安得拉邦（Andhra）长大，会讲一口流利的泰卢固语。而杰克什·潘查尔（Jaikishen Panchal）是古吉拉特人，他是移居到孟买来的。还有出生在拉合尔的O. P. 纳亚尔（O. P. Nayyar），出生在巴格达的马丹·莫汉，他的祖父是莱·巴哈杜尔·楚尼拉尔，他先是和希曼苏·莱合作，后又和阿索科·库玛尔共事。

通过昌达瓦卡的分析，孟买电影歌曲通常是快节奏的，音调高，常使用大量不同的乐器，并且有比其他音乐都好的编曲。每首歌时常都是3分20秒，并且可以在78转音乐唱片上进行双面录制。就像印度的美食一样，孟买的电影歌曲也将印度音乐的所有元素都融合进去了，像是北印度的拉加（raga）和半古典音乐图穆里（thumri），还有来自整个印度的各式民谣。赛加尔曾使用过乌尔都的"格扎尔"（ghazal）形式，这是一种十分轻缓的，源自波斯的半古典印度音乐，在北印度和巴基斯坦很流行，虽然这

种音乐与穆斯林宗教文化息息相关，但是印度教徒也很喜欢，这也彰显了两种宗教是如何产生共同的音乐文化的。孟买电影音乐在这点上发展得更远，它将很多音乐元素诸如拜赞歌（bhajan）、卡瓦利（quawwali），还有拉丁美洲和西方的音乐融合在了一起，形成了一种新的宝莱坞音乐类型。

1947年赛加尔过世，早期的那些通过一步一步晋升的男歌手被取代了。孟买音乐需要更多精致的声音，于是像潘卡吉·穆里克、K. C. 戴伊（K. C. Dey）和帕哈里·桑亚尔的孟加拉人，不经意间就被拉菲、穆克什、曼那·戴伊（Manna Dey）和塔拉特·穆罕默德取代了。1947年前的电影标题都包含"新"这样的字眼，以此来暗示新的自由的国家出现了。电影中的主角骑着自行车歌唱，骑着马歌唱，或是开着汽车歌唱，这一切都标志着孟买的新发展，他们把孟买看作是印度的纽约大都市。

电影《天命》（Kismet）和《拉坦》也在一定程度上为孟买音乐的塑造做出了贡献。电影《天命》使作曲家安尼尔·比斯瓦斯一炮而红。安尼尔·比斯瓦斯生于巴里萨尔（Barisal），当时的东孟加拉，在一战前，他因为发动革命，经常被英国人抓起来。他和著名的孟加拉诗人卡兹·纳祖尔·伊斯兰（Kazi Nazrul Islam）一起工作。后来他搬去了孟买，在孟买展示他用小号、萨克斯风、钢琴、火车铁轨发出的声音创作出来的音乐，他希望通过这样的音乐呼吁大家跨越印度的种姓制度和阶级制度。

安尼尔·比斯瓦斯帮助他的姐夫潘那拉尔·戈什（Pannalal Ghosh）完成了《春天》的音乐。他展示了他对节奏精湛的控制，用它去诠释缓慢流畅的旋律，让音乐充满激情。比斯瓦斯的音乐不会带有多愁善感的情绪，他的音乐中含有巴哈提亚里（bhatiali，东孟加拉的一种民谣）的影子，音乐的节奏是对孟加拉精神的演绎，通过他对管弦乐队富有想象力的运用，他让自己的音乐富有特色，不再是慵懒的民间音乐的气氛。

还有一个故事，说的是有一次他开着车和一位作词家在孟买的街头行驶，那个作词家临时起意要求花几分钟去拜访一个人，他在离开前给了比斯瓦斯一张歌词，希望比斯瓦斯能为他谱个曲，当他回来后，他发现比斯瓦斯已经作好了曲子，并且把方向盘当作打击乐器，唱着他写的歌。

诺萨德像古拉姆·海德尔一样，都爱使用多赫拉鼓，只是他喜欢将它和低音提琴、手鼓一起来使用。它将振浪琴引进到他的音乐创作中，将它与萨伦吉琴一起使用，同时把他家乡北方邦的民谣引进了他的音乐中，他聘用了新的作词家，在音乐中加入合唱。因为诺萨德明白，战后的印度观众希望能看见一些新鲜时尚的事物，一些能令人简单幸福的东西。

然而，为了创作出新的孟买音乐，这些曾经学习印度古典音乐的作曲家需要重新改写存在了几个世纪与西方音乐不同的印度音乐历史。

好莱坞电影中的音乐是西方传统音乐在电影诞生前近500年间改进而来的。在这期间，有很多既创作芭蕾舞曲又创作歌剧的伟大作曲家。尽管莫扎特、贝多芬、柴可夫斯基和瓦格纳他们在音乐风格上有很大的差别，但是他们都会创作芭蕾舞曲、歌剧和交响乐。西方音乐拥有管弦乐团和总谱，音乐会被录制下来甚至出售。好莱坞电影吸收了这些伟大的西方音乐家留下来的财富，因此西方电影也把经典呈现得更加具体。比如像在一些浪漫的镜头中，会使用贝多芬的月光奏鸣曲和柴可夫斯基的组曲作为背景音乐。

但是在印度却截然不同。起初印度古典音乐家非常看不起剧场音乐，而这正是早期印度电影音乐中的基础来源。

并且在剧场舞台上，印度古典音乐正处于低谷，其中很多都是通过克亚尔（khayal）歌曲表达的传统曲调拉加，因为词曲已经流传了几个世纪，演唱时使用的印度方言只有很少一些人能听懂。虽然这种情况在西方歌剧中也存在，但是歌剧中音乐的传播并不一定需要歌词。但是，印度人并不那么认为。因为印度的古典音乐有很强烈的宗教色彩，不论是印度南部的克里特（kriti），还是北部的克亚尔音乐，音乐家们受到的教育都是具有对宗教的虔诚和热情的，学校灌输给他们的理念，就是拉加和克亚尔（传承已久的旋律和歌词）是不能分离和独立存在的。这也表明在印度，独立的音乐表演是不合规矩的，像西方那样的管弦乐队在印度是不存在的。

当然，电影中存在着民谣，但是早期城里的电影院和乡村民谣并没有

很大的联系，因此民谣在很大程度上受到了限制，不能广泛流传。加上印度自身的地理环境因素，让孟加拉的民谣不能传递到北部的旁遮普和南部的马德拉斯。

起初，电影界强迫印度音乐人做出改变，甚至在只有无声电影的时候，在音乐厅演奏的音乐家都被要求作出调整。他们被要求作为伴奏的格扎尔音乐，它的音长、节奏都必须迎合电影的音乐更改，以达到和谐。对他们自身来说这简直是一种反叛，因为那些音乐家一直信奉的是，前辈所流传下来的音乐是绝对不能擅自更改、偏离音乐原本面貌的，因为这种表演本身就是一种面向少数精英阶层的文化。

20世纪初，这一切都得到了改变。20世纪初的十年间，印度的音乐发生了一些改变，维希努·纳拉扬·巴哈特卡汉德（Vishnu Narayan Bhatkhande）和维希努·迪干巴·帕努斯卡（Vishnu Digambar Paluskar）发起了一场北印度古典音乐的复兴运动。留声机的发明就像80年后出现的电视机一样，改变了整个印度农村生活和印度音乐。印度音乐第一次出现在室内舞台、音乐大厅，以及只有大地主和上流阶层才能参加的节日庆典上。留声机使得音乐变成了一种可贩卖的商品。为了能刻录在唱片上，拉加和歌曲都必须做出改变来适应唱片。这是印度音乐史上第一次，音乐家在没有观众的情况下演奏音乐。留声机，正如它的名字一样，可以将声音留住，并将保留的声音传遍各个地方，它跨越了印度存在已久的等级制度障碍。这正是宝莱坞电影想要做到的，这也让孟买的音乐电影变成了最不可或缺的武器。他们的目的就是想要有那么一首歌，可以在印度从北部到南部传播开来，也许有些人的母语是孟加拉语、旁遮普语或者泰米尔语、泰卢固语，可能根本听不懂电影中的印地语台词，但是电影音乐让他们能够随着节奏一起打起拍子来。

古典印度音乐不像西方音乐，在印度的传统中，观众是演出重要的一部分。印度古典音乐就像是一场与观众持续的对话。而在西方，当演奏者在表演时，观众必须保持绝对的安静直至演出结束，演出者就像是在一个无人的环境中演奏一样。这种情景是绝对不会在印度出现的。

相对于西方音乐拥有指挥，乐队跟随着指挥和乐谱进行演奏，印度古典音乐的表演更加个人化。在印度，除非一个人对自己的演出非常满意，不然他是不会让观众着迷的。这就可以看出印度音乐是非常个人主义的，而西方的音乐更多的是集体的、基于曲谱和团队合作，且由指挥家来领导的形式。西方音乐的曲谱使得演奏家不能凭直觉和个人感受而随性演奏，因此，在演出中，观众所听到的音乐与他们预期中的是一样的，不会发生偏差。

印度传统中只有老师、大师，没有作曲家。他们的存在并不是教学生们如何作曲，比如说，大师创造出一首曲子来教学生表演拉加的原则，然后继续培养、改进精炼，再将其传授给下一代的人。像拉维·珊卡（Ravi Shankar）这样的艺术家从不与乐队一起演出。他有自己的弟子，弟子会和他一起演出，他正是用这种方式来教他的弟子如何当众表演。当然，在演出前，他会指导训练他们，确保他的弟子已经能够胜任当众表演了。没有哪个西方指挥家会设想这样的情形，因为这意味着，与西方音乐有组织的古典音乐表演完全相悖，印度的音乐表演直观、个性化，而且还混乱无序。

最好玩的就是，在印度的音乐表演中，你可能会看见一个二重唱组合中的两个歌手互相挑战。就像是一场音乐的剑术比赛，他们会在对手身上获取灵感，但同时也会将对手的表现当做挑战。就像欣赏纳乍凯特·阿里·汗（Nazakat Ali Khan）和萨拉麦特·阿里·汗（Salamat Ali Khan）这对兄弟表演古典音乐一样，他们会一起唱歌，但是当一个人在唱的时候，另一个人会回应，并把表演引向更远的地方，然后等待那个人演唱完后再继续表演下去。

不像西方音乐总是在音乐的最后渐强，印度音乐就是一个轮回，它在表演时是循环的。在这个循环表演时，先从一个点开始，当将整首曲子演奏完后，绕了一个圈又回到了开始的那个点。印度古典音乐在演奏时分为三个部分，首先是阿拉普（alap），这是即兴自由发挥的慢板乐章，要引领听众进入拉加的情绪中；接着是鼓手的节奏适时加入拉加的主旋律，数

不清的主旋律和亦步亦趋的鼓声，由慢板逐渐增强；最后一个乐章，通常是快板的乐章，但演奏者无论是主奏乐器、声乐或鼓手，可适时地快慢交替，最后的这部分又被称作渐强，但是最后音乐回到原点的这一思想主旨是不变的，结尾音乐都会回到开始的地方。从阿拉普到最后的高潮部分，表演可以延续一个多小时甚至更久。印度音乐的基本核心就是永远在一个循环里。

印度古典音乐有专门的学校，每个学校都有自己的传统。所以，在印度，有瓜里尔学校、吉拉那学校（Kirana gharana）、斋普尔学校、阿格拉学校、马瓦提学校（Mawati gharana）和拉维·珊卡的学校——迈赫尔学校（Maihar gharana）。这些学员的区别在于表演方式的不同。有一首叫亚曼（Yaman）的拉加曲是在每个学校里都会被演唱的，它有自己固定的曲式框架，但是每个学校演唱的区别并不是太大。只有一些印度音乐的狂热爱好者能轻松地分辨出它是来自不同学校的唱法。演唱者一旦开口，观众们便可以大叫"他是来自瓜里尔的"，这就意味着，演唱者将在学校接受学习和训练的方式和传统很好地继承了下来，并且使得印度教和穆斯林音乐传统得到融合交流。

因为古典印度音乐没有乐谱，所以每年都会有几百首电影音乐出现，不可能记住每首曲子曲调的时候，印度人不得不考虑把这些音乐记录下来。另外在音乐创作的时候也不能全凭灵感随性创作了，需要有些计划和组织。

将流行音乐、古典音乐和西方音乐结合了起来的人，是印度著名文学家——拉宾德拉纳特·泰戈尔，泰戈尔精通西方音乐和印度音乐的唱歌方式。在1900年他录制了班金姆·钱德拉的《向祖国母亲致敬》（*Vande Mataram*）。在1920年，他的声音被录制在了78转的唱片上。泰戈尔的歌声创造了一个新的音乐类型，叫拉宾德拉桑吉特唱法（Rabindra Sangeet），意思就是拉宾德拉纳特·泰戈尔的唱法，启发、鼓舞了很多歌手，像潘卡吉·穆里克和K. C. 戴伊。他们将孟加拉的民谣和钢琴、风琴这些乐器的使用结合起来。所以，从印度电影一开始的音乐中就充分

展示了孟加拉人受到戏剧性瑙坦基（Navtanki）风格的影响，这种风格来源于拜火教。还有马哈拉施特拉邦的印度斯坦风格音乐，和早期舞台戏剧作品中的音乐影响。电影音乐打破了古典乐和流行乐间顽固的障碍。拉维·珊卡导演了电影《卑微之城》（*Neecha Nagar*）和《大地之子》（*Dharti Ke Lal*）的音乐。低音歌唱大师阿里·阿克巴·汗（Ali Akbar Kan）为《无情的风》（*Andhian*）和其他电影作曲。还有其他的音乐家尼克希尔·班纳吉（Nikhil Bannerjee）、哈利姆·贾费亚·汗（Halim Jaffer Khan）、兰姆·纳瑞安（Ram Narain）、韦拉亚特·汗（Vilayat Khan）、比思米拉尔·汗（Bismillah Khan）和珊塔·普拉萨德（Shanta Prasad），都为电影音乐的创作做出了贡献。电影音乐的创作邀请了很多不同类型的音乐家加入，有的来自饭店和餐厅里的演奏乐队，有些是军旅歌手，还有一些是民间艺术家，电影音乐总监可以从这些不同类型音乐的合作中探寻到新的声音。

这样，在印度古典音乐中的融合，就像在以前印度森严的种姓等级制度时期，贱民和婆罗门共进晚餐那样，是完全不可能实现的。

印度的音乐家把世界上的乐器也掠夺过来，加入自己的音乐创作中。印度人很好地展现了如何将世界各地的乐器融合在一起。像现在被认为是意大利乐器的簧风琴一直被西方人遗忘，在17世纪时被耶稣会的教徒带到了印度。潘那拉尔·戈什将横笛吹奏得很好，不过他后来离开电影这个领域了。沙杰德·侯赛因（Sajjad Hussein）是一个天才作曲家，脾气古怪、易怒暴躁，但对意大利的曼陀铃研究得很透彻。这些乐器很轻易地就转化成东方乐器，还有很多人跟随了侯赛因的这个方向。有声片的出现的确让西方乐器被人遗忘。单簧管被英国军队里的乐队带来，并用在了电影院放映无声电影的配乐中。在《博侯帕里拉加曲》（*Raga Bhupali*）中的一段旋律是普拉波黑特的音乐象征，是用黑管的E调高音来演奏的，在电影画面中则是一个吹着马哈拉施特拉喇叭的年轻女孩伴奏，但这并没有改变印度有声片的实质。

夏威夷吉他非常像北印度维其查维纳（vichitra veena）琴和南印度的

高杜瓦德亚姆（gottuvadyam）琴，可能是印度电影配乐中最早使用的一种电子乐器。吉他里会放上像卢比大小的麦克风，这种麦克风也被叫作话筒扩音器，用它放大出来的声音响亮、清晰，不易失真。所有人类能发出来的声音，电吉他都能模仿，很多作曲家和歌手都喜欢使用它。同样来自东孟加拉的沙奇·戴夫·伯曼（Sachin Dev Burman）接受过古典音乐的训练，但也对民间音乐十分熟悉，就在他的早期音乐作品中使用了电吉他，他也将东孟加拉特有的演唱方式，就是被孟加拉人称之为"推"（thakha）的演唱方式融入进了他的歌唱表演中，给人留下了"这个歌手十分强大有力"的印象。二战之后，手风琴流入了印度，在电影《流浪者》中，由珊卡和杰克什创作的主题曲《流浪者之歌》中就使用了手风琴，后来这首歌享誉全世界。手风琴工作的原理和簧风琴相似，都是利用风来吹动舌簧，而且携带方便，因此街头艺人喜欢直接将它挂在脖子上演出。随着越来越多的作曲家在电影音乐中使用手风琴，手风琴变得十分流行。二战以后电风琴流入印度，这是一种拥有键盘、声音和小提琴差不多的乐器，后来转变成了电子乐器。卡尔阳吉·威尔基·沙阿（Kalyanji Veerji Shah）在电影《美女蛇》（*Nagin*）中用电风琴为其创作了主题曲，于是，像很多电影一样，这些歌曲反倒比电影本身更让人记忆深刻。在电影中他还非常聪明地使用了一种德国的乐器，去再现印度独一无二的耍蛇音乐。

　　印度人同时也使用响板、摇铃、铃铛和鼓——他们使用很多种鼓，在演奏音乐时，他们用鼓来保持节奏和时间上的循环，通常都是由歌手来演奏，并且都是用手来敲打鼓。塔巴拉（tabla）就是一种很常见的鼓，而在军事和民间活动的表演中，都是使用棒子来击打鼓，比如说达侯洛克鼓（dholok）。正如巴斯卡·昌达瓦卡说的，印度音乐中使用的乐器种类是无尽的，它可以来自地球上任何一个地方。外国乐器以及它们独特的声音可以和印度自己的音乐完美地结合在一起。正是来自这样的各种元素的混合，才组成了和谐又独具一格的印度音乐，成就了如今我们听见的孟买电影音乐。

有一位作曲家能够把很多元素都融合在一起，他就是萨里尔·乔杜里，就像那一代很多孟加拉人一样，他经历过孟加拉饥荒的苦难生活，因此他是一个左翼分子，并且作为印度人民戏剧协会的成员，他还为共产党作过曲子。多年之后他说："……从我内心强烈迸发出来的最初的情感，是一种强烈的抵触。我反对任何一点扼杀人性的痛苦和残暴的行为。"后来，他被比玛·罗伊叫到了孟买，在那里他为电影《两亩地》创作了歌曲，由此，他建立起众所周知的名望，成为一个能够融合印度和西方各种音乐元素的音乐人。拉塔在她的回忆录当中，用一种罕见的甚至是过分的话语来评价他，是这样说的：

在萨里尔的曲子中有一些不同于其他人的东西，他有一双对于民谣音乐、贝多芬、莫扎特、巴赫的音乐都非常敏感的耳朵，并且他可以将这些音乐很好地运用到自己的作曲中。在电影《阴影》（*Chaaya*）中的歌曲《不要如此爱我》（*Yitna Na Muze Paaar Bada*）就融合了莫扎特、贝多芬和巴赫的所有元素。

萨里尔·乔杜里还参与了一些电影的剧本创作，比如《两亩地》，而且在录制电影歌曲时，他尽心尽力，确保自己在录音区域没有在演唱区域影响到别人，这让拉塔印象很深刻。

拉塔对萨里尔的赞扬并不是阿谀奉承，萨里尔是迪利普·库玛尔的御用配唱。像很多的印度演员一样，迪利普·库玛尔虽然不唱歌，但是深受古典音乐的影响，他研究西塔琴和小提琴，并且每次都会自己确认那些替他唱歌的歌手所录制的音乐是否好听。他也会参加音乐录制的部分，亲力亲为。在比玛·罗伊的电影《莫图莫蒂》中，萨里尔·乔杜里担任音乐总监，迪利普·库玛尔一直观看歌曲的录制程，并且还会跟着哼唱。尽管那个时候乔杜里被库玛尔的哼唱弄得很恼火，他要库玛尔别哼了。但是库玛尔富有旋律性的哼唱其实震惊了萨里尔。也许库玛尔也很会唱歌，但是最终库玛尔没有在比玛·罗伊的《莫图莫蒂》里一展歌喉。

迪利普·库玛尔还在比玛·罗伊的首席助理贺里希克什·穆克吉（Hrishikesh Mukerjee）导演的电影《远行者》中担任了主演，而且迪利普·库玛尔竭力让穆克吉花大功夫去制作这部电影，因为库玛尔一直对穆克吉的编导剪辑功力印象深刻，所以劝说穆克吉应该拍自己的电影。但是，穆克吉并不确定有人会赞助他，于是库玛尔到他租住的房子里，让穆克吉把他准备拍的电影剧本故事讲出来听听看。当库玛尔到他家时，发现墙上到处都是名字、时间的胡乱涂鸦。穆克吉讲述了电影情节，是一个三对夫妇住在同一间房子里的故事。库玛尔很喜欢这个故事，并且同意不计报酬加入演出。因为库玛尔的这个决定，穆克吉有了一个营销这部电影的点子。

　　迪利普·库玛尔在剧中不仅要饰演一个悲剧角色，他还需要表演小提琴。同样担任音乐总监的萨里尔·乔杜里建议贺里希克什·穆克吉可以让库玛尔在剧中唱歌，于是他们俩去了迪利普·库玛尔位于巴利山庄的住宅，告诉了库玛尔这个想法，一开始库玛尔是拒绝的，他说"哼唱歌曲和表演、演唱歌曲的人是完全不同的，这是需要天赋和技巧的"。但是乔杜里一直坚持，于是库玛尔就答应了。乔杜里安排了一小段歌唱的时间给库玛尔，来测试他新弟子的唱歌技巧，并且建议他："放开嗓子唱出整个音调，像之前在电影《莫图莫蒂》录制时你在旁边哼唱的那样。"但是库玛尔太紧张了，以至于歌曲的第一两句他是闭着眼睛唱的，于是乔杜里找来了填词人沙仑德拉，来给他把这首曲子填上词。这是一首独唱的歌曲，但是库玛尔还是太紧张，想要有乐队或者是合唱团和他一起唱。乔杜里感觉到了库玛尔的紧张，于是让沙仑德拉缩减了歌曲的长短，但是他认为有了乐队会让库玛尔更紧张，所以他建议库玛尔不如找拉塔和他一起唱二重唱。通过好几次排练，库玛尔建立起了自信，最终顺利将录制完成了。后来，乔杜里觉得，这是自己音乐总监之路上浓墨重彩的一笔，"因为成为唯一一个记录了迪利普·库玛尔歌声的音乐总监"。

　　有一张照片展现了拉塔·满吉喜卡和迪利普·库玛尔在音乐录制间的一幕，他俩共用一个话筒正在演唱歌曲，这可以说是宝莱坞历史上独一无

二的,因为这记录了一个音乐传奇和电影传奇,两大传奇在一起合作的画面,尽管那只是一首简单的歌。

拉塔个人的风格表现出诸多音乐元素融合的影响,这在宝莱坞绝非罕见。拉塔在他父亲的建议下,从印度古典音乐家那里学习,加深了她在拉加曲方面的知识。她非常崇拜印度古典乐大师贝德·古拉姆·阿里·汗,他在图穆里和格扎尔的造诣很深。在迪利普·库玛尔告诉她乌尔都语口音不是很好时,她就在这方面花功夫,后来她还学了孟加拉语和孟加拉的一些歌曲,甚至那些对自己语言十分自豪,认为孟加拉语是世界上最甜美的语言的孟加拉人都称赞她唱得好。她学了西方的音乐,尽管不是西方古典音乐。在拉塔的自传中也写道:

我不喜欢歌剧的唱法,但是我喜欢宾·克罗斯比(Bing Crosby)。在西方的歌手中我最喜欢纳特·金·科尔(Nat King Cole),因为他独特沙哑的嗓音可以让观众立刻识别出他。我从来没有机会见到纳特·金·科尔,因为他在我去美国前就已经过世了。

在20世纪60年代,披头士乐队出现了,拉塔·满吉喜卡也变成了他们的粉丝:

人们都说披头士乐队只是一时的潮流,但是我不这么认为,他们拥有自己独特的风格。世界上没有一个角落上的人不模仿披头士乐队,他们从这个世界不同的地方吸收了很多东西,并且创造了独属于他们自己的风格。如果你去听披头士乐队的音乐,你会觉得你是在听旧时的罗马音乐。有些时候,你会觉得是印度音乐,而有些时候你又会觉得它是阿萨姆的民谣。从披头士的音乐表面浅显地去看,你会觉得是一样坏东西,但是如果你深入地挖掘,披头士乐队的音乐有自己的灵魂。更深远地说,他们的音乐更像一场实验。披头士跟随拉维·珊卡学习西塔琴,并将西塔琴融入了他们的音乐中,这正是他们伟大的地方。

到现在，孟买的电影音乐已经变成了印度音乐，那些浪漫的、欢乐的、悲伤的、助兴的、色情的音乐，已经变成了这个审查官规定电影里不许出现接吻镜头的国家不可或缺的一部分。渐渐地，这些歌手也变成了印度最有名的明星，锡兰电台里播放印地语电影歌曲的节目《比安卡音乐排行榜》位居整个国家人们最喜爱的流行音乐节目之首。即使那些电影已经被人们遗忘，但是电影中的歌曲经久不衰，这就向那些电影爱好者表明了一点，那就是，电影不能没有音乐。

但和好莱坞相比非常有趣。电影《风月俏佳人》（*Pretty Woman*）的主题旋律是罗伊·奥比森（Roy Orbison）独立于电影之外创作的一首歌，但是却很好地诠释了故事的主题思想。然而在宝莱坞，电影音乐全然是为电影而创作的，但是这些电影音乐却在离开电影独立出来后有了自己的生命。那些被拉塔所引领的专门演唱电影音乐的歌手都成了巨星，并且有了自己的粉丝俱乐部。

穆克什·昌德·马苏尔（Mukesh Chand Mathur），也就是大家熟知的穆克什，他是电影明星拉杰·卡普尔电影中的配唱歌手，但不管是印度著名板球明星巴格瓦特·钱德拉希克（Bhagwat Chandrashekar），还是前任巴基斯坦首相贝纳齐尔·布托（Benazir Bhutto），都是他的粉丝。钱德拉甚至在他首次代表印度在英国土地上赢得板球比赛的1971年8月，那个特别的日子里还在听穆克什的歌曲，而贝纳齐尔在当首相的时候，在她的座驾上常会配备穆克什的磁带。

20世纪50年代后，宝莱坞中的演员、作曲家、作词家都形成了不同的群体。拉杰·卡普尔总是与作曲家珊卡和杰克什，还有忠诚的社会主义者、词作家沙仑德拉和哈斯拉特·遮普利合作。而迪利普·库玛尔常与诺萨德，还有词作家沙基尔·巴达宇尼（Shakeel Badayuni）合作。但是这并不意味着这样合作的组合不会出现交叉。在1956年，比玛·罗伊德的电影《德夫达斯》就是由迪利普·库玛尔主演、S. D.伯曼作曲，而萨希尔·路德哈维（Sahir Ludhianvi）作词。但是，通常情况下，他们都是以

固定的组合在一起工作，这就意味着他们可以采用同样的程式，而且每次都会重复这些程式中的技巧。

几年后，各种类型的作曲家的数量也许会改变，比如说，在孟买某次出品的89部电影中，其中就有44部的音乐是这三个音乐团队的作品，他们是莱克斯米肯-皮阿瑞拉尔（Laxmikant-Pyarelal）、卡尔阳吉-安纳德基（Kalyanji-Anandji）和R. D.伯曼。

随着音乐的出现，舞蹈也开始出现在电影中，由婆罗多舞（bharat natyam）改编而来的舞蹈《神的仆人，拉塔的祖先》（*The Devdasiss, Lata's Ancestors*）上演了。在1948年，乌代·珊卡（Uday Shankar）想要尝试制作一部彻底的舞蹈电影《幻想》（*Kalpana*），来尽力恢复、还原古典舞蹈。然而，尽管这部电影激励瓦桑随之创作了电影《钱德拉雷加》，但是它在孟加拉以外的反响并不好。

但是在1955年，香提拉姆以舞蹈主题拍摄了他的第一部彩色电影，两年之后梅赫布才进入电影界。之前他失败了很多次，那时他正在为政府电影部门临时工作，拍摄一部关于印度民俗舞蹈的电影。香提拉姆希望电影中有大量的舞蹈，他的儿子认为故事十分单薄，就只是"找了一个借口把这些华丽的异域歌曲和舞蹈表演呈现出来而已"。香提拉姆希望电影中能呈现所有的色彩，但是最后却被批评得体无完肤。有评论家认为，电影中演员服装的颜色与背景不相配，而喷泉里喷出来的是五颜六色的水，"简直让人丧失了视觉感受"。但是他明白印度观众的喜好，电影《叮当叮当踝铃响》（*Jhanak Jhanak Payal Baaje*）是孟买城里上映的第一部印地语电影，当时被当作可以避开好莱坞电影的港湾，连映了104周，获得了电影观众奖的最佳影片奖，也让他赢得了总统金奖。

有趣的是，香提拉姆将女主角维嘉彦提玛拉换下，换上了桑迪亚（Sandhya），在他的《三盏灯，四条街》（*Teen Batti Chaar Raasta*）中，并同意她将肤色变暗来饰演一个深肤色的女孩，来表达印度的种族歧视。她不仅仅是一个舞蹈演员，不久之后还成为拉杰·卡普尔另一部电影的女主角，将印度婆罗多舞和卡达克（khatak）舞，还有一种旁遮普民间舞蹈班

戈拉（bhangra）在电影《新德里》（*New Delhi*）中融合在一起。那时，有一些电影中表演夜总会舞蹈，其中一些来自西方的主要是英裔印度舞蹈演员，像库库（Cuckoo），还有海伦（Helen）都获得了明星一样的地位。尽管在夜总会舞蹈当中，通常将女人描绘成妖妇或是受害者。

还有一种舞蹈形式被用在关于交际花的舞蹈电影类型中，这在古印度是公认的会受到尊重的形式。这种舞蹈在印度的很多皇城中流行，作为安娜卡利传奇式的表演，这种舞蹈还被认为不比妓女的地位高级，也不会被上流社会承认，甚至不被广大社会所接受。然而这一类电影却成就了很多女演员，像米娜·库玛里、维嘉彦提玛拉、莎米拉·泰戈尔（Sharmila Tagore）和瑞卡（Rekha）。瑞卡在1981年拍的电影《勒克瑙之花》（*Umrao Jaan Adda*），讲的是一个三十岁被劫持卖到妓院的女人的故事，这部电影被认为是典型的宝莱坞交际花电影。由瑞卡饰演的女主角，她后来成了著名的诗人和歌唱家。电影的场景极其奢华，电影的音乐是迷人的，瑞卡的表现也非常出色。这部电影是穆扎法尔·阿里（Muzaffar Ali）的第二部电影，在电影中仍然延续了他对历史的兴趣。电影时代背景设定是在独立的奥德（Audh）王国，那还是在被英国东印度公司吞并之前的时期。但是，就像电影《叮当叮当踝铃响》一样，虽然评论家不喜欢，但是电影爱好者们都很喜欢。

关于交际花和舞蹈的电影并不是一件新鲜事，早在1971年，卡玛尔·阿穆罗希就拍过电影《纯洁》（*Pakeezah*），同样的故事设定在勒克瑙，由米娜·库玛里扮演的交际花一直在寻找真爱，但是却都没找到。阿穆罗希和库玛里在现实中是夫妻，拍完这部电影后他们就分开了，后来库玛里去世，因此电影中那些伤心的场景好像是在映射她的现实生活，在拍摄这部电影时库玛里就病了，以至于她没法完成电影中要求的复杂的宫廷穆扎（mujra）舞蹈动作。坦白地说，她算不上很优秀的舞蹈演员，所以必须有一些舞蹈替身演员来代替她在镜头前表演，当拉塔演唱电影高潮歌曲的时候需要舞蹈，这时候实际上是由另一位演员帕德玛·汗（Padma Khan）戴着面纱假扮成米娜·库玛里来完成的。

这部电影与古拉姆·穆罕默德（Ghulam Mohammed）精彩的合作，充分体现了阿穆罗希的完美主义。他从1959年就开始拍这部电影，受到了《莫卧儿大帝》的影响，在拍摄时他借用了35毫米畸变透镜的摄影机。但是当这部片子被寄去伦敦准备洗印时，阿穆罗希说片子有的地方虚焦了，就这样往返了两次。后来他的儿子说，美国的专家说之前撤回的片子，其实只有1/100秒的时间是模糊的，"所以二十世纪公司的人送给我父亲的这些镜头真的很让人惊叹"。

这部电影显示出宝莱坞电影的能量，即便是在次大陆地区深受分裂动荡之苦的时期。1973年，在印度北部西姆拉（Simla），印度总理英迪拉·甘地和巴基斯坦总理佐勒菲卡尔·阿里·布托签订《西姆拉协定》。这是自1971年，印度打败巴基斯坦成立孟加拉共和国后第一次签订协定。在这漫长的协定过程中，布托和他的随行人员安排放映了电影《纯洁》，布托之前很可能会因为吉米·梅塔建议在巴基斯坦上映电影《莫卧儿大帝》而杀了他，但是因为这部《纯洁》精彩的故事叙述，再现了陈旧将逝的莫卧儿王朝，因此他同意其在巴基斯坦上映。

拉塔为维嘉彦提玛拉和米娜·库玛里都唱过歌，在拉塔眼中，对这两个人截然不同的印象十分有趣。对于大家公认的宝莱坞最著名的女演员米娜·库玛里，在拉塔的记忆中只有对她的敬意。而维嘉彦提玛拉则是完全不同。

米娜·库玛里是拉塔认为在演唱时必须注意唱与演同步性的三位女演员之一，其余两位是纳尔吉斯和奴坦，据拉塔说奴坦像米娜·库玛里一样感情丰富。奴坦有一双对音乐十分敏感的耳朵和一副好嗓子，这和纳尔吉斯、米娜·库玛里很不像，她俩都不会唱歌。

每当我为米娜·库玛里唱歌的时候，我总是感觉自己就在饰演这个角色，她是有名的悲剧女王，她所有角色的歌曲都是悲伤的，而我喜欢悲伤的音乐。

然而拉塔对于维嘉彦提玛拉的演技却不敢恭维。

在表演中，她的印地语和乌尔都语发音都不标准，并且她在各种舞蹈表演中总是将自己弄得过分性感。

很显然，维嘉彦提玛拉不像纳尔吉斯，纳尔吉斯是拉塔配唱的演员中拉杰·卡普尔的第一女主角，对于她，拉塔这样说过：

她对于音乐如何在银幕上演绎有一种怪异荒诞的理解，每当我为纳尔吉斯演唱时，我总是需要集中注意力，留意屏幕上所有的东西。我第一次为她演唱是在电影《风格》中，唱的歌曲是《我的心碎了》(*tod diya dil mera*)，那时，我不得不紧盯着屏幕去迎合她在电影画面中的动作。后来，当我在拉杰·卡普尔的电影《水》(*Aah*)中配唱《我的王子将会到来》(*Raja ki ayegi barat*)时，男主角因为结核病倒下了，她是知道这个情况的，男主角一直忽视她，直至死去，然后在那个时候她唱起了《我的王子将会到来》，那时，我意识到，我必须公平地对待那首特别的歌曲，同样的，纳尔吉斯也应该在她的表演中认真对待。

拉塔对维嘉彦提玛拉这番不怎么热情的态度，是不是因为她对拉杰·卡普尔和她之间的合作关系不认同，因此之后导致了卡普尔和满吉喜卡的分裂呢？

卡普尔的电影《雨》给了拉塔享誉整个印度的机会，并且在导演和歌手之间还产生了一些奇妙的化学反应。在她录制完《雨》中的歌曲之后，和拉杰·卡普尔还有其他人一起坐在拉杰工作室外面的人行道上，考虑着这部作品会获得怎样的效果。在录制《流浪者》的歌曲时，她从晚上九点一直录到第二天的黎明，然后她和拉杰、珊卡和杰克什一起去"一个伊朗人"（这是由伊朗移民开的一家餐厅）吃饭。拉塔穿着彩边的白色纱丽，就像拉杰·卡普尔的女演员们一样。她的一位传记作家拉兹·巴拉坦说：

"拉塔是为了拉杰才穿成这样的，这是为了模仿穿白衣的纳尔吉斯，就在某些地方形象和声音就这样重合了。"

不知道他们之间是否真的存在爱情，但是如麦德胡·杰恩说起他俩之间的特殊关系时，很难讲这是不是就是爱。但是明显的是，拉塔对于另一个作曲家的感觉则很不同，这个人并不是卡普尔圈子里的人，但是据巴霍·马拉沙说，很多人都看见他们举止很亲密，但是拉塔从没有承认过。这个作曲家就是C.拉姆钱德拉（C. Ramchandra）。

C.拉姆钱德拉是马哈拉施特拉邦的婆罗门，他的祖先很神秘，人们不知道他出生在哪里，只知道他是在普纳和纳格浦尔（Nagpur）接受的古典乐训练。他原名是拉姆钱德拉·那哈尔·其托卡尔（Ramchandra Narhar Chitalkar），他过去跟其他歌手一样在电影中配唱，后来成了一名作曲家后，他做了更像是演员才会有的决定，就是将名字改成C.拉姆钱德拉，相当于把名和姓颠倒了。现在，他的名字除了孟买电影音乐界的人知道以外，其他人都不一定记得了，而在当初，他是和阿尼尔·比斯瓦斯、马丹·莫汉、罗山·拉尔·纳格那什（Roshan Lal Nagrath）齐名的20世纪50年代音乐学院的四大顶梁柱，大家都只记住了他的名，而不知道姓。钱德拉瓦卡尔（Chandravarkar）和其他那些为孟买电影音乐创作的人们从来没有怀疑过C.拉姆钱德拉在孟买电影音乐界的地位。从戏剧音乐（natya sangeet）到拉丁美洲音乐他都能改编，还能把印度音乐装饰进西方或拉丁乐曲中，使得歌曲更加有印度风格。

巴霍·马拉沙对他的了解很深，因为巴霍就住在他隔壁，是他家里的一分子。他从不怀疑的是拉姆钱德拉成就了拉塔的歌唱生涯，并且拉塔对他存有很强烈的感情。

C.拉姆钱德拉是一个杰出的音乐作曲家，他可以评判得出声音中声调和音色的品质。他将拉塔从努尔·贾汉的阴影下解救出来，当拉塔刚开始为电影歌曲配唱的时候，她深受努尔·贾汉的影响，她自己都说她是在模仿努尔·贾汉。这时他告诉她，"你拥有自己独特的风格，你不是别人的

复制品，你就是拉塔·满吉喜卡"。这就使得在《安娜卡利》中，当萨沙德哈尔·穆克吉不相信拉塔的能力，坚持让姬塔·达特（Geeta Dutt）作为配唱歌手演唱时，拉姆钱德拉却坚持说只有拉塔才能演唱。他说，"只有拉塔才能为《安娜卡利》配唱"。最后，就是在这部电影中，拉塔演唱了拉姆钱德拉的《我的生命属于他》（*Ye Zindagi Use Ki Hai*）的这首歌。这是一首彻底的情歌，没有任何的妥协，这是他作曲的歌曲中最好的之一，同时也就是在《安娜卡利》中，她找到了作为拉塔·满吉喜卡的个人风格，摆脱了努尔·贾汉的阴影。

而让拉姆钱德拉着迷的，是拉塔那像吸墨纸一样的记忆力，这意味着拉塔可以在很短的时间学完一首歌。在没有现代音乐预混技术的现场录制时代，这是一个很厉害的技能。而现在的技术发展了，都是使用预混音轨来录音，歌手的声音在第一道音轨上。而在那个时候，录制时所有的音乐家包括作曲家，都要出现在录音间，而且歌手是和乐队一起在现场演唱来录制音乐。一旦在某个环节出错了，那么整首歌曲就必须重头来过。所以一首歌在录制时，需要重复四五遍是很正常的事。塔拉特·迈赫穆德在录制沙杰德·侯赛因的歌时曾经录了35遍。而拥有惊人记忆力的拉塔，就像是上天赐予拉姆钱德拉的礼物。随着时间的推移和印度电影的发展，人们不得不将曲子以文字方式记录下来，虽然这在印度的传统中是非常不可思议的事情。

但是很可惜，后来C.拉姆钱德拉记录关于拉塔唱歌和他自己曲调、作词的日记本弄丢了。

拉塔和C.拉姆钱德拉之间的关系发展得不错，马拉沙也说：

拉塔想要嫁给他，但是拉姆钱德拉并不想，尽管他没有孩子，但是他结过婚了。这时还是1960年，我还是一个十一岁的孩子时，我的童年是在孟买中部靠近希瓦吉公园的地方，C.拉姆钱德拉家附近度过的，我亲眼看见过他俩之间的相处。我清楚的记得，拉姆钱德拉如何要求拉塔唱出他

想要的感觉。在他们面前是一整个管弦乐队。1960年后，拉塔突然就向众人宣布不再和拉姆钱德拉合作了，他们也许有了一些分歧，我不知道是为什么。她就是那么突然地停止了合作而且向所有人宣布"我不再为C.拉姆钱德拉唱歌了"。当拉塔离开C.拉姆钱德拉之后的那一年，没有任何制作人找他合作。C.拉姆钱德拉陷入了真正的事业低谷。拉塔在她的书中也没有提起过拉姆钱德拉，甚至在生活中也不提他的名字，尽管拉塔后来在印度国内的节目上，还有海外，唱过三到四首他的歌曲，但是她闭口不谈所唱歌曲的作曲者是谁。在我看来，这可能象征着他们之间的宿怨。直到很多年后，七十五岁的她接受《明星世界》(*Star World*)采访时，才终于再一次提到了C.拉姆钱德拉的名字。她说他是一个好作曲家，一个有才华的作曲家，能在一首曲子中作出十种音调。

与对拉姆钱德拉保持沉默的评价形成鲜明对比的是，拉塔在她的回忆录中对于另外两名作曲家大加赞扬。阿尼尔·比斯瓦斯曾帮助她摆脱努尔·贾汉的阴影脱颖而出，他教会拉塔如何控制自己的气息。萨里尔·乔杜里的折衷主义风格也对拉塔意义非凡，并且拉塔对于他能将孟加拉民俗音乐和西方古典乐混合在一起的本领很钦佩。

在他的自传中没有提及拉塔，但是有一个叫西塔的女人，她的故事和拉塔非常相似。

是不是拉塔因为自己的能力才对那些比她厉害的人十分冷酷无情呢？玛尼克·普列姆昌德写了《昔日的旋律，如今的回忆》，这是一本自有声片诞生以后，有关那些著名的宝莱坞作曲家和音乐总监的传记故事的书，在其中，有别于公众印象中对拉塔无尽的赞扬和将她视为传奇人物的评价，对私底下的拉塔，人们怀着巨大的猜忌、不安和恐惧：

几十年间，一直有一个巨大的传言，说拉塔用了阴险的方式破坏了很多歌手的职业生涯……在获得成功后的几年，拉塔成为唯一的总在录音时最后一个才到的歌手，或者，当大家都准备好了才能打电话通知她过来

录音。甚至，还出现过好几次在离录音开始的前几分钟，拉塔突然取消录音，比起其他很多歌手，这样的行为让制作人承受了巨大的损失。所以，为什么人们能够容忍拉塔这样的行为？原因很简单，因为拉塔那特别的嗓音……对于制片人来说，她的嗓音是票房的保证，对于词曲作家来说，拉塔的声音可以使得他们的作品更具有价值。电影演员们因为她的声音而成名，音乐家们因此获得了工作，而大众则收获到了他们永生难忘的天籁之声。

普列姆昌德的书是向宝莱坞的歌手和作曲家们致敬的，但是当写到拉塔的部分就显得不是那么光辉了，在书里，他将拉塔分为两个部分，公众的一面是令人心醉的，而私底下的一面是让人惊骇的。

关于她的一些负面的故事基本上都是很雷同的，无非是女演员恃才傲物的内容。玛丽亚·卡拉斯（Maria Callas）其实比她更夸张，拉塔也就是在出行的时候让随行人员坐汽车后车厢而她坚持坐一等座，这样的情况似乎还是可以原谅的。

在一定程度上，对于拉塔·满吉喜卡的批评，是因为她总是对自己的价值显得很精明，在利益最大化的方面从来不会害羞扭捏。在一个文化上不太重视金钱的国家里，拉塔是一个特例。在拉塔之前，歌手的酬劳通常都是包干收费，但是他们唱的歌很可能在公司公开发售作品之后卖出好几百万倍的价格。于是拉塔就要求音乐制作公司支付版权费用，这就导致了拉塔和拉杰·卡普尔打了近十年的官司。一开始拉塔要求得到5%的版税费，直到1973年卡普尔拍摄电影《波比》之后，拉塔最终获得了2.5%的版权费。

但是，你也可以这样认为，拉塔知道自己的价值，她对拉杰·卡普尔的电影做出了贡献。

在纳尔吉斯之后，卡普尔首先是与帕德米妮合作，后来是来自印度南方的姑娘维嘉彦提玛拉，她们在电影中都穿着白色的衣服，饰演着比纳尔吉斯时期更加性感的角色。在《恒河流过的那片土地》（*Jis Desh Mein*

Ganga Behti Hai）中，帕德米妮饰演的是一个性感的强盗公主，而拉杰饰演的是一个愚笨的革命英雄。拉塔为这部电影配唱了歌曲，这部电影获得了成功。后来在1964年，电影《合流》中，拉杰·卡普尔发掘了来自南方的另一位女演员维嘉彦提玛拉，并让她来出演电影的主角，她让那些从来没有离开过印度的观众领略到了伦敦、巴黎、威尼斯和瑞士的风情。影片情节其实很平淡，讲的是三个朋友和一个女孩一起长大的故事。电影布景十分具有异国情调，但电影中的音乐更加吸引人。

拉塔非常清楚自己的价值，因为没有收到电影《合流》的报酬，所以她拒绝为1970年的电影《我是一个小丑》（*Mera Nam Joker*）演唱，而这部电影是由阿巴斯编剧的，讲的是一个关于小丑形象如何影响了拉杰·卡普尔的人生的故事。这部电影时长四小时十五分钟，拉杰甚至为电影请来了俄罗斯的马戏团和莫斯科波修瓦剧院（Bolshoi）的芭蕾舞女星，尽管这样，这部电影还是以惨败收场。这样的结果是不是因为拉塔而导致的，我们并不确定，但是其中一定有着某种影响。虽然不能说是拉塔成就了拉杰的电影，但无法否认的是，拉塔在拉杰的电影中是不可或缺的。后来，在1973年她回归参与了电影《波比》的工作，但是在1978年的《真善美》（*Satyam Shivam Sundaram*）中又出现了问题。就像拉兹·巴拉坦在拉塔的传记中写的，在录制最后一首歌的时候，拉塔是出现了，但是她并没有演唱。她当时坐在她的白色大使牌（Ambassador）车外，拉杰弯着手臂等着她。后来她就开车离开了。"从拉塔的脸上看得到利益争夺之后胜利的表情。"

除了金钱的问题，还有其他问题。拉塔对这部电影的主旨想法并不满意，她为此和拉杰讨论过，她希望电影是一部身体与灵魂的赞歌。卡普尔和她之前说过，会把电影做成一个关于丑陋女孩拥有美丽嗓音的故事。结果，最后在电影中由泽娜特·亚曼（Zeenat Aman）主演时，人们都只关注她的美貌和胸部，这就和拉塔的预期出现了反差。据巴拉坦说："她不喜欢电影变成这样展示身体美丽的主题，她希望电影是感情和视觉的混合，但是最终她看到的是视觉和激情的混合。"

不管是什么样的不同理由，拉塔·满吉喜卡最终确认了她作为歌手的价值。这就解释了在宝莱坞中，很多人提到拉塔，既尊敬她的伟大才艺，又很害怕她、不信任她。他们将拉塔和她的同一代人比较，比如穆罕穆德·拉菲，人们就称赞拉菲非常慷慨大方，至少从拉菲的角度，他甚至可以不计酬劳的为制作人演唱歌曲。拉菲和拉塔在关于版权的问题上一直发生争执，因为拉菲认为歌手对包干付费的方式应该满足。而且拉菲还非常不高兴，因为他发现拉塔上了吉尼斯纪录，成为全世界发行歌曲最多的人，多达3 000首。拉菲写信给吉尼斯官方说，自己比拉塔早出道，并且他的体格要比拉塔强壮得多，所以一定比她唱得多。后来这一纷争在1989年得到了解决，最后发现拉塔和拉菲都没有赢，因为拉塔的妹妹阿莎，从出道到1989年一共唱了7 500首歌。她获得了这项殊荣。

然而，把拉塔说成是一个超级爱钱的人也许对一个印度人来说有些过分。拉杰·辛格在1959年是这样描述她的生活的。从他们第一次见面，然后到在这之后的九年间，拉塔登上了《比安卡音乐排行榜》的榜首，并且赢得了1958年首届人民观众奖最佳配唱女歌手的奖项，但她仍然买不起一个普通的餐桌，每次她宴请朋友时，只能和朋友在地板上用餐。

1959年8月，我来到孟买，那时整个城市被大雨侵袭。1956年，在兰吉杯（Ranji Trophy）板球冠军赛上是我的首秀，我一直想成为一个板球运动员。我认识一个板球守门员叫斯瓦潘·萨德赛（Swapan Sardesai），我告诉他离开板球我活不下去，他说："我非常了解满吉喜卡家族，她的兄弟腿有点问题，如果你想打板球，我可以带着你去。"我告诉他，我不在乎他是满吉喜卡家族还是沙吉茜卡家族的，我只是想要打板球，任何一种板球，不管是用网球打还是用橡皮球打。然后他把我带到了拉塔位于沃克什沃（Walkeshwar）的家，是在山上的一座房子。这一片地区是属于总统府，孟买政府部门的所在地。于是我去了，而且就在他们家的后院打起了板球。我们用网球来打板球。他的兄弟希瑞迪亚什（Hridayanth）对我很好。而拉塔总是不在家，因为她去录音了，她从每天早上九点到晚上九点

都会去录音。我被带到那里后，他们会给我一杯茶。我会喝那第一杯茶，因为我没办法拒绝。我还吃了木瓜。他们住的是一个非常普通的两室公寓，他们大多数人都睡在客厅的地板上，有拉塔、米娜、阿莎、希瑞迪亚什还有他们那位寡妇母亲，他们始终都在一起。他们跟我说"明天再来"，那是一个我无法拒绝的邀请。我被孟买的大雨困住了，第二天她正好在那里，那是我第一次遇到她。她人非常好，当我准备离开的时候，她问我"你是怎么到这里来的？"我说"乘出租车"，她说"坐我的车吧"，于是她叫来司机，下楼送我离开。

过了四五天后，她打电话邀请我和我的姐夫去参加椰子节（Sarat Purnima），我在她家里吃饭，但是她的客厅太小了，我们只能坐在她卧室里的地板上吃饭，这就是我怎么认识她的过程，后来我也去录音了。

这些让印度人对于拉塔的一切非常困惑，而她和妹妹阿莎的关系则更加深了这一点。阿莎和拉塔完全不同，她在十四岁时就和冈帕特·博斯勒（Ganpat Bhosle）结婚并且生了三个孩子，但这是一段不幸的婚姻，因为她的丈夫博斯勒完全只看到了阿莎的嗓音的价值，并且一直强迫阿莎去唱歌。她的女儿瓦莎（Varsha）在回忆童年时讲起她这个糟糕的父亲，"我真想将有关父亲的一切记忆都去除"。阿莎在那时做了很多印度女人都不敢做的一件事，就是离家出走。尽管她没有和她的第一任丈夫离婚，但是在他死后，阿莎再婚了，阿莎的第二任丈夫是拉胡尔·戴夫·伯曼（Rahul Dev Burman）。但是在这期间拉塔和已婚的 O. P. 纳亚尔相爱了，这段浪漫故事在宝莱坞广泛流传，但是现实却不能让他们结婚。

阿莎和纳亚尔的关系有一个很有趣的故事。在20世纪50年代到60年代期间，纳亚尔是唯一没有和拉塔合作过的宝莱坞作曲家。这种情况可能是因为阿莎的风格从一开始就和拉塔差别很大。拉塔唱的歌都是庄严、赋有灵魂的音乐，而阿莎的歌曲更加热情洋溢一些，是夜总会风格和宫廷穆扎音乐。就像普列姆昌德说的，"阿莎的音乐是给配角演员或妖妇形象的角色的，而拉塔的歌都是给那些好人女主角的"。

阿莎自己明白，她从没有想过要去模仿姐姐或者成为姐姐的复制品，她也没想过去取代拉塔的位置。她创造了属于自己的风格。在1957年的《寄宿客》（*Paying Guest*）、《王子家族》（*Tumsa Nahin Dekha*）、《豪拉大桥》（*Howrah Bridge*）和《新时代》中她都参与了演唱，而实际上她的配唱歌手生涯早在十年前的1947年就开始了。在1957年的电影《豪拉大桥》中，纳亚尔为阿莎创作了很多歌曲，在其中有很多极富魅力的元素，使得阿莎的嗓音呈现了与拉塔截然不同的风格。偶尔这两位歌手也会在同一部电影中歌唱，在电影《第三个誓言》（*Teesri Kasam*）和《两个身体》（*Do Badan*）中，由莱赫曼（Rehman）主演，其中一首歌是拉塔演唱，还有一首是阿莎演唱的，能够很明显地区分出这两姐妹不同的歌唱风格。这很好地证明了阿莎是因为自己阿莎·博斯勒的唱功而成功的，而不仅仅是因为是拉塔的妹妹。

在两姐妹中，阿莎是那个性格更加外向的人，她总是在各大电视节目中出现，甚至还把迈克尔·杰克逊（Michael Jackson）看作她的朋友之一。

就因为这样不同的性格，在宝莱坞也有她们不合的传闻。但是他们住在孟买有名的帕打路（Peddar Road）上同一幢楼里的同一个楼层。阿莎断然否认了各种分裂的传闻，她说："不可能还有像拉塔这样好的姐姐了，我喜欢她的歌、嗓音和风格，如果我生病了，她会来照顾我，反之亦然。当我们在一起时，我们不会讨论音乐，毕竟她比我年长四岁，我很尊敬她。有时候我会抚摸她的脚，有时甚至按压她的脚，她喜欢这个样子。"

作为长期被讨论谁更加厉害的竞争关系，阿莎总是否认姐妹两人之间的竞争，尽管在数量上阿莎绝对胜过了拉塔。

在1947年到1989年间，阿莎·博斯勒总共用不同的印度语言唱了10 344首歌曲，其中用印地语唱了7 549首，这就意味着在这四十二年间每30个小时她就会完成一首歌。而拉塔1945年开始演唱，比阿莎早出道两年，但是只有5 067首歌曲。

20世纪80年代标志着孟买电影音乐黄金时代结束了，拉塔曾经的领

先地位，还有和阿莎一起在歌唱界的垄断时期结束了。这十年间，同时还有三个有名的男歌手过世或退休了。

穆克什从德里移民到孟买，之前非常痴迷赛加尔，后来又喜欢阿尼尔·比斯瓦斯，他在1976年去美国的途中因为突发心脏病去世了。在印度三大杰出男歌手中，老百姓称他的曲调算不上很正宗、上流的。

四年以后，穆罕穆德·拉菲也因为心脏病突然离世。穆罕默德接受过良好的音乐教育，接受过很多传统音乐家比如贝德·古拉姆·阿里·汗的弟弟巴卡特·阿里·汗（Barkat Ali Khan）的训练，他创造出一种非常男性化但仍然十分迷人的嗓音。诺萨德回忆穆罕默德去世的那天，孟买下着大雨，他的葬礼引起了大众的混乱，他在珠瑚的墓地围满了悲伤的人们。

塔拉特·迈赫穆德生在勒克瑙学习音乐，而且也像穆克什一样，将赛加尔视为自己的音乐之神。阿尼尔·比斯瓦斯同样也让他脱离赛加尔的影响，鼓励他用他独特的嗓音，发展出属于他自己的风格。在电影《贾汗·阿拉》（*Jahan Ara*）的失败之后，马丹·莫汉想让他继续在电影中演唱，而制片人则希望拉菲来演唱曲子时，他选择了退出。大约在十年以后，也就是1990年6月，他告诉记者米拉·库拉纳（Meera Khurana），他放弃演唱事业是因为印度电影的音乐发生了改变。"电影音乐发生了彻底的改变，浪漫的音乐不再流行，反而狂热的风格开始盛行。音乐旋律变成了西方的流行音乐，你不能在迪斯科舞厅中唱优雅美丽的歌曲。我没有办法适应这样的变化，这种变化太突然了，这样的变化让我完全不知所措。"

孟买电影音乐的时代就这样结束了。

尽管拉塔已经不再是主宰者了，但是她依然在唱，没有人能与她已经展现出来的和持续展现的力量和影响力相媲美。

拉杰·辛格讲了《莫卧儿大帝》录制歌曲时的一个故事，很好地总结了这个杰出的歌手：

这首歌的名字是《如此醉人地交谈到深夜》（*Raat itni matvali Subha*

ka Alam Khya Hoga）。我和她一起去了梅赫布的片场，那里有 80 件管弦乐器，40 把小提琴。我们过去总是去诺萨德那里彩排，他住在班德拉。

诺萨德说："拉塔，你准备好了吗？"

拉塔说："我们可以再彩排一遍吗？"

然后他又为拉塔伴奏了一遍。

然后他说："我已经作好了曲子，现在就缺你的声音，你只需唱出来就可以了。"

拉塔说："你准备好了吗？"

诺萨德说："我准备好了，现在到话筒这里来吧。"

于是拉塔就进了录音室。

但是拉塔没唱几秒就停下了。

诺萨德就问她："怎么回事？"

"诺萨德大人，那个穿蓝衣服的小提琴手他拉的音跑调了，干扰了我，害我也跑调了。"

诺萨德说："但是你没有跑调啊。"

拉塔说："即使我现在没有跑调，我之后也会的。快让他停下来。"

诺萨德说："现在对你来说有点儿早吧，在你来之前一小时我已经彩排过一遍了，没有人跑调。你不必担心。"

拉塔说："既然你让我继续唱，那我就继续吧。"

于是她又开始唱了，但是她一会儿又停了下来。

诺萨德说："没有问题。"

于是，拉塔她又开始唱了，但是她再次停了下来。

拉塔说："诺萨德大人，我要告诉你，这是一件很简单的事情，现在我必须离开了，去找其他人来代替我唱吧。"

诺萨德说："你到底在说什么？我花了两年的时间来创作这首曲子，从没遇见像你这样的歌手，你到底在干什么？"

拉塔说："你不接受我的建议。"

诺萨德说："那我再听一下乐队的演奏。"

然后他听了乐队的演奏。

他站起来,把手放在琴弦上,说:"有没有人说你是萨拉斯瓦迪神(Saraswathi)?"然后他大声叫道:"那个男孩,放下小提琴,坐下来。"

有40把小提琴同时演奏,但是她却能听出有一个男孩拉跑调了。

并且她也非常顽固,如果不接受她的提议,她就会离开。

第十四章
笑与泪

要说宝莱坞从来都没有拍过一部真正的喜剧,这是不言而喻的。在好莱坞,各种电影类型都被完整地分类出来,一系列喜剧电影可以列出好几页。苏巴斯·K. 吉哈(Subhas K. Jha)的《宝莱坞必读指南》(*The Essential Guide to Bollywood*)这本书由阿米特巴·巴强为他写了前言,在书中列了1950年之后宝莱坞电影的各种类型。其中,喜剧部分的分类是最少的,在50年里只有17部,而且8部还是1980年之后的。许多人会质疑这些罗列出来的电影,是真的喜剧,还是只是像《绅士爱金发女郎》(*Gentlemen Prefer Blondes*)那样只有喜剧效果的结尾,而不是像其他印地语电影那样有更多的喜剧情节。事实上,宝莱坞没有创作过那种完全的喜剧电影,而是在所有的作品中都带有喜剧成分,甚至在悲剧电影中也有。

班尼戈尔曾经讨论过一个原因,就是印地语电影不得不去迎合国内所有语言族群,正如他告诉我的:

美国的喜剧,本质上就是纽约式的喜剧,是非常带有犹太人色彩的。因为它是由来自东欧的阿什肯纳兹犹太人创造出来的。犹太人的这种喜剧最终成为美国国家喜剧。你可以在印度宗教影院中找到类似的东西,比如雷伊的电影《中间人》(*Middle Man*)中有些角色,或者孟加拉演员巴哈努·班纳吉(Bhanu Bannerjee)塑造的那些伟大的喜剧角色,但是没有一个像印地语电影里的。换句话说,像孟加拉影院那样的宗教电影院更有深度。对于故事来说,喜剧行为就是中心要素,喜剧效果就从故事的社会场景中表现出来,这也只发生在宗教影院中。对于喜剧来说,有一种特定的

文化特性是印地语电影无法传达出来的。印地语电影不得不去广泛吸引国民观众。如果你是一个泛国民观众，你将不属于任何特定文化族群。印地语电影发展缺少文化特性，电影不得不创造出一片前所未有的理想之地。

在这个理想之地上，喜剧扮演了一个好奇的角色，每一部印地语电影，无论是什么类型，都有一个不需要做什么但本质上有点喜剧色彩的角色。这就解释了为什么几乎所有的优秀宝莱坞喜剧演员，都有一个听起来非常像外国人的名字，其中有一个最受观众喜爱的名字，就是照着苏格兰威士忌品牌尊尼获加[1]（Johnny Walker）起的。尽管是个巧合，他们大部分的人其实都是穆斯林教徒。

之前已经讨论过，在每一部电影中都有少量喜剧角色，这是保留下来的印度传统。婆罗多的《舞论》，这是一本对印度舞蹈、戏剧、诗歌的奠基性论著，写于公元500年左右的印度教黄金时代，其中就指出"笑"（hasya）是八味之一。一个喜剧家（vidushak）始终是印度舞台的一部分，但是古代梵语戏剧从来都没有充分发展的喜剧，正如它也没有希腊风格的悲剧一样，所以这也造就了宝莱坞的电影。

桑吉特·纳威卡尔在《印地语喜剧电影的故事——〈伊那、米纳和迪卡〉》（Eena Meena Deeka: The Story of Hindi Film Comedy）这本书中，总结得也很好：

……因为喜剧通常是印地语电影中诸多元素之一，基本上都是那种插科打诨式的喜剧方式，是一种明显可见（和随机自发的言语上）的程式，通常是用于表现英雄和他的搭档（贯穿了整个20世纪五六十年代），或者两个喜剧角色之间，通常他俩的故事就是为了轻松搞笑的，而且基本上跟故事主线毫不相关（经常就是一对仆人的故事）。大多数电影屏幕上的印地语喜剧，从诺尔·穆罕默德·查理（Noor Mohammed Charlie）到约翰

1. 取大众熟悉的品牌翻译名，并与后文中的人名有所区别，英语实为同一个。

尼·沃克[1]（Johnny Walker）到约翰尼·里弗（Johnny Lever），都是在电影中展现插科打诨的发展过程。通常，这种情节的发展是在主要故事框架下的非常短的故事，而且都有一些戏剧性的高潮，被称为"包袱"。而这种插科打诨式的表演，经常会比故事本身更加有趣。

宝莱坞的喜剧场景主要依靠身份错误或者说谎的角色，这些取材于中产阶级的流行时尚和怪癖缺点的故事通常会制造出喜剧效果，但是，正如纳威卡尔说的："在印地语电影中很少有喜剧角色的例子，主要是因为绝大多数印地语电影都很墨守成规地使用喜剧演员，而不是为他们专门刻画特别的角色形象。"与印象中的形象不同的是，印度人具有幽默感以及敢于自嘲的事实并没有帮助到宝莱坞。反而是一提到电影，比如在写剧本方面，他们更喜欢严肃的工作。当一个人被认为是一个好演员，他不得不严肃地来证明他的真诚。喜剧被认为是无聊轻佻的，是那些严肃的演员所不能涉足的。

宝莱坞的观众倾向于看到同样的角色来出演喜剧形象，就像他们发现很难接受像普朗这样的演员，在20世纪50年代初，他已经让自己定型为恶棍形象，所以就很难去扮演任何除了恶棍的角色。宝莱坞大明星偶尔会出演喜剧角色，但这也是十分少有的情况。甚至当迪利普·库玛尔1967年在电影《拉姆和山亚姆》（*Ram Aur Shyam*）出演了他仅有的一个喜剧角色时，还引起了一时轰动。

迪利普·库玛尔之后经历了人到中年的变化。在前十年中，他努力地避免一再扮演悲剧爱人的角色而被定型的困境，这使他情绪很低落。他甚至去咨询过两位伦敦的精神病学家，其中一个是尼科尔（D. W. S. D. Nicol），乔治六世（George Ⅵ）和安东尼·伊登（Anthony Eden）也是他的病人。在孟买，他还去拉曼拉尔·帕特尔医生（Dr. Ramanlal Patel）

1. 上文已提到此艺名与酒品牌英文同名，在此处选择更像人物名字的中文译法，与酒名区别开来。

那做过更进一步的精神分析咨询，所有这些使得他能够塑造各种不同的角色。而就在他参演喜剧电影之前的那年，他终于与女演员塞拉·巴努（Saira Banu）结婚，而塞拉几乎小他二十岁。

这部电影是一个重拍片的再次重拍，泰米尔电影《我们自己的人》（*Enga Veetu Pillai*）取材于《王子和贫儿》（*The Prince and the Pauper*）的故事。而《拉姆和山亚姆》则是这部泰米尔电影的印地语版本，是由南印度的制作人纳吉·雷迪导演的。迪利普·库玛尔在影片中扮演了两个角色：一个是拉姆，比较严肃的角色，还有一个是他失散多年的双胞胎兄弟，小丑山亚姆。影片中包含了很多动作和情节，是十分典型的围绕着身份错误展开的低俗闹剧。这部电影后来成为宝莱坞的畅销片之一，而库玛尔的角色被认为是另一种宝莱坞电影的模范，比如《希塔和姬塔》（*Seeta aur Geeta*）、《骗子》（*Chalbaaz*）和《柯什和坎海亚》（*Kishen Kanhaiya*）。

有趣的是，在宝莱坞寥寥可选的喜剧作品中，库玛尔的妻子塞拉·巴努在第二年上映的电影《邻居太太》（*Padosan*）中扮演了一个角色，而这部电影被许多人认为是宝莱坞在过去五十年中最有趣的一部电影。

在《拉姆和山亚姆》上映十年之后，另一位严肃演员桑吉夫·库玛尔（Sanjeev Kumar）过去因为在电影《复仇的火焰》（*Sholay*）中扮演向歹徒复仇的愤怒警察而闻名，如今在《丈夫、妻子和情妇》（*Pati Patni Aur Wo*）中扮演一个整天眼睛滴溜溜转的充满喜剧特色的已婚男子。

但是这些都是例外，在宝莱坞，演员想要被严肃对待，就不会去出演喜剧。迪黑伦·甘谷立的《回归的英国》（*Bilet Pherat*），我们都知道，这是一部早期的印度喜剧片，在那之后，许多演员都会去演喜剧，但他们都只是玩玩而已。因为参演喜剧不会被人看作是一名严肃演员该做的事。

在兰吉特电影公司的全盛期涌现出许多喜剧演员，甚至可以跟好莱坞的经典形象抗衡。他们就是印度版的劳莱与哈迪，身材肥胖的马诺哈尔·加纳德汗·迪克西特（Manohar Janadhan Dikshit），艺名叫迪克西特（Dixit），他重达220磅，视哈迪为他的模仿对象。而瘦一点的纳齐尔·穆罕默德·葛何瑞（Nazir Mohanmmed Ghory）就是印度的劳莱。他俩一直

合作演出，直到1947年葛何瑞离开印度去巴基斯坦，两年之后迪克西特死于心脏病。

从许多方面来说，在独立前参与度最高的喜剧演员是V. H. 德赛（V.H.Desai），他是一个法律专业的毕业生，却最钟爱表演。德赛拥有非常完美又自然的喜剧感觉，但他最大的问题是记不住台词。曼托曾经为他写了一整个章节，称他为上帝的小丑，是描述他参演阿索科·库玛尔制作的电影《八日》（*Eight Days*）中的搞笑场景的。按要求，德赛应该对女主角说，"妮拉·德维（Neela Devi），你没必要担心，我也喝了白沙瓦的水"。但是德赛记不住台词，然后说，"妮拉·德维，你没必要担心，我也喝了白沙瓦的尿"。在乌尔都语中，尿（peeshap）这个词接着白沙瓦一起说，就让德赛这个紧张的演员更糊涂了。就在他一遍又一遍重拍的过程中，他还犯了其他一些错误，有一次甚至说成了"妮拉·德维，你没有必要担心白沙瓦，我也喝了你的水"，这使得扮演妮拉·德维的女演员不禁大笑起来。不仅在这部电影中，还有其他电影中，德赛一个镜头重拍的最高纪录是75次。亲眼看他拍过四部影片的曼托，评价说他浪费了上千英尺的电影胶片。

但是，导演们都知道他能让观众大笑。正如弗朗茨·奥斯滕对他说的那样："德赛先生，关键是观众喜欢你。你出现在银幕上的那一刻，他们就开始大笑。如果不是这个原因的话，我早就把你拎起来撵出去了。"

他在电影中的最后一个角色是在电影《风格》中，梅赫布让他饰演一个教授德夫达斯·达拉姆达斯·特雷文德（Devdas Dharamdas Trivedi），别称DDT，这恰好是印度一个流行的杀虫剂品牌，这个角色说话的速度特别快。电影上映的第二年，德赛就因为心脏病突发去世了。

如果拉杰·卡普尔把查理·卓别林看作他的导师，那么从20世纪30年代到40年代之间，有一位喜剧演员真的也以查理这个名字而闻名。他就是诺尔·穆罕默德·查理，他在1929年出演了《印度查理》（*The Indian Charlie*）之后得到了查理这个昵称。因为许多奇怪的原因，这部影片直到1933年才上映。在那之后，他每年差不多拍摄5到7部电影。1943年，他

在纳尔吉斯的第一部电影《命运》中扮演她的父亲,在片中,纳尔吉斯不得不到狱中探访她银幕上的父亲。这一幕本不该是有趣的,而应该是严肃和紧张的,然而因为查理太好笑了,以至于纳尔吉斯情不自禁地大笑起来。于是梅赫布勃然大怒责骂她,纳尔吉斯就嚎啕大哭起来,就像她后来回忆,"梅赫布得到了他想要的情绪,迅速地拍下了这一场景"。

查理接着执导了他自己的电影《达汗德霍拉》(*Dhandhora*),后来还拍了一部作品,但是在1947年他移民到了巴基斯坦,结束了卓越的喜剧生涯。但是正如纳威卡尔说的,"查理为印度电影留下了深远的影响。所有的喜剧人,从约翰尼·沃克开始,在某些方面或多或少都受到了他的影响"。

约翰尼·沃克在许多方面都称得上是一个经典的宝莱坞喜剧演员,他在直到20世纪60年代中期后的十年里,仍是能够在宝莱坞定义什么是喜剧表演的人。造就了约翰尼·沃克如此特别的原因是,他和另一位典型的悲剧电影导演合作了很多非常精彩的作品,这些作品都是关于悲伤、衰退和痛苦的。在宝莱坞,古鲁·达特和约翰尼·沃克的组合是印度电影发展史上十分了不起的篇章之一,这位悲剧导演激发了这位喜剧演员的灵感,创作出了一些他最好的喜剧表演片段。这种组合只可能在宝莱坞中出现。

最好的故事总是在偶然中发生。巴德鲁丁·贾马鲁丁·卡其(Badruddin Jamaluddin Qazi),这是他的真名,平时就在一个孟买的公交车上做着小丑表演。他1924年出生于印多尔,当他父亲工作的纺织厂倒闭之后,他和家人们搬去了孟买,生活十分不易,他的五个兄弟姐妹相继去世。卡其做了各种各样不同的工作,包括卖蔬菜、冰淇淋,最后在公交车上工作。他的偶像是诺尔·穆罕默德·查理。他极度渴望在电影中表演,但是也意识到他那宗教意识很强的虔诚家庭不会支持他。

就在他在公交车上工作的时候,一个与他素不相识的乘客巴拉吉·萨尼(Balraj Sahni)是一个非常敏感的演员,同时也是个编剧作家,他曾经为古鲁·达特编写过一部电影叫《孤注一掷》(*Baazi*)。在他看到卡其用

即兴演讲等方式抓住乘客注意力的非凡能力之后，他决定在卡其身上押一次宝。据说，是萨尼指导他闯入纳夫克坦电影制作公司的办公室的，这是迪维·阿南德和他兄长查坦·阿南德建立的制作公司，也是古鲁·达特、迪维·阿南德和查坦·阿南德工作的地方。他的预想是扮演一个醉汉给所有人留下深刻印象，尤其是当表演结束后，他立马变成了清醒的自己。所以，尽管《孤注一掷》几乎已经完成了，而且古鲁·达特也并不需要另一个角色，但还是给他在电影中增加了角色和戏份。

他扮演的醉汉形象造就了他的昵称"约翰尼·沃克"，因为这是一个非常值钱而且在孟买被追捧的苏格兰威士忌品牌。尽管到1951年为止，孟买实施禁酒，只有在家里或者特许的地方才能喝酒。无论什么情况下，作为穆斯林教徒的卡其是不能饮酒的，事实上卡其在之前已经参演过一些电影，曾经有人计算过大概有20部之多，但是直到《孤注一掷》这部作品，才让他以"约翰尼·沃克"的名字而成功，从此形成了一种"英雄主角的伙伴密友"的喜剧角色风格。他最典型的形象特征是，像铅笔一般细的小胡子、面部鬼脸和带有鼻音拉长调子慢吞吞地说话。很快他就拥有了一批稳固的影迷基础，这些观众会去看他参演的任何一部电影，听他咯咯吱吱的声音和他表情丰富的脸蛋，当他表示开心的时候，嘴角就会咧到耳朵，而生气的时候他的嘴巴就会垂得很低。

跟卡其一样，古鲁·达特也是外来到孟买的移民，他的事业经历了一个非常不同的道路。他比卡其小一岁（他出生于1925年7月9日），古鲁·达特小时候跟着他的母亲瓦珊西·帕都恭（Vasanthi Padukone）游历了整个印度，从班加罗尔到加尔各答，再到芒格洛尔（Mangalore），再到艾哈迈答德（Ahmedabad），最后回到加尔各答。生活奔波流离是因为她嫁给了一个经常换工作的丈夫，这是一场不愉快的婚姻。席夫香卡·帕都恭（Shivshankar Padukone）先是在芒格洛尔附近的乡村学校当校长，接着又到班加罗尔当银行职员，然后是做芒格洛尔的一家印刷公司的经理，最后是在加尔各答伯马（Burmash）壳牌公司担任行政职员，他在那里工作了差不多三十年。在加尔各答，古鲁·达特接触到了孟加拉的

加特拉斯（jatras）。这是一种乡村露天影院的形式，于是他被柏瓦尼浦尔（Bhowanipur）他家附近的露天表演深深地吸引住了。在回家的路上，他就会把自己看到的表演出来。他的一个叔叔B. B. 班尼戈尔（B. B. Benegal）是一位广告绘画家，他常设计和绘制电影广告牌，也对古鲁影响很大。年轻的古鲁对舞蹈很有天赋，他曾经编排了一个围绕班尼戈尔绘画主题的蛇舞。但是，他的家庭经济状况意味着他几乎没有机会拓展这些才艺。当他还只有十六岁时，就通过了大学入学考试。但他不得不放弃学习，在工厂里做一个电话接线员，每月收入40卢比。他听说乌代·珊卡在城里，就去面试表演了一段蛇舞，给大师留下了印象，但他没有钱去乌代·珊卡在阿尔莫拉（Almora）开办的学院里学习。正是他的叔叔班尼戈尔插手并帮助他实现了这个心愿。作为乌代·珊卡学院的一部分，古鲁·达特游历了印度，到了海德拉巴。在那里，年轻的山亚姆·班尼戈尔观看他表亲的演出。然而，在第二次世界大战的时候，外国资助用尽，乌代·珊卡不得不关闭学院。所以达特回到了他在孟买的家。在1944年，同样是在这里，在班尼戈尔的帮助下，达特被引荐进入普拉波黑特公司，正如我们所知，他在这里遇见了迪维·阿南德，他们两个从此订下了一个关于未来的约定。

在他回到孟买后不久，他发现，作为一个作家很难生存下来，因为他的短篇故事被《印度画报周刊》（*Illustrated Weekly of India*）一次次拒绝，这是印度最著名的杂志。然而，他写了一个叫《进退两难》（*Kashmakush*）的剧本，他将剧本放在抽屉里，希望未来哪天能拍摄出来。

尽管达特已经先后给阿米亚·查克拉瓦蒂和吉安·穆克吉做过导演助理，但是他很抓狂，因为他想开一个书店，而迪维·阿南德一直让他很纠结。他建立了纳夫克坦电影公司，并且让古鲁·达特执导了公司的第二部作品《下注》。这部电影的成功奠定了古鲁·达特作为导演的地位。

就跟其他电影的制作人一样，这部电影同样使古鲁·达特的团队组建起来：作词家萨希尔·路德哈维，音乐导演沙奇·戴夫·伯曼，还有摄像助理V. K.墨希（V. K. Murthy），在他所有电影中都担任了摄像师。其中一部分电影直到现在依旧被认为是现代宝莱坞印度电影导演学习的范本，而

且墨希是公认的宝莱坞电影史上最伟大的摄像师之一。在这部电影拍摄期间，古鲁·达特遇到歌手姬塔·罗伊（Geeta Roy），他们在1953年结婚，她因为在丈夫的许多电影中扮演歌手而著名。

当然，这里面也有约翰尼·沃克。

沃克之后回忆道：

> 他常常告诉我，这是你的场景、你的对白。如果你认为自己能做更好，请继续。在每次排练中我会想出许多新主意。古鲁·达特喜欢那样，他常常在片场里看着每个人，观察灯光师、摄像师还有那些助手们是否会因为我的对白大笑。古鲁·达特有一个助手，会专门记下我在排练中所说的每一句话。那就是我们工作的方式。

约翰尼·沃克现在是古鲁·达特电影中的一个常规演员。他参演了1952年的电影《圈套》（*Jaal*），其中迪维·阿南德是男主角，姬塔·巴利（Geeta Bali）是女主角。

古鲁·达特展现歌曲和室外布景的方式是受到赞誉的，这是他对宝莱坞电影制作做出的许多贡献之一。像其他宝莱坞电影制作人一样，古鲁·达特知道电影是不能没有歌曲的。但是，印地语电影不像西方歌舞片，歌曲会呈现出一个跟叙事情节的展开毫无真实关联的元素。因为宝莱坞需要歌曲，电影制作艺术的发展并没有被超越。而古鲁·达特改变了歌曲被电影演绎的概念。歌曲变成并非只是一种附属的东西，而成为电影以及叙事的一部分，这不是一个商业突破，但确实是电影发展中重要的突破。在多数其他电影中，观众会站起来，然后在歌曲播放期间走出去。他们可能错过一些华丽的场景和美丽的音乐，但是故事发展仍然是同样的。古鲁·达特的电影就不会这样了。在电影《这样或那样》（*Aar Paar*）中，由出租车司机卡鲁（Kalu）演唱的歌曲就设定在车库中，还有在可以算作是他最杰出的一部电影《渴望》（*Pyaasa*）中，男按摩师鲁斯塔姆（Rustam）用平淡又真实的对白，而不是花哨的语言招徕顾客。歌曲与场

景设置以及电影中传达的情绪十分合拍。

在早些年前，古鲁·达特还拍过犯罪惊悚片，但在电影《下注》失败之后，那时正值时装剧大行其道，影评人大肆抨击，观众们也很讨厌这样的作品，于是他决定制作不同类型的电影。他决定给约翰尼·沃克一首歌，对一个喜剧演员来说有一首歌是很不寻常的。尽管约翰尼·沃克的偶像查理在电影中演绎过很多歌曲。在1954年制作的电影《这样或那样》中，这样的效果却很好。拉菲为约翰尼·沃克配唱，而且拉菲改变了他的嗓音，就是为了搭配约翰尼·沃克塑造的喜剧角色。效果非常好，以至于很多人都以为是约翰尼·沃克真的在唱歌一样。

在电影《55年的夫妻》（*Mr and Mrs 55*）中有更生动的印证。其中有一个场景，当约翰尼·沃克演绎一首歌后，他不禁称赞起古鲁·达特。纳威卡尔说："他做了一个非常完美的哑剧演出，没有他的表演，似乎歌曲看起来都是不完整的。"这是古鲁·达特最近制作的一部喜剧。他起用了一位新人剧作家阿巴拉·阿尔维（Abrar Alvi），使得电影中出现了很多诙谐机智的妙语应答，也为印地语电影的台词对白开创了一种新的风格，这打破了过去许多印地语电影追求和喜爱的那种形式化的，甚至是戏剧化的对白风格。达特用他自己的制作公司制作了这两部电影。达特许多电影中的主题都是第一次出现在这里：优美镜头运动中的精湛技巧，光影的运用，还有达特式史诗风格的特写镜头和推拉镜头的运用。到了如今，当然约翰尼·沃克和达特不仅仅只是同事关系，他们也是很铁的朋友。他们经常一起钓鱼或者打猎远足。

约翰尼·沃克非常受欢迎，在1955年，他就有其他12部电影上映。在那最后的十年，他平均每年拍摄10部影片。除了和古鲁·达特合作之外，他还拍摄了其他一些电影，比如1957年与乔普拉合作的《新时代》，还有1958年与比玛·罗伊合作的《莫图莫蒂》。为他所扮演的角色写一首歌变成非常必要的事，因为这成为电影中的亮点。《新时代》中的《我就是孟买的英雄》（*Main Bombay ka Babu*）和《莫图莫蒂》中的《在森林中跳舞吧》（*Jungle Mein More Naacha*）都被观众记住了，甚至每天都被人们

哼唱。除了这些，他在一系列电影中扮演喜剧英雄的角色，比如1956年和夏玛（Shyama）共同合作的《万全之策》（Chhoomantar）和同年的《贼夫人》（Shrimati 420），1957年的《约翰尼·沃克》和1958年的《硕士夸通先生》（Mr. Qartoon, MA.）。

接着，两部古鲁·达特的电影，1957年的《渴望》和1959年的《纸花》（Kaagaz Ke Phool）使得古鲁·达特成为宝莱坞的传奇，使他在剧本、表演、音乐和摄影等各个方面获得了电影大师的名号。这些代表了宝莱坞最好的作品，使他获得了偶像级的地位。直到今天，这些电影仍被看作具有宝莱坞之前从未有过的拍摄方式，并将印地语电影从过去对戏剧化的依附中解放出来。这表明了从《孤注一掷》之后一路走来，达特已经成长为这个行业中的大师。

他的两部最优秀的作品都带有自传性质的痕迹:《渴望》是根据他十年前写的一个故事改编的，讲的是一个被拒绝和嘲笑的诗人变成了被狂热崇拜的形象，而且被误认为已经在事故中去世了。《纸花》讲的是一个电影导演被遗忘，最后孤独死去的故事。

在电影《渴望》中他起用了一个新人女演员，这个女演员以截然不同的背景进入电影界，而且对他的个人生活带来了毁灭性影响。直到20世纪40年代，出身尊贵家庭的女性不会被允许去表演，而杜尔卡·柯泰和戴维卡·拉尼是例外。到了20世纪40年代后期，前几代女演员的女儿们，比如纳尔吉斯，都受过良好的教育，现在开始进入电影界了。瓦希达·莱赫曼（Waheeda Rehman）出生于海德拉巴的一个传统穆斯林家庭，接受了婆罗多舞的专业训练。她之后告诉记者，在她进入电影界的时候，出身尊贵家庭的女孩是如何进入电影这个行业的。"我很幸运获得了机会，来树立起有尊严的演员形象。"她表现得非常出色，并且因为她超凡脱俗的外表被视作传统穆斯林美女的化身。

她一年中演了许多电影，尽管都是泰鲁古语电影：1955年的《贾亚斯密哈》（Jaisimha）以及同一年的《此一时彼一时》（Rojulu Marayi）。对她来说，当古鲁·达特发现她并把她带到孟买，就是一个巨大的成功。他

让她在1956年制作的电影《罪案调查》（*C. I. D.*）里饰演演了一个荡妇，这部电影是由他的学生拉杰·科斯拉（Raj Khosla）执导的。其中的歌曲《时刻提防四处的火车》（*Kahin Pe Nigahein Kahin Pe Nishana*）表现了她试图诱惑坏人来帮助英雄逃离的场面，展现了她非凡的面部表情和舞蹈者的优雅。但是，就是在《渴望》中，她扮演了一个著名的有着金子般善良心灵的妓女角色，从此树立了她在女演员中的显著地位。娜迪拉在2005年12月接受《电影追踪》的采访中，狠批瓦希达·莱赫曼的演技："拜托，你怎么啦？她只是很幸运地遇到了这些电影。一个好的女演员和一个纯粹的幸运儿之间还是有很大的区别的。"但是，娜迪拉只是快要死了，所以对同时代的人都出言不逊。纳尔吉斯被她说成是"一个大恶霸"，而米娜·库玛里被描述成一个常常威胁别人要去寻死但又没有勇气这么做的女人，而且她被认为是"从表演的角度而言就是个大骗子，她知道自己脸部哪个角度在摄像机镜头下最美，因此会为了上镜涂上多少甘油"的女演员，娜迪拉叫米娜·库玛里"小偷11号"。

关于莱赫曼，更能令人接受的观点是，她在电影表演中将爱、欲望、绝望的细微差别都融合在一起，这些是由达特和他的助手们精心策划的细节呈现，莱赫曼的妓女角色就是这样被确立的，在孟买的一个晚上，阿巴拉·阿尔维（达特的编剧）和他的朋友拜访了这个城市的红灯区。"我和一个自称古拉卜（Gulabo）的女孩说话，我想要从她身上挖掘出悲伤的故事。当我离开的时候，她用哽咽的声音告诉我，这是她第一次在她只会听到侮辱和脏话的地方得到尊重。我把她说的话用进了电影里面。"

在电影中有一个戏剧性的场景，瓦希达跟着古鲁·达特走上楼，来到将要表演《燃烧起今夜的火》（*Aaj Sajan Mohe Ang Laga Lo*）的露台上。此时她已经与古鲁·达特在一起。极具讽刺的是，他的妻子姬塔·达特的声音正好被用来给瓦希达·莱赫曼配唱，替这个女演员给古鲁·达特"唱"出那些甜言蜜语。

但对于古鲁·达特来说，不幸的是，电影《纸花》在所有艺术性创作方面都获得了成功，但票房却成了大灾难。因此，他决定不再执导影片。

作为一个导演，他没有了像梅赫布或者阿西夫那样的自信，他会不断地询问助手告诉他哪个镜头拍错了。后来他把执导权交给了阿尔维，自己主演了1964年的电影《老爷太太和仆人》(*Sahib Bibi Aur Ghulam*)，这部电影是根据比玛·米特拉（Bimal Mitra）的小说改编，故事围绕着由米娜·库玛里扮演的一个19世纪封建家庭中孤独的儿媳妇而展开。这部电影仍然被看作是宝莱坞杰出的剧本创作，和拥有令人目眩的摄影技巧的里程碑式的作品。

但是，这并没有帮他走出之前自电影《纸花》失败之后形成的定论：宝莱坞已经没有他的一席之地了。而且这也没有帮他摆脱个人生活瓦解的噩梦。他的婚姻破碎了，他和瓦希达·莱赫曼在一起，但是她的事业成功远远超过古鲁，导致他们最后不论是个人关系还是艺术创作上都以分手而结束。瓦希达·莱赫曼在压力之下完成了《老爷太太和仆人》的拍摄。而古鲁·达特想要摆脱这种不开心和紧张的状态，开始大量地喝酒、抽烟。在《老爷太太和仆人》最后杀青的几天，他变得更加抑郁。他吃了过量的安眠药，然后几乎陷入了昏迷状态。尽管这部作品在印度获得了一致好评，并获得了总统银奖，但在1963年柏林电影节上只获得了非常一般的评价。瓦希达和他在此之后分手了。古鲁·达特最后还是不能忘记她，于是在1964年10月10日自杀。

1964年也是约翰尼·沃克的电影事业一蹶不振的一年。1965年，他甚至要和一个叫约翰尼·威士忌的男人为了付钱饰演喜剧角色而竞争。约翰尼·沃克一直正常工作到20世纪70年代末期，到了80年代就只是零星地接一些角色，在卡玛尔·哈桑（Kamal Hassan）的《骗子阿姨》(*Chachi 420*)里就只是扮演小配角。这部作品是宝莱坞对《窈窕奶爸》(*Mrs Doubtfire*)的翻拍，起用了帕莱什·拉瓦尔（Paresh Rawal）这位与众不同的新喜剧演员。而约翰尼·沃克后期的一些作品，唯一让人有印象的角色，应该是在贺里希克什·穆克吉1970年的电影《极乐》(*Anand*)中的角色。

约翰尼·沃克会用道德谚语来解释他的下坡路，"运用粗俗的动作和双关对话使观众大笑很容易，但这不是天才型的喜剧，也不是你和你所有

家庭成员可以一起欣赏的喜剧"。

这也许是对另一位在60年代中期从约翰尼·沃克手上接过"喜剧之王"头衔的喜剧演员迈赫穆德的挖苦。在他的全盛时期，他在电影中使用粗鄙的笑话，被评论家一直认为品味极差。纳威卡尔提到过，比如1973年的电影《双花》(*Do Phool*)和1974年的《单身父亲》(*Kunwara Baap*)，尤其是后者中有一首无关痛痒的歌曲被认为品味十分糟糕。

然而，讽刺的是，正是约翰尼·沃克和古鲁·达特给了迈赫穆德电影生涯开始的机会，从此他走上了成为喜剧之王的道路。

但是不像沃克和古鲁·达特，迈赫穆德并不是一个门外汉。他生来就是为了干电影事业，他来自孟买的电影世家。他是演员、舞蹈家穆塔兹·阿里（Mumtaz Ali）的儿子，后来还娶了米娜·库玛里的姐姐。他1932年出生在孟买中心拜库拉（Byculla），在他父亲把家搬到马拉德孟买有声电影公司附近之后，更激起了他对电影的兴趣。

他经常跑去片场里玩，在那里用哑剧表演逗乐所有的男女演员。1943年，在电影《天命》中，他扮演了年轻时的阿索科·库玛尔，但是他当时对把表演当作一项事业还没有什么兴趣。这位年轻人做了各种不同的工作，售卖家禽产品，教米娜·库玛里打乒乓球，还给导演P. L. 桑托什（P. L. Santoshi）当司机。正当桑托什的儿子拉杰库玛（Rajkumar）拍摄他自己的第一部喜剧电影《假假真真》(*Andaz Apna Apna*)时，他为迈赫穆德专门写了一个特别的角色，不是司机，而是一个色情电影的制作人。

迈赫穆德在许多电影中都参演了一些小角色，包括在罗伊的《两亩地》里。但是他第一次担任主角，要得感谢约翰尼·沃克，是他引荐迈赫穆德给古鲁·达特，然后他在《罪案调查》中得到了杀人犯的角色。在《渴望》里，他扮演了达特银幕上的兄弟。

迈赫穆德第一个最重要的时刻出现在1958年的电影《抚养》(*Parvarish*)中，他扮演了主角拉杰·卡普尔的兄弟。在电影拍摄过程中，拉杰·卡普尔让他吃尽了苦头。二十年之后，他复仇了。在1971年，当兰德希尔·卡普尔（Randhir Kapoor）正在拍摄制作关于卡普尔家族三代

故事的电影《昨天，今天和明天》(Kal, Aaj aur Kal)时，迈赫穆德也拍摄制作了一部滑稽恶搞普利特维、拉杰和兰德希尔·卡普尔的电影《富裕家族》(Humjoli)，并且他在里面扮演祖父、父亲和儿子。他之后说，"我复制了普里特维低沉的男中音，拉杰·卡普尔的嗓子和僵硬的手，还有兰德希尔晃来晃去的头"，事实证明，迈赫穆德的那部影片大获成功，而卡普尔的却失败了。

迈赫穆德天生就有超凡的模仿能力。他还是一个小孩子的时候就表演得特别好，以至于有些大明星，比如普里姆纳斯和奴坦会专门要他来表演，逗乐他们，所以他还记得他们的言谈举止。作为一个年轻人，他观察了电影之地公司托拉兰姆·加兰（Tolaram Jalan）的说话风格和表达习惯。"整个就是这么一回事"，他在影片《金钱至上》(Sabse Bada Rupiya)中就使用了这些素材，获得了不错的效果。

迈赫穆德不仅借鉴其他人的动作举止，他还从其他电影中借鉴发挥。他的许多最好的、最生动的喜剧动作，实际上是从喜剧演员纳戈什（Nagesh）主演的泰米尔电影中来的。迈赫穆德最成功的三部电影《爱情速递》(Pyar Kiye Jaa)、《我如此美丽》(Main Sundar Hoon)和《从孟买到果阿》(Bombay to Goa)都是根据纳戈什的泰米尔畅销片改编的，《从孟买到果阿》的泰米尔语版本就叫《从马德拉斯到本地治里》(Madras to Pondicherry)。这两部影片都是描写从被英国统治的印度地区到另一个欧洲国家控制地区的公路之旅的故事，本地治里由法国控制，果阿由葡萄牙人控制。正如我们所见，在《从孟买到果阿》里他塑造的那个宝莱坞代表角色，展示了这位宝莱坞最伟大演员之一的辉煌时刻。

电影《抚养》第一次让大众注意到迈赫穆德，三年后，他的第一部电影就让他成了宝莱坞最伟大的喜剧演员，这个电影就是《上门女婿》(Sasural)。无论是《抚养》还是《上门女婿》，这两部电影都充满了泪水和痛苦，但宝莱坞电影的观众喜欢笑中带泪的方式，而迈赫穆德正好满足了他们的需求。从严格意义上讲，《上门女婿》还为他找来了喜剧女演员舒芭·柯泰（Shuba Khote）配戏。他们两的滑稽组合是如此成功，以至于

后来成为许多热门电影中的喜剧搭档,比如《爱在东京》(Love in Tokyo)和《固执》。后来,阿茹娜·伊拉尼(Aruna Irani)取代了柯泰跟他成为喜剧组合,不像柯泰,伊拉尼十分有野心想成为女主角,而不只是一个让迈赫穆德摆布的喜剧女演员。

迈赫穆德还与另一个喜剧演员I. S. 乔哈尔(I. S. Johar)联手合作,他不仅仅只是个喜剧演员。他既能写剧本,还能当导演,而且他还是少数几个参与拍摄好莱坞电影的宝莱坞演员,参演的电影有《阿拉伯的劳伦斯》(Lawrence of Arabia)和《尼罗河上的惨案》(Death on the Nile)。纳威卡尔评论他说,他很擅长"说出纯粹讽刺的对话,还略带玩世不恭地扬扬眉毛",他进入喜剧界也相当意外,是在1949年的电影《有一个女孩》(Ek Thi Ladkhi)中,他扮演了跑龙套的角色,需要追逐女主角的船,而拍摄的时候他跑到了船的前面,导演和摄像师都大笑不止,觉得他就是一个天生的喜剧演员。而这部影片的投资人在看到这些动作的时候也忍俊不禁。

就在这部被标榜为印度第一部喜剧长片的作品《你好》(Namasteji)中,他们开始联手合作。之后又拍了一部电影,导演直接将他俩的名字组合放在电影标题《乔哈尔·迈赫穆德在果阿》(Johar Mehmood in Goa)中,在这部影片中,乔哈尔扮演愤世嫉俗的角色,而迈赫穆德扮演了喜爱音乐的幽默大师。随之又拍了《乔哈尔·迈赫穆德在香港》(Johar Mehmood in Hong Kong)。还有《匿名者》(Gumnam),这是根据阿加莎·克里斯蒂(Agatha Christie)的作品《无人生还》(Ten Little Niggers)改编的。这个作品获得了成功,但没有乔哈尔·迈赫穆德系列电影的香港版那么成功。

到了60年代后期,迈赫穆德已经远远超过约翰尼·沃克。在一个通过金钱来判断成功的行业中,据说他的薪酬比一些宝莱坞二线主角要高得多。就因为这样,在宝莱坞演员圈子里孕育了一些怨恨及不安全的因素,导致迈赫穆德的很多作品无法完成。他被指责降低了印地语电影中喜剧的质量,特别是当他试图扮演印度南部的喜剧角色时。

印度像所有的国家一样,也喜欢拿他们的乡下同胞当笑话。美国人

对来自波兰的人有"波拉克"（Polak）的笑话，英国人取笑爱尔兰人有"凯瑞"（Kerry）的笑话。在印度则是关于萨达人（Sardars）的，就是对锡克人的称呼。但是这些很难在电影中表达出来，宝莱坞意识到它会产生许多分歧。但迈赫穆德开始拿南印度人开玩笑，包括"缠腰布"（lungi uthake）的笑话。这指的是隆基（lungi），即南印度人穿着遮盖下体的缠腰布，而他称之为诱惑的时尚。于是，那些在孟买经营乌迪比（udipi）餐厅，供应南印度美食和印式快餐的南印度人就成了关注的焦点，麦当劳那时候还没有来到这个国家。就在这时，孟买有一个叫巴·塔克雷（Bal Thackeray）的漫画家组建了一个政党，旨在从城市里驱逐这些印度南部的移民。他的政党后来变得更加恶毒和法西斯主义，并最终将目标对准了穆斯林教徒，而这正是迈赫穆德自己的社区，当然那是很晚之后发生的事情。

早在迈赫穆德成为批评家的众矢之的之前，他就决定专注于自己制作公司的工作，这是他在20世纪60年代初就已经开始了的事情。他制作的第一部作品是1961年的《乔特·纳瓦布》（*Chhote Nawab*），之后是一部悬疑喜剧惊悚片《鬼屋》（*Bhoot Bangla*）。在这部作品中，迈赫穆德第一次当上了导演。他公司最大的成功，在于用《邻居太太》这部电影让迈赫穆德与基肖尔·库玛尔联合起来。

早在孟买有声电影时期，迈赫穆德不仅认识了阿索科·库玛尔，也已经认识了阿索科的弟弟基肖尔。据说故事是这样的，基肖尔正处在蹿红上升阶段，迈赫穆德向他要求在一部他的电影中饰演一个角色。基肖尔·库玛尔很了解迈赫穆德出色的喜剧表现力，而且认为他将会在宝莱坞历史上一举成名，"我怎样才能给一个人机会来跟我竞争呢？"对此，迈赫穆德很幽默地回答说："有一天，我会成为一个大导演，我会让你出演我的电影！"

《邻居太太》被许多人认为是宝莱坞最经久不衰的喜剧电影，而且认为基肖尔·库玛尔是宝莱坞寻觅已久的喜剧天才。

正如班尼戈尔说的："他不是一个小角色。其他人可以作为小的角色，他是中心人物。他是一个喜剧主角，他是我们当时创造的少数的几个喜剧

主角之一,是我们最像沃特·玛绍(Walter Mathau)或杰克·雷蒙(Jack Lemon)的喜剧演员。"

基肖尔·库玛尔让喜剧演员从过去只能在电影中担任小配角,提升到现在可以担当主角,但是,仍然不可能让宝莱坞的喜剧变成好莱坞式的喜剧形式。如果他不是那么勉强仅仅当一个喜剧演员的话,他可能已经这样做了。在某些方面,宝莱坞的悲剧是,基肖尔·库玛尔会演戏、唱歌、作曲、导演,而在表演方面他最没有野心。他一直想成为一个歌手,就像他心目中的偶像赛加尔那样,虽然他也经常模仿阿索科或"大老爷"(Dadamoni),这是他对哥哥的爱称。

阿索科·库玛尔回忆说,基肖尔·库玛尔还是一个孩子的时候,嗓音其实十分可怕,"作为一个小孩子,他的声音很刺耳,讲话也不清楚,因为他老是咳嗽和感冒。但他又很喜欢唱歌,那简直像尖叫而不是唱歌"。阿索科·库玛尔给了他一个风琴,但是他演奏起来全家人都提心吊胆,因为听起来像一个折断了的竹子一样,发出了刺耳的噪声。但在他十岁左右的时候,他自己在厨房装疯卖傻一样玩耍的时候,发生了意外(其实他的整个人生都像一个笑话),导致他的一个脚趾不得不被切除。因为当时有限的医疗设施,也没有止痛药,阿索科说这种极度的疼痛让他几乎哭了一个月,每天哭20个小时。"渐渐伤口愈合,但哭了一个月的经历让他的声音变好了,变成了悠扬的嗓音。"

基肖尔·库玛尔十八岁的时候来到孟买,和阿索科·库玛尔生活在一起。他的哥哥没有鼓励他成为一名歌手,相反,他希望弟弟成为一名演员。不过他在几部早期电影比如《猎人》和《唢呐》(*Shenai*)中的表现并没有引起大众注意,直到参演电影《固执》才崭露头角,这部作品让迪维·阿南德获得了良好评价。当时因为扮演园丁的演员没有出现,阿索科就把他推进去了。基肖尔非常害怕,于是他跑掉了,直到两小时以后才被找到。他在影片中也为迪维·阿南德配唱了《为何祈求死亡》(*Marne ki Duayen Kyon Mangu*)这首歌,这是他伟大偶像赛加尔风格的一首歌。跟他的偶像一样,基肖尔·库玛尔既能演又能唱,但他从一开始就明确表示

他只想唱歌。

在演戏和唱歌两个方面,基肖尔和他哥哥阿索科很不同。虽然阿索科没有接受过表演的专业教育,但在古典歌唱方面接受了培训,并试图从好莱坞明星那里学习演技。对于基肖尔来说,表演是出于本能。他能很轻松地既传达情绪给观众又引起笑声,让人十分感叹。

阿索科·库玛尔对他弟弟自然的表演风格留下了深刻印象,资深导演法尼·马宗达也是这么认为。他说:"我听说有些人不欣赏基肖尔演戏时候的动作手势。但我必须说,只有他能掌控他自己在做什么。没有人能做到任何接近他的风格。通过喜剧的形式,他可以轻松地扮演很多严肃的角色。"曾执导过他一些早期的电影的导演 H. S. 拉瓦尔(H. S. Rawail)评价说:"他是非常优秀的喜剧演员,是我们最好的演员。他的骨子里都透着音乐的细胞,所以他会跳舞,也会灵活地运用各种精彩的手势动作。"

在十年里,他在不同的电影里饰演了角色,而且在许多电影中他都是迪维·阿南德的配唱歌手。他跻身为宝莱坞最伟大的喜剧天才,主要是在两部电影里的表现,一个是《好运摆乌龙》(*Bhagambhag*)中,他和另一个喜剧演员巴哈格万,他俩试图寻找一件昂贵的大衣,这个过程还牵涉到两名妇女和各种恶作剧。两年后,《车行情事》(*Chalti Ka Naam Gaadi*)被认为是最好的宝莱坞喜剧之一。这部喜剧中,库玛尔三兄弟阿索科、基肖尔和阿努普(Anup)都出演了,还有玛德休伯拉一起同台演出,后来基肖尔娶她为妻。在影片中,三兄弟经营一个修车行,玛德休伯拉有一辆汽车需要修理,基肖尔饰演的角色爱上了她。喜剧的是,尽管由阿索科扮演的他的兄弟很厌恶女人,基肖尔还是努力去见玛德休伯拉。然而,在宝莱坞,喜剧的本质是它会以一种严肃的启示而结束,但整个作品都因为基肖尔·库玛尔的滑稽表演和活泼热情的歌唱而广受欢迎。

基肖尔作为一个演员,在台前幕后都从来没有停止过装疯卖傻的行为。有一次,他被要求拍摄在一条路上开车驶进再驶出的镜头。结果,他一直开出片场30英里以外。然后他打电话说他已经到达城市的边界线,那里其实是城市的尽头,山脉开始的地方。当导演向他提出抗议时,他说:

"你告诉我要拍这样一个镜头,但没有说我应该在什么地方停车啊。"

这是基肖尔·库玛尔反击他讨厌的导演的方式,"导演就像学校的老师:做这个。做那个。不要那样做。我害怕他们"。

但就像他恨他们那样,他也给我们留下了20世纪五六十年代宝莱坞演员的鲜活形象。"在那些日子里我要拍这么多的电影,不得不从一个电影片场到另一个片场,我都是在路上换衣服的。试想一下,一边换衣服一边换裤子,很多时候我会混淆不同电影的台词,或者我在浪漫的场景里看起来很生气,或者在一场激烈的战斗之中显得很可爱。这实在太糟糕了,我讨厌这样的状态。"

对于基肖尔·库玛尔来说,表演使他远离了他唯一的爱好——唱歌。"我只想唱歌。但我是被骗去表演的。我想尽几乎所有的伎俩去摆脱它——我胡说我的台词,在悲伤的场景里用真假嗓音急变互换地唱歌,还在一些电影中把本该对比娜·雷说的话,说给了米娜·库玛里。但他们都不让我走。"

然而,在一个电影中,他干了一件不可思议的事,也因为他过人的行为使得他结识了一位70年代初宝莱坞的伟大人物。

1970年,贺里希克什·穆克吉选择了基肖尔·库玛尔来主演他的电影《极乐》。这部电影是关于一个垂死的癌症患者的故事。基肖尔·库玛尔不喜欢这个角色,但穆克吉最终让他接受了,并且在所有重要的日程安排上都达成了一致。在拍摄的第一天,基肖尔·库玛尔出现了,但一看到他,穆克吉就知道他不会这么做,因为他剃光了头发。穆克吉随后决定把这个角色给拉杰什·肯纳,他前一年刚出演了电影《崇拜》(*Aradhana*),正处在事业的上升阶段。他拿走了印度电影观众奖的最佳男主角,也在这几年成为宝莱坞众所周知的大明星。

基肖尔·库玛尔其实并不介意。在接下来的十五年,基肖尔·库玛尔为拉杰什·肯纳配唱了一些他最好的歌曲,他们发展成了非常成功的合作关系。

他作为歌手的优点,是他能想象他演唱的歌曲是如何在电影屏幕上被

呈现出来的。虽然他未受过正式的训练，但他吸收了各种曲调的风格，将之变成有节奏的排列，一旦一个节拍开始，就可以从既定的模式开始，并结合音符和字词、音节创作出新的音乐。

因为他既能表演也能唱歌，这让他在同时代人里占足了优势。所以，当他出来表演时，他既能唱歌又能跳舞的能力使他的表演风格烦扰到他的同胞演员们。在1968年上映的《邻居太太》这部电影是最有力的证据。在影片中他扮演了一个音乐老师，帮助一个天真的年轻人追求一个有音乐天赋的女孩。问题是，这个年轻人是五音不全的，所有的喜剧故事都是围绕这个展开的。基肖尔·库玛尔的角色并不是主角，但担任主角的迈赫穆德和苏尼尔·达特都很担心，因为基肖尔表演得这么好，因此在电影拍摄的过程中，基肖尔的角色被重写过很多次，以此来确保他俩主角的表演不被掩盖掉。然后，当这部电影上映的时候，还是基肖尔·库玛尔抢走了风头。

然而这一年，也标志着他演艺生涯的结束，这在很大程度上是由于他混乱的个人生活造成的。如果说基肖尔·库玛尔是宝莱坞银幕上的伟大人物，那他在个人生活方面就是一场大灾难。他有四个妻子，他和第一任离婚，他埋葬了他的第二任妻子，美丽的玛德休伯拉。这场婚姻被证明是极为艰难的，玛德休伯拉在临死之前却思念渴望着迪利普，让人觉得她完全疯了。基肖尔之后又和另一个女演员尤姬塔·巴利（Yogita Bali）结了婚，可这场婚姻仅仅持续了一个月左右（据说是因为他不让她用他的浴室），然后娶了他的第四任妻子丽娜·昌达瓦卡（Leena Chandavarkar），她只比他的儿子阿米特大两岁。

所有这些都可以看作他古怪性格的一部分。他在房子外面竖了一块板，写着"这是疯人院"。据说，他还跟自己后院的树讲话，并且给每一棵树都取了一个特殊的名字。有时候家里来人了他也要假装自己不在，然后躲在沙发后面用假扮的声音告诉来者他不在家。甚至阿索科·库玛尔来的时候他也这样做。

基肖尔·库玛尔一直在金钱和税务上有很多问题。在20世纪60年代

他的税务问题迫使他开始接拍B级电影。

当时还是记者现在已成为制片人的普利提许·南迪,有一次拜访他的时候,发现了成堆的杂乱文件。他们的谈话如下:

南迪:那些是什么文件?

基肖尔·库玛尔:我的收入纳税记录。

南迪:被老鼠吃了吗?

基肖尔·库玛尔:我们把它们作为杀虫剂用的。非常有效。老鼠咬了之后很容易就死了。

南迪:那当税务人员要求看文件的时候,你准备怎么给他们看?

基肖尔·库玛尔:死老鼠。

南迪:我懂了。

基肖尔·库玛尔:你喜欢老鼠吗?

南迪:不怎么喜欢。

基肖尔·库玛尔:在世界上其他地区很多人都喜欢它们。

南迪:我想是的。

基肖尔·库玛尔:这可是高级菜肴。也很贵。要花很多钱。

南迪:是吗?

基肖尔·库玛尔:这是一桩好生意。老鼠。人们可以从它们身上不断地赚钱。

毫不奇怪税务人员会去搜查他的家。

基肖尔从来没有失去他的幽默感。与他唱了许多二重唱的阿莎·博斯勒(Asha Bhosle)曾经描述了基肖尔·库玛尔是如何造成混乱的情形的。当时他们在一起唱歌,基肖尔·库玛尔跟平常一样闭着眼睛唱歌,他突然在阿莎面前摔倒。"然后我就倒向伯赫拉·西拉希塔(Bhola Shreshta),接着他又倒在鼓手那里。我们就像人形多米诺骨牌一样,一个个倒下,直到整个乐团都疲惫不堪。我的鼻子严重地受了伤。鼓也被摔坏了无法修复,

而且手风琴演奏家扭伤了脚踝。但基肖尔表现得就好像什么也没有发生过。我们大家捧腹大笑,笑得眼泪都出来了。"

基肖尔·库玛尔经常来录音,而且好像他还和一个看不见的男孩一起来的。阿莎说:"这个根本不存在的男孩和基肖尔先生常常不断地交谈,有时偶尔讲个笑话,便发出一阵大笑……"基肖尔·库玛尔甚至还邀请阿莎·博斯勒加入他们的聊天,但她不可能做出这样的事情。

如果说这个故事有点疯狂的话,但它却是被拉瓦尔的经历所证实过的。这个故事有几个版本。一个版本是基肖尔没有到片场参加拍摄,拉瓦尔就去他家找他,发现他把链子绑在脖子上假装自己是一只狗,身边还有一盘食物、一碗水和一个标识板写着"请不要打扰狗"。当拉瓦尔想进来并伸出他的手,就像对待一只狗那样,基肖尔竟然咬了他的手而且不停地吠叫。另一个版本是他去给基肖尔钱,同样被咬伤了,基肖尔还说,"你没看见那标识板?"

他的离世给喜剧界带来了些许悲伤。他先是接到音乐制作人的电话,唱了一些歌曲,然后讨论了一下价格,并不是要拿多少钱而是要给出多少钱。然后他坐下来看《大江东去》(*The River of No Return*)。他妻子丽娜在楼上做按摩。突然,基肖尔·库玛尔站起来,然后倒在了床上。他的房间里挂着他母亲的照片,旁边是《教父》(*Godfather*)中马龙·白兰度(Marlon Brando)的画像。从他的呼吸来看,他的妻子认为他可能是心脏病发作。她正要给医生打电话,但基肖尔阻止了她,说自己没事,如果她叫医生,他就会真的心脏病发作。

这成了他最后的遗言。当医生赶到的时候,心脏复苏按摩也已经没有用了。1986年10月13日,基肖尔·库玛尔去世,享年58岁。宝莱坞失去了一个可能是最杰出的喜剧演员,相反也是一个几乎无法归类的喜剧演员。

在他去世的前十年,基肖尔·库玛尔曾经被介绍给印度政坛,这是一个毫不幽默、只有恐惧的政治世界。甘地夫人在1975年6月曾宣布了一个紧急禁令。基肖尔的传记家基肖尔·瓦力恰(Kishore Valicha)记录了这

个故事:

同年,大概12月,在新德里举办的一个晚会上,应桑杰·甘地的邀请,将要宣布甘地为这个国家所做的六个展望计划。当时孟买电影界的电影明星和主要歌星都应邀出席。几乎所有在场的人都在一个开放的剧场里,他们通过麦克风发言,对着大批的观众唱歌。

基肖尔·库玛尔没有在那里。他的缺席不仅被发现了,而且还被那些因为崇拜明星而聚集在那里的审查官们记住了。基肖尔并没有做任何回应,仅仅就是没出现。他似乎并不在乎。

不过,可以预料得到,后果是严重可怕的。所有政府经营的全印广播电台和那些黑白电视都全面禁播基肖尔·库玛尔的歌曲。政治权力掌握在那些人手中。官方给出的理由是,他的歌曲是淫秽的。直至英迪拉·甘地夫人在竞选中失败,禁令被废除的时候,基肖尔的歌曲才被允许再次播放。这可是一个史无前例的巨大处罚。

到了这个时候,迈赫穆德的职业生涯差不多已经结束了。在接近80年代尾声时,他已被一位马拉地语电影喜剧演员柯达赫老爹(Dada Kodkhe)超越,后者正在尝试进入印地语电影圈子。

迈赫穆德确实建立了宝莱坞20世纪50年代和当今世界之间的联系。当迈赫穆德处于他鼎盛时期的70年代,一名年轻男子来到了孟买,希望进入电影界。这个外来移民没地方住,迈赫穆德的兄弟为他提供了他家的一个房间。当时迈赫穆德正在制作他的喜剧《从孟买到果阿》,在片中迈赫穆德扮演一个公共汽车售票员。他需要一个英雄角色,因此决定起用这个年轻人作为主角。那个年轻人就是阿米特巴·巴强,这正是他担任主角的第一部电影。

大概二十年之后,迈赫穆德身体状况已经不是太好,但是仍热衷于重振他的事业。他想要拍出最后一个很棒的喜剧作品出来。在1996年,他制作了《世界的敌人》(*Dushman Duniya Ka*)。迈赫穆德为这部电影设计

了一个非常强大的演员阵容。年轻时的迈赫穆德是沙鲁克·汗扮演的,他有着整齐如牙刷的小胡子和骨碌骨碌转的眼睛,毫不掩饰对迈赫穆德的崇拜之情。尽管有他和其他一些著名演员出演,但这部电影还是失败了。

迈赫穆德于2004年7月在睡梦中死去,当时他正因为看病治疗待在宾夕法尼亚州的一个旅馆里,就这样远离了他挚爱的孟买。

也许对于所有的喜剧演员来说,这可能是一种孤独的结束。

第五部分
愤怒及以后

第十五章
害羞者及其对愤怒的利用

在1969年2月15日,一个瘦高的二十七岁年轻人(他有着一般印度人没有的身高,当然对演员来说很正常)到达孟买后,决定开始他的电影之路,而在这一天他获得了机会。虽然那部电影完全失败了,但他个人的成功并没有被掩盖。四年之后另一部里程碑式的新作品让这位明星彻底改变了宝莱坞。这个年轻人就是阿米特巴·巴强。从1973年开始,宝莱坞发展史就开始十分有吸引力,而且可写的故事特别多,当巴强在他的第一部电影《囚禁》(*Zanjeer*)中出演时,他是电影的主角。他出现在三大明星依然势头强劲的50年代,但自1973以后,三大明星就只剩下一个了。即使在今天,在六十四岁的时候,他在宝莱坞仍然占据统治地位,当他决定在2005年的电影《黑暗》(*Black*)中扮演一个聋哑的女孩的老师时,不仅对他个人而言是一个胜利,而且这部电影也为他和宝莱坞绘制了一个新的版图。

山亚姆·班尼戈尔这样告诉我:

没有一个形象可以同他进行比较,不只是在宝莱坞,而且世界上其他地方的所有剧院影院里,都没有同他一样等量级的人物。他是这个星球上无人可及的耀眼明星。作为一个演员,他可以等同于英国的奥利维(Olivier)和吉尔古德(Geilgud),因为完美的表演而受人尊敬。这一点儿都不夸张。他是一个非常优秀的演员。他并没有受过什么训练。他看上去是个不太可能成为这样一个大明星的人,没有人会给他半个机会。他第一次来到孟买时,谁也不相信他会有如此大的影响,更不会觉得他会成为

明星。当阿米特巴·巴强到达孟买的时候，已经有很多其他的明星。他以一种前所未有的，甚至是三大明星都没有试过的方式打破了障碍。他填补了一种空缺。首先他不是浪漫英雄主角的类型。很多情况下他展现的是一种被压迫的状态。他到来的时候刚好是早期独立热潮刚停歇的时期，人们正被很多东西所威胁，而且政府处理事情的能力也在被质疑。在《复仇的火焰》中，作为主角之一的他死了。在那个意义上，他是一个十分特别的角色。在《黑暗》中他扮演了一个年纪大的角色。他不再扮演英雄主角，渐渐地隐退了。结果在他中年的时候，又重新成了一个更加耀眼的明星。《囚禁》让他建立起了一种公众形象。而当他作为印度版的电视节目《谁想成为百万富翁》(*Kaun Banaga Crorepati*) 的主持时，又发生了改变。这给了他另一种更加符合大众需求的性格形象。或许在《谁想成为百万富翁》之前他已经是巨星，在《谁想成为百万富翁》之后他更加是印度电影观众心中的巨星，他已经成为一个国家的象征。在他之前从未有过，没有人比他出名。他比沙奇·德鲁卡有名得多。阿米特巴有一个非常特殊的角色形象，他可以被任何一个人视作一个榜样。在他的个人生活中没有什么事可以被诟病或者被指责的。

即使是博福斯（Bofors）武器丑闻也不能影响他。他毫无理由地被抛入了那种尴尬的境地。阿米特巴的片酬在 3 000 万卢比至 5 000 万卢比之间。他在签约的时候就可以预支 10% 或 20%。

卡哈利德·穆罕默德（Khalid Mohammed）在《是否成为阿米特巴·巴强》(*To be or Not to be Amitabh Bachchan*) 中写道：

……没有演员在讲笑话时如此严肃，没有演员在表达孤独时不自怨自艾。没有人在银幕上看着我们时，或坐在黑暗的大厅中，如此努力，目光如此锐利。这听起来不可能。但是不论日升日落，真正的不可能是影院和我们的生活中没有他。

但从这个公众好学生的角度来说，在充满了诱惑的宝莱坞过去的三十年中，还有许多其他人，有男演员、女演员和导演，他们同样在宝莱坞的历史中扮演着角色，总之，更广泛的经济和政治因素使巴强凸显了自己的优势，成为不仅在宝莱坞，还在世界电影行业中独树一帜的独特形象。

巴强宣称自己参与的电影表现了正处在决定性转变的印度，并且已经变成了灾难性的转变，这意味着它朝着与世界上大多数地方，特别是亚洲南部和东部的国家完全相反的方向转变。在随后的十年，这些国家往往从残酷的独裁统治和政府的镇压中解脱出来，进入自由资本主义，经济获得飞速发展，其增长的速度能够震惊全世界。相反，走社会主义路线的印度陷入了所谓的印度增长率，一年不会超过3%到5%，直到1991年，因为面临严重的外汇危机以及在国际货币基金组织（IMF）的强制下，印度人才改变了方针政策，重返世界。这和巴强的故事有关，这决定性转变的起因是一个女人，英迪拉·甘地，她是巴强一家的好朋友。她的儿媳是一个意大利女孩，叫索尼亚·马伊诺（Sonia Maino），出生在都灵（Turin），她后来成了索尼亚·甘地（Sonia Gandhi），一开始她到印度来和英迪拉的儿子拉吉夫（Rajiv）结婚时，就是和巴强一家住在一起。也许是一个巧合，1969年巴强首次在电影中亮相，也正是英迪拉·甘地决定转变印度政治方向的那一年，尽管如此，几个月之后巴强到达孟买的事还是有一定意义的。

1969年7月，英迪拉·甘地任印度总理，宣布全国所有的银行国有化。这个举动确实是为了帮助穷人。印度的穷人确实有理由不开心，并且一直疑惑二十年来的自由到底带来了什么。在1966年，比哈尔和马哈拉施特拉发生了饥荒。在喀拉拉邦有抢米风潮，甘地女士戏剧性地宣布她不吃米饭，直到在喀拉拉邦的人们有米吃。食物短缺十分严重，所谓的"客人控制令"意味着没有人能在一个宴会上为超过五十人提供食物。宴会上，大量被宴请的人也仅仅是被提供薄薄的一片冰淇淋，据说是用吸墨水纸制成的。印度在先前的十年中有过两次和邻国的战争。在1962年，它侵犯中国而被击退，在1965年，同巴基斯坦打了个平局。甘地夫人于战争之后

一年执掌政权，提出了平民主义的口号，后来被归纳成她的竞选口号"消除贫困"，但真正的情况是她可能会失去权力，顺从于被辛迪加财团支持的右翼国会，控制政党机器。他们把她放在权力中心，希望她成为一个容易控制的女人，就像他们起初设置的那样，成为一个傀儡。但是她最后却被证明是一只老虎，杜尔卡女神，杀死恶魔的伟大印度教女神，她在1969的举动是她对辛迪加的第一次反击。这包括提出自己作为印度总统的候选人，反对她所在的党派提名的候选人，然后在1969年8月15日，把她父亲和圣雄甘地（和英迪拉没有关系）用一生建立起来的党派解散。这个党派正是以她的名字命名的，这个名字仍在沿用，而旧的国大党消失了，好像它从来没有存在过。

她接手时的印度经过她父亲贾瓦哈拉尔统治了二十多年之后，是一个非常奇怪的国家。一方面欣欣向荣的民主制度使它可以称得上是世界上最大的民主国家，但它又有法律意义上的社会主义苏联的外形。但是那仅仅是在纸上，那个立法的不是苏维埃的共产主义，而是垄断的资本主义，那是印度人称之为有正式许可的宗主国，取代了旧的英国王国。要做任何事情都需要官方的许可，导致了许多腐败现象滋生，还造成了很多可怕的垄断，一些小的私人生意会控制大量的经济部门。所以，当巴强制作他第一部电影时，市场上仅有两种车。一个是大使牌，这是根据旧的莫里斯·奥克斯福特（Morris Oxford）汽车设计，并且由伯拉斯集团（Birlas）生产的品牌，这个集团曾经为圣雄甘地提供资金资助，并且在印度独立的过程中出了很大的力。另一个是19世纪60年代的意大利菲亚特（Fiat）公司的版本。车辆需求远大于供应，以至于菲亚特订购单的等待时间是十四年，而大使牌是四年。这样的结果就是二手车比新车更贵。那时候没有电视，除了在德里有一个试验性的电视台，纸质出版物都是免费且粗糙的，广播通过信息和广播部门（英国在战争时候建立，后来印度接手）被完全控制在政府手中。政府要求所有的电影院在播放正片之前播放政府宣传片。不管怎样，这些宣传片基本上都是劝告印度人不要浪费食物。这正是为了应对当时的食物短缺以及粮食产量增长的幻灭，而巴强以及崭新形式的电影就

出现于70年代这样的背景之下。

有趣的是，巴强在他第一部电影《囚禁》里扮演的角色成功了，而且在一定程度上反映了1969年甘地夫人的政治风格成功被民众接受。这是一个人作为体制系统中的一分子最后却反对这个体系的故事。她在1969年做出戏剧性的决定，这是因为她已经成为印度当权的核心人物。在她父亲统治的时候，她经常陪伴她的独身父亲去许多政府部门，并且参与各种海外行程。她成为国会的主席，在去除喀拉拉邦共产主义政府的选举中做了突出的贡献，之后成为信息和广播部的部长，主要管理控制电影，现在是印度总理。但是她反对她所代表的党派的举动，可以被看作是一个勇敢的女性同邪恶的辛迪加党派后台老板的斗争。而且还要得益于他们中的大多数人都又胖又丑，就像后台老板的那个样子，其中一个来自孟加拉的阿图尔亚·戈什（Atulya Ghosh）经常戴深色眼镜，另一个卡玛拉基（Kamaraj），既不说英语也不说印地语。而相对的，甘地夫人总是看上去很柔弱，很容易就反衬出他们是不关心老百姓的坏人。对于穷苦的民众来说，他们就希望她能够解散她的党派。由此甘地夫人走向胜利和成功，作为一名女性掌权坚持抵制体制，而她的儿子桑杰和其党派的朋友却退缩了，她急于求成推出了禁令，就在巴强的电影《囚禁》成功两年之后强制执行。

在电影《囚禁》中，巴强扮演一个警察，小时候目睹了他的双亲被杀害。后来他成为警察，在一个经常惹麻烦的帕坦人以及一个站街女的帮助下，向杀人犯复仇。这个电影确立了之后巴强许多电影的模式，并且给20世纪70年代的电影提供了一个方便又简单的主题，那就是愤怒的年轻人的十年。巴强是一个沉思的孤独者，很少唱歌跳舞，并且对于一些体制内不能制裁的事件，他毫不犹豫地希望通过自己的手用法律来确保正义，给予其应有的惩罚。

关于巴强的技巧，电影制作人高文德·尼哈拉尼曾经说到，他的表演表达了对国家的情感，在较早的那一代中，拉杰·卡普尔的电影是这样做的：

任何一种形象都取决于一个演员的塑造，就像是愤怒的年轻人，涉及的不仅仅是那个演员，还有那段历史时期盛行的环境以及人们的状态。如果在人们的心中有一种愤怒，或许是反对一种体制，或许是反对某些政府法令、某种社会现状，又或许是某种禁忌，如果有人表达了出来……如果演员能够有效传达这种愤怒，那么他就确实表现了他自己所处时代的那种被压抑的愤怒情感。

当一个人被定位为一个国家的愤怒年轻人形象，阿米特巴·巴强的背景和教养对于银幕上呈现的愤怒并没有什么帮助。作为一个年轻的男孩他十分优秀，但苏巴斯·玻色警告印度人不要去做这样的男孩。然而，为了反映他出生的时代，他差点被取名为"革命"（inquilab）。他生于1942年10月11日，正处于"退出印度运动"中，由圣雄甘地发起的第四次而且是最后一次的伟大运动，倡导摆脱英国的统治获得自由。英国用严酷的方式镇压了它，而阿米特巴的父亲哈利瓦西莱·巴强（Harivanshrai Bachchan）想要给儿子取名"革命"，但是接受了女诗人苏米特拉·南丹·彭特（Sumitra Nandan Pant）的建议为"阿米特巴"，这个名字来自阿米特和阿布阿（Abha）。一些朋友仍然叫他阿米特，意味着永恒的光。从许多方面来看，他生来就要成为印度独立之后的中坚力量。他的出生地阿拉哈巴德是尼赫鲁家族的故乡，而且他的母亲泰吉（Teji）和父亲哈利瓦西莱都是虔诚的民族主义者。阿米特巴认为他是一个地道的阿拉哈巴德人，这是一个深受印度教和穆斯林文化交汇的城市，并且也影响了尼赫鲁家族很多，以至于尼拉德·乔杜里认为尼赫鲁受穆斯林文化影响比印度教文化更多。

巴强家族同日渐崛起的宝莱坞中坚力量保持着很好的关系。他的家族同卡普尔家族就非常友好。哈利瓦西莱会去普里特维拉的舞台表演，在后台的晚宴上，他还会背诵普利特维拉喜爱的诗。但是在1969年，阿米特巴来到孟买找工作，他并没有设法进拉杰·卡普尔的电影公司，他更喜欢

自己努力，不喜欢像印度人那样通过找关系而被人提携。

阿米特巴成长于被他称之为东西方文化交汇的环境中。他的父亲是一个诗人，一个作家，一个在印地语文学界受到尊敬的人物；他的母亲来自一个西化的印度家庭（她父亲曾在伦敦当过律师），在女修道院受到良好的教育并且有个英国保姆。

阿米特巴受到严格的教育，这也是为什么他内向，而且无法完成一些简单的比如独自进入餐厅这样的事情的原因。这样的羞怯个性让他在年轻时作为一个正在奋斗打拼的电影演员颇为苦恼。有一次，他因工作需要去见演员马诺吉·库玛尔（Manoj Kumar），库玛尔就要他到电影之地公司的片场来找他，他那时正在那里工作。几乎在那一个星期里的每一天，巴强都会到片场去，但都只是在门口徘徊，因为太害羞而不敢进去。令人惊讶的是，尽管他已是巨星，而且也有了多年的电影拍摄和现场节目录制的经历，他仍旧承认自己是个极度羞涩内向的人，而且这个性格还经常被误认为是傲慢自大。或许正是这样的胆怯性格解释了2002年他同卡哈利德·穆罕默德的对话记录中说到的，"我一直都是个普通的演员。相信我，每部电影，每次表演我都很努力。我总是会在那个过程中变得更加敏感智慧。我们都是在平庸普通中前进的人"。

这个家庭并不是很富裕，老巴强每月赚500卢比，他们没有冰箱和吊扇，在北印度炎热的夏季，他的母亲用水冲地板来给房间降温，通过在台式风扇前放冰块来对抗炎热的下午。

巴强回忆起那时并没有太多钱供娱乐，但是他们的父母会明确地告诉孩子们什么是真正的娱乐享受。阿米特巴最早喜欢的电影偶像是劳莱与哈迪；他看的第一部印地语的电影是撒特耶·玻色（Satyen Bose）1954年执导的《觉醒》（*Jagriti*），这是一部带有强烈民族主义色彩的电影，并且鼓励年轻人思考印度和它的荣耀。之后他又喜欢蒙哥马利·克利夫特（Montgomery Clift）在《郎心如铁》（*A Place in the Sun*）中的表演，还有马龙·白兰度在他大部分电影中的表演，特别是《飞车党》（*The Wild One*）。在他看了查理·卓别林的《舞台生涯》之后整夜睡不着，电影中

的音乐很长一段时间都在他心头萦绕。他们家和尼赫鲁一家的交情意味着巴强有一些特殊的权利。有时候，他和他的家人会被邀请去参加在印度总统府里的电影展映，在那里他看到了来自捷克、波兰和俄罗斯的影片，虽然影片中传达的反战信息并没有吸引他。他一直觉得电影的目的并不是说教，而是娱乐。

在1956年，在阿拉哈巴德接受早期教育之后，巴强去了一个寄宿制学校，在奈尼塔尔山上的舍伍德学院（Sherwood College）。这是一个传教士的学校，由牧师R. C.卢埃林（R. C. Llewellyn）担任校长。或许巴强能够负担得起寄宿学校的费用有些奇怪。但是，这个时候他的父亲已经换了工作，情况好多了。尼赫鲁资助他去英国研读了自己的博士学位，后来回到阿拉哈巴德大学，他之前在那里做英语教授，他们想降低他的工资，他一气之下就辞职了。尼赫鲁帮助他找到了一个印度对外事务部门（在独立印度的尼赫鲁不仅是总理，也是印度外交部长）的工作。这意味着全家都要搬去德里，收入会增多，阿米特巴则去了寄宿学校。

在学校里，他很精通科学课程，但是在艺术方面的表现相当糟糕，以至于他想要成为一个科学家。他积极参加戏剧课程，由一位叫贝利先生（Mr. Berry）的英国人担任指导教师。他因为在果戈里（Gogol）的《钦差大臣》（Inspector General）中出演镇长的角色得到了肯德尔奖杯，这个奖项因杰弗里·肯德尔命名，他是詹妮弗和费利西蒂（Felicity）的父亲，曾带领莎士比亚剧团在印度巡演，特别在寄宿学校里很有名。肯德尔亲自颁发奖杯给阿米特巴，然后阿米特巴继续在德里的基诺里马尔学院（Kirorimal College），通过戏剧社团"玩家们"打磨自己的表演才能。尽管选择了科学的学习方向，他在大学的学术表现却很普通，在他1962年毕业的时候仅仅获得了二等学位。之后在加尔各答的几年，他在英国人建立的由许多不同公司控制的经营代理公司里做中介工作。

这不能算是一个精彩的开始。他没有一个好的学位，之后他承认，"我竭尽全力在那个伯德公司（Bird and Co.）的煤炭部门工作。我在那里工作了两年，之后又去了布莱克（Blacker and Co.）货运经纪公司"。收入

提高了，他有了车，一辆黑色的默里斯小型车，之后换了大的经典凯旋先驱车（Standard Herald）。他的第一份工资是480卢比，其中300卢比要付房租，他那时在罗素街（Russell Street）和8个人合住一个房间，罗素街是加尔各答城区中心的主街。伯德公司给他提供了免费的午餐，晚餐经常是他从加尔各答街上的"这里或那里"得到的。"这是非常普通的工厂员工生活，非常平庸。"

但是，加尔各答给巴强提供了更多的业余演戏的机会。他参演过萨特（Sartre）、阿瑟·米勒（Arthur Miller）、田纳西·威廉姆斯（Tennessee Williams）、贝克特（Beckett）、莎士比亚（Shakespeare）、哈罗德·品特（Harold Pinnter）的作品，他在《灵欲春宵》（*Who's Afraid of Virginia Wolf*）中演了尼克，在《奥赛罗》（*Othello*）中扮演卡西欧（Casio）。他的老板大卫·吉拉尼（David Gilani）称赞他的演技水平相当高。

但是，巴强仍然需要同20世纪60年代早期加尔各答的种族歧视做斗争，即使在英国人离开的十五年之后。

那里有两个团体，业余爱好者和加尔各答戏剧社团，后者是由白人组成的英国组织。而业余社团主要是由公立学校的印度人组成。所以两个组织之间存在种族歧视。加尔各答游泳俱乐部禁止过印度人进入。我们之中的一些算是第一批被俱乐部接受的。之后，当然，情况改善了，歧视逐渐消失。

正是他兄弟阿吉特巴（Ajitabh）的鼓励使巴强坚定了进入电影界的决心，并且在加尔各答维多利亚纪念碑外面给他拍了照片，送去《电影观众》杂志举办的玛德尤瑞才艺大赛。但是后来什么也没有发生，看上去似乎阿米特巴的失败仍在继续。之后这个应该是拥有宝莱坞最美声音之一的男人，在全印度电台（All India Raido）进行的英语和印地语播音员的选拔比赛中也失败了。而那些照片，后来才起了作用。

在60年代后期，阿米特巴就像那些被孟买召唤来想要进入电影界一

展拳脚的人们一样来到了这个城市。即使他没有利用他家族和卡普尔家族的关系优势，他还是住在他父亲朋友们的家里，但是之后他总觉得不好意思在别人家逗留过久，于是在海滨大道的长椅上待了一个晚上。然后，就好像是生活中最好的故事一样，幸运之轮开始转动，他最终得到了一个机会参演电影。

阿吉特巴帮他拍的照片在宝莱坞竞相传阅。苏尼尔·达特看见了，他的妻子纳尔吉斯认识阿米特巴的母亲，于是想要帮他，而且乔普拉从加尔各答叫他去参加一个试镜。但是问题总是与他是一个"伦布"（Lumbu）有关，这是一个印地语词语，意思是高个子，而且在当时是一个带有蔑视意味的词。作为一个印度演员他实在是太高了，以至于没有任何一个一线女演员愿意和他演对手戏。在一次试镜之后，有个制作人建议他从事写作。"你看上去像是一个能写作的人，而且因为你是著名诗人的儿子，那对你来说一定不难的。"这个给阿米特巴的建议很明确：不要放弃白天不错的工作，一个月能赚2 500卢比在印度是个不错的收入了，有房有车，但是阿米特巴在加尔各答的生活是孤独的。

之后当他接近绝望的时候，那些照片通过一个女演员朋友妮娜·辛格（Neena Singh）的帮助，到达了《七个印度人》（Saat Hindustani）的导演阿巴斯的手中，这帮助了阿巴斯继续执行他激进的想法，他是个不同寻常的电影导演。这是一部关于六个印度人加入果阿想要从葡萄牙的殖民统治中解放人民的故事，而且阿巴斯热衷于把印度人民"凑在一起"。所以他需要一个穆斯林扮演印度教的盲信者，一个孟加拉人扮演旁遮普人，而阿米特巴则因为他的外貌和身高让阿巴斯直觉他的角色很像他要的那个诗人，一个穆斯林诗人。但是，实际上他得到的是另一个角色，因为当时另外一个演员廷努·阿南德（Tinnu Anand）也给阿巴斯送了照片，但他后来退出去了加尔各答和萨蒂亚吉特·雷伊一起工作，最后成为了导演。

这部电影失败了，但是在拍摄的过程中，很多瞬间却突出了这位演员的不同。

最后一个场景，是这七个印度人一起在一个陡峭的山坡上，他们用绳

索相连，而阿米特巴在最后。他本不应该让一个爱表现自己的人影响他，以至于他在不平的岩石上失去立足点，在瀑布前摇晃，一直到最后才被同伴拉回安全区域。"一遍又一遍"，阿巴斯之后回忆道："我不得不使用长镜头，但是还好是他，我可以推进特写，表现这个角色面部痛苦的表情。"在这个镜头拍完之后，巴强爬上去，小腿也刮伤了，但是他还是坚持下来了，所有被喷溅的瀑布水打湿的技术人员们爆发出了欢呼。

但是，如果说这样的情况展示了他对他刚刚从事的工作的奉献之情的话，在银幕下他还是教养良好、年轻的公立学校男孩形象。和阿巴斯的所有电影一样，这是一个小成本电影。演员们通常被要求带上寝具，在六周的拍摄过程中所有演员都在果阿的一个大厅打地铺睡觉。"我们每个人"，阿巴斯说，"都把寝具摊开，行李箱堆在墙角。除了阿米特巴。每个晚上他会打开他的行李箱（这是阿巴斯见过最大的行李箱了），拿出自己的寝具，然后早上再收起来。"

他还是像没有离开母亲的孩子一样。当他在片场里遇见麦德胡这位马拉雅拉姆语主演的时候，他自我介绍是泰吉·巴强的儿子。麦德胡见到他母亲的时候他还在德里的国家戏剧学校学习，而且他是他父亲的诗的崇拜者。麦德胡注意到巴强总是背诵他父亲的诗，麦德胡把他的声音归功于不断的练习。在拍摄电影《棋逢对手》（*Shatranj Ke Khiladi*）的时候，萨蒂亚吉特·雷伊想要一个画外音来做旁白叙述，他发现了巴强，于是他的男中音成了这部电影的一个特色。

尽管这部电影失败了，但是巴强确实开始在表演上有所进展，但是没人想过他会成为一个明星，更别说是巨星了，所以他不得不演各种他所能得到的角色。在一个人们想要在电影中追求不苟言笑的英雄角色的世界，巴强在《更深一步》（*Gehri Chaal*）和《飞蛾》（*Parwana*）中出演反派角色。在电影《拉希玛和谢拉》（*Reshma Aur Shera*）中，他和一些即将大红的演员维诺德·坎纳（Vinod Khanna）和拉姬（Raakhee）一起主演，而且苏尼尔·达特兑现了他的承诺，给了巴强一个角色，最后他演了一个哑巴。

不仅仅是在1969年的宝莱坞需要明星。三大明星都老了，一个年轻人出现了，而且看上去他似乎能够从迪利普·库玛尔、迪维·阿南德和拉杰·卡普尔手中接过这个使命。

拉杰什·肯纳和阿米特巴·巴强有很大的不同，绍哈·德用生动的笔触描绘了这两人。

阿米特巴是一个不起眼的人，你先注意到的是他的声音和眼睛，之后才是他的整个气质。这种气质成功地使最普通的个体成为一个伟大的人物。阿米特巴就是这样的人。或者说他过去是这样的，虽然他的事业和形象跌到了低谷。他仍旧比肯纳略胜一筹……但是之后肯纳不再是尼赫鲁—甘地的圈内人，他只是一个做得不错的都市男孩。阿米特巴成了一个整体形象，他所有的经历都体现在这上面。善于辞令、博览群书、彬彬有礼、温文尔雅，他是世界舞台上能让人觉得如沐春风的那类人。不像拉杰什那样，有着无数的人生大难题和自我怀疑。两人都投身政坛而失败——阿米特巴过早地就退出了，而拉杰什还在那里坚持，就为了一个更好的事业选择机会。拉杰什被认为有被害妄想症，但他自己却并不掩饰什么，而阿米特巴则通过他刻意的沉默来体现。他们俩唯一相同的就是冷漠孤僻。拉杰什成了那些攀附权贵者的叔叔（Kakaji），阿米特巴则勇敢地强忍着与那些想在公共场合被看到和他跳舞的摇头乞尾的社会名流们打交道，但是没有人会支持这两个人或者像他们一样这么做。如果过气的巨星想要保持神秘感，保持一种距离是很重要的。

当然，德是在1998年写下这段话的，当时阿米特巴似乎穷困潦倒，只是想要通过电视再次回归电影银幕。

拉杰什·肯纳，原名贾廷·肯纳（Jatin Khanna），是其父母的养子，在一次剧院的活动中他赢得了才艺比赛，这是阿米特巴没能做到的。和巴强的开始极为不同，他在查坦·阿南德1966年的电影《最后一封信》（*Aakhri Khat*）中初次登场。查坦·阿南德是一个来自成立颇久的阿南德

电影公司的很有名的导演，其电影制作和果阿的阿巴斯很不同。1969年，阿米特巴还拿着阿吉特巴帮他拍的照片在孟买四处逡巡时，肯纳已经在电影《崇拜》中一人分饰父亲和儿子两个角色，父子俩都是空军飞行员。他扮演了一个身穿制服风度翩翩的形象，他所呈现的举止动作，比如眯起眼睛摇着头，就像在引诱女主角，这成了他最浪漫的英雄形象。另外伯曼的歌曲也给电影加了一把火。1969年12月，肯纳出演了另外一部电影，拉杰·科斯拉的《两条路》（Do Raaste），塑造了一些宝莱坞之前从未有过的东西。当《两条路》在罗克西上映的时候，《崇拜》已经在街对面的歌剧院上演了，整个孟买见证了这两部由同一位演员担任主演的奇迹，而且两部电影票房都非常好，都达到了金禧纪念的程度。

拉杰什·肯纳的奇迹席卷了孟买的每个人，人们都因为他陷入了从未有过的兴奋。由于他的冲击，整个国家的女士都为他着迷，拉杰什·肯纳都觉得自己仅次于神灵。五年之后的1977年，阿米特巴·巴强在宝莱坞树立了伟大的英雄形象，而肯纳的事业却一败涂地，据说有一天晚上下着雨，他来到阿米特巴家的阳台上，问神这是否是对他耐心的考验。

1970年，巴强知道自己成长在巨星的阴影下，于是他决定在电影《极乐》中扮演照顾将死的癌症患者阿南德的医生，阿南德是由肯纳扮演的。巴强的初衷是，如果他和巨星共演就会得到一些关注。迈赫穆德的兄弟安瓦尔·阿里（Anwar Ali）也是巴强的一个好朋友，正是通过他的关系巴强才得以在迈赫穆德家里寄宿，这样他也认识了迈赫穆德，迈赫穆德曾经出演过《从孟买到果阿》，他建议巴强，"设计你围绕着拉杰什·肯纳的表演，想象他快死了……这很残忍……整个国家都会为他哭泣"。就那样，巴强说，就那样发生了。"事实是，我和拉杰什·肯纳成为一个组合，这是最伟大的偶像啊，让我产生了一种拥有了重要地位和名望的假象。"

巴强之后回忆道："拉杰什·肯纳——超级巨星这个词是为他而创造的——我所得到的关注都是因为他。还有希瑞西达（Hrishida）创造的精彩故事和剧本。电影看上去很真实，它让成百万的拉杰什·肯纳的粉丝为之心绪不安。"最后的场景展现了巴强扮演的沉着、敏感的医生，看着肯

纳微笑承受着痛苦，展现了逆境中的伟大精神，然后死去。这部电影是被称为比玛·罗伊的电影制作学校制作出来的，导演贺里希克什·穆克吉同时也是故事的作者，剧本改编者古尔扎曾经是罗伊德助手，另外音乐由萨里尔·乔杜里作曲。在这部电影拍摄的过程中，巴强和贺里希克什·穆克吉之间建立起一种默契，巴强很尊重导演，在拍摄最后肯纳死去的场景中，他回忆起各种能让自己冷静下来的爱好。这个场景中关于表演的一些想法让他很紧张，导致他过分担心而不能正常表演，直到穆克吉叫他放松下来。巴强和穆克吉一共合作了八部电影，超过了与他合作过的其他任何一位导演。后来，巴强和许多别的导演合作过，但是穆克吉总是他用来衡量别的导演的标准，而且一些导演也恳求穆克吉告诉他们在执导巴强表演时的差别。后来，巴强是这样描述穆克吉的导演方式的。

我和希瑞西达合作的次数最多。我和他的关系已经远不仅仅是工作关系了，更像是单纯的私人关系。他会在片场里责骂贾亚（Jaya）和我，我们会很生气，但是之后他又拍拍我们的头，就释然了。在摄影棚之外他也会训斥我们，教导我们，我们经常要按照他的话去做。他是一个聪明的剪辑师，他甚至会在拍摄之前就已经在脑海中想好将要怎么剪了。为了节约，他常常避免拍摄演员们进出画面的镜头，精确到帧。

巴强的表演让他第一次获得了印度观众选择奖的最佳配角，评论家最后注意到了他，并且给出了赞誉，但没人认为他会成为一个实力雄厚的性格演员，最好也不过就是20世纪70年代的巴拉吉·萨尼了。但是，向来无情批判他的比克拉姆·辛格（Bikram Singh）至少发生了一些变化，他是《印度时报》的电影评论家，用巴强的话来说就是"他总是对我的憔悴面容和笨拙喋喋不休"。这是巴强的第一次真正成功，他展示了他毋庸置疑的演技。迈赫穆德的《从孟买到果阿》获得了票房胜利，但是更多的要归功于电影中热闹滑稽的配角们。

但是，就像所有宝莱坞的商业片一样，电影的票房比其他任何因素

都更重要,《从孟买到果阿》获得了关注,之后一年,普拉卡什·梅赫拉(Prakash Mehra)要拍《囚禁》,他发现了阿米特巴,虽然他是排在迪维·阿南德、拉杰·库玛尔、德尔门德拉和拉杰什·肯纳之后的第五个选择。迪维·阿南德,他是梅赫拉的首选演员,他想在影片里唱两到三首歌曲,但是梅赫拉不得不告诉他,这次不是那样的角色。之后,十分奇怪地,他还是通过纳夫克坦资助和制作这部电影,并且让梅赫拉导演,这让梅赫拉受宠若惊。他本来一开始是想给这个资深演员一个角色,结果演员给了他一个工作。梅赫拉跟德尔门德拉也沟通过,但是他的档期安排不合适,而拉杰什·肯纳觉得角色不符合他浪漫的印象。普朗准备饰演帕坦人的角色,他建议梅赫拉去看《从孟买到果阿》,特别是那个年轻演员阿米特巴。因此,梅赫拉和他的两个编剧,萨利姆·汗(Salim Khan)和贾维德·阿克塔(Javed Akhtar),就是电影界都熟知的萨利姆·贾维德,去看了电影和阿米特巴。正巧普朗不喜欢看电影,他主要是靠他儿子告诉他的情节。电影有一个打斗场景,梅赫拉一看到这里就大叫"我们找到了",其他的观众都回头惊讶地看着他,梅赫拉站起来,走出去了,他都不用看完整部电影。而他正是这样做的,他告诉贾维德,"我们找到了我们的男主角"。

但是有了男主角,女主角的问题又接踵而至。

肯纳的拒绝出演意味着对穆塔兹的邀约也行不通了。穆塔兹是一个来自良好中层穆斯林家庭的女演员,她有性感的外形和诱人的翘唇,她和肯纳搭档过几部电影都十分成功,还让她在1970年获得了最佳女演员的称号。肯纳不做男主角了,那么她也就没了兴趣。但是,对阿米特巴来说,幸运的是贾亚·巴杜瑞(Jaya Bhaduri)出现了。她是一个孟加拉作家的女儿,从童星开始做起,在她十三岁的时候就参演过雷伊的《大都会》(*Mahanagar*),是第一批在后来成立的普纳电影学院接受学习和训练的人之一。他们俩之前一起演过戏,第一次合作是在电影《古蒂》(*Guddi*)中,那是他们第一次相见,时间并不长,只拍了几个镜头之后,阿米特巴就因为各种理由离开了,这让贾亚十分困惑。可能是因为阿米特巴当时有

几个电影同时进行，意味着他不能完全符合这部电影的拍摄要求。到了拍摄《囚禁》的时候，他们俩在谈恋爱，不过是完全印度式的。据贾亚说，他们俩不过就是一起看看电影，那还是在他们还未出名不会被路人认出来之前，完全没有西方那种约会的方式，就更没有浪漫的烛光晚餐。大多数时候他们都是和其他朋友一起，而阿米特巴会开着他的菲亚特带着她绕着镇子兜风，送给她昂贵的沙丽。唯一的问题就是他送的沙丽大多是白色的，而且镶着紫色的边，那恰恰是贾亚讨厌的颜色，但她还是穿上了，因为不想让他难过。

电影拍摄的过程中出现了各种问题。普朗扮演的帕坦人是那个寻求正义的警察的恶棍朋友，从很多方面来讲就是电影的重要卖点，他正在朝着成为成功大明星的路上走着。但是，第一天拍摄的时候，当他发现自己不得不要唱歌的时候，他威胁说不干了。而且也没有事先告诉他音乐和歌词，他在宝莱坞饰演反派角色将近三十年，大家都知道，普朗先生，就像他被尊称的这样，他是不唱歌不跳舞的，也不做绕着树跑的那些动作。梅赫拉不得不冲进普朗的家里恳求他，告诉他如果没有他，阿米特巴担演主角的电影就不会有票房保证。

普朗是在没有看过阿米特巴表演的基础上推荐他的，之后发现他是个需要训练的新手。他们有一场在警察局里的对手戏，阿米特巴要朝普朗踢椅子以显示他的愤怒。阿米特巴没法展现出那种愤怒的情感。他年纪和普朗的儿子差不多，按照印度的习惯，要叫普朗为叔叔的。普朗后来告诉他的传记作者："我知道他心里想的是什么。所以我对他说'不要把我当作你的叔叔，想象我是坏人。忘记叔叔这件事，然后再踢椅子'，之后他表现的就好多了，他十分感激。"

在这部电影上映之前，整个宝莱坞对此是一种嘲笑的态度。梅赫拉，一个失败的歌词作者半途转行当导演对自己的名望已有影响，而剧作家萨利姆·贾维德更没有什么名声可言。萨利姆曾是一个有目标的演员，演过一些小角色，但是他的演艺生涯毫无结果。而贾维德则是忙着给一些不会被人记得的电影写对白的写手。在拍摄《囚禁》的时候，巴强的另一部电

影《被缚的手》（Bandhe Haath）正在上映，但是那也是一个灾难，意味着巴强第13次的失败。在《囚禁》拍摄地的时候他心情很沮丧，普拉卡什·梅赫拉想要激起巴强斗志让他不再失落，于是宣布他的第二个喜剧作品《诱惑的陷阱》（Hera Pheri）将由巴强和维诺德·坎纳合作主演。在1973年5月23日，《囚禁》在孟买自由剧院上映，它创造了历史，电影那时出乎意料地成功了。

如果说在《囚禁》之前巴强是一个失败者，在它上映之后他做什么都很成功。在1973年到1984年他主演了七十多部电影，到他后来离开电影界去从政，只有三部电影没能收回成本。1984年的一个统计调查表明，印地语电影里票房收益最高的15部，有40%都是巴强主演的。即使这些电影在一开始放映的时候被认为失败了，在再次放映的时候却转而成功。事实上，一些他的电影再映赚得比许多别的红极一时的明星演的电影还多。在1980年5月1日他登上了《今日印度》的封面。照片上他穿着红色夹克靠在棕榈树边上，标题是《一个人的产业》。作者维尔·赛格威（Vir Sanghvi）这样写道：

在任何时候都有超过10万人在看他唱歌、跳舞，在银幕上战斗。每年超过4亿人观看这个男人和罪恶斗争。他每出现一次就会收到5亿的投资。一个法国的制作人阿兰·查马斯（Alain Chamas）想要和他签约但不成功，就恼怒地说到，"阿米特巴·巴强就代表了一个产业"。

但是，《囚禁》还在拍摄的时候，在巴强成名为整个产业的中心之前，他参演了一部可以定义为20世纪70年代后现代时期宝莱坞的电影。如果说《印度之母》和《莫卧儿大帝》是20世纪50年代和60年代早期的标志作品的话，之后的《复仇的火焰》则被证明是最让人记忆深刻的宝莱坞作品，它使得印地语电影到达了一个前所未有的高度。

一部电影打破了所有的票房记录，在宝莱坞的米诺瓦剧院不间断播放了286周。第15届印度电影观众奖认为它是50年来最好的电影，英国广播

公司印度分部还在1999年票选它为"新千年电影"。它也是印度当时票房收益最高的电影，有21亿3 450万卢比的收入，折合美元5 000万，这个记录一直到1994年才被《情到浓时》（Hum Aapke Hain Kaun）超过。电影评论家们广泛承认它是宝莱坞制作的最棒的电影，也是被观看次数最多的电影，印地语电影的革命之作，给剧本写作指引了专业化方式。它是印地语（可能是全印度）电影史上第一部有立体声音轨的电影。导演谢加·凯普尔（Shekhar Kapur）说："那是印度银幕上从没有过的最典型的电影，印度电影产业发展进程可以分为《复仇的火焰》前和《复仇的火焰》后。"电影中一些十分戏剧化的台词甚至被广泛用在普通的印度人日常对话中，就像由马龙·白兰度主演的电影《教父》第一部中的经典对话常常会被西方电影使用那样。这部电影中被广告用来推销了各种东西，从葡萄糖饼干到饮用水。黑市商人在德里可以从一张票中赚很多钱，利润高得可以建一所房子。在巴特那这样的城镇里，人力车都用在电影中出现过的母马达汗诺（Dhanno）的名字命名。还有一位演员，在电影中仅有一句台词，但有一些戏剧性的场景出现在屏幕上，比如站在一块大石头上拿着枪，然后在他某次过海关的时候，被纽约一名移民官一眼认出之后，马上挥手让他通过了。拍摄制作这部电影花了两年时间，参与演出的男女演员都有他们各自的日程安排，呈现了与他们正试图讲述的故事形成对照的生活故事，有一对追求的是禁忌之爱，另一对在拍摄过程中结婚了，还有一个找不到爱人，就开始喝酒，慢慢地荒废掉了。

电影本身的拍摄制作以及演员之间的各种情节和反情节，本身就可以被制作成一部优秀的电影，许多年以后，阿奴帕玛·乔普拉（Anupama Chopra）写了关于印度电影最好的书之一——《经典的创造：〈复仇的火焰〉》（Sholay: The Making of a Classic）。这部电影以及那些创作电影的人，在很多方面都反映了所有当代印度人的生活。

《复仇的火焰》上映的那年，正好阿米特巴的另一部电影《迷墙》（Deewar）也上映了，《复仇的火焰》在商业上的大获成功使它获得了当年的印度电影观众奖项和荣誉，两年后《阿玛尔、阿克巴和安东尼》（Amar

Akbar Anthony）是一部更畅销的电影。阿米特巴合作的这两个导演，与《复仇的火焰》的导演拉梅什·西比（Ramesh Sippy）风格迥异，而且两位之间也大不相同。

《迷墙》是由雅士·乔普拉导演的，到这个时期，他已不再因为是B.R. 乔普拉的弟弟而出名。事实上，因为兄弟们长期住在一个家里，他们之间早已因为混乱复杂的纠纷而分道扬镳，正如后来他的传记作者所指出的那样，没法简单的分析。《阿玛尔、阿克巴和安东尼》是曼莫汉·德赛（Manmohan Desai）导演的，他和乔普拉极为不同。

雅士·乔普拉作为一个每十年就会改变自己风格的导演，在宝莱坞的声誉日起。尽管乔普拉被称为"浪漫电影之王"，他同时也拍摄一些惊悚片，甚至戏剧性很强的作品。从十三岁起雅士就由比他大十八岁的哥哥B.R.乔普拉抚养长大，在他哥哥B.R.乔普拉让他执导的第一部电影《私生子》（*Dhool Ka Phool*）里，他开始展现他自己的风格，这是一个女人被她情人背叛以及她私生子命运的故事。而在电影《别乡情愁》（*Dharmaputra*）中，雅士·乔普拉把穆斯林孩子设定在印度教家庭长大，因为他并不知道自己的宗教信仰，最后成了一名印度教狂热分子。在《情断交叉点》（*Ittefaq*）中则有另外的发展，这是一部完全没有歌曲的惊悚片，讲的是一个男人被指控谋杀了他的妻子，而另一个单身妇女庇护了他。

但是在《迷墙》中，因为阿米特巴·巴强的关系，这成了他最成功的一段时期。也许巴强是在电影《囚禁》中建立起愤怒青年的形象的，但却是在《迷墙》中真正把这样的形象深化。像许多宝莱坞电影一样，这个故事从《印度之母》中取材很多，其实绝大多数印度电影都这样做。然而，即使这样它也打破了许多不成文但历史悠久的宝莱坞规则。

它只有两首歌，《卡瓦利》（*Gawwali*）和主题歌曲；男主角是一个反英雄的人；没有无辜的处女，女主人公只是一个很小的角色，因此没有任何浪漫的情景；迷失的父亲最后死去，也并没有宝莱坞经常出现的最后的大团圆场景，实际上男主角还死于自己的亲兄弟之手。

在《印度之母》中，母亲杀死儿子；在《迷墙》中，由巴强扮演的坏儿子维杰被他的兄弟拉维杀死，他是由沙西·卡普尔扮演的一个警察。电影的高潮部分就是维杰中枪后，在一座寺庙的前面死在他母亲的怀抱里。

巴强参演《迷墙》的方式是十分传统的。他当时正在拍摄另一部电影，编剧萨利姆·贾维德给他讲了这个故事。"我们一致认为，雅士·乔普拉是执导这个故事的最合适人选。萨利姆·贾维德和我去了巴利山庄的基纳（Girnar）公寓，在雅士先生住的地方与他见面。"

《迷墙》对于巴强来说是粗糙的，非常直接的。"每个镜头都不会重复拍摄，既没有高级的摄影技巧和能让人留下深刻印象的噱头和特技，也没有防护措施保护我们免受伤害。完全都不存在。替身演员和艺术家们都默默地忍受着痛苦。绝大部分的兴奋时刻都出现在摄影机后面，非常投入又活跃的雅士·乔普拉每次喊'开拍！'的时候都会吓到他的助手。"

正是曼莫汉·德赛自己向巴强讲述了《阿玛尔、阿克巴和安东尼》这个故事，但是不像《迷墙》那样一下子就吸引住了巴强，他不相信这个电影，"当曼莫汉·德赛某天在曼加尔草地上讲述《阿玛尔、阿克巴和安东尼》的主题故事时，我是十分困惑的。我从未见识过或听说过一个像安东尼这样的家伙。我大声笑了出来，'朋友，你到底想要拍什么样的电影？'他反驳到，'看着吧，只要它上映了以后，大街小巷的人们都会叫你安东尼大人了'。然而他是对的。这部电影的拍摄过程是一个非常有趣的旅程。无论我是否驾驭小矮马双轮车掠过地面到达下一个场景，都是所有人共同的努力协作。这里有笑声、欢乐……是一个十分优秀的大剧组……以及那位'朋友'，让我们所有人一起前进。即使是最荒谬的瞬间，也被细致地规划好了"。

这个故事是印度文化统一中的经典之一，除了宗教信仰上的不同。一个困境中的父亲遗弃了他的三个儿子。其中一个，阿玛尔仍然信奉印度教；另一个，阿克巴变成了穆斯林教徒；第三个儿子在教堂找到了自我，他是由阿米特巴饰演的安东尼。被遗弃的孩子和他们的故事是宝莱坞的一大主题，但是没有人这么做，并且用这样的象征手法。在这部电影中，因

为他们各自不同的信仰教育环境，这个家庭在8月15日破碎了，恰如印度在1947年那样，这部电影强调了所有的印度人都是兄弟。片头字幕打出"血浓于水"（Khoon khoon hotaa haipaani nahin）的字样，通过一个在遭受重大损失和悲痛后重组的家庭故事，传达了印度国家统一的信息。

之后曼莫汉·德赛成为电影行业的领军人物。他的电影通常在室外场景拍摄，或者在片场里拍摄，使之看上去像非写实的方式，让每天的生活可以融入幻想，正如巴强后来说的，"曼莫汉·德赛的电影可以被描述为浪漫主义思想的'狂热'表现……爱情、荣誉、别离、表白和重聚是他遵守的观念……然后总是包含着惊奇的关键因素……了解曼莫汉·德赛正是了解一个有同情心的男人的过程"。本质上，他采用了相似的宝莱坞的套路。

在他29年（1960年至1988年）的电影生涯中，一共执导了20部电影，其中就有13部大获成功，从1973到1981年，他制造了一个又一个优秀的票房成绩，而这些电影的中心人物就是阿米特巴·巴强。

曼莫汉·德赛，他的名字意思就是"智慧的着迷者"，他就是宝莱坞的一个孩子，却因为他独特的人生故事而变得闻名。他的婚姻是宝莱坞电影脚本里的一个特例。季凡·普拉波哈·甘地（Jeevan Prabha Gandhi），一个住在他对街的马拉地的女孩，并且总是透过窗户对他微笑。然而，严格来说，他是移民，在四岁的时候跟随他的古吉拉特家庭来到了这座城市，但他把这座城市看作他的家，在这里和电影一起长大，他的父亲吉库巴海·德赛（Kikubhai Desai）是派拉蒙片场的老板，从1931年到1941年之间他制作了32部电影，大多数是动作特技电影。吉库巴海三十九岁的时候因患阑尾穿孔而亡，但讽刺的是，当时还没有盘尼西林，不过在他死后一个月这种药就问世了。吉库巴海的死亡给他的家族带来了巨大的债务。他的母亲卡拉瓦提（Kalavati）不得不卖掉家里的房子和汽车来维持家计，但是她仍然努力奋斗支撑着片场的运行，这份工作可以为她提供一个月500卢比的收入，还有她的家人可以有四个房间居住。

当他的兄弟开始为侯米·瓦迪亚工作时，曼莫汉就已经开始了早期的

电影拍摄经历。他后来去执导电影，在1960年，他给当时只有二十四岁的曼莫汉一个执导电影《白夜逃亡》(*Chhalia*)的机会。

曼莫汉不会放弃任何机会，正如巴强所言，"在《阿玛尔、阿克巴和安东尼》中唯一一件自发的事情就是拍摄我喝醉的场景，他不会待在片场里，他把这个场面交给他的助手处理……我告诉他助手，我通常处理这种醉酒的场面是根据我对一些在加尔各答的公园街上醉酒的人的观察经验，在看过两三个或很多这样的例子之后"。

从许多方面来说，他一生中最出乎意料的事情则是他的死亡。在1994年3月1日那天，曼莫汉·德赛从他位于孟买市中心地区的开特瓦迪（Khetwadi）家中的阳台上摔落当场死亡，享年57岁。没有任何理由可以解释为什么他会轻生。

第十六章
伟大的印度咖喱西部片

戈帕尔达斯·帕玛南德·西比（Gopaldas Parmanand Sippy），一个信奉印度教的信德人，在分裂之后从卡拉奇移民到孟买，他除了智慧一无所有。一天中午，他注意到他吃饭的饭店外排了长队，他发现那是一些办公室工作人员在午饭时间出来觅食。很显然，这些人对饭店有需求，于是他很快租赁经营场地，抵押筹钱开了个饭店来赚钱。之后他转战房产市场，当他为纳尔吉斯建造房子的时候，他开始跟电影挂上了钩。在20世纪50年代，他开始制作电影，但是并没有引起多大的反响，大多是B级犯罪惊悚片。到70年代，他已经赚到了钱，有了一些比较成功的电影，于是他开始热衷于制作多主角的，而且是在拉杰·卡普尔的《我是一个小丑》失败之后无人愿意冒险尝试的电影。

在这个时候，他的儿子拉梅什已经二十七岁，之前被送去伦敦经济学院念书，但他觉得自己更愿意待在孟买，于是回到家里，表面上在学习心理学，但是实际上和父亲一起做电影。

他执导的由拉杰什·肯纳主演的《风格》比较成功，到了《希塔和姬塔》就引起更大的反响。之后不久，萨利姆·贾维德给他讲了想拍个有趣的电影的想法。这个想法已经在宝莱坞来回兜了几圈了。它先是被刚崭露头角的导演曼莫汉·德赛拒绝了，然后普拉卡什·梅赫拉又正忙于电影《囚禁》的拍摄。而且梅赫拉工作的制作公司也买下了这个想法，但是在萨利姆·贾维德要求下，他们解除了合约，于是他们俩把这个想法又带给了西比一家。

这两个作家都是穆斯林，但是并非常规的那类人。萨利姆是印多尔的

警察的儿子，他在一个婚礼上被发掘后做了演员，月薪400卢比。贾维德是共产党的一个诗人的儿子，受到《共产党宣言》的教育比《古兰经》多，他的父亲据说在他儿子小时候给他背诵《共产党宣言》。贾维德来到孟买希望和古鲁·达特一起工作，但是五天后达特自杀了，因为他生活在孟买的边缘地带。当导演M.萨迦（M. Sagar）找不到编剧的时候，他发现了正在给他做场记的萨利姆，于是萨利姆就变成了一个编剧。不久，萨迦也给贾维德提供了工作，由此他们俩的合作关系便形成了。但是在长期工作的过程中，他们俩都非常有野心，想要得到那种在好莱坞的编剧的声望，但是，在宝莱坞却一直不为人所知。在那时宝莱坞的等级中，男主角是地位最高的，其次是女主角，再则是导演和制作人，而编剧的地位，与在印度教的上层社会对待贱民的方式基本是一样的：必要但是永远不被允许进入帐篷。萨利姆·贾维德想要去改变这种状况。

他们已经为西比父子在《希塔和姬塔》电影中工作了，但是他们不满意缺少钱和宣传这两点。他们最大的怨言是他们作为编剧的价值不被承认。他们的剧本被承认，但是对电影剧本的赞扬都归功给了西比的故事部门。就在他们带着《复仇的火焰》的想法给西比父子之前，萨利姆·贾维德告诉古鲁·达特的编剧阿巴拉·阿尔维，说编剧将来有一天会和明星赚得一样多。他笑了，说道："我想你们感觉错了。"

他们故事的主题是关于一个军官，他的家人被杀害，于是他决定雇佣两个年轻的军官，他们被军法审判过但是讨人喜欢，来帮助他向仇人报仇。在1973年3月，拉梅什·西比开始和萨利姆·贾维德一起研究剧本，很快就发现军事背景的设定会有许多的麻烦，因为需要得到军队的许可，会面临审查机构的棘手局面。于是萨利姆·贾维德把军官改成了警官的复仇了。之后拉梅什·西比对演员的人选也心里有底了，但是阿米特巴·巴强不是他的首选。

正巧在西比父子开始和萨利姆·贾维德一起工作的两个月前，他们在老西比阿塔孟特路上（Altamount Road）的房子举行了一个派对，高高的山上可以俯瞰大海，在海滨大道上，这是有钱人常去的地方，也是城市里

比较富裕的地方。《希塔和姬塔》很成功，于是所有孟买人都想知道西比父子接下来要做什么。那天晚上，许多著名的宝莱坞男女主角们聚集在那里，探究他们的计划。那样的印度派对有很多酒和小点心，比如帕克拉和萨摩萨三角饺——正餐一般会上得比较晚，差不多要到午夜的时候。现在禁酒令被解除了，酒类能够自由地买卖，而且大多是威士忌。宾客知道西比一家比较富裕，是因为他酒宴提供的酒都是正宗的苏格兰威士忌，而不是别的宴会上提供的外国制造的印度酒——印度威士忌。在食物上来的时候已经过了午夜，这时，一位大明星，而且是希望参演西比父子下一部电影的人，到场了。

派对是男女演员互相炫耀的场合。那时，西比父子的计划的细节还都是未知的，因为连他们自己都不知道。希玛·玛丽妮（Hema Malini）是《希塔和姬塔》的女主演，她因此获得了印度电影观众奖的最佳女演员，在那儿的还有与她合作的主演德尔门德拉。人们理所当然地认为这两个人将会参演西比父子的下一部电影。但是第三个主演呢？行业内人士称，那应该是沙特鲁汉·辛哈，一位孟买的著名演员。正是他和阿米特巴在《从孟买到果阿》的打斗戏让普拉卡什·梅赫拉在电影院里惊喜地尖叫，但是他比阿米特巴有名得多。他在将近午夜的时候到了，而阿米特巴也差不多那个时候到了，不过稍早了一些，但是因为102度高烧和头疼，他在西比家的房间躺下了。阿奴帕玛·乔普拉是这样描绘这个场景的：

他（辛哈）和德尔门德拉以及希玛·玛丽妮站在一起，微笑着，慢慢地把巴强排挤出了画面。旁观者给他们祝酒，自然地就引起欢呼。一个发行商靠近拉梅什和他耳语道："这就是你的剧组演员，不要考虑那个高个子。"拉梅什只是笑着。

最后，阿米特巴还是得到了角色，因为拉梅什担心辛哈加入的话，已经有两个巨星了，再多就太多了。另外阿米特巴找了德尔门德拉帮忙，乔普拉说："游说起作用了。"但是《囚禁》的成功过去五个月了，阿米特巴

就很难说了。

在西比的办公室，那个被乔普拉描述为单调的米黄色的地方，十二个接着十二个房间，有一个半圆的吸烟室和上了锁的窗户，俯瞰赤红色的边界墙，萨利姆·贾维德和拉梅什形成了编剧组，在一个月里写出了一个故事，深受外国作品的影响，比如黑泽明（Akira Kuosawa）的《七武士》（*Seven Samurai*）、《豪勇七蛟龙》（*The Magnificent Seven*）、《虎豹小霸王》（*Butch Cassidy and the Sundance Kid*）和塞尔吉奥·莱奥内（Sergio Leone）的意大利西部片。他们加入了很多元素让印度的电影变得有特色。如果说由此形成了第一个真正的马沙拉咖喱西部片，那么故事情节比以前任何一种印地语电影的类型都更加紧凑。

萨利姆给剧本加入了许多真实的人和故事。比如，那个名为伽巴（Gabbar）的强盗就来自他父亲告诉他的故事，他父亲是一个真正的警察，那个故事里的强盗就叫这个名字。瓦如（Veeru）和海（Jai）这两个主角是他大学好友的名字。那个抓强盗的警察塔库尔·巴尔德夫·辛格（Thakur Baldev Singh）是他岳父的名字，他岳父是一个印度教徒，反对女儿嫁给萨利姆，而且和女婿七年都不讲话。

就像许多印地语剧本一样，一开始贾维德是用乌尔都语写的，之后由助手翻译成印地语。宝莱坞一贯的电影制作方式就是男女演员先听贾维德叙述故事情节，然后由萨利姆补充解释和强调重点及场景。

这个故事用了很多倒叙的手法。首先从一个由桑吉夫·库玛尔扮演的警员塔库尔开始说起，他已经退休了，之后他回到了以前工作的地方，聘用了两个由阿米特巴和德尔门德拉扮演的小骗子瓦如和海，并且希望他们去抓住一个叫伽巴·辛格的危险的强盗。之后，故事以倒叙的方式展开，讲述了当塔库尔还是一个警员的时候，他抓住过伽巴·辛格，并将这个强盗投进了监狱。但是这个强盗逃脱了，他逃向了塔库尔故乡所在的村庄蓝姆迦（Ramgarh），不仅如此，他还杀掉了塔库尔的家人：儿子，儿媳妇，孙子……只有一个在那时恰巧不在的儿媳妇活了下来。就在塔库尔归家前，伽巴进行了一场大破坏。后来塔库尔带着给家人的礼物走进村子里，

却发现家人们被杀害的场面,这是经典的宝莱坞式的感伤场景。他到处追逐伽巴,但伽巴总能轻易地战胜他,就在另一场杀戮中,伽巴砍下了他的双臂。就是这个失去双臂的警员,开始寻找能帮他复仇的人,尽管他雇的人很有可能是骗子,但是他们的心肠并不坏。

然而,塔库尔警告他们绝对不可以杀死伽巴。他们一定要将这个强盗活着带回来,塔库尔说他要让伽巴受到他应有的正义审判。他想要伽巴无助地趴在他的脚边,小骗子们可以砍下他的双臂,但是塔库尔脚上的力量使伽巴已经完全没有力气了。原始剧本写的是塔库尔在他的鞋子上装上钉子,然后用它们踢向伽巴,把钉子都踢进伽巴的身体里,以混乱的血腥场面而结束。之后他崩溃地大哭,他知道,尽管他赢了,他也不能重新获得伽巴所摧毁的世界。

但是这样的结局没有通过审查。他们认为,即使是一个已经退休的警察,自己私自去执行法律的惩戒,在道德上也是不被接受的。拉梅什·西比竭力与他们抗争,他坚称他们没有干预艺术创作的权力,但他后来被他的父亲以影片的经济收益说服了,这就意味着,如果没有别的办法,他们就不得不屈服于审查,重拍结局。所以,就在电影即将上映的前一个月,包括身在苏联的桑吉夫·库玛尔在内的所有演职人员们都被紧急召回重拍。这一次,最后一幕被改成,在塔库尔抬起那双致命的鞋子即将砸向伽巴的时候,他的视线里仿佛出现了警察的身影,他们边接手边说,这是一个该交给警察去处理的事件,最终他的理性还是胜利了。这就使得结局变得极为刻意,而且使得前四个小时的铺垫和升华缺少了感觉。正如乔普拉所说,审查官们强迫宣扬"'遵纪守法的品质'如此单薄的精神食粮",尽管这部电影一开始的结局是可行的,虽然有些失真,而且收音质量也很差,但是,在放到桑吉夫·库玛尔在杀死伽巴后哭泣的场面时,观众仍然沉醉于这样的效果。因为拉梅什·西比精心设计了这些暴力场景,只向观众们展示出了一点点的流血画面,即使在今天,这种画面在宝莱坞仍非常稀少。即便如此,审查人员仍然反对其中一些镜头的播出,担心其他的宝莱坞电影以此作为标准去模仿。虽然拉梅什·西比非常拒绝这些删剪,但

是最终在强大阻力之下,他还是妥协了,因为电影延期上映就有可能会造成更多的经济损失。

镜头在审查中被删掉这种行为的确十分令人愤怒,但这没有改变拉梅什·西比对于整部电影的基本构想,他使用了非常印度式的主题来制作这部印度的西部片。

西比从莱奥内那里借鉴使用了沉默这种方法,非常有效。在伽巴和他的暴徒伙伴屠杀塔库尔的家人们之后逃跑的整个场景中,唯一的声音是庭院里空荡秋千所发出来的。此外,西比也借用了《七武士》和《豪勇七蛟龙》中的片段来介绍恶棍形象伽巴·辛格。他使我们在看到伽巴之前先充满期待,伽巴在很多个场景,甚至是一首歌都唱完的情况下才出现。即使是这样,伽巴的脸也没有一下子出现在观众面前。他的鞋子与岩石撞击所发出的声音预示了他的到来。就这样,悬念是在几个角色严肃地提起他的名字,和我们听到他发出的只有在精神病院才能听到的疯狂笑声中构建出来的。

这些角色被尖锐地描绘了出来,在印地语电影中并不是很常见,他们并不是讽刺的手法,但却令人信服。我们相信瓦如和海他们俩是朋友,海有很多精彩的反讽台词。他经常拿瓦如开玩笑,他的幽默是粗俗又幼稚的,这从他们和乡村女人们的浪漫关系中很好地体现了出来。

瓦如迷恋上了当地的马车夫芭萨提(Basanti),由希玛·玛丽妮饰演,同时,海也开始追求塔库尔那个成了寡妇的儿媳妇拉达,由贾亚·巴杜瑞饰演。为了添加电影中需要的世俗之感,村里还有一个穆斯林,他是一个非常虔诚的信仰伊斯兰教的人,还是一个盲人。他的儿子遭遇了伽巴和他手下的毒手,为了警告这个村庄的人,伽巴将他儿子的尸体送回给了他,让他们将海和瓦如赶出村庄。尽管如此,他仍然支持塔库尔抓捕这些暴徒的想法。在一个场景中,虔诚的印度人芭萨提带着这个失明的穆斯林教徒,去了他被杀害的儿子曾经常去的清真寺。

西比通过电影表现了印度城乡之间的差异,城市人们的世故圆滑和乡下老百姓的天真烂漫。

这点从瓦如在苦寻芭萨提的爱人无果,失意泄气,说他要自杀上很好地体现了出来。他非常戏剧化地表现出了这一点,在他喝得醉醺醺的时候,当着很多村民的面,用印地语说:"Wohi kar raha hoon bhaiya jo Majnu ne Laila ke liye kiya tha, Ranjha ne Heer ke liye tha, Romeo ne Juliet ke liya tha... Sooside."(在这里,他用了英语单词:自杀,他说的话翻译过来的大意是:我现在在做的事情是马奴为了雷拉,兰贾为了希尔,罗密欧为了朱丽叶都做过的事情——自杀。)

有一个村民问他旁边的村民:"'sooside'这个单词是什么意思?"另外一个村民回答他说,这是那些说英语的人在想死的时候会说的单词。

在这部电影中,有许多和宝莱坞的电影主题很相似的地方。对于蓝姆迦的村民们来说,海和瓦如的到来既是一个威胁也是一个机遇。他们代表着改变,但是也意味着一个更快乐并且不断进步的未来。瓦如和海的斜纹粗棉布的牛仔裤凸显了他们城里人的形象。有一个场景中,芭萨提向瓦如和海抱怨,"你们城市里的人认为我们没有头脑"。这两个城市来的移民表现的与传统主义完全不同。芭萨提的阿姨拒绝瓦如前来参加她的婚礼,因为她觉得瓦如缺乏教育,并且没有任何好的经济前景。蓝姆迦是一个传统的印度村落,那里的年长者很受人尊敬,然而瓦如拒绝接受芭萨提的监护人的最后决定,使他被看作为一个反叛者。在这里,西比明显地借鉴了黑泽明的《七武士》和《豪勇七蛟龙》中年轻的反叛者角色,加入了一个非常印度的角色。

瓦如和芭萨提的关系步入了传统的宝莱坞方式中,充满了乐趣和幽默,而拉达和海却是通过沉默的方式在一起相处。他们碰面的时候很少和对方说话。每天晚上,海坐在屋外吹着口琴,这时候拉达会绕着房子转一圈,接着关掉了屋里的灯。之后,拉达会到卧室听海吹口琴。屋里的灯都关掉了,唯独她没有关掉自己卧室的灯。房间里的这盏灯象征着对一个崭新开始的期望。

但这是不可能的。拉达是一个寡妇,而且在印度特别是在印度的农村,寡妇们在丈夫死去后继续生活下去,就好像她们的生活已经结束,她

们被当成贱民一样对待,丈夫的死带来的沉重悲伤一直如影随形地缠绕着她们,这是一种几乎无法忍受的生活。海敢于打破这个规则,请求得到塔库尔的允许,让拉达再婚。西比的电影提出了打破禁忌这个问题,但是最后还是以传统的维持为结局。在最后一幕中,海和瓦如完成了他们的工作,并且把伽巴交给了塔库尔,海去世了,而拉达被留在了村庄,等待着真正的死亡把她从死一般的生活中解放出来,自从伽巴屠杀了她的丈夫,她每天都在受着这样的折磨。蓝姆迦想要改变,并摆脱伽巴·辛格的恐吓,但是并不代表他能改变社会由来已久的规则。瓦如和芭萨提确实找到了幸福,但是只能离开村庄。

这仅仅是萨利姆和贾维德台词写作技巧中的一部分,他们笔下的角色总是用幽默的语言使观众们产生共鸣,就像他们是数十年间印度人们的日常平凡生活中的一部分。所以,希玛·玛丽妮饰演的芭萨提被塑造成了一个喋喋不休、说个不停的人。但是在某些时候,她会说这些话来打断别人:"我不是一个只会说废话的人。"

由 R. D. 伯曼所作的配乐被一致认为是十分巧妙的,特别是在电影开头火车上的系列场景,海和瓦如帮助塔库尔打败强盗,配乐中混合了歌剧风格的音乐。但是,萨利姆·贾维德笔下的台词很精炼,精炼到使音乐被掩埋在了它的光彩之下。这跟过去宝莱坞观众看完电影后会很快忘记剧情与对话而只记得住音乐的通常情况完全不同。即便如此,海和瓦如唱的那首歌《我们的友谊永远不会破碎》(*Yeh Dosti Hum Nahin Todenge*)仍成为整部电影中非常经典且令人难以忘记的桥段。阿米特巴骑着旁边带着跨斗的摩托车,德尔门德拉坐在跨斗里吹口琴。西比决定要展现这种男性之间的羁绊,但发现镜头非常复杂难拍,就为了拍摄这个唱歌的情节,他们花了 21 天的时间。

电影中瓦如和芭萨提、海和拉达之间的爱情,也同样被以另一种不同方式反映在了现实生活中。就在开拍之前,阿米特巴和贾亚·巴杜瑞结婚了。结婚之前,他们互相承诺说如果《囚禁》这部电影成功的话,他们就要去伦敦度假。但是,他们双方父母不允许他们在没有结婚的情况下就一

起出去旅行，因此，为了阿米特巴第一次的海外之旅，他们匆匆忙忙就结婚了。所以，在《复仇的火焰》这部电影1973年10月开拍的时候，第一场戏是由阿米特巴饰演的海给了贾亚所饰演的拉达钥匙。在那个时候，贾亚就已经怀孕三个多月了。这对电影拍摄造成了一些麻烦，因此不得不需要精心安排和协商，比如贾亚每天早上都会很难受。在电影刚开拍的时候，她因为怀孕变得越来越丰满，然而在电影拍摄的两年时间里，她不仅生下了小孩，身材也走样了，这就意味着就从外形上来说，她很难再塑造瘦弱的寡妇形象。

如果说电影中瓦如和芭萨提之间的爱情是宝莱坞式浪漫的标准，那么德尔门德拉和希玛之间的真实生活要复杂得多。他们的故事跟电影《复仇的火焰》的拍摄过程一样，更像《莫卧儿大帝》，需要花很多年才能解决。

故事一开始，说的是已经结婚了的德尔门德拉对希玛有一种不敢说出口的爱，但是他没有任何理由离开妻子。然而希玛有另一个追求者，桑吉夫·库玛尔。桑吉夫·库玛尔不仅没有结婚，而且还向希玛求过婚，虽然他被拒绝了。

因为要成为演员，桑吉夫·库玛尔把他原名哈利布海·贾里瓦拉（Haribhai Jariwala）改了，这个本名反映出传统古吉拉特人的商业背景。贾里瓦拉这个词的意思，就是向人们提供用银线制成的衣物的商人。改名字所能达到的效果远不止反映出的那一些，从阿索科·库玛尔，然后是迪利普·库玛尔，几乎在宝莱坞的所有人都想成为英雄，哈利布海·贾里瓦拉毫无疑问也是这么希望的，因此把姓都改成库玛尔，就意味着有可能得到更好的机会。但是，对贾里瓦拉来说，事情并没有顺利地发展。尽管那段时期一些顶尖的演员都是来自剧场，而且他在印度人民戏剧协会里仍是领军人物。他的表演技能和多种才艺使导演们偏向给他一些性格角色。在一部电影《九夜》（*Naya Din, Navi Raat*）中，他一人扮演了至少九个角色。这些年的经历让他感到挫败，有一次他和A. K. 杭格尔（A. K. Hangal）抱怨起这些烦恼来，杭格尔是印度人民戏剧协会的传奇人物，在《复仇的火焰》中饰演了盲人伊斯兰信徒角色。杭格尔的一生基本都在剧场里，只

是偶尔参演电影（他的传记可以说是一些事后想法，仅仅列了几部他曾经参演过的电影），他回答得比较尖锐："如果你从一个英雄的角色起步，那么你将一成不变，你永远都不可能成为一个演员。"但是桑吉夫发现，一个英雄角色在宝莱坞可以得到额外的奖励。德尔门德拉，一个只扮演英雄的人就得到了他的女人，然而桑吉夫并没有。

在拍摄电影《复仇的火焰》期间，他住在与德尔门德拉和许多其他影星不同的旅馆。他从来没有远离他心爱的苏格兰威士忌，他买醉到深夜，吃得更晚，经常在早上两三点的时候入睡。所以，电影拍摄通常开始于早上七点，拉梅什·西比一般都要确保他的场景不会在早上拍摄。电影《复仇的火焰》上映十年之后，他去世了，直到那时他仍然是个单身汉，然而希玛已经成为德尔门德拉第二任妻子，许多孩子的母亲。

希玛·玛丽妮从未谈过自己和桑吉夫·库玛尔的关系，除了说他们之间"过于私人和复杂而不能透露"。

这可以作为对桑吉夫阴暗面研究的参考，与他通常给人留下的优雅从容以及从未陷入错误的演员形象形成了对比。大概在电影《复仇的火焰》拍摄制作二十年之后，绍哈·德在《选择性记忆》（$Selective\ Memory$）中写了她与这位明星相遇的经历，当时她还担任电影杂志《星尘》的编辑。在德里的一个国际电影节上，绍哈被邀请去他的套间共进晚餐，却窘迫地发现他喝得酩酊大醉。更糟的是她走进洗手间，当她正在洗手时：

> 我看见我们主人脸上满是愚蠢的神情。我平静地转过身，希望他能站到一边让我通过。他站在那里像一头固执的牛，拦住我的路，他的声音就像粮食推销员……一个小店主……他的语句是粗鲁的……可能是堕落的本性使得他每一句话拖得很长，让我忘记了他在说什么，如果我在银幕上听到同样的声音，我可能会把他联想成一个完全不同的成长轨道上的人——一个穷的、没教养的、沮丧的劳动者，而不是一个优雅的、天才的演员，而且在银幕上塑造了那么多冷静克制和受人尊重的形象。这简直都是幻觉。

《复仇的火焰》明确地促进了希玛·玛丽妮和德尔门德拉的浪漫情缘，在拍摄这部电影期间，德尔门德拉有一天突然意识到，电影里日渐显露出来的真正的明星将是伽巴，于是他对拉梅什·西比提出，他想换演这个角色。西比说，"如果你想换，我们可以讨论。但不要忘记，他是一个核心的角色……而且，如果我们换了角色，那么最终，桑吉夫将得到希玛·玛丽妮"。德尔门德拉觉得那将承担巨大的风险。"瓦如很好。我觉得我还是继续演这个角色吧！"

德尔门德拉想要发展他与希玛之间的浪漫关系，所以采取了一个简单有效的策略。乔普拉写道：

当他和希玛拍摄一些浪漫桥段的时候，他付钱给灯光师，叫他故意出错，好让他一次又一次地拥抱她。德尔门德拉和灯光师之间有十分有效的暗号：当他拉耳朵时，灯光师就会故意出错一次，要么弄乱运动的轨道，要么弄掉反光板。但当他摸鼻子的时候，就表示已经可以继续拍摄了。他付给灯光师的钱是每重拍一次100卢比。因此，碰上好日子的话，灯光师一天可以多赚2 000卢比。

希玛和德尔门德拉的浪漫情缘是非典型的传统方式，最早开始于拉杰·卡普尔，那就是，强壮的肌肉发达的北印度男性追求南方的漂亮姑娘。德尔门德拉出生在旁遮普邦的德帕格瓦拉（Phagwara），原名德哈拉姆·辛格·迪沃（Dharam Singh Deol），在十九岁时就结婚了。在他放弃工作去开拓孟买的电影之路的前两年，他在美国钻探公司无聊地干着管道井的工作，就像很多北印度男性，比如迪利普·库玛尔、迪维·阿南德和苏尼尔·达特曾经做的那样。跟他们一样，他早年很努力想干出一番事业，而他的肌肉外形被认为是一种障碍，因为有一位制片人说他在寻找一个英雄主角的形象，不是一个卡巴迪（kabaadi）运动员——卡巴迪是一种印度本土运动项目。但在20世纪60年代早期，女性观众普遍认为他很迷人，在他参演了一些动作电影后，印度一个票选活动把他选为全世界最英

俊的五个人之一。他和米娜·库玛里的友谊是宝莱坞的一段八卦谈资，大家都说他们是情侣，这标志着他职业的转折点。德尔门德拉回忆了在他俩合演的第一部电影中，她拉了他的耳朵，而他的脸红得像个小女孩，当米娜·库玛里问他有什么问题，他结结巴巴说，"什么都没有，仅仅是血液循环"。但是，到了电影《复仇的火焰》开拍的时候，这个在当年第一次来到孟买完全不知道如何应对女性的尴尬的健壮年轻男人，已经成为一个清楚地了解自己需要这个女人并决心要得到她的人。

比起德尔门德拉，希玛有中产阶级的背景，她的背景反映出她有着深厚的南部教养和文化。希玛在德里长大并来自南方，她生于南印度的史瑞奇纳帕利（Thrichinapalli）。她的父亲是一个保险公司的当地主管，他母亲是一名画家，同时也接受过印度古典音乐训练。但是，像很多南方人一样，她并没有一个与她父母相匹配的家族名字，直到今天，一个南方人的名字还包含着许多元素，包括家族、村庄和种姓。例如，希玛的母亲被称作贾亚·查克拉瓦蒂（Jaya Chakravarty）。并且，就跟南部女演员像维嘉彦提玛拉和瑞卡的传统一样，她是一位天才舞者，曾受过传统印度古典舞指导和训练。制片人最初想要叫她苏嘉塔（Sujata），他们觉得这个名字很适合想成为一个大明星的人。而且，是她的母亲鼓励她去表演，而她的父亲并不是很同意，因为担心他的同事对于他女儿是艺人的反应。

但是，像所有的南部女艺人，她因为印地语的问题十分困扰，她有很浓的南方口音，这在电影《复仇的火焰》的拍摄过程中成为一个大问题，她需要不断练习。开始她不太喜欢自己的角色，因为这是一个需要驾双轮小马车的妇女形象，她向拉梅什·西比抱怨，作为一个女演员仅仅只出现在五个半场景中。他坦率地向她承认，这部电影确实是关于桑吉夫和伽巴的，但承诺她的角色将会十分有趣。但是，当她发现即使只有五个半场景，她也总是被要求用印地语不间断地说话，所以她大为恼怒。于是她要求贾维德必须增加她角色的内容，否则她就不让步。她还不得不去上专门的课程，学习驾双轮小马车。

有趣的是，希玛的母亲，这个她生命中至关重要的人，起初还十分开

心她与德尔门德拉一起工作，因为他是一个已婚男人，因此她觉得他是安全的。

尽管如此，事实上是她母亲促使希玛进入电影圈的，而且她还经常陪她去绝大部分的早间拍摄现场，只是为了确保没有什么事发生以至于毁了她女儿那些值得称道的优点。自那之后，希玛有过很多监护人，多年里先是她母亲，后来是一个阿姨，然后她父亲接手，以确保毫无异常发生，甚至都延伸到要明确在车上谁坐在她旁边。

《复仇的火焰》拍摄一年后，希玛在马耳他拍摄拉玛南德·萨迦（Ramanand Sagar）导演的作品《迷醉》（Charas），她的父亲现在担心她会在国外连续几周和德尔门德拉在一起，因此决定陪他的女儿。

之后希玛在她的传记说道：

自从我和他（德尔门德拉）需要一起拍摄，我父亲就坚持要和我一起来。因为那时候车很短缺，我们又需要去拍摄地点，于是我们经常会坐车同去。我父亲不同意，因为这意味着他（德尔门德拉）会和我待在一起。每次要上车的时候，我父亲就用泰米尔语警告我，要我必须在角落里坐着，而他会坐我旁边，坐在中间，确保他（德尔门德拉）不会坐在我旁边，但是他（德尔门德拉）总是高我父亲一招。他找了一些借口，总会在最后一分钟拉开我这边的门，将我往中间一推，最终坐在了我旁边。

成年人之间的这种幼稚的游戏，当然表明的是一种态度，印度父母尝试控制和训练他们的孩子。父亲和准女婿之间最终会和睦相处，尽管几年后发生的戏剧性的故事，甚至都能让聪明的萨利姆·贾维德自叹不如。因为另外一个演员，吉藤德拉，他曾在许多电影中扮演男主角，与希玛合作演出。他也是单身，他爱上了她，明确表示他想娶她。希玛的母亲于是又开始行使影响和主宰女儿生活的特权，她认为这是一件好事，因此，就像一个给两位宝莱坞成年人安排的由父母组织的相亲一样，吉藤德拉与他父母一起飞往马德拉斯去玛丽妮家里，迅速就筹备起一场婚礼，还叫来婚

姻登记员到家里，来见证这场婚姻。但是，就在他宣布这两人结为夫妻之前，收到孟买媒体通知的德尔门德拉冲到马德拉斯，告诉大家吉藤德拉有个长期女友绍哈·西比。希玛的父亲一看到德尔门德拉，就冲着他愤怒地大吼："你为什么不从我女儿的生活中滚出去，你是一个已婚男人，你不能娶我的女儿。"

大家想象一下这个画面。希玛和她的家人来自南方，德尔门德拉和吉藤德拉来自北方，所有的人都说英语，但还要试图保持传统的印度规则。德尔门德拉不屈不挠地带着希玛到另一个房间交谈，据说其间她多次啜泣和哽咽，最后希玛红着眼睛走出房间，问吉藤德拉婚礼能不能推迟一两天。吉藤德拉拒绝了，和他的父母愤愤而去。

许多年后，当希玛谈到这一段奇怪的故事时，她回忆时的状态，就好像是她的身体不受她自己控制的一段经历：

我并没有向吉藤德拉提出结婚的要求，是他父母提的，我非常困惑。对我来说，这是最意想不到的事情。他们是早上来的，晚上绍哈也到了那里，故事就结束了。不过从媒体报道的角度，故事正是从这里开始的。

希玛显然喜欢和她生活中出现的男人们玩游戏。当德尔门德拉和她一起拍电影时，他宣布他爱上了她，然后问她对他是什么样的感觉，她说，"我只会嫁给我所爱的人"，当他抗议说这不是一个回答时，她说，"这就是我的回答"。

在《复仇的火焰》完成差不多五年里，吉藤德拉仍然是德尔门德拉心中的刺。他曾经有一次冲进希玛和吉藤德拉正在合拍的一个电影片场里，把她拽进她的化妆间，进行了一场漫长的充斥着眼泪的谈话。宝莱坞八卦满满都是故事，据说德尔门德拉和希玛举行了一个古老的乾闼婆（gandharva）仪式，他俩交换花环，宣称他们结为夫妻。但1977年，就在《复仇的火焰》两年后，当电影记者德维亚尼·乔巴尔（Devyani Chaubal）报道这件事后，对此德尔门德拉穷追不舍，接着还攻击她。同时还有

M. S. 克里什纳（M. S. Krishna）和电影导演巴苏·巴哈塔恰尔亚（Basu Bhattacharya）也这么干过，这给之后的其他明星树立了一个先例。显然这个阵营很不入流，英语中的"真诚"翻译成可爱的印度语就很难传达得那么准确了。

1979年，德尔门德拉听说在电影《梦中女孩》（*Hum Tere Ashique Hain*）中（这是根据《窈窕淑女》改编的作品），希玛吻在吉藤德拉的脸颊上，而且不用借助甘油就在电影里拍哭戏。他觉得自己必须采取一些行动，于是在1980年5月他们结婚了，他们到底举行了什么样的婚礼很难说。班尼戈尔说他们举行了一个穆斯林式的婚礼，德尔门德拉改信穆斯林，根据《古兰经》，穆斯林教徒可以合法娶不止一个妻子。绍哈·德称之为一场"荒唐的婚礼"。

这当然不是正常的。她的两个女儿出生时，必须让自己的亲生父亲合法收养她们，德是这么描述的：

> 她和女儿们住在自己的房子里，负担所有的开支。她的丈夫和他的家人住在一个庞大的平房里，房子里还有妻子的儿子（他们曾经把这样的情节拍进电影里）、他们的妻子和孙子们。希玛过着繁忙又多产的生活，看起来十分充实。这些年来，甚至没有一点点和其他男人有任何关联的绯闻，她自己处理她所有的困难，也不采取让媒体参与家庭事务这种廉价的策略，她提到德尔门德拉总是表达出深情、尊重和宽容。

这么多年以来，这对夫妇对他们的婚姻谈得很少。1991年，希玛终于打破了沉默，但也只是用非常隐晦的方式说了一下，几乎不可能弄清楚她在说什么。她说的主要就是，这是非常私人的事情，没有人有权知道这些。像她这样的公众人物，她整个的演艺生涯中就是大银幕上令数百万男性心跳加速的性感女神，她这样的回答是一个宝莱坞明星处理此类事件的标准态度。

西比父亲并不害怕在他们的电影中创新，比如《复仇的火焰》，他们

决定将它制作成70毫米的格式。麦凯纳（McKenna）的《黄金》（Gold）最近刚来到印度，就是一部70毫米的电影，而且效果很好。但是，这就意味着需要进口新的摄影机，而且之前决定用35毫米的胶片拍摄，然后再转制成70毫米。而且在阿吉特的帮助下已经做了些测试，他是拉梅什的一个兄弟，住在伦敦。但因为在印度没有适合放映70毫米的屏幕设施，于是他决定用两种胶片来拍摄，一个35毫米的一个70毫米的，所以每个镜头都拍两次。

也许就是在构思电影中的强盗形象，还有挑选拍摄的位置上，西比父子展现了他们最富有创新的一面。

宝莱坞强盗电影一般有个传统的基本拍摄地点，通常总是在印度中部的昌巴尔（Chambal）山谷，西比父子决定要有些不同，他们在拉马纳加拉姆（Ramnagaram）找到了合适的拍摄地点。这里离班加罗尔一小时车程，这是由艺术总监拉姆·耶德卡（Ram Yedekar）和一个厨师和司机在印度南部开车数百英里找到的，班加罗尔那时还不是像现如今这样的世界业务外包和计算机技术发达的中心城市，当时还只是一个寂静的殖民小镇，拥有一些不错的酒店。电影拍摄期间，西比的大队人马很快垄断了这些地方。其中有一家阿育王（Ashoka）当时刚开张，当时被认为是镇上最好的。就这样，一个安静又高度保守的南部城市，呈现了前所未有的状态。

关于伽巴这个角色，西比父子做出了一项重要的决定，这主要是老西比的功劳。宝莱坞有一套塑造反派角色的特别方式。许多宝莱坞的著名影星都扮演过反派，比如迪利普·库玛尔，但是他们总是表现成这个人不得不做出强盗土匪行为，是因为世界的不公平，所以迪利普·库玛尔在《恒河—亚穆纳河》中饰演的角色，是遭到陷害被诬陷谋杀，然后逐渐变成坏人的。这和苏尼尔·达特、维诺德·坎纳在其他电影中扮演的反派角色一样。但是，乔普拉说："西比父子想要的并不是这样陈词滥调的重复。伽巴是一个不遵守道德准则的人，是从邪恶中提取的精华，他无法被改造，因为他没有对还是错的概念，并且他穿上了军装。"

西比知道伽巴这个反派角色将会是主角，而且他最初想选丹尼·丹宗帕（Danny Denzongpa），他和贾亚·巴杜瑞一样都是电影学院的毕业生，而且那时候也是很抢手的演员。作为一个来自东印度的锡金（Sikkim）本地人，他克服了他天生的肤色外表和种族偏见。他长得比较接近尼泊尔人，眼睛有些斜，还有其他一些特征，和次大陆上的东部居民比较一致，使得他具有不同于主流印度人面部特征的形象。尽管如此，他还是变成了印度的一名主要演员。德尔门德拉并不是唯一想扮演伽巴的人，阿米特巴和桑吉夫也想扮演。

但是那时刚拍摄了一个月以后，丹宗帕宣布他无法完成这个任务。因为和许多宝莱坞演员一样，他签了很多电影合约，其中一部，是电影《教父》的宝莱坞版本，需要去阿富汗拍摄，而同一个时段《复仇的火焰》也要拍摄。而且想要调整在阿富汗拍摄的档期，几乎是不可能的。

西比父子又一次遇到了棘手的难题却被偶然的机会解决的情况。在孟买郊区班德拉的室外舞台上，萨利姆遇到了一名叫阿姆贾德·汗（Amjad Khan）的演员。他的特长其实是在剧场里，虽然紧张却十分努力。他蓄长头发，染黑牙齿甚至变成了虔诚的教徒（在那些他乘飞机去班加罗尔拍摄的日子，他都把《古兰经》放在头顶，虔诚地祷告）。阿姆贾德努力成为一名电影演员，他甚至在睡觉时穿着在孟买集市买的军服。这段时间对他来说是艰难的时期：他父亲死于癌症，儿子也即将出生；他整个家庭收入都依赖于他的表现。但是，这是如此的艰难，因为他发现电影拍摄的节奏与舞台表演大不相同，以至于有传言说将要换掉他。之前发现他的萨利姆·贾维德甚至建议他去进修速成表演课程。但拉梅什·西比不同意，当然他的判断被证明是对的。尽管阿姆贾德听说了有过解雇他的计划后再也没原谅萨利姆·贾维德，但他塑造的伽巴·辛格逐渐成为宝莱坞反派形象的标志。

在后期剪辑阶段，萨利姆·贾维德担心阿姆贾德的声音，建议为其配音，这使阿姆贾德对他的敌意与日俱增。他的声音刺耳且单调，然而宝莱坞的反派角色一般看上去很有攻击力，声音要听起来像雷声轰轰的。配音

在宝莱坞是普遍的，但为主角配音则是十分打击人的。拉梅什坚信阿姆贾德，并且事实证明他的声音成了极好的卖点。

在《复仇的火焰》获得巨大成功后的某天，阿姆贾德见到了丹尼·丹宗帕。他们在接近珠瑚区的一个地方正好开车遇见，这里是孟买的郊区，以海滩最为出名，是宝莱坞明星们喜爱的一个区域。丹尼从未见过阿姆贾德，他停下车来恭喜阿姆贾德。阿姆贾德因为他让给自己成功的机会而感谢他。丹尼也确实因为这样被阿姆贾德感激。他现在已经成了大明星，每部电影的片酬高达110万卢比。而丹尼，这个拒绝了角色的人，把片酬从60万卢比提升至100万卢比。

阿姆贾德在西比父子的电影革新中起了关键作用：为电影中的动作场景拍摄雇用了外国技师。拉梅什·西比想要的是好莱坞式的成熟作品，但是宝莱坞做不到。很多电影中的动作场面几乎都是照搬《虎豹小霸王》中的场景，拉梅什并不想宝莱坞作品看上去这么不入流。拉梅什起初雇用了两名宝莱坞最好的动作场景技师，一个是阿兹因大哥（Azeem bhai），只知道他的名字阿兹因，后面加上了一个"大哥"（bhai）；另一个是穆罕默德·侯赛因（Mohammed Hussain），他展现了一种非常典型的、很随意的宝莱坞态度，以下事件将会生动说明这一点。当时希玛的替身演员拉西玛（Reshma）驾驶的双轮小马车发生了意外，马车刹车打滑并倒向一边，拉西玛摔下来，车轮从她身上碾压过去，她昏过去了。但侯赛因继续工作，当他被告知那女孩的情况时，他说："她只是昏倒了，又没有死。"

拉梅什通过他兄弟阿吉特起用了英国特技导演吉米·艾伦（Jim Allen）。但英国团队遇到了一些难题。他们不得不需要习惯这里的炎热高温，还有唱歌和跳舞的套路。每个人都要说英语，但一些演员的英语却很差，比如德尔门德拉，他很难听懂别人说的话。但是，最主要的就是，这些人用落后的设备以及个人冒险实现了惊人的特技效果。

拉梅什·西比起用吉米·艾伦和他的团队的决定，是一项十分重大的决定。侯赛因和阿兹因大哥离开了，这是自从早四十年前孟买有声电影公司那个时期后，第一次采用国外的技术支持。那个英国人，印地语叫英国

人为英国佬（Angreez），他带来了宝莱坞以往没有的小装置和设备：放在肩膀、踝关节、膝盖和肘部的防护垫，他们同时教宝莱坞特技演员新的技巧，如怎样在降落时缓冲以及突然起跳。但不可避免地，他们之间存在着文化差异问题。英国人习惯严密细致的工作方式。在一个场景中，德尔门德拉不得不使用真子弹拍摄，他之前要喝一口看上去像椰汁实际上掺着酒的饮料才敢去拍摄。他射出的子弹飞近阿米特巴，十分危险。阿姆贾德的英文很好，他在印度动作演员和英国人之间扮演了中间人的角色，缓和、减少了会引起种族和文化差异带来的很多问题。最后一切都很顺利。乔普拉说："英国人都认为德尔门德拉是世界级的明星，而他和《复仇的火焰》团队的其他成员一样，承认这些英国人彻底改变了印地语动作电影，不仅是看上去并且实际也是这样的。"

西比父子一方面证明了他们确实是创新之人，但他们同样也习惯传统的电影拍摄方式。所以，在所有宝莱坞电影中，会经常在电影拍摄过程中发生因为偶然原因而增加的拍摄内容。这部电影要花两年时间拍摄，在此期间拉梅什·西比和他妻子姬塔一起去了伦敦。在他兄弟阿吉特那里他听到了一首戴米斯·鲁索斯（Demis Roussos）的歌曲。他非常喜欢，并想把这首歌曲放到电影中，但这意味着要创造新的虚构场景，于是拉梅什设想出主角伽巴在一系列武器购置活动之后回到山谷的隐匿处，晚上听吉普赛人唱歌和跳舞来放松的场景。这就是典型的宝莱坞桥段，这种场景并不能推动故事的发展，但是却能够使西比推出海伦，她总是在电影里扮演妖艳女人的形象。而贾维德已经很努力地写出紧凑整齐的剧本，所以他并不喜欢这样临时的变动。因此，编剧和导演之间有了激烈的交锋，但在最后他做出了让步，最后拉梅什如愿将自己在伦敦偶得的歌舞引入电影中，之后证明片子获得了巨大的成功。

西比父子在《复仇的火焰》的音乐制作中展示了他们最传统的一面。这个工作很耗时，也是到现在为止十分传统的宝莱坞创作歌曲、舞蹈和音乐的方式。这是 R. D. 伯曼的工作，他是 S. D. 伯曼的儿子，如今以潘查穆（Pancham）的名字被人熟知。他会一直坚持参与故事情节叙述和歌曲场景

构想，然后创作歌曲背景所需的曲调，通常是先有曲调后有歌词。

在很多时候，他们最初对音乐的想法是在分销过程中形成的。音乐被卖给宝丽多（Polydor），这个公司属于拉梅什的岳父，它想打破HMV的垄断。宝丽多支付了50万卢比，在那个时代这是一大笔数目，在宝莱坞是第一次。宝丽多之后发现，不仅仅是电影中的音乐，包括说话的录音，尤其是伽巴说的话，全部大卖，销量纪录在很多年里都很难被打破。电影的资金筹措更加便利。西比父子提供了一千万的预算，并且将分销发行多种混合：一些版权被卖给了拉吉希瑞（Rajshris）公司，他们是西比父子通常使用的传统分销发行商，主要是负责德里和北印度地区，而孟买本地的发行版权还是掌握在西比父子自己手中。

在首映前是否应该从伦敦带回70毫米胶片版的争执引发了系列问题。据乔普拉说，在财政部的一些年长的官僚主义者已经和西比父子之间有争执了，这将会很困难。有了如此多已经在国外完成的前期准备工作，西比父子已经拿到了很多许可，可是宗主国的许可还处于摇摆状态。他们的计划是将70毫米胶片的版本在伦敦大理石拱门（Marble Arch）的音乐厅放映，然后飞回印度孟买参加计划在8月14日的首映，全国范围内的上映是在印度独立纪念日8月15日。拉梅什邀请了印度高层观看伦敦放映，但是官员说他没有此类许可证，他只有收齐胶片和将它带回印度的权力。拉梅什意识到了那是卑鄙小人，高层有可能会没收电影。他取消了放映，并确定高层们到那儿只能收走70毫米胶片。当拉梅什·西比返回孟买，他被彻底搜查了，在首映那天，电影仍然在被海关查处。

老西比雇了一位著名的律师拉杰尼·帕特尔（Rajni Patel），他和英迪拉·甘地很熟。V. C. 舒克拉（V. C. Shukla）当时是甘地夫人的信息广播部长，他受邀参加首映式，是他插手这件事后才让70毫米胶片版得以上映，尽管并不是在首映当天，那时舒克拉和其他人看到的都是35毫米的版本。

在首映式现场的观众似乎不认为电影值得如此忙乱。没人欢呼，缅甸人不喜欢它。但是普拉卡什·梅赫拉立刻意识到它的价值，并好奇自己当

初为什么让故事从手边溜走。70毫米胶片的版本在同一晚的第二场放映，所以事实上直到第二天早上5点才放完。

有时，缅甸人似乎是对的，评论家不喜欢它。比克拉姆·辛格在《电影观众》杂志上称之为，"对西方的模仿，这儿不像，那儿也不像"。西比父子到了孟买，那儿有一大堆人想要看电影。尽管那时是8月，孟买处于季风雨季的中心，也没有人兴高采烈地到来证明这有多精彩。一场讨论会在阿米特巴的房子里召开，据乔普拉说，他们讨论出一个不同的结局。阿米特巴现在不是那个在1973年1月被沙特鲁汉·辛哈取代的演员了，他已经是《囚禁》和《迷墙》中的明星。他应该死吗？又或者他不应该死？几周后每个人都认为这部电影是失败的作品，观众拒绝，媒体也不屑一顾。阿米特巴这次被认为是真的陷入低迷，尽管刚从《囚禁》中看到了他职业生涯的戏剧性上升。

时机开始回转，也许事实被了解了，《复仇的火焰》与其他电影是多么的不同。在沃里岛上，姬塔电影院的业主劝慰拉梅什·西比，说他的作品创造了极大的成功。拉梅什问"为什么？"业主说："因为冰激凌和软饮的销量下降了，在中场休息的时候，观众们仍为电影而感到震惊，根本不愿走出电影院。"就在这时，乔普拉说："拉梅什意识到之前为什么没有反馈了。因为人们被他们所见的吓住了。他们需要时间来消化。现在，很明显《复仇的火焰》已经准确地找到了它的观众。"在电影放映1周后，它成为一个超级大热门。近十年来，《复仇的火焰》仍然不断地吸引更多的观众。老西比认为，在这么多年间，估计有相当于整个印度人口的观众看过了这部电影。

而此时，1975年6月，正是甘地夫人遵从阿拉哈巴德最高法庭的判决，宣布紧急禁令的四个月之后。早在1971年的时候，她已经滥用她的政治身份赢得了选举。这是自从印度独立之后，第一次也是唯一一次国家不是民主国家的时候。甘地夫人遇到了反对她、要求她辞职的提议，这是由贾瓦·普拉卡什·那瑞恩（Java Prakash Narain）提出的，他是老一辈的政治家，曾是她父亲的同事，他已经召集了一个清除国家腐败政治家的

运动。甘地夫人感到身心俱疲，担心自己会失去政治权力，因为她关押政治犯、审查报纸、剥夺文明自由的基本权利。无止境地讨论政治的印度人民，突然发现他们的报纸就像苏维埃报纸一样，只重复甘地夫人的言论了。然后印度总统宰尔·辛格（Zail Singh）说他很高兴要"打扫地板"，就是英迪拉·甘地走过的地板。身处低谷之中，如今已被人忘记的国会总理德维·坎特·巴若阿（Dev Kant Barooah）说："印度就是英迪拉，英迪拉就是印度。如果她死了，谁还能活？"

这对《复仇的火焰》有个奇怪的影响。电影时长有三小时二十分钟。但是，在禁令之下，每天最后的放映必须在午夜12点前结束。拉吉希瑞公司对他们发行分销的印度北部地区就比较担心，问西比父子要不要做个更短的版本。但是这个国家大多数人都已经看过了完整版，因此这个简短版本只放映了几周时间。

然而，在很多方面，禁令的颁布使得电影《复仇的火焰》从某种意义上来说让印度人不再讨论政治，报纸也不像自从1947年以来的那种方式报道政治事件。像《复仇的火焰》这样的电影填满了因为缺乏正常的政治讨论而产生的生活间隙。报纸开始从政治转向了他们称之为人类兴趣故事的方向。在1976年的加尔各答，一个倍受尊敬的家庭主妇被谋杀，人们怀疑是她丈夫给她下了毒，尽管从未被证实，这消息充斥了所有报纸的版面。即使有声望的报纸《政治家》（*Statesman*）也不例外，过去他们对这样的谋杀案用这样的篇幅是会被鄙视的。但是因为甘地夫人关于平民主义的二十个项目的言论，或者是来自她心腹和儿子的那些令人震惊的演讲之后，印度媒体发生了巨大的变化。禁令的颁布造成了很多结果，并不只是教会印度人明白重视民主的重要性，还产生了很多预料之外的收获，并改变了印度人的生活和宝莱坞。

第十七章
黑暗时代的转折

在这个千钧一发的时刻，印度中央政府信息与广播部部长威迪亚·查然·舒克拉（Vidya Charan Shukla），这个手握印度电影审核生杀大权的男人，驾车行驶在孟买的海滨大道上。伯杰·卡拉杰亚坐在后座的另一边，他是《电影观众》杂志的编辑，这本杂志每年评定颁发的电影观众奖被称作印度的奥斯卡。另一位电影杂志《星尘》的编辑绍哈·德也在旁边，这本杂志创办没几年，文章读来让人感到傲慢无礼，且富有煽动性。这两家电影杂志的编辑同属于一个团体，他们将要在海滨大道上的豪华酒店纳特拉伊酒店（Natraj Hotel）碰面，从它改名以来，他们就在那里商讨如何应对来自桑杰·甘地的严格禁令与苛刻要求。按照规定要求，所有的文章在被公开发表以前都应当上交政府高层审核。

杂志编辑们想到了不少办法以应对当前的困局。其中一个就是停止写有关巴强的内容作为报复，因为这令人感到和圣雄甘地有关，尤其对于桑杰·甘地而言，他才是背后真正的审核人。还有一种说法就是试图影响舒克拉，当他来到这个城市时，多家电影杂志就会邀请他出席在纳特拉伊酒店的聚会并发表演说。这位部长会住在总督府，也就是马哈拉施特拉邦总督的家里，卡拉杰亚和德被派去迎接并陪同他来参加会议。这次赴会的过程真是名副其实的大人物驾到，因为总督府坐落于一座小山的山峰上，可以眺望整个海湾。

德在《选择性记忆》中描绘了当时的场景，展现了这次在孟买最迷人路段上飞驰的景象。这条道路蜿蜒曲折，每次转弯时还会与大海亲密接触，但是这样惊险的路途在和车里的"温馨"气氛相比时还是逊色不少。

在我介绍自己之后，他十分恶毒地怒视着我，并且咆哮着说着不堪入耳的话。当我们坐在车内沿着滨海大道游览时，他突然转向我说："因为你在《星尘》上写的东西，我们可以在广场上吊死你。"这可不是一句玩笑话，我强颜欢笑地向他解释。他转过头去，直直地看着前方，开始发表一段关于社会责任的演讲。伯杰·卡拉杰亚表情僵硬，哭笑不得。他那硬挤出来的笑容在我看来已经所剩无几，他看上去面色愈加苍白。我们在一片死寂中开完了剩下的路程。来到纳特拉伊酒店，舒克拉十分不客气地站起身径直走向讲台。他来到这里不是为了听别人说，这是一次没有问题的交流。他厉声斥责我们不负责任的言论，并警告大家今后将会有更加严格的管理措施。毫无魅力，甚至缺乏最起码的礼貌，他就像是这次紧急禁令所表现出的那样：专制、暴虐、粗鄙。在他离开之后，前景简直是一片黑暗。新的指令是如此残暴甚至不切实际，最高审核人完全照此行事，他的朱批在80%的文稿上肆虐。通常，在最后一分钟，整篇稿子都不得不重写。

这个紧急禁令确实影响到巴强和他与新闻媒体之间的关系。阿米特巴现在说媒体越来越关心逐渐衰老的巴强，让我们来回顾他是如何应对的。

关于这个紧急禁令，电影媒体们都认为这种强制性的举措是我造成的，因为我的家庭和英迪拉·甘地女士有着深厚的友谊。在没有切实考证的前提下，我受到了诸多限制，不能发表关于我的文章，我的照片再也不能被电影媒体刊登出来。我认为这完全是错误的，那完全是一种误传。如果媒体有权封杀我，我也有权封杀他们。这种禁令在我投身政界之前已经持续了将近十年了。既然你们对政治负有责任，那么我要对媒体们说，我对我的选民们也有责任。

这些电影杂志就是这样在禁令中幸存下来，像宝莱坞一样，不仅没有编辑愿意做个人英雄主义的事情，也没有谁想要进大牢或者被绞死。而且印度主要报刊的编辑们并没有采取任何方式来挑战这个禁令。这场意在驯服新闻出版业的运动中唯一的特例，是一位来自一家名不见经传的杂志《东方经济学家》（*The Eastern Economist*）的编辑，他写了数以千计的文章来反对甘地夫人。后来，由于他的同事害怕政府会查封报社，让他们失业，几番恳求之下他才收手不干了。

然而，如果禁令时期的印度媒体被轻易驯服，那个时代最有吸引力的电影就会像其他许多东西一样消失，它也不能在未来的几十年里影响印度人的生活方式。某种改变在这个禁令之前就开始发生，其他改变在此期间也开始发生，这一个禁令有点像把整个印度放到一个极度冰封的空间内长达两年半的时间，接下来，当它开始解冻的时候，所有的东西都复苏了。

《星尘》杂志本身的开创就是一个很好的例子。一个叫纳瑞·希拉（Nari Hira）的商人在1971年办了这个杂志，他后来也开了广告公司。在他看来，印度需要像《故事电影》（*Photoplay*）或《电影剧本》（*Screenplay*）类似风格的杂志。因此他聘请的第一位编辑就是绍哈·德，后来证明，他确实是个喜欢打破过去巴布劳·帕特尔时代传统的人。

帕特尔的《电影印度》创刊于20世纪30年代，过去他拥有一家印刷厂，为香提拉姆的普拉波黑特公司印制了所有的海报和宣传用品。令人难以置信的是，帕特尔竟能写出优美的文章来对三四十年代的电影明星们加以精妙的点评。当萨达特·哈桑·曼托遇见他时，甚至不敢相信这样一个大脸小眼，鼻子又人又圆的"乡巴佬"可以写出"如此优美精妙又充满幽默感的文章"。而且当他讲话的时候，他的口音听上去，据曼托说，"简直糟透了。他说起话来，好像是在马拉地说英语，在孟买大街上说马拉地语。当然，在他每次说话停顿之前，都会有一个习惯性的粗口"。巴布劳甚至在称呼跟他毫无来往的父亲时，就直接称那个"彻底的杂种"（pucca sala）。

他的私生活和他的用语一样糟糕。他有一个妻子和一个情人，另外

他的秘书丽塔·卡莱尔（Rita Carlyle）也经常和他上床。用曼托的话来描述，丽塔是"一个长着粗壮大腿，胸部丰满，皮肤黝黑的基督教少女"。他在办公室里的行事风格，就像许多B级片中的老板一样，帕特尔会叫来丽塔，让她走到面前，一边拍打她的屁股一边说："拿一些纸和笔来。"然后面露满足地等待回应。

就在这时《星尘》出现了，《电影印度》因此成为历史。巴布劳在经历失败后，变得越来越具有政治色彩，特别是当他的女儿嫁给一个穆斯林后，他创办了极具政治性的杂志《印度母亲》，并且在反对穆斯林上大放厥词。许多其他取代了《电影印度》位置的电影杂志是如此一本正经和严肃，甚至具有维多利亚风格，比如《电影观众》杂志。希拉是一个聪明的信德（Sindhi）商人，他意识到在印度独立后成长起来的新印度人将会提供一个不同的市场，另外他还有一个理想的编辑选择——绍哈·德。尽管绍哈·德并没有新闻记者的经历，但她可以被称作午夜儿童的代表。

她出生于1948年，在圣泽维尔大学（St. Xavir's College）获得心理学学位，那个学校我也去过，她在十七岁的时候成为模特，后来因为机缘巧合，她被纳瑞·希拉聘用，刚开始任职于他的版权代理机构，后被调任至新成立的杂志。她二十三岁时就成为编辑，之前从未有过做记者的经历。她和巴布劳有一个很大的区别，那就是巴布劳面貌丑陋，却可以写出一针见血的好文章，而绍哈所写的文章尖锐刻薄，但她同时还是个美人。在工作了一段时候后，她开始了第一段国外旅行。甚至连比利时的空姐都不禁赞美她说："在这个世界上，你是我见过最美的女人。"像许多我们这一代有着相似教育背景的大多数印度人一样，她痛恨印地语电影与整个印度电影产业。

我第一次意识到这个特殊的时期是在70年代中期，那时禁令刚颁布出来，正好我要去采访绍哈。她对正在编写的那些印度电影明星的生活和恋爱故事不屑一顾，她说："我几乎很少看印度电影，我也不知道这些电影界人士，我根本不喜欢他们。"她对于大众的口味有着精准的预测："我们的读者喜欢看到的是谁和谁上床了，他们中的许多人并不能真正理解我

们写的东西。他们仅仅是断章取义，盲目崇拜，或者更糟。但是我并不知道，我也不在乎。"

二十年后，当她在写《选择性记忆》这本书的时候，她对于宝莱坞的观点也没有改变。

电影明星并不具有诸如忠诚、友善、关怀等正常人的品质，他们只是擅长于伪装出这些东西。那些天真的年轻人走入杂志社，总是被能够见到偶像的光环所折服，却不能认识到这背后的操控体系。大多数电影明星都是粗鲁无理、心胸狭隘的自我中心者。人们和他们打交道都是冒着风险的。只要你心中无所期盼，你的理智就不会让你受到威胁。那些企图冲破这个看不到的障碍的人，最终都会幻想破灭并且遭受极大打击。

在《星尘》做编辑的十年里，绍哈自己从来没有去过一个电影拍摄现场，或者造访任何一位明星的家。她甚至拒绝了来自雷伊的电影邀约。"毫无疑问，"她自己写道："在一开始的时候，我就拒绝参与那些我不感兴趣的东西。"

然而，当巴强遇到困难，特别是政治上的麻烦时，他往往求助于绍哈·德。然后，这位大人物每次都不辞辛劳地从位于珠瑚的家来到德位于孟买南部的家中谈论这些问题。

绍哈·德的观察力十分敏锐，她注意到每次巴强来访时，都非常高兴地吃着萨莫萨三角饺，而且尽管事实上他喝了三杯水，两杯咖啡，却从没有上过厕所。

从一开始，绍哈·德就排除了腐败是主要麻烦，进而指出宝莱坞电影记者才是问题的一部分。"大多数其他媒体刊物已经习惯性地称之为'红包系统'：定期把现金装入做好记号的信封中，交给不同媒体单位的记者们。记者为一部新电影写一段落就是250卢比，而上千卢比则意味着一个及时的封面报道。"从这个意义上说，正如1928年时调查委员会的调查报告所说，宝莱坞自从20世纪20年代开始就没有进步多少。

随着大量女性员工的加入,德说,她们大多来自"良好的家庭",比如以乌玛·劳(Uma Rao)、英格丽德·阿尔伯克基(Ingrid Albuquerque)还有瓦尼塔·巴克什(Vanita Bakshi)这些为代表的孟买大都市混血儿,杂志要反映与众不同的孟买还有印度,这种情况出现于20世纪70年代。纳瑞·希拉聘请绍哈担任他杂志的主编之前,在他安排的记者考试中,她已经写了一篇有关风格非常不同的明星沙西·卡普尔(他那时还不出名,但是正在朝着明星发展)的虚构文章。他没什么野心,像许多其他明星一样,他是宝莱坞知名的卡普尔家族的一员,是拉杰和沙米的弟弟。而他的妻子珍妮弗是一个英国人,她是杰弗里·肯德尔的女儿,也是费利西蒂的姐姐。她自己有一次跟我说,这意味着卡普尔要尽量避免绯闻带来的闲言碎语,以及人们对于他和希玛、德尔门德拉与吉特德拉(Jeetendra)之间关系发展程度的好奇心,当然这些在宝莱坞都是家常便饭。

第一件事发生在1971年的10月,名为《拉杰什·肯纳秘密结婚了吗?》的封面故事报道突然出现,这是由肯纳的女朋友安珠·马汉卓(Anju Mahendroo)的母亲提供给纳瑞·希拉的故事,她认为这样也许会让拉杰什娶她的女儿。早在1996年,安珠就在《印度时报》上刊登过她和正在访问西方的印度板球队队长盖里·索伯斯(Gary Sobers)的订婚消息,这一份声明激起了轩然大波,不过这一场闹剧仅仅持续了不到九天。

她和拉杰什·肯纳交往了很长时间,尽管最终也没能达到她母亲的目的(肯纳后来娶了迪宝·卡帕蒂亚),这篇文章和其他电影杂志的文笔风格十分不同。另外,像绍哈等许多在英语学校受过教育的人,《星尘》开始拒绝使用马拉地式英语,尽管事实上马拉地语是她的母语,但这种尝试很快得到了她同事们的支持与回应。

1974年时出现了一个竞争对手,那就是《电影追踪》(*Cine Blitz*),这是由伯杰·卡拉杰亚的兄弟创办的,而伯杰当时正是八卦周刊《追踪》(*Blitz*)的编辑。这两份杂志都发现,他们越是攻击电影明星,电影明星就越是离不开他们。绍哈不得不经常出现在法庭上,因为许多明星对杂志的言论不满进而提起上诉。最著名的案子是拉杰·卡普尔因为《星尘》杂

志称他在1978年拍摄的电影"《真善美》真的很无聊",但是受制于印度晦涩难懂的法律,以及越来越腐朽的司法体系,等待开庭的时间经常要以年来计算,这些案件都没人过问,经常被无限期的往后延。绍哈描述她自己是怎么样不得不站在妓女、皮条客、扒手甚至铐着手铐的杀人犯的旁边,等待纳瑞·希拉的律师要求休庭。在三番几次的休庭之后案子就会被淡忘。甚至是拉杰·卡普尔自己,在电影受到了欢迎之后,他就忘记了这个案子。

《星尘》后来改变了电影杂志的特征,并推动其他杂志一同改革,在十年之后,绍哈·德已经离开电影报道行业的时候,《电影追踪》大肆吹嘘他们挖到的独家新闻。他们发现迪利普·库玛尔在和来自海德拉巴的阿斯玛夫人(Asma Begum)共度良宵后与她结为夫妻,但与此同时,他和第一任妻子塞拉·巴努依然保持着婚姻关系,当然,作为一个穆斯林教徒他可以这样做。在之后他们始终在推进自己的调查性报道,这些努力在最后对迪利普·库玛尔的采访中达到高潮。此外,他们还发现了库玛尔在1979年担任孟买警长时写在办公纸条上的暧昧话语。他后来与阿斯玛夫人离婚,并给了她30万卢比,直到今天这段故事都是他不愿提及的回忆。

禁令催生了许多新的杂志,比如《今日印度》,这是《时代周刊》(Time)的复制版本,第一次印度有了一份全国性的新闻杂志,这在一个没有全国性报纸的国家意义非凡。它同样帮助我们看清了在20世纪70年代的印度中产阶级,在我1977年写给《新社会周刊》(New Society)的文章中也有提及,我是这样写的:

印度就是这样一个国家,它十分尴尬地持有大量外汇,同时为剩余粮食的出口问题绞尽脑汁,它曾经发现了深海石油,它出口机器工具到捷克斯洛伐克,派出旅行者到英国。这就是你在报纸上看到的特蕾莎修女所在的地方,这也是因为西方世界经常令人气愤地唾弃他们慷慨提议的地方。你可以很容易地嘲笑印度中产阶级,也许你甚至不能确定他们是否存在过。不像是美国中产阶级那样,它没有确切的地理出身来源,它与人们

熟知的富有王公贵族与生病孩童形成的刻板印象早已截然不同。不论西方人士如何评论，一般来说，它代表了所有从印度不完全独立中获取利益的人，它代表了所有并没有从中获取多少好处却下定决心与之共存共享的人。

这是孟买大转型的时期，我在这里长大，20世纪五六十年代这里曾是英国留下的殖民地。当时孟买最高的大楼是标准石油公司（Standard Vacuum Oil Company）建的七层大厦，还记得儿时的我站立在大厦外面满怀好奇地望着它。对于我们而言，帝国大厦的故事也许已经被儒勒·凡尔纳（Jules Verne）和H. G. 威尔斯（H. G. Wells）所重写。但是这一切都在60年代末70年代初开始改变。沿着后湾（Back Bay）和纳里曼（Nariman Point），人们在进行填海造陆的工程，小时候我经常在后湾的海滩上玩板球。现在高耸入云的摩天大厦在孟买仿曼哈顿地区不断涌现，绍哈·德就住在这些高楼中的一栋，就是在那里，20世纪80年代巴强来造访她。老的殖民地时期的小屋子纷纷被拆除以建造摩天大楼。最初的计划是要在瓦希（Vashi）建造一个新孟买，它横跨了从切姆贝尔沿线过来的港口陆地，就在这里，拉杰·卡普尔创办了他的电影工作室。但是事情的发展不如预期，新孟买并不能取代旧孟买。问题在于在这座海岛城市郊区远离中心城区的位置，当希曼苏·莱在马拉德建造他的工作室时，是那么荒野偏僻，现在这里已经逐渐成为市区的一部分。但是孟买南部依然是中心城区。在这座海岛城市中心的周边，就在老华生酒店周围，印度第一部电影就是在这里放映的，这里一贯保持着五星级酒店的文化，而且随着许多新酒店的出现，老泰姬酒店也建了现代化的大厅。这里已经成为那些住在远郊的宝莱坞参与者们展现自己或者表达不满的地方。

就是在泰姬陵酒店的大厅里，女演员泽娜特·亚曼被另一位男演员兼导演桑杰·汗公开地羞辱，他同样也是宝莱坞汗家族的一员，他的女儿嫁给了宝莱坞当红巨星赫里尼克·罗山。汗的真名叫阿巴斯，根据绍哈·德的陈述，他称呼泽娜特为他的"第二号妻子"，而且"非常缺乏责任感与

安全感",他当众扇了她几巴掌,弄伤了她的眼睑。绍哈·德将这件事称为"宝莱坞历史上最肮脏、最令人震惊的事件之一。如果发生在现在,一定会上头版头条。并且阿巴斯会因为他的暴力行为锒铛入狱"。

像这样的暴力行为,如今在宝莱坞很难不为世人所知晓,但是在过去,这些事情公众都无法知道,更不会有后续发展。绍哈在做摄影模特时曾和泽娜特一起合作过。泽娜特打电话给她,建议一起去开车兜风。很快她们坐在有专职司机的奔驰车里,绍哈注意到,"她的一只眼睛紧闭着,脸上浮肿发黑,她那裸露的手臂清晰可见青紫的瘀伤"。那时泽娜特已经喝下了半瓶香槟酒,剩下半瓶放在黑色坐垫一边的冰桶里冰镇着。这辆汽车沿着海岸飞驰,根据绍哈的回忆,"我们看见提前到来的季风刮起的巨大海浪冲刷着岸边的栏杆,伴随着它的波动,我们感到非常舒服。这是我这辈子最能感受女性之间相互支持的力量的一次"。

这件事情发生在《星尘》开始出版发行的同一年,泽娜特已经以一名女演员的身份进行了自己的银幕初次亮相,就是在迪维·阿南德的作品《伟大的咒语》(*Hare Ram Hare Krishna*)中饰演一个抽烟吸毒的嬉皮士形象。这部作品被公认为是阿南德执导过的最棒的电影,并且他因为善于发现新的性感女演员而久负盛名。泽娜特的父亲是穆斯林,而母亲是印度教徒,她在洛杉矶受过教育并且有做模特的经历。泽娜特可以出演时尚的现代女性形象,她和宝莱坞里传统风格的女演员们非常不同。尤其在卡普尔的电影《真善美》中达到了高峰,就像是卡普尔自己所说的那样:"要让人们都来看泽娜特的胸部,他们就会记住这部电影。"因此他还拍摄了泽娜特身着轻薄的沙丽,下面几乎一丝不挂的片段。

有趣的是,与此同时还出现了另外一位女演员帕薇·芭比(Parveen Babi),曾有一段时间她被称作"穷人的泽娜特·亚曼"。绍哈觉得她是自己主编《星尘》以来遇到过的最美的女演员。她和泽娜特一样来自穆斯林家庭,但她是出生于朱纳加德(Junaghad)的贵族家族,相比于泽娜特比较柔和的外表,她显得更加超凡脱俗,而且她给绍哈的感觉是如此楚楚可怜。事实证明就是如此。她在1976年扬名立万,她凭借自己在一部亚洲

电影片场的故事登上了《时代周刊》的封面，这是一个帕薇自己宣称从来没有听过的故事。她穿着胸罩短裤，摆出好莱坞20世纪30年代银幕经典的造型，露出性感的大腿和小腹。她很快在电影《迷墙》中尝到了成功的滋味，她在影片中出演阿米特巴的女朋友阿妮塔（Anita，这个名字本身就很现代，与纳尔吉斯在《印度母亲》中饰演的拉达很不相同），阿妮塔后来怀上了他的孩子。她后来还参与了很多巴强的电影，可是在电影以外的生活，她可能算得上是整个宝莱坞最混乱的人。她先是和演员卡伯·贝迪（Kabir Bedi）在一起，接着与导演玛哈什·巴特（Mahesh Bhatt）之间的感情纠葛令她身心俱疲。在1980年，她突然选择退出影坛，这使得两位正在与她合作拍摄电影的导演，普拉卡什·梅赫拉和拉杰·卡普尔不得不寻找可以替代她的演员来继续完成工作，而她偶尔出现在大众面前，也只给人留下了她生活在虚构世界中的印象。绍哈·德这样写道："她现在生活在一个幻想的世界里，一天可以吃四十个鸡蛋和生莴苣，一遍又一遍地写阿米特巴·巴强想要如何开除她的计划。我曾经看到过一些媒体报道，关于控诉这个演员如何被中央情报局（CIA）、摩萨德（Mossad）、联邦调查局（FBI）、军情五处（MI5）等你可以想到的任何情报机构一起合谋加害的故事。那些疯狂的计划包括了辐射、毒镖、来自电视的有害电波，帕薇深受这些事物的伤害。尽管这两个人曾经有过一段暧昧感情，后来闹翻了，但她的指控仍是这些严重病态的人们。"

同样是在泰姬酒店，在那儿的购物长廊里，绍哈·德再一次见到了帕薇·芭比，如今她的身材臃肿，皮肤上斑斑点点，德意识到这个曾经美丽动人的女人历经了怎样的堕落。

绍哈·德提起帕薇和阿米特巴之间的暧昧是很有趣的，因为这曾是宝莱坞非常流行的谈资，而且这也是她当时主编的《星尘》和《电影追踪》杂志经常谈起的八卦绯闻。他们也经常报道其他被世人津津乐道的事情，比如在1982年5月，《电影追踪》写了一篇名为《在经历四年的沉默之后瑞卡的痛苦终于爆发》的文章。瑞卡是南方著名电影演员杰米奈·甘乃什（Gemini Ganesh）的女儿，她克服了自己外形上矮胖黝黑（深肤色在对肤

色极其敏感的印度可是一个严重的生理缺陷），还有她说印地语带有很重的南方口音等缺点，成为性感的蛇蝎美人形象。在采访中，署名为斯瓦米纳森（Swaminathan）的这位记者描述了他是如何在她"禁止一切进入的房子"里堵到她，然后被两个保安中的一个带进去，然后他发现瑞卡特别喜欢谈论阿米特巴的生活与爱情：阿米特巴和帕薇。她不断称呼阿米特巴为阿米特先生，并说，尽管他从来没有承诺过婚礼之类的，他却说过，"我很满意我们可以举行这样的仪式。我们在楚帕西（Trupathi）为彼此戴上花环"。她接下来谈到了帕薇，还有帕薇与阿米特巴之间众所周知的暧昧关系，最终采访以瑞卡宣称自己将会暂时离开影视圈六个月，前往美国静心修行结束。

但是十天后，还是这位记者，就在阿米特巴主演的电影《叛国迷情》（Pukar）的拍摄现场看到了瑞卡，泽娜特·亚曼是联合主演，而且阿米特巴与瑞卡看上去比较友好。这位记者写道："她看上去不再那么悲伤可怜，我认为唯一的结论是，瑞卡已经原谅了阿米特巴和帕薇。"至于这次她被报道的采访是否又是另外一个胡思乱想的例子，这很难说。多年之后，当巴强被问到关于瑞卡时，他说："媒体写出关于我们的这些文章实在非常自然，明星往往都是人们妄加揣测与黄色新闻的目标。"

这样的黄色新闻，如果就是所说的那样，与《电影观众》杂志在二十年前报道迪利普·库玛尔和玛德休伯拉的恋情的方式是截然不同的。当邦尼·鲁本采访早已淡出世人视线的玛德休伯拉时，她卸下自己的包袱讲述了她与迪利普·库玛尔之间的爱情故事后，邦尼觉得自己不能在杂志上全面地报道这些事。

当印度开始从禁令的严酷时代中走出来后，宝莱坞尤其呈现出一种新的气象，再也不用遮遮掩掩，远离城市。这个时期是宝莱坞与板球运动相互结缘联姻的时代，当然这是十分准确的说法。在1979年到1980年，当巴基斯坦板球队来参加巡回赛的时候，他们的运动员们，尤其是伊姆兰·汗（Imran Khan）十分受人追捧。他们被印度板球队击败的原因，之后都被归结于他们与名不见经传的宝莱坞小明星调情嬉戏。其中一位板球

运动员莫辛·汗（Moshin Khan）娶了一位女演员为妻，然后维维安·理查斯（Vivian Richards）也和另外一位女演员生育了一个女儿。不论是从未从汗的伤害中恢复过来的泽娜特，还是在80年代初就大红大紫的帕薇，在她们的事业蒸蒸日上时，宝莱坞的电影女演员已经被重新定义了，成为印度中产阶级的女性代表。

　　印度的中产阶级才是欢迎甘地夫人推广禁令的人群，因为法律秩序还有规范化的政府机构才是他们想要的。甘地夫人的禁令推动的一系列规章制度是这些印度人真正渴求的。不会有突然的断电，以前这会让城市生活成为人间地狱；不会有罢工，因为这会让城市瘫痪许多天；也不会有暴乱的学生和工人。虽然印度的中产阶级从印度的民主中获益颇多，他们同样是最好的批评家。他们中的许多人从来不投票选举，只有印度的穷人才会经常投票。这往往存在一个悖论，就是事实上凯末尔·阿塔图尔克（Kemal Ataturk）长时间以来被印度的中产阶级称为"仁慈的"独裁者。在甘地夫人推行的禁令过后，很快就有了很多关于她颁布的许多法令的争论：贫穷的农民阶级，文盲组成的庞大军队，还有公共秩序意识的缺乏。

　　有趣的是，相比她的继任者莫拉基·德赛的死板严格，即便是甘地夫人推行禁令时的严苛也未能完全抹去她的声誉。这并不是因为甘地夫人的经济或政治政策，而是她真正触及了印度中产阶级重视的生活各方面。她缓慢推动的禁令和放宽的境外游政策，与出版自由和独立司法体系相比，对印度中产阶级来说更有意义，更不用说那些绞死电影编剧的行政威胁了。在禁令推行的高峰时期，我曾向甘地夫人的一位崇拜者抱怨，说她扼杀了言论自由。他笑着说："扼杀了自由言论？为什么，我一直都在说我想说的，所有来到这里的人都可以畅所欲言。"他用自己的手臂挥了挥，划出他修剪精美的一片草地，清晰地展示出自己自由言论的范围。民主解放感觉上是激发了毫无约束的平民政治，在受到约束的平民主义与自由面前显得难能可贵，当然这些都是甘地赢得中产阶级支持的资本。这反映了中产阶级对于重新跌回贫穷的深切恐惧，他们曾经就是从贫穷中爬上来的。

在某种意义上说，印度的中产阶级是对的。在1976年时，阿姆里特·纳哈塔（Amrit Nahata）的政治讽刺作品《王位的故事》（*Kissa Kursa Ka*）被严令禁止和销毁，同一年甘地夫人亲自下令介入了一个可以被称为宝莱坞最伟大导演的人的事业，这个人是当之无愧的雷伊的接班人。他的伟大体现在，哪怕在宝莱坞工作，也可以通过电影拍出展现生命本质，激起你的愤怒或惋惜，或者传达一种讯息，但同时还十分具有娱乐性。这不仅仅只是宝莱坞马沙拉的混搭风格，更搭配了世界最优秀的电影导演所使用过的各种元素。

1973年，当班尼戈尔三十八岁的时候，经过十二年的长期努力，最终成功上映了他的第一部电影《种子》（*Ankur*）。这部电影拍摄于印度南部海德拉巴，他是在这里长大的。电影讲述了乡村地区的压迫以及人间的悲剧故事。一个从城市回到家乡的富人家的儿子，发现家里女佣的丈夫又聋又哑之后，于是诱奸了她。这个女仆因此怀孕，最终富人的妻子发现了这个秘密，电影也在这里到达了高潮。这部电影是由高文德·尼哈拉尼拍摄的，片中推出了一批新的男女演员，包括沙巴纳·阿兹米（Shabana Azmi）、阿兰特·耐格（Anant Nag）还有沙德胡·迈赫（Sadhu Meher）。

各种各样的因素对班尼戈尔产生了影响并最终体现在他的电影作品里。

我崇拜许许多多的印度电影导演，但是其中最有能力的是萨蒂亚吉特·雷伊。在电影世界，雷伊的出现无疑是一场革命。他所做的一切带来了一场真正意义上的革命，这影响了许许多多的年轻人，甚至是甘地夫人也对雷伊印象深刻。在她做中央政府信息与传播部长的时候，成立了电影协会。什么是好的电影以及好电影的标准，都来自萨蒂亚吉特·雷伊。你不得在拍摄好的电影时设置这样的范本。我在某种程度上也非常崇拜李维克·吉哈塔克（Ritwik Ghatak），在他那个时代，他是如此古怪的天才，拍出了质量良莠不齐的电影作品。其他的导演我谈不上崇拜，顶多是喜欢。像普拉波黑特公司拍摄电影的导演，以及比玛·罗伊、梅赫布、古

鲁·达特或拉杰·卡普尔这些人。

那么K.阿西夫呢？

阿西夫的作品更像是戏剧，而不是电影。《莫卧儿大帝》是一部很有吸引力的电影，非常精彩。《印度母亲》是一部典型的印度电影，其他的很多电影都会从《印度母亲》中吸取精华。这部电影也许是印度电影史上最重要的佳作，我不认为其他的电影对于现代印度电影在拍摄制作上能有这样的影响力，这部电影的结构和故事是如此的精彩，是一种尼赫鲁式的风格，重要的是它带给了印度人民无尽的想象，引领了史诗电影的观影潮流。

班尼戈尔当时在孟买主要做广告文字撰稿人的工作，并为印度斯坦利华公司（Hindustan Lever）这样的公司拍摄商业广告片，他一直在努力拍摄自己的第一部电影作品。

我花了十二年的时间来拍摄这部电影。在这十二年里，没有人愿意为我的电影投资。为此，当时我拜访了所有我能想得到的投资人，他们都是大佬级的人物。最终，只有一位广告片的投资人愿意为我的电影出资。这家公司叫布拉乍公司（Blaza），而这个投资人是莫汉·比吉拉尼（Mohan Bijlani）。

那班尼戈尔曾经想过求助于拉杰·卡普尔吗？

拉杰·卡普尔？那个时候我并不认识他，他也没有可能和我坐下来好好聊一聊。之后，他很成功。在《种子》播出后，他很喜欢这部作品，我才开始了解他。

但是雷伊在班尼戈尔的事业发展上帮助很大。

萨蒂亚吉特·雷伊确实对我的影响很大，因为他似乎就是那种人，他拍的电影就是我想做的。他是一个领路人的角色（在大学时期，当班尼戈尔建立第一个电影俱乐部时，最早放的第一部电影作品就是《大路之歌》）。他很喜欢《种子》，并对此大加称赞，这一点对我帮助很大。我在电影放映前邀请他观看，就在伍德豪斯路（Woodhouse Road）和科拉巴大道（Colaba Causeway）之间的一家叫火焰小步舞（Blaze Minuet）的小型剧院，靠近大主教的房子。我过去在那里做过编辑。我邀请雷伊观看电影，他看了以后说非常喜欢。他坚持为作品写点什么，事实上他真的在他的新书里做到了。在书里他为我的电影写了很多东西，不仅如此，当我给他看电影的时候他还问道："你对这部电影有什么希望吗？"我说："我希望它可以在爱神电影院上映一周时间。"他说："这部电影会放映很长一段时间，请你记住我的话。"

事实证明了雷伊说的是对的。班尼戈尔的电影成为宝莱坞电影史上的里程碑——这是第一部打破宝莱坞电影框架的作品。

当我开始拍电影的时候，也有其他人尝试和我一样努力打破那个时候俗套的电影模式。一些电影走得比较远，与西方实验性电影的方式比较相似，特别像法国和一些其他国家。但是，我并不打算朝这个方向发展。我希望我的电影可以娱乐大众，因为我想要人们享受观影的过程。我从来都没有跳出叙事电影的范畴，我的电影通常都是在讲一个故事。当然，我在拍摄制作这些电影的时候，并不是很容易就能有一个机会在印度电影界获得一席之地。我有常规的男女演员，他们都受过训练。我刚开始拍电影的时候，沙巴纳是一位受过专业训练的女演员，还有史密沙·帕提尔（Smitha Patil）和扮演她丈夫的达度·迈赫（Dadu Meher）。出演一个性格懦弱的主角的阿兰特·耐格并没有受过训练，但他是一个经验丰富的舞台

剧演员。后来，还有其他许多人都与我相识合作，沙巴纳·阿兹米也是这样成为我的合作伙伴的。

这部电影出现在正确的时间，并且出于一个非常伟大的原因使得它十分重要。它最终打破了由来已久的社会阻碍，那就是从印地语电影开始之初就很难进入孟买南部时髦高档的电影院，因为在这里一般都是放映好莱坞的电影。班尼戈尔回忆道：

这是爱神电影院第一次放映印地语电影。原因其实非常简单，因为所有过去放映好莱坞电影的孟买电影院，如今都很缺好莱坞电影的片源。印度政府只允许一小部分美国电影进入国内的市场，原因在于那时候的印度不愿意让好莱坞电影垄断了电影银幕。我现在讲的就是70年代早期，我们也有外贸上的限制，导致很多人无法把投资收回、获取利益。于是突然间，我发现所有的电影院，特别是那些位于大城市里的、过去只放映传统英国电影、英语电影的电影院，他们的排片表都空了。他们没有足够的电影来放映，所以当我决定拍电影的时候，这些剧院都会向我开放。选择看我电影的观众都是之前许多西方电影的观众。那些想要看西方电影的客户们，现在都开始看我拍的电影。于是，出现了现在所谓的平行电影、交替式电影的市场。然而，人们在我的电影作品上也加上了这样的标记。不过，还是有不少大众化的电影院始终坚持他们的放映方式。随着技术的发展，音响效果变得越来越好，更多的电影院配备了环绕式音响，另外，很多畅销作品与电视进入了人们的视野，主流电影院不得不与这些改变相互竞争。他们再也不能墨守成规地拍摄过去制作的那种电影，他们不得不做一些改变，但电影的内容还是大同小异，内容相同，但塑造的角色形象已经发生了改变。有许多原因可以解释这些突如其来的变化。我们的电影产业需要变得更好，因为在那之前，我们的电影院已经历经了长时间的颓势了。

拍摄制作《种子》并没有花太多钱，即使是在1973年，55万卢比也并不是一个大数目。他的下一部作品《黑夜结束》(*Nishant*) 摄制于1975年，却花费巨大，一共花了90万卢比。而且这个作品使班尼戈尔因为禁令而要做一些妥协让步。这意味着他要和舒克拉交涉，并且这同时展现了甘地夫人的另一面。但是这时，雷伊又一次发挥了关键性的作用。

在这部电影里，班尼戈尔讲述了一个发生在1945年的印度真实事件。故事又一次发生在印度偏远的地区，展现了一个富人地主的残暴行径。由吉利什·卡耐德饰演的学校老师，和由沙巴纳·阿兹米饰演的他的妻子来到这里。而当地的地主家庭中的一员，四兄弟中的一个绑架并强暴了他的妻子。这部电影的名字意思就是黑夜的终结，讲述了这个教师寻求公平正义的故事。

在这部电影里，班尼戈尔采用了另外一位年轻的男演员纳萨鲁丁·沙阿（Naseeruddin Shah），他一直想要成为一名演员。受训于国家戏剧学院的他后来成了一名导演。与此同时，班尼戈尔决定让库布山·卡哈班达（Kulbushan Kharband）加入他的电影，于是，他从加尔各答发了一封电报邀请库布山在孟买进行一次为期两天的拍摄。库布山骑着他的小摩托车来到加尔各答机场，并且希望几天后就可以取回停在停车场里的摩托车。相较于宝莱坞传统的拍摄方式，班尼戈尔要求他的演员从开拍的第一天开始待到结束，哪怕他的戏份要等到十五天以后。库布山一直待了足足有三十九天才有他的戏份，然后他又在孟买生活了三年，在这段时间里他的小摩托车就一直停在机场里。

班尼戈尔试图让这部电影通过印度电影审查的时候，一定像那辆停在机场里的小摩托车一样，充满了被忽视的感觉。班尼戈尔一向与那些审查官不和。这不是因为那些宝莱坞电影里有亲吻镜头，他的问题体现在一些不同的方面。

我已经受够了这些审查官。因为我拍摄的是一种与众不同的电影，越来越多的人认为我的电影包含了他们所难以理解的深层次的内容，审查官

员就会越小心地对待我的电影。他们认为我的电影影响力巨大，看的人会十分认真，而其他一般性的大众流行电影，审查官们认为观众不会认真对待。因此，他们认为这些电影里有些什么内容并不重要。相反，当人们在我的电影里受到了什么影响的话，问题就严重了。因此，我就陷入了一场旷日持久的拉锯战当中。

但是，电影《黑夜结束》似乎注定要失败。它在1976年放映，那正是禁令颁布后管控最严的时期，而且桑杰·甘地正对穷人发起强力的清除运动。

这是在1976年，《黑夜结束》遇到了大麻烦。审查官对这部电影执行禁放令，这段时间真的是非常难熬。与此同时，这部电影在国外放映并获得了大量观众的喜爱。而且在戛纳赢得了观众大奖，接下来在多伦多和温哥华电影节上都大获成功。现在除了在印度本土，它已经是一部众所周知的成功电影了。雷伊写了一封信给甘地夫人，信上还有姆里纳尔·森（Mrinal Sen，另一位著名孟加拉导演）的签名。她是我第一部作品《种子》的大粉丝，她过去经常放这部电影给外国宾客或其他客人看。她要求把这部电影寄到德里，并要她的社交秘书与我联系。她看了我的这部电影后，打电话给印度信息与广播部部长V. C. 舒克拉，对他说："你知道，这样会令我和我们的政府陷入尴尬中，这是一部广受美誉的电影，我并不认为其中有什么不当之处，你必须想办法解除电影的播放禁令。"舒克拉因此对我非常的生气。

他打电话让我去德里，我去了他的办公室。他让我一直站着，并没有让我坐下来。这个十足的自大狂当时正在与几个名不见经传的小演员传出绯闻。他说道："我知道你的电影，我们会让它通过审批，但是必须遵守一些条件。我已经让我的属下给你们通过审核的证明。"

当我去他们部门的时候，遇到了S. M. 穆尔希德（S. M. Murshid），他是信息与广播部的联合秘书。这是他在这个办公室里的最后一天，他马上

要回到加尔各答的行政服务部孟加拉分部,这里是他过去工作的地方。回去后他就会成为孟加拉最大的地方行政官员乔迪·巴苏(Jyoti Basu)的首席秘书。他说:"别管他,我们会让你的电影顺利通过,一点儿也不删减。我所要求的就是,在你的电影前加上一小段话,写上'电影中的事情发生在印度独立之前'。"我说:"没问题,我会加上去的。"于是,我们照着要求做了。但是,当我们电影放映的时候,观众每次都会在看到这一段话时就爆发出声音。观众们都能意识到这种做法是多么的愚蠢。这是我经历过的最糟的审查事件。

即使是在禁令时期,班尼戈尔都继续在拍摄电影。《翻腾》(*Mantan*)摄制于1976年,花费了110万卢比,并且这部电影是由50万个农夫赞助的,他们中的每一个人都赞助了两个卢比。电影再一次讲述了印度乡村地区的故事,一个农场主一直剥削他的佃农,一位来自政府部门的兽医成为当地贱民反抗组织的领导人,这个角色由纳萨鲁丁·沙阿饰演,最终在他的领导下,农民们联合起来取得了胜利。

在之后的几十年里,班尼戈尔又拍摄了许多作品。其中包括汉莎·瓦德卡(Hansa Wadkar)的故事,她是20世纪40年代马拉地民间戏剧明星,而且她生命里从来不缺少男人和美酒,这部电影就是《角色》(*Bhumika*),被德里克·马尔康姆(Derek Malcolm)评价为"那些非凡时代里的绝佳视觉消遣娱乐"。还有《着迷》(*Junoon*),这是一部取材于1857年印度反叛故事的历史电影。一小队印度反叛士兵在纳萨鲁丁·沙阿的带领下攻击了一座英国教堂。一位祖母、一位母亲,还有她的女儿鲁斯(Ruth)逃了出来,并和一位印度仆人一起避难。但是有一个叫贾维德·汗(Javed Khan)的男人对鲁斯钦慕已久,他后来也找到了他们。当他听说德里在反叛中沦陷后,他还是选择加入并被杀害,而鲁斯也在英格兰了此残生,终生未嫁。在这部电影里,沙西·卡普尔饰演贾维德,并且他的妻子詹妮弗饰演鲁斯的母亲,他们都为这部电影投资。这部作品完成于《种子》上映的五年之后,花费了600万卢比。

最终它在商业上大获成功，接着卡普尔家族赞助了他的下一部电影《黑暗时代》(*Kalyug*)，这部作品摄制于1981年，班尼戈尔从《摩诃婆罗多》获取这部电影的灵感，讲述了两个工人家庭的恩怨情仇。它一共花费850万卢比，但是并没有很好的票房表现。葛勒嘎认为在这部电影里，班尼戈尔是"没有金刚钻，却偏要揽这瓷器活"。但是他的下一部电影，拍摄于1983年的《市场》(*Mandi*)，大概只有一半的支出，却展现了他的能力，这次是一部快乐又富有智慧的喜剧，讲述了一个发生在妓院里的故事。

到了这个时候，班尼戈尔和许多其他追随他脚步的电影制作者一起创办了一家电影学院，为宝莱坞平行电影这个概念更增添了一分力量。他的摄影师，高文德·尼哈拉尼也在1980年加入电影行业，在电影《受伤的哭泣》(*Aakrosh*)里，由欧姆·普瑞(Om Puri)扮演的一个部族人被指控谋杀了他的妻子。他始终保持沉默，而他的律师，由纳萨鲁丁·沙阿扮演，不得不来揭开事情的真相。这部电影展现了部族人的苦难困境，而尼哈拉尼展现了他杰出的导演才能。尼哈拉尼后来拍摄了《半真半假》(*Ardha Saty*)，这个故事触及了政治家与黑手党之间的关系。在1997年时他拍摄了《1084号的母亲》(*Hazaar Chaurasi Ki Maa*)，在这部电影里一位母亲接到电话，被告知他儿子的尸体在太平间里。这部电影标志着贾亚·巴强在十七年以后重回影坛，这部作品讲述了孟加拉在60年代末以及70年代发生的诸多问题，那时许多年轻的中产阶级孟加拉人放弃原本安逸的生活方式，拿起枪弹武器打倒他们所认为腐败封建的资产阶级政权。他们起义的名字就来自这场革命开始的地方，孟加拉的纳萨尔巴里(Naxalbari)。

三年之前，也就是在1994年，另一位导演谢加·凯普尔开始亮相了，他是维杰和迪维·阿南德的侄子。当时他早已厌倦了在伦敦学习会计，转而投身电影行业，在做了一段时间的演员以后，他的导演处女作《无辜者》(*Masoom*)在1983年时受到了关注，这是一个十分成熟的故事。真正让他大红大紫的电影是1994年的《强盗女王》(*Bandit Queen*)，以真实的强盗女王普兰·德维(Phoolan Devi)的故事为原型。讲述了她幼年出嫁

却被一伙人轮奸，她想要报仇所以成了一名强盗，但后来她向权力机构投降，并最终成为印度国会的一员。这部电影拍摄多年后，她被枪杀身亡。印度的电影审查官并不喜欢这部作品，并且德维本人也一直在抗议其中过于丰富生动的内容，但是它还是在商业上与电影评论上获得了巨大的成功。这部电影在戛纳电影节上大获好评。菲利普·弗兰奇（Philip French）在《观察家报》（*The Observer*）上这样评论道："它有严肃的道德水准与电影能量，你应该想象得到这是萨蒂亚吉特·雷伊与山姆·佩金巴（Sam Peckinpah）的合作成果。"

这些成功使凯普尔成为第一个在好莱坞工作的宝莱坞导演，他1998年拍摄了历史传记电影《伊丽莎白》（*Elizabeth*），由凯特·布兰切特（Cate Blanchett）扮演伊丽莎白一世。回到印度生活工作了几年之后，2002年他再次去美国拍摄了改编电影《四片羽毛》（*The Four Feathers*）。

还有其他的电影导演，比如阿帕纳·森（Aparna Sen），他同样也受到班尼戈尔很大影响，但是他后来个人的创作发展证明了自己依然可以称得上平行电影大师，他总是愿意涉猎那些宝莱坞其他导演不敢尝试的领域。他拍摄过甘地在南非的故事，而且在2005年还拍摄了关于苏巴斯·玻色的电影，这是20世纪印度政坛最富有争议的人物之一。

对班尼戈尔来说，触碰这样一个有争议的话题对象，展现了这个人的勇气。许多年以前，理查德·阿滕伯勒（Richard Attenborough）正在拍摄他关于甘地的电影，萨蒂亚吉特·雷伊来到伦敦，并在伦敦南岸的国家电影学院发表演说时，他被问及是否会拍摄一部关于甘地的电影。尽管他巧妙地避开了这个问题，但是让人觉得他不愿意处理这样一个容易引起争议的问题。我经常好奇，就连印度最好的电影导演都不愿意拍摄一部关于伟大的印度之子的电影，这说明，印度的电影导演们，无论有多著名和出色，都觉得这样的主题过于具有争论性而不愿触碰。

这就是山亚姆·班尼戈尔创新突破的地方，但是他也不得不处处小心。玻色和一个奥地利女人未婚育有一子，就像是那些宝莱坞已婚明星经常会有的故事一样。他们中的许多人都拒绝承认有这样的孩子。他在二战

时加入了德国与日本的军队，帮助将英国统治者赶出印度，他再也没有从战场上回来，但是他的追随者们都拒绝接受他在一场空难中死去的事实。当班尼戈尔拍摄关于他的电影时，印度最高法院的前任大法官正在进行第三次关于玻色死因的调查。

在这部电影里，班尼戈尔没有告诉观众玻色是怎么死的，这样就巧妙地回避了关于死因的争论。他的电影名为《被遗忘的英雄》(*Forgotten Hero*)，影片只讲述了玻色最后四年的生活，以1945年8月从西贡(Saigon)起飞的飞机而结束。影片中，当玻色的澳大利亚妻子艾米莉(Emilie)听到从英国广播公司的电台广播里传来关于丈夫的死讯时，她正在位于维也纳的公寓里削水果。这种暗示是如此明显，可能班尼戈尔觉得，如果直接表明玻色死于空难，这样的结果会很难被接受。

除了班尼戈尔涉及的其他问题（艾米莉·山肯，还有玻色和他奥地利秘书的暧昧关系），班尼戈尔还在电影里展现了1941年某个时候在柏林举行的一场婚礼，是玻色和一个德国教授的婚礼，这个教授是一名婆罗门牧师，但她实际上是印度民族主义者和印度驻德国大使，她当时为玻色工作。但实际上，这样的婚礼仪式并没有发生，这在纳粹德国是非常难以实现的。无论如何，玻色和艾米莉并没有在1941年成为夫妻，而是在1937年。坦白地说，玻色留给了班尼戈尔关于婚姻的一大堆乱七八糟的信息。毫不客气地说，玻色无论是对他的家庭，还是对印度国民都是那么不诚实。他隐瞒了这段关系长达八年时间，直到行将就木的时候，才对自己的所作所为表示悔恨和痛苦。

令事态变得复杂的不仅仅是他们没有举办婚礼，而是没有结婚证。然而，客观事实似乎表明苏巴斯和艾米莉是夫妻关系，因为有充分有利的证据证明这一推断，包括玻色写给他哥哥萨拉特的信，并且苏巴斯和艾米莉育有一个女儿叫阿妮塔，她现在依然在世。

为了给电影加一些料，班尼戈尔把电影里的艾米莉塑造得比现实生活中的艾米莉更加妩媚动人，有血有肉。但是仍然保持了印地语电影的传统规矩，苏巴斯从没有在电影里亲过他的妻子，也没有其他亲热镜头。

当我就此事询问班尼戈尔的时候,他说:"阿玛蒂亚·森(Amartya Sen)也问过我同样的问题,'为什么你不拍一些亲吻的镜头?'我说'你是在开玩笑吗,我还要继续在印度待下去呢'。"

班尼戈尔决定不拍摄亲吻镜头的原因在于,他认为虽然电影审查官此时对于亲吻镜头更加宽松,但是印度伟大人物之一的角色在银幕上去亲吻一个白皮肤的外国人将会带来爆炸性的后果。

我们的审核制度非常疯狂,古怪而反复无常。西方电影中经常有亲吻的镜头,男人与女人相互亲吻的镜头经常会出现在欧美电影里。印度电影审查委员会认为这在西方电影里无可厚非,但是在公开场合表达爱意并不符合印度的风俗习惯,这也不是印度人平时会做的事情。所以,任何在电影里出现的此类镜头都会被删剪掉。这种情况已经持续了很长时间,如今亲吻镜头得到了允许。在一些大城市里,年轻人相互依偎亲吻的情况也不算什么了。但是我不敢说这是一种普遍的行为。你不可能在车站或者地铁站里看到英美经常出现的亲密场景。但是这种情况相较于以往的印度确实多了起来。在过去,电影审查委员经常会对此大动剪刀。但是现在情况好多了。

班尼戈尔顺利地完成了这部关于玻色的电影,电影中展现了玻色从加尔各答的家中,经由阿富汗逃到柏林的整个过程,这部作品表明他已经成为大师级电影导演。

在现实生活中,当玻色被告知他已经离开英属印度,现在生活在毗邻阿富汗的自由领土上,他跳了起来一边跺脚一遍叫喊着说:"我可以揍乔治六世了,我可以朝总督脸上吐口水了。"

在这部电影里,班尼戈尔让玻色问他的向导巴哈哥特·拉姆,硬币上的哪一面有乔治六世。接下来他把硬币扔在地上又踩又吐,巴哈哥特·拉姆也加入其中。班尼戈尔加入硬币这段富有深意的故事,使得电影更加具有戏剧性。

班尼戈尔在英帕尔（Imphal）与缅甸的战争场面上动了很大脑筋，在这里，英国与日本为争夺印度的土地而战斗。在他早期的历史电影《着迷》里，已经有关于他如何处理1857年印度叛乱的战争场面的批评言论，这场战争一直被苏巴斯·玻色称为第一次独立战争。同样的批评也出现在被历史学家称作第二次独立战争中，班尼戈尔呈现的印度国民军队比历史记载中的更具有荣耀光环，因为他们对战争的贡献是微不足道的，而且毫无英雄主义色彩。事实是，玻色的国民军十分反对印度与英国之间的战斗。在二战中，280万印度人为英国而战，他们是世界上最大规模的志愿军队，远远超出与玻色作战的军队数量。班尼戈尔对此并没有仔细琢磨，整部电影他都在呈现玻色与英国军队之间的战斗，但是事实上，玻色后来是在与英国印度的联军战斗。

班尼戈尔对印度国民军的话题一向都很着迷，他在儿时就听过关于玻色和他军队的很多故事，他的军队都来自英军向日本投降后的印度。

我父亲的表兄就是苏巴斯·玻色的"东京男孩"之一，这些男孩被苏巴斯·玻色送去东京接受日本人的训练。他当时是在帝国军事学院学习，战后回到印度，但由于和印度国民军之间的联系，他度过了一段非常糟糕的时期。他申请加入印度空军，但是由于他和国民军的关系而没有被准许，直到1949年或1950年，他才被征召入伍，但是招募他的军官后来被降了级。他之后成为一名非常出色的飞行员。在1965年，他参与了在巴基斯坦西部发生的著名的萨戈达（Sargodha）空袭，获得了伟大勇士奖章（Maha Vir Charka，简称MVC）。他领导了这一次袭击，并在达卡（Dacca）获得了这个奖章。他拍下了达卡机场的照片，接下来印度空军用一种特殊的方式炸毁了这个机场。他因此成为一名授勋的高官，最终他以海军准将的军衔退役。我还是一个孩子的时候，就听说了他的国民军故事。

就是在这部电影的创作过程中，班尼戈尔寻找到了可合作的资助人，这表明，宝莱坞的电影制作模式越来越趋向于好莱坞，并且正在脱离传统

小农经济模式和风格。

撒哈拉公司（这是一家大型印度公司）的人与我取得了联系。他们说，"我们想要为民族英雄们拍一部电视剧"，我说，我已经拍了一部甘地在南非的电影了，唯一一个我没有涉及的就是玻色。这就是为什么我在这五年间选择拍摄这个的原因。对于很多印度的历史学家来说，这是最富有争议性的一段时期，因此他们有一点担心要怎么处理这个电影题材的拍摄。为什么我要为此担心？在拍摄这部电影时，我不仅要在经济上获得支持，更要打破各种各样的障碍，并且要从他所处的时代来看待这个人。

相较于大多数的宝莱坞电影导演，班尼戈尔总是用一种有条不紊的方式来完成他的工作。

你有你自己的计划，做你自己的研究，拿到你的剧本，接下来为你的电影挑选男演员与女演员。当我在柏林的时候，已经完成了对所有德国女演员的面试。我在做一些探索，这是一种非常西式的电影拍摄方式。

但是电影一旦开始拍摄，班尼戈尔所遇到的问题就源源不断了。在那部电影之后，班尼戈尔不得不面对所谓的玻色的拥趸不断挑起的法律纠纷，这些无聊而冗长的官司让电影的拍摄不得不停下脚步。他曾为孟加拉的首席部长进行一次私人放映，以确保他在观影时是十分高兴的，之后他又因为本地的诸多麻烦而改变了首映式的地点。班尼戈尔认识到了这一点，拍摄历史题材的电影总是不得不冒风险。

印度人不愿意看到历史题材的电影。电影制作人竭尽全力预测大众的兴趣点在哪里，但是大多数情况下，他们的猜测都是不准确的。在印度，历史题材的电影从来都拍得不好。它们就是我们所说的古装片，而不是真正的历史。《莫卧儿大帝》不是历史片，就是个古装片。阿米尔·汗主演

的《抗暴英雄》(*The Rising: The Ballad of Mangal Pandey*)忘记了什么是电影的准确性。印度的观众对此并不关心。这次会成为一个败局，是因为历史题材的电影从来拍得都不理想。

班尼戈尔关于玻色的电影并没有改变这种趋势，阿米尔·汗的《抗暴英雄》也没有取得太大的票房成功，反而在英国激起了争论，因为英国历史学家们认为这部电影并没有准确反映1857年印度叛乱的情况。然而在2001年，阿米尔·汗在《印度往事》中展现了如何让一个神话故事变成一出历史题材的故事片。影片中展现的这段历史非常具有争议性，然而它的叙事方式却很神奇。这部电影创造了一段历史，成为首部打破宝莱坞底线的作品，并且让这个世界上最大的电影生产国变得举世瞩目，尽管它的很多作品仍不被西方接受。

第十八章
最后的边界

在1999年8月14号的下午，一小部分人聚集在演员阿米尔·汗位于孟买南部的家中。他们在此相聚是为了观看汗即将参演的一部电影的剧本故事的展示讲解。这在宝莱坞是一件很平常的事情，但是，因为这一次剧本展示引起的关注以及造成的戏剧化影响，使得这次活动非比寻常。这跟K.阿西夫在40年代即兴模仿他电影《诺言》中的主角——可怜的萨达特·哈桑·曼托时的情景，完全不同，这是一种宝莱坞现代剧本展示的风格，标志着宝莱坞电影产业做好了迈入下一个千年的准备。而且，旧的时代将以一部宝莱坞从来未曾出现过的影片而终结。这部电影使得宝莱坞跨越了最后的边界，受到了好莱坞乃至西方世界的关注，影响力空前，这是以前从未企及的。那天下午，来到现场观看剧本展示的人并不多，他们肯定预测不到会有这样一个结果。阿米尔确实是一个明星演员，但他只是宝莱坞万千明星中的一个，而且绝不是大红大紫的那种，这位讲剧本故事的人，当时甚至被认为完全失败了。

那天下午展示剧本故事的是一个叫阿舒托什·格瓦瑞卡（Ashutosh Gowarikar）的导演，他之前的两部电影《第一次中了爱的毒》（*Pehla Nasha*）和《下注》都效果不佳，因此他不得不很努力地工作，才获得了这样的机会。他三年前就有了这个电影故事的构思，但是，这个关于一百年前一队乡下村民因为一场板球比赛来到英国的故事，是那么荒谬可笑，甚至阿米尔·汗刚开始对这个故事毫无兴趣。但是阿舒托什坚持了下来，因为他凌晨四点在阿米尔的房子外面等候，阿米尔最后决定帮助制作出品这部电影，而不是参与演出。

他们都是一起长大的老朋友，尽管现在他们事业的发展道路大相径庭。他们经常一起打网球，这是阿米尔最喜爱的运动之一，他们总是在孟买的哈尔赛马会的运动场一起打球，但因为阿舒托什球技太差，所以阿米尔经常拒绝和他一起玩，他说这会毁了他的比赛。如果网球比赛展现了年轻的阿米尔是一个挑剔的完美主义者，还有许多其他故事也可以说明他非常固执。在1970年，当他还只有五岁的时候，他放弃了参与拍摄电影《恋爱季节》（*Pyar Ka Mausam*）的机会，这部电影后来捧红了沙西·卡普尔，因为在拍摄的时候，他拒绝坐在由摄制组挑选的汽车里进行拍摄。他的戏份包括在一辆特殊汽车里拍摄的部分。但是一整天，他都拒绝坐在预先挑选好的汽车里，而是坚持坐在他的朋友瑞娜（Reena）的车里，她是另一位导演拉杰·科斯拉的女儿。最终，他的兄弟费萨尔（Faisal）坐到了摄制组准备的车里。阿米尔还很高兴自己失掉了这个成名的机会，他说："我想要坐在瑞娜的车子里。"多年后，另外一个瑞娜成为他的第一任妻子，为了获取她的芳心，阿米尔同样展现了他的决心。

在他成名之后，他身边亲近的人都纷纷向他人讲述阿米尔幼年时期的固执事件，例如，当魔方风靡曼谷的时候，阿米尔不断尝试想要解开这个难题，一直到把魔方打碎。

也许对他来说这些并不奇怪，因为阿米尔这个名字意思就是"领导者"。在阿米尔小时候，他就展现了自己强烈的独立意识，坚持自己做一些家务并极力反对家里人帮助他。尽管他在父母面前表现得十分沉静和保守，但对自己的兄弟姐妹却是十分的跋扈，一直欺负他们，让他们做这个做那个。同时，他也是一个贪婪的爱书人，就像许多拥有相似背景的年轻男孩一样，他们的年少岁月都痴迷于伊妮德·布莱顿（Enid Blyton）、南茜·朱尔（Nancy Drew）等人的书籍，一个月往往会花20卢比的零花钱在书上，而正儿八经的教育却让他厌烦。他十七岁的时候做了一个重大的决定，他不会再继续学习高中的课程，他想当一个电影导演，于是他前往普纳的一所电影学院学习。像他这样来自中产阶级家庭的孩子，一向认为文凭是非常重要的，而他这个决定令人感到十分惊讶，但这个决定使得他

的固执与坚强有了用武之地。

他那惊恐的父母竭尽全力想要说服他，到最后他的妈妈泽娜特说服了丈夫塔希尔（Tahir），如果儿子真的是下定决心的话，他可以不去普纳读电影学院，而是继续待在孟买的家里，去给他舅舅纳西尔·侯赛因（Nasir Hussain）当助手，也就是说，他可以继续自己的学业并进入大学学习。

其实这个家族与电影行业素来接触颇多。塔希尔·侯赛因在20世纪六七十年代曾经是一名制片人。纳西尔也创作过很多令人难忘的流行歌舞片，如《王子家族》、《记忆的旅程》（Yaadon Ki Baarat）、《我们不比任何人差》（Hum Kisise Kum Nahin）等。但是，等到他带阿米尔入行的时候，这个家族已经家道中落，最初阿米尔跟着舅舅参与80年代两部电影《太棒了》（Zabardast）和《终点》（Manzil）的制作，关于电影的制作过程，从剪辑、音乐到剧本创作他都学了个遍。

在1983年，他和阿舒托什一起得到了人生中的第一个机会，当时柯坦·梅塔（Ketan Mehta）正在为他的经典作品《胡里节》（Holi）寻找男演员，面试了许许多多的学生。但是这部电影都在普纳取景拍摄，所以他的父亲只允许他在假期时去参与拍摄。阿米尔原本可以在电影里得到一个主演的角色，但是最后错过了。因为柯坦·梅塔不喜欢他过分修剪的发型。

我的电影《胡里节》讲述了一所大学校园里一天发生的故事。我在寻找完全崭新的面孔来出演我的电影。阿米尔和阿舒托什他们俩都是非常阳光乐观、精力充沛且全身心投入的孩子。这个主演的机会就在他们两个之间进行抉择。但不幸的是，因为阿米尔过分修剪的发型，我们最后还是选择了阿舒托什。

阿米尔接下来又拍了阿迪蒂亚·巴塔查里亚（Aditya Bhattacharya）导演的电影《灰飞烟灭》（Raakh），但是，他还是不得不等到假期才可以拍摄自己的戏份。

无论是所面对的表演任务，还是摆在纳西尔眼前的现实，都要求纳西尔必须不断努力做出一些改变，但是就是这个舞台提醒了他，他侄子具有做演员的天赋。在三年的摸爬滚打以后，纳西尔需要做些什么来改变自己，他开始寻找一些新的面孔，不仅用他的外甥，还努力改变自己成为电影制作人。于是出现了一位新的女主角朱希·查瓦拉（Juhi Chawla），音乐则是由阿南德-米林德（Anand-Milind）两人搭档合作，纳西尔甚至把导演的位置让给他的儿子曼苏尔·汗（Mansoor Khan），即便这是他自己写的剧本。

　　最终的结果是非常成功的，电影《冷暖人间》（*Qayamat Se Qayamat Tak*）灵感来自罗密欧与朱丽叶的故事，是一个以相爱的人悲惨死去为结局的爱情故事，并且还打破了印度全国的票房纪录（这部电影也引发了另一位演员的畅想，他觉得如果阿米尔可以成功的话，他也可以。这个演员就是沙鲁克·汗）。并且，为了让故事更加完整，在整个电影拍摄期间，阿米尔创造了足以和罗密欧朱丽叶的故事媲美的现实爱情故事，当然这个故事有着更加幸福快乐的结局。

　　他与瑞娜·达塔（Reena Datta）之间的爱情故事也许可以被称作孟买城市童话。瑞娜是印度航空公司孟买分公司经理的女儿，她和阿米尔住得很近，并且和阿米尔以及许多在那栋大楼里的其他孩子们成了朋友，阿米尔深深地被她的美貌所吸引。当他遇见她的时候就被她的幽默感所吸引，这正好与他自己相得益彰。有一次，瑞娜一边忙于自己的学校实验一边吃着东西。阿米尔问她吃的是什么，她说这是怡口莲（eclairs）酥卷，并且问他是否也想要来一点。这时阿米尔说"是的"，并且张开了自己的手掌，瑞娜放了一只蟑螂在他的手上。就像多年以后阿米尔回忆起这件事情的时候，那一刻阿米尔就已将自己的整颗心都献给了她。

　　但是，这一对情侣需要面对一个大难题。阿米尔是一个穆斯林，而瑞娜是一个印度教徒，他们都知道自己的家庭势必反对他们的结合。所以他们的相处一直非常谨慎，他们的婚姻也成了一个秘密，阿米尔一直等到1986年自己二十一岁的时候才娶瑞娜为妻。然而，在一段时间里他们一直

假装没有结婚,并且继续若无其事地住在自己家里。但是,瑞娜的姐姐安珠发现了这个秘密,并且威胁说要等她们的父亲从达塔家族的老家加尔各答回来后告诉他。阿米尔恳求妻子的姐姐,但是她的坚决使他明白,他必须要让整个家族都知道他已经结婚了。他的父母对此欣然接受,塔希尔甚至很激动地说:"从这一刻开始她就是我们的儿媳妇了。"瑞娜同意与她的公婆生活在一起,塔希尔也说:"我们会为她购置衣服等东西。"

接下来的日子非常具有戏剧性,安珠打电话要她的妹妹瑞娜回娘家,她们父亲的朋友们也掺和在里面,而父亲达塔从加尔各答回来后获知了此事,竟然因此病倒,被送进了医院。阿米尔在父母的劝说下前往医院看望他的老丈人,而这似乎真的起了些作用。很快,达塔就和他的穆斯林女婿和解了,之后阿米尔最小的妹妹法哈特(Farhat)也嫁给了瑞娜的兄弟拉吉夫。

这个事例不仅体现了印度这样多宗教、跨文化社会所固有的紧张局面,也展现了宝莱坞从20世纪40年代,那时尤瑟夫·汗不得不改名为迪利普·库玛尔,迪维·阿南德还不能娶苏芮雅,一直走到今天,要经过多么漫长的旅途。当然,在更大的范围内,穆斯林与印度教之间的紧张局面也在不断升级。一直都在支持印度教哲学的印度人民党正在举行游行,而在孟买,巴尔·塔克雷的湿婆军党(Shiv Sena)是一个极端的反穆斯林党派。在宝莱坞,穆斯林教徒拍电影不再需要改变名字,或者隐藏对印度教徒的爱意。

阿米尔·汗在电影《冷暖人间》上的成功发生在宝莱坞发展的重要时期。这部电影于1988年上映,那时的宝莱坞十分不景气,迟迟没有起色。印度很晚才有电视出现,甚至比它的邻居巴基斯坦还要晚。等到电视传播到整个农村地区时,已经到了1982年,那时印度正在举办亚运会。整个20世纪80年代,印度人民,准确来说是住在城市里的印度人民,开始喜欢上这种媒介方式。印度在80年代出现了录像带,这意味着电影盗版录像带的出现,甚至有时候,电影还没有在电影院里放映盗版就已经出现了。在这十年的时间里,印度的城市风貌开始发生变化,因为出现了家庭用的

有线电缆。但是，这不是通过挖地下电缆来实现互通的，而是通过本地的配置器，从大楼下面的地下室基站连接楼宇之间的电线。而且，他们并没有因为提供给痴迷的观众盗版影片而感到羞耻。

班尼戈尔是这样告诉我的：

印地语电影院在20世纪80年代经历了一个非常艰难的时期。录像带出现了，电视又带走了许多中产阶级的观众，对于电影院基础设施的投资也是捉襟见肘。电影院里环境非常糟糕，那里充满了跳蚤、乱爬的老鼠，令人感到恐怖万分，没人敢进去看一场电影。放映的效果也不理想，在那个时候，电影院成为穷苦大众经常光顾的娱乐场所，特别是那些刚刚来到城市的移民。这些电影院里的观众都是经济金字塔最底端的人。电影也一直没有塑造新的形象。这种情况一直等到金字塔顶端的观众再次回到电影院才开始逐渐缓解。这一切发生在20世纪90年代。通过全球化与经济管制自由化，情况开始改善。这些改善措施直到现在还在继续发挥作用。在孟买的大电影院里，一张电影票的平均价格一直控制在20到60卢比之间，而不是20世纪50年代的最低价格12亚那。

印地语电影产业似乎只能够出品一些烂片，这使得情况变得越来越糟。在1988年，整个电影产业失去了最优秀的艺术家拉杰·卡普尔。他自己的任何一部电影作品都没法表现出这么戏剧性、视觉化的死亡故事剧本。1988年5月2日的晚上，他在新德里西里堡大会堂（Siri Fort Auditorium）从印度总统的手里接过了达达萨义伯·帕尔奇奖。十六年前的1972年，他代表自己已过世的父亲也接受了相同的奖项。接下来他迎来了自己事业的巅峰，还准备接着拍摄十四部电影。但是在这样的情况下，他似乎变了一个人。他不再想要去德里，并且一直要他的朋友陪伴他。在他离开孟买之前的那天晚上，他和他并不亲近的兄弟沙米促膝长谈。在这一次谈话过程中，他吐露了自己无论如何也不能忘却两个弟弟宾迪和德维的死亡，这种孤独的感觉使得自己和沙米渐行渐远。

在德里的喜来登酒店（Maurya Sheraton），他的妻子克里什纳不得不唠叨他需要打扮起来，他坚持要穿他的标志性白色西装，但是在从酒店到西里堡的路上，他出现了缺氧的状况。德里五月的天气是如此炎热，卡普尔每过一段时间就要从西里堡大会堂走出去透一口气。接下来，当他要上台领奖的时候，却突发哮喘，他站起来，身子却向一边突然倾斜了过去，接着倒下了。整个过程被电视全程直播，还未意识到什么情况的观众都以为他喝醉了，所以原谅了他。总统从台上走到他跟前，卡普尔在妻子和朋友们的搀扶下站了起来，这枚奖章最后还是挂在了他的脖子上。现场拍下的照片上，他在和总统握手，但看上去他像半梦半醒一样。他很明显身体不佳，又一次倒在地上。颁奖仪式（这是第三十五届全国电影节的颁奖仪式）甚至一度中断，拉杰·卡普尔被紧急送往医院，到达医院时他已经昏迷了，并且仅仅在一个月以后，也就是6月2日，他离开了人世。

没有人可以取代拉杰·卡普尔，因为在20世纪80年代，甚至没有出现过合格的电影制作人。有一个例外就是苏巴斯·盖，他华丽的电影拍摄风格使许多影视评论家喜欢拿他和卡普尔相提并论，有一位美国教授在他的电影《负债》（*Karz*）中发现了"浓烈的神话色彩"。人们都在讨论他是否有广阔的视野，有像梅赫布·汗和拉杰·卡普尔作品中所展现的社会关注点，但是无论如何，他的电影《创造者》（*Vidhaata*）、《英雄》（*Hero*）、《善有善报》（*Karma*）、《拉姆和拉坎》（*Ram Lakhan*），正如这些名字所体现的那样，证明了他对印度教神话了解颇深，并且懂得如何熟练有效地运用那些文化象征符号。其他的电影制作人并没有那么成功。他们尝试了许多不同的方式来开辟市场，例如，在电影中尽可能地加入三到四个"英雄角色"，但是这种电影无论是技术还是审美角度，水平都相当差劲，让人大跌眼镜。而且电影中的音乐常常都是过去老旧经典作品的重新制作而已，让人感觉印度与世界渐行渐远，电影产业正在倒退回远不如电视的时代。

当红的男女演员会投身于拍摄各种各样的电影，但是没有一部有机会取得真正的成功。就在这个时期，我那个从来没有电影拍摄背景的表

兄阿索科·戈什（Ashok Ghosh）决定拍摄电影，他制作出品了电影《水之宫殿》(Jal Mahal)，在拉贾斯坦邦拍摄，并且邀请当时两位大红大紫的演员基廷德拉（Jiteendra）和瑞卡来担任主演。阿索科·戈什的律师穆尼尔·维什拉姆经常代表他处理各种涉及电影业务的法律事件，他这样回忆道：

 这部电影在那个时候花费颇大。当红大明星的演员阵容，充满异域风情的场景，连续的打斗场面，还有各式各样大杂烩的故事内容。我记得在《正午报》(The Midday)上有一篇关于这部电影的评论，题目是《〈水之宫殿〉好在哪里》，然后总结了这部电影并没有多少好的地方。阿索科对这篇文章十分恼火，于是他撤回了本来为了这部电影准备在《正午报》上刊登的广告。这部电影彻底失败了，以至于在上映第一周结束后就被绝大多数电影院撤下了档期。但它还是在孟买中部一个小型观影厅里挣扎地继续上映了一段时间，以保证不至于失去在乡村地区的票房潜力。

 20世纪80年代，人们见证了宝莱坞个人主义电影产业的巨大变化，同时这也对其他产业产生了深远的影响。在这十年间，正是巴强不断体现他特殊地位的时代。在1983年，巴强在曼莫汉·德赛执导的电影《搬运工》(Coolie)里出演。这部电影是一部讲述在火车进站时匆忙搬运行李的搬运工的生活的作品。从靠近孟买中央火车站的办公室窗户上望去，德赛经常看见这些穿着红色衬衫和宽松裤，围着腰布在火车上跳上跳下的工人。在一天的工作之后，他们会围坐在一起共享一天的收入，他被他们的专注与有序所打动，因此，他决定拍一部关于他们的电影。而且，他把主要角色设定为一个叫伊克巴尔的穆斯林教徒。德赛从小和穆斯林们一起长大，这部作品就是他对印度政教分离的现世主义[1]的致敬，因为一部电影

 1. 又称俗世主义、世俗化，指的是认为社会结构和教育等方面应该排除宗教等影响的主张，最早由英国作家乔治·雅各布·霍利约克提出。他们认为人们的活动和作出的决定，尤其在政治方面，应根据证据和事实进行，科学发展也必须建立在客观实践之上，而不应受虚无缥缈的宗教偏见影响。

的主角成为这个国家上亿穆斯林教徒的代表。由阿米特巴扮演伊克巴尔，而且电影就在靠近班加罗尔的地方拍摄。

在班加罗尔拍摄是十分必要的，虽然当时德赛已经在铁路月台上准备好了要拍摄这一部电影，正如他对自己传记主笔坦言的，在孟买拍摄这部电影"几乎是不可能的"，"我们该如何去控制围观的人群？因此我们决定转移到班加罗尔拍摄"。当地政府提供了电影拍摄所需的各种便利，德赛发现"南方人民更有文化，更有教养"，完全不像孟买人群那样混乱，他们欣然接受了他的各种要求。但是在1982年7月25日拍摄一出打斗场景的时候，阿米特巴被另外一个演员打中了太阳穴，受了重伤。这一下打得他眼冒金星失去意识，而且就在他倒地时，还撞到了桌子锋利的边角，伤得很厉害。他跟跄着来到草坪上躺下。现场的工作人员并没有马上意识到发生了什么，还以为他想假装休息一下。但是他感到十分疼痛（其实伤到了他的腹部），尽管他强撑着走到了车边，不久就被火速送往医院，在那里注射了吗啡。医生看到他时，毫不犹豫地说必须马上动手术，不然就没命了。然后，他被飞机送回孟买，意识时而清醒时而昏沉，不能够说话交流，需要在小纸片上写字，并且一直想要喝水，当然这是不被允许的。到达了孟买的圣塔克鲁兹（Santa Cruz）机场后，雅士·乔普拉已经安排好救护车等在停机坪上，第一时间送他去布里奇坎迪医院（Breach Candy Hospital）。这一出现实生活中的戏剧使全国上下都陷入前所未有的悲痛之中。

甘地夫人、拉吉夫还有索尼亚全都到医院看望他。《泰晤士报》驻印度通讯员特雷弗·菲希洛克（Trevor Fishlock）是这样描述这一出现实生活中的戏剧的：

> 他与死神的抗争牵动着全国上下的心。人们在孟买那家他住的医院门口彻夜守候，他躺在病床上，身上插满了管子，一直都在打点滴。公众自发集会为他祈祷，广告牌上都是祈祷祝福他活过来的讯息。总理和她的儿子来到他的病榻边看望。医院关于他的情况的通告成为每天各大报纸的

头版内容，报刊杂志大幅刊登报道他的文章。印度媒体使出浑身解数报道他被救治的细节，使得整个印度都知道这位明星五脏六腑的具体状况。最终，这个故事有一个令人欣喜的结尾。人们的祷告有了效果，不少人因此由衷感谢上帝。大街上挂满了表达感激之情的锦旗标语。广告中的话语充满了欢喜："感谢伟大的神，阿米特巴活过来了！"

德赛在媒体上做了很多宣传，尽管有人质疑他是在借此赚钱，他却为自己辩护说是在"满足大众的需求"。然而，当电影重新开拍的时候，阿米特巴坚持重新拍被意外受伤打断的打斗片段，德赛改变了电影的结尾。原来他准备让搬运工伊克巴尔在电影的最后死去，但是在现实生活中，阿米特巴已经逃离了死神的魔掌，在电影里他也不应该死去，因此这个角色活了下来。这部电影让观众想起了之前的意外事件。这个意外最大的受害者当然是伊萨尔（Issar），就是他不小心打中了阿米特巴。很长一段时间里，他都被整个电影行业列入黑名单，并且很多年都没法继续工作，尽管阿米特巴并没有责怪过他。

在这部电影上映的一年以后，阿米特巴的人生又迎来一次大的转折：他决心从政。在1984年，应好友拉吉夫的邀请，他决定参与选举。拉吉夫的母亲英迪拉被谋杀后，拉吉夫继承了母亲的位置而成为总理。阿米特巴在他的老家阿拉哈巴德，成功打败了后来成为主要政治人物的 H. N. 巴胡古纳（H. N. Bahuguna）。但是，阿米特巴很快发现政治和电影是不同的。他被卷入了博福斯武器丑闻之中，据说印度军队在购买瑞士枪支的时候收受了贿赂。阿米特巴原本与此事无关，但是他被政治斗争拖下了水，并且与拉吉夫的继任者 V. P. 辛格总理针锋相对，试图证明那些指控不实。他后来在伦敦还与一直重复报道这些指控的《海外印度报》（*India Abroad*）打了一场控告他们诽谤的官司。最高法院陪审团选择支持他，并在深思熟虑之后做出了裁定。这时，阿米特巴在听闻拉吉夫·甘地被刺杀后飞了回去。很快，阿米特巴选择退出政坛，但是这段经历伤害了他。在1990到1995年之间，他离开电影圈五年，这是他做过的最后悔的决定。在他重回

电影圈后，他尝试着和电影公司重新恢复合作的关系，并且将好莱坞的电影模式带到宝莱坞，但是由于管理者的经营不善，他因此负债累累，只好回到最普通的拍摄环境中。然而，一切都还没有结束。在80年代末，这位宝莱坞的超级巨星承受着极大的痛苦，陷入绝境的他需要有所创新。

即使电影《冷暖人间》在一定程度上缓解了这个问题，阻止了印地语电影的颓势，并且使得爱情故事又一次焕发了生机，这给阿米尔·汗带来了另外一个问题。他在《冷暖人间》这部电影里的成功使他的银幕形象变得刻板固定起来，导演们都不再愿意让他参与拍摄其他类型的影片。正如经常发生的那样，他不再能够复制自己过去在《冷暖人间》里的成功。电影评论家开始把阿米尔看作是"一飞冲天的奇迹"。

在过去，宝莱坞的演员们都会面对一个问题，宝莱坞的电影公司往往希望能够拍摄足够数量的电影，以保证票房收入，但是其中只要一部成功就可以了。阿米尔反其道而行之，他决定一次只拍一部电影。在之后的十五年里，他只参演了20部电影，而其中12部取得了成功，成功的概率达到了60%。他成功地让观众相信他的电影十分特殊，因此值得等待，这培养了一种极为重要的期待感。但是，这意味着阿米尔的电影在上映时会与其他同档期的作品发生冲突，以至于有时候可能会延期。他的完美主义带来了许多麻烦而不是赞赏。在一部电影里，阿米尔觉得给自己的台词对白不太合适，这让导演非常恼火，他告诉导演，没有哪个印度孩子会用那样的方式跟自己的父亲说话。玛哈什·巴特也不喜欢他，因为他要求巴特放弃导演《古拉姆》（*Ghulam*），因为巴特已经接拍了太多的任务，不得不需要通过电话来指导电影的拍摄。在宝莱坞，明星们每一天都需要跑很多场子，兼顾多个任务，没有人像阿米尔那样事事要求尽善尽美，不断要求重拍，尽管最终的结果令人满意，但是他的做法经常使那些看着表针担忧投资的制片人大发雷霆。

他决心打破在《冷暖人间》里建立的刻板形象，于是1990年，在英德拉·库玛尔（Indra Kumar）的电影《讲心不讲金》（*Dil*）中他扮演一个被宠坏的我行我素的小伙子。尽管这是一部蹩脚的幽默情景剧，但还是增

加了他的声誉，带给他新的影视形象，以及甚至比《冷暖人间》影响还要大的票房成功。1991年，在电影《爱在旅途》(*Dil Hai Ke Manta Nahin*)大获成功后，他已经跻身宝莱坞最叫座明星的行列。

在90年代末，阿米尔又拍了许多电影，这些作品的风格都不尽相同。他在1992年的作品《胜者为王》(*Jo Jeeta Wohi Sikandar*)中扮演一个顽皮的校园大男孩，这次是他表兄曼苏尔指导的。他在1993年的电影《情牵一线》(*Hum Hain Raahi Pyar Ke*)里扮演一位带着三个无父无母的侄子的严肃的叔叔。后来，他在1994年拍摄了一部非常具有宝莱坞风格，大胆创新、演技精湛的作品《假假真真》，并且在1995年，在催人泪下的电影《激情的代价》(*Akele Hum Akele Tum*)中扮演一位单身父亲。

就在同一年，电影《艳光四射》(*Rangeela*)成为较为罕见的讲述宝莱坞自己的故事的电影，其中杰基·史若夫 (Jackie Shroff) 扮演超级明星，还有新人乌尔米拉·马东卡 (Urmila Matondkar) 扮演渴望成为明星的人，而阿米尔·汗扮演地头蛇、街头流氓。有趣的是，在现实生活中，史若夫在成为演员之前确实是一个地痞流氓。绍哈·德曾经这样描述过，每次她带着孩子来到纳平滨海路 (Napean Sea Road) 上的冰淇淋店时，总能看到史若夫，"穿着脏兮兮的牛仔裤，还有他招牌式的架势，肩上搭着衣服"。这里经常会有街头斗殴，链条和指关节铜套齐上阵，路人也会受到威胁和袭击，但是，如果说有什么有趣的东西，当然是这里充满危险的气息。绍哈·德这样写道："杰基·史若夫游走在法律的边缘。"后来，他通过在烟草广告里当模特一举成名，成了宝莱坞的大明星。而阿米尔这个出身良好的演员，却在电影中扮演一个地痞流氓。在接下来的一年里，1996年的电影《忘情恋》(*Raja Hindustani*)取得了更大的成功，阿米尔在其中扮演一位出租车司机，他与一位突然到访的千金小姐在一个小山野度假村偶遇后陷入了爱河。《艳光四射》和《忘情恋》都是90年代最成功的十部电影之一，尽管《忘情恋》取得了更加优秀的票房，获得了足足有6亿卢比。

在这个时期，他最令人记忆深刻的表演莫过于在迪帕·梅塔（Deepa

Mehta）1999年指导的电影《1947·大地》（*1947-Earth*）中的表现，梅塔是一个十分有争议性的导演。三年之前她拍摄了电影《火》（*Fire*），讨论女同性恋这一主题。讲述了德里一个家庭中两个不开心的、孤独的儿媳妇之间的爱情故事。这部电影激起了轩然大波，塔克雷对此加以谴责，他说："女同性恋已经像传染病一样传播开来了吗？这是在引导那些不幸福的妻子们不再依赖她们的丈夫吗？"他的湿婆军党捣毁了所有放映这部电影的剧场，并且强迫分销发行商们将之撤下档期。如今梅塔又在尝试拍摄另一个禁忌主题：印度社会的分裂。巴基斯坦帕西作家芭希·席娃（Bapshi Sidhwa）已经把电影剧本写出来了，这是三个出身不同的男女之间的三角恋故事，有女仆珊塔、男按摩师哈桑，还有一个花言巧语的投机分子求婚者迪纳瓦兹（Dilnawaz），这个角色是由阿米尔扮演的。在那个年代的电影银幕上，英雄主角人物们并不都真的想扮演一个坏人角色，除非他们有弥补缺陷的品质，阿米尔很乐意接受一些不太讨喜的角色，并表演得很到位。这角色令他烦恼，而且他其实也不喜欢这样的角色，可是他很享受将之呈现于大银幕的挑战性。

这一次，阿米尔不仅给电影院里的观众留下了深刻的印象，还让那些长期影响印度舆论界的人们对他有所改观。在拍完《艳光四射》不久后，由于两人都在班加罗尔参加一个慈善活动，绍哈·德遇见了阿米尔·汗。他为人处事一点也没有宝莱坞明星的架子，这一点完全赢得了她的心。在演出期间，有一个女人冲上台指责他因为妻子抛弃了她的一个女性朋友。尽管她说的是对的，这段感情没有结果，阿米尔还是冷静地解释了一切。绍哈写道："我觉得他把这件事处理得很好，有技巧地避免了尴尬。我对自己发誓，我会看他的每一部电影。我很喜欢《艳光四射》，而且现在自从班加罗尔这场表演之后，我彻底成为了他的粉丝。"

然而，这个时候已经从演员转向导演的阿舒托什·格瓦瑞卡开始说服他这位老网球伙伴去看《印度往事》的故事。阿米尔·汗这时还绝不是宝莱坞丛林里最大的野兽。事实上，当格瓦瑞卡赶上他的时候，他在明星中的排名已经下降许多，甚至已经不是宝莱坞中最重要的那个"汗"了。至

少还有两个"汗"比他更有名。比如萨勒曼·汗（Salman Khan），说得确切点是，阿卜杜勒·拉希德·萨利姆·萨勒曼·汗（Abdul Rashid Salim Salman Khan），他和阿米尔同一年出生，因为他温柔的声音、浪漫的角色和漫画人物一样的爱人形象渐渐变得出众。

比这两个汗更厉害的是沙鲁克·汗。他已经被称为"汗中之王"和"宝莱坞的心跳脉搏"。沙鲁克·汗（"沙鲁克"意为国王的脸，他更喜欢将名分开，称自己沙·鲁克·汗），因为他是宝莱坞畅销片之王，被认为是阿米特巴·巴强的继承者。

而巴强本人，在闯荡了政治界几年受到一定的伤害之后，正准备复出影视圈。这次通过电视节目《谁想成为百万富翁》中的主持重获成功，再次证明了这个伟大演员的多才多艺。

在宝莱坞这个丛林中，不仅仅只有这些野兽，在阿米尔·汗参与《印度往事》的拍摄时，赫里尼克·罗山出现了，据说他的影响力比巴强更大。巴强在他主宰电影界之前，从《七个印度人》到《囚禁》用了五年的时间。而罗山在他的第一部电影中就脱颖而出，尽管这部上映于2000年的电影《爱有天定》（*Kaho Na-Pyar Hai*）就是由他父亲拉克什·罗山导演的。然后出现了许多星二代，包括桑杰·达特、阿尼尔·卡普尔，还有德尔门德拉与第一任妻子的儿子桑尼·迪欧（Sunny Deol）。

在2000年，印度Zee电视台出版了一个特刊叫《旅程》（*The Journey*），是对宝莱坞发展历程的总结调查，从《复仇的火焰》上映开始，对近二十五年的电影作品进行评价。其中，在一篇名为《男人的力量》（Men Power）的文章中，作者苏巴斯·K.吉哈在承认巴强的长久实力之后，在其他新生力量中顺便提了一下阿米尔·汗，他说："阿米尔·汗在三位演员汗中排名第三，他从来都比不上沙鲁克·汗和萨勒曼……从票房上来说，他也没有另外两位超级巨星汗重要。"不过，从电影界评奖方面来看，他曾因《忘情恋》获得过一次人民选择奖。

而他所拥有的，是相当小范围的稳定观众群，这跟其他明星大不相同。而且，他是阿舒托什·格瓦瑞卡当之无愧的老朋友，因此他很可能会

愿意听他的一些建议。

就是在这样的背景之下，1999年8月的一个下午，室外季候风阵阵，格瓦瑞卡开始讲述他的故事构想——发生在很久以前的印度往事。当受邀宾客来到阿米尔家中，他们发现客厅改造成了一个剧场，巨大的斋沙默尔（Jaisalmer）石的窗台被设置成舞台，在这里，阿舒托什给大家讲述剧本故事。面对着舞台，巨大的垫子铺在地板上，上面还有白色的被单和很多垫子。

在表演开始前，客厅很忙碌，瑞娜正在准备扩音系统、食物以及其他各种事情。还有其他很多人到场了，很明显都是阿舒托什介绍才来的，其中包括舞台剧演员拉古韦尔·雅达夫（Raghuveer Yadav）、拉杰什·维韦克（Rajesh Vivek），以及班尼戈尔最喜爱的演员之一库布山·卡哈班达，就是那个曾经把小摩托车停在机场三年的人。还有艺术总监的助手艾克纳什·卡达姆（Eknath Kadam）和桑杰·潘查尔（Sanjay Panchal）。尽管阿米尔·汗投入了一定的资金，但当时还有一位投资者出席，并在叫到参与制作的人时举起了手，那就是杰哈姆·苏格汉德（Jhamu Sughand）。

剧本故事的讲述和表演都是由阿舒托什一人完成，他为大家呈现了所有的角色，就好像他是舞台上唯一的表演者一样。

他讲述的故事发生在19世纪末印度一个叫乾帕纳（Champaner）的小村庄。老百姓当时正遭受着不寻常的严重干旱的折磨，可是邪恶的英国驻印度指挥官安德鲁·罗素（Andrew Russell）上校仍然用苛税压迫当地人民。贫苦的村民们一直在等待雨季的到来，可是土地仍然干旱贫瘠。有一天，罗素遇见了由阿米尔·汗饰演的村民卜胡万（Bhuvan），他很冒失地打扰了正在捕鸟的罗素。为了惩罚他，同时展现自己作为统治者的权力，罗素和农民们打了一个赌：如果农民们组成的队伍在板球比赛中能赢过他的队伍，他就取消整个地区三年的税收。因为村民完全不懂这项运动，很显然这是一个罗素必胜的赌。卜胡万接受了这个挑战，并在罗素长官好心的妹妹伊丽莎白的帮助下，村民们开始了解、学习这项英国人的运动。

伊丽莎白爱上了卜胡万，而卜胡万却被一个当地女孩葛莉（Gauri）

所吸引。这一爱情纠葛有许多支线情节。而村里古怪的算命人古郎（Guran）预测到葛莉会把伊丽莎白视作"阻碍"，直到最后，卜胡万消除了相互之间的隔阂。除此之外，当地的伐木工人拉卡（Lakha）十分嫉妒卜胡万与葛莉之间的关系，他自己十分渴望得到葛莉。出于报复的心态，他背叛了自己同胞的队伍将比赛计划告诉了罗素的球队，这就是印度历史上臭名昭著的背叛行为，常常被认为是这个国家快速被外国入侵者奴役的原因。

当伊丽莎白把背叛的事实告诉村民的时候，他们威胁要杀死拉卡，但是卜胡万发现了躲在庙里的拉卡，并且让他坦白了事情的真相。第二天，拉卡在球场上用出色的表现证明了自己的忠诚。

和宝莱坞其他电影一样，这部电影里也包含了一些关切社会的内容。一个叫卡查拉（Kachra）的角色，这个名字就意味着泥土，代表着这个村子里的贱民，在电影里扮演了极为重要的角色。卜胡万让他加入板球队的行为招来了其他村民的不满和愤恨，因为他们不想让他靠近自己，但是他们最终还是勉为其难地答应了，而且他对于球队取得板球比赛胜利的贡献十分巨大。

这部电影的高潮就是比赛，因为这不仅仅是一场比赛，更是印度人与英国人之间斗智的一场战争。英国人首先开球并且打出了好成绩，而村民的球队除了卜胡万发挥出色之外，似乎注定了失败。电影里，英国人都被打上了暗光，然而一直到最后，印度人都认为这是一场公平的比赛。赛场上还有一个球，印度人的队伍需要一个六分球才可以赢得比赛。可是打出去的球并没有达到预期的效果，英国人都认为已经胜券在握。但是比赛裁判认定这是一个无效球，这令罗素十分恼火，因为这意味着印度人有了再一次的机会。这一次，卜胡万打得非常到位，又高又远，虽然罗素接住了这个球，但是他已经到了球场边线之外，出界了，这意味着印度人赢得了比赛。好像是上天显灵一般，球场上下起了瓢泼大雨，所有当地人都在庆祝胜利。

后来罗素上校被派往别处，英国国旗被降下，军队离开了，伊丽莎白

回到了英国终生未嫁,以此纪念自己未能拥有的爱情,而卜胡万与葛莉结了婚。故事的讲述最终以这样一句话结尾:"卜胡万的名字在历史中消失不见。"

最终呈现的电影版本和阿舒托什那天下午展示的故事有一些不同,但是依然带来十分令人印象深刻的观影体验,不管是卜胡万的莽撞,葛莉的胆怯,还是罗素的自大狂妄,都在四小时的电影中展现出来。

在剧本故事展示的结尾,临时剧场上回荡着掌声与欢呼声,甚至萨蒂亚吉特·巴特卡尔(Satyajit Bhatkal)也抑制不住地激动起来,他是阿米尔的一个律师朋友,这一天是他和妻子的结婚纪念日,他是被阿米尔骗来参加活动的。他说,"自己十分荣幸可以看到如此杰出的艺术作品的预告版本"。他在之后还写道:"这个故事的天真质朴与角色所具有的品质,都是现在的电影以及现代生活中长时间缺失的,这一点深深打动了我。"

同时,阿米尔还打破了宝莱坞的传统,他宣布任何不喜欢剧本或对角色有异议的演员,都可以畅所欲言做出调整,否则所有演职人员就直接签署协议确定下来。

阿舒托什还做了一个八英尺高的乾帕纳小镇的模型,就是电影《印度往事》里村庄的背景设定。萨蒂亚吉特看到这个模型后大吃一惊,他说:"就算是那样的尺寸,看上去也非常真实。人们都会相信那就是1893年时的小镇,而且人们就是住在里面的。"阿舒托什向每一个人解释村里的房子是谁的,还有军队行进的方向,以及会发生变化的场景。萨蒂亚吉特甚至可以预见到电影里将会展现的美丽景色。

在那个晚上的最后,萨蒂亚吉特"直觉地意识到《印度往事》将是一部意义非凡的作品,有一些重要的事情马上就要发生了,这不仅仅是创作层面,更是人性层面的作品。有人正在尝试做一些本应该早做的事情"。在两周以后,萨蒂亚吉特接到一个电话,被问起是否愿意加入到电影的拍摄制作之中,尽管他只是一个律师,也不懂电影制作,但这是一个他无法拒绝的邀请,并且也永远不会因此有任何后悔的一件事。而且,这个机会后来还创造了一本关于这部电影的书,就是《〈印度往事〉的精髓——经

典作品缔造者的非凡故事》(*The Spirit of Lagaan—The Extraordinary Story of the Creators of a Classic*)。

　　这是两本关于《印度往事》的书中的一本。另一本书是一个英国人克里斯·英格兰德（Chris England）写的，当阿舒托什给众人讲述这个故事的时候，克里斯对宝莱坞一无所知，只是经常在英国参与板球俱乐部的活动。他和其他几位来自英国的男女演员一起加入了这部电影的拍摄，这使得《印度往事》与其他的宝莱坞电影有了不同之处，并且帮助宝莱坞最终进入了西方市场，触及到了西方的边界线。

　　就像克里斯所做的选择那样，阿米尔·汗确实可以与许多因为不同原因将印度当作自己家的西方演员一起工作。他们其中的一位，汤姆·沃尔特（Tom Alter）是美国传教士的儿子，他住在印度，可以说很多印度的语言，并且十分喜欢板球运动，当他得知自己没有被选上参与电影的时候非常难过。但是从一开始的时候，阿米尔就希望自己的电影与众不同。如果电影里有英国男人和女人的角色，那么演员就应该来自英国。英国演员之前很少在宝莱坞以这样一种组织有序的方式工作，他们经常回去抱怨宝莱坞奇怪的经济方式，以及自己没有及时收到酬劳。然而，这一次似乎与以前都不一样。

　　阿米尔是如此的精明，他邀请来自英国的演员，使得拍摄过程受到了极大的关注。英格兰德写的书《从巴勒姆到宝莱坞》(*Balham to Bollywood*)中，就十分明确地预见了那些已经在印度站稳脚跟的英国人如何在印度行事，因为他们都不是新人了。其中有一个叫乔治的英国人，他在电影里总是担任群众演员。而在一个特殊的日子里，他扮演了罗素身边的一位高官鲍耶（Bowyer）上校。

　　那一天的拍摄主要是从比赛开始的，数以千计的村民都乘车来当观众，175辆大巴车把他们从库奇（Kutch）的四面八方带到拍摄的场地，而且关于水的使用还有特别的安排。所有的一切，按照英格兰德的说法"都被安排得十分细致，以保证尽可能地节约资源成本"。除了乔治以外，另外一位替身演员约翰·劳（John Row）也会扮演鲍耶上校这个角色，他的

任务就是带领两支队伍走入场内宣布比赛开始,并且为比赛掷硬币决定顺序。一般来说,像这样的群众演员只能摆摆样子,他也知道自己有可能不会在最后的成片里出现。但是英格兰德是这样描绘他的:五十几岁的乔治,"尽管生长在班加罗尔,他比我们中的很多人都更加具有英国人的样子,他喜欢说'大英帝国'就好像这个帝国依然存在一样"。

他开始表现得像一个大明星。首先,他想让阿米尔·汗告诉他这个角色的精神所在,使得他可以更好地完成走向球场三柱门的这个动作。接下来,他针对抛硬币又提出了一个问题。如果他抛出了一个硬币,谁会从地板上捡起它?当然作为一个高级官员,应该不用他去做这些事情,因此需要特设一个角色来完成捡硬币的任务。接下来一个问题是:这个硬币应该是哪一年的?工作人员确定了硬币是1893年的了吗?阿米尔耐心地向他解释,摄像机架设在山顶上,应该拍不到那么清楚,因此不必比较这个硬币的年份。电影中,鲍耶上校必须和罗素与卜胡万握手,但是乔治反对这样做,他说,既然鲍耶是一位"老的帝国主义者",就一定不会和当地人握手。英格兰德是这样记录的:

他一遍又一遍地拍摄,每个微小的细节都要讲究,直到你突然意识到,在这部电影里,鲍耶上校只是一个替身群众演员。在这部长达四个小时的史诗电影中,电影评论家们一定会惊讶于演员们弯腰动作的精准,以及他对于硬币非常严谨的态度。

阿米尔把寻找英国演员的任务拜托给了尤拉瓦希(Uravashi),她在伦敦的一家演艺中介公司工作,就在阿米尔家中进行剧本故事展示的几周后,她联系了她在卡姆登镇上(Camden Town)的一个邻居,叫霍华德·李,他是一个会打板球的演员,朋友们都叫他高手强尼。他打电话叫来了其他的演员,他们都是板球选手,在一个阳光明媚的九月的星期一早上,这些演员带着他们的板球装备来到帕丁顿游乐场参加了一场《印度往事》板球运动员角色的面试。在《从巴勒姆到宝莱坞》这本书中,英格兰

德描绘了这一时刻，他和他这些英国演员朋友们还是第一次接触宝莱坞。英格兰德特别提到了非常夸张的一个场景，当他去他家附近的一个亚洲录像带出租店想要找一些录像带时，他是第一次看宝莱坞的电影作品。阿米尔·汗的网站上将他描述为宝莱坞自然主义风格的演员，但是在看完他的一部电影之后，英格兰德这样总结道："如果他是自然主义风格的演员，那么宝莱坞肯定充斥着毫无演技的演员，这会让辛登（Sinden）先生和卡洛（Callow）先生的钱都白白花光的。"

李、英格兰德还有许多其他人之后在伦敦酒店里见到了阿米尔·汗还有瑞娜，在那里，阿米尔给大家解释了电影将会在古吉拉特拍摄，但那里依然存在禁令，因为那里是圣雄甘地的家乡。这就意味着，想喝酒还必须申请许可，英格兰德假装对于电影中英国人将会输掉比赛的事实非常不高兴，并十分嘲讽地威胁要退出，这迫使阿米尔同意在拍摄期间英国和印度演职员之间进行一次正常的板球比赛，结果是英国人赢了。

阿米尔选择的这些英国演员都不为人所知，包括了两位主要演员，扮演罗素上校的保罗·布莱克索恩（Paul Blackthorne）以及扮演他姐姐伊丽莎白的瑞秋·谢莉（Rachel Shelley）。布莱克索恩并不善于打板球也不会骑马，但是他假装他可以，结果只能硬着头皮匆匆地学。阿米尔寻找演员撒出的网是如此的大，甚至找到了一位前英国银行家诺埃尔·兰德，他在20世纪80年代曾经是印度中央银行的高管。尽管这部电影的剧本将自由解放和那个时期的历史掺杂在一起，但是那些都和板球运动没有什么关系。

再来谈谈历史，这个小镇乾帕纳被刻画成被印度教王子所统治的地方，在这里有英国军队的驻扎，并且实行英国的一套管理政策，包括征税方面。事实上，王子统治下的印度地区是自治的，并且一般不会出现英国人干涉内政的情况。现在的自由使阿舒托什可以展现一个历史场景，当罗素非常自大地展现英国统治者的淫威，并且告诉印度教王子他们可以不再征收苛捐杂税，但是代价是王子必须吃下牛肉三明治（牛肉对于印度教徒来说是禁止的）。结果就是王子成为一个民族主义者，在电影里他被塑造

成十分不喜欢英国人的样子，但是事实上，现实中王子们和英国统治者是相互合作的伙伴关系。

但是对于板球运动，阿米尔和阿舒托什都十分谨慎地对待历史。所以两个裁判都是英国人，在1893年，通常都是由英国人担任那些英国人与印度人之间的比赛裁判的。他们中的一个就是诺埃尔·兰德饰演的，当然他对于阿米尔拍摄电影的方式重新有了认识。

我在古吉拉特的布杰（Bhuj）待了五个礼拜，拍摄我在电影《印度往事》中的裁判戏份。之前在伦敦，我与制作人（先是阿米尔·汗，接着是他的妻子瑞娜）碰过面了，而且还商量了每天早上吃好早饭后我都要黏上胡子。一直到片场我才再次遇到了阿米尔，他是那么的专业。他不仅会反复检查已经布置得非常完美的片场（以至于在影片拍摄结束后捣毁这个村庄、寺庙还有英国板球馆时，感觉简直就是犯罪），他还请到了《末代皇帝》(The Last Emperor)里非常专业的女服装师，以及两位有在好莱坞工作经验的加拿大化妆师。每天早上，他都乘坐演职员的班车来到片场，还会和他们一起排队买东西吃。他待人十分友善，人们经常觉得这才是真正的老板。令人印象深刻的是，在一年之后发生地震以后，他还专门派自己的会计到当时拍摄的小镇，查问当地演职员的情况，以确定他们是否需要帮助。我不能确定其他巨星会不会介意这些事情，因此我们都十分爱戴他。

阿米尔并不介意其他的英国演员们提出建议，李说在最早的剧本里，阿舒托什打算进行两回合板球比赛，但是英国演员们告诉阿米尔和阿舒托什，这样的安排太过复杂，因此最终将比赛改变成为单回合的赛制。

《印度往事》使两种截然不同的文化碰撞在一起，因此难以避免地突显出了他们之间的不同。这在关于这部电影的两本书里特别明显，巴特卡尔的书对于整个电影的制作过程进行了严肃认真的研究，特别是对《印度往事》所传达的精神格外重视，他说："队员之间相互承诺、团结互助的精

神,在每一个场景中都得到了展现。"英格兰德的书则聪明地选择了对电影来说很重要的板球比赛这个段落,来讲述他自己的板球经历,并且在许多方面,书中的高潮部分并不在于这部电影,而是电影以外英国与印度演职员之间的这场真正的板球比赛,就像是英格兰德在介绍中说的:

 我很高兴被选上代表英国远赴海外进行一场板球比赛……可出乎意料的是,我只是被选上去印度扮演一部高投入的宝莱坞史诗电影中的"英国板球队员"。我曾感到自己离梦想是如此之近,为此我还专门买了圆珠笔和练习本,想先练习签名。

 就像是介绍所展现的那样,英格兰德在印度拍摄电影时总是容光焕发,看起来无忧无虑,这和巴特卡尔看到的截然相反。当然,两种不同文化之间有冲突是不可避免的,绝不仅仅体现在板球场上。一方面,英国演员们担心自己的酬劳变少,从最初许诺的每天250卢比变成150卢比,这可是三英镑变成两英镑的区别,随着洗衣房的花费也被从工资中扣除,他们开始商量来一场罢工。最终,他们并没有真的这么去做,但是这些英国男女演员在一段时间之后,适应了在这个印度小镇布杰的生活。平心而论,这个小镇对于许多来自大城市的印度演员而言都是陌生的,那就更不用说这些英国演员了。但是这些演员却出人意料的团结,甚至在英国演员和印度演员之间还产生了很多浪漫的故事。

 这么多英国人聚集在这里,对于印度人而言是一件新鲜事,接下来阿米尔采取了另外一项十分具有革新性的举措——他重新采用在《印度母亲》之后就几乎没有出现过的拍摄方法。而且通过电影的拍摄,印度人民真正见识了这个完美主义者的行事风格,他坚持所有的演员在拍摄中都不能同时参与其他的作品,这与宝莱坞的电影拍摄方式不同。对于这样大规模的电影来说,简直是难以想象的,特别是在宝莱坞,这部电影从开机到杀青只用了六个月的时间。二十年前,拉梅什·西比就像阿米尔·汗一样,也在一个遥远的山村建造了这样一个拍摄场地,但是他的电影拍了两

年之久。《印度往事》的拍摄规模不可同日而语,这正好说明阿米尔的拍摄计划非常精细周到。

但是最戏剧性的创新还在于,这部电影是自《印度母亲》之后首部使用同期声的电影。英格兰德描述了在电影中扮演那个哑巴跋伽(Bhaga)的演员阿明(Amin)告诉他,这会给宝莱坞电影开一个先河,这让英格兰德回想起配音的方式在过去是如何影响宝莱坞的表演的。

一般来说,宝莱坞电影的常规做法是在电影拍摄结束四五个月之后才开始后期配音,这就能够解释为什么大量意大利式西部片在宝莱坞有如此之大的输出量。印度演员开始发现,使用同期声录制会使他们在表演上比以往要求的更加细致微妙,他们非常享受这种在摄像机前面更少动作的表演状态。

但是,同期声录制给印度电影人设置拍摄场景带来了很大的改变。因为,以往声音会在拍摄结束之后重新配音,因此宝莱坞的电影拍摄现场十分嘈杂,甚至摄影机正在拍摄的时候也是如此,这和多年前在谢珀顿(Shepperton)片场或其他电影片场在导演喊"开拍"时的安静有序截然相反。对于《印度往事》来说,阿米尔需要有专人组织管理好现场,以确保让那些吵闹的、多话的印度人安静下来,这个工作通常交给了阿波瓦(Apporva),他名字的意思就是精彩。通常他被叫作阿布(Apu),他是首席助理导演,英格兰德这样描述他,"要说及时催促和控制好拍摄现场的秩序,阿布当然最适合这个职务。他是个很有能量的小伙子,声音洪亮也很神气"。他不是本土印度人,而这些移民们现在在宝莱坞变得越来越重要。

这部电影再现了宝莱坞过去的经典影片。就像《莫卧尔大帝》,这部电影开头的时候有画外音,声音来自阿米特巴·巴强,就好像有人在代表印度说话一样。

阿米尔在选择音乐总监和歌手上同样表现得非常精明。他的音乐导演

是A. R. 拉赫曼（A. R. Rahman），在那个时候，他不仅已经取代许多其他著名音乐家，像诺萨德还有伯曼，成为宝莱坞最炙手可热的音乐导演，而且他也是一位风格很独特的音乐家。事实上他生活在马德拉斯，这是他生长的地方，也是他工作室所在，因此他觉得自己没有必要像过去许多音乐家那样生活在孟买，从某种程度上，这样也可以体现他的地位与独特的风格。

但是之后，与拉赫曼有关的一切事情都变得不同了。他的工作方式十分特别，不到日落时分不会开工，好像过着一种与宝莱坞生活方式正好颠倒节奏的生活。在出生时，他被取了一个与迪利普·库玛尔相似的名字，并且他是一个印度教徒。但是在1976年，在他九岁时遭遇了父亲去世的不幸，全家人陷入了困境，在一位穆斯林圣人的帮助下才脱离险境，因此他皈依伊斯兰教改名为阿拉·拉卡·拉赫曼（Allah Rakha Rahman）。

他不仅精通印度音乐，而且在很早的时候就有学习西方音乐的经历，这使得他与其他宝莱坞音乐总监的风格大相径庭。在十一岁时，他已经成为一名熟练的键盘手，而且作为M.S.维斯瓦纳坦（M.S. Vishwanathan）和拉梅什·奈杜（Ramesh Naidu）的管弦乐队中的一员，他参加了世界巡回演出。在这些演出中，他给一些知名的音乐家伴奏，比如扎基尔·侯赛因（Zakir Hussain）、库纳库迪·怀德扬纳森（Kunnakudi Vaidyanathan）。另外，他还获得了牛津大学三一学院的奖学金，并且获得西方古典音乐的学位，这对于一个印度音乐家来说是十分少见的。

在二十一岁的时候，他就拥有了自己的工作室潘查森录音室（Panchathan Record Inn），就建在他家旁边。在这里，他开创了运用西洋乐器演奏和给印度古典音乐与印度斯坦音乐作曲的独特风格。并且他通过为广告或者纪录片谱曲已经赚了不少钱，在1991年时他为泰米尔电影《玫瑰》（Roja）作曲，这部电影在当时获得极大成功，他的名字因此在泰米尔纳杜地区变得家喻户晓。这一影片的成功使他在诸多印度电影奖项中获得了国民电影（Rajat Kamal）奖的最佳音乐导演奖，这是第一次出现新手获此殊荣的情况。在他为《印度往事》谱曲的时候，他已经成为印度

与西方进行音乐跨界交流的一部分,并且他参与了安德鲁·洛伊·韦伯(Andrew Lloyd Webber)的伦敦音乐剧《孟买之梦》(*Bombay Dreams*)的创作工作。

拉赫曼的音乐常与贾维德·阿克塔的作词,以及阿莎·博斯勒的女声歌唱完美地结合在一起。跟宝莱坞所有人一样,阿米尔很清楚音乐的重要性,有时候英国演员觉得这都是不可理喻的。英格兰德就曾描绘这样一个有趣的场面,当时阿米尔正把英格兰德和李介绍给拉赫曼认识。他俩是在整个剧组人员驻扎的萨哈迦南德大厦(Sahajanand Tower)被紧急叫来与拉赫曼会面的。

他(拉赫曼)看上去是一个十分害羞敏感的男人,比洛伊·韦伯年轻,而且留着齐肩的黑发。我注意到阿米尔态度非常恭敬,甚至完全不像一个明星。毕竟在这样一个电影行业中,音乐是每一部电影都不可或缺的部分,而拉赫曼绝对是其中最有名气和地位的音乐家,因此阿米尔非常高兴,并且十分感激能有他的加入,并极为小心细致地表达着对他的敬重和谦恭。当我面对这个令人由衷敬佩的伟大人物时,我感觉气氛都变得凝重了,就好像他是一个身份高贵的人一样,当然从某种角度上,他确实是宝莱坞的贵族。

然而,英格兰德的同伴李并不是这样认为的,并且当他第一次问拉赫曼他是干什么的时候,在听到回答后却自顾自地大声唱起歌来。

英格兰德惊恐地看着他们。

拉赫曼的脸就像一幅画,表情似笑不笑地凝固在那里,他惊奇地睁大眼睛,他似乎不能,或者不情愿收回他的手,也许是害怕引起这个热情又夸张强势的英国人更直接粗鲁的批评。

李就这样重复着哼唱,阿米尔走到了他和拉赫曼之间,当英格兰德把

李拉到一边后,李十分轻蔑地说:"哼,他甚至都辨别不了自己的曲调。"

然而,对于许多英国演员来说十分无聊费解的音乐,对绝大多数印度人来说却是美妙绝伦的。拉赫曼和他的音乐,搭配贾维德·阿克塔的歌词和阿莎·博斯勒的声音,为《印度往事》赢得了许多荣誉和奖项。随着拉赫曼在《印度往事》上取得的成功,据估计,他每年从全球范围内获得的代言和版税收入高达400万美元,而这还只是他获得更多荣耀的开端。拉赫曼是如此的成功,甚至已经成为少数在西方还拥有一大群拥趸的印度音乐家,在次大陆上更是如此。他最新的西式音乐作品,是2006年3月参与加拿大多伦多方面制作的电影《指环王》(Lord of the Rings)中的音乐创作。他吸引了好莱坞的注意,他创作的音乐在许多好莱坞电影中被采用,比如尼古拉斯·凯奇(Nicolas Cage)2005年的《战争之王》(Lord of War),还有斯派克·李(Spike Lee)2006年导演的作品《局内人》(Inside Man)。他甚至在2003年还为中国电影《天地英雄》(Warriors of Heaven and Earth)作曲。因此,他被印度政府授予莲花士勋章的荣誉,这相当于英国的骑士称号。

在2001年6月10日,《印度往事》正式公映,为了兑现对所有演员以及柯泰(Kotai)(就是那个仿照电影中的乾帕纳小村庄的所在地)村民的承诺,这部电影的第一次放映被放在了布杰(这是库奇的行政中心所在地),而且电影的主要部门及工作人员都飞回到布杰参加了这次放映活动。

就在六个月以前,也就是2001年1月26日,一场毁灭性的地震在库奇发生,并且造成了1.3万人的死亡。为了这一场首映,回到这个村庄的路途上令人触目惊心,到处是垃圾,随处可见倒塌的大楼以及许多依然居住在帐篷里的当地居民。地震也带走了许多曾经为这部电影工作过的人的生命,萨哈迦南德大厦也有一个水槽完全坏了,水管龙头什么的都露出了地面。保罗·布莱克索恩从英国飞来参加这一场在印度的首映式,但是看到的一切让他震惊了,一些剧组人员甚至在怀疑,回到这样一个震后的环境里进行电影首映是否是个正确的决定。

但是在布杰剧场,人们从四面八方涌来,不仅仅是这个小镇里,还有

来自安贾尔（Anjar）、甘地达姆（Gandhidham）的人们，还有遥远的村庄柯泰、达冉（Dhrang）和萨姆拉萨（Sumrasar）的村民。阿米尔、阿舒托什、保罗·布莱克索恩和其他远道而来的印度电影演员们，他们站在门厅整整三个多小时，迎接前来观影的人，没有任何一个人提起过地震。

在放映开始之前，阿米尔说："我们在那么多地方拍过电影，但是我们从来没有遇见过像库奇人这么好的老百姓。这部电影不是我的电影，也不是阿舒托什的电影，这是我们大家的电影。"

这个剧场可以容纳下四百个人，现在完全坐满了，甚至在外面的摊位上也站满了人，能坐下的人少之又少。阿米尔和他的宝莱坞团队让出了自己的贵宾座位，来到外面的地摊上站着看，那些面容饱经风霜的村民们就坐在他们的位子上。接下来，就好像是老天爷和神灵们也保佑这部电影一样，外面传来了下雨的声音，雨季到来了。每当雨水降临，沙漠干旱地区都会引起大家的狂欢。虽然下雨影响了布杰的电力设备，但是发电机很快重新开始为电影的放映供电。

当这部电影在印度放映之后，毫无疑问的，获得了票房与电影评论界的双重成功。就像我们所知道的，《复仇的火焰》虽然取得了商业上的成功，但是却没有获得什么奖项。但是《印度往事》的情况却大不相同，它获得了八项电影大奖与七项国家大奖。所获的电影奖项包括了最佳影片、最佳剧本等，阿舒托什·格瓦瑞卡获得最佳导演，阿米尔·汗获得最佳男演员，A. R. 拉赫曼获得最佳音乐奖，而伍迪特·纳拉扬（Udit Narayan）获得了最佳配唱男歌手大奖。同时在印度电影奖（Zee Cine Award）中，阿米尔·汗同样获得了最佳男演员，阿舒托什·格瓦瑞卡获得最佳导演和最佳剧本奖，同时还有格雷西·辛格（Gracy Singh）获得最佳新人奖，贾维德·阿克塔获得最佳作词奖，拉赫曼获得了最佳音乐导演奖，阿莎·博斯勒获得最佳配唱女歌手奖。

为了证明《印度往事》不是侥幸成功，在千禧年的作品《心归何处》（*Dil Chanta Hai*）中，阿米尔·汗再一次采用了他在电影中腰围破布的19世纪村民形象，扮演了一个生活在大都市里的年轻人角色。这部电影同样

获得七项电影界大奖，2001年的他收获颇丰。

但是《印度往事》在西方世界的表现如何呢？它能够打破宝莱坞始终打不进西方市场的障碍吗？英格兰德、李以及其他英国演员在莱斯特广场（Leicester Square）观看了这部电影，还有刚刚飞抵伦敦正在倒时差的阿米尔、阿舒托什和布莱克索恩陪着他们一起。英格兰德惊讶地发现，当第一首歌曲响起时，大多数亚洲观众都离开座位去上厕所，很明显他们都知道了这部电影的长度——长达三个小时二十分钟。在结尾时，观众们似乎极为震撼，就连原本将这部作品视为运动电影的英格兰德也被阿舒托什的拍摄手法深深吸引，他坚持认为这部作品比《胜利大逃亡》（*Escape to Victory*）更加优秀。李为这部电影中的史诗场面所震撼，他和英格兰德一起在之后的宴会上向阿米尔和阿舒托什表达了赞美之情。没有人会想到这部电影的表现会有如此之好，更不会有人想到它将成为划时代的作品。在这部电影放映几天之后，李难以置信地发现，它已经雄踞英国票房榜首位，尽管它只放映过29场，相较于对手三四百场次的规模小得多。

但是更精彩的还在后面，这部电影获得了奥斯卡最佳外语片的提名。就像《印度母亲》所做到的那样，但是在那时，梅赫布不得不向尼赫鲁寻求赞助以使奥斯卡之旅成行，并且不会为印度蒙羞。阿米尔·汗实现了这一梦想，尽管《印度往事》最终并没有胜出，但是它取得了印度电影迈向西方电影世界的第一次成功。

阿米尔·汗完成了梅赫布·汗追求了多少年的梦想。

在之后的数年里，他继续努力追求梦想，尽管有成功也有失败。

在2003年11月，阿米尔获得威尔士王子的接见，这是宝莱坞演员第一次在这样的舞台上亮相。阿米尔决定着手创作一部有文化冲突潜质的历史题材影视作品，是关于1857年发生在印度的叛乱的《抗暴英雄》，阿米尔自己在影片中就扮演这个印度士兵莽卡·班迪（Mangal Pandey），他领导了东印度公司中印度军队的叛乱，最终这场叛乱升级为大规模的起义。

英国的报社媒体十分高兴地报道了查尔斯王子第一次在宝莱坞的亮相。在孟买街头对王子的欢迎仪式让人感到这是一个宝莱坞的超级巨星驾

到，警方不得不控制人群以防他被人袭击。二十三岁的阿提·巴哈尕瓦（Arti Bhargava）是数以千计的人群中的一员，他有幸握住了查尔斯王子的手，他说："我想要亲自感谢他来到印度，并且感谢他来看望我们，他真的非常受欢迎。"

当然，他并没有在电影中出现，查尔斯王子造访印度仅仅是出席了欢迎宴会。王子拿出阿米尔身前的一块场记板，就像是所有类似的欢迎宴会一样，不是拍摄现场，而只是酒店，就在孟买欧贝罗伊大酒店的皇家套房里。导演柯坦·梅塔大叫一声"所有人准备"，然后"声音准备……摄像机准备……打板"，静止了几秒后，查尔斯王子敲响了场记板，说出了他的台词："《抗暴英雄》，第一次开拍，第一遍。"

在活动之后所有人都给出肯定的评价。在电影中扮演一位英国官员的英国演员托比·史蒂芬斯（Toby Stephens）说"他做得很好"，阿米尔同样十分有礼貌，"王子十分了解莽卡·班迪这个人物，他还问了我好几个关于他的问题，我想他是在考验我的学识"，他打趣地说。

与电影《印度往事》不同的是，《抗暴英雄》中有很多知名的英国演员参演。史蒂芬斯参演过邦德的电影，肯尼斯·克兰厄姆（Kenneth Cranham）是英国国家剧院的演员，霍华德·李也回到印度参演这部电影，现在他已经成为宝莱坞电影中的老前辈。在电影《印度往事》之后，他参演了另外一部宝莱坞电影，不过是比较传统风格的作品。在由拉吉夫·莱导演拍摄于苏格兰的电影《爱啊爱》（*Love, Love, Love*）中，他扮演了一个主人是印度人的苏格兰城堡中的男管家，"我并没有得到这部电影的剧本，一直到拍摄前，我才知道自己要说的台词"。然而，电影《抗暴英雄》不同凡响，它展现了宝莱坞自从《印度往事》之后的发展。

第一次我们去的时候都不知道有什么好期待的。然而，当我们得到了《印度往事》的剧本时，整个事情都变得不一样了。在开始的时候，拍摄现场比我们以前工作的场地喧闹的多。印度人正在适应同期声的录制。还有音乐，对我们来说也是新鲜的事物。表演的方式也比我们以往习惯的那

些更大气、更夸张。当我回归《抗暴英雄》剧组的时候，我和知名英国演员托比·史蒂芬斯和肯尼斯·克兰厄姆一起工作，后者刚刚出演了《罗马人》(The Romans)的最后一季。和《印度往事》都是在同一个地方拍摄的不同，这部电影在很多个地方进行拍摄。我十分怀念自己在普纳拍摄的经历，当我到达那里的时候，人们就不断跟着我。我原本以为这是剧组中的某个人组织大众来博得一笑的玩笑，但是，似乎人们都认出了我是《印度往事》中的演员，这使我感受到了宝莱坞的力量可以帮助我成为一个明星。当我在拍《印度往事》的时候，我也为我的团队拍摄的电视节目《利兹》(Leeds)所打动，它展现了印度不再封闭而融入世界电视市场的现状。这在我来到印度以前是不敢想的。

《抗暴英雄》是一部投资极高的电影，花费了650万英镑，包括15万的彩票基金。电影在英国公映的时候引起了轩然大波，人们公开质疑它违背历史，同时宣扬英国在印度的野蛮行径。电影制片人波比·贝迪(Bobby Bedi)承认有些场景纯属是虚构的，但是他坚持这部电影反对的是东印度公司，而不是英国。他把东印度公司和罪恶的美国能源公司安然(Enron)公司相提并论，并且说这部电影必须在当代全球化的背景下观看。"我们生活在一个一些公司竭尽所能对这个世界产生某些影响的时代，因此这部电影必须在那样的背景下观看。"

一个来自电影协会的发言人解释说他们会"在质量上，而不是政治的基础上"支持这些电影项目。

在印度，没有太多关于这部电影是否符合历史真相的争论，但是印度人喜欢电影变成时装剧，而不是真实的历史，因此这部作品成了代价高昂的失败之作。

李说道："我不认为英国批评家对电影违背历史的论断有多少依据，如果你回顾历史，就会惭愧地发现我们祖先对于世界上的其他国家做了多少事。我们甚至在和布尔人打仗的时候就有了集中营，我猜测这部电影的失败证明了印度人并不太关心历史，历史题材并不受欢迎。在《印

度往事》后的三年里，印度电影业发生了很多改变，我感受到了更加国际化的拍摄手法，同期声的使用，还有更加安静的拍摄现场。柯坦·梅塔是一个沉默寡言的人，是一个与众不同的讲故事的人，虽然并不是太具有魅力。"

两年以后，在从《抗暴英雄》的失败中吸取教训以后，阿米尔·汗回到过去《印度往事》那种成功的运作模式，开始拍摄《芭萨提的颜色》（*Rang De Basanti*），这是一部被英美观众所熟知的电影，又叫《青春无敌》（*A Generation Awakens*）。全部制作成本只用了250万英镑，他希望它会在《抗暴英雄》失败的地方重新站起来。

在电影里，事业不顺的英国制片人苏（Sue）在一次偶然的机会中得到了祖父的日记，并且读到了祖父当年和印度极端分子与革命军打交道的故事，当时他正在为大英帝国效力。她来到印度旅游，着迷于印度人为争取自由而斗争的故事，和甘地主义人士的非暴力不合作行为不同，像钱德拉沙卡·阿匝德（Chandrasekhar Azad）和巴贾特·辛格（Bhagat Singh）这些革命人士的做法最终招来了杀身之祸。在印度朋友的帮助之下，由苏哈·阿里·汗（Soha Ali Khan）扮演索尼亚，她找到了不少演员，包括达尔吉特（Daljeet），大家都叫他DJ，来参演关于讲述这些革命人士的电影。这群年轻的印度人在了解了辛格和阿匝德的故事之后意识到，自己其实一直处在自娱自乐的生活中，他们丝毫没有考虑过印度人民被压迫的问题。

当他们意识到这一点的时候，又有悲剧发生。索尼亚的未婚夫由马德哈万（Madhavan）扮演的阿杰（Ajay）是一名印度空军飞行员，他在一次日常任务中因为米格式（MiG）的故障而身亡，而这种飞机应该是由前苏联提供配备的最为稳定的机型。事实是阿杰为了控制飞机避开近处的村庄，而没有选择跳伞，他牺牲了自己的生命来拯救那些村民。但是政府把责任都归咎于飞行员。索尼亚和她的好朋友们都知道阿杰是一个经验丰富的飞行员，同时米格式飞机近来出现过许多问题。他们发现这次事故的关键在一位贪腐的国防部长身上，这个角色由莫汉·阿格赦（Mohan

Agashe）饰演，他为了获得高额回扣，签署了一份廉价而虚假的米格飞机零部件交易合同。

　　这一队人打算用和平的方式表示反抗，警察却用武力打破了他们的反抗。这些年轻人打算模仿他们的新英雄巴贾特·辛格和钱德拉沙卡·阿匝德，像当年反抗英国人一样来与贪腐作斗争，并且最终导致了一个暴力的结局——他们枪杀了那个国防部长。这部电影激怒了空军高层，现实生活中真正的国防部长普兰纳布·穆克吉（Pranab Mukherjee），他们希望这部电影受到审查。但是，结果并不如他们所愿，反而增加了电影的吸引力。

　　这部电影在印度引起巨大争论。让印度观众印象深刻的是，这部电影并没有评判刺痛观众内心的历史对错，同时没有像其他宝莱坞电影那样充满了陈词滥调。苏巴斯·K.吉哈被"彭雅思（Alice Patten）大方自然的表演"所打动，他认为最终"我们有了这样一部从未有过的，能引发观众反响和与现实对照的电影"。在此之前，许多批评家都在说，宝莱坞正在不断生产那些能反映印度成为多国世界一分子的英雄消耗品。他们声称，这些英雄形象脱离了宝莱坞传统的真正英雄模式的世界。现在，争论聚焦在所谓的印度独立带来的经济萧条上。

　　山亚姆·班尼戈尔告诉我：

　　这已经成为几年来最有影响力的主流电影。它对学生们产生了极大的影响，甚至导致了类似于杰西卡·拉尔（Jessica Lal）谋杀案（这是一件德里妇女谋杀案，由于凶手并未得到公正处理而带来了社会骚动）所带来的大规模运动，而且这也是反保守的行动。这些年轻人已经采取行动，这部电影带来了巨大的影响。

　　彼得·福斯特在电影中饰演一位英国官员，他的戏份最终被剪去了。他花了两年时间为《每日电讯报》报道印度次大陆的新闻，同样在这个国家进行了一场板球巡回赛，他是这样告诉我的：

《芭萨提的颜色》在这里绝对是不同凡响的。如果你查看博客与网络公告板，特别带着对于保守事件的尊重去看，年轻的博客主都在谈论《芭萨提的颜色》式的抗议，报纸都在谈论"《芭萨提的颜色》这一代人"。这部电影已经取得了非常大的商业成功（粗略估计大约收益1 000万美元，约4.5亿卢比），这在过去的十几年里是其他印地语电影所无法企及的。在这个时候，它绝对是一个"流行"的大事件，但是我们不能过分夸大它。我认为，印度富有的年轻一代已经沉浸在电视，以及美国输入的高速发展的消费文化中。就算是在过去两年，你可以用肉眼看到各种变化。商店、饭店、有线电视……所有的东西都在高速发展，商业公司十分聪明地让这些东西都在合理的价格范围内。这些孩子富裕的父母都生活在印度贫富差距的分割空间中，我认为下一代人正在用一个不同的方式观察外界，印度古老的"灵魂"被抛在了脑后。那些尼赫鲁派人士，也就是那些左翼分子，总是坐在那里自以为是地谈论着"尼赫鲁主义的遗产"，但是孩子们都知道尼赫鲁和甘地都已经去世了，并且有一种原始而剧烈的资本主义正在肆意蔓延，无论政府尝试对就业保障计划，或者在其他种姓制度的保留等方面下多少功夫。这是一个全球化的世界，如果孩子们没法在印度管理学院（IIMs）或者印度理工学院（IITs）占有一席之地，他们可以去海外。虽然很多人都预言新近的保守做法会让大批人才流失，我觉得在某种程度上，《芭萨提的颜色》正好在这样的背景下对此做出了回应，这正是年轻的一代想要为之战斗的事情，他们的祖辈（我也一样）参与战争，对理想有不同的见解，而如今，战斗已是大不相同的事情。在印度，斗争存在于政府的腐败（这正是此片的主题）以及全球化经济对社会的影响中。从某种程度上看，《芭萨提的颜色》（其实我觉得这部电影很无趣）进入了时代思潮的行列。然而，大家总是说，印度年轻的一代都没有理想主义的精神，他们热爱一切西方消费主义的产物，因此从这个角度看，《芭萨提的颜色》现象又是一个悖论。因为它更多地强调了消费主义对社会的渗透，而不是只谈了年轻人的激进主义，当然这很容易，这就是老生常谈

的动嘴不动手的行为。这是给那些购物狂和沙发土豆们的最好的陪衬。马克思也没法从这里开始干起革命来。他可能会被人喊滚开，去换个手机铃声。

演员们的选择总会获得各种各样的效果。这种情况在宝莱坞十分普遍，穆斯林扮演印度教徒的角色，而印度教徒扮演穆斯林的角色，因此阿米尔扮演了印度教徒达尔吉特，沙西与詹妮弗·卡普尔的儿子库纳尔（Kunal）扮演了一个穆斯林角色阿斯拉姆（Aslam）。然而最有趣的选择是，英国女演员彭雅思扮演苏，她是英国驻香港的最后一任总督彭定康（Chris Patten）的女儿，追溯到1997年，彭雅思最后出现在英国各大媒体上的形象是，她的眼睛里噙满了泪水，登上船和家人一起离开了香港，之后这块土地被交接给了中国政府。这反映了英国人的绝望。

就像瑞秋·谢莉在《印度往事》中的出演一样，彭雅思在来到印度以前同样不为人所知，仅仅是在一些电视电影和戏剧舞台上扮演一些小角色，尽管她参演过因执导《英国病人》(*The English Patient*) 而出名的导演安东尼·明格拉（Anthony Minghella）的电影《香烟与巧克力》(*Cigarettes and Chocolate*)。《芭萨提的颜色》是她参演的第一部故事片。彭雅思一直在担心，自己是否应该去一个从没有去过的国家，在那里度过五个月的时间，但是他的父亲鼓励她去拍摄这部电影，并说这将是终生难忘的旅途，会使她更加坚韧聪慧。于是彭雅思上了一段时间的印度语短期课程，她学了两周后就说得不错，最终的表现对得起她艰苦的学习。

《芭萨提的颜色》在70座北美电影院上映，同时在40座英国电影院与孟买的首映同时上映。彭雅思穿着长到脚踝的绿色薄绸衣服，成为人们瞩目的焦点，她和阿米尔在银幕前接吻，尽管当晚的主持人似乎忘记了这位女主角的名字，于是在采访的时候就直接称呼她为"有着绿色眼睛的女士"。

彭雅思后来表示，她从来不担心这部片子作为她的宝莱坞处女秀会影响她之后进入主流电影市场。电影产业变得越来越国际化，这就是为何许

多来自亚洲的演员可以在英美的电影界找到好的角色。她回到英国就在伦敦西区的舞台上扮演了《哈姆雷特》（Hamlet）中的奥菲利亚（Ophelia），这说明她在印度的演员经历大大提高了她的表演能力。如果她可以学会使用印地语，那么她可以在任何一个说英语的作品里表现得更好。这个二十六岁的女演员说"参演宝莱坞电影是朝着正确方向迈出的一步"。

这部电影强调了印度现在已经成为世界经济中十分有价值的一分子，有时候也令人担忧，即便没有被平等对待，但现在印度经济有了10%的增长率，远远高于西方平均2%的增长率。宝莱坞电影不再是生活在西方的移民们周末早晨十点或十二点在郊区小电影院看到的陌生电影。

这一点，在2006年的戛纳电影节上，在由艾西瓦娅·莱主演的电影《激怒的女人》（Provoked）上映时更加突出。她是前选美小姐，后来成为宝莱坞明星。她在1994年赢得了"世界小姐"的美誉，在2000年被选为历史上最美丽的世界小姐。莱扮演基兰吉特·阿鲁瓦利亚（Kiranjit Ahluwalia），这是一个来自西伦敦的受到严重虐待的锡克教徒家庭主妇，她通过放火点燃汽油的方式杀死了一直虐待她的丈夫。她的案子具有划时代的意义，对于改变英国的法律具有推动意义，这些法律关注到那些在被长期虐待后杀死施虐的丈夫或者男朋友的女人们的境地。

最关键的事件发生在1989年的5月9日，法官无视阿鲁瓦利亚夫人的丈夫迪帕克（Deepak）用烙铁伤害她，且这种情况已持续了十年的事实，仍然认为她是有计划谋杀了自己的丈夫，判处了她死刑。这引发了索撒尔黑人姐妹会（Southall Black Sisters）的持续抗议，这是一个妇女权益维护组织，主要处理家庭暴力的问题，他们最后取得了重新审判的胜利，最后改判过失杀人，此时，阿鲁瓦利亚夫人已经在监狱中度过了三年零四个月的时间，所以她被减刑释放。在这个案子之后，法院便对杀死丈夫或者伴侣的女人采取更加理解的态度。这部电影的名字《激怒的女人》也暗指了"对法律的挑衅"，当然更加软化成"女王与阿鲁瓦利亚的对决"，此后，法院往往会将女性谋杀行为之前遭受到的虐待也考虑在内。

追随《印度往事》的步伐，这部作品汇集了宝莱坞与好莱坞的众多明

星，米兰达·理查德森（Miranda Richardson）扮演的角色是阿鲁瓦利亚夫人在狱中结交的朋友，而罗比·考特拉尼（Robbie Coltrane）扮演一位代表女主角打官司的大律师。但是艾西瓦娅·莱在电影中的出现，成为整部影片的话题中心。

艾西瓦娅·莱向来自洛杉矶的导演贾格莫汉·曼达拉（Jagmohan Mundhra）请求在电影中扮演一位主要角色。"是艾西瓦娅主动要求来见我的"，曼达拉说道，他知道自己将会被指责把严肃的题材变成"廉价的娱乐"。"我在去年的3月8号告诉了她整个故事主线。她说她会调整好自己所有的日程安排，然后在5月6号到达拍摄现场。"

对于这位女演员来说，这部电影非同寻常，尽管她已经在宝莱坞跻身当红女星之列。但是艾西瓦娅希望与众不同。印度美女想要进入西方社会，这已不稀奇，而且在过去并未成功过。已经有了不少最终证明是错误的例子。早在1979年，前印度世界小姐珀西丝·汉姆巴塔（Persis Khambatta）就在好莱坞做了很多努力。在那一年，这位世界小姐也在《星际迷航》（Star Trek）中出演伊利亚（Illia），这是一位来自德尔塔（Delta）星球的巡航员，为此她不得不剪去了自己的秀发。新的英国《现在》（Now）杂志甚至把她选为封面人物，但是这份杂志很快宣告失败，汉姆巴塔的事业并没有多大的改观。

莱确实与众不同，从她身上反映了印度作为一个独立国家的崭新地位，以及宝莱坞在西方世界中新的地位。她是一位南方美女，于1973年11月出生在卡纳塔克邦（Karnataka）的茫格洛尔，她是为数不多的可以轻松从选美小姐转型到职业模特，最后变成为电影明星的人。她所拍摄的电影数量繁多，拥有超过四十部泰米尔语、孟加拉语、泰卢固语以及印地语作品。她第一次巨大的成功就是参演了2002年的电影《德夫达斯》，和沙鲁克·汗、玛德尤瑞·迪西特一起，在那一年的戛纳电影节上取得了不错的成绩。下一年，她就坐在戛纳电影节的评委席上，这对于一个印度女明星来说是莫大的殊荣。她在电影《邦迪和巴博莉》（Bunty Aur Babli）中演唱的歌曲《噢，眼睛》（Kajra Re），被评选为2005年度最佳歌曲，并且在

《印度斯坦时报》上被选为2005年最佳编舞歌曲。

甚至在《激怒的女人》之前，她就已经证明了自己是为数不多的有能力演绎英语电影的印度明星之一，这一点在2004年的作品《新娘与偏见》（Bride and Prejudice）就已经开始体现出来。这部作品在美国横空出世，并且在全球范围内获得了400%的收益回报。并且尽管她后来的一些作品良莠不齐，褒贬不一，她依然在2006年墨尔本举办的英联邦运动会闭幕式上出现，并宣布2010年的运动会将在德里举办，这再一次体现了她的国际地位。

艾西瓦娅的国际地位可以通过许多现实体现出来，尽管她只获得了两次电影观众奖的最佳女演员奖，她依然是西方媒体最喜欢的宝莱坞女演员，并且凭借在哥伦比亚广播公司的《60分钟》节目中的表现为人们所熟知。她也是《电影观众》杂志选出的十大女演员名单上的唯一一位在伦敦杜莎夫人蜡像馆中拥有蜡像的人。

然而，尽管她十分成功地在西方世界扬名立万，但她和萨勒曼·汗，以及其他公开的有着密切联系的男演员，比如维韦克·欧贝罗伊（Vivek Oberoi），还有阿米特巴的儿子阿比夏克·巴强（Abhishek Bachchan）关系都不一般，但是她还是保持着传统的印度生活方式——至今单身，不拍电影的时候和父母生活在一起。

在电影《激怒的女人》在戛纳公映之前，就有许多关于为何她想要出演一位挣扎女性的推测。其中一种观点就是，因为艾西瓦娅和萨勒曼·汗之间纠缠不清的关系，使得她很能理解电影关于女性挣扎的主题。

萨勒曼想要展现的是，尽管宝莱坞的变化反映了一个全新的印度，但是本质上并没有什么改变。他比阿米尔·汗还要小几个月，萨勒曼和其他生在孟买的孩子相比没有什么不同。在来到孟买以前，萨勒曼在印度中央邦的印多尔度过了他的童年，并且成为人见人恨的坏孩子。他热衷于健身，十分喜欢展示自己的健身成果，总是一抓住机会就脱去自己的衬衫展现肌肉。他在将近七十部电影中出演，拥有不少疯狂的粉丝，但是哪怕是官方网站都会描述他为"情绪不定，不可预测"。当他凭借自己在1998的

电影《怦然心动》(*Kuch Kuch Hota Hai*)中的出演赢得自己的两个电影观众奖之一的最佳男配角时，他不上台面的获奖感言，使得人们对他的一贯印象更加深刻。早前，他在1990年凭借在《我曾爱过》(*Maine Pyar Kiya*)的出演赢得了最佳新人奖。

虽然他的粉丝以"心胸宽广"以及"非常敏感"这些词汇来描述他，其他人依旧认为他是一个传闻中参与过有组织犯罪的恶棍。

他在电影以外的生活似乎为他的形象增色不少。在2002年9月，他因为酒后驾车撞死人被逮捕。那一次他开的车失控了，结果从几个街头露宿的人身上碾了过去，其中一个身亡，另外三个受伤。据说他因此而感到十分羞愧，并向死者家属赔偿了一大笔钱。这个案子依然闹上了法庭。在2006年2月，他因为射杀珍稀野生动物印度瞪羚而被判处一年的有期徒刑，但是这一判决在向高一级法院提起上诉时被驳回了。然而，在2006年4月10日，他因为再一次猎杀濒临灭绝的印度瞪羚而被判处五年的有期徒刑，最后被保释前他在焦特普尔（Jodhpur）的监狱里待了三天。

在许多方面，他是宝莱坞电影世界中不可或缺的一部分。帅气，有魅力，同时受到极大的欢迎，尽管在银幕以外有许多的缺点，但是他的魅力还是掩盖了他的不足，因此粉丝们依然喜欢他，他的电影依然卖座。

有人说阿米尔·汗是现代版的拉杰·卡普尔，虽然他们在很多方面有不同之处。而生于1965年11月2号的沙鲁克·汗是一个出生在新德里的穆斯林教徒。他和阿米尔一样娶了一个印度教徒，葛莉·汗（Gauri Khan）是他的伴侣。阿米尔就是阿索科·库玛尔和迪利普·库玛尔的结合体。他似乎引领了一种看上去无可挑剔的私人生活模式，住在班德拉他的豪华府邸里，终日玩着电脑游戏。在2001年，他的儿子雅利安·汗（Aryan Khan）出现在电影《有时快乐，有时悲伤》(*Kabhi Kushi Kabhie Gham*)的一个场景中，扮演他父亲饰演的角色的年轻版。并且他还和父亲一起合作，为美国动画电影《超人总动员》(*The Incredibles*)进行印地语配音。

在阿米尔凭借电影《冷暖人间》一举成名后的第二年，他来到了宝莱坞。在看过电影之后，他坚信自己可以变成一个演员。沙鲁克并不认为

"他像其他演员一样英俊帅气,但还是觉得可以尝试一下"。在成为一个出色的学生(观看《荣誉之剑》[Sword of Honour] 还有其他无数获奖作品)之后,他的第一份工作是经营一家餐馆,直到1989年来到了孟买。在这里他开始拍一些电视剧,之后才开始拍一些电影。从那以后他再也不需要寻求角色,同时整个印度都开始为他英俊的外表所痴迷。他曾经出演过六十多部电影和电视剧,制作出品过七部电影,获得十三座电影观众奖的表演奖项以及其他无数奖项,这些都证明了他的成功。他的两部作品——2002年的《德夫达斯》和2006年的《鬼丈夫》(Paheli),都是印度角逐好莱坞奥斯卡奖的作品。广受期待的电影《德夫达斯》由桑杰·里拉·班萨里(Sanjay Leela Bhansali)执导,而且拥有了包括艾西瓦娅·莱,玛德尤瑞·迪西特在内的明星阵容,在那时是耗资巨大的作品,将近花去了6亿卢比。但是,在宝莱坞并没有取得多大的成功,无论如何,沙鲁克·汗不像阿米尔·汗,对好莱坞似乎没有什么兴趣。尽管他是极少数可以成为《国家地理杂志》(The National Geographic Magazine)封面人物的印度人,该杂志正好在2005年2月做了宝莱坞专题。和阿米特巴一样,他喜欢展现自己的特色,就像传统守旧的宝莱坞演员,他更爱塑造"英雄"或者是"恶棍"的角色。虽然他已经是公认的银幕情人,但他从来不会亲吻女主角的嘴唇,而是更喜欢享受和她们之间产生的美好化学反应。而且他和这些女演员中的朱希·查瓦拉,自从他们在电影《变身绅七》(Raju Ban Gaya Gentleman)的拍摄现场相遇之后,就成了朋友,并一同拥有了一家电影制片公司造梦师公司(Dreamz Unlimited)。他的另一家电影制片公司红辣椒娱乐公司(Red Chilies Entertainment),已经制作或者联合制作了至少三部十分畅销的作品。

和萨勒曼·汗不一样,他的私人生活还是十分值得称赞的。对待朋友忠诚,始终和三个在学校就认识的朋友保持亲密的关系,同时喜欢抽烟,据说他最喜欢的饮品是百事(Pepsi),这一点在他们的广告中也有体现。

作为宝莱坞的英雄,他唯一可以想象到的对手就是赫里尼克·罗山,但是他的父亲经常为他拍摄电影,这也可以说明宝莱坞在很大程度上依然

是家族的生意。

萨勒曼·汗、沙鲁克·汗和赫里尼克·罗山都是新印度的代表人物，他们可以被视作旧时宝莱坞的一部分。他们虽然并没有像三巨头迪利普·库玛尔、迪维·阿南德和拉杰·卡普尔那样伟大，但是他们都有各自的特点。

阿米尔·汗被证明是宝莱坞中极为出色的一分子。他的电影《芭萨提的颜色》不仅打动了印度的观众，在西方世界更是产生了跨文化的影响，传达了一种讯息，这是一种新的趋势，同时也是宝莱坞前进的方向。在这种意义下，阿米尔·汗完成了梅赫布·汗并未实现的目标。梅赫布·汗想要成为印度的塞西尔·德米尔，他想要拍出不仅是在印度，同时也在西方世界都广受欢迎的电影作品。他的电影在全世界获得了数以百万计的观众，但没能在西方有如此之大的影响，而在四十年之后，终于有同姓的人将自己的电影推向了宝莱坞的前沿。

在《印度往事》中出演的诺埃尔·兰德对于阿米尔·汗的成就以及他在宝莱坞的广泛影响非常肯定。

我依然记得，在拍摄《印度往事》期间的一幕场景，我们每天有两万名群众演员参与拍摄板球比赛。到处都是人以及饭盒。在拍摄一个场景时，群众变得焦躁不安，阿米尔就跳到他的马上唱起了歌，人们都用一种敬畏的目光看着他。他是目前最专业的宝莱坞演员。沙鲁克·汗被称作宝莱坞之王，但是他的电影《德夫达斯》并没有在国外市场取得多大的成功，但是这一点上《印度往事》做到了。在宝莱坞的许多人都想要赶超《印度往事》，《印度往事》就是宝莱坞的《卧虎藏龙》（*Crouching Tiger, Hidden Dragon*），它给宝莱坞的电影带来了与众不同的国际化的视野。

第十九章
后 记

在办公室的尽头，一间独立隔开的房间里，一个来自孟买的商人坐在我的对面，他是一个无足轻重的人。这间办公室当然也很不起眼：几张摇摇晃晃的木制桌，几把藤编的背椅，地板上和天花板上布满了灰尘，加上今天是星期六，无人造访。这里的员工端了一杯茶放在我面前，是一款由炼乳配制而成的甜茶，就是在孟买一些低级的办公室能喝到的那种。

这个秃头的男人其实不是个平庸之辈，他早已习惯被总理们殷勤对待。时任印度总理的阿塔尔·比哈里·瓦杰帕伊（Atal Behari Vajpayee）就曾经赞扬过他的作品。新西兰的总理海伦·克拉克（Helen Clarke）在一次走访印度的旅途中，感谢他在作品中很好地展现了国家风光，并且带来了更多的游客。除此之外，四年前，也就是2000年1月21日，当这个人准备上车回家时，两个武装分子对他进行了近距离射击。

这个男人受了很严重的伤，但不知怎的，他仍然设法开车去圣塔克鲁兹警察局，为的是向警方详细描述袭击他的人。在口供结束后，他才被送去医院治疗，通过手术移除那颗穿过他左手臂进入他胸腔的子弹。随后，执行总长查甘·布吉巴尔（Chagan Bhujbal）告诉媒体，警方认为达乌德·易卜拉希姆（Dawood Ibrahim）帮派集团中的阿布·萨勒姆（Abu Salem）一伙涉嫌参与这起案件。他们都是孟买黑社会中令人闻风丧胆的角色，也是孟买警方想要进行盘查审问的人。几年前，达乌德从印度逃离。印度官方经过几年的努力搜捕，去年成功将阿布·萨勒姆从葡萄牙引渡回来，并且对他进行拘留直到现在。

警方对这个男人进行了一年的保护，对他在珠瑚的住宅加强安全保护，并且派了几名携枪警卫陪伴在他儿子身边。

然而，当我进入那个办公室，几乎看不出有任何的安全保护措施，当我向他询问关于那次枪击事件，他以一种不容争辩的口吻对我说，"我不想谈论有关黑社会的事"。

从我们那次见面后，过了几个月，这个案件终于被送至法庭，自事件发生到现在，已时隔四年之久（按印度的标准，这已经是极迅速的进展了），这个男人被法庭传召，要他在审判那次案件的庭上出席。他手写了一份申明，要求法庭对他陈述事实的过程进行秘密记录。他告诉塞里区（Sewri）地方法庭，自从这个案件公开后，他就一直收到匿名的电话，并且威胁到他的生命。他说，那些被告知道了关于他要去法庭的细节，所以他现在要去公共场合露面也会有一定的风险。

《印度时报》报道了这个故事，以《黑手党的威胁》作为标题，内容如下：

> 最近，媒体对著名电影制作人雅士·乔普拉和拉姆·戈帕尔·瓦尔玛（Ram Gopal Varma）的报道有着强烈的兴趣，因为海外电影版权的问题，他们已经接到好多来自黑社会的威胁电话。据可靠情报，那些电话是来自逃脱在外的阿布·萨勒姆帮派，他们驻扎在迪拜。这个团体的领导人物被称为"少校"。一个高级警官声称，将对乔普拉和瓦尔玛实施警方保护作为预防措施。

我去采访的这个男人，也许是在孟买地位非常高的电影制片人，他的儿子也是备受瞩目的明星。这个人就是拉克什·罗山，曾经担任过演员、导演、制片人，但是现在因为帮助他的儿子赫里尼克·罗山取得巨大成就而闻名。在拉克什·罗山的指导下，赫里尼克完成了许多卖座的电影作品，如《卡然和阿俊》（Karan Arjun）、《爱有天定》和《我找到了某人》（Koi ... Mil Gaya），使他成为在宝莱坞炙手可热的明星之一，这说明了家

庭背景是多么重要。

假如说黑社会的事情不是拉克什·罗山想要讨论的主题,那么谈及他的家庭又另当别论。成为电影世界的一部分是他与生俱来的能力。

我在孟买长大,我们一家过着很富裕的生活。我的父亲是一名音乐导演,我从小在电影的氛围里成长,并且在十七岁那年,我以演员的身份加入他的团队。我在寄宿学校学习,因为我比较调皮,我的父亲想要借此来训导我。以前每周我都会和朋友去看三次电影,后来我的父亲发现了,就把我送去寄宿学校,那是一个十分军事化的学校。我喜欢运动,而不是学习。我去参加了入学考试,获得一等成绩。我在大学学习了一年的商业课程。后来我回到孟买,决定为我的家庭出一份力。我以副导演的身份加入其中,每月有200卢比的收入,在各式各样的电影中帮忙做事。

这时正是20世纪60年代后期,当时宝莱坞还有三大巨头坐镇,拉克什与他们相互交流,并且努力学习表演。

在那时我还是新手,不知道演员是做什么的。我也没有任何表演的经验,我通过看他人表演来学习。比起迪利普·库玛尔,我更想成为像拉杰·卡普尔一样的演员。我喜欢卡普尔开朗、乐观、单纯的风格。我对他其实不是很了解。迪利普·库玛尔的表演给我留下深刻的印象。迪利普·库玛尔对他的工作一直抱着很真诚的态度。他拍摄的风格非常从容,没有剧本,时机的掌握就是一切。如果他从早上开始拍摄,为了拍好一个镜头,他会拍到十点半或十一点,然后收工,准备吃午饭。这些电影都是先讲给演员们听,然后在拍摄的当天才会给他们台词。在那时是有固定剧本的,但是拍摄过程中又给了他们很大的创作自由,可以自由发挥。这就意味着,电影主题是一回事,但可以同时有不同的主题出现。一个制片人的出场费大概在20万至25万卢比。这些演员也不了解在他们参与的电影

中还有哪些演员。就算是现在，他们可能会被告知，但也不一定是最后的决定。

拉克什·罗山描述的演员生活看起来似乎很艰辛，但他的儿子却乐在其中。

我们会同时拍摄三到四部电影，有时候一天里就有两次换班时间。比如早晨七点到下午两点拍一部电影，然后下午两点到晚上十点拍另一部电影。这是一份很艰苦的工作，我们要从一个摄影棚赶到另一个摄影棚。现在就行不通，因为交通堵塞，你不能从一个摄像棚赶到另一个摄像棚，除非你有一架直升机。现在演员们只能同时演一到两部电影。

所以，到底是什么使他放弃当演员而转行的呢？

谁也不给我一口喘息的机会。我总感觉我没有把所有潜能发挥出来，得不到导演们的支持，演员就像是导演手中的玩偶，所以我成了一名制片人，制作了四部电影。因为我刚加入的时候是以副导演的身份，我设法管理好整个片场，而且还是以演员的身份，这也就是我接下去需要以怎样的方式继续学习。我在1980年建立了电影艺术公司（Filmcraft），旗下已经制作出四部电影，然后在1985年，我开始担任导演工作，用我名下的资金。我的第一部电影是采用了当时我聘请来的一位剧作家的想法。瑞西·卡普尔在这部影片里担任主演角色。随后他得到了80万卢比的报酬。在当时，那是一部工程非常浩大的电影，然而没有任何人亏损。我当时制作很多电影，不再担任演员接拍作品，就只是担任制作人和导演。在我三十五岁那年，从1998年到1999年我就开始指导我的儿子。他当时已经是一个严于律己、表现十分优异的年轻人。

在宝莱坞，一切有关政治的关系都会变得很复杂，引人好奇。一些

明星，如苏尼尔·达特、沙特鲁汉·辛哈和拉杰什·肯纳，他们进入政治圈，但他们既不像好莱坞的明星一样与民主党有关联，也不和与阿诺德·施瓦辛格（Arnold Schwarzenegger）有关联的共和党员一样。然而，在印度南部，在重要政治人物的名单上，你会发现，上面有一些人，他们之前进入过演艺圈，并且利用他们在银幕前光彩耀人的形象为自己打下政治基础。罗山认为：

他们在印度南部有自己的粉丝俱乐部。如果在孟买，情况又会大不相同。在孟买，如果他们帮助政治家，就仅仅是当作朋友之间的帮忙而已。他们不求回报。一些电影明星或许会参加政治运动，但不会感到有压力，他们只是当它是友情帮助。

罗山不得不承认"艺术家们在改变，时代在改变，我们正在追随着西方的脚步"，尤其是谈及电影融资的问题。

由于近期一项条例的改变，我们可以向银行贷款，但还是要出示个人的财产证明。你只有出示你的抵押物，银行才会贷款给你。银行只会给著名的电影制片人提供资金。制作一部成本需4亿卢比的电影，对于我来说，我不需要借钱，因为我拍的电影全部都给我带来了很好的收益。我和一些银行也有关系，只是为了以防万一，但我从来没有想过去动用这层关系。

但是宝莱坞的筹资模式可能会朝着好莱坞的方向发展，在宝莱坞，至少对于罗山而言，是不会拍摄涉及爱情的场景的。

我的电影中从来都没有接吻的镜头，以后也不会有。因为这是不合适的。我的电影是拍给大家庭一起看的。我是不会因为人们想要娱乐而去拍一部会引起争议的电影的。那么我会拍哪些类型的电影？我只会拍一些有趣的电影。电影中歌曲的数量有可能使整部电影的价值下降。我们过去常

常在一部电影中放七到八首歌，但是现在数量减少了。

所以他绝不效仿西方拍摄一些带有亲吻画面的电影，但他却很想去西方拍摄带有深厚印度色彩的电影。

有许多电影在苏格兰完成拍摄，不是因为在那里耗资更少，而是由于它的地理位置。我在曼谷拍摄过，那里有一座岛靠近普吉岛，它很美，但在那里的开支非常大，而且我在那也得不到任何的特殊待遇。我在新西兰拍摄了许多电影（因此得到了海伦·克拉克女士的赞扬），那里就像是好莱坞，或许是因为海岸的原因，但同样费用很高。但是这里有很多景色非常美的地方，像克赖斯特彻奇（Christchurch）和皇后镇（Queenstown）都非常美。我们不能在这里拍摄，当地人不肯协助我们。我在加拿大班夫（Banff）拍摄的一部电影，耗时160天（是我拍过所有电影中耗时最久长的）。这一趟行程花了很多天时间。

英国游客管理局现在一直在记录宝莱坞电影制作所去的地方，这里已经记载了各式各样的地方，如布莱尼姆宫（Blenheim Palace），英国旅游景点，苏格兰高地，还有位于肯特郡的蓝水购物中心。凯伦·乔哈尔的《怦然心动》主要拍摄地点在苏格兰。在国外工作多多少少会影响到罗山现在制作电影的工作状态。在20世纪60年代他看到的迪利普·库玛尔的那种休闲状态的工作，已经一去不复返了。

当你在海外工作时，你必须要把你的工作计划安排得十分紧凑，剧本也要尽量精简。一部电影，它的时间跨度是两个半小时，或是使用3万英尺胶片的长度，就是最好了。尽管现在我们使用的胶片长度大概在6万到7万英尺之间。从商业方面来看，这里只有一块或两块"领土"，宝莱坞已经把印度划分为许多不同的地理区域，这样真的很好，除了把"海外"变成一块可区分的领土。我们现在正处于非常时期。流行趋势正在不断变

化。观众流动性也很大。我们拥有多元化的观众，他们与看舞台戏剧的观众有很大的差异。所有的事物都在变化，全部是因为盗版的问题。在20世纪80年代，几乎害惨了印度电影。现在你要上映发行一部电影，必须要在500家到1 000家电影院里播放。在过去，你掌控着上映发行的状态是为了满足大众口味。现在为了打击盗版影碟的问题，你需要尽可能多地在各地电影院放映。

凯伦·乔哈尔的办公地离拉克什·罗山的地方距离很近，坐出租车很快就到。在孟买，一位研究员花了好几个月终于帮我安排好了一次会面，随后出现了一个漂亮的女孩陪着我，她是乔哈尔的宣传人员。办公地位于孟买的郊外地区，自从我离开这个城市后，它变化很大。20世纪50年代的孟买，当拉杰·卡普尔在拍电影时候，这里还只是一个小村庄。现在在世界各处，乔哈尔的办公地已经发展成知名的现代广告和遍布世界的行销办公处。当这个宣传人员听说我在撰写宝莱坞的历史，她问道"你是从什么角度出发的？"当我回答说这只不过是一段口述历史故事，她一脸茫然。

从宝莱坞的名人来看，没有比凯伦·乔哈尔分量更重的人。他是20世纪六七十年代著名电影人雅士·乔哈尔的儿子，他第一次被大众所知是在电影《勇夺芳心》(*Dilwale Dulhaniya Le Jayenge*) 中饰演沙鲁克·汗最好的朋友，他同时也是副导演，负责共同创作剧本，同时还负责为汗挑选服装，他在沙鲁克·汗其他电影中也做了这些事，例如《我心狂野》(*Dil To Pagal Hai*)、《复制品》(*Duplicate*)、《爱情故事》(*Mohabbatein*)、《不可能的任务》(*Main Hoon Na*) 和《爱无国界》(*Veer-Zaara*)。在1998年，他执导的《怦然心动》在印度电影观众奖评比中获八个奖项，包括最佳影片、最佳导演还有最佳主演和最佳配角。他被看作是一位创作型的天才。

这个坐在我对面年轻的印度男人，脸上流露出一种新鲜、自信、阳光的神态，就像宣扬统治阶层的印度人民党伟大的成就那样，尽管接下去的再选举运动以失败告终。我环顾了一下这间办公室，很好奇是不是拥有

一间像这样的办公室会让别人觉得很特别。他回答说"不会,这很平常"。他是与时俱进的现代印度人。

我不会太刻意去培养感情。当别人找我时,我就会同他们聊,我比较擅长交流。可能我的性情就这样,我也不是很清楚,你可能会觉得这样有些奇怪。我和演员们合作过程中,10%靠才能,80%靠人际关系处理,还有10%靠耐心。

假如所有这些都预示着最新的事物,乔哈尔进入电影界的故事仍然是最老套的印度方式:家庭关系。1976年当凯伦还只有四岁的时候,他的父亲雅士已经创立了属于他自己的达哈马制作公司(Dharma Productions)。

自我有记忆以来,我的父亲就一直从事电影工作(在他父亲去世前,我们交谈过)。所以,我很小就被行业里的人所知晓,包括电影制片业。我认为在一个平常的家庭中成长,是不会谈及太多有关电影制片业的话题的。但是我的想法还是受到制止,因为我父亲认为我不应该进入电影制片业,他认为我天生不是做电影的那块料。他不让我去,但是最后结果却出乎他的意料。

在乔哈尔成长的过程中,他一直拒绝说他来自电影世家,甚至不愿承认他是他父亲的儿子。

我向众人隐瞒我父亲是电影人这个事实。当谈及我父亲的名字时,我会说我的父亲是另一个名叫乔哈尔的商人。

因此,有一个这么强大的家庭背景,他怎么能够不想进入电影业?

不是,我想去做,但每次却又退缩。我觉得我做不好电影。因为我父

亲是制片人，所以我才有这个想法，但是没多久，我就发现当制片人很枯燥。后来，我终于见到了雅士·乔普拉的儿子，他曾是我儿时的玩伴。我们在孟买的HR大学里相遇，我们都在学商。

尽管如此，对于乔哈尔来说还有其他的吸引力吗？对于处在中产阶级和上层中产阶级的印度人，最平常的方式不就是要孩子们到学校去学习，然后取得一个好的学位吗？

我的母亲来自书香世家，我的父亲也是。我的母亲想要我取得MBA学位。我的母亲非常渴望我能够成为一个有学识的人，以后成为一名专业人士。她对于电影这个行业没有任何异议，但按我的性情来说，她不觉得我已经准备好进入电影行业。我的父亲也是那样想的，他觉得我一直很胆小羸弱。在那时，我还不清楚我自己到底在做什么。在我商业学本科毕业后，我意识到我自己并没有想继续深造的想法，然后决定投身电影行业。

那么，他是怎样成为一名导演的？

就像我所说的，雅士·乔普拉的儿子是一名导演，他带着剧本来到我面前。我坐在他身旁，一起写作。之后，他建议我去当视听员，同时我还参与剧本创作。我第一次见到沙鲁克·汗时，他表现得非常专业。我们交谈甚欢，还有一位出演过《勇夺芳心》（1995年的电影，由沙鲁克·汗主演）的女演员卡卓尔（Kajol），因此，当我制作我的第一部电影时，很显然就会想到他们。他们极其乐意，因为我们是朋友，这比其他事情都重要，最后我完成了我的处女作《怦然心动》。

他花了一年半的时间才把他第一部电影的剧本写好，接下去又花了一年时间拍摄。因此，是乔哈尔打破了宝莱坞传统的没有剧本就随着情节发

展,在现场直接对白的规则吗?

现在剧本创作都有编剧在软件上事先写出来。这是一个预先计划创作出来的产物,这很特别。但是,因为我的知识背景,我意识到了……

乔哈尔没有将他的剧本给他的演员们看,包括沙鲁克·汗、卡卓尔,还有其他演员。

在那时,他们还是习惯于我们称之为讲故事的方式。我有完整的剧情版本,但是我还是讲给他们听,因为我认为这样直接说能够表达得更充分。就在沙鲁克·汗的老房子里,我直接讲出来,我讲得非常仔细。整个讲述总共花了我大约三个半小时。如果我没记错的话,那时是1997年4月29日晚上八点。房里开着空调。感觉我一下子轻了三十公斤。不,我并没有紧张。

对于乔哈尔而言,这就好像是在和朋友们聊天,除了一位不愿帮忙的朋友。

卡卓尔非常吵闹,她在底下时不时大笑或尖叫,如果她听到一些她不喜欢听的话,她还会和你争论。

就像乔哈尔叙述的那样,他把这个男人当成是他的导师,他是这样讲述的:

我曾经听过索拉吉·巴贾特亚(Sooraj Barjatya)是怎么对这些细节进行描述的,他开创了拉吉希瑞制作公司的先河,创作出电影《情到浓时》,在1994年这算得上是一次巨大的成功(这是史上最成功的作品之一,打破了《复仇的火焰》长期保持的纪录)。在那时,他是我的导师。很明

显，他把他的电影情节讲给每一位演员听，每个角色，包括配角，详细到幕布的颜色。我知道他创作过程中的所有细节。从那时起，他就是我心中的偶像，我开始效仿他的风格。

乔哈尔的第一部电影名是以字母K开头，这也是他名字第一个首字母，意义重大。

通过占卜，我才发现《怦然心动》给我带来了好运。我起先并不知道这个。但是，所有我见过的占星师都告诉我字母K会给我带来好运。甚至在伦敦我到一个商场里，也有一位占星师走到我面前对我说，你很有福相，以后必成大器，接着提了下，一定要坚持用字母K。我吸引了占星师，在伦敦，这个占星师直接走到我面前，她根本不知道我是谁。在马来西亚，有个人走近我，并要给我看手相。在孟买，我去找了塔罗牌大师，她也说字母K对我很重要。所以，我所有的电影名开头都是字母K。我同样也信数字占卜术，我现在非常迷信那个。但我只信数字占卜术和占星术，不信其他的。

但是，没有一个占星师预料到，他在拍第一部电影时会晕倒。

我当时在电影之地公司的片场里。是的，我很虚弱，我已经两天没有进食了，同时也备受压力。那次拍摄是在摄影棚内。每个人都知道，我当时只是太紧张了。我晕倒时直接压在了我的编舞老师身上，她太可怜了。她当时反应很激烈，她觉得自己快要死了，因为我整个身体的重量都压在她身上。幸运的是，我并没有那么重。在旁边的演员们都笑出了声，非常有趣。我很享受这个经历，因为自那以后，我可以待在化妆室导演。他们给我安排了一个监视器和无线话筒。说实话，我真的很享受，因为可以躺在床上，然后告诉人们应该做些什么，这实在太好玩了。

乔哈尔从小就很崇拜那些现在都已经不在人世的导演们，不过，他不喜欢萨蒂亚吉特·雷伊和《复仇的火焰》。

沙米·卡普尔十分具有影响力。在那些对我有启发作用的电影中，大多数电影都是他拍的。我从来都不喜欢《复仇的火焰》。《印度母亲》是一部很好的电影。拉杰·卡普尔所有的电影我都非常喜欢。那时候西方电影很少，几乎没有。我看的第一部西方电影是《罗马假日》(*Roman Holiday*)，当时还是电影在孟买上映时我母亲带着我去看的，第二天我又去看了一遍。每个人都在看动画片。萨蒂亚吉特·雷伊？我不是太喜欢，我是古鲁·达特的粉丝。

老一代的电影制片人经历过国家分治这些痛苦的历史。就在乔哈尔出生后很长一段时间，他不关心印度教和穆斯林教派间的关系，尽管这已经在广大世界引起紧张的政治关系。但对于他来说，事不关己。

在过去十年我们所有的电影里，一些巨星出生在过去的二三十年前，所以穆斯林教与印度教之间的问题在电影中并没有突显出来。国家分治之后，就进入了一个不同的时期。

当乔哈尔谈及宝莱坞的导演们为什么不想拍关于他们伟大领导人的电影时，他或许是透露最多的，只有阿滕伯勒在拍摄一部关于甘地的电影，或者说，为什么历史性的电影不再吸引人了。

因为内容太过于强调教育意义。人们现在对纪录片已经不感兴趣。每个人都喜欢娱乐消遣，没人想亏钱。

在那之后，乔哈尔，这个民族主义者，这个印度人克服重重困难，最终脱颖而出。

我想要拍属于自己的电影，把好的电影呈现给观众，不仅仅是印地语或英语跨文化式的电影。我想要待在印度，因为这里有很多机会。即使你觉得好莱坞是天堂，我还是想要在印度这个地狱工作，而不是在好莱坞的天堂。

在我成长时期的孟买，那时，这里还没有自动三轮车。在印度的其他城市里，三轮车是主要的交通工具，但在孟买南部，它们被禁止使用。我还记得孟买的电车，但在20世纪50年代年早期，这些电车就已消失于街头，在孟买南部，不管是人力三轮车还是自动三轮车都是被禁止的。现在，在我去看拉杰·卡普尔孙女卡瑞娜的路上，她正在一个摄影棚里拍摄，在我看来，这是位于孟买市郊的一个丛林乡村。我第一次在孟买看见自动三轮车，当它沿着路行驶时，发出轧轧声，在我儿时记忆里，这里以前是稻田，而如今，我惊叹于这里风景的改变。我已经近四十年没来过这里，原有的田地，还有那些我之前看到到处游荡的家猪和母鸡、小木屋、肮脏的小道都不见了。取而代之的，是混凝土建筑、柏油路、收容所，和到处可见的每个建筑物顶上竖立着的电视天线，甚至在几乎没有防水布包住的棚屋上都有。大部分在我看来是丑陋的，但它是文明社会进步的标志，只是都没筹划好，就像是给一个小孩一个颜料盒，放任他自己玩耍。

当我到达摄影棚时，我被告知卡瑞娜正在忙，所以我就在她的化妆室外等候。

卡瑞娜本应该在当天下午三点与我见面。但过了三点还不见人影，直到下午四点，一个工作人员走过来，询问我是否愿意到她的化妆间坐着等，那辆货车停在拍摄地的外面。

在货车的化妆间内，我发现我在一个L形的休息区，有一个长沙发可供人睡觉，沙发上还有三个或四个靠垫。我首先注意到的，是车内装有空调设备，让我免受那个下午的高温。那个化妆间还有照明灯，一张梳妆台上有一盒装有红纸巾的盒子，是杰克逊·穆拉西（Jackson Murarthy）牌的

纸巾,还有个近似方形带有木制边框的镜子,顶部是弓形的,十分明亮。在角落里摆放着一台电视机,旁边一个小圆桌上堆着很多东西:有食物,鞋子、纸袋、工具袋,还有一部移动手机,唯独没有书。我不敢想象要在这样被禁闭的环境下一直到拍摄结束,人们是怎样生活的。

这个化妆间里有白色的窗帘。我拉开窗帘往外望去,只见一些人坐在地上,有人正在吃从午饭架上拿来的已打包好的食物。他们坐在水泥地上,就直接用手抓饭吃。这里还有一个水泥地篮球场,我在这看到一些欧洲妇女坐在垫子上。她们就好像横空出现一样,不知道她们从哪来,我十分好奇,于是,我从车内的化妆间走出来,想弄清楚她们到底是谁。

这些妇女都是白人,她们之中没有人看起来超过二十或二十五岁,几乎没有人讲英语。然后,在背景处,我看到一位年纪较大、皮肤较黑的妇女,像是从中东地区来的,看起来似乎是负责的人。我后来才知道她是莎娜兹·阿西迪安(Shanaz Aseedian)女士。她来自德黑兰,后来在印度求学,嫁给了一个印度男人,定居下来。现在她是一名经纪人,专门为宝莱坞电影找女性群众演员,莎娜兹说,"这些女孩们在这待几个月,然后就走了",她在所有的场所物色适合当演员的女孩们。在一次婚礼上,她看中了一位跳舞的女孩,名叫艾格尼丝。她认为这个女孩是个很好的舞者,所以她就把她介绍出去,现在她已经是宝莱坞电影中的一名演员。

这个伦敦女孩叫艾格尼丝·约翰森(Agnes Johnson),她到印度来旅游,在孟买的街头与莎娜兹相遇。她住在科拉巴,来印度参加一场婚礼。她曾在伦敦的谢珀顿片场表演过,也在伦敦大学学院学过心理学。

她不了解宝莱坞,但她对宝莱坞电影里的歌舞模式很熟悉。从我和她的交谈中得知,她根本不知道她参与表演的电影名字和故事走向,然后她表现出一副满不在意的样子。她将要成为电影中的一位舞者,又或许会演一些戏。她出于想多获得一些经验的目的才表演,而不是为了钱。她计划在这待一个月,然后继续旅游,她特别提及她的鞋子太小了。

然后我们坐在垫子上,她给我简单介绍了她的伙伴们。有八九个女孩,她们都来自欧洲,就她一个是英国人。她们中有巴西人、俄罗斯人、

罗马尼亚人，还有其他一些她不知道来自什么国家的女孩，其实她也并不在乎这些。

当我们谈到这里，突然一声叫喊传来，艾格尼丝和那些女孩听到后马上起身，朝着集合点走去。

一小时后，宝莱坞女演员卡瑞娜·卡普尔终于亮相了，她被众人认为是卡普尔家族中最美的女人。人们激烈地讨论她那杏仁状、浅褐色的眼睛，其中的一抹绿色，还有丰满的身材，十分符合拉杰·卡普尔眼中女主角的形象。让我吃惊的是当她坐在我前面时脸上的平静：一个二十三岁的年轻女孩，在那时，没有绯闻，就住在家里，就卡普尔一个人。

她是否一定会结束演艺生涯呢？

我不知道其他任何事。最初我是想成为一名律师。我在美国的哈佛大学学习法律，但六个月后，我离开了。我一直知道自己想要表演。我十分怀念高中毕业前的两年（在印度一所女子高中），因为我没有受到特殊待遇，我可以很自由。对我来说，最大的满足就是表演。当我还是小孩的时候就萌生过这个想法：成为一名演员。当我快满十岁的时候，我常常拿起电话，然后对着电话说，"我将来会成为一名电影明星"。

卡瑞娜曾经希望能达到祖父的期望，但在她八岁的时候，她的祖父去世了。她一直和母亲还有妹妹卡里斯玛（Karisma）生活在一起（她的父亲兰德希尔，也就是拉杰·卡普尔的长子，多年前就和他的妻子分开了，所以卡瑞娜的一生所受到男性的影响不大），她的母亲把她和妹妹独自抚养长大。她说，她的父亲十分懒散，一直在寻找剧本，但在一段时间内，没有制作出一部电影。她认为他需要快点拍出一部。在简短的时间里，她谈及了其他卡普尔家族的成员。沙西·卡普尔已经退休了，而且发福了不少。他的儿子凯伦在伦敦结婚，另一个儿子库纳尔在拍商业广告，并不是"真正的"电影。

那天她正在拍摄的电影《爱情圈套》（*Fida*）能够开拍，是因为这位

导演肯·戈什（Ken Ghosh）之前拍摄了一部电影，获得了巨大的反响。他带着剧本来找她，她十分喜欢，觉得这将会是一个挑战。她告诉我，这部电影是关于一个家伙发了疯的故事。当时这部电影已经完成了60%，卡瑞娜饰演的是让这个人变得更糟的恋爱对象角色。这部电影大部分是在孟买拍摄的，但还有一些拍摄需要到新西兰才能完成。

我想知道为什么不像她祖父的那个年代，没有一位像纳尔吉斯或玛德休伯拉那样了不起的女主角。又或是没有一个人像纳尔吉斯配得上她的祖父那样，能够配得上像沙鲁克·汗，萨勒曼·汗、赫里尼克·罗山这样的男主角？

这是一个以男性为主导的行业，所以男演员就有更多的声望。要想成为一名女主演，光有外表的美丽是不够的。要想成为一个传奇人物，必须要具备很强的实力，表演时要十分自然，还要有超凡的外表。就好像要有许多香料，很多东西混杂在一起。很少人具备全部的技能，大部分的人都只满足或多或少某一部分的要求，而不是全部。

在某种程度上来说，卡瑞娜是一个老派的女演员，在那段时间，她参与的电影不止一部。当我和她谈话时，得知她正在同时拍六部电影。第二天她要出发去钦奈（Chennai），进行为期五天的拍摄。每天工作时间都是20到23个小时，有时候甚至完全没时间睡觉。她不认为要从一个电影到另一个电影转换角色，并且记住里面所有情节和台词很困难，她说，"你一定要有很好的记性"。

在宝莱坞影视界，一个女演员大多是和一位特定的导演合作，谈及这，卡瑞娜十分自豪，因为她和宝莱坞里所有的导演都合作过。在《有时快乐，有时悲伤》中和凯伦·乔哈尔合作过，在《花好月圆》（*Yaadein*）中和苏巴斯·盖合作，在《偷心的人》（*Mein Prem Ki Diwani Hoon*）中和巴贾特亚（Barjatay）一家合作过。

谈话中一阵敲门声传来，她被要求再去一下片场。当她离开，我注意

到艾格尼丝·约翰森正看着她，好像她看到的是从另一个世界来的生物。

在为写这本书做调查研究期间，我见过山亚姆·班尼戈尔几次，每次都是在他的办公室，位于塔迪欧（Tardeo）的埃佛勒斯大楼（Everest Building）。这幢楼就是那种在孟买十分常见的乱七八糟的办公大楼。就像拓普西大楼（Topsy）刚刚兴起，里头有各种商店和办公室，在大楼外面的人行道边，有一些货摊出售从报纸到平底锅等各种商品，还有印度人喜欢用叶子包起来嚼着吃的槟榔果。我坐的出租车司机似乎并不知道那个地方，于是我只好按照班尼戈尔给的详细说明，一路上指引司机找到了这个地方，像所有其他的孟买办公楼一样，看起来就像永久的在建工程，都需要紧急修理。

班尼戈尔的办公室位于走廊的尽头，楼里还有一家银行，有许多阶梯可以看出它昔日的辉煌。这个办公室有一个很长的房间，里面有几张助理专用的办公桌。桌上散放着他电影的海报。最后，隔开的房间是他的办公室和一些书本。这样的摆设立刻使它从在我所参观过的宝莱坞电影公司的办公室中区分开来。直到现在，我没有在那些办公室中看到过有一本书，班尼戈尔的办公室才像是一个教授做研究的地方。

在我的写作生涯中，我采访过几位印度伟大的人物。他们中，无一例外地都流露出不耐烦、轻蔑的神情，因为他们要接受记者的采访，就好像他们是婆罗门上层人，而我则是一个贱民。班尼戈尔非常与众不同。作为一个宝莱坞的传奇人物，他表现得十分谦逊。我没有通过一些宣传人员来安排这个采访，他就通过他的私人电话给了我回复，完全没有少数印度明星的那种不耐烦的语气。如果不是他，在办公室外面肯定会有个工作人员要求我出示名片，或是一个秘书要我在外面等候，一直到大人物同意见我。

我第一次见到班尼戈尔时，他刚完成了一部玻色的电影，所以发现他了解苏巴斯·玻色很多，完全不会感到很意外。但是令我印象深刻的是，他对玻色了解如此之透彻，包括最近一些刚刚被公开的秘密文件的材料。我刚刚才重新发行了我自己的玻色传记，他不仅阅读了我的原作，而且要在印度找到一个能应付引起争议的人物是十分了不起的，不是在神话中，

而是在真实的历史中。在那次采访中,更让人振奋的是他对宝莱坞历史的精通,而且紧随其后的也不在少数。在这个喜爱小说胜过历史的国家,叙事史学是外国人的领域,说到印度电影史,他几乎能称得上是一本行走的百科全书。

正如我们所见,他的电影一直都与众不同。当研究拉杰·卡普尔的一部电影时,影片中的街道十分干净,但是在现实中,走在没有一点垃圾的印度街道上是不可能的,通常街道都十分肮脏。电影里这样的设置会提升虚假的形象,使街道变得很陌生,以至于分辨不出。当我和班尼戈尔提及这事,他以一种平静的、几近教授式的口吻回答道:

是的,电影里的街道很干净,甚至是在《贼先生》中也是这样。我是不会拍那样的电影的。这也是我进入电影业的原因之一。我的电影就是反对这些不真实的东西。但是那是摄影棚里的布置,现在他们布置得看起来就像孟买。我在户外拍电影。

对于班尼戈尔来说,承担这样的任务是轻松的事,就像之前的那些伟大前辈一样。他不是宝莱坞的主流代表。他一直在努力为他的电影筹钱,那部玻色的电影耗资2.5亿卢比,他还要和传统的金融家和政府作斗争。但他没有任何怨恨。是的,他告诉我,由于一切都发生了变化,现在银行可以给电影提供资金,给整个行业提供资金这个想法是不切实际的:

你需要向地方政府支付一笔娱乐税。在马哈拉施特拉邦是55%,不像在北方邦那么高,那里税收是门票的132%,那是十分荒唐的。你怎么能够在北方邦赚钱?如果行情好,没人会在意税收。所有的税收会流入政府的公共基金。这个征税体制给整个行业带来了巨大的问题。将风险降到最低的人就会先赚到钱,而政府坐收渔翁之利。其次才是发行商。

但是,作为一名电影人,他感激这项税收显示出的电影院对他们的不

信任，这有助于印度政治家们在很长一段时间之后才允许电视进入这个国家。印度是最后一个走进电视时代的国家，因此电视给印度带来的影响，效果和其他大部分国家是相反的。

在当局还未准许电视进入国家时，印地语电影对印度观众还没有那么大的影响。电视夸大了影片对印度观众的重要性。它还没有从中脱离出来，印度电视是基于印度电影而发展的。

大众电视出现之后，给印度报刊界带来了巨大变化，同样也影响着宝莱坞。

在印度，人们阅读报纸是为了娱乐，这个概念还停留在20世纪90年代中期。现在，你会在全国性的报纸头版看到一些电影明星的照片。你不可能在《纽约时报》上看到这些东西。

但是，或许影响宝莱坞变化最大的是印度与美国的关系，对电影行业产生了深远的影响。

电影中展现的印度家庭居住在十分宏伟的住宅里，这些房子根本不在印度。但这个故事是关于印度的。这些房子可能是在苏格兰或其他地方。但这样的电影，在尝试描绘印度的状况。这些电影吸引一些追求品质的观众。现在的愿望就是进入美国市场。有一句名言说，世界上每一个角落，尤其指除了美国外的其他地方，每个人属于两个国家，一个是他们自己的国家，另一个就是美国。所有人都想成为美国人，或居住在那里。普罗诺布·罗伊（Pronob Roy，印度最有名的节目主持人之一）说，在不久的将来，印度最远大的野心就是，大声说出"不要让美国人进来，而是带我们出去"。

然而，正如我们所见，如果不是共产党，印度的电影界就会在很大程度上被那些左派思想严重的电影制片人所影响。巴强第一次从电影界转型就是通过阿巴斯，他是一个共产主义者。那时候的意识形态基础发生了什么，以至于花了这么长时间才形成印度电影创作如此重要的一部分？

从理性上来讲，美国是只做利己的事。这是印度人的普遍想法，不一定是从左翼分子的视角来说。大部分印度人都提防着美国。他们认为美国想要统率全球，在全球称霸。这种感觉是，他们是否真的对我们感兴趣？这不仅仅是贾瓦哈拉尔·尼赫鲁大学（这所大学被看作是印度知识分子的集中地，有强烈的传统左翼思想和反美思想）的看法。贾瓦哈拉尔·尼赫鲁大学不再是单一化的。它正在发展进步，并且你会得到一些对此不同的看法。同时贾瓦哈拉尔·尼赫鲁大学内部也有许多争论。但是，这个新的思想要与旧意识形态相互磨合。推翻旧意识形态思想是困难的，到最后至少也不会完全推翻。

记忆中，童年时期的孟买，每到夜晚七点，这个城市就陷入了停滞，因为每个人都想知道"马特卡"（Matka）的中奖号码。这是由孟买黑社会经营的国产彩票。据说，黑社会与一些穆斯林和一些来自中东地区的人关系紧密，虽然班尼戈尔也告诉我，"这个马特卡是印度教的，不是穆斯林的"。

但是，现在马特卡已经不存在了，而黑社会对宝莱坞的影响比以往更加凶猛，很多人都是穆斯林，像达乌德和阿布·萨勒姆这些大人物。我和班尼戈尔碰了很多次面，这时正好就在苏克图·梅塔关于孟买的书《最大化的城市》出版之后，这本书详细地揭露了黑社会控制宝莱坞的恶行。桑杰·达特也牵涉其中，并且被判18个月有期徒刑的消息很快就传开了。在书中，梅塔讲了一个巴尔·塔克雷告诉他的故事，关于他的父亲苏尼尔如何潜入塔克雷在孟买帕西人聚集地里的房子，"他哭了，在我妻子旁，他进行了祭河神仪式（aarti）"，他手上拿着一盏发光的灯，带着敬意围绕

在她身边走动。这是为了要把塔克雷吸引出来,凭着他在地方政府里的强大势力,他的儿子被释放了出来。当老达特向塔克雷表示敬意时,八九个电影制片人在接待室等待,希望这次能够如愿以偿,因为桑杰·达特参与了很多电影,如果这些电影没法完成,他们就会损失上千万卢比。长年累月,还有其他许多受犯罪团伙影响的报道。巴拉特·沙阿(Bharat Shah)的案件就是这个宝莱坞电影人被指控加入犯罪集团。最高法庭宣告他无罪,但是人们还是坚持认为黑社会帮派在电影中占了很大一部分。班尼戈尔冷静地以史学的角度切入。

当他们马上要准备去做这件事的时候,大概在十或十二年前。在20世纪90年代早期,这里有一些案件。巴拉特·沙阿也牵涉其中,在那时,他是一个非常知名的制片人,之后他被无罪释放。古尔山·库玛尔(Gulshan Kumar,音乐制作人)在珠湖丛庙中走出来的时候被谋杀了,行凶者是阿布·萨勒姆,他从葡萄牙被引渡回国。是他把枪给了桑杰·达特。他的父亲苏尼尔·达特是一个非常和善的人,但同时也是一个溺爱孩子的父亲。他的儿子让他做了很多妥协的事情,就像奈特瓦·辛格(Natwar Singh,印度前外交部部长,自他受萨达姆·侯赛因贿赂的案件中给出陈述后,他就辞职了)。孟买黑社会的大发展是从中东地区走私黄金开始的,然后他们进入房地产,再打入影视界。20世纪70年代,在孟买扩张后,发展减缓,这里已经没有什么可以让黑势力搜刮了。这时候,黑社会进入人们的视线,他们进入电影行业就是为了洗钱和勒索敲诈。将钱投入制作,购买海外电影的发行权,借此洗钱,转成外汇收入。如果他们没有参与那次孟买的爆炸袭击,事情就不会发展到更加严重的地步。过后,此事被认为是恐怖袭击,印度政府才开始着重关注起来。

那些自1992年12月发生的爆炸导致了印度教和穆斯林教关系终结,还有一些印度暴徒在印度人民党领导人的帮助下,拆毁了位于阿约提亚(Ayodhya)的巴布尔清真寺(Babri Majid),然后宣告这座圣殿被中世

纪穆斯林侵略者摧毁了。这些暴乱相继发生，使班尼戈尔从一个观察其他人言行的电影人，变成一个看到同伴遇险就会救伙伴于水深火热之中的人。

这个城市最严重的几次暴乱发生在1993年1月6日到13日，警方任由他们作乱。紧接着，巴布尔清真寺事件之后，穆斯林教就袭击了印度教。刚好过了一个月，印度教的人就开始反击了。在塔迪欧的这条路上（他指着那条他办公室一旁的大路），所有穆斯林的店被烧毁了。我住在帕打路，这里交通不便，我常常步行去上班。这幢大楼是《正午报》报社，《正午报》是穆斯林创办的。我们要保护它免受湿婆军党攻击。那拉士玛·劳（Narashima Rao）时任印度总理。在德里，我见到了内阁秘书长。我打电话给他，并告诉他"你一定要让城市恢复常态"。他们想要启动巴士。我说"请千万别开动巴士，因为在巴士上放火是轻而易举的事。请启动火车"。在孟买，当火车运行后，每个人就会觉得生活正常了。接着，1993年3月，发生了爆炸（炸弹就像股票交易一样在很多地方爆炸，这就是孟买的"9·11事件"）。政府介入调查，自爆炸后，再也没发生什么事了，一切都在掌握之中。它正在恢复，只是很缓慢。未来会慢慢好起来的。现在已经再也没有对那类事的冲突。

然而，十多年过后，有关那段时期的电影必须通过审查的伤口，并没有完全愈合。

一个小伙子阿努拉格·卡什亚普（Anurag Kashyap）拍了一部电影叫《黑色星期五》（*Black Friday*）。两年半前就已经完成了，但是被查禁了。他们持有审查证书，直到听说了那个案子。发行宣称这是真实的故事。所有的角色在这部电影中都体现出来了，他们的痕迹现在还在。

班尼戈尔十分确定，孟买经历了有史以来最严重的事件，人们受此折

磨长达近一个世纪,难道对宝莱坞没有丝毫影响?"简直是开玩笑"。

还有非常有趣的事情,当在个人层面谈及印度教与穆斯林教的关系,相比较国家分治前后,人们更加开放。

阿米尔·汗的两个妻子都是印度教徒。沙鲁克·汗也有一个印度教的妻子,但无论是阿米尔、沙鲁克还是萨勒曼·汗都没有改变他们的名字。他们也不需要这样做。当迪利普·库玛尔进入电影行业时,是在分治前的一段时间,那时社群的两极分化正变得十分剧烈。说到分治,那些年的境况十分恶劣。如果你有一个穆斯林名字,你就不可能会被接受。拿那个在非常出名的电影《拉姆王国》里演过拉姆的那个人为例,他是穆斯林教徒,但他有个印度教的名字普瑞姆·阿迪普(Prem Adip)。同样,演拉克什曼(Lakshman)的那个小伙子是个基督教徒。因为《拉姆王国》或许是这个国家有史以来最红、最神奇的一部电影,当时正值宗教两极分化最严重的时期,一个穆斯林教徒扮演拉姆,一个基督教徒扮演拉克什曼,这令人十分吃惊。作为一名印度人,着实让我吃惊。不管巴尔·塔克雷的反对,让一个穆斯林教徒扮演印度教徒角色这种独特的想法,因为是发生在宝莱坞,所以也没那么困难。印度教一些的行为与信仰无关。印度教不会无意识地去和别的宗教争论信仰问题。但你不能这样说其他宗教。基督教徒会争论,穆斯林会,犹太教也会,所有人都会,除了印度教。这就可以解释为什么在一个印度教占主体的国家,却没有许多残忍的事件发生。这就是原因。你不去争论,只要你不约束我,只要不是以高高在上的姿态对我说我的信仰是错误的,我将永远不会和你争论。当你看到印度教右翼的好战性在印度的发展,那是完全被动的,他们没有任何思想体系。

贾维德·阿克塔曾经说过宝莱坞的文化"与印度文化截然不同,但是也不是完全陌生的,我们能够理解"。他给非印度本国人的一个建议是,要想了解宝莱坞,需要去看好莱坞的西部片。

在这里，你是看不到西部片里那样的警长和枪手的。没有一个村庄会出现这样一条街道：一个男人静静地走着，等待他人的注意。这整个文化都是从好莱坞发展起来的。现在它打造出属于自己的世界。好莱坞创造的是一个神话。同样的，印地语电影也有它自己的神话。

从某种意义上来说，这些神话并不只在电影中才表现出来。在宝莱坞的生活和大部分印度人有很大的不同。这里，人们相爱结婚，他们的婚姻克服种姓、教群、宗教的障碍，人们会有婚外情、离婚，也会计划在印度创造出一个属于他们自己的小世界，正如阿克塔说的那样，与大部分的印度人不同，但还是可信的。

宝莱坞的实力和能力在于它经得起变化，并且还会去适应变化。所以在印度，它在电视时代到来之际还能存活，而阿米特巴这位宝莱坞有史以来最有名的明星，甚至也通过电视改变了自己。盗版存活了下来，毫无疑问，孟买黑社会会用黑钱来拍电影。宝莱坞一直在拍新的神话故事，或是一些年代久远的神话故事，以至于到今日，像是新的神话故事。这让电影一直不断更新，吸引住更多的拥护者。

小说家R. K. 纳拉扬说，印度一直都能在困境中存活。我们坚信，宝莱坞也有能力一直创造出新的自己，它仍然是印度人通过一个完全印度的方式，使用西方技术的最精彩范例。

参考文献

出版物

100 Films since Sholay: The Journey, (New Delhi, 2000)
Abbas, K.A., *Gods, Kings & Tramps,* (Filmfare, 1961)
Abbas, K.A., *Social Realism in Indian cinema,* (Filmfare, 1972)
Abbas, K.A., *I am not an Island,* (New Delhi, 1977)
Abbas, K.A., *Mad, Mad, Mad World of Indian Films,* (New Delhi, 1977)
Akbar, Khatija, *Madhubala—Her Life, Her Films,* (New Delhi, 1997)
Anderson, Arthur, *The Indian Entertainment Industry: Strategy & Vision,* (New Delhi, 2000)
Apte, Tejawsini, *Move Over Rangeela, Mother India is Back and Running,* (The Asian Age, 1985)
Armes, Roy, *Third World Film-Making and the West,* (London, 1987)
L'avventurose storie del cinema indiano (2 volumes), Marsilio Editori (Venice, 1985)

Baghdadi, Rafique, Rao, Rajiv, *Un Lamhon Ne Meri Taqdeer Hi Badal Di,* (1994)
Baghdadi, Rafique, Rao, Rajiv, *Talking Films,* (New Delhi, 1995)
Baghdadi, Rafique, Rao, Rajiv, *Mehboob Khan; A Director by Defuult, Not Choice,* (Screen, 2001)
Bahadur, Satish *'Aesthetics: From Traditional Iconography to Contemporary Kitsch,' Indian cinema Superbazaar,* edited by Vasudev, Aruna and Lenglet, Philippe, (New Delhi, 1983)
Bajl, A.R., *50 Years of Talkie in India,* 1931-1981, (1981)
Bamzai, K., Unnithan S., *Show Business: India Today* (2003)
Bandyopadhyay, S., *Indian Cinema: Contemporary Perceptions of the Thirties,* (Jamshedpur 1993)
Banerjee, Shampa, *New Indian Cinema,* (New Delhi 1982)
Banerjee, Shampa, *Ritwik Ghatak,* (New Delhi, 1982)
Banerjee, Shampa, *Profiles: Five Film-makers from India: V.Shantaram, Raj Kapoor, Mrinal Sen, Guru Dutt, Ritwik Ghatak,* (New Delhi, 1985-1986)

Banker, Ashok, *Bollywood*, (New Delhi, 2001)
Barnouw, Erik, Krishnaswamy, S., *Indian Film* (New York, 1980)
Baskaran, Theodore S., *The Message Bearers, the Nationalist Politics and the Entertainment Media in South India 1880–1945* (Chennai 1981)
Benegal, Shyam, *The Churning*, (Kolkata, 1984)
Bhagat, O.P., *Dilip Kumar: Colossus of Indian cinema*, (Asian Voice, 2000)
Bhatkal, Satyajit, *The Spirit of Lagaan—The Extraordinary Story of the Creators of a Classic*, (Mumbai, 2002)
Bharatan, Raju, *Lata Mangeshkar: a Biography*, (New Delhi, 1985)
Bharatan, Rahy, *Jinhe Naaz Hain Hind Per Woh Kahan Hain*, (1993)
Bharati, Rahi, *The Fabulous Loves of Dilip Kumar*, (Lehren 1991)
Bhatia, Vanraj, interviewed by Ram Mohan, 'The Rise of the Indian Film Song', Cinema Vision India, Vol 1, NO. 4 (Mumbai, 1980)
Bhattacharya, Rinki, *Bimal Roy: A Man of Silence*, (New Delhi, 1994)
Bhattacharya, Roshmila, *Mother India: Terms of Endurance*, (Screen, 2001)
Bhatt, Mahesh, *Sex in Indian Cinema: Only Bad People do It*, (New Delhi 1993)
Bhimani, Harish, *In Search of Lata Mangeshkar*, (New Delhi, 1995)
Binford, M., *India's Two Cinemas in J.D.H. Downing*, (New York, 1987)
Biswas, Moinak, *Narrating the Nation: Mother India and Roja*
Bobb, D., *Kissa Kursi Ka: the Case of the Missing Film*, (India Today, 1978)
Bollywood: Popular Indian Cinema, edited by Lalit Mohan Joshi, (London, 2001)
Booch, Harish, *Star Portraits*
Bose, Derek, *Kishore Kumar: Method in Madness*, (New Delhi, 2004)
Breckenride, Carol, *Consuming Modernity: Public Culture in the South Asian World*, (Minnesota, 1995)
Burra, R., *Looking Back*, (New Delhi, 1981)
Burra R., *Indian Cinema 1980–1985*, (New Delhi, 1985)

Chakravarty S., *National Identity in Indian Popular Cinema 1947–1987*, (Austin, 1993)
Chanana, Opender, *A Living Legend, B.R. Chopra: 50 Years of Creative Association with Cinema*, (Mumbai, 1998)
Chandra, Pradeep, *AB: The Legend. A Photographer's Tribute*, (New Delhi, 2006)
Chandran, M., *Documents*, (Mumbai, 1989)
Chatterjee, Gayatri, *Mother India*, (New Delhi, 2002)
Chatterjee, Gayatri, *Awara*, (New Delhi, 2003)
Chatterji, Shoma A., *Suchitra Sen: A Legend in her Lifetime*, (New Delhi, 2002)
Chatterji, Shoma A., *Ritwik Ghatak: The Celluloid Rebel*, (New Delhi, 2004)

Chattopadhyay, Saratchandra, *Devdas*, (New Delhi, 2002)
Chaudhuri, Shantanu Ray, *Icons from Bollywood*, (New Delhi, 2005)
Chaya, R.B., *Discordant Notes*, (Mumbai, 1996)
Chopra, Anupama, *Sholay: The Making of a Classic*, (New Delhi, 2000)
Chopra, Anupama, *Diwale Dulhania Le Jayenge*, (London, 2002)
Chowdhury, Alpana, *Madhubala: Masti & Magic*, (New Delhi, 2003)
Chowdhury, Alpana, *Dev Anand—Dashing, Debonair*, (New Delhi, 2004)
Cinema Vision India, (Mumbai 1980-3)
Cinema Year by Year: 1894-2004, (London, 2004)
Cinewave, (Kolkata, 1985)
Chughtai, Ismat, *Ab Na Pahale Walwale hain*, (Priya, 1990)
Chute, David, 'The Road to Bollywood' Film Comment Magazine, (New York, May-June 2002)
Chute, David, 'The Family Business: No Matter Where You Look in Hindi Cinema, the Clan's the Thing' Film Comment Magazine, (New York, May 2002)
Cinema in India (quarterly), Karanjia, B.K. and Chandran, Mangala (Mumbai, 1987)
Cinema India-International (quarterly), Ramachandran, T.M. (Mumbai, 1984-1988)
Cinema Vision Vol 1/4, Vol 2/1, (Mumbai)
Clarens, Carlos, *Crime Movies, from Griffith to the Godfather and Beyond*, (New York, 1980)
Coolie ke Dialogue, (Mumbai, 1984)
Cooper, Darius, *The Cinema of Satyajit Ray*, (Cambridge, 2000)
Cousins, Mark, *The Story of Film*, (London, 2004)
Crawford, Travis, 'Bullets Over Bombay,' Film Comment Magazine, (New York, May 2002)

Da Cunha, *Indian Summer* 78/9, 80/1, 83/84, (New Delhi)
Da Cunha, *The New Generation*, (New Delhi, 1981)
Das Gupta, Chidananda, *Talking about Films*, (New Delhi, 1981)
Das Gupta, Chidananda, *The Painted Face, Studies in India's Popular Cinema*, (New Delhi, 1991)
Das Sharma, B., *Indian Cinema and National Leadership*, (Jamshedpur, 1993)
Das Sharma, B., *Indian Cinema: Contemporary Perceptions from the Thirties*, (Jamshedpur, 1993)
Datt, Gopal, *Indian Cinema: The Next Decade*, (Mumbai, 1984)
Datta, Sangeeta, *Shyam Benegal*, (London, 2003)
Dayal, J., *The Role of the Government: Story of an Uneasy Truce*, (New Delhi, 1983)
Dayal, J., *Indian Cinema Superbazaar*, (New Delhi, 1983)

De, Shobhaa, *Selective Memory*, (New Delhi, 1998)
De, Shobhaa, *Starry Nights*, (New Delhi, 1991)
Deep, Mohan, *Simply Scandalous: Meena Kumari*, (Mumbai, 1998)
Deep, Mohan, *EuRekha! The Intimate Life Story of Rekha*, (Mumbai, 1999)
Deleury, Guy, *Le Modèle Indou*, (Paris, 1979)
Dérne, Steve, *Movies, Masculinity, and Modernity, An Ethnography of Men's Filmgoing in India*, (Connecticut, 2000)
Desai, Meghnad, *Communalism, Secularism and Dilemma of Indian Nationhood in Asian Nationalism*, (2000)
Desai, Lord Meghnad, *Nehru's Hero: Dilip Kumar*, (New Delhi, 2004)
Dev, Anand, *When Three Was Company*, (India 1991)
Dharp, B.V., *Indian Films 1977 and 1978*, (Pune, 1979)
Dickey, Sara, *Cinema and the Urban Poor in South India*, (Cambridge, 1993)
Dickey, Sara, *Opposing Faces: Film Stars, Fan Clubs and the Construction of Class Identities in South India*, (2000)
Dickey, Sara, *The Politics of Adulation: Cinema and the Production of Politicians in South India*, (Journal of Asian Studies, 1993)
Dilip, Kumar, *What I Want From Life*, (Filmfare, 1953)
Dilip, Kumar, *Brilliant Actor, Great Man*, (India, 2002)
Dissanayake W., *Cinema and Cultural Identity, Reflections on Films from Japan, India and China*, (Lanham, 1988)
Dwyer, Rachel, *All You Want Is Money, All You Need Is Love: Sex and Romance in Modern India*, (London, 2000)
Dwyer, Rachel, *The Erotics of the West Sari in Hindi Films*, (South Asia, 2000)
Dwyer, Rachel, *Mumbai ishtle in S. Bruzzi and P. Church*, (London, 2000)
Dwyer, Rachel, *Indian Values and the Diaspora: Yash Chopra's Films of the 1990's*, (London, 2000)
Dwyer, Rachel, *Angrezii Men kahte hain ke 'aay lav yuu'... The kiss in the Hindi film*, (Cambridge, 2001)
Dwyer, Rachel, *Yash Chopra*, (London, 2002)
Dwyer, Rachel, *Filming the Gods: Religion and Indian Cinema*, (London, 2006)
Dwyer, Rachel, *One Hundred Hindi Films*, (New Delhi, 2005)
Dwyer, Rachel, *Representing the Muslim: the 'Courtesan Film' in Indian Popular Cinema*, (London, 2004)
Dwyer, Rachel, Pinney, Christopher, *Pleasure and the Nation: The History of Consumption and Politics of Public Culture in India*, (Dehli, 2000)
Dwyer, Rachel, Patel, Divia, *Cinema in India: The Visual Culture of Hindi Film*, (Oxford, 2002)

Dwyer, Rachel, *Yash Chopra: Fifty Years in Indian Cinema*, (New Delhi, 2002)
Dyer, Richard, *Don't Look Now: the Male Pin-Up*, (Screen, 1982)
Dyer, Richard, *Heavenly Bodies: Film Stars and Society*, (London, 1986)
Dyer, Richard, *Stars*, (London, 1979)
Dyal, Jai, *I Go South with Prithviraj and His Prithvi Theatres*, (1950)

England, Chris, *Balham to Bollywood*, (London, 2002)
Esslin, Martin, *An Anatomy of Drama*, (London, 1976)

Filmfare, Vol 1-24, (1952-1975)
Filmindia, Vol 1-16, (1934-1950)

Ganapati, P., *Lights, Camera, War!*, (Mumbai, 2002)
Gangar, A., *Films from the City of Dreams*, (Mumbai, 1995)
Gangar, A., *Bombay: Mosaic of Modern Culture*, (Mumbai, 1995)
Ganti, T., *Casting Culture: The social Life of Hindu Film Production in Contemporary India*, (New York, 2002)
Ganti, T., *Centenary Commemorations or Centenary Contestations?—Celebrating a Hundred Years of Cinema in Bombay*, (2002)
Ganti, T., *And Yet My Heart Is Still Indian*, (Berkeley, 2002)
Ganti, T., *Media Worlds: Anthropology on New Terrain*, (Berkeley, 2002)
Ganti, Tejaswini, *Bollywood: A Guidebook to Popular Hindi Cinema*, (New York/Abingdon, 2005)
Garga, B.D., *The Feel of the Good Earth*, (Cinema in India, 1989)
Garga, B.D., *So Many Cinemas: The Motion Picture in India*, (Mumbai, 1996)
Garga, B.D., *The Art of Cinema*, (New Delhi, 2005)
Gargi, Balwant, *Theatre in India*, (New York, 1962)
Gaur, Madan, *The Other Side of the Coin: an Intimate Study of the Indian Film Industry*, (Mumbai, 1973)
Geetha, J., *The Mutating Mother: From Mother India to Ram Lakhan*, (Deep Focus, 1990)
George, T.S., *The Life and Times of Nargis*, (New Delhi, 1994)
Ghatak, Ritwik, *Cinema India*, (New Delhi, 1982)
Ghatak, Ritwik, *Rows & Rows of Fences*, (New Delhi, 2002)
Ghosh, Nabendu, *Ashok Kumar: His Life and Times*, (New Delhi, 1995)
Ghosh, Sital Chandra, Roy Arun Kumar, *Twelve Indian Directors*, (1981)
Gonsaleves, *Stardust: the Heart knows its Own*, (1993)
Gopakumar, K.M., Unni, V.K., *Perspectives on Copyright: The 'Karishma'*

Controversy, (2003)
Gopalakrishnan, Adoor, *The Rat Trap*, (Kolkata, 1985)
Gopalan, L., *Cinema of Interruptions: Action Genres in Contemporary Indian cinema*, (London, 2002)
Gopalan T.N., *Lid Off Hindustan Photo Films. Doings, Undoings, of 'Gang of Four'* (Mumbai, 1980)
Gosh, Neepabithi, *Uttam Kumar: The Ultimate Hero*, (New Delhi, 2002)
Gosh, Biswadeep & the Editors of stardust, *Hall of Fame—Shah Rukh Khan*, (Mumbai, 2004)
Gosh, Biswadeep & the Editors of Stardust, *Hall of Fame—Aishwarya Rai*, (Mumbai, 2004)
Gosh, Biswadeep & the Editors of Stardust, *Hall of Fame—Hrithik Roshan*, (Mumbai, 2004)
Gosh, Biswadeep & the Editors of Stardust, *Hall of Fame—Salman Khan*, (Mumbai, 2004)
Government of India, *Television of India*, (New Delhi 1985)
Gulzar, Nihalani Govind, Chatterjee Sarbal, *Encyclopaedia of Hindi Cinema*, (New Delhi/Mumbai, 2003.)
Gulzar, Meghna, *Because he is……*, (New Delhi, 2004)

Haggard, Stephen, *Mass Media and the Visual Arts in Twentieth Century South Asia: Indian Film Posters, 1947–present*, (South Asia Research, 1988)
Haham, Connie, '*Salim-Javed's Special Contribution to Cinema*,' Screen India, (6 April 1984)
Haham, Connie, '*In Quest of Heroism*', Screen India, (6 December 1986)
Haham, Connie, *Enchantment of the Mind: Manmohan Desai's Films*, (New Delhi, 2006)
Hangal, A. K., *Life and Times of A. K. Hangal*, (New Delhi, 1999)
Hariharan, K., *Revisiting Mother India*, (Sound Lights Action, 2000)
Hardy, Justine, *Bollywood Boy*, (London, 2002)
Haun, Harry, *The Movie Quote Book*, (London, 1981)

Indian cinema 1980–1985, (New Delhi, 1985)
India Today, *Momentous Years 1975–2005*, (2005)
India Today, *Films, Who's Afraid of Censorship*, (India, 1980)
Iyengar, Niranjan, *The Leader*, (New Delhi, 1991)

Jacobs, Lewis, *Movies as Medium*, (New York, 1970)

Jaffrelot, Chrisophe, *The Hindu Nationalist Movement and Indian Politics, 1925 to the 1990's*, (London, 1996)
Jafir, Ali Sarda, *The Faceless One*, (Filmfare, 1962)
Jha, Bagiswar, *Indian Motion Picture*, (Kolkata, 1987)
Jha, Subhash, K, *The Essential Guide to Bollywood*, (New Delhi, 2005)
Jain, Jabir & Rai, Sudha, *Films and Feminism: Essays in Indian Cinema*, (New Delhi, 2002)
Jain, Madhu, *The Kapoors*, (New Delhi, 2005)
Jain, Rikhab Dass, *The Economic Aspects of the Film Industry in India*, (New Delhi, 1960)

Kabir, Nasreen Munni, *Indian Cinema on Channel Four*, (London, 1984)
Kabir, Nasreen Munni, (editor) *Les stars du cinéma indien*, (Paris, 1985)
Kabir, Nasreen Munni, *The Miracle Man: Manmohan Desai,'* one programme in Channel 4/s Movie Mahal series, (Hyphen Films, 1987)
Kabir, Nasreen Munni, Guru Dutt, *A Life in Cinema*, (New Delhi, 1996)
Kabir, Nasreen Munni, *Akhtar*, (New Delhi, 1999)
Kabir, Nasreen Munni, *Talking Films: Conversations on Hindi Cinema with Javed Akhtar*, (New Delhi, 1999)
Kabir, Nasreen Munni, *Bollywood: The Indian Cinema Story*, Channel 4, (London, 2001)
Kabir, Nasreen Munni, *'Playback Time: A Brief History of Bollywood Film Songs,'* Film Comment, (New York, May 2002)
Kakar, Sudhir, *The Inner World: a Psycho-analytic Study of Childhood and Society in India*, (New Delhi, 1981)
Kakar, Sudhir, *The Cinema as Collective Fantasy'* Indian cinema Super Bazaar, edited by Vasudev, Aruna and Lenglet, Philippe, (New Delhi, 1983)
Kanekar, Shirish, *Dilip Kumar: A Photo Feature*, (Mumbai, 1978)
Kapoor, Shashi, *The Prithviwallahs*, (London, 2004)
Karanjia, B.K. *Le star-systeme*, (Les Cinémas Indien, 1984)
Karanjia, B. K., *Counting my Blessings*, (New Delhi, 2005)
Karney, Robyn (ed), *Cinema Year by Year 1894–2004*, (London, 2004)
Kaul, Gautam, *Cinema and the Indian Freedom Struggle*, (New Delhi, 1998)
Kaur, Raminder & Sinha, Ajay,J., *Bollyworld: Popular Indian Cinema through a Transnational Lens*, (New Delhi, 2005)
Kazmi, Nikhat, *Ire in the Soul: Bollywood's Angry Years*, (India, 1996)
Kazmi, Nikhat, *The Dream Merchants of Bollywood*, (1998)
Kendal, Felicity, *White Cargo*, (London, 1998)

Kendal, Geoffrey, *The Shakespearewallah*, (London, 1986)
Khosla, S.N., *Unforgettable Dilip Kumar*
Khote, Durga, I, *Durga Khote: An Autobiography*, (New Delhi, 2006)
Khubchandani, Lata, *Aamir Khan: Actor with a Difference*, (New Delhi, 2003)
Khubchandani, Lata, *Raj Kapoor: The Great Showman*, (2003)
Koch, Gerhard, *Franz Osten's Indian Silent Films*, (New Delhi, 1983)
Krishen, Pradip ed, *Indian Popular Cinema*, (1980)
Kuka, E., *Distress of Cinema Theatres*, (Mumbai, 1979)
Kulkarni V.G., *A Mixture of Brilliance and Mindlessness*, (Media 1976)

Lanba, Urmila, *The Thespian: Life and Times of Dilip Kumar*, (New Delhi, 2002)
Long, Robert Emmet, *The Films of Merchant Ivory*, (New York, 1997)
Le cinéma indien, under the direction of Jean-Loup Passek, textes de Raphaël Bassan, Nasreen Munni Kabir, Henri Micciollo, Phillippe Parain, Jean-Loup Passek, Henri Stern, et Paul Willman, (Paris, 1983)
Lent, J.A., *Heyday of the Indian Studio System: The 1930's*, (Asian Profile, 1983)
Lent, John A., *The Asian Film Industry*, (Bromley, Kent, 1990)
L'Inde, séduction et tumulte, directed by Cruse, Denys, (Paris, 1985)
Long, Robert Emmet, *James Ivory in Conversation: How Merchant Ivory Makes it Movies*, (California, 2005)

Mahmood, Hameedudin, *The Kaleidoscope of Indian Cinema*, (1974)
Manto, Saadat, Hasan, *Stars from Another Sky: The Bombay Film World of the 1940s*, (New Delhi, 1998)
Manushi, *A Journal about Women and Society*, (New Delhi, 1983-84)
Masud I and Chandran, M., *Women as Catalysts of Change*, (Mumbai 1986)
Menon, T.K.N. ed. *Indian Cinema* (Kerala, 1978)
Merchant, Ismail, *My Passage from India: A Film-maker's Journey from Bombay to Hollywood and Beyond*, (London, 2002)
Micciolo, Henri, *Guru Dutt*, (Paris, 1975)
Ministry of Information and Broadcasting, *Film Censorship in India*, (New Delhi, 1978)
Ministry of Information and Broadcasting, *The Cinematograph Act, 1952*, (New Delhi, 1992)
Mishra, Vijay, *Bollywood Cinema: Temples of Desire*, (New York, 2002)
Mitra, S., *Cinema, the Fading Glitter*, (Indian Today, 1985)
Mohamed, Khalid, *To Be or Not To Be: Amitabh Bachchan*, (Mumbai, 2002)
Mohan, Ram, *Looking for the Special Effects Man in the Small Type*, (January-

March, 1989)
Mohammed, Khalid, Khan, Salim, *Dilip Kumar: The Tragedy King*, (India, 1992)
Mohammed, Khalid, *A Class Apart*, (Filmfare, 1994)
Mohammed, Khalid, *Sense and Sensibility*, (India, 1996)
Mohandeep, *The Mystery & Mystic of Madhubala*, (New Delhi, 1996)
Mujawar, Isak, *Maharashtra—Birth Place of Indian Film Industry*, (Maharashtra 1969)
Mukherjee, Ram Kamal, *Hema Malini: Diva Unveiled*, (Mumbai, 2005)

Nanda, Ritu, *Raj Kapoor: His life and films presented by his daughter*, (Mumbai 1991)
Nanda, Ritu, *Raj Kapoor Speaks*, (New Delhi, 2002)
Nandy, Ashis, *The Secret Politics of our Desires: Innocence, Culpability and Indian Popular Cinema*, (Oxford 1998)
Narwekar, Sanjit, *Eena Meena Deeka: The Story of Hindi Film Comedy*, (New Delhi, 2005)
Narwekar, Sanjit, *Dilip Kumar—The Last Emperor*, (New Delhi, 2006)
Naseeb ke Dialogue aur Geet (Mumbai)
National Film Development Corporation of Indian, NFDC News, (Mumbai 1988)
Ninan, S., *Through the Magic Window: Television and Change in India*, (New Delhi, 1995)
Nizami, (translated and edited by Dr Gekpke in collaboration with Martin, E & Hill, G), *The Story of Layla and Majnu*, (Colorado, 1978)

Ojha, Rajendra, *75 Glorious Years on Indian Cinema*, (1989)
Oommen M.A., Joseph, K.V., *Economics of Film Industry in India*, (Gurgaon, 1981)

Panjwani, Narendra, *Is This Any Way To Live?*, (India. 1995)
Parrain, P, *Regards sur Le Cinéma Indien*, (Paris, 1969)
Passek, Jean-Loup, *Le Cinéma Indien*, (Paris, 1983)
Patel, Baburao, *Mother India, Becomes the Pride of India*, (Film India, 1975)
Pendakur, M., *Dynamics of Cultural Policy-Making: The US Film Industry in India*, (Journal of Communication, 1985)
Pendakur, M., *Mass Media during the 1975 National Emergency in India*, (Canada, 1988)
Pendakur, M., *Indian Television Comes of Age. Liberalization and the Rise of Consumer Culture*, (Communication, 1988)
Poddar, Neerara, *Bismillah Khan: The Shehnai Maestro*, (New Delhi, 2004)

Prakash, S., '*Music, Dance and the Popular Films: Indian Fantasies, Indian Repressions*', (New Delhi, 1983)
Prajavani, (1986)
Prasad, M. Madhava, *Ideology of the Hindi Film*, (New Delhi, 1998)
Premchand, Manek, *Yesterday's Melodies—Today's Memories*, (Mumbai, 2003)

Raha, Kironmoy, *Indian cinema 81/82*, (New Delhi, 1982)
Raha, Kironmoy, *Bengali Cinema*, (Kolkata, 1991)
Raheja, Anita & Agarwal, Heena, *Salad Days are Here Again*, (2003)
Raheja, Dinesh and Kothari, Jitendra, *Indian cinema: The Bollywood Saga*, (London, 2004)
Rajadhyaksha, A., *Ritwik Ghatak: A Return of an Epic*, (Mumbai, 1982)
Rajadhyaksha, A., *Neo-Tradionalism: Film as Popular Art in India*, (1986)
Rajadhyahsha, Ashish & Willemen, Paul, *Encyclopaedia of Indian Cinema*, (New Delhi, 1999)
Rajendran, Girija, *Composer Steeped in Classical Idiom*
Ramachandran, T.M., *70 Years of Indian Talkie*, (Mumbai, 1981)
Rangacharya, Adya, *The Indian Theatre*, (New Delhi, 1980)
Rangoonwalla, Firoze, *Indian Filmography 1897–1969* (1970)
Rangoonwalla, Firoze, *Guru Dutt*, (Pune, 1973)
Rangoonwalla, Firoze, *75 years of Indian Cinema*, (New Delhi, 1975)
Rangoonwalla, Firoze, *A Pictorial History of Indian Cinema*, (London, 1979)
Rangoonwalla, Firoze, *Indian cinema, Past & Present*, (New Delhi, 1983)
Rangoonwalla, Firoze, *Mehboob creates Popular Hits and Films ahead of his Time*, (Screen, 1992)
Rangachariar, T., *Report of Indian Cinematography*, (1928)
Rao, Maihili, *How to Read a Hindi Film and Why*, Film Comment Magazine (New York, May 2002)
Ray, Satyajit, *An Anthology of Statements on Ray and by Ray*, (Mumbai, 1981)
Reuben, Bunny, *Raj Kapoor—the Fabulous Showman: An Intimate Biography*, (New Delhi, 1988)
Reuben, Bunny, *Follywood Flashback: A Collection of Movie Memories*, (New Delhi, 1993)
Reuben, Bunny, *Mehboob: India's DeMille: The First Biography*, (New Delhi, 1994)
Reuben, Bunny, *Dilip Kumar: Star Legend of Indian Cinema*, (New Delhi, 2004)
Reuben, Bunny, *...And Pran, A Biography*, (New Delhi, 2005)
Report of the Indian Cinematograph Committee 1927–28, (Chennai, 1928)

Report of the Film Enquiry Committee, (New Delhi, 1951)
Robinson, Andrew, *Satyajit Ray: The Inner Eye*, (New Delhi, 1992)
Robinson, David, *World Cinema: A Short History*, (London, 1973)
Roheja, D., Kathari, J., *The Hundred Luminaries of Hindi Cinema*, (Mumbai, 1996)

Sahni, Balraj, *Balraj Sahni*, (New Delhi, 1979)
Sahni, Bhisham, *Balraj, My Brother*, (New Delhi, 1979)
Saijan, Sunder, Satya, *Shri Prithvirajji Kapoor* (Abhinandan Granth 1960)
Sarkar, Kobiys, *Indian Cinema Today*, (New Delhi, 1975)
Sathe, V.P., *The Making of Mother India*, (The Movie, 1984)
Segal, Zohra (with John Erdman), *Stages: The Art and Adventures of Zohra Segat*, Kali for Women (1997)
Sen, Mrinal, *Views on Cinema*, (Kolkata, 1977)
Sen, Mrinal, *In Search of Famine*, (Kolkata, 1983)
Sen, Mrinal, *The Ruins*, (Kolkata, 1984)
Shah, Panna, *The Indian Film*, (Mumbai, 1950)
Sharma, Ashwini, *Blood, Sweat and Tears: Amitabh Bachchan, Urban Demi-god*, (London, 1993)
Shantaram, Kiran and Narwekar, Sanjit, *V.Shantaram: The Legacy of the Royal Lotus*, (New Delhi, 2003)
Shoesmith, B., *From Monopoly to Commodity: The Bombay Studios in the 1930s*, (Perth, 1987)
Shoesmith, B., *Swadeshi Cinema: Cinema, Politics and Culture: The Writing of D.G. Phalke*, (Perth, 1988)
Sivaramamurti, C., *Lakshmi in Indian Art and Thought*, (New Delhi, 1982)
Somaaya, Bhawana, *Amitabh Bachchan: The Legend*, (New Delhi, 1999)
Somaaya, Bhawana, *The Story So Far*, (Mumbai, 2003)
Somaaya, Bhawana, *Cinema: Images & Issues*, (New Delhi, 2004)
Sri Lanka, *Cinéma 76*, (1976)
Srivatsan R, *Looking at Film Hoardings, Labour, Gender, subjectively and Everyday life in India* (Public Culture, 1991)
Stardust: 100 Greatest Stars of all Time, edited by Varde, Ashwin, (India)
Suhaag Sachitr, *Geet aur Dialogue*, (Patna)
Symposium on Cinema in Developing Countries, (New Delhi, 1979)
Swaminathan, Roopa, *M. G. Ramachandran*, (New Delhi, 2002)
Swaminathan, Roopa, *Kamalahasan: The Consummate Actor*, (New Delhi, 2003)
Swaminathan, Roopa, *Star Dust—Vignettes from the Fringes of the Film Industry*, (New Delhi, 2004)

Sweet, Matthew, *Shepperton Babylon: The Lost Worlds of British Cinema*, (Chatham, Kent, 2005)

Tanwar, Sarita, *I Am An Imposter*, (Stardust, 1988)
Tanwar, Sarita, *Dilip Kumar's Most Heartrending Interview*, (Stardust, 1993)
Tendulkar, Vijay, Benegal, Shyam, *The Churning*, (Kolkata, 1984)
Tharoor, Shashi, *Show Business*, (New Delhi, 1992)
Thomas, Rosie, *'Indian cinema: Pleasures and Popularity'*, Screen 26: 3–4, (Fall/Winter 1985)
Thomas, Rosie, *'Melodrama and the Negotiation of Morality in Mainstream Hindi Film'* in Consuming Modernity, edited by Carol A Breckenridge (Minneapolis, 1995)
Thomas, Rosie, *Sanctity and Scandal*, (Quarterly Review of Film and Video, 1989)
Thomson, David, *The Whole Equation: A History of Hollywood*, (New York, 2004)
Thoraval, Yves, *The Cinema of India*, (New Delhi, 2000)
Time Out Film Guide (Sixth Edition 1998), edited by Pym, John, (London, 1998)
Torgovnik, Jonathan, *Bollywood Dreams*, (London, 2003)
Tripathi, S., *Ganga Jamuna Sarswathi, Formula Failure*, (Indian Today, 1989)
Tully, Mark, *India in Slow Motion*, (London, 2002)

Vaidyanathan, T.G., *Hours in the Dark*, (New Delhi, 1996)
Valicha, Kishore, *Dadamoni: The Authorised Biography of Ashok Kumar*, (New Delhi, 1996)
Valicha, Kishore, *Kumar, Kishore—The Definite Biography*, (New Delhi, 1998)
Valicha, Kishore, *Why are Popular Films Popular? Cinema in India*—Vol. 3, No. 2, April-June 1989
Vasudev, Aruna, *Licence and Liberty in Indian Cinema*, (New Delhi, 1978)
Vasudev, Aruna, *The Role of the Cinema in Promoting Popular Participation in Cultural Life in India*, (Paris, 1981)
Vasudev, Aruna, *The Film Industry's use of the Traditional and Contemporary Arts*, (Paris, 1982)
Vasudev, Aruna, *Indian Cinema, 82.83*, (New Delhi, 1983)
Vasudev, Aruna, Lenglet, Philippe, *Indian Cinema Super Bazaar*, (New Delhi, 1983)
Vasudev, Aruna, Lenglet, Philippe, *Les Cinémas Indiens*, CinemAction 30, (Paris, 1984)
Vasudevan, Ravi, *The Melodramatic Mode and Commercial Hindi Cinema*, (Screen, 1989)
Vasudevan, Ravi, *The Politics of Cultural Address in 'transitional' cinema: a Case*

Study of Popular Indian Cinema, (London, 2000)
Vasudevan, R., *Addressing the Spectator of a 'Third World' National Cinema; the Bombay 'Social' Film of the 1940s and 1950s*, (1995)
Virdi, Jyotika, *The Cinematic Image Nation—Indian Popular Films as Social Histoy*, (New Delhi, 2003)

Wenner, Dorothee, *Fearless Nadia—The True Story of Bollywood's Original Stunt Queen*, (New Delhi, 1999)
Willemen, Paul, Behroze Gandhy, *Indian Cinema*, (London, 1980)

Zaidi, Shama, *Past By-passed*, (Mumbai, 1988)
Zaveri, Hanif, *Mehmood: A Man of Many Moods*, (Mumbai, 2005)

报纸、期刊
Asian Age (New Delhi)
Asian, Journal of Communications

Blitz (Mumbai)
Bombay Chronicle
Bombay Gazette

Celluloid
Cine Blitz (Mumbai)
Cinema Vision
Cinemaya
Current (Mumbai)

Debonair (Mumbai)

Eastern Eye London

Filmfare (Mumbai)
FilmIndia (Mumbai)

Hi Blitz (Mumbai)
Hindu (Chennai)

Illustrated Weekly of India (Mumbai)

Indian Express (Mumbai)
India Today (New Delhi)

Los Angeles Times (New York)

Mother India (Mumbai)

National Geographic (Washington)
New Statesman (London)

Outlook (New Delhi)

Screen (Mumbai)
Sight and Sound
Society (Mumbai)
Stardust (Mumbai)

The Times of India (Mumbai)
The Daily Telegraph (London)
The Guardian (London)
The Hindusthan Times (New Delhi)
The New Yorker (New York)
The New York Times (New York)
The Times (London)

报告
Indian Cinematograph Committee 1927-1928, New Delhi
Indian Motion Picture Congress 1939, Bombay
Indian Talkie 1931-1956, Silver Jubilee Souvenir Bombay
Report of the Film Enquiry Committee 1951, New Delhi

网站
Aihara, Byron, Hindi popular 'Bollywood' cinema, http://bollywood501.com
Kingwell, Mark, http://www.artsandopinion.com/2003 v2 2/kinwell.htm
Kumar, Kanti, The Trend of Violence in the Indian Screen and Its Influence on Children' September 1999, http://www.bitscape.info/research/screen 3p.htm
Lutgendorf, Philip, Notes on Indian Popular Cinema' http://www.uiwa.edu/-incinema/

National Assocation of Theatre Owners, 'Number of US Movie Screens', http//www.natoonline.org/stasticssreeens.htm

档案馆
British Museum, London
Collection in the India Office Library L/I Files of the Information Department
British Film Institute, National Library (London)
Collection on India, including Imagine Asia Files
National Library (Kolkata). Collection of old film magazines

译者后记

说实话，一个到目前为止都没去过印度的人，为什么会有勇气来翻译这本关于宝莱坞的口述历史书，我自己都很难回答。大概是从小学舞以及长大后继续痴迷音乐剧、歌舞片的缘故，才让我斗胆接下了这个任务。

与友人谈起宝莱坞，无不为其美轮美奂的歌舞场景而感叹，而印度电影的发展历程，其实远不止我们所看到的这一部分，宝莱坞电影也并不能代表整个印度电影（事实上绝大部分印度电影人非常排斥被称作宝莱坞电影人）。

因此，翻译这本书的过程，是我跟随作者一起与印度电影史上的各位导演、演员以及这个行业中的人们交流的有趣过程。本书作者生在孟买，后旅居伦敦多年，在他身上本来就有印英文化的碰撞，他采访的过程中就发生了多次文化差异带来的认知误差，还有与他随行的摄影师，更是一位充满故事和争议的前印度小姐、轰动事件的女主角，所以，我在初翻这本书的时候，是用非常愉悦和好奇的心情看这本故事书的。看不同时期出现的各种固执的、古怪的、任性的、善良的、精明的人们，创造了这样独特的历史。当然，还有殖民时期、分治状态以及不同统治者带给这个国家、人民和电影行业的各种压力和苦难。

而且，宝莱坞同好莱坞有着千丝万缕的联系。我曾经在洛杉矶学习、生活过一段时间，对好莱坞的历史和状态比较熟悉，不得不承认的是，印度电影同样从好莱坞借鉴了很多，然后再分道扬镳发展至今，成为极富特色的马沙拉电影模式。作为全球电影的两大重要产地，好莱坞与宝莱坞的故事非常值得读者去探寻。

而我所作的贡献，仅仅就是查阅了大量的资料，力求把那些印度电影

的片名、角色、故事以及演职员姓名翻得更准确一些,但是,印度国内使用的印地语、乌尔都语、泰米尔语、泰卢固语、古吉拉特语等,我其实都不会,只能借助英语这一中介将之传达,相信其中的偏差必然存在,若有纰漏,实属个人能力有限。

在本书翻译过程中,我得到家人、朋友的帮助和支持,在此一并感谢,他们是黎澜、周文、王徐涛、应雅卉、黄佳丽、邱书怡、邬莹怡、黄祎雯、沈周、黄丹、刘捷。还有复旦大学出版社的黄文杰师兄,正是他不定时地敲打,才让我这个惰性大的人终于完成了这个任务。十分感激。

<p style="text-align:right">黎力
2016年6月于沪上</p>

图书在版编目(CIP)数据

宝莱坞电影史/(英)米希尔·玻色(Mihir Bose)著;黎力译. —上海:复旦大学出版社,2018.8
(卿云馆)
书名原文:Bollywood:A History
ISBN 978-7-309-13688-3

Ⅰ.宝… Ⅱ.①米…②黎… Ⅲ.电影史-印度 Ⅳ.J909.351

中国版本图书馆 CIP 数据核字(2018)第 099164 号

Bollywood: A History, Mihir Bose © 2006 ROLI BOOKS.
ALL RIGHTS RESERVED.

Fudan University Press Co., Ltd. is authorized to publish and distribute exclusively the Chinese (Simplified Characters) language edition. This edition is authorized for sale throughout Mainland of China. No part of the publication may be reproduced or distributed by any means, or stored in a database or retrieval system, without the prior written permission of the publisher. 本书中文简体翻译版授权由复旦大学出版社独家出版并限在中国大陆地区销售,未经出版者书面许可,不得以任何方式复制或发行本书的任何部分。

上海市版权局著作权合同登记号:09-2015-792

宝莱坞电影史
[英]米希尔·玻色 著 黎 力 译
责任编辑/刘 畅 章永宏

复旦大学出版社有限公司出版发行
上海市国权路 579 号 邮编:200433
网址:fupnet@fudanpress.com http://www.fudanpress.com
门市零售:86-21-65642857 团体订购:86-21-65118853
外埠邮购:86-21-65109143 出版部电话:86-21-65642845
上海市崇明县裕安印刷厂

开本 787×960 1/16 印张 32.25 字数 439 千
2018 年 8 月第 1 版第 1 次印刷

ISBN 978-7-309-13688-3/J·362
定价:98.00 元

如有印装质量问题,请向复旦大学出版社有限公司出版部调换。
版权所有 侵权必究